한국의 미술과 문화

한국의 미술과 문화

2000년 11월 15일 초판 1쇄 발행
2019년 5월 20일 초판 9쇄 발행

지은이 | 안휘준
발행인 | 이원주

발행처 (주)시공사
출판등록 1989년 5월 10일(제3-248호)

주소 | 서울시 서초구 사임당로 82 (우편번호 06641)
전화 | 편집 (02) 2046-2843 · 마케팅 (02) 2046-2800
팩스 | 편집 · 마케팅 (02) 585-1755
홈페이지 www.sigongart.com

ISBN 978-89-527-1021-5 03600

한국의 미술과 문화

안휘준 지음

SIGONGART

책을 내면서

공부를 업으로 하는 사람들은 자기 고유의 전공 관계 논문이나 저서 이외에도 전공과 관련이 깊은 대중적인 평문이나 자유로운 입장의 수필 등을 사회의 요청에 따라 쓰게 되는 경우가 많다. 저자도 예외가 아니어서 전자에 속하는 전문적인 논저와 함께 후자에 해당되는 글들도 신문사, 잡지사, 학술단체, 문화기관 등의 요청을 받아 적지 않게 써 왔다.

후자에 해당되는 이러한 글들은 저자의 전공인 미술사와 미술사 교육에 관한 것들을 위시하여 그 동안 폭넓게 참여해 온 미술과 미술교육, 국사와 국사교육, 문화재와 박물관, 문화와 문화정책 등에 관한 것들로서 주제와 내용, 대상과 시대, 형식과 분량 등에서 각기 차이가 있다. 이러한 글들 중에서 함께 묶어서 소개할 필요가 있다고 생각되는 것들을 추리고 몇 편의 미간행 원고를 보태서 엮은 것이 이 책이다.

다방면에 걸친 다양한 주제의 글들을 우선 '미술편'과 '문화편'으로 대별하여 묶기로 하였다. '미술편'에서는 우리 나라의 전통미술을 이해하는데 기본이 되는 사항들, 우리 나라 미술의 각 시대별 개요와 흐름, 미술문화재와 문화유적, 미술문화의 연구 등에 관한 글들을 4개의 장으로 구분하여 묶고, '문화편'에서는 문화와 문화정책에 관한 글들과 국립박물관과 대학박물관, 문화부와 문화재청 등 문화기관들의 문제를 다룬 글들을 3개의 장에 나누어 싣기로 하였다. 이렇게 함으로써 우리 나라의 전통미술과 그것을 기반으로 한 여러 가지 문화적 측면들이 함께 종합적으로 이해될 수 있으리라고 보았기 때문이다.

'미술편'에서는 먼저 우리 미술의 형성과 관련된 제반 요인, 의의, 기원, 특징, 외국과의 관계 등을 다루어 우리 미술의 올바른 이해에 접근하고자 하였으며 이어

서 각 시대별 미술이 보여 주는 동향과 특징과 변화를 요점적으로 정리하였다. 이 밖에 미술문화재와 연관된 주요 이슈와 현안, 일부의 대표적 작품과 유적, 연구상의 기본적인 문제 등을 다룬 글들을 묶어 이해의 폭을 넓히고자 하였다.

저자가 이 책에서 전통미술에 관한 글들 못지 않게 관심을 쏟은 것은 '문화편'에서 다룬 우리 나라의 문화와 문화정책에 관한 글들이다. 그러한 글들에서 다루어진 문제들이 우리 문화의 발전을 위해서는 물론 국가의 발전을 위해서도 대단히 중요하다고 믿기 때문이다. 「문화정책의 기조」 「문화, 어떻게 할 것인가」 등 '문화편'에 실린 대부분의 글들과 「문화재 해외전의 문제점」을 비롯한 '미술편'에 묶여 있는 몇 편의 글들이 그에 해당하는 것들이다. 이곳 저곳에 발표하여 제한된 독자들에게만 소개되었던 이러한 글들을 한 곳에 모아 책으로 정리함으로써 다양한 계층의 독자들이 좀더 쉽게 접할 수 있게 되고 더 나아가 우리 문화에 대하여 나름대로 이해하는 계기가 되기를 바라마지 않는다.

이 책에 실린 60편의 크고 작은 글들 중에는 시사성(時事性)이 강한 것들도 다수 포함되어 있다. 가령 문화인들의 견해가 찬반으로 갈리어 첨예한 대립의 양상을 띠었던 조선총독부 건물의 철거 문제에 관한 글, 아직 현안이 되어 있는 국립박물관의 지방 자치단체에로의 이관 문제나 민간 위탁에 관한 문제를 다룬 글들, 문화부의 독립과 문화재청의 설립을 건의한 글 등은 그 대표적 예들이다. 이 중에서 문화부의 독립을 건의한 글은 종래의 문화공보부를 공보와 분리하여 문화 진흥에 전념할 문화부로 독립시킬 것, 방대한 문화재 관리 업무의 효율화를 위해 문화재관리국을 문화재청으로 승격 개편할 것, 마찬가지 이유로 국립중앙박물관의 격을 높일 것 등을 골자로 한 것으로 다른 문화재 위원들과 연명하여 제6공화국 대통령에게 제출하였던 것이다. 이 글은 저자가 혼자 작성한 것으로 그 내용은 현 정부나 다음 정부에게도 권고하고 싶은 것이어서 주저한 끝에 이 책에 실어서 남기기로 하였다. 주지되어 있듯이 문화부는 한때 독립되었으나 그것도 잠시 지난 정부에서는 문화체육부로, 다시 현 정부에서는 문화관광부로 거듭 개편되어 왔다. 그러므로 이 글에서 건의한 문화부의 독립과 국립중앙박물관의 승격은 여전히 학

계와 문화계의 숙원 사항으로 남아 있다. 다만 지난해에 드디어 문화재청의 설립이 이루어진 것은 비록 만시지탄의 감이 없지 않지만 여간 다행한 일이 아니다.

이처럼 시사성을 띤 글들 중에는 세월이 흘러 그 본래의 절박성과 적의성(適宜性)이 다소 희석된 것들도 포함되어 있는 게 사실이다. 집필 당시 보다 상황이 많이 개선되어 굳이 더 이상 언급하는 것이 다소 진부하게 느껴지는 경우도 더러 있어서 우리 나라가 문화적인 측면에서도 많이 개선되고 있다는 것을 깨닫게 된다. 문화관광부 예산이 정부 예산의 1% 선을 드디어 넘어서게 된 것도 그 좋은 예이다. 어쨌든 문화에 관한 글들에서 다룬 것들은 공적인 측면에서 보면 국가적으로 중요한 사안들일 뿐만 아니라 그때 그때의 상황을 담고 있어서 넓은 의미에서 역사성을 띠고 있으며 사적인 측면에서는 그처럼 중대한 국가적 문제들에 관하여 저자 자신의 견해와 판단을 피력한 것들이어서 소중하게 여겨진다. 이러한 글들에 피력된 저자의 생각, 소신에는 지금까지 달라진 것이 거의 없음도 차제에 거듭 밝혀 두고 싶다.

어쨌든 이러한 시사성 때문에 이 책에 실린 어떤 글들은 독자들의 공감을 자아내기도 할 것이고 또 반대로 이견을 유발할 수도 있을 것이다. 시사성을 띤 대개의 사안은 늘 찬반 양론을 불러일으킬 측면을 지니고 있는 게 사실이다. 따라서 그 반응이 어떠하든 저자로서는 반기고 존중하며 깨우침의 계기로 삼고자 한다. 독자들의 많은 질정을 바라 마지않는다.

이 책이 아쉬운 대로나마 독자들에게 우리의 전통 미술과 함께 전통문화에 관해서도 폭넓게 이해하는 계기가 되고 또한 문화 정책 입안자들에게도 참고가 된다면 다행이겠다.

어려운 시기에 선뜻 출판을 맡아 준 시공사의 전재국 사장, 한국미술연구소의 홍선표 소장과 김명선 실장, 김상엽 연구원, 편집부원 여러분, 이책의 준비 과정에서 애쓴 김지혜, 그리고 색인작업을 해 준 박정혜에게 고마움을 느낀다.

2000년 9월 9일 안휘준 씀

제I부 미술편

한국 미술의 이해

1. 한국 미술 형성의 배경

한국은 고대에는 만주 벌판 대부분과 한반도를 차지하고 있었으나, 15세기에 정해진 현재의 국토는 압록강과 두만강에 의해 중국대륙과 구분되는 반도로 되어 있다. 3면이 바다로 둘러싸여 있는 국토의 면적은 남북한 합쳐서 22만 1,607km²로서 북아일랜드까지 합친 영국(24만 4,493km²)보다 약간 작은 편이다. 국토의 약 80%가 산이며, 평야는 주로 서쪽과 남쪽에 분포되어 있다. 평야지대에서 생산되는 곡물 중에서 제일 중요한 것은 한국인들의 주식인 쌀이다.

기후는 전형적인 온대성으로 봄, 여름, 가을, 겨울의 4계절이 분명하고, 여름에는 덥고 겨울에는 추우나 봄과 가을에는 청명하고 쾌적하며 지극히 아름다워 예로부터 금수강산이라고 일컬어졌다. 강우량이 풍부하고 파괴적인 지진이나 화산과 같은 재해가 별로 없다. 이처럼 기후나 환경이 좋고 자연이 아름다워 사람들은 낙천적이고 평화를 사랑한다. 다만 현대에 이르러 이념 대립의 피해를 입어 남북한이 분단된 채 대치하고 있고 급격한 산업화에 따라 모든 분야에서 많은 변화가 생겨나고 있음이 주목된다.

한국인은 몽골로이드로 분류되는 한족(韓族)이며 단일 민족으로서 현재의 인구는 남한이 약 4,400만 명, 북한이 약 2,300만 명 등 약 6,700만 명이다. 이밖에 중국 만주에 약 200만 명, 일본에 약 60만 명, 미국에 약 150만 명이 살고 있고 그 외에도 소련과 중앙아시아 등지에 상당수의 한국인들이 살고 있어서 세계 각지에 흩어져 살고 있는 한국인을 포함한 한국인의 총수는 약 7,100만 명 이상일 것으로 추정된다.

한국인들은 중국어와 계보가 전혀 다른 알타이어족에 속하는 한국어를 말하며 산다. 한국인들은 고대에는 중국 한자를 받아들여 기록에 사용했으나 15세기

에 세종대왕의 노력에 의해 한글이 창제됨으로써 고유의 문자 생활이 가능하게 되었다. 현재 사용되고 있는 한글은 자음 14자, 모음 10자 등 모두 24자로 이루어져 있다. 한글은 언어학자들 사이에서 가장 과학적이고 가장 배우기 쉬운 문자로 정평이 나 있다. 한국인들은 이 한글의 창제를, 세계 최초로 금속활자를 발명했던 사실과 함께 자랑스러운 창의성의 발현으로 자부하고 있다.

현재 남한인 민주국가 대한민국의 경제력은 여러 문제점에도 불구하고 GNP 면에서는 IMF사태 이전에 세계 11위를 차지하였다. 현존 유일의 공산국가인 북한이 빈곤에 시달리고 있기는 하지만 남북이 통일된다면 장기적으로 보다 큰 발전을 이루게 될 것으로 믿어진다. 단순히 통일에 의한 국토의 확장만이 아니라, 한민족이 지니고 있는 뛰어난 창의성, 훌륭한 문화유산, 극성스러울 정도로 높은 교육열, 두드러진 근면성이 발전의 촉진제가 될 것이기 때문이다.

한국은 서북쪽으로 중국, 바다 건너 동남쪽으로는 일본과 이웃하고 있다. 따라서 중국과 일본은 한국과 관련하여 여러 가지 면에서 가장 관계가 밀접하다. 미술과 문화면에서는 더욱 그러하다. 한국은 기원 전후해서부터 중국의 미술과 문화를 주체적, 선별적으로 받아들여 중국과 구분되는 독자적 미술문화를 발전시켰으며 이를 일본과 류큐(琉球)에 전해 그곳의 미술문화 발전에 크게 기여하였다. 이처럼 한국의 미술문화는 동아시아의 역사에서 독특한 위치를 점하며 그 발전에 기여하였던 것이다.

한국은 중국이나 일본 이외에도 선사시대부터 고대에 걸쳐 시베리아, 만주, 몽골, 인도, 중앙아시아 등지의 미술문화와도 다소간을 막론하고 직접 간접적으로 교류하였다. 종족적으로는 중국의 한족(漢族) 이외에 선비족, 거란족, 여진족, 몽골족, 만주족 등 소위 북방민족들과도 군사적으로 부딪치거나 문화적으로 교류하였다. 이러한 배경 때문에 한국의 고대문화에는 여러 가지 외래적, 북방적 요소가 다양하게 수용되었다. 이러한 북방문화적 요소들 이외에도 민속적 생활문화 속에는 남방문화적 요소들도 적지 않게 배어 있다. 현대에는 미국과 유럽 등 서양의 문화를 적극 받아들여 국제성을 강하게 띠게 되었다.

종교적인 측면에서 보면 선사시대 이래로 애니미즘, 토테미즘, 샤머니즘 등 토착신앙이 뿌리를 내린 이외에 유교, 불교, 도교 등 3교가 전래되어 각기 튼튼하게 뿌리를 내리고 나름대로의 뚜렷한 문화적 전통을 형성하였다. 이러한 현상은 미술에 가장 두드러지게 투영되어 있다. 19세기부터는 천주교와 기독교가 전래되어 현재 제일 큰 종교적 세력을 형성하고 있다.

　　이상 간략하게 짚어 본 지리적 환경, 기후적 여건, 타국이나 민족과의 관계, 문화 및 종교적 배경 등은 한국의 미술 및 문화의 형성과 발전에 긍정적이든 부정적이든 적지 않은 영향을 미쳤다. 또한 앞으로 새로운 문화의 창출과 발전에도 계속 중요한 요인으로 작용할 것으로 믿어진다.

　　그런데 한국의 미술과 문화를 살펴보면 다른 선진의 미술문화에서 예외없이 간취되는 바와 마찬가지로 국제적 보편성과 독자적 특성을 함께 지니고 있음이 간취된다. 이 두 가지 요소들 중에서 때로는 국제적 보편성을 과장해서 본 나머지 독자적 특성을 불공평하게 과소평가하는 경우도 있었으나 한국의 미술이나 문화가 발전해 온 독자적 특성은 앞으로 살펴보듯이 너무도 자명하고 뚜렷함을 부인할 수 없다. 이 점은 비단 미술, 음악, 무용, 문학 등 예술만이 아니라 의식주(衣食住) 등의 생활문화에서도 분명하게 드러난다.

　　한국 미술의 독자적 특성과 관련하여 중국이나 일본의 미술과 비교하여 어떠한 차이가 있으며 어떻게 다른지를 한마디로 설명해 달라는 요청을 종종 받는다. 그러나 이러한 무모한 질문에 한마디로 명쾌하게 답하는 것은 사실상 불가능하다. 중국이나 일본의 미술과 다른 독자적 특성이 없어서가 아니라 한국 미술이 수천 년의 긴 역사를 지니고 있고 시대, 분야, 지역에 따라 차이를 지니고 있어서 그 다양함을 간단히 정의하기가 어렵기 때문이다. 이러한 질문은 사실 예를 들어서 영국, 프랑스, 독일의 미술이 서로 어떻게 다른지 한마디로 설명하라는 것과 전혀 다를 바 없는 어리석은 질문이라 할 수 있다. 이들 나라들의 미술이 서로 다른 독자적 특성을 지니고 있다는 것은 미술사를 이해하는 사람이라면 누구나 알고 있다. 그러나 어느 전문가도 그 차이를 한마디로 정의할 수는 없다. 그만치 각국의 미술

이 복잡한 양상을 띠고 있기 때문이다. 이 때문에 누가 그 차이를 정의하고자 시도한다고 해도 그의 정의가 항상 모든 경우에 들어맞는다고 인정하기 어려운 것이다. 이와 마찬가지의 상황이 한·중·일 3국의 미술에도 적용된다.

물론 학자에 따라서는 중국의 미술은 형태의 미, 한국의 미술은 선의 미, 일본의 미술은 색채의 미가 두드러진 특징이라고 정의하기도 한다. 이러한 정의가 어느 정도 설득력을 지니고 있는 것은 사실이나 항상 옳다고 보기는 어려운 것도 역시 사실이다. 중국의 미술이 형태의 미 이외에도 선의 미와 색채의 미를 보여 주는 경우가 많고 한국이나 일본미술의 경우도 마찬가지이기 때문이다.

때로는 재료에 따라 한·중·일 3국의 미술의 차이를 얘기하기도 한다. 일례로 불탑(佛塔)의 경우 중국은 벽돌을 쌓아서 짓는 전탑(塼塔)을, 한국은 돌을 다듬어 세우는 석탑(石塔)을, 일본은 목재를 다듬어 짓는 목탑(木塔)을 선호했음을 들기도 한다. 대체적으로 수긍은 가지만 이것도 항상 맞는 얘기로 단정하기는 어렵다. 중국인들이 전탑 이외에도 석탑과 목탑도 세웠으며 한국이나 일본도 정도의 차이는 있지만 중국과 마찬가지로 한 가지 재료만 사용하지는 않았던 것이다.

이처럼 한·중·일 3국의 미술문화는 상호 밀접한 관계를 지니고 있고 그 때문에 포괄적으로 보면 상호 연관성이 깊지만 구체적으로는 상당한 차이를 드러내고 있는 것이다. 이는 한 중 일 3국의 민족들이 크게 보면 동양인의 범주에 함께 속하지만 실제로는 제각기 다르며 그들의 의식주의 문화가 현저한 차이를 보이는 것과 마찬가지인 것으로 비유될 수 있을 것이다. 그러므로 3국의 미술이나 문화의 차이를 무리하게 간단히 정의하려 하기보다는 시대, 분야, 지역, 유파(流派) 등을 구체적으로 파헤쳐 보고 비교를 시도하는 것이 보다 바람직하리라고 본다. 그렇게 함으로써만이 진실된 이해에 접근하게 될 것으로 믿는다. 이 점은 앞에서도 지적했듯이 비단 한·중·일 3국에만 해당되는 얘기가 아니라 밀접한 관계에 있는 세계 모든 나라들의 미술들에 마찬가지로 적용되어야 할 주장이라고 생각한다.

한국의 미술이 시대, 분야, 지역에 따라 차이를 드러내는 것은 분명한 사실이지만 그러한 차이에도 불구하고 가장 보편적으로 인정되는 한 가지 특징은 대체로

한국 미술은 고(故) 김원용 교수의 주장처럼 "자연과의 조화를 꾀하고 자연스러움을 존중하며 지나친 인공미의 추구나 과장되게 무리한 표현을 삼갔다"는 점이다. 이러한 점은 고대미술에서도 엿보이지만 특히 조선시대 미술에서 더욱 두드러지게 나타난다.

또 한 가지 한국 미술과 관련하여 유념해야 할 점은 한국은 동양의 어느 나라보다도 문화 파괴의 피해를 심하게 당했다는 점이다. 한국은 중국, 일본, 여러 북방 민족들로부터 수없이 많은 침략을 받았고 그 때문에 헤아릴 수 없이 많은 미술 문화재를 잃었다. 역대 궁실 소장품이나 유서깊은 사찰들의 소장품들이 대부분 소실된 가장 큰 요인들은 바로 이러한 전란들 때문임을 부인할 수 없다. 고려시대의 몽고 침입, 16세기 말의 임진왜란, 금세기의 6·25사변 등은 특히 문화재의 보존에 극심한 타격을 가한 전쟁들이었다. 오늘날, 지상의 건물에 보존해야 하는 회화, 서예, 각종 가구 등은 연대가 올라가는 작품들이 시대에 따라서는 전혀 전해지지 않거나 희소한 반면에 땅 속의 고분에 부장되었던 토기와 도자기, 금속공예품 등은 비교적 오래된 것들이 다수 남아 있는 것도 바로 이러한 이유 때문이다. 이러한 사실을 감안하고 한국의 미술 문화재를 이해하는 것이 바람직하다고 생각한다.

2. 한국 미술의 의의

　우리 나라의 미술은 잘 알려져 있듯이 선사시대로부터 현대에 이르기까지 장구한 역사를 이루며 변천하여 왔다. 또한 회화, 서예, 조각, 각종 공예, 건축 등 미술의 모든 분야에 걸쳐 다양한 양상을 형성하면서 발전하여 왔다. 비단 분야에 따른 특성만이 아니라 시대와 지역에 따라 적지 않은 차이를 드러내기도 하였다. 그리고 시베리아, 만주, 몽고, 중국, 서역, 일본 등 다른 지역이나 국가 및 민족들과도 빈번하고 활발하게 교류하면서 국제적 보편성과 독자적 특수성을 이루어 남다른 위치를 확립하여 왔다. 이렇듯 우리 나라의 미술은 유구한 역사와 복잡다양한 문화적 양상을 지니고 있는 것이다.

　미술은 말할 것도 없이 문학, 음악, 무용, 연극, 영화처럼 예술의 한 분야이며 다른 예술과 똑같이 우리에게 더없이 중요하다. 그러나 역사나 문화적 시각에서 볼 때 유형의 예술인 미술을 각별히 중요시할 수밖에 없는 특별한 이유는 그것이 선사시대부터 현대까지 모든 시대에 걸쳐 많든 적든 수준이 높든 낮든 작품들을 남기고 있어서 각 시대별 제반 양상과 역사적 변천 상황을 밝히고 통사를 엮어낼 수 있는 거의 유일한 분야라는 사실 때문이다. 다른 대부분의 예술 분야들은 그 두드러진 한국적 특성, 빛나는 업적, 소중한 문화적 의의에도 불구하고 불행하게도 특정한 시대의 경우에만 작품들이 남아 있어서 한정된 시대 이외에 선사시대부터 현대에 이르기까지 모든 시대에 걸쳐 분명한 근거에 의거하여 걸림 없이 일관된 역사를 엮어 내기가 어려운 실정이다. 이러한 실정 때문에 우리 나라의 문화사를 총체적으로 규명하고 복원하고자 할 때 일차적으로 부득이 흔히 문화재라고 일컬어지는 미술자료들에 먼저 주목하지 않을 수 없는 것이다.

　그러나 우리 나라의 미술이 우리에게 각별히 중요한 본질적인 이유는 그것이

담고 있는 다면적인 내용과 특성에 있다. 즉 우리 나라의 미술은 우리 겨레의 얼, 사상, 철학, 종교, 미의식, 기호, 정서, 멋, 지혜, 창의성, 디자인 감각, 생활 풍속, 외국과의 교류 등의 다양한 요소들의 구현체인 동시에 그것들을 우리에게 밝혀 주는 산 증거들인 것이다. 이밖에도 각종 공예와 건축을 통해서는 상기한 요소들 이외에도 우리의 전통 과학기술과 물질 문화까지도 엿볼 수 있다. 심지어 초상화를 통해 옛날에 유행하였던 각종 피부질환을 밝혀낸 일도 있을 정도이다. 이와 같이 미술은 단지 미의 구현체만이 아니라 다양한 문화적 양상을 폭넓게 담고 있는 문화적 복합체인 동시에 사료(史料)인 것이다. 따라서 그 중요성은 아무리 강조해도 결코 지나치다고 할 수가 없는 것이다.

이밖에 전통 미술문화가 현대를 사는 우리에게 소중한 또 다른 이유는 그것이 새로운 한국적인 현대미술을 창출하는 데 더없이 훌륭한 토대와 밑거름이 되어 준다는 점 때문이다. 그것은 앞에서 지적하였듯이 우리 민족의 다양한 요소들을 응축하여 담고 있기 때문에 생생한 직접적인 참고자료가 되어 준다. 그럼에도 불구하고 현대의 미술인들을 비롯한 우리 국민들이 그것을 제대로 알지도 못하면서 외면하거나 소홀히 취급하면서 외래미술에만 경도된다면 참으로 안타까운 일이 아닐 수 없다. 왜냐하면 새롭고 참된 한국미의 창출은 우리 나라 미술의 전통과 특성을 철저하게 이해하고 소화하는 것으로부터 출발하는 것이 바람직하기 때문이다. 외래미술의 건전한 수용도 이를 바탕으로 할 때 가능하다고 볼 수 있다.

이러한 중요성에도 불구하고 우리 나라의 미술은 정당한 대접을 충분히 받지 못해 왔다. 그 주된 이유는 대체로 세 가지를 들 수 있다고 생각된다. 첫째는 종래에 경제적 여유가 없었던 관계로 미술이나 문화에 관심을 기울일 겨를이 없었다는 점일 것이다. 둘째는 미술이 먹고 살 만한 호사가들이나 보고 즐기는 사치스러운 대상이거나 일확천금을 노리는 투기꾼들의 전유물로 잘못 인식되어 온 사실을 들수 있다. 셋째는 주로 식자들을 중심으로 하여 우리 나라의 미술이 독창성이 없으며 중국 미술의 아류 수준으로 그릇되게 인식되어 온 점을 꼽을 수 있다. 이러한 편견은 일제시대에 심어진 식민사관에서 비롯된 것이다. 즉 일제의 식민주의 어용

학자들은 우리 미술이 지니고 있는 국제적 보편성을 과장하고 독자적 특수성을 과소평가함으로써 우리의 미술문화를 왜곡시켰던 것인데, 안타깝게도 우리는 아직도 이를 완전히 불식시키지 못하고 있는 것이다.

　우리 나라의 미술은 중국이나 일본 등 다른 나라들과는 뚜렷이 구별되는 특성을 키워 왔으며 독특하고도 혁혁한 업적을 일구어 동아시아 미술 발전에 기여하였다. 그 구체적인 내용과 사례들은 앞으로 계속 소개되겠지만, 청동기 미술, 고구려의 고분벽화, 백제의 금동대향로, 통일신라의 석굴암 조각, 에밀레종으로 알려진 성덕대왕신종, 불국사의 다보탑, 고려의 불교회화와 청자, 조선왕조의 초상화와 분청사기, 조선 후기의 진경산수화와 풍속화 등은 언뜻 생각나는 세계 제일이거나 독보적인 미술의 예들이다. 이밖에도 이와 비슷한 예들을 수없이 찾아볼 수 있다. 이러한 사실은 결국 우리 나라의 미술이 얼마나 훌륭한 업적을 남겼으며 우리에게 얼마나 소중한 것인지를 단적으로 말해 준다. 이제 이러한 우리의 미술을 올바르게 그리고 새롭게 이해하는 것이 요구된다. 그러기 위해서는 대체로 무엇보다도 다음의 세 가지가 바람직하다고 생각한다.

　첫째는 우리의 미술에 대한 종래의 잘못된 편견을 불식하고 엄정하고도 객관적인 입장에서 그 공과와 장단점을 냉철하게 평가하고 조망하는 일이다. 새로운 창작과 관련하여 무엇을 어떻게 취사 선택하여 활용할 것인 지의 문제도 이러한 객관적 이해에 토대를 두어야 하리라고 본다.

　둘째는 미술 자체에 대한 철저한 파악은 물론 역사적 배경과 시대적 상황 등 제반 사항과의 연계성도 함께 참고하는 것이 바람직하다고 보며, 다른 예술 분야와의 관계도 이러한 맥락에서 고려되어야 할 것이다.

　셋째는 우리 나라와 밀접한 관계를 맺었던 다른 나라나 지역, 민족의 미술과 상호 비교 고찰하는 것이 중요하다고 하겠다. 이를 통해서 우리가 중국 등 다른 나라의 미술로부터 무엇을 배워 어떻게 얼마나 우리의 특성을 키웠으며, 또 어떠한 영향을 일본이나 류큐(琉球) 등 다른 나라의 미술에 끼쳤는지를 확인함과 동시에 우리 미술 독자적 특성을 뚜렷하게 확인할 수 있기 때문이다.

우리 나라 미술의 역사를 통관해 보면 몇 가지 중요한 사실들이 확인된다. 그 중의 하나는 우리 나라 미술은 자체의 전통을 착실하게 계승하고 외래미술을 선별적으로 수용하는 현명함을 통하여 발전을 거듭하여 왔다는 점이다. 이러한 사실은 각 시대의 우리 나라의 미술에서 국제적 보편성과 독자적 특수성이 함께 균형되게 발견되는 점에서도 쉽게 확인된다.

이와 함께 또한 주목되는 사실은 군왕을 비롯한 지배계층이 학문과 예술에 얼마나 관심을 지니고 있었느냐가 미술 발전에 큰 영향을 미쳤다는 점이다. 통일신라의 경덕왕(景德王, 742~765), 고려의 문종(文宗, 1046~1083), 인종(仁宗, 1123~1146), 명종(明宗, 1170~1197), 충선왕(忠宣王, 1298, 1308~1313), 공민왕(恭愍王, 1351~1374), 조선왕조의 세종(世宗, 1418~1450), 성종(成宗, 1469~1494), 영조(英祖, 1724~1776), 정조(正祖, 1776~1800)의 재위 연간은 그 대표적인 예들이다.

이밖에도 과학기술이 가장 발달하였던 시기에 미술도 가장 높은 수준으로 발전하였음이 흥미롭다. 이에 관해서는 거꾸로 얘기하는 것도 가능한데, 통일신라의 경덕왕 때나 조선왕조의 세종 연간과 영·정조 연간은 그 전형적인 예가 된다.

이처럼 한국 미술은 가볍게 보고 즐기는 감상의 대상으로서 우리의 정서를 순화시켜 주고 문화민족으로서의 긍지를 갖게 하는 동시에, 보다 중요하고 심각한 수많은 교훈들을 우리에게 제시해 준다. 이럴진대 어찌 대한민국 국민된 도리로 우리의 미술문화를 외면하거나 경시할 수 있겠는가.

3. 한국 미술의 기원

 한 나라나 민족의 미술에 관하여 살펴보고자 할 때 우선적으로 주목하게 되는
것은 언제 어떻게 시작되었는가 하는 기원 문제일 것이다. 또 그것이 어떠한 특징
을 형성하며 어떻게 전개되었는지가 기원 문제와 함께 관심을 끌게 된다. 우리 나
라의 미술을 고찰함에 있어서도 꼭 마찬가지임은 말할 것도 없다. 그런데 우리 나
라 미술의 기원에 관해서는 체계적인 논의가 충분히 이루어진 편이 아니어서 앞으
로 좀더 적극적인 관심을 기울일 필요가 있다고 생각된다.

 우리 나라에서 넓은 의미에서의 미술이 시작된 것은 물론 선사시대부터라고
할 수 있다. 그러나 선사시대 중에서도 구체적으로 어느 때부터인가에 관해서는
학자에 따라 견해의 차이가 있을 수 있다. 즉 손보기 교수와 이융조 교수 등 일부
고고학자들은 그 기원이 구석기시대까지 거슬러 올라간다고 보고 있는 반면에 대
부분의 미술사가들은 대체로 신석기시대부터로 보려는 경향을 보여 큰 차이를 나
타낸다.

 이러한 견해의 차이는 현재까지 밝혀진 자료들을 어떻게 보느냐에서 비롯된
다. 이 교수 등 일부 고고학자들은 충청북도 제천의 점말동굴 제3문화층과 역시
충청북도 청원의 두루봉동굴에서 발굴된 얼굴 조각을 주목한다. 점말동굴에서 나
온 얼굴 조각은 기다란 동물의 뼈 표면에 가느다란 선을 세 개 그어서 사람의 두
눈과 입을 나타냈으며 두루봉동굴의 것은 사슴의 볼록한 정강이 뼈에 뾰족한 새기
개로 쪼아서 역시 두 눈과 입을 표현하였다. 이것들이 중기 구석기시대의 것이라
고 판단되는 유적들에서 출토되었으므로 우리 나라에서는 이미 중기 구석기시대
에 미술이 시작되었다고 보고 있는 것이다. 또한 가는 선을 그어서 표현한 점말동
굴의 얼굴은 여성을, 뾰족한 연모로 쪼아서 나타낸 두루봉동굴의 것은 남성을 표

현한 것으로 믿어지며, 이 얼굴조각들은 모두 긴뼈와 머리뼈의 숭배신앙에서 비롯된 것이라고 보고 있다. 이와 같은 견해는 서양에서의 연구 결과들을 토대로 하여 제기된 것으로 앞으로 우리 나라 미술의 기원 문제와 관련하여 주목할 필요가 있다.

그런데 문제는 소위 이 〈얼굴조각〉들을 미술사에서 다룰 수 있는 전형적인 미술작품으로 인정할 것인지의 여부이다. 통상 미술 사료의 선정은 몇 가지 기준에 의거하여 이루어진다. 인간의 미적 창의성이 최대한 발휘되고 구현된 것, 제작된 시대를 대표하는 것, 가능하면 작가와 제작연대가 분명한 것 등이 그러한 선정기준들이다. 이러한 기준들에 의거하여 보면 위에서 언급한 〈얼굴조각〉들을 과연 진정한 의미에서의 미술작품으로 간주해야 할 것인지에 대하여는 논란의 여지가 없지 않다. 무엇보다도 그 〈얼굴조각〉들이 구석기시대인들의 미적 창의성을 한껏 반영하고 있다고 보기 어렵기 때문이다. 특히 스페인의 알타미라동굴과 프랑스 라스코동굴의 벽화나 빌렌돌프의 비너스 조각 등 유럽의 구석기시대 미술품들과 비교해 보면 더욱 그러한 생각을 떨치기 어렵다.

그렇지만 미술의 시원적인 기원 문제를 꼭 서양의 후기 구석기시대의 미술이나 역사시대의 미술의 경우와 마찬가지로 빼어난 창의성의 구현 여부에 의거하여 판가름해야 할 것인지도 문제이다. 원초의 시기에는 제일 초보적인 표현밖에 가능하지 않았을 수도 있을 것이기 때문이다. 아무튼 우리 나라의 미술이 구석기시대에 기원하였다고 볼 것인지의 여부에는 이처럼 논란의 여지가 있는 것이다. 이밖에도 구석기인들이 과연 우리의 선조였느냐의 문제도 이러한 논의를 더욱 복잡하게 한다. 비록 구석기인들이 우리의 직계 선조는 아니라고 하더라도 그들이 한반도를 무대로 하여 활동하였다는 점에서 우리의 미술사나 역사에서 제외시킬 수는 없다고 본다. 다만 앞으로 논란의 여지가 없이 분명하고도 보다 뛰어난 작품들이 구석기 유적에서 발굴되어 이러한 논의에 종지부를 찍게 되기를 바랄 뿐이다. 유럽의 예들을 감안하면 그러한 가능성이 전혀 없지는 않으리라고 생각한다.

구석기시대와는 달리 신석기시대에는 미술의 기원과 결부시켜 볼 수 있는 유

물들이 비교적 많이 남아 있다. 빗살무늬토기를 비롯한 각종 토기들, 돌도끼를 위시한 여러 가지 석기들, 선각(線刻)의 무늬를 지닌 골각기들이 상당수 발굴되어 신석기시대의 미술의 성격 등 제반 양상을 엿보게 한다. 물론 이것들 거의 전부는 넓은 의미에서의 공예의 범주에 속하는 것이고 현대적 의미에서의 순수미술에 해당되는 회화는 전혀 남아 있지 않으며 조각도 거의 없다. 그렇지만 공예도 엄연히 미술의 한 영역이며 이 때문에 미술사에서 회화, 조각, 건축과 함께 중요하게 다루어진다. 사실상 우리의 일상생활 속에서 생각해 보면 공예야말로 우리와 가장 밀접하게 연관되어 있으며 그것 없이는 하루도 편안하게 살 수가 없는 것이다. 이러한 점에서 보면 공예는 순수미술 이상으로 우리에게 중요하다고 하겠다. 또한 그것의 출현은 미술의 기원과 밀접한 관계가 있다고 본다. 왜냐하면 미술은 애초부터 인간의 삶을 돕기 위한 실용적 목적을 띠고 제작되기 시작하였기 때문이다.

미술은 기능면에서 두 가지 측면을 띠고 있다. 실용과 감상이 그것들이다. 이 두 가지 측면 중에서 미술의 기원과 직접 연관되는 것은 감상적 측면이 아니라 실용적 측면이다. 유럽의 구석기시대 동굴벽화나 조각 작품들은 그 좋은 증거이다. 자연의 자궁으로 간주되던 동굴의 깊숙한 곳에 식량을 얻기 위해 사냥하기를 원하는 동물들의 모습과 그것들을 사냥하는 인간의 모습을 그려넣음으로써 생존을 위한 식량원을 확보하고 풍요와 다산을 기원하였던 것이나, 여성의 모습을 새긴 조각에서 생식과 관계가 깊은 가슴과 둔부는 과장하여 표현한 반면에 생식과 무관한 이목구비는 대담하게 생략한 점에서도 그것은 쉽게 확인된다. 말하자면 미술은 인간의 생존을 위한 절박한 실용적 목적을 띠고 기원하였으며 점차 시대가 변천하고 인간의 삶과 인지가 발달하면서 감상적 측면으로 기울게 되었다고 볼 수 있다.

우리 나라의 미술도 예외가 아니다. 이러한 점에서 우리 나라 미술의 기원과 관련하여 신석기시대의 각종 공예를 주의 깊게 살펴볼 필요가 있다. 그 이유는 그것들이 신석기시대인들의 생활상을 보여 줄 뿐만 아니라 그들의 창의성과 미의식을 뚜렷하게 담고 있으며 한국미의 시원 형태를 분명하게 드러내고 있기 때문이다. 빗살무늬토기를 비롯한 각종 토기들 사이에는 지역에 따른 차이도 현저하며

시베리아를 위시한 북방지역과 일본 조몬(繩文)시대 토기 등과도 관계가 깊어 우리 나라 미술의 기원 문제가 결코 단순하지 않음을 드러낸다. 북방지역-한국-일본으로 이어지는 연관 관계가 빗살무늬나 기형 등에서 간취되지만 연대는 오히려 일본-한국-북방지역의 순으로 제각각 보고되어 있어 납득하기 어려운 측면이 있다. 그러므로 앞으로 보다 많은 유적과 유물이 철저한 과학적 발굴과 연구를 통하여 분명하게 규명되고 지역간의 상호 관계가 폭넓게 밝혀져야 하리라고 본다.

어쨌든 우리 나라의 미술이 아무리 늦어도 8,000년 전에 시작되었다고 믿어지는 신석기시대에는 이미 다양한 양상을 띠며 발전하기 시작하였음이 분명하다고 하겠다. 또한 이때부터는 벌써 외부 지역들과 교류를 하기 시작하였고 한반도 내에서도 지역간의 특성과 차이를 드러내며 변화하게 되었던 것이 주목된다. 바꾸어 말하면 발달된 문화에서 볼 수 있는 현상들이 이미 신석기시대의 미술에서 나타나고 있어서 놀랍게 생각된다. 이 시대의 미술이나 문화는 우리 민족의 기원 문제와도 관련이 깊어 많은 관심과 연구가 요구된다.

4. 한국 미술의 특징 I

　미술은 그것을 창출한 국가와 민족의 역사, 문화, 민족성, 얼, 사상, 철학, 종교, 기호, 정서, 멋, 지혜, 미의식, 창의성, 물질문화 등 다양한 측면을 반영한다. 이 중에서도 미의식과 미적 창의성은 특히 중요하다고 볼 수 있는데 그것들은 양식(style)으로 구체화되어 나타난다. 한국의 미술도 예외가 아님은 말할 것도 없다. 그러므로 양식에 의거하여 미술을 고찰하는 것이야말로 조형예술의 본질, 특성, 연원과 변천을 규명하는 데 관건이 된다고 볼 수 있다.

　한국의 미술은 고도로 발달된 다른 나라나 민족의 미술과 마찬가지로 국제적 보편성과 한국적 특수성을 지니고 있다. 즉 한국의 미술에는 중국이나 서역 등 외국으로부터 받아들여 소화한 외래적, 국제적 요소들과 자체적인 전통을 계승하여 발전시킨 요소들이 함께 엿보인다. 이 두 가지가 조화와 균형을 이루면서 한국 미술은 발전 또는 변천하여 왔다. 그러므로 이 중요한 두 가지를 편견 없이 공평하게 객관적으로 파악하는 것이 다른 나라 미술의 경우와 마찬가지로 한국 미술을 올바르게 이해하는 길이고 방법이라 하겠다. 따라서 중국 등 외국으로부터 받은 영향을 과장해서 보고 한국인들이 독자적으로 창출한 업적을 과소평가하는 일은 더 이상 있어서는 안 되리라고 본다. 물론 그 반대의 경우도 경계해야 한다고 믿는다.

　이와 관련하여 한국 미술의 특성이나 특징이 무엇이며 중국이나 일본의 미술과는 어떻게 다른가 한마디로 정의해 보라는 사람들을 종종 만나게 된다. 그러나 이러한 요청은 참으로 어리석은 것이며, 또 누군가 나름대로 답한다고 해도 항상 들어맞는 것이 될 수는 없다. 세상에 어느 누가 영국, 프랑스, 독일, 이탈리아, 스페인, 미국, 중국, 일본 등 각국의 미술을 각각 한마디로 정의할 수 있겠는가. 이와 마찬가지로 한국의 미술도 한마디로 정의하기가 어렵다. 특징이나 특성이 없어서

가 아니라 너무 복잡하고 다양하기 때문이다.

한국의 미술은 선사시대부터 현대에 이르기까지 수천 년의 긴 역사를 이어 오면서 시대마다 다른 특성과 다양한 미술문화를 발전시켜 왔으며 지역간의 차이도 드러냈다. 그리고 회화, 조각, 각종 공예, 건축 등 분야에 따른 특성도 키웠다. 이처럼 긴 역사, 지역간의 차이, 분야에 따른 특성 등을 모두 묶어서 한국 미술의 성격을 명쾌하게 정의하는 것은 어렵고 무리일 수밖에 없다. 또 누가 정의한다 해도 그것이 어느 시대, 어느 지역, 어느 분야에나 항상 들어맞는 진리가 될 수 없다. 그러므로 각 시대, 각 지역, 각 분야에 따라 구분하여 보는 것이 보다 합리적이라고 할 수 있다

이와 관련하여 삼국시대(B.C. 1세기~A.D. 7세기)의 미술은 그 좋은 예가 된다. 같은 한민족이 같은 한반도를 무대로 하여 같은 시기에 발전시켰던 고구려, 백제, 신라, 가야의 미술이 제각기 다른 특성을 키웠던 사실은 한국 미술이 단순하게 정의하기 어려운 복합적 다양성을 띠고 있음을 말해 준다.

이러함에도 불구하고 한국 미술의 특성이나 특징을 정의하려는 노력이 여러 학자들에 의해 이루어졌으며, 그 중의 대표적인 것이 고 삼불(三佛) 김원용 박사의 자연주의론이다. 삼불 선생은 우리 나라 미술이 삼국시대에 들어서면서 선사시대의 추상주의로부터 자연주의 양식으로 바뀌게 되었는데 그것은 한국민족이 지닌 자연에 대한 사랑과 애착, 자연에의 의존심과 자연현상의 순수한 수용에서 비롯되었다고 보았다. 이에 힘입어 "한민족은 그 특유의 평화롭고 인간미 있고 그러면서 인공의 가식이 없는 순수한 자연의 미를 나타내려는 한국적 미술양식을 형성하였다"고 지적하였다(金元龍·安輝濬, 『新版 韓國美術史』, 서울대출판부, 1993, pp.5~6). 이 설이 한국학계에서 가장 폭넓게 받아들여지고 있다고 하겠다.

삼불 선생이 얘기하는 자연주의는 서양미술사에서 "자연현상을 있는 그대로 묘사하려는 경향"을 뜻하는 Naturalism과는 현저한 차이가 있음을 유념할 필요가 있다. 그것은 필자가 이해하기로는 오히려 "자연과 자연스러움에의 경도(Inclination to Nature and Naturalness)"라고 이해하는 것이 보다 적합하리라고

믿어진다. 각 시대 각 분야의 미술은 이를 점검해 보는 데 중요한 근거가 되어 준다.

한국 미술은 동양미술사상 혁혁한 업적을 남겼다. 신석기시대와 청동기시대의 각종 토기, 청동기시대의 다뉴세문경(多鈕細文鏡)과 세형동검(細形銅劍), 고구려의 석총(石塚) 고분벽화, 옥충(玉蟲)의 날개로 장식하는 금속공예술, 3금당 1탑식(三金堂一塔式)의 가람배치법(伽藍配置法), 백제의 불상·금동대향로·산수문전(山水文塼)을 비롯한 문양전, 신라의 각종 금속공예와 이형토기(異形土器), 가야의 각종 토기, 통일신라의 석굴암·성덕대왕신종(聖德大王神鐘)·각종 사리장치·다보탑을 비롯한 석탑·부도·석등, 고려의 불교회화·목판화·상감청자를 위시한 청자·나전칠기, 조선왕조의 초상화·진경산수·풍속화·각종 백자와 분청사기·목칠공예·목조건축·정원예술 등은 세계에 내놓을 만한 일급의 독창적이거나 수준 높은 대표적 분야이며 작품들이다. 이것들은 각 시내, 각 분야의 한국 미술의 특성과 변천을 특히 잘 보여 준다.

5. 한국 미술의 특징 II

　한 나라나 민족의 미술과 관련하여 기원 문제 못지 않게 큰 관심을 가지고 주목하게 되는 것은 그것이 어떠한 특징(혹은 특성이나 특색)을 지니고 있으며 시대의 변천에 따라 어떻게 변화했는가 하는 점일 것이다. 미술은 나라, 민족, 시대, 지역, 분야, 화파(畵派) 등에 따라 제각기 다른 양식(樣式)을 형성하는 것이 보편적인데 이러한 양식상의 특징은 독자적 특수성을 드러냄과 동시에 다른 미술과 구분짓는 차이를 보여 준다. 이처럼 하나의 미술이 창출한 특징은 그 의의가 대단히 크다.

　우리 나라 미술의 특징에 관해서는 다른 어느 나라의 경우보다도 여러 학자들이 많은 관심을 가지고 논의하여 왔다. 국내에서나 외국에서나 우리 나라 미술이 과연 내세울 만한 특징이 있느냐, 또 있다면 중국이나 일본과는 어떻게 다르냐 하는 것이 시비거리처럼 관심의 표적이 되어 왔기 때문이다.

　우리 나라 미술의 특징이 무엇이며 그것이 이웃하는 중국이나 일본 등 다른 나라의 미술과는 어떻게 다른지를 간단명료하게 단정적으로 얘기하는 것은 결코 쉬운 일이 아니다. 우리 나라 미술에 남다른 특징이 없거나 미미해서가 아니라 선사시대부터 현대까지 이어지는 역사가 대단히 길고 또 시대, 지역, 분야에 따라 많은 변천을 겪으며 다양한 양상을 형성하였기 때문이다. 그러므로 어느 학자가 우리 미술의 특징이 무엇이며 어떠하다고 정의를 내린다고 하여도 그것이 언제나 딱 들어맞는 진리가 될 수는 없다. 이러함에도 불구하고 우리 나라 미술의 특징에 관하여 여러 학자들이 언급한 내용들은 참고로 알아 볼 필요는 있을 것이다.

　먼저 외국의 학자들이 우리 나라의 미술에 대하여 어떻게 생각하는지 소개하고자 한다. 그들이 우리보다는 더 객관적으로 볼 수도 있을지 모르기 때문이다. 서양인으로서는 최초로 우리 나라의 미술에 관하여 개설서를 쓴 바 있는 독일의 에

카르트(A. Eckardt)는 우리 나라 미술의 표현이 "그리스식의 고전주의이며 그 성격은 중용(中庸), 조화(調和), 겸손(謙遜)으로 특징 지어진다"고 보았다. 서양에서 가장 널리 읽히는 영문판 『한국 미술사(The Arts of Korea)』를 집필한 매큔(E. McCune) 여사는 "한국의 미술가들은 선과 형의 아름다움에 의지한다"고 언급함으로써 선과 형태의 중요성을 강조하였다. 한편 우리 나라 도자사 연구의 대가였던 영국의 곰퍼츠(G. Gompertz)는 "(한국 미술의) 본질적인 특징들은 현저한 자유로움 및 즉흥성과 더불어 형태와 균형에 대한 위대한 감각이다"라고 하면서 "한국의 장인들 사이에는 뜻하는 바를 의미 깊게 표현하고자 하면서도 세부(표현 방법)에는 별로 괘념치 않는 경향이 있다"고 『국보전(國寶展)도록』의 서문에서 언급한 바 있다. 이밖에 독일 하이델베르크 대학에서 서양 최초로 한국 미술사를 강의한 바 있는 동양미술사의 대가 제켈(D. Seckel) 교수는 우리 나라 미술에 보이는 '생명력과 즉흥성'을 강조하였다.

이들 서양학자들이 언급한 바를 종합하여 보면 우리 나라 미술은 중용, 조화, 겸손, 선과 형태의 아름다움, 자유로움, 즉흥성, 뛰어난 형태 감각과 균형 감각, 세부 표현방법에 대한 대범성 등과 같은 특성을 지니고 있는 것으로 간주된다. 비록 추상적이기는 하지만 공감이 가는 얘기들이라 하겠다.

우리 나라 미술에 관하여 많은 관심을 가지고 그 특징을 정의하고자 애쓴 대표적인 외국학자로서 일본인 야나기 무네요시(柳宗悅)를 결코 빼놓을 수 없다. 한국미론에 관한 한 그의 영향이 가장 컸기 때문이다. 그는 우리 나라의 미술이나 예술을 '비애의 미' 또는 '애상의 미'라고 보고 그 특징은 선에 있으며 이와 같은 미의 세계가 형성되게 된 원인은 반도라고 하는 지리적 환경과 눈물로 얼룩진 비참한 역사에 있다고 보았다. 이러한 지리적 환경론과 역사적 상황론으로 무장된 그의 주장은 혹독한 식민통치하에 있던 우리 나라의 많은 지성인들에게 공감을 자아내며 영향을 미치게 되었다. 그러나 그의 주장은, 동정어린 지배자의 입장에서 핍박받는 식민지의 피지배자를 지켜본 데에서 나온 점, 냉철한 분석적 입장에서보다는 감상에 젖어서 바라본 점, 우리 국토의 비옥한 평야보다는 척박한 산악지역에

치우쳐 본 점, 우리 역사의 밝고 빛나는 업적보다는 어두운 피침사(被侵史)만을 위주로 본 점, 세련된 고급미술보다는 찌든 민예품을 중심으로 하여 본 점 등에서 처음부터 비애론이나 애상론으로 잘못 기울어질 수밖에 없었다고 생각된다.

이러한 잘못에도 불구하고 우리 나라 미술이 자연성(自然性)을 중시하는 '자연의 미', '천성(天性)의 미'라고 지적한 그의 주장은 아직도 많은 설득력을 발휘하고 있다.

야나기의 주장은 한일 양국의 학자들은 물론 일부 서양의 학자들에게까지도 영향을 미친 흔적이 보인다. 다나카(田中豊太郞)가 우리의 미술을 "만들어진 것이 아니라 태어난 것", "자연에 맡겨져서 미망(迷妄)이나 주저함이 없다"고 설명한 것이나, 우리 나라 최초의 현대적 미학자이자 미술사가였던 고유섭(高裕燮) 선생이 우리 미술을 '비애의 미', '적조(寂照)의 미'로 보고 '무기교(無技巧)의 기교(技巧)', '무계획의 계획', '비정제성(非整齊性)', '무관심성', '구수한 맛', '자연에의 순응' 등의 말로 정의내린 것은 그 대표적인 예들이다.

김원용 선생은 "한국 미술의 바탕에 흐르고 있는 것은 자연주의라고 할 수 있다"고 보고 각 시대별 특성을 다음과 같이 구분해 보고자 하였다.

선사시대—강직의 추상화
삼국시대—한국적 자연주의의 전개
고구려—움직이는 선의 미
백제—우아한 인간미
신라—위엄과 고졸한 우울
통일신라—세련과 조화의 미
고려—무작위의 창조
조선—철저한 평범의 세계

이상 여러 학자들의 다양한 생각과 주장들은 각기 수긍할 만한 점도 있지만

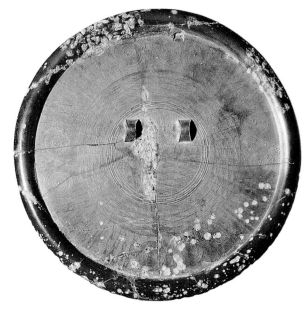

도 1
〈다뉴세문경(多紐細文鏡)〉, 청동기시대, 전 남한(南韓) 출토, 지름 21.2cm, 숭실대학교박물관 소장

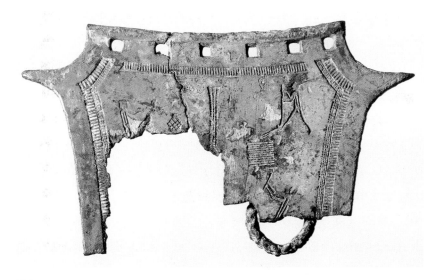

도 2
〈농경문청동기(農耕文靑銅器)〉, 청동기시대, 전 대전지방 출토, 7.3×12.8cm, 국립중앙박물관 소장

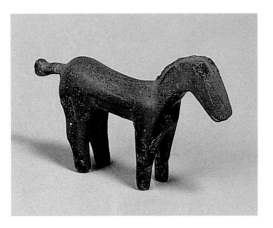

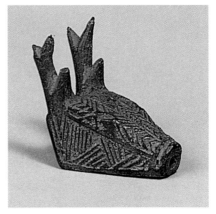

도 3
〈말모양드리개〉, 청동기시대,
높이 3.2cm, 경상북도 영천 어은동 출토,
국립중앙박물관 소장

도 4
〈사슴머리모양드리개〉, 청동기시대,
높이 3.3cm, 경상북도 영천 어은동 출토,
국립중앙박물관 소장

논란의 여지가 있으며 이러한 점들에 관하여는 50대 학자들을 중심으로 검토된
바 있다. 앞으로도 시대, 분야, 지역 등에 따라 각기 어떠한 특징들이 엿보이는지
고찰해 보는 노력이 필요할 것으로 본다.

　　대체로 우리 나라 미술은 공예와 정원예술을 통해 보면 자연에 순응하고 자연
과의 조화를 중시하는 반면에 재료가 지닌 특성을 최대한 살리고 인공을 절제하며
형태면에서는 균형, 비례, 조화를 중시하였던 것으로 판단된다. 이밖에 확대지향
적 공간개념, 품위 있는 색채감각 등도 가볍게 볼 수 없는 특색이다.

　　우리 나라 미술의 원초적인 특징들을 살펴보려면 선사시대 미술을 주목해야
한다고 생각한다. 빗살무늬토기나 뇌문토기(雷文土器) 등 신석기시대의 토기들
과 골각기의 문양 등을 총괄하여 보면 신석기시대에는 대체로 추상적, 기하학적,
상징적인 표현이 주를 이루었던 것으로 믿어진다. 청동기시대에는 〈다뉴세문경
(多鈕細文鏡)〉도 1 등의 문양에서 보듯이 한편으로는 신석기시대의 상기한 전통
이 계승된 반면에 다른 한편으로는 〈농경문청동기〉도 2, 〈말모양 드리개〉도 3, 〈사

도 5
〈마제석검(磨製石劍)〉,
청동기 시대

도 5-1
경상남도 창원 진동리 출토,
길이 33.3cm,
국립경주박물관 소장

도 5-2
전라남도 여천 봉계동,
길이 26.5cm,
국립광주박물관 소장

도 5-3
경상남도 김해 무계리 출토,
길이 46.0cm,
국립중앙박물관 소장

슴머리모양 드리개〉도 4 등의 작품들에서 확인되는 바와 같이 비교적 사실성을 중
시하는 경향이 병존하였던 것으로 확인된다.

　　선사시대 미술에서 주목되는 특징으로 곡선적 표현과 기술적 표현을 빼놓을
수 없다. 신석기시대와 청동기시대의 각종 토기들의 형태, 청동기시대의 연모인
마제석부(磨製石斧)의 합인(蛤刃: 조개 모양의 날)과 전체 모양 등에는 선사시대
인들의 곡선적 표현에 대한 집념이 잘 드러나 있다. 이러한 곡선적 표현은 역사시
대의 각종 토기와 도자기, 금속공예, 건축물의 지붕선과 추녀선, 현대의 자동차 디
자인에까지 이어지고 있다.

　　대칭에 대한 집착도 선사시대에 형성되어 현대까지 계승되고 있다. 청동기시

대의 마제석검(磨製石劍)들 중에 돌이 지닌 무늬가 중심축을 경계로 하여 완전히 대칭이 되도록 만들어진 것들이 적지 않은 사실은 이 시대 사람들이 이미 대칭의 미를 철저히 이해하고 선호하였음을 말해 준다도 5. 이처럼 곡선의 미, 대칭의 미 (혹은 균제의 미)는 우리 미술의 태동기부터 등장하여 중요한 특징으로 자리잡게 되었음이 분명하다.

6. 한국 미술의 대외교섭

　높은 수준으로 발전된 미술이나 문화에서는 두 가지 대조적인 현상이 엿보인다. 그 하나는 오랫동안 자체적으로 가꾸고 계승된 전통이고 다른 하나는 외국이나 다른 지역으로부터 수용된 외래적 요소이다. 전자가 독자적 특수성을 드러내는 반면에 후자는 대체로 국제적 보편성을 반영한다.

　이 두 가지 이질적이고 상반되는 요소들이 서로 균형을 이루며 조화될 때 미술이나 문화는 더욱 발전하게 되고, 그러한 균형과 조화가 깨지게 되면 심각한 문제들이 야기된다. 자체의 전통만을 외곬으로 고집하고 외래 미술문화의 좋은 점을 받아들이지 않는다면 마치 고인 물이 썩듯이 그 미술이나 문화는 시들게 된다. 반대로 자체의 훌륭한 전통을 경시하고 올바르게 계승하지 않으면서 외래의 미술문화만을 무비판적으로 선호하고 무작정 받아들인다면 그 미술이나 문화는 독자적 특성과 정체성(正體性)을 결국 상실하는 결과를 초래하게 된다. 그러므로 이 두 가지 요소들의 적절하고 원만한 조화는 세련되고 정체성 있는 미술이나 문화를 발전시키는 데 있어서 더없이 중요하다고 하겠다.

　우리의 선조들은 선사시대부터 조선왕조시대에 이르기까지 전통을 바탕으로 하면서 외래 미술문화의 좋은 점을 수용하고 활용함으로써 우리만의 수준 높은 미술과 문화를 발전시켰다. 선사시대 이래 시베리아, 몽고, 만주, 중국, 중앙아시아, 인도, 일본 등 여러 나라나 지역과 문화적인 교류를 하면서 높은 수준의 독특한 미술과 문화를 형성하였다. 그러나 우리 나라의 전통미술과 관련하여 특히 주목되는 것은 중국이나 일본과의 관계이다. 즉 널리 알려져 있는 것처럼 우리 나라의 전통미술과 문화는 중국으로부터 크게 영향을 받아 독자적인 문화를 발전시켰고 이렇게 한국화된 미술문화를 일본에 전해 주어 그곳의 미술과 문화의 발전에 결정적인

기여를 하였던 것이다. 여기서 중국이나 일본과의 관계를 어떻게 볼 것인가 하는 문제가 제기된다. 특히 한·중·일 3국간에는 미술과 문화에 있어서 차이점 못지 않게 유사성이 두드러져 보이는 경우도 적지 않으므로 이에 대한 올바른 이해가 요구된다.

흔히 영향을 미친 쪽은 우수하고 자랑스러우며 영향을 받은 쪽은 열등하고 수치스러운 것으로 미술이나 문화를 이해하는 경향이 있는데 이는 크게 잘못된 것이라 하겠다. 영향을 주고받으려면 쌍방의 수준이 엇비슷해야만 한다. 영향을 받는 쪽의 역량이 부족할 경우에는 그 영향이 새로운 발전이나 창작에 유익하게 작용할 수가 없다. 오히려 부작용의 원인만 제공할 뿐이다. 그러므로 우리가 중국의 미술문화를 받아들여 중국과 다른 우리만의 미술과 문화를 창출할 수 있었던 것은 곧 우리 민족의 우수함을 말해 주는 것이라 하겠다.

그러면 우리의 선조들은 중국의 미술문화를 어떠한 입장에서 받아들였으며 우리는 그것을 어떻게 이해할 것인가 하는 문제를 짚고 넘어갈 필요가 있다.

첫째, 우리 선조들이 수용한 중국의 미술문화는 중국만의, 혹은 한족(漢族)만의 것이 아니라는 점을 먼저 유의해야 하겠다. 대개 중국의 미술문화는 한족이 단독으로 일구어낸 중국만의 것으로 인식되고 있으나, 사실은 중국과 관계가 깊었던 여러 나라, 여러 민족들이 한족을 중심으로 하여 함께 기여해서 만들어 낸 것이라 할 수 있다. 이는 마치 오늘날의 미국문화가 세계 각국, 각 민족이 어울려 만들어진 것과 정도의 차이는 있어도 마찬가지인 것이다. 이처럼 중국의 미술문화는 옛날 동아시아에 있어서 가장 영향력 있던 국제적 성격의 미술과 문화였으며 이것을 받아들인 것은 오늘날 우리가 구미의 문화를 받아들여 발전을 추구하는 것과 하등 다를 바 없는 국제문화의 수용이었다고 할 수 있다. 즉 옛날에는 너무도 당연하고 자연스러운 일이었다고 생각된다.

이와 함께, 우리가 중국 것만을 일방적으로 받기만 한 것이 아니라 우리 것을 중국에 많이 전했고 또 기여를 했음을 간과해서는 안 된다고 본다. 원대(元代)에 비록 타의적인 역사적 상황에서 비롯된 것이기는 하지만 고려의 문물이 그곳에 많

이 전해져 소위 '고려양(高麗樣)'을 형성했던 것은 그 좋은 예이다.

둘째, 우리의 선조들은 중국의 미술문화를 피동적, 수동적 입장에서 받아들인 것이 아니라는 점을 직시해야 한다. 많은 노력과 비용을 들여서 능동적, 주체적으로 수용하였다. 결코 통념처럼 지리적으로 인접해 있기 때문에 저절로 이루어진 일이 아니다. 많은 문헌기록들은 이를 분명하게 밝혀 준다. 이와 관련하여 문익점이 목화씨를 어떻게 전래하였는가 하는 고사는 우리에게 많은 것을 시사해 준다.

셋째, 우리의 선조들은 중국 것이면 무엇이든 분별없이 받아들인 것이 아님도 유념해야 한다. 우리가 꼭 필요로 했던 것, 우리의 미감이나 기호에 맞는 것만을 선별적으로 지혜롭게 수용하였다. 한 · 중(韓 · 中) 양국의 대표적 박물관들을 돌아보면 중국인들이 특히 좋아하고 흔한 것이 우리에게는 없고 반대로 우리에게는 보편적인 것이 그 쪽에는 없는 것이 적지 않게 보이는데, 이것은 바로 우리와 중국인들 사이의 미의식이나 기호의 차이에서 연유한 것임을 부인할 수 없다.

넷째, 우리의 선조들은 중국의 미술문화를 받아들여 중국과는 다르거나 그것보다 훨씬 수준 높은 미술과 문화로 발전시켰음을 가장 중요하게 보아야 한다. 이러한 청출어람(靑出於藍)의 예는 고려의 불교회화와 청자, 조선왕조의 초상화, 진경산수, 풍속화, 분청사기 등등 허다하다. 그러므로 영향을 받았느냐 안 받았느냐의 여부가 문제가 아니라 받은 영향을 바탕으로 무엇을 창출하였는가가 역사적 평가의 대상과 기준이 되어야 한다고 본다. 이와 같이 우리가 받은 중국 미술문화의 영향을 새로운 관점에서 재조명해 볼 필요가 있다고 생각한다.

마찬가지로 우리가 일본의 미술문화에 끼친 영향도 새롭게 보아야 한다. 일제시대의 식민주의 일인학자들은 흔히 우리가 반도국가로서 선진의 중국문화를 일본에 전해 주는 교량적 역할을 하였다고 얘기하곤 하였다. 언뜻 들으면 그럴듯한 이 얘기는 사실은 전혀 옳지 않다. 우리가 일본에 전한 것은 중국 것이 아니라 우리가 발전시킨 우리의 미술문화였기 때문이다. 따라서 우리 선조들이 한 역할은 교량적인 것이 아니라 주체적인 것이었다.

이와 더불어 일본인들이 선사시대부터 조선시대에 이르기까지 우리 미술문화

의 영향을 다소간을 막론하고 받았지만 그들도 우리처럼 자기들만의 수준 높은 문화를 발전시켰음을 인정해야 한다고 생각한다. 한·중·일 3국은 이처럼 긴밀한 문화적 유대관계를 유지하면서 현대까지 발전하여 왔으며 이 점은 삼국의 미술문화의 이해나 연구에 있어서 필수불가결한 요소라 하지 않을 수 없다.

그렇지만 삼국간의 미술문화의 교류가 어떤 틀에 박힌 것처럼 일정한 것은 아니었다는 점이 주목을 요한다. 그것은 시대적, 역사적, 지리적, 정치 외교적 상황에 따라 늘 가변적일 수밖에 없었다. 그러므로 하나의 미술양식이 중국으로부터 한국, 한국으로부터 일본에 전해지는 데 걸리는 시간도 당연히 일정하지 않았다. 일례로 고 김원용 박사가 이미 밝혔듯이 당나라의 불상양식이 통일신라에 전해지는 데 10~20년 이상 걸리지 않았던 것이 분명하다. 교통과 통신의 발달이 오늘날 같지 않았던 8세기 당시로서는 대단히 신속한 편이었다고 믿어진다.

반면에 중국의 원말 14세기에 강남지방에서 꽃피었던 사대가 즉, 황공망(黃公望)·오진(吳鎭)·예찬(倪瓚)·왕몽(王蒙)의 화풍이 우리 나라에 전해진 것은 17세기에 이르러서인 것으로 믿어진다. 무려 3세기나 지난 후의 일이다. 이처럼 전래가 늦어진 이유로 전란, 조선 사대부들의 생활의 빈곤 등을 들기도 하지만 그보다는 중국 강남지방과의 해상을 통한 교류가 끊겼던 데에 더 큰 원인이 있었다고 간주된다. 어쨌든 이 사례는 통일신라와 당(唐) 사이에 이루어진 불상양식의 전래와는 크게 대조적이다. 이처럼 국가간의 미술문화의 교류에는 유의할 사항이 대단히 많다.

제2장

한국 미술의 흐름

1. 신석기시대의 미술

　한국 미술의 기원은 선사시대, 그 중에서도 신석기시대(B.C. 6,000～B.C. 1,000)로 거슬러 올라간다고 볼 수 있다. 한반도에 구석기문화가 존재했었다는 사실은 초기, 중기, 후기의 여러 유적들에 의해 확인되지만 타제석기(打製石器), 인골, 동물의 뼈들 이외에 미술품으로 내세울 만한 창의력이 뛰어난 작품은 아직 출토되지 않고 있다. 또 이 구석기인들이 현재의 한국인들의 조상이라고 여길 만한 근거도 전혀 찾아볼 수 없다. 동굴이나 엉성한 움집을 짓고 사냥과 채집에 의존하여 살았던 이 구석기인들은 몇 차례의 빙하기를 거치면서 어디론가 이주해 갔거나 사라졌던 것으로 추측된다. 따라서 아직 한국 미술사에서 적극적으로 다루기가 어려운 실정이다.

　그러므로 현재로서는 선사시대의 한국 미술과 관련하여 먼저 주목되는 것은 신석기시대이다. 이 시대에는 몇 가지 종류의 토기들과 조형성이 두드러진 석기들이 만들어졌기 때문이다.

　한반도에서 신석기문화가 시작된 것은 강원도 양양군 오산리의 유적에서 확인된 바와 같이 기원전 6,000년 이전이라고 믿어진다. 신석기시대인들은 현재의 한국인들과 혈연적으로 관계가 깊다고 믿어지는데 주로 해안가나 강가에 둥글거나 네모난 움집을 짓고 5～6명의 가족이 함께 살았다고 믿어진다. 이들의 움집 중앙에는 난방과 취사를 위한 화덕이 설치되는 게 보통이었고 대개 20여 호의 가구가 씨족 마을을 형성하여 생산과 신앙에서 서로 협력하여 공동생활을 영위하였다고 간주된다. 아직 뚜렷한 사회적 계급은 형성되지 않았고 족외혼(族外婚)이 이루어졌다고 추측된다.

　원시적인 농경이 시작되어 조, 수수, 피 등이 재배되었고 마석(磨石)으로 곡식

과 열매를 갈아서 가루로 만들어 먹었으며 그물로 물고기를 잡고 개나 돼지와 같은 가축을 기르기도 하였다. 이에 따라 점차 정착생활이 이루어지기 시작하였다고 볼 수 있다. 한편 옷은 방추(紡錘)를 사용하여 삼이나 옷감을 짜서 만들어 입기 시작했고 조개껍질이나 구슬로 장신구를 만들어 착용하기도 하였다.

이러한 의식주 생활과 함께 원시적인 종교생활도 이루어졌는데 모든 자연물에 영(靈)이나 생명이 깃들어 있다고 믿는 애니미즘(Animism), 조상의 영혼을 특정한 동물이나 식물과 결부시켜 믿는 토테미즘(Totemism), 풍요와 다산, 질병의 구제와 장수의 기원을 주술을 통해 기원하는 샤머니즘(Shamanism) 등이 자리를 잡았던 것으로 믿어진다. 이러한 원시신앙은 현대에 이르기까지 줄기찬 전통을 이루고 있다.

신석기시대의 미술과 관련하여 가장 중요시되는 것은 토기이다. 토기는 이미 기원전 6,000년경부터 만들어지고 있었다. 초기에는 부산 동삼동 유적에서 나온 것과 같은 바닥이 둥근 민무늬토기, 강원도 양양 오산리 유적에서 출토된 바닥이 평평한 덧무늬토기(隆起文土器)와 구연부에만 무늬가 있는 토기 등이 만들어졌다도6.

그러나 신석기시대를 대표하는 가장 전형적인 토기는 기원전 4,000년경부터 출현한 빗살무늬토기이다도 7. 서울 암사동에서 출토된 토기에서 보듯이 바닥이 둥글거나 뾰족하고 배가 약간 볼록한 팽이 모양을 하고 있다. 거친 태토에 활석(滑石), 석영가루 등을 섞어서 손으로 빚고 개방요에서 구워낸 이러한 빗살무늬토기는 구연부에는 점열문(點列文), 기복부에는 빗살문이나 어골문 등을 시문하였다. 곡선을 살린 형태, 기하학적이고 추상적이며 상징적인 문양이 돋보인다.

빗살무늬토기는 시베리아, 만주, 몽고, 스칸디나비아 등지에서도 출토되며, 한국의 빗살무늬토기는 일본의 소바다(曾畑)토기에도 영향을 미쳐 이 토기의 광범한 분포와 일종의 국제적 성격을 엿보게 한다. 또한 한국의 빗살무늬토기는 지역간에 형태나 문양에 있어서 많은 차이를 드러내고 있어서 이미 선사시대에 지역간의 문화적 연관성과 차이점이 자리잡혔음을 밝혀 준다. 그러나 무엇보다도 곡선

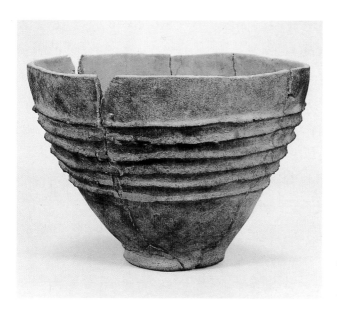

도 6
〈덧무늬토기(隆起文土器)〉,
신석기시대, 높이 16.5cm,
강원도 양양군 오산리(鰲山里) 출토,
서울대학교박물관 소장

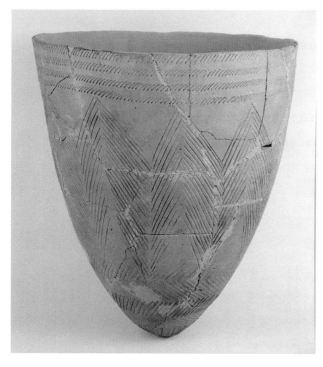

도 7
〈빗살무늬토기(櫛文土器)〉,
신석기시대, 높이 46.5cm,
서울시 암사동(岩寺洞) 출토,
경희대학교박물관 소장

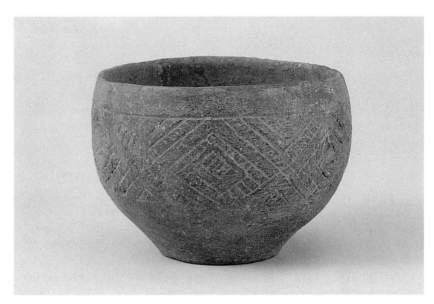

도 8
⟨번개무늬토기(雷文土器)⟩, 신석기시대, 입지름 9.5cm,
함경북도 청진(淸津) 농포동(農圃洞) 패총 출토, 국립중앙박물관 소장

진 형태와 기하학적 문양이 가장 주목되는 요소라 할 수 있다.

기원전 2,000년경부터는 빗살무늬토기 이외에도 물결무늬, 번개무늬(雷文) 도8,
타래무늬 등을 지닌 토기들도 등장하여 토기의 다양화를 엿보게 한다. 이는 신석기
문화가 시대의 흐름에 따라 점차 다변화, 다양화되어 갔음을 말해 준다고 하겠다.
신석기시대에는 이러한 토기 이외에 돌로 만든 연모들이 제조되고 사용되었다.

2. 청동기시대의 미술

　한국의 선사문화는 청동기시대(B.C. 1000~B.C. 300)에 이르러 더욱 다양하고 수준 높게 발전하였다. 각종 마제석기들이 신석기시대에 이어 여전히 사용되었으나 새로이 청동기가 만들어져 지배계층을 중심으로 사용되었다. 구리에 주석이나 아연을 섞어 제조한 각종 청동기는 성능과 기능이 뛰어나 종래의 석기와는 비교할 수 없는, 당시로서는 과학기술상의 혁신이라 할 만했다.

　청동기시대에는 괭이, 보습, 나무쟁기 등을 사용하여 조, 피, 수수, 콩, 보리, 기장 등 각종 곡식을 재배하였고 기원전 10세기에는 북한의 대동강유역에서, 2세기 후인 기원전 8세기에는 남한의 흔암리, 송국리, 부안, 김해 등지에서 벼농사를 지었음이 확인된다. 특히 벼의 재배와 쌀의 생산은 중요한 의미를 지니고 있다. 현대 우리 한국인의 주식이기 때문이다. 이러한 곡식의 추수에는 곡선미를 살린 반달 모양의 석도(半月形石刀)가 사용되었다. 이 시대 농경생활의 일면은 국립중앙박물관 소장의 〈농경문청동기(農耕紋青銅器)〉에도 나타나 있다도 2. 농경 이외에도 목축과 어로(漁撈)가 행해졌다. 특히 소, 말, 돼지 등을 길러 식용은 물론 노동과 교통의 보조수단으로 활용했던 점은 목축이 농경에 버금가는 중요성을 지녔었음을 말해 준다.

　청동기시대 사람들은 농경을 기본으로 하여 강을 낀 야산의 구릉지대에 장방형(長方形) 움집을 짓고 집단 정착 생활을 확장해 감으로써 부족국가, 읍락(邑落)국가, 성읍(城邑)국가 등으로 일컬어지는 원시국가와 군장(君長) 사회(Chiefdom Society)를 형성하게 되었다. 단군(檀君)이 세웠다는 고조선(古朝鮮)은 그 대표적인 예라 할 수 있다. 이처럼 이 시대에는 지배계층(支配階層)과 피지배계층이 생겨났으며 족장(族長)이 제정(祭政)을 함께 관장하였다.

이러한 배경하에서 많은 노동력을 전제로 하는 거석(巨石)문화가 자리를 잡았다. 고인돌이라 불리는 지석묘(支石墓)는 그 대표적 예이다. 지석묘는 북방식이라고 일컬어지는 탁자식(卓子式), 남방식이라 칭하는 바둑판형(碁盤式), 그리고 구덩형(蓋石形)으로 구분되는데 이는 돌널무덤(石棺墓)과 함께 청동기시대의 대표적 무덤이다. 이러한 무덤에는 청동기와 토기 등이 부장되는게 상례였다.

청동기시대를 대표하는 유물은 역시 청동기임을 부인할 수 없다. 청동기는 칼, 창, 화살촉 등의 무기류, 말방울, 말자갈 등의 마구류, 각종 방울과 용도불명의 의기류(儀器類), 도끼, 자귀, 송곳 등의 연모류 등으로 대별된다. 이들 중 무기류로서는 만주와 한반도에 걸쳐 발견되는 비파형동검(琵琶形銅劍)과 세장(細長)한 한국 고유의 세형동검(細形銅劍)이 주목된다.

미술사적인 측면에서 보면 청동기 미술에서는 두 가지 측면이 엿보인다. 그 하나는 다뉴세문경(多鈕細文鏡)의 문양에서 보듯이 기하학적, 추상적, 상징적인 측면이다도 1. 이러한 측면은 빗살무늬토기에서 엿볼 수 있듯이 신석기시대의 미술문화에서 계승 발전된 것으로 믿어진다. 그런데 삼각형, 동심원(同心圓) 등 기하학적 문양들을 극도로 정교하고 정확하게 표현한 다뉴세문경의 시문(施文)이나 제조는 지금까지도 복제가 불가능하여 불가사의한 것으로 판단된다. 이는 청동기시대의 문화가 미술의 측면에서나 과학기술사적 측면에서 고도로 발전된 것임을 확인시켜 준다. 청동기 문양의 상징적 측면은 국립중앙박물관 소장의 〈팔령구(八鈴具)〉에서도 엿볼 수 있다도9.

앞면의 중앙에 표현된 문양은 아마도 당시에 퍼져 있던 태양숭배사상을 나타내기 위해 표현된 해의 표현이 아닐까 믿어진다. 이처럼 청동기에 새겨진 기하학적인 문양은 그 기하학적, 추상적 특성에도 불구하고 무엇인가 상징하고 있음이 분명하다.

청동기미술의 또 다른 측면은 사실적 표현이다. 〈농경문청동기〉, 죽절(竹節) 모양의 청동기에 표현된 사람의 손, 사슴, 동물 모양의 조각품들이 그 대표적 예들이다. 특히 〈농경문청동기〉는 봄의 밭갈이로부터 가을의 추수에 이르기까지의 과

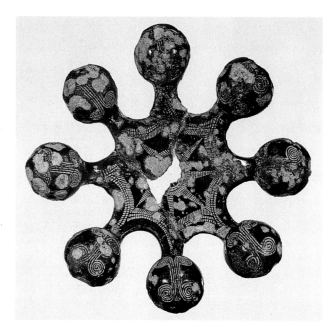

도 9
〈팔령구(八鈴具)〉, 청동기시대,
지름 12.3cm,
전라남도 화순 대곡리(大谷里) 출토,
국립중앙박물관 소장

정을 극도로 압축해서 사실적으로 표현하고 있어 크게 주목된다. 벌거벗은 남자가 따비로 밭가는 춘경(春耕) 장면과 망을 씌운 그릇에 곡식을 담고 있는 추수(秋收) 장면을 나타내고 있다. 인물들의 모습과 동작의 표현이 사실적이면서도 비교적 덜 중요한 이목구비는 과감하게 생략하고 있어서 반추상적(半抽象的) 성향을 나타낸다. 또한 거대한 성기를 드러낸 채 밭갈이하는 남자의 모습은 풍요와 다산을 상징하고 있는 것으로 믿어진다. 어쨌든 이러한 예들은 청동기시대에는 〈다뉴세문경〉으로 대표되는 기하학적, 추상적, 상징적 표현과 함께 사실적 표현이 병존했음을 밝혀 준다. 이러한 사실은 청동기시대의 암각화(岩刻畵)들에서도 확인된다.

청동기시대의 미술의 성격은 이 시대 각종 토기들에서도 잘 드러난다. 여러 가지 형태의 민무늬토기(無文土器), 흑도(黑陶), 홍도(紅陶) 등이 만들어졌다도 10. 흑도와 홍도에는 중국의 룽산(龍山)문화와 양샤오(仰韶)문화의 영향이 깃든 것으로 여겨진다. 가지무늬토기 같은 예는 곡선을 살린 단아하고 안정된 형태, 추상적

도 10
〈홍도(紅陶)〉, 청동기시대,
높이 15cm, 입지름 10cm,
전 경상남도 산청 출토,
경북대학교박물관 소장

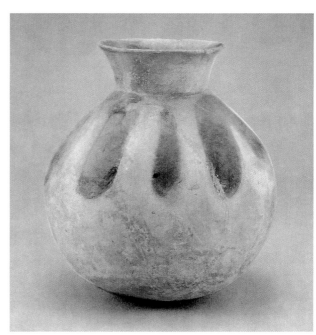

도 11
〈가지무늬토기〉, 청동기시대,
높이 18.5cm, 입지름 9.8cm,
경상북도 경주 출토,
국립중앙박물관 소장

이고 세련된 어깨 부분의 문양 등이 돋보이며 청동기시대 미술문화의 높은 수준을 잘 말해 준다도 11.

　이상 알아본 추상적 측면, 사실적 측면, 곡선미 이외에 또 한 가지 관심을 끄는 것은 철저한 대칭성(對稱性)이다. 이러한 대칭성은 이 시대의 거의 모든 미술품에서 일관되게 나타나지만 가장 전형적인 예들은 이 시대의 마제석기(磨製石器)들에서 찾아볼 수 있다. 국립중앙박물관 소장의 경상남도 김해 무계리(茂溪里) 출토 마제석검은 그 대표적인 예이다. 돌을 갈아 만든 이 칼은 돌이 지니고 있는 문양이 거의 완벽한 대칭을 이루도록 만들어져 있다. 이러한 예는 이밖에도 종종 눈에 띈다. 이는 청동기시대인들이 대칭의 미에 지대한 관심을 지니고 있었음을 밝혀 주는 것으로서 크게 주목을 요한다.

　이상에서 살펴본 신석기시대 및 청동기시대의 미술에 드러난 여러 가지 특성들은 그 후의 한국 미술의 토대가 되었다는 점에서 대단히 중요하다.

　청동기시대 후기에는 철기문화가 시작되었다. 그러므로 청동기시대 후기는 초기 철기시대라고도 불린다. 다음에 소개할 삼국시대의 초기에 해당하는 소위 원삼국시대(原三國時代)부터는 철기문화가 본격화되고 그 이후는 줄곧 철기문화가 주를 이루게 되었다.

3. 고구려의 미술 I

기원전 1세기경에 만주와 한반도에는 철기문화를 바탕으로 많은 나라들이 등장하였다. 만주와 한반도 북부의 부여, 고구려, 옥저, 한반도 중동부의 동예, 남부의 마한, 진한, 변한 등이 그 대표적인 나라들이다. 이러한 나라들을 통합하고 북부에 들어와 있던 중국의 낙랑(樂浪)을 비롯한 한사군(漢四郡)을 퇴치하여 자리잡은 나라들이 소위 3국인 북부의 고구려(高句麗, B.C. 37~A.D. 668), 남서부의 백제(百濟, B.C. 18~A.D. 660), 남동부의 신라(新羅, B.C. 57~A.D. 935)이다. 이 나라들 이외에 남쪽의 낙동강(洛東江) 서안(西岸)에는 가야라고 묶어서 통칭되는 부족국가 연맹 형태의 작은 나라들이 6세기 중엽까지 존재하였다. 가야(伽倻, ?~562)는 단일국가가 아니었기 때문에 대표적 단일국가였던 고구려, 백제, 신라를 지칭하여 3국이라 하고 그 시대를 삼국시대라고 부른다.

이 나라들은 서로 경쟁하고, 전투하여 갈등을 빚기도 했지만 또한 문화를 서로 겨루고 교류하면서 고도의 미술과 문화를 발전시켰다. 또한 이 나라들은 중국의 한(漢), 위진남북조(魏晋南北朝), 수(隋), 당(唐)과의 군사적 충돌, 경쟁적 외교관계를 통하여 발전을 도모하기도 하였다. 그리고 일본과의 관계도 지극히 밀접하였다. 이러한 배경하에서 삼국시대에는 선사시대와는 현저히 다른 고도의 미술과 문화가 다양하게 발달하게 되었다. 또한 같은 한민족이 거의 같은 시기에 같은 한반도를 무대로 하여 발전시킨 문화임에도 불구하고 나라와 지역에 따라 각기 다른 성격의 두드러진 양상을 드러내었다. 이러한 차이는 4세기경부터 더욱 두드러지게 되었다. 진정한 의미에서의 회화, 서예, 조각, 각종 공예, 건축 등이 다양하고도 높은 수준으로 발전한 것도 대체로 4세기 이후라 할 수 있다.

삼국 중에서 가장 먼저 국가적 체제를 갖추고 미술문화의 발전을 주도하였던

나라는 고구려이다. 고구려는 잘 알려져 있는 바와 같이 우리 나라 역사상 가장 넓은 영토와 최강의 힘을 지녔던 나라이다. 이 때문에 또는 이를 위해서 고구려는 한족(漢族) 및 북방민족(北方民族)들과 끊임없이 각축을 벌여야만 했다. 낙랑을 포함한 한사군과의 대결과 축출, 수당(隋唐)의 대군과의 격돌과 대승 등은 그 좋은 예들이다. 또한 후반기에는 백제 및 신라와도 겨루어야만 했다. 이러한 군사적 충돌은 고구려로 하여금 끊임없이 힘을 기르고 또 힘을 존중하게 하였으며, 이것이 고구려를 호전적이고 무사적(武士的)이게 하였다고 믿어진다. 고구려의 미술이 다른 어느 나라 미술보다도 힘차고 동적이며 긴장감을 강하게 풍기는 것도 이러한 배경과 깊은 연관이 있다고 믿어진다. 이에는 고구려가 차지하고 있던 영토의 자연환경과 지리적 여건도 한몫을 했으리라고 추측된다.

　고구려는 본래 5부로 이루어진 부족국가체제를 지녔으나 태조(53～146) 때부터는 왕권이 강화되고 세력이 커지기 시작하여 광개토대왕(392～412), 장수왕(413～491), 문자왕(文咨王, 492～518) 때에는 최고의 전성기를 이루었다. 통구(通溝)지방에 뿌리를 내리고 중국 쪽으로 세력을 확장하려던 서진책(西進策)이 4세기 중엽에 좌절을 겪은 후 남쪽으로 그 방향을 돌리는 이른바 남진책(南進策)을 세우게 되었는데 이것이 백제나 신라에게 가한 압박감은 대단하였을 것이다. 427년에 평양으로 도읍을 옮기게 된 것도 이와 같은 배경에서 이해가 된다. 이러한 정치적 배경이 당시의 미술문화와도 직접적인 연관이 있었음은 물론이다. 천도 이전에는 통구지방이 정치만이 아니라 미술문화의 중심지였으나 천도 이후에는 평양지방이 모든 면에서 중추적 역할을 했음은 이를 잘 말해 준다. 다만 평양으로의 천도 이후에도 통구는 옛 문화의 중심지로서의 역할을 말기까지 유지하면서 평양에 버금가는 기여를 했던 것으로 판명된다. 통구지역에서 평양천도 이후에 축조된 것이 분명한 수준 높은 벽화고분들이 다수 발견된 사실만으로도 이를 잘 알 수 있다.

　고구려는 물론, 삼국시대와 그 이후 우리 나라의 미술문화와 관련하여 특기할 사실은 소수림왕 2년(372)에 불교가 전래되고 수용되었다는 점이다. 이 불교의

전래와 수용에 힘입어 우리 나라에서는 수준 높은 불교회화, 조각, 공예, 건축을 발전시킬 수 있었을 뿐만 아니라 문화 전반이 큰 자극을 받고 장족의 발달을 이루게 되었다. 또한 불교미술을 중심으로 국제교류가 증대되고 국제적인 기여도 크게 할 수 있었던 것이다. 이때부터 고구려는 물론, 백제, 신라, 가야 등 삼국시대는 말할 것도 없고 통일신라와 발해, 고려까지 1천 년이 넘도록 불교는 국교로서 우리 문화의 토대가 되었다.

고구려의 미술문화를 이해함에 있어서 또 한 가지 빼놓을 수 없는 것은 외국과의 관계이다. 그 중에서도 가장 중요하게 생각되는 것은 중국과의 관계이다. 고구려는 초기에는 한(漢), 동진(東晉)의 문화와 관계가 깊었으나 그 다음에는 북위(北魏)를 필두로 하여 북조(北朝)와 활발하게 교섭하였으며 말기에는 당대(唐代) 문화를 어느 정도 수용했다고 볼 수 있다. 이러한 사실은 문헌기록 이외에 고구려의 고분벽화나 불상 등의 미술작품들을 통하여 확인된다.

중국 이외에 서역과도 문화적 교류가 있었음이 분명하다. 고구려는 이처럼 외래미술을 섭렵하면서 독창성을 발휘하여 힘차고 동감에 넘치는 고구려 특유의 미술을 발전시켰으며 이를 백제, 신라, 가야 등 삼국시대의 다른 나라들에게 전하며 영향을 미쳤다. 뿐만 아니라 바다 건너 일본에까지도 심대한 영향을 미쳐 고대 일본문화의 발전에 크게 기여하였다. 이와 같이 고구려는 비단 군사적으로만 강대하였던 것이 아니라 문화적으로도 고대 동아시아에 있어서 엄청난 비중을 차지하였던 것이다. 만약 고구려가 군사적으로만 막강하고 문화적으로는 열악하였다면 그처럼 위대한 국가를 이루고 유지하는 일도, 여러 나라에 그토록 큰 문화적 영향을 미치는 일도 불가능하였을 것이다. 엄청난 문화적 저력을 지니고 있었기에 그 두 가지가 모두 가능했다고 볼 수 있다.

고구려는 모든 미술분야에서 발전을 이룩했는데 그와 관련하여 제일 먼저 관심을 끄는 것은 오늘날 우리가 소위 순수미술로 분류하는 회화라 하겠다. 궁중을 중심으로 하여 국가적으로 요청되는 여러 분야의 회화가 발전하였을 것임이 분명하다. 오늘날 국내에는 일반회화나 그에 관한 기록이 남아 있지 않다. 오직 통구지

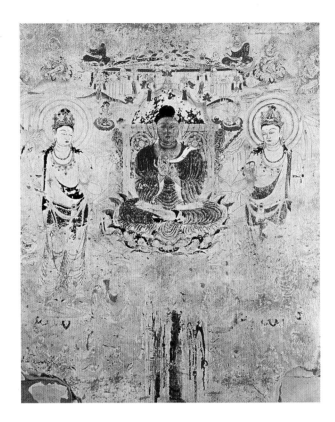

역과 평양 일대에서 발견된 고분벽화를 통해서 그 다양한 양상을 파악해 볼 수 있을 뿐이다.

이러한 고분벽화들 이외에 다행스럽게도 일본에는 고구려계 화가들이 남긴 작품들이 몇 점 전해지고 있고 또 고구려계 화가들에 관한 기록들이 『일본서기(日本書記)』 등의 문헌에 남아 있어서 크나큰 참고가 되고 있다.

먼저 고구려의 화가로서 일본에 건너가 심대한 영향을 미친 사람은 유명한 담징(曇徵)이다. 담징은 영양왕 21년(610)에 일본에 건너갔는데 그는 오경(五經)을 알고 또한 채색, 종이와 먹을 만들 줄 알았으며 처음으로 맷돌 만드는 법을 그곳에 전했다고 기록되어 있다. 이러한 기록으로 보면 그는 학승인 동시에 화승(畫僧)이

도 13
〈다마무시 즈시(玉蟲廚子)〉,
650년경, 높이 232.7cm,
일본 나라(奈良)
호류지(法隆寺) 소장

었을 것으로 믿어진다. 담징은 또한 일본 고대의 가장 대표적 명찰인 호류지(法隆寺)의 금당에 벽화를 그렸다고 전해지기도 한다도 12. 어쨌든 담징이 일본에 건너 간 7세기 초부터는 일본에서 종래 가장 영향력 있던 백제계 화가들보다도 고구려계의 화풍이 지배하게 되었는데 이것은 담징의 도일로 인한 결과가 아닐까 추측된다.

　담징 못지않게 중요한 화가로 가서일(加西溢)이 있다. 그는 쇼토쿠태자(聖德太子)가 죽은 후에 극락왕생을 빌기 위하여 제작된 〈천수국만다라수장(天壽國曼茶羅繡帳)〉의 밑그림을 야마토노 아야노 마켄(東漢末賢), 아야노 누노 가고리(漢奴加己利)와 함께 그렸다. 일찍이 620년대에 우리 나라에서 건너간 학자들과 예술가들을 기용하여 일본문화의 기초를 다지고 그 발전에 획기적 기여를 한 쇼토쿠

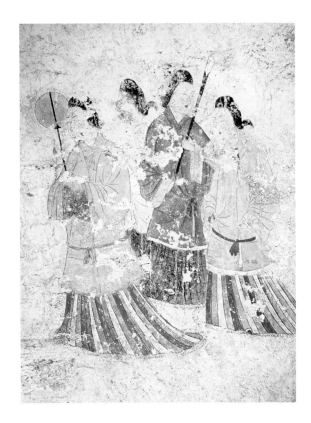

도 14
〈여자군상〉
(다카마쓰 쓰카(高松塚)
서벽 북측),
7세기 후반~8세기 초,
여자상의 높이 38cm,
일본 아스카(明日香)

태자의 명복을 빌기 위한 국가적 회사(繪事)에 고구려계 화가가 결정적 역할을 했
다는 것은 의미심장하다.

이밖에 고구려계 화가로 자마려(子麻呂)가 알려져 있다. 또한 당시 일본에는
삼국계의 화사씨족(畵師氏族)들이 많이 활동하고 있었는데 고구려계로는 기부미
노 에시(黃文畵師), 야마시로노 에시(山背畵師), 고마노 에시(高麗畵師) 등이 꼽
힌다. 기부미노 에시들이 야마시로(山背)에 많이 살았기 때문에 기부미노 에시나
야마시로노 에시는 결국 같은 화사씨족이 아닌가 추측된다. 기부미노 에시들은 그
후 8세기까지도 일본 왕실과 조정의 회사(繪事)에 깊이 관여하면서 큰 기여를 하
였고 그들 중에는 견당사(遣唐使)를 따라 당나라에 다녀오기도 하였다. 이처럼 7

도 15
〈수렵연락도(狩獵宴樂圖)〉,
756년 이전,
자단목제(紫檀木製)
비파(琵琶)에 댄 가죽 그림,
38.6×17.7cm,
일본 쇼소인(正倉院) 소장

세기부터 일본에서 고구려계 화가들이 기여한 바는 중차대하였다.

그들이 일본에 남겨 놓은 업적으로는 논란의 여지가 있는 호류지 금당벽화 이외에도 가서일이 밑그림을 그린 〈천수국만다라수장〉, 호류지 소장의 〈다마무시 즈시(玉蟲廚子)〉, 다카마쓰 쓰카(高松塚)의 벽화 등을 대표적인 예로 들 수 있다 도 13, 14. 이밖에 일본 쇼소인(正倉院)에 소장되어 있는 자단목제(紫檀木製) 비파 에 댄 가죽에 그려진 〈수렵연락도(狩獵宴樂國)〉도 그 주제나 표현 방법 등으로 보 아 고구려와 관계가 깊은 작품으로 믿어진다 도 15. 이처럼 현재 남아서 전해지고 있는 일본 고대의 대표적 회화 작품들이 대부분 고구려계인 것만 보아도 고구려 회화나 미술이 얼마나 막중한 비중을 차지했었나를 쉽게 이해할 수 있다.

4. 고구려의 미술 II

고구려(B.C. 37~A.D. 668)는 한국 역사상 영토가 가장 넓고 제일 강했던 국가이다. 광개토대왕(廣開土大王, A.D. 391~412)과 장수왕(長壽王, A.D. 413~491) 때 가장 흥성했는데 이때에는 북쪽으로 송화강(松花江)과 서쪽으로 요하강(遼河江) 주변까지의 대부분의 만주 벌판과 남쪽으로는 낙동강 상류 지역까지의 한반도를 영토로 확보하였다. 이러한 영토를 확보하고 보전하기 위해서는 서북쪽으로는 중국 및 북방민족들과, 남쪽으로는 백제 및 신라와 첨예하게 대립해야만 했다. 이 때문에 고구려는 무(武)를 숭상하고 힘을 중시하였다. 무예와 사냥을 즐기기도 하였다. 이러한 힘을 배경으로 후대에는 수(隋)나 당(唐)나라의 백만 대군을 격퇴시킬 수 있었다. 이와 같은 강하고 억센 무예적 기질 때문인지 고구려의 미술은 힘차고, 강렬하고, 동적(動的)인 경향을 강하게 띠었다. 그래서 고구려의 미술을 흔히 무사적 경향이 강하다고도 한다. 고구려의 고분벽화에 사냥 장면이나 씨름 장면이 종종 등장하고 강한 동세(動勢)가 자주 표현되었던 것은 그 단적인 예들이다.

그러나 고구려가 무(武)에만 뛰어났던 것은 아니다. 미술은 물론 문학, 음악 등의 예술, 천문학, 역법, 수학, 의학, 제련술 등의 과학기술 등을 폭넓게 발달시켰다. 한자로『유기(留記)』,『신집(新集)』,『서기(書記)』등의 역사서를 펴냈고, 소수림왕(小獸林王, 372~383) 2년에는 불교를 받아들였다. 유교와 한자 문화 그리고 불교의 전래와 정착은 고구려의 문화를 한층 높은 수준의 국제적 문화로 발전시키는 데 기여했다고 볼 수 있다. 고구려의 발달된 미술과 문화는 백제와 신라, 가야 등 한반도 내의 국가들에게는 물론 바다 건너 일본에까지 심대한 영향을 미쳤다.

고구려의 유적은 수도였던 국내성(國內城, 현재 중국의 集安)과 427년에 천

도 16
〈연가칠년명금동여래입상(延嘉七年銘金銅如來立像)〉, 고구려, 539년, 높이 17cm,
경상북도 의령(宜寧) 출토, 국립중앙박물관 소장

도 17
〈신묘명금동3존불
(辛卯銘金銅三尊佛)〉,
고구려, 571년,
높이 18.0cm, 폭 10.1cm,
김동현 소장

도했던 평양과 그 주변에 많이 흩어져 있는데, 미술의 모든 부분에서 시대가 내려
갈수록 고구려적인 특성이 강하다. 지역적으로는 중국과 중앙아시아, 종교적으로
는 불교와 도교의 영향이 두드러지게 나타난다. 고분벽화나 불상을 통해서 보면
6 · 7세기에는 중국 남북조시대의 북조의 영향이, 그 이전에는 한과 동진(東晋) 등
의 영향이 많이 참고되었다고 믿어진다. 〈연가7년명 금동여래입상(延嘉七年銘金
銅如來立像)〉, 〈계미명금동3존불(癸未銘金銅三尊佛)〉, 〈신묘명금동3존불(辛卯銘
金銅三尊佛)〉 등의 6 · 7세기의 불상들을 보면 이 시대 고구려의 불교미술이 육조
시대 북위(北魏)의 미술과 깊은 연관이 있었음을 알 수 있다도 16, 17. 광배의 형
태, 불보살들의 좁은 어깨와 삼각형의 몸매, 좌우로 삐죽삐죽 삐져 나온 옷자락,

×자형의 천의(天衣) 자락, 정면을 향해 똑바로 서 있는 차려 자세 등은 그 좋은 예이다. 이는 고구려의 미술, 특히 불교미술이 중국 북조와 교섭하여 받아들인 국제적 성격의 양식을 말해 준다. 그러나 반면에 불보살들의 부은 듯한 눈두덩과 두드러진 광대뼈, 광배의 소용돌이치는 듯한 화염문(火焰文) 등은 고구려가 키운 특성으로 보아야 할 것이다. 이러한 국제적 보편성과 독자적 특성은 이밖에 고분벽화, 서예, 각종 공예, 가람배치(伽藍配置)와 성벽 등 건축적 요소 등에서 일관되게 엿보인다.

5. 백제의 미술

 고구려의 시조 주몽의 셋째 아들인 온조(溫祚)가 무리를 이끌고 남하하여 현재의 서울 근처인 위례성에 정착해서 세운 나라가 십제(十濟), 백제(伯濟), 즉 백제(百濟, B.C. 18～A.D. 660)이다. 그러므로 백제는 고구려와 그 근원이 같은 형제국가였다고 볼 수 있다. 오늘날 서울의 석촌동에서 볼 수 있는 돌을 쌓아서 만든 무덤들이 고구려의 장군총이나 광개토대왕릉을 비롯한 석총(石塚)들과 그 형태가 유사한 것은 양국간의 불가분한 관계를 단적으로 말해 준다.

 백제는 점차 세력이 강성해져 제13대 근초고왕(近肖古王) 때인 350년경에는 남쪽에 있던 마한을 병합하고 371년에는 고구려를 평양까지 진격하여 고국원왕(故國原王)을 살해하는 등 막강한 힘을 발휘하였다. 그러나 고구려에 광개토대왕(廣開土大王)과 장수왕(長壽王) 같은 명군들이 등장함에 따라 396년에는 임진강 유역의 비옥한 땅을 잃었으며, 475년에는 서울인 남한산성이 고구려의 공격을 받아 함락되고 개로왕까지 잡혀서 살해되는 비극을 겪게 되었다. 이를 계기로 서울을 오늘날의 공주인 웅진(熊津)으로 옮기게 되었다.

 신라와 화친정책을 펴고 중국 남조인 양(梁)의 문물을 적극적으로 받아들였던 성왕(聖王)은 재위 16년인 538년에 도읍을 현재의 부여인 사비(泗沘)로 옮기고 국호도 남부여(南扶餘)로 개칭하였다. 이는 국가재건과 문화중흥의 결연한 뜻을 담고 있었던 것으로 풀이된다. 그러나 이러한 성왕의 뜻은 재위 29년째인 551년에 신라와 연맹하여 고구려로부터 탈환한 한강 하류의 옥토를 2년 뒤인 553년에 신라의 진흥왕(眞興王)에게 탈취당함으로써 비극적인 종말을 맞게 되었다. 분노한 성왕이 신라를 응징하기 위한 관산성(管山城 : 沃川) 전투에서 패배하고 전사하였기 때문이다. 동맹국인 신라로부터의 배신과 그에 대한 보복의 실패로 인하

여 백제는 국력을 회복하지 못한 채 660년 7월 18일에 의자왕이 나당연합군에게 항복함으로써 31왕 678년만에 멸망하게 되었다. 한창 절정을 이루며 발전하던 백제의 미술도 이로써 종말을 고하였다.

약 7세기에 가까운 역사를 이어오면서 백제는 역사상 혁혁한 업적을 미술과 문화에서 이룩하였다. 백제의 한국 미술의 흐름백제의 미술미술은 고구려나 신라와 마찬가지로 고분미술과 불교미술로 크게 나누어 볼 수 있다. 또한 도읍과 천도에 의거하여 초기 한성(漢城)시대(B.C.18~A.D.475), 중기 웅진(熊津)시대(475~538), 후기 사비(泗沘)시대(538~660)로 삼분하여 보기도 한다.

백제의 미술문화와 관련하여 빼놓을 수 없는 것은 침류왕 1년인 384년에 동진(東晋)에서 호승(胡僧) 마라난타(摩羅難陀)를 통하여 불교를 전해 받은 일이라 하겠다. 백제는 이후 찬란한 불교문화를 일구고 이를 신라와 일본에 전파시킴으로써 동아시아 미술문화의 발전에 크나큰 기여를 하였기 때문이다.

백제의 미술문화가 백제적인 특성을 가장 현저하게 키우면서 제일 높은 수준으로 발전하였던 것은 오늘날의 부여인 사비에 도읍하고 있던 후기였다.

힘차고 동적이면서 팽팽한 긴장이 감도는 고구려의 무사풍(武士風)의 미술과는 대조적으로 백제는 비옥한 국토와 좋은 자연환경에 걸맞게 부드럽고 원만하며 인간미가 넘치는 도사풍(道士風)의 미술문화를 발전시켰다고 볼 수 있다. 이러한 특성은 초기의 토기, 중기의 고분미술에서도 엿보이기는 하지만 후기의 미술 전반에서 가장 뚜렷하게 드러난다. 이러한 특성은 백제가 수용했던 고구려와 중국 남조인 양(梁)의 미술을 참조하면서 독자적으로 발전시킨 것임에 의문의 여지가 없다.

백제는 공주 송산리 벽화고분, 부여 능산리 벽화고분, 부여 규암면 출토의 산수문전 등의 예들에서 볼 수 있듯이 고구려 후기의 경우와 마찬가지로 고분의 내부에 사신도 등의 벽화를 그렸고, 중국 남조에서처럼 산수화를 비롯한 감상화를 높은 수준으로 발전시켰던 것이 분명하다도 18. 이는 미술의 발전과 관련하여 지극히 의미 깊은 일이다.

서예에서도 무령왕릉의 매지권(買地券)이나 사택지적비(砂宅智積碑) 등의

도 18
〈산수문전(山水文塼)〉,
백제, 7세기, 29.6×28.8cm,
충청남도 부여군 규암면 외리 출토,
국립부여박물관 소장

예들에서 보듯이 육조시대의 서예를 바탕으로 대단히 세련되고 수준 높은 경지를 이루었음이 확인된다.

384년에 불교를 수용한 이후 백제는 불교미술을 높은 경지로 발전시켰는데 그 전형적인 예로 불상, 혹은 불교조각을 첫째로 꼽을 수 있다. 백제의 불상들은 고구려나 중국 육조시대 불상의 영향을 수용하여 백제화시킨 6세기의 고졸한 것들과 수당대(隋唐代)의 신양식(新樣式)을 받아들인 7세기의 작품들로 대별되는데 한결같이 복스러운 얼굴, 부은 듯한 눈두덩, 넓적한 코, 고 김원용 박사에 의해 '백제의 미소'라고 정의된 밝은 미소를 특징적으로 지니고 있다. 이러한 특징들은 서산의 마애삼존불을 위시한 대부분의 예들에서 간취된다도 19. 또한 서산마애삼존불은 백제에서 우리 나라에서는 처음으로 바위의 표면에 불상을 새겨서 조성하는 마애불의 전통이 자리잡기 시작하였음을 말해 준다.

백제는 다른 미술 분야에서와 마찬가지로 불상 분야에서도 일본에 심대한 영

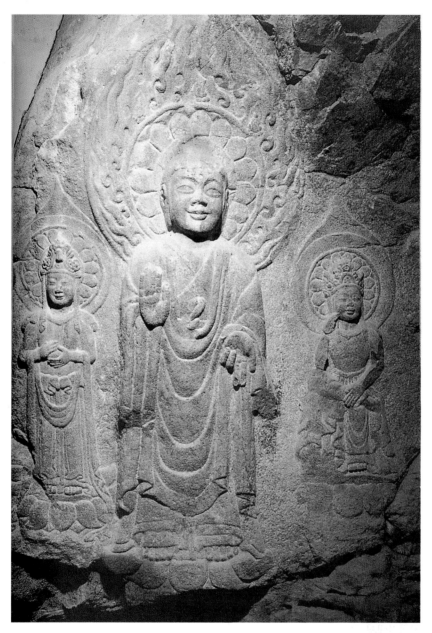

도 19
〈서산마애삼존불(瑞山磨崖三尊佛)〉, 백제, 7세기, 본존불 높이 2.8m, 충청남도 서산군 운산면

향을 끼쳤다. 일본에서 가장 오래된 불상들, 특히 백제계의 조각가로서 일본 불상의 개조인 도리(止利)가 호류지(法隆寺)에 남긴 석가삼존상과 약사여래상에는 백제불상의 영향이 뚜렷하게 엿보인다.

공예분야에서 백제가 이룬 업적도 혁혁하다. 건축의 발달에 수반하여 발전한 와당과 전(塼), 토기 등의 도토(陶土)공예, 근년에 부여 능산리에서 발견된 세계적인 금동향로로 대표되는 금속공예 등은 백제공예의 우수성을 단적으로 말해 준다. 오경박사(五經博士: 易, 詩, 書, 禮, 春秋)는 물론, 와박사(瓦博士)를 비롯한 전문 박사의 제도가 있었던 사실은 백제가 학문과 예술을 바탕으로 한 문화 발전을 위하여 얼마나 합리적으로 대응하고 있었는지를 시사해 준다. 백제의 공예에서 볼 수 있는 뛰어난 조형성, 우아하고 세련된 문양, 기술적인 완벽성 등은 백제 공예의 우수성과 창의성만이 아니라 과학기술과의 철저한 결합을 함께 말해 준다.

백제는 삼국 중에서 가장 뛰어난 건축문화를 발전시켰던 것으로 평가되고 있다. 기와를 씌운 궁궐과 사찰의 목조건축이 발달하였고 화강석을 이용한 탑 등의 석조건축물이 활발하게 조영되었던 것이 분명하나 오직 익산의 미륵사지 석탑과 부여의 정림사지 5층석탑 정도만이 현재까지 전해지고 있을 뿐이다.

무왕 때에 지어졌다는 익산의 미륵사는 발굴 결과 중금당(中金堂), 동금당(東金堂), 서금당(西金堂)의 세 금당과 각 금당의 앞에 세워진 세 개의 탑과 더불어 3금당 3탑의 가람배치법을 이루었음이 확인되었다. 이는 평양의 청암리사지(淸岩里寺址)와 일본의 아스카데라(飛鳥寺)에서 발견 확인된 3금당 1탑식의 고구려 가람배치법으로부터 영향을 받은 결과로 믿어진다. 어쨌든 이 거대했던 사찰은 신라의 황룡사(皇龍寺)와 비견되는 대표적 백제 불교건축의 예임에 틀림이 없다.

또한 이 미륵사지에 남아 있는 석탑은 우리 나라 최고의 석탑으로서 본래 7층이나 9층이었을 것으로 믿어지는, 여러 가지 면에서 목조건축 양식을 돌로 재현한 것임을 말해 주고 있어서 목탑으로부터 석탑으로의 변화를 엿보게 한다. 형태와 비례면에서 훨씬 단순하고 정제된 모습의 정림사지 5층 석탑은 백제 석탑의 전형을 이루었고 후대 백제계 탑의 범본이 되었다도20.

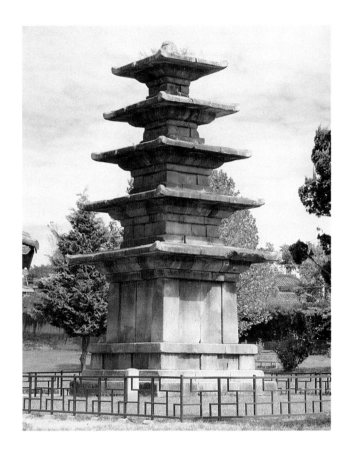

도 20
〈정림사지(定林寺址)
5층석탑〉,
백제, 7세기 전반,
높이 8.33m,
충청남도 부여시

　　백제의 건축문화는 신라와 일본에도 전해져 어느 분야보다도 큰 영향을 미치
게 되었음이 여러 가지 예들에 의해 확인된다. 일본 호코지(法興寺)의 건축에 백
제의 성왕이 사공(寺工), 와박사(瓦博士), 주공(鑄工)인 노반박사(鑪盤博士), 화
공인 백가(白加) 등을 파견하여 도운 일은 그 대표적인 사례이다.

　　이상 대강 소개한 바와 같이 백제는 회화, 서예, 조각, 각종 공예, 건축 등 미술
문화 전반에 걸쳐 뛰어난 업적을 이룩하였다. 비록 남아 있는 유적과 유물이 매우
드문 편이지만 이것들을 통해서만 보아도 그 뛰어남과 완연한 백제적 특성을 분명
하게 확인할 수 있다. 이러한 백제 미술문화의 업적은 문화 발전을 위한 백제 조정

의 노력, 전문성을 보장받은 장인들의 연마, 고구려와 양조(梁朝) 문화의 현명한 수용과 활용 등이 결합되어 이룩된 것이라 하겠다. 이러한 백제의 미술문화가 학문이나 불교와 함께 일본에 전해져 일본의 고대문화 형성에 기여함으로써 동아시아 문화의 발전에 지대하게 공헌한 것은 특기할 일이라 하겠다.

6. 신라의 미술

한반도 동남단의 경주를 중심으로 하여 일어난 조그마한 나라, 신라(B.C. 57
~A.D. 668)는 점점 강성해져서 마침내 삼국통일의 위업을 이루었고, 우리 나라
의 미술문화 발전에도 혁혁한 업적을 남겼다. 이 신라를 통일신라와 구분하여 고
신라(古新羅) 또는 삼국시대 신라라고 지칭하나 이곳에서는 신라라고 부르기로
하겠다.

알에서 태어났다는 박혁거세(朴赫居世)를 시조로 하고 있는 신라는 본래 여
섯 부족으로 이루어진 연합체 또는 성읍국가(城邑國家)에서 본격적인 중앙집권
적 왕국으로 발전했던 것으로 믿어진다. 나라 이름도 신로(新盧), 사라(斯羅), 서
라(徐羅), 서나(徐那), 서야(徐耶) 등 다양하게 표기되었으나 모두 읍리(邑里)를
뜻하는 사로(斯盧)와 마찬가지인 것으로 믿어진다. 박·석·김(朴·昔·金)의 3
성이 임금을 배출하다가 4세기 중엽에 이르러 김씨 왕조의 전통이 확립되고 국호
도 신라로 굳어지게 되었다고 생각된다. 또한 이 시기에 주변의 작은 나라들을 통
합하고 중앙집권 체제도 갖추게 되었다고 믿어진다.

신라는 17대 왕인 내물마립간(奈勿麻立干, 356~401)부터 22대 지증왕(智證
王, 500~513)까지의 기간에 국가다운 면모를 갖추게 되었는데 왕의 칭호도 이
때에 마립간으로부터 왕으로 바뀌게 되었다. 지증왕이 왕명을 처음 사용하기 시작
하였다.

신라가 왕권을 굳건히 하고 다방면에 걸쳐 융성하게 된 것은 23대 법흥왕(法
興王, 514~539), 24대 진흥왕(眞興王, 539~575)을 거쳐 29대 무열왕(武烈王,
654~661)에 이르는 시기였다. 법흥왕 때 금관가야를 멸망시키고, 백관의 공복을
제정하였으며(528년), 연호를 건원(建元)으로 정하였다. 또한 율령을 공포하였

고, 무엇보다도 처음으로 불교를 공인함으로써(527년) 불교문화를 꽃피우게 될 바탕을 마련하였다. 이밖에 백제의 사신을 따라 양(梁)나라에 사신을 파견하여 (521), 중국 남조와의 교섭을 도모한 것도 주목할 만하다.

이어 24대 진흥왕은 신라의 영토를 획기적으로 확장시키고 국기를 튼튼히 함으로써 훗날 통일이 가능토록 하는 기반을 다졌다. 가야를 통합하고 동남해상의 해상권을 장악한 것, 백제와 연합하여 한강유역을 빼앗은 후 독차지하고 황해를 장악한 것, 확장시킨 영토 곳곳에 순수비를 세운 것, 불교를 진흥시킨 것, 화랑도를 편제(編制)한 것(576), 거칠부(居柒夫)에게 국사(國史)를 편찬케 한 것(545), 정치적 기반을 확고히 한 것 등이 그의 주요 업적들로 꼽힌다. 신라가 문화적으로 눈부신 업적을 남기고 드디어는 통일을 이루는 데 성공할 수 있었던 것은 이러한 역대 왕들의 치적이 쌓여 토대를 이룬 데 있었다고 믿어진다.

신라의 미술도 고구려나 백제의 경우와 마찬가지로 고분미술과 불교미술로 대별하여 볼 수 있다. 경주를 비롯한 신라 중심지의 평야지대에는 왕가의 무덤으로 믿어지는 대규모의 고분들이 흩어져 있는데 이것들은 신라 특유의 적석목곽분 (積石木槨墳)들임이 몇 차례의 고고학적 발굴을 통하여 확인되었다. 목곽을 설치하고 시신을 목관에 넣어 안치한 후에 그 목곽을 수많은 돌과 점토로 쌓아서 덮고 그 위에 다시 흙을 다져 올려서 동산처럼 만든 무덤이 곧 적석목곽분으로, 석실로 되어 있는 고구려나 백제의 대부분의 왕릉들과는 현저한 차이를 드러낸다. 목곽이 썩으면 그 위에 쌓여 있던 돌과 흙이 무너져 내려 시신과 부장품을 완전히 덮어 버리기 때문에 방으로 되어 있는 무덤들과는 달리 도굴이 어렵다. 신라 고분의 이러한 구조적 특성 때문에 무덤 안에 부장되었던 많은 유물들이 도굴되지 않은 채 햇빛을 보게 되곤 한다. 금관총, 금령총, 서봉총, 천마총, 황남대총 등은 대표적 적석목곽분들이다.

적석목곽분에서 출토되는 유물들은 화려하기 그지없는 금관을 비롯하여 각종 목걸이, 귀걸이, 팔찌, 반지 등의 장신구들, 무기들, 금은제 그릇들, 토기들, 유리 그릇들, 공예품에 그려진 그림 등 종류가 다양하고 양이 풍부하다 도 21. 이러한 부

장품들은 신라의 재정에 엄청난 부담이 되었을 것으로 믿어져 앞으로 고고학이나
미술사적 측면에서만이 아니라 경제 사회학적 측면에서의 연구도 절실하게 요구
된다고 하겠다.

　이 부장품들은 신라 고유문화의 내용과 성격, 특히 불교 수용 이전 단계의 문
화의 특성을 이해하는데 많은 참고가 된다. 힘차고 동적인 고구려의 미술, 부드럽
고 인간미 넘치는 백제의 미술과는 달리 신라의 미술은 토속성이 강하고 어딘지
사변적인 성격이 현저하게 엿보이는데 이는 비단 미술만이 아니라 문화 전반적인
성격을 드러내는 것이 아닐까 생각된다.

　또한 부장품들 중에는 로마나 이란 계통의 유리그릇을 위시하여 외국에서 전

래된 것이 분명한 것들도 꽤 포함되어 있어서 신라문화의 활발했던 국제적 교섭을 일깨워 주기도 한다. 이러한 외래문화 유물들은 신라가 한반도의 동남단에 치우쳐 있었던 관계로 외국과의 문화적 교섭은 어려웠을 것이라는 종래의 막연한 통념이 그릇된 것임을 명백하게 밝혀 준다.

경주 등 중심지역과는 달리 순흥 등 신라의 외곽지역에서는 적석목곽분이 아닌 석실봉토분(石室封土墳)을 축조하였을 뿐만 아니라 벽화를 그려 넣었던 사실이 밝혀져 중앙과 변방의 문화적 차이를 드러내기도 한다.

신라는 6세기에 제도를 중국적인 것으로 바꾸고 불교를 공식적으로 받아들이면서부터 미술문화에 있어서도 많은 변화를 겪게 되었다. 종래의 신라 고유의 토속적 특성에 국제적 성격이 좀더 두드러지게 가미되면서 더욱 세련되고 조화로우며 국제적인 성향의 미술로 발전하게 되었다고 판단된다. 이러한 점은 특히 불교미술에서 더욱 뚜렷하게 간취된다.

불교가 신라에 처음 소개되기 시작한 것은 눌지왕(訥祗王 ; 417~457) 때부터이지만 이차돈의 순교를 겪고 공식적으로 승인된 것은 법흥왕 14년(527)이었다. 이로써 종래 신라 사회를 지배하던 무속신앙, 자연숭배, 조상숭배 등 토속적인 원시신앙 이외에 외래의 국제적 신앙인 불교가 신라에 심대한 영향을 미치게 되었다. 삼국 중에서 가장 늦게 불교를 공인하는 보수적 성향을 띠었던 신라에서 가장 적극적으로 불교미술을 꽃피웠던 것은 그 좋은 예이다. 또한 원광(圓光), 자장(慈藏), 원효(元曉), 의상(義湘)과 같은 세계적인 고승들을 배출했던 것을 보면 신라는 불교문화를 늦게 받아들였으나 가장 강렬하게 그것을 꽃피웠음을 알 수 있다.

신라는 불교를 공인한 후 머지않아 흥륜사(興輪寺), 영흥사(永興寺), 황룡사(皇龍寺), 분황사(芬皇寺) 등의 대찰들을 건립하기 시작하였다. 흥륜사는 법흥왕 21년(533)에 착공하여 10여 년 뒤인 진흥왕 5년(544)에 완공되었는데 남쪽에 연못과 남문이 있었고 그 뒤에 금당과 회랑이 있었는데 금당 안에는 벽화나 고승의 조소상(彫塑像)이 있었다고 『삼국유사(三國遺事)』에 전해진다. 이로써 당시의 절은 후대와 마찬가지로 불교회화, 조각, 공예, 건축이 갖추어져 있었음을 확인할 수

있다.

신라 최대의 대표적 사찰인 황룡사는 진흥왕 14년(553)에 시공되어 1차 가람(伽藍)은 진흥왕 30년(569), 2차 가람은 진평왕 6년(584), 9층탑은 선덕왕 14년(645)에 완공되었다. 장기간에 걸친 공든 공사는 엄청난 규모였음을 짐작하게 한다. 남북일선식(南北一線式) 가람배치를 기본으로 하면서 세 개의 금당이 횡으로 배치되어 있어 고구려의 3금당 1탑의 가람배치법의 영향을 받았던 것으로 믿어진다. 이는 근년에 발굴된 분황사에서도 확인된다.

신라의 불상도 6세기에는 고구려와 백제의 영향을 받았음이 분명하나 신라 특유의 독자적인 양식을 발전시켰다.

신라는 이처럼 고분미술과 불교미술, 더 구체적으로 나누어보면 회화, 조각, 공예, 건축, 모든 면에서 독자적인 특성을 키우며 눈부신 업적을 남겼다. 이러한 사실은 삼국시대 다른 나라들에 비하여 훨씬 많이 남아 있는 유물과 유적들에 의하여 분명하게 확인된다.

7. 가야의 미술

가야(加耶, 伽耶, 伽倻, 狗邪)는 가라(加羅, 伽羅, 迦羅, 加良), 또는 가락(伽落, 駕洛, 加洛)이라고도 불리며 한자로도 다양하게 표기된다. 일본에서는 미마나(任那)라고도 한다. 낙동강을 중심으로 하여 원삼국시대 변한에서 일어난 수십 개의 작은 나라들이 성장하면서 부족국가 단계를 거쳐 6가야(42?~562)로 통합되게 되었다고 믿어진다. 이들 여섯 가야는 금관(金官)가야(현재의 金海), 아라(阿羅)가야(현재의 咸安), 고령(古寧)가야(현재의 咸昌), 대(大)가야(현재의 高靈), 성산(星山)가야(현재의 星州), 소(小)가야(현재의 固城) 등으로 이 나라들은 풍부한 쌀 등 곡물, 철, 해산물을 경제적 바탕으로 하여 강력한 군사력과 높은 수준의 문화를 발전시켰다.

세력이 가장 큰 나라를 맹주국으로 삼아 서로 연대하고 상호 보완적 입장에 놓여 있던 가야는 하나의 통일된 강국으로 더 발전하지 못한 채 6세기부터 백제, 신라의 강공을 받으면서 하나씩 무너지게 되었다. 기원 42년경에 김수로왕에 의해 세워진 금관가야가 532년에 신라의 법흥왕에게 무너지고, 이어서 대가야가 562년에 신라의 진흥왕에게 멸망함으로써 가야는 종말을 고하게 되었던 것이다. 5세기의 긴 역사를 이으며 가야의 맹주국으로서 당당했던 금관가야와 대가야가 망함으로써 가야는 오랫동안 역사의 뒤편에 놓이게 되었다. 현대에 이르러서야 경상도 지역의 대학교들이 가야의 고분들을 발굴하여 많은 자료를 바탕으로 새로운 사실들을 밝혀내고 일부 역사학자들의 견실한 연구가 결실을 거둠으로써 가야에 대한 보다 구체적이고 폭넓은 이해가 어느 정도 가능하게 되었다.

가야의 영역은 서쪽으로 지리산, 동쪽으로 낙동강 지류인 황산강, 북쪽으로 가야산, 남쪽으로 남해안에 걸쳐 있었다는 『삼국유사』의 기록보다 훨씬 넓었던 것

으로 확인된다.

가야의 문화는 주로 석곽묘(石槨墓)와 석실묘(石室墓), 옹관묘(甕棺墓), 토광묘(土壙墓) 등의 고분들과 그 반출 유물들에 의해 밝혀진다. 이 고분들에서 출토되는 유물들은 토기, 장신구, 청동의구(青銅儀具), 마구(馬具), 무기, 농기구, 철정(鐵鋌) 등 다양하다. 이것들을 대강이나마 살펴보는 것이 가야의 미술문화를 이해하는 데 도움이 될 것으로 믿어진다.

가야의 토기는 고분에서 대량으로 출토되며 그 형태도 매우 다양하여 가야인들의 뛰어난 창의성과 지혜를 엿보게 한다. 회청색의 단단한 그릇들이 주를 이루는데 형태면에서는 굽이 높은 잔, 목이 긴 항아리가 제일 흔한 편이지만 그밖에도 다양한 변화를 보여 주는 예들이 허다하다. 무엇보다도 주목이 되는 것은 상형성과 조형성이 뛰어난 이형토기(異形土器)들이다. 기마인물형토기도 22, 배모양토기, 신발모양토기, 오리모양토기 등은 그 좋은 예들이다. 이러한 토기들은 비록 공예품이기는 하지만 그 뛰어난 조형성 때문에 조각작품을 방불케 한다는 점에서 주목을 끈다. 또한 가야의 토기는 신라의 토기와 함께 일본 스에키(須惠器)의 모체가 되었다는 것도 괄목할 만한 사실이다.

장신구는 금이나 은, 동, 옥 등을 이용하여 만든 관모, 귀고리, 목걸이, 반지, 팔찌, 허리띠, 신발 등이 있는데 한결같이 아름답고 세련된 모습이어서 가야인들의 높은 안목과 뛰어난 기술을 드러낸다. 이러한 장신구들은 가야 공예의 진수를 보여 준다는 점에서 특히 주목을 요한다도 23.

가야의 고분에서는 안장, 등자(鐙子), 자갈, 드리개(杏葉), 운주(雲珠), 교구(鉸具), 말방울 등의 마구류, 칼, 화살촉, 갑옷, 투구 등의 무기류 등이 출토되는데 이것들 중에도 미술사적 측면에서 관심을 끄는 것들이 많다. 특히 금실이나 은실을 상감하여 문양과 글자를 나타낸 칼, 사람 얼굴 모양의 말방울 등은 가야 미술문화의 정교한 기법과 해학성을 나타내어 눈길을 끈다.

이밖에 철로 만든 농기구들과 철정(鐵鋌)들이 다량으로 출토되어 변한으로부터 이어받은 철 생산과 교역의 전통을 절감하게 한다. 가야지역에서 이미 변한시

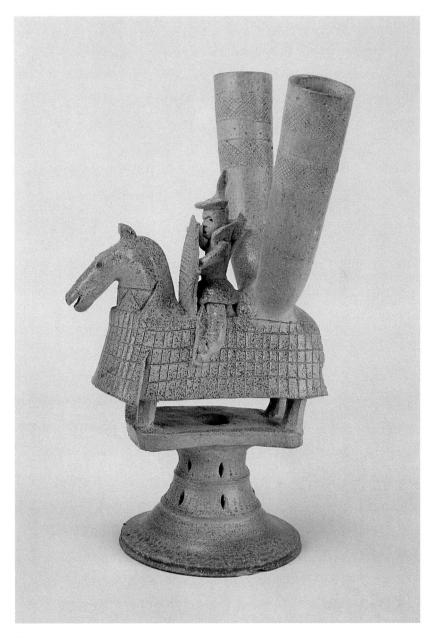

도 22
〈기마인물형토기(騎馬人物形土器)〉, 가야, 높이 23cm, 전 김해지방 출토, 이양선(李良善) 소장

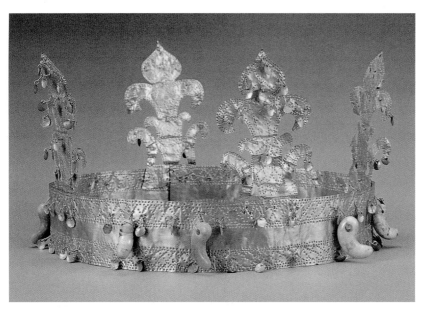

도 23
〈금관(金冠)〉, 가야, 5~6세기, 높이 8.5cm, 경상남도 고령군 지산동 출토, 호암미술관 소장

대부터 철을 대량 생산하여 이웃 지역에는 말할 것도 없고 멀리 낙랑과 대방, 그리고 바다 건너 일본에까지 수출하였던 것인데 이러한 전통이 가야에서는 더욱 활성화되었었음이 분명하다.

　가야지역의 고분 중에서 각별히 주목되는 것은 고령 고아동에 위치한 벽화고분이다. 돌을 쌓아서 만든 묘실 내벽과 천정에 석회를 바르고 벽화를 그렸으리라 믿어지는데 천정에 남아 있는 연화문을 보면 청색, 홍색, 녹색, 갈색 등의 안료를 써서 아름답고 세련되게 표현되었다. 이것이 과연 가야의 것인지 아니면 가야 멸망 후에 그려진 것인지는 확단하기 어려우나 가야의 전통을 계승하고 있다고 보는 데에는 무리가 없을 듯하다. 특히 이 지역이 대가야가 500년간의 역사를 이어간 곳이며 더욱이 5세기부터 562년까지는 가야의 맹주국으로서의 대가야가 자리하던 곳임을 고려하면 고령 고분벽화는 대가야 회화의 일면을 나타내고 있을 가능성

이 높다고 믿어진다.

　고분을 통해 보는 가야의 미술문화는 이상과 같이 다양하고 수준이 높았으며 외국과의 교류도 긴밀하였음을 알 수 있다. 이밖에 단편적이나마 기록에 보이는 가야의 미술문화에 관하여 알아볼 필요가 있겠다. 이와 관련하여 고려의 문종 때 금관지주사(金官知州事)가 지었다는 『가락국기(駕洛國記)』와 일본의 기록들이 주목된다.

　먼저 회화와 관련된 주목할 만한 기록이 『가락국기』에 보인다. 즉 199년에 김수로왕 사당에 영정(影幀)을 봉안하고 제사를 받들었다는 것인데 이를 그대로 믿는다면 금관가야에서는 이미 2세기에 초상화를 그렸다는 얘기가 된다. 그러나 현재로서는 이를 그대로 믿기가 어렵다. 그것을 뒷받침할 만한 다른 자료들이 일체 남아 있지 않을 뿐만 아니라 삼국시대에 가장 앞서서 회화를 발전시켰던 고구려의 경우에도 4세기 이전으로 올라가는 회화나 초상화가 밝혀져 있지 않기 때문이다.

　다만 가야가 어느 때부터인가 회화를 발전시켰을 가능성은 높다고 믿어진다. 연대가 확실치 않지만 앞에서 언급한 고령 고분벽화가 남아 있고 일본 쇼토쿠(聖德) 태자의 명복을 빌기 위해 623년경에 제작된 〈천수국만다라수장(天壽國曼茶羅繡帳)〉의 밑그림을 그린 화가들 중에 야마토노 아야노 마켄(東漢末賢)과 아야노 누노 가고리(漢奴加已利)는 아야, 즉 아라(安羅, 阿羅) 가야계 후손들이었을 가능성이 높다고 생각되기 때문이다.

　불상을 비롯한 조각은 전혀 작품도 기록도 남아 있지 않아 아무 것도 단언할 수 없다. 다만 이형토기들의 조형성이 뛰어났던 점은 유념할 만하다.

　사실상 불상만이 아니라 불교미술의 존재를 확인할 만한 유물이 전무한 실정이다. 이는 불교미술을 크게 발전시켰던 고구려, 백제, 신라와는 커다란 대조를 보이는 현상이라 하겠다.

　『삼국유사(三國遺事)』에 보이는 "제8대 질지왕 2년(451)에 비로소 절을 세우고 왕후사(王后寺)라고 하였다"는 기록이나 "금관 호계사(虎溪寺)의 파사석탑(婆娑石塔)은 허왕후가 아유타국에서 싣고 온 것"이라는 내용의 글을 보면 불교가 가

야에 전해지고 소극적이나 불교미술이 조성되었을 가능성을 배제할 수 없을 듯하다. 앞으로 새로운 자료의 출현을 기대해 보는 수밖에 없다.

건축도 발달하였을 것이 짐작되지만 이것도 제대로 밝혀져 있지 않다. 김수로왕이 43년(서기)에 성곽, 궁궐, 전당, 청사, 무기고, 창고 등을 건설했다는 『가락국기』의 기록은 가야의 건축과 관련하여 참고할 만하다고 믿어진다. 고구려, 백제, 신라의 유적지들에서는 기와들이 흔히 발견되는데 가야의 경우는 그렇지 않은 점도 유념할 필요가 있다고 생각한다.

미술 이외에도 가야금을 만들고 작곡한 악성 우륵(于勒), 외교문서를 도맡았던 문장가 강수(强首), 통일의 위업을 이룬 장군 김유신 등을 생각하면 가야가 멸망한 후에도 가야계 인재들이 우리 나라의 고대 문화 발전에 얼마나 크게 기여했는지 쉽게 짐작된다. 또한 가야의 미술과 문화는 다른 삼국들 못지 않게 일본에 지대한 영향을 미쳤음을 수많은 유물들을 통해 확인할 수 있는 점도 간과해서는 안 되겠다.

8. 통일신라의 미술

　　삼국 중에서 가장 작았던 신라가 꾸준히 국력을 키운 끝에 당나라 군대와 연합하여 660년에는 백제를 무너뜨리고 다시 8년 뒤인 668년에는 최대 강국이었던 고구려마저 멸망시킴으로써 드디어 숙원인 통일의 위업을 달성하였다. 제29대왕인 태종무열왕(재위 654~660)과 문무왕(재위 661~680), 그리고 김유신 장군의 눈부신 활약이 통일달성에 결정적이었음은 잘 알려져 있는 바와 같다. 그러나 신라인들의 강력한 정신력이 원동력이었음을 간과할 수 없다. 이렇게 다시 태어난 신라를 삼국시대의 고신라와 구분하여 통일신라라고 부른다.

　　통일신라는 우리 나라 역사상 최초의 통일국가라는 점에서 큰 의미를 지니고 있다. 통일 초기에는 고구려와 백제의 고토에서 각기 국권 회복을 위한 저항운동이 있었고 당나라가 승리에 따른 지분을 차지하기 위하여 도호부를 설치하는 등 적지 않은 갈등과 어려움이 뒤따랐으나 차차 평정되었다. 대동강과 원산 이남의 땅을 확보하는 것으로 자족해야 했던 통일은 고구려가 차지하고 있던 광대한 영토의 상당 부분을 잃는 불완전한 것이어서 우리 민족에게 영원한 아쉬움을 남기기는 했지만 문화적인 측면에서는 엄청난 의의를 지닌다. 세 나라로 나뉘어 치열한 각축을 벌이던 같은 한민족이 이제 하나의 나라 안에서 공존하며 새로운 문화를 창출하는 데 함께 참여하게 된 것이다.

　　통일초에는 고구려나 백제의 옛 영토에서 각각 자신들의 문화전통을 계승하려는 경향을 띠고 있었던 듯하다. 백제의 고토였던 충청남도 연기군 비암사에서 발견된 비상(碑像)들이 통일신라시대에 만들어졌음에도 불구하고 백제의 불상 양식을 고스란히 잇고 있는 것은 그 좋은 예라 하겠다. 그러나 7세기를 거쳐 8세기에 접어들면서 통일신라의 미술과 문화는 구태를 벗고 새로운 양상을 띠게 되었

다. 이에는 신라문화를 중심으로 하면서 고구려와 백제의 문화를 흡수하고 또 당나라 문화의 영향을 현명하게 수용하여 조화시킴으로써 새롭게 발전시켰던 것이 관건이 된 것으로 보인다. 통일신라의 문화는 불국사와 석굴암의 예들에서 볼 수 있듯이 8세기 중엽인 경덕왕(재위 742~764)대에 최고의 절정기를 이루었다.

통일신라는 당나라 제도를 따라 국학(國學)을 신설하여 중국의 고전을 교육시키고 이에 의거하여 관리를 채용했으며 금관을 버리고 중국식 복제를 채택하였다. 많은 학자와 승려들이 당나라에 유학을 하거나 내왕하면서 그곳의 문화를 전하였다. 이에 따라 공자와 유교가 거듭 소개되어 국학을 중심으로 자리를 굳혔다. 또한 도가사상이나 신선사상도 신봉되었을 가능성이 높다고 생각된다. 그러나 무엇보다도 중요한 것은 이 시대에 불교가 고도로 융성하여서 통일신라의 미술과 문화는 불교를 빼놓고는 생각할 수 없다는 점이다.

이 시대의 미술은 다방면에 걸쳐 놀라울 정도로 높은 수준의 발전을 이루었다. 먼저 회화에서는 솔거와 같은 뛰어난 화가가 배출되었고 〈대방광불화엄경변상도(大方廣佛華嚴經變相圖)〉와 같은 명작이 창출되었다 도 24, 24-1. 서예의 경우에는 초기에는 진나라의 왕희지체(王羲之體), 후기에는 당나라의 구양순체(歐陽詢體)가 유행하였고, 각체에 능하여 서성이라고 일컬어지는 김생(金生)이 배출되었다.

통일신라시대 미술의 특성을 가장 잘 드러내는 것은 역시 불상과 탑 등 불교미술 분야임을 아무도 부인할 수 없다. 이 시대의 불교조각은 삼국시대의 전통을 바탕으로 일종의 국제양식인 당나라 불상의 영향을 수용하여 한국적으로 발전시킨 것이라고 하겠다. 〈군위삼존석불(軍威三尊石佛)〉, 감산사지에서 출토된 〈석조아미타여래입상(石造阿彌陀如來立像)〉과 〈석조미륵보살입상(石造彌勒菩薩立像)〉, 〈굴불사지사면석불(掘佛寺址四面石佛)〉, 〈석굴암 본존불〉을 위시한 조각들 등의 대표적인 작품들을 보면 그 점이 쉽게 확인될 뿐만 아니라 통일 초기부터 8세기 중엽에 이르기까지의 변천 양상이 잘 드러난다 도 25. 넓고 당당한 어깨, 가는 허리, 몸에 달라붙은 옷자락, 3곡(三曲)을 이룬 자세, 몸에 비하여 큰 머리, 뚜렷한

도 24
〈대방광불화엄경변상도(大方廣佛華嚴經變相圖)〉
백지묵서대방광불 화엄경 이면화, 통일신라,
754~755년, 자지금은니화편(紫紙金銀泥畵片),
26×23cm, 호암미술관 소장,

도 24-1
〈화엄경보상화문도(華嚴經寶相華紋圖)〉
백지묵서대방광불화엄경 표지화

이목구비 등이 다소간을 막론하고 공통적인 특징으로 돋보인다. 삼국시대의 고졸
한 양식과 구분지어 신양식(新樣式)이라 할 수 있는 이러한 특징들은 석불만이 아
니라 금동불에서도 예외 없이 드러난다. 이상적인 아름다움의 세계가 이러한 불상
들에서 구체화되어 나타났던 것이다. 그런데 이러한 미의 특성이 비단 불상에만
나타났던 것은 아니며 회화, 각종 공예, 건축 등 다방면에서 간취되고 있어서 하나
의 시대양식이었음을 알 수 있다.

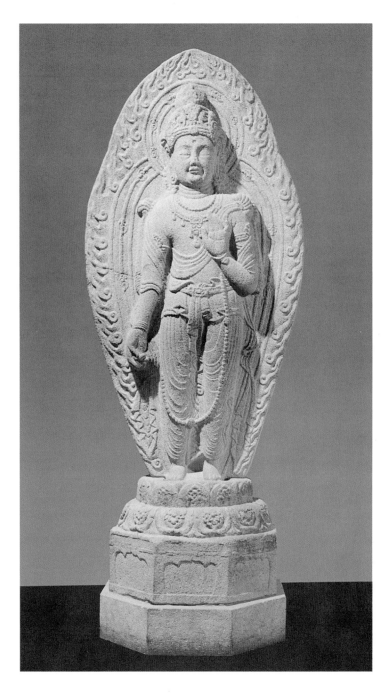

도 25
〈석조미륵보살입상
(石造彌勒菩薩立像)〉,
통일신라, 719년,
높이 1.83m,
경상북도 경주시
감산사지 출토,
국립중앙박물관 소장

통일신라시대의 미술이 이룩한 최고의 업적으로 꼽을 수 있는 것은 보는 이에 따라 다를 수 있겠지만 아무래도 석굴암의 조각, 성덕대왕신종(聖德大王神鐘), 다보탑(多寶塔)이 우선적으로 고려될 수 있지 않을까 생각된다.

석굴암의 본존불과 보살상 등의 조각들을 보면 통일신라 불교미술의 극치가 느껴진다 도 26. 미려한 용모, 당당하고 균형 잡힌 몸매, 몸의 윤곽을 드러내는 바람에 나부끼는 듯한 부드러운 옷자락 등의 탁월한 외면적 아름다움만이 아니라 얼굴 가득히 배어 나오는 해탈과 법열의 내면적 정신세계가 너무도 그윽하고 신비스럽게 표출되었기 때문일 것이다. 차가운 돌에 새겨졌음에도 불구하고 살아서 움직이는 듯, 따뜻한 피가 흐르는 듯 느껴지는 것은 저자 혼자만의 착각은 아닐 것이다. 이 석굴암의 조각들을 만들어 낸 작가는 돌을 떡 주무르듯 마음대로 다룰 능력과 돌에 생명을 불어넣을 수 있을 정도의 신통력을 갖춘, 입신의 경지에 이르렀던 사람이었음이 분명하다고 믿어진다. 이러한 절정을 고비로 통일신라의 조각이 차차 격을 잃고 쇠퇴하게 된 것은 세상만사가 그렇듯이 필연적인 현상일 것이라고 자위하면서도 아쉬움을 떨쳐 내기 어렵다.

석굴암 못지 않게 통일신라시대 미술의 수준과 성격을 잘 말해 주는 것은 속칭 '에밀레종'이라고 일컬어지는 〈성덕대왕신종〉이다 도 27. 빼어난 조형성, 아름답고 신비스러운 소리, 우람한 크기 등 모든 면에서 단연 세계 제일의 종이라 하겠다. 높이 3.78m, 밑의 지름 2.27m, 아랫부분의 두께가 23cm나 되는 이 거대하고 아름다운 종은 성덕대왕의 명복을 빌기 위하여 경덕왕 때 시작하여 혜공왕 때에서야 어렵게 완성되었다. 펄펄 끓는 용광로에 아기를 집어넣었으므로 종을 칠 때마다 '에밀레', '에밀레' 하는 소리가 난다는 전설이 전해지는 것을 보면 이 종이 얼마나 어렵게 주조되었는가를 짐작케 한다. 대규모의 용광로나 그것을 옮기고 들어 올릴 대형의 기중기가 없었던 시절에 이처럼 엄청난 종을 주조해 냈다는 것은 비단 미술사적인 측면에서 뿐만이 아니라 과학기술사적 측면에서도 획기적인 일이 아닐 수 없다. 이 종은 미술과 과학기술의 발전이 함께 이루어지는 것임을 새삼 일깨워 주기도 한다.

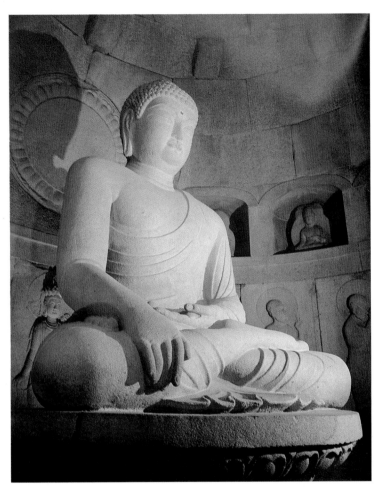

도 26
〈석굴암본존불(石窟庵本尊佛)〉, 통일신라, 8세기 중엽, 높이 3.26m, 경상북도 경주시

　　통일신라시대의 건축과 관련하여 제일 먼저 주목을 끄는 것은 아무래도 불국
사의 다보탑 도28 이 아닐까 여겨진다. 우아하고 안정감 있는 당당한 형태, 각 부분
들이 이루는 균형잡힌 조화와 비례, 밑으로부터 위로 올라가면서 4각→8각→원
→8각으로 거듭되는 변화, 목조탑처럼 다듬어지고 짜여진 세련된 구조 등이 어우

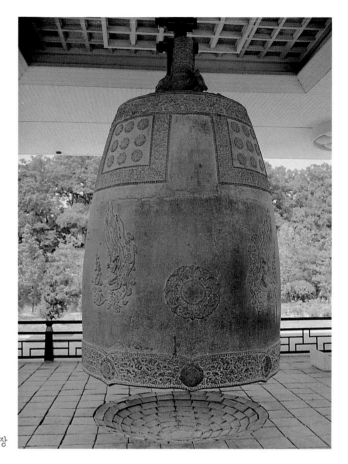

도 27
〈성덕대왕신종
(聖德大王神鐘)〉,
통일신라, 771년,
높이 3.33m,
국립경주박물관 소장

러져 석탑인지 목탑인지 구분하기 어려운 이채롭고 아름다운 보배를 탄생시켰다.

　　이상의 몇 가지 예들만 보아도 통일신라의 미술이나 문화의 수준이 얼마나 높았던 것이었으며 또 얼마나 창의성이 뛰어났던 것인가를 절감하게 된다. 통일신라의 미술은 중국 수당대(隋唐代)의 영향을 받았으면서도 국제적 보편성 이상으로 세련미와 독창성을 유감없이 발현하여 그야말로 금자탑을 이루었음이 확인된다. 또한 이 시대의 미술이 고려에 전해져 그 바탕이 되었으며 현재까지도 두고두고 우리 모두에게 참고가 되고 있음도 유념해야 할 사항이라 하겠다.

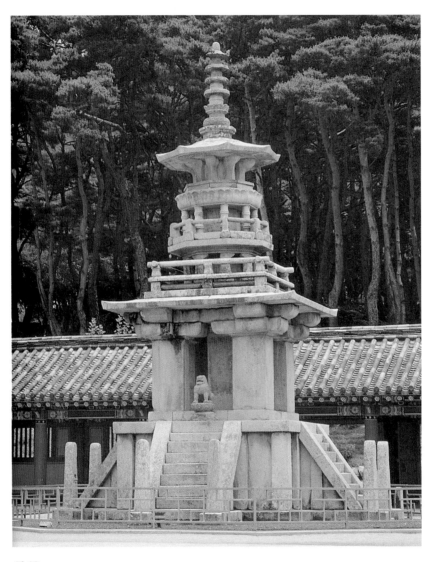

도 28
〈불국사다보탑(佛國寺多寶塔)〉, 통일신라, 8세기 중엽, 높이 10.4m, 경상북도 경주시

9. 발해의 미술

　우리 나라의 역사에서 가야와 함께 소홀히 다루어진 나라가 발해라고 할 수 있다. 이 점은 미술사의 경우에도 마찬가지이다. 최근에 이르러서 우리 나라의 학자들에 의해 발해의 역사와 미술문화가 적극적으로 연구 조사되고 있는 것은 만시지탄의 감은 있지만 여간 다행한 일이 아니다. 이러한 변화가 가능하게 된 것은 국내 학계의 발전과 연구자의 출현, 냉전시대에 두절되었던 중국 및 러시아와의 외교관계가 정상화됨에 따라 현지조사가 어느 정도 가능하게 된 점 등이 그 주요 요인들이라 하겠다.

　발해에 관해서는 비단 우리 나라만이 아니라 중국, 일본, 소련 등도 자국의 역사나 이해관계와 결부시켜 첨예한 관심을 갖고 있어서 연구에 긍정적 요인 못지 않게 부정적 요인이 되고 있다. 특히 발해사를 자국의 역사의 일부로 보고 연구를 독점하려는 중국의 배타적 경향은 우리에게 큰 걸림돌이 아닐 수 없다.

　발해는 만주의 동부, 연해주, 한반도의 북부 등 고구려의 옛 영토를 차지하고 699년부터 926년까지 14대 227년 간 존속했던 나라이다. 고구려의 유장(遺將)인 대조영(大祚榮)이 창건한 이 나라는 고구려의 유민들과 말갈족으로 구성되었는데 처음에는 국호를 진국(震國)이라고 하였다. 926년에 거란의 야율아보기에게 멸망할 때까지 고구려의 계승자임을 자칭하며 높은 수준의 미술과 문화를 발전시켰다. 2대왕인 무왕(武王)이 일본에 사신을 보내 수교를 청하면서 "이 나라는 고구려의 옛 땅을 회복하고 부여의 유속을 지킨다"라고 한 것이나 3대왕인 문왕(文王)이 일본에 보낸 국서에서 스스로를 고구려 국왕이라고 칭했던 사례들은 발해가 고구려의 계승자임을 자처했음을 분명히 밝혀 준다.

　10대왕인 선왕(宣王) 때에 이르러 국력이 가장 막강해졌고 문화도 융성하여

『당서(唐書)』에 "해동성국(海東盛國)"으로 기록되기도 하였다. 당나라의 관제(官制)를 수용하였고 국도(國都)의 설계도 신라의 경주처럼 장안(長安)의 바둑판 모양의 도시계획을 따랐다. 이처럼 발해는 고구려의 문화전통을 계승하여 바탕으로 삼고 당의 문물을 받아들여 독자적이면서도 국제적인 성격의 문화를 발전시켰다.

발해는 남쪽의 통일신라와 대치하고 있던 관계로 북국이라고도 불리어졌다. 그러므로 이 시대를 '남북국시대'라고 부르는 학자들도 있다. 통일신라나 발해나 둘 다 왕조였으므로 '남북조시대'라고 지칭하는 것이 나을지도 모르겠다. 통일신라가 삼국통일 후에도 경주에 수도로서의 기능을 집중시켰던 것과는 대조적으로 발해는 상경 용천부(上京 龍泉府), 중경 현덕부(中京 顯德府), 동경 용원부(東京 龍原府), 남경 남해부(南京 南海府), 서경 압록부(西京 鴨綠府) 등 5경(五京)을 두어 효율적으로 넓은 영토를 통치하였다.

대외관계의 면에서 발해는 당나라 및 일본과의 관계를 돈독히 하였다. 특히 일본에는 문왕 때에만도 11번이나 사신을 파견하는 등 수십 차례에 걸쳐 사절단을 보냄으로써 발해악(渤海樂)을 비롯한 문화를 그곳에 전하였다. 남쪽의 통일신라와도 약간의 전쟁이나 문화적 교섭이 있었으나 당나라 및 일본과의 관계에 비교될 만한 것은 아니었다.

발해문화의 성격은 고분미술과 불교미술, 약간의 공예품, 유적 등을 통하여 밝혀진다. 발해도 회화, 조각, 각종 공예, 건축을 높은 수준으로 발전시켰다. 그러나 자료의 부족으로 인하여 시대의 변천에 따른 변화양상을 규명하는 일은 현재로서는 기대하기 어렵다.

먼저 회화분야에서는 대간지(大簡之)라는 화가와 정효공주(貞孝公主, 756∼792)의 무덤 내부에 그려진 벽화가 주목을 끈다. 대간지는 송석(松石)과 소경(小景)을 잘 그렸던 발해 사람으로 중국의 기록들에 보이는데 아마도 발해가 거란에 망한 뒤에 요나라나 금나라에서 활동했던 발해계의 화가가 아닐까 추측된다. 아무튼 대간지를 산수화에 뛰어났던 '발해인'으로 본다면 발해에서도 산수화의 전통이 확립되었었을 가능성이 높다고 생각된다.

현재 중국의 길림성 연변 화룡현(吉林省 延邊 和龍縣)의 서용두산(西龍頭山)에 남아 있는 정효공주 무덤의 벽화는 발해에 고구려 고분벽화의 전통을 이어 고분의 내부에 벽화를 그려 장엄하는 풍습이 있었음을 말해 준다도 29. 이 무덤의 연도(羨道)와 묘실에는 묘지기, 시종, 악기인(樂技人), 내시 등 12명의 인물들이 아무런 배경 없이 유려한 먹선과 아름다운 채색으로 그려져 있다. 12명의 인물들을 배치한 방법(동서벽에 각각 4명씩, 남북벽에 각각 2명씩)이나 12라는 숫자 개념이 고려시대 벽화고분들에 그려진 12지상(十二支像)의 그것을 연상시켜 흥미롭다.

인물들은 깃이 둥글고 옷자락 양옆이 트여 있는 장포를 입고 허리띠를 매었으며 어깨에 지물(持物)을 메고 있는데 한결같이 측면관으로 표현되어 있다. 머리에는 검은 모자를 쓰고 있다. 인물들은 또한 얼굴이 두툼하고 입이 작은 모습이다. 인물들이 양옆이 트인 단령(團領)의 장포와 가죽장화를 착용하고 있는 것을 보면 당대 복식의 영향을 받았음이 확인된다.

발해에서도 불교미술이 두드러지게 발전했음은 현재까지 서울대학교 박물관과 도쿄대학 자료관에 남아 있는 여러 점의 불상들과 최근에 문명대 교수를 중심으로 발굴된 불상 자료들에 의해 확인된다. 불상들은 흙으로 빚어 구워서 만든 소조불, 석불, 금동불 등으로 대별되는데 대체로 어깨와 무릎 폭이 좁아 삼국시대의 고졸한 양식을 연상시킨다. 또한 앉은 키에 비해 지나치게 좁은 무릎 폭은 영탑사 금동삼존불(靈塔寺金銅三尊佛)이나 간송미술관 소장 불감(佛龕) 등의 일부 고려시대 불상들과 상통하여 주목된다. 넓은 어깨, 가는 허리, 삼곡자세(三曲姿勢), 몸에 달라붙은 옷자락 등으로 특징지어지는 신양식(新樣式)이 아직까지는 분명하게 확인되지 않는데 이는 자료부족에 기인하는 것일 가능성이 높다. 이밖에 발해의 소조불상들 중에는 채색을 했던 흔적을 보여 주는 것들도 있어 눈길을 끈다.

불상들 이외에도 정혜공주(貞惠公主)의 무덤에 있었던 돌사자상은 힘차고 입체감이 두드러져, 8세기 발해 조각은 당이나 통일신라와 마찬가지로 국제적인 양식과 보조를 맞추며 높은 수준으로 발전하였음을 엿보게 한다도 30. 아마도 전성기 발해의 불상도 마찬가지였을 가능성이 높다고 믿어진다.

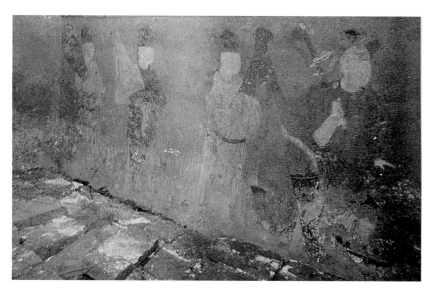

도 29
〈인물도(人物圖)〉, 정효공주(貞孝公主墓: 757~792)묘, 발해, 8세기, 중국 길림성 화룡현

발해의 공예는 길림성 화룡현(和龍縣)에서 출토된 금동제의 허리띠, 길림성 영안현(寧安縣)에 있던 상경 용천부 옛터에서 발견된 꽃무늬로 장식된 전(塼), 구름 모양의 접시, 녹유가 입혀진 귀면와(鬼面瓦) 등을 통하여 어느 정도 엿볼 수 있다. 금동제의 허리띠는 고리와 여러 개의 과(銙)로 구성되어 있는데 금색의 과에는 옥을 박아 장식했었음이 확인된다. 꽃무늬전은 중앙에 연꽃을 배치하고 네 귀에 꽃가지 무늬를 넣어 장식한 것으로 양식적인 면에서 특이하다. 구름 모양 접시는 실용성보다는 장식성이 두드러져 보인다. 또한 녹유가 칠해진 귀면와는 녹유 이외에도 갈색유가 곁들여져 있어 당삼채(唐三彩)의 영향이 엿보이는데 색조가 밝아 도토공예가 높은 수준으로 발전했었음을 시사한다. 불거진 두 눈은 당시에 수용되었던 범안호상(梵顔胡相)의 자취를 엿보게 한다.

상경 용천부의 제1절터에서 발굴된 치미(鴟尾)와 흥륭사(興隆寺)의 석등 등은 발해 건축의 면모를 보여 준다. 치미는 연꽃무늬 등이 돋을무늬로 장식되어 있

도 30
〈돌사자상(石獅子像)〉,
정혜공주(貞惠公主: 737~777)묘,
발해, 780년, 높이 51cm,
중국 길림성 돈화현

으며 아름답고 세련미가 넘친다. 반면에 석등은 기둥이나 화사석(火舍石)이 8각
으로 되어 있고 연꽃무늬로 장식되어 있어 통일신라의 석등을 연상시켜 주지만 신
라 것에 비하여 투박하고 둔중해 보인다.

　　이처럼 여러 분야의 작품들에서 볼 수 있듯이 발해는 고구려 미술의 전통과
당대 미술의 영향을 조화시켜 독자적인 양식을 창출했음이 확인된다. 앞으로 보다
많은 자료들이 발굴되고 연구가 더욱 활성화되어야 하겠다.

10. 고려의 미술

어지럽던 통일신라 말기에는 신라 이외에도 궁예가 세운 태봉(泰封)과 견훤이 일으킨 후백제 등 3국이 겨루는 이른바 후삼국시대가 얼마간 이어졌다. 이 때 궁예 밑에서 활약하다가 918년에 그를 축출하고 드디어 고려라는 나라를 세운 이가 태조 왕건(王建, 877~943, 재위 918~943)이다. 왕건은 왕에 추대된 후 수도를 철원으로부터 그의 본거지인 송악으로 옮기고 제도를 정비하여 체제를 굳힌 후, 935년에는 평화적으로 통일신라를 병합하고 다음해인 936년에는 내분에 휩싸인 후백제를 멸하여 갈라졌던 민족과 국토를 다시 합쳐 통일을 이룩하였다.

태조 왕건은 각지의 토호들과 귀족들을 다독거려 포섭함으로써 통일과 통치 체제의 기반을 다지고 내정에 힘써 국기를 튼튼히 하였다. 또한 북방을 개척하여 영토 확장에 힘쓰고 불교를 보호하고 장려하였다. 이러한 태조의 정책은 고려 발전의 토대가 되었다.

고려는 그 이름이 시사하듯이 발해와 마찬가지로 고구려의 옛 영토를 회복하고 그 전통을 계승하는 것을 국가 이념으로 삼았다. 동족국가인 발해를 멸망시킨 거란을 비롯한 북방민족들을 단호히 대한 것도 그와 무관하지 않다.

우리 나라 역사에서 고려시대를 흔히 중세라고 부른다. 삼국시대 및 통일신라와 발해가 남북으로 대치하던 남북조시대를 고대라고 하는데 고려는 고대의 전통을 계승하였으면서도 그와는 다른 성격의 문화를 발전시켰으며 조선왕조가 지배한 근세의 바탕이 되기도 하였다. 이러한 의미에서도 고려시대를 중세라고 부르는 것은 의미가 있다고 할 수 있다.

고려의 등장은 여러 가지 의미가 있다. 무엇보다도 불완전한 통일을 이룬 통일신라와는 달리 민족과 국토를 제대로 통일하였다는 것이 주목된다. 이에 따라

민족의식이 굳건해지고 이것이 국가와 사회를 이끌어 가는 원동력이 되었다. 문화도 고대의 고졸성을 벗어나 폭이 넓어지고 수준이 크게 높아졌다. 불교의 선종과 교종이 융합되고 유교사상이 자리를 잡았던 것도 이 시대 문화 발전에 큰 기틀이 되었다. 중국의 역대 왕조 및 서역과의 활발한 교섭도 이 시대의 문화 발전에 좋은 자극이 되었다.

고려는 국초부터 문화 발전을 위한 토대를 착실하게 다져 나갔다. 성종의 국자감(國子監) 설치(992)와 학문 장려, 광종의 과거제도 실시(958), 문종의 제도정비와 문화진흥, 고종의 대장경판 완성(1251) 등은 고려가 전반기부터 문화 발전에 진력하였음을 말해 준다.

그러나 고려의 문화가 순탄하게 발전만 거듭한 것은 아니다. 이자겸의 난, 묘청의 서경 천도 운동, 정중부와 이의방 등에 의한 무신의 난, 최충헌의 정권 장악과 장기집권, 글안과 몽고의 침입, 왜구의 내침 등은 고려의 사회와 문화를 뒤흔들어 놓은 대표적인 사례들이다.

이처럼 어려움들을 극복하면서 고려는 수준 높은 문화를 폭넓게 발전시켰다. 먼저 불교문화의 발전이 주목을 끈다. 화엄, 법상, 법성, 열반, 계율 등 5교의 교종과 선종의 9산선문을 융합하여 국교인 불교를 발전시키고자 도모하였다. 문종의 아들로서 천태종을 이룬 대각국사 의천(義天), 조계종을 형성한 보조국사 지눌(知訥) 같은 큰 인물들을 배출하고 대장경판 같은 세계적인 업적을 낳은 것은 이 시대 불교문화를 단적으로 대변해 준다. 동양 최고의 불교회화가 발전하게 된 것도 이러한 배경하에서 이해된다.

유교도 괄목할 만한 발전을 이루었다. 학문과 교육에 힘써 해동의 공자로 불린 최충(崔沖), 최초로 성리학을 전한 안향(安珦)을 비롯하여 백이정, 이제현, 이색, 정몽주, 길재, 이숭인, 정도전, 권근 등 거유들이 배출된 것만으로도 그 발전상을 쉽게 엿볼 수 있다. 고려 후반기에 자리를 굳힌 성리학이 고려왕조를 뒤엎고 세워진 조선왕조의 건국이념이 된 것은 역성혁명에도 불구하고 고려 −조선간의 불가피한 문화적 연계성을 말해 준다. 이밖에 도교의 영향도 만만치 않았음이 당시

의 문화에서 감지된다.

고려시대에는 이러한 종교와 학문의 발전에 따라 인쇄문화가 고도로 발전하게 되었다도31. 수준 높은 목판인쇄는 말할 것도 없고 1234년(고종 21)에는 세계에서 최초로 금속활자로 『상정예문(詳定禮文)』 50권을 찍어냈다. 이것이 서양의 구텐베르그가 발명한 금속활자보다 226년이나 앞선 것이라는 것은 널리 알려져 있다.

비단 활자만이 아니라 손으로 온갖 정성을 기울여 쓰는 사경(寫經)도 동양 최고의 경지에 이르렀음을 간과할 수 없다. 푸른색 바탕의 종이에 금이나 은으로 쓰여진 금자사경, 은자사경의 정교함은 당시의 중국에서는 물론 현대의 세계적 전문가들 사이에서도 최고로 꼽히고 있다도32.

김부식의 『삼국사기(三國史記)』, 일연의 『삼국유사(三國遺事)』 등의 중요한 사서들이 간행되고, 한문학과 국문학이 발달하여 「서경별곡」, 「관동별곡」, 「청산별곡」, 「정읍사」, 「가시리」 같은 명작들이 창출되었으며 시조가 출현한 것, 아악·당악·속악 등의 음악이 발전한 것도 고려의 문화적 업적으로 빼놓을 수 없다.

고려시대의 문화적 업적들 중에서 그 시대적 특징과 흐름을 가장 구체적으로 밝혀 주는 것은 미술임을 부인할 수 없다. 회화는 왕공귀족, 화원, 승려 등의 세 계층에서 활발하게 제작되고 향유되었다. 단순히 실용적 목적의 그림들만이 아니라 순수한 감상을 위한 그림이 보다 폭넓게 그려졌다. 산수, 인물, 화조, 송·죽·매 등의 세한삼우(歲寒三友) 등이 널리 유행한 것은 그 좋은 방증이다. 이처럼 감상 위주의 그림들이 유행한 것은 고대와는 현저하게 다른 현상으로, 그러한 추세는 근세인 조선시대에 더욱 확고해졌다. 이러한 사실도 고려의 중세적 성격을 잘 말해 준다고 하겠다. 우리 나라에 실재하는 경치를 대상으로 하여 그리는 실경산수의 전통이 확립되고 초상화가 크게 유행하면서 높은 수준으로 발전한 것도 큰 주목거리이다.

그러나 고려시대의 회화와 관련하여 일반회화 이상으로 관심을 끄는 것은 불교회화이다. 13세기 이후의 후반기 작품들이 주로 일본에 남아 있는데 아미타신앙과 미륵신앙을 반영한 주제의 그림들이 주종을 이룬다. 아미타여래만을 서 있거

도 31
〈어제비장전변상도(御製祕藏詮變相圖)〉, 30권본 중 제6권 제3도, 고려, 11세기, 22.7×52.6cm, 성암고서박물관 소장

도 32
〈감지금니화엄경변상도(紺紙金泥華嚴經變相圖)〉, 고려, 1341~1367년, 26.4×38.4cm, 호암미술관 소장

도 33
〈아미타삼존도(阿彌陀三尊圖)〉, 고려,
14세기, 비단에 채색, 110.0×51.0cm,
호암미술관 소장

도 34
〈청자칠보투각향로(靑磁七寶透刻香爐)〉, 고려, 12세기, 높이 15.3cm, 국립중앙박물관 소장

도 35
〈청자상감포류수금문도판(青磁象嵌蒲柳水禽文陶板)〉, 고려, 12세기, 14.9×20.4cm, 두께 0.5cm,
일본 오사카(大阪)시립 동양도자미술관(東洋陶磁美術館) 소장.

나 앉아 있는 모습으로 그린 아미타독존상, 관음보살과 대세지보살을 협시로 한
아미타삼존상, 8대보살과 함께 표현된 아미타구존상을 비롯하여 자비의 상징인
관음상, 죽음의 세계를 다스리는 지장보살상, 관경변상(觀經變相)이나 미륵하생
(彌勒下生) 등이 자주 그려졌다 도 33. 귀족적인 성격의 화려하고 정교한 필법과
채색법, 오래도록 채색이 보존되도록 깁의 뒷면에서 칠하는 복채법(伏彩法)이 널
리 활용된 점 등도 주목된다. 이러한 고려의 불교회화는 동시대의 사경과 더불어
동양 최고의 수준으로 발전하였다.
　　서예에서도 전반기에는 구양순(歐陽詢)의 서체를, 후반기에는 조맹부(趙孟
頫)의 송설체(松雪體)를 받아들여 큰 발전을 이루었고 불교계에서는 고려 특유의

도 36
〈청자진사채모란문학수병(青磁辰砂彩牡丹文鶴首瓶)〉, 고려, 13세기, 높이 34.5cm,
일본 오사카(大阪)시립 동양도자미술관(東洋陶磁美術館) 소장

도 37
〈나전국당초문경함(螺鈿菊唐草文經函)〉, 고려, 13세기, 25.6×47.3×25.0cm,
일본 교토(京都) 개인 소장

사경체(寫經體)를 발전시켰다.

한편 불교 조각은 통일신라시대의 전통을 계승하기도 하였으나 고려의 독특
한 양상을 띠었다. 통일신라에 비해 전반적으로 퇴화했다는 평을 듣기도 하지만
철불, 금동불, 석불과 마애불, 소조불, 목불, 헝겊을 바탕으로 옷칠을 입힌 협저불
(夾紵佛) 등이 다양하게 제작되었고 지역에 따라 지방화 현상을 뚜렷하게 드러내
기도 하였다.

고려시대의 미술에서 불교회화와 함께 그 우수성과 특성면에서 가장 높이 평
가되는 것이 청자임은 물론이다 도 34~36. 아름답고 신비로운 유약 색깔, 뛰어난
조형성, 상감기법(象嵌技法)의 창안, 최초의 진사(辰沙) 사용 등의 업적을 쌓은

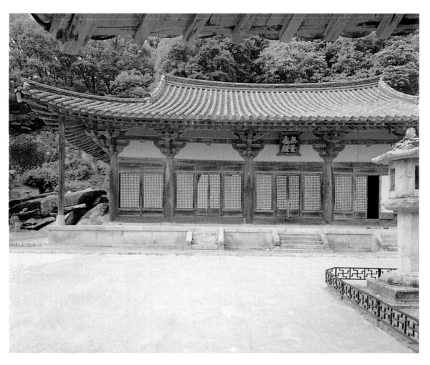

도 38
〈부석사무량수전(浮石寺無量壽殿)〉, 고려, 13세기, 주심포 팔작지붕, 경상북도 영풍군

이 시대 청자는 중국을 능가하는 발전을 이루었다. 이로써 우리 나라는 중국과 함께 세계 도자사상 양대 종주국으로 발돋움하게 되었다. 청자는 미술과 과학기술이 합작해서 이룬 빛나는 업적이다. 이 시대의 금속공예와 칠공예 역시 청자에 버금가는 업적을 남겼다 도37.

목조건축과 석조건축에서도 우리 고유의 곡선미가 두드러지는 특징을 갖는 양식을 이루었다. 부석사 무량수전의 곡선적인 건축양식이 조선시대 건축의 모체가 되었음은 주지의 사실이다 도38.

11. 조선왕조의 미술

이성계가 고려를 뒤엎고 세운 조선왕조는 여러 가지 점에서 고려 및 그 이전 시대와는 구분되는 특성을 지녔다. 우선 사대교린 정책에 따라 고려가 추구하던 웅지의 북벌을 포기하고, 외면적으로는 한족(漢族)의 왕조인 명나라를 받들면서도 일본이나 북방민족들과는 우호적인 관계를 유지함으로써 동아시아에 있어서 평화 공존적 자세를 취하였다. 그러나 문약(文弱)하고 국방을 소홀히 하게 됨으로써 전국이 초토화되는 왜란을 겪게 되고 문화민족으로서의 자긍심을 앗아가는 호란을 당하기도 하였다. 이러한 외침은 우리 나라에 극심한 인명 피해와 물질적 손해를 끼쳤을 뿐 아니라 우리 민족이 수천 년 간 일구어 온 문화적 업적을 심하게 훼손시키고 창조적 활동에도 크나큰 지장을 야기했던 것이다. 조선왕조가 국초부터 엄격하고 철저하게 시행한 억불숭유정책은 이 시대의 정치, 경제, 사회적 측면에서는 물론 미술과 문화의 측면에서도 심대한 영향을 미치게 되었다. 양반, 중인, 상민, 천민으로 구분되는 엄격한 신분제도와 사농공상으로 구별되는 차별적 직업관이 이 시대의 누구에게나 긍정적이든 부정적이든 심어져 있었다.

억불정책은 불교를 기반으로 발전했던 고려시대의 미술과 문화를 전폭적으로 계승 발전시키는 데 많은 지장을 초래하였다. 이 정책으로 인하여 앞시대의 문화 창출에 있어서 중요한 역할을 담당하였던 승려들의 문화적 기여가 심한 제약을 받게 되었으며, 고려시대의 문화적 업적을 폐기하거나 기피함으로써 그것을 토대로 한 보다 큰 새 도약의 가능성을 스스로 약화시켰던 것이다. 이 점은 미술사나 문화 사적 입장에서 보면 심히 아쉬운 일이 아닐 수 없다.

반면에 조선왕조가 배불정책(排佛政策)과 함께 병행하여 실시한 숭유정책(崇儒政策)은 부정적 측면과 긍정적 측면에서 새로운 결과들을 낳게 되었다. 지나친

문치주의(文治主義)로 인하여 붕당정치와 사화가 빈발하였고 엄격한 신분제가 확립되면서 그에 따른 부작용이 생겨났으며 기예(技藝)를 경시하거나 천시하는 풍조가 자리를 잡았던 사실 등은 그 부정적 측면이라고 할 수 있을 것이다. 그러나 학문을 중하게 여김으로써 퇴계 이황(李滉)과 율곡 이이(李珥)를 위시한 수많은 혜성 같은 유학자들을 배출하여 많은 학문적 업적을 낳게 하고 그에 따라 혁혁한 인쇄문화를 발전시킨 점, 사회 전체가 학문을 소중하게 생각하는 풍조가 자리잡히게 한 점, 유교적 미의식에 입각한 새로운 문화를 창출하는 계기가 되었던 점 등은 긍정적 측면에서 보아야 할 것이다.

특히 유교적 미의식의 확립은 이 시대의 미술을 이해하는 데 있어서 각별히 중요하다고 생각된다. 과장과 허세를 피하고 진솔하고 소박한 문화와 미술이 이 시대에 자리잡게 된 배경에는 이러한 유교적 미의식이 크게 작용하였다고 믿어진다. 우리 나라 미술사상 이 시대의 미술이 자연주의적 성향을 가장 강하고 뚜렷하게 띠었던 사실도 이러한 시대적, 사상적 배경이나 미의식과 결코 무관하지 않다고 생각된다. 이 때문에 이 시대의 미술 각 분야에서 이루어진 업적이 불교적 성격을 강하게 띠었던 고려시대의 미술과 현저한 차이를 드러내게 되었다고 볼 수 있다. 이 점은 사실상 이 시대의 수묵화 중심의 회화, 백자 중심의 도자기, 재료의 특성을 최대한 살린 목공예, 자연과의 조화를 꾀한 건축과 조원(造苑) 등 모든 분야의 미술에서 잘 간취된다.

조선왕조시대에는 이러한 유교적 측면 이외에 전대에 이어 도가사상과 불교사상이 정도의 차이는 있어도 중요한 몫을 하였음을 간과할 수 없다. 도가사상은 이 시대의 산수화를 비롯한 회화, 도자기의 문양, 조원의 원리 등에서 쉽게 찾아볼 수 있다. 강력하고 지속적인 억불숭유정책에도 불구하고 이 시대의 불교는 끈덕진 생명력을 유지하면서 이 시대 나름의 불교회화, 불상, 불교공예, 사찰건축 등을 발전시켰다.

조선시대에는 회화, 서예, 도자기와 목칠공예, 건축과 조원 분야에서 특히 혁혁한 업적을 남겼다. 이것들은 우리 나라 역사상 각기 해당 분야에서 가장 수준이

높고 또 다양하면서도 특징적인 업적이라 볼 수 있다.

또한 이 시대의 미술은 중국의 영향을 수용하고 소화하여 독자적 특성을 발전시키고 일본의 미술 발전에 심대한 영향을 미침으로써 동아시아 미술사상 뚜렷한 기여를 하였고 그 위치를 확고히 하였다는 점에서도 특기할 만하다. 그리고 이 시대의 미술은 현대의 우리와 시대적으로 가장 밀접하고 또 현대미술의 발전을 위해 제일 직접적으로 참고가 된다는 점에서도 각별한 의미를 지니고 있다고 하겠다.

12. 조선왕조의 회화와 도자기

일반적으로 한 국가나 민족의 창의력과 사상, 외부와의 문화교섭 등 제반 문화현상을 가장 직접적이고도 구체적으로 나타내 주는 것은 문학·미술·음악·무용 등의 예술이라 하겠다. 예술 중에서도 제일 오래도록 남아 전해져서 여러 가지 역사적 문화현상을 일목요연하게 포괄적으로 보여 주는 것은 역시 미술이다.

조선왕조시대에는 그 이전의 삼국시대, 통일신라와 발해의 남북조시대, 고려시대와는 달리 유교적 정치이념 아래 전과 다른 성격의 미술이 발전하였다. 이러한 색다른 미술의 성격은 회화·조각·공예·건축 등 각 방면에 걸쳐 형성되었던 것이나, 특히 회화와 백자를 비롯한 도자기에서 더욱더 두드러진다. 각종 가구를 포함한 목칠공예에서도 조선왕조 미술의 성격이 다른 미술분야 못지 않게 뚜렷이 나타나나, 다만 지금 남아 있는 그 방면의 작품들이 후기에 대체로 국한되어 있어서 회화나 도자기의 경우처럼 초기부터 말기까지 시대의 변천에 따른 변화의 양상을 체계적으로 파악할 수 없는 것이 큰 아쉬움이라 하겠다.

그러므로 조선왕조시대의 미술은 결국 회화와 백자를 비롯한 도자기로 대표된다고 해도 과언이 아니다. 회화는 현대인들이 말하는 순수미술을, 도자기는 공예 즉 생활미술을 대표한다고도 할 수 있다. 곧 조선왕조시대 미술의 전반적인 경향은 이 두 분야를 통해서 가장 잘 파악될 수 있는 것이다.

회화는 서예와 함께 묶여서 '서화(書畵)'로 불렸다. 그림과 글씨를 함께 묶어서 지칭하게 된 것은 그 두 가지 미술의 근원이 같다고 하는 전통적인 서화동원론(書畵同源論)에서 나온 것이라 하겠다. 어떻든 회화는 중국이나 우리 나라에서 서예와 마찬가지로 일찍부터 왕공(王公)·사대부들이 갖추어야 할 교양으로 간주되었다. 다만 모든 것을 표면의 사실성(寫實性)만을 주력하여 표현하려고 하는 형식

에 치우친 화공들의 회화는 천기(賤技)로 여겨지기도 했지만, 대체로 교양 있는 왕공·사대부들 중에는 서예와 함께 회화를 즐겨 그리거나 완상하는 경향이 컸던 것이다. 또 화원(畵員)들도 그들의 사회적 신분 자체는 낮았지만 궁중과 왕공 사대부들의 수요와 기호에 따라 회화를 제작해야 했으므로, 그들에 의한 작품들도 자연히 지배층의 문화를 반영하게 되었다. 이처럼 회화는 고대로부터 극동지역에서 지배층 또는 지적 엘리트와의 밀접한 관계 아래 발전되었다. 따라서 회화는 중국이나 우리 나라의 경우 지배층인 왕공 사대부들의 생활이나 사상, 미의식, 그리고 외국과의 관계 등 상층문화의 제반 현상을 어느 분야보다도 구체적으로 반영한다. 그러므로 회화는 당시의 문화나 역사를 이해함에 있어서 특히 큰 도움이 될 수 있고, 따라서 역사연구에 있어서도 매우 중요한 비중을 차지하고 있다고 하겠다. 그럼에도 불구하고 과거에 이 분야는 충분히 연구되지 못했고 더구나 큰 편견의 대상이 되기도 했지만 문화사적인 의의를 감안할 때 해결해야 할 과제가 아닐 수 없다.

우리 나라 역사상 회화가 제일 활발하게 전개되었던 것은 조선왕조시대이다. 이 시대에는 왕공·사대부와 화원들에 의해 산수·인물·초상·화조·영모 등 여러 분야의 회화가 크게 발전하였다. 특히 실용적인 그림과 아울러 순수한 감상을 위한 작품들이 활발히 그려졌다. 화원인 도화서(圖畵署)의 조직이 체계화되고 이를 중심으로 유능한 화원들이 다수 배출되어 각 시대의 화단에 활력을 불어넣었다.

조선왕조시대에는 고려시대에 축적된 명적(名跡)들이 전해지고, 또 명·청과의 문화적 교섭이 활발하게 유지되었다. 이와 같이 앞 시대의 회화전통을 계승하고 중국의 화풍을 수용 발전시킴으로써 새로운 한국적 화풍을 형성하였던 것이다.

이러한 중국과의 관계 아래서 조선 초기(1392～약 1550)에는 ① 안견(安堅)이 안평대군(安平大君)의 비호 아래 북송대 곽희(郭熙) 일파의 화풍을 수용하여 그의 안견파 화풍을 발전시켜 조선 화단에 큰 영향을 끼쳤으며, ② 남송대의 마원(馬遠)과 하규(夏珪)를 중심으로 한 원체화풍(院體畵風)이 전래되어 역시 한국 화풍 형성에 큰 역할을 하였고, ③ 강희안(姜希顔) 등 북경을 왕래한 일부 진취적

인 화가에 의해 명대의 원체화풍과 절강성을 중심으로 발전하여 명대 원체화풍의 주도세력이 된 절파화풍(浙派畵風)이 수용되었던 것이다. ④이밖에 원대의 미법산수화풍(米法山水畵風)도 전래되어 최숙창(崔叔昌), 이장손(李長孫), 서문보(徐文寶) 등의 15세기말의 화가들에 의해 수용되어 또 다른 한국적 산수화풍 형성에 기여했다. 그리고 이 시기의 회화는 일본 무로마치(室町) 수묵화단에 커다란 영향을 미쳤다.

조선 중기(약 1550 ~ 약 1770)에는 ①초기에 형성되었던 한국적 안견파 화풍이 끈질기게 추종되었고, ②초기에 일부 진취적인 화가에 의해서만 수용되었던 절파화풍(浙派畵風)이 크게 풍미하였으며, ③영모 · 화조 · 사군자 등의 분야에서 정감이 넘치고 토속적인 경향의 화풍이 진작되었다. ④그리고 명으로부터 남종문인화풍(南宗文人畵風)이 전해져 소극적으로 수용되었던 것도 매우 중요한 사실이다.

한편 조선 후기(약 1700 ~ 약 1850)에는 ①남종문인화풍이 본격적으로 수용되어 유행하였고, ②남종화법을 토대로 한국에 실재하는 산천을 묘사하는 진경산수화가 겸재 정선(鄭敾, 1676 ~ 1759)을 중심으로 풍미하였으며, ③단원 김홍도(金弘道, 1745 ~ 1816 이후)와 혜원 신윤복(申潤福) 등에 의해 당시 우리 선조들의 생활상을 해학적으로 묘사한 풍속화가 유행하였다. ④또한 중국으로부터 음영법과 원근법 및 투시도법을 특징으로 하는 서양화법이 전해져 일부 화가들에 의해 수용되기도 하였다. ⑤이밖에도 도석인물화(道釋人物畵)가 자리를 잡았고 서민들 사이에서 민화가 풍미하였다.

그러나 조선 말기(약 1850 ~ 1910)에 이르면 ①추사 김정희(金正喜)를 위시하여 남종화풍이 주도적인 세력으로 굳어졌고, ②진경산수화와 풍속화 등 전형적인 한국적 화풍이 쇠퇴하였으며, ③김수철(金秀哲) · 홍세섭(洪世燮) 등에 의해 이색적인 화풍이 발전하였다. ④특히 이 시대 말엽에는 오원 장승업(張承業)이 성격이 매우 강하며 바로크적인 화풍을 이루었는데 이 화풍은 심전 안중식(安中植) · 소림 조석진(趙錫晉) 등에게 전해져 한국 근대화단의 토대를 형성하였던 점

도 주목할 만하다.

그런데 이러한 조선시대의 회화에 대하여 하나의 그릇된 편견이 아직도 우리 학계와 외국 학계에 끈덕지게 잔존하고 있다. 즉 그것은 조선시대의 회화에서, 초기와 중기의 회화는 중국 송·원의 영향을 벗어나지 못하고 있었으며 조선 후기에 이르러 정선과 김홍도에 의해 비로소 한국적인 화풍이 이루어지게 되었다고 하는 통념이다. 이러한 통념은 조선 초기와 중기에 있어서의 중국 회화와의 관계와 그 영향을 과장하여 보고, 그로부터 이루어진 한국적 화풍의 특색을 과소평가하거나 간과한 데서 비롯된 일제시대부터의 편견이다. 그런데 이러한 편견이 아직도 완전히 불식되지 않고 있다. 그 원인은 물론 이 방면의 연구가 부족하고, 그나마 연구 결과가 교육에 충분히 반영되지 못하고 있는 데에 있다고 볼 수 있다.

이를 시정하기 위해서는 이 시대의 화풍을 분석하고 그것을 중국이나 일본의 회화와 비교 검토하는 양식사적 고찰이 이루어져야만 한다. 양식사적 분석·고찰과 비교연구가 전제되지 않고서는, 중국회화로부터 받은 영향의 성격이나 정도, 그것을 바탕으로 또는 그것을 벗어나 독자적으로 발전시킨 한국적 화풍의 특색, 그리고 이러한 한국적 화풍이 일본회화에 미친 영향의 깊이를 파악할 수가 없다. 말하자면 범 동아시아적 입장에서의 조선시대 한국회화의 국제적 보편성과 그것이 이룩한 한국적 특수성 또는 특색을 규명하려면 양식사적 비교연구가 이루어져야만 한다는 것이다. 따라서 현재의 조선시대 회화의 연구에서 가장 절실히 요구되는 것은 이러한 양식사적 비교연구 방법의 개발과 그러한 능력의 함양이라고 하겠다. 이를 위해서 우리 나라의 회화는 물론, 인접국인 중국과 일본의 역대 회화에 대한 투철한 이해가 요구된다.

조선 초기와 중기의 회화는 양식사적 측면에서 볼 때에 종래의 편견과는 달리 중국이나 일본의 회화와는 다른 뚜렷한 특색들을 보여 준다. 중국회화나 일본회화에 보이지 않는 이러한 특색들을 우리는 '한국적 특색'이라고 규정지을 수 있을 것이다. 조선 초기의 회화에 보이는 한국적 특색은 구도·공간개념·필묵법(筆墨法)·준법(皴法) 등 여러 가지 면에서 나타난다. 이러한 한국적 화풍의 특색은 특

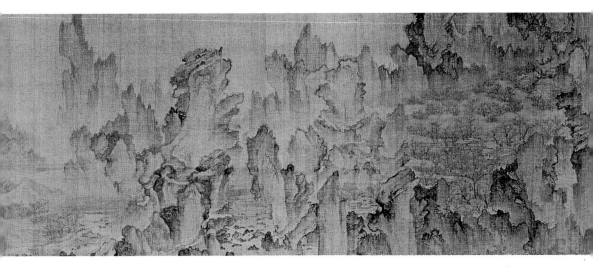

도 39
안견(安堅), 〈몽유도원도(夢遊桃源圖)〉, 조선 초기, 1447년, 비단에 담채, 38.6×106.2cm,
일본 나라(奈良), 덴리대(天理大) 중앙도서관 소장

히 안견과 그의 추종자들의 작품들에서 더욱 현저하게 나타난다. 안견의 〈몽유도원도(夢遊桃園圖)〉와 그의 대표적 전칭작품인 〈사시팔경도(四時八景圖)〉를 예로 보면도 39, 40, 하나의 산수는 흩어져 있으면서도 서로 조화된 통일체를 이루는 몇 개의 경물(景物)들로 이루어진 구도이며, 또 이 경물들 사이에는 넓은 공간과 여백이 시사되어 있음을 볼 수 있다. 이러한 구도나 공간개념은 모든 경물들의 유기적 접촉과 전개를 중요시하는 중국의 회화와 큰 차이를 드러낸다. 안견과 그의 화풍은 유명·무명의 화가들에 의해 15세기 후반과 16세기 전반의 조선 초기 화단에 계승되어 더욱 심화되었는데, 이와 같은 특색은 조선 초기 회화의 영향을 강하게 받은 일본 무로마치시대 수묵산수화에서도 현저하게 나타난다.

이 시대 회화에 보이는 한국적 화풍의 특색은 비단 구도와 공간개념에 한정되지 않고 필묵법과 준법, 그리고 그 밖의 여러 가지 세부 묘사에서도 여실히 드러나 보인다. 그 중에서도 산의 묘사에 있어서 먹을 칠한 부분과 칠하지 않고 남겨 두는

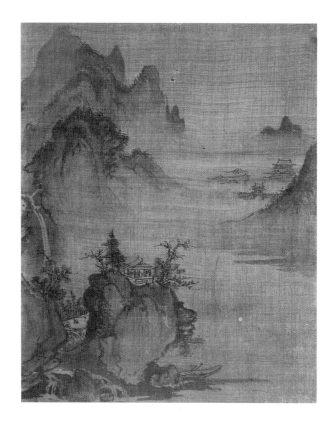

부분이 보여 주는 흑백의 강한 대조라든지, 1530년대에 특히 유행하였던 단선(短線)과 점을 위주로 하여 산이나 바위의 표면을 처리하는 이른바 단선점준(短線點皴) 등은 조선 초기의 회화가 보여 주는 한국적 필묵법과 준법의 전형적인 화풍이 형성되어 하나의 뚜렷한 전통을 이루었음을 말하여 주는 것으로, 이 시기의 회화가 중국 송·원대 회화의 영향을 벗어나지 못했다고 하는 일제시대 이래의 통념이 왜곡된 것임을 입증해 준다 도41.

조선 초기에 이룩된 이와 같은 뚜렷한 회화전통은 조선 중기로까지 이어지게 되었다. 사실상 왜란과 호란의 극심한 전란을 겪었던 조선 중기에 한국적인 정취가 넘치는 회화가 이루어질 수 있었던 것도 따지고 보면 조선 초기의 회화전통이

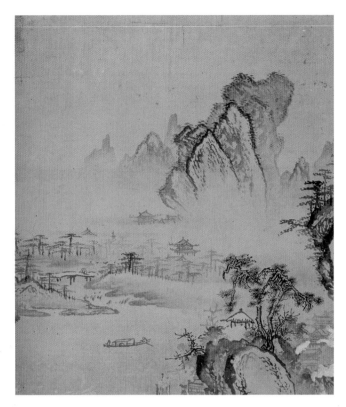

크게 작용했음을 말해 준다. 또한 조선 중기에 초기의 회화전통을 계승하면서 초기에 수용되기 시작했던 명대 초기의 절파화풍을 유행시켰던 것은 이 시대의 화가들이 전통주의적 태도를 지니고 있었고, 또 외래의 화풍을 즉각 받아들이기보다는 어느 정도 유예기간을 두고 검토하여 받아들였음을 의미한다고 볼 수 있다. 이렇듯 외래화풍의 영향을 신중하게 받아들이고 또 받아들인 것을 철저하게 소화하여 한국적인 것으로 발전시키는 경향은 조선 초기와 중기를 거쳐 후기의 회화에 이르면 더욱 뚜렷이 나타난다. 아마도 이러한 외래문화의 신중하고도 선별적인 수용과 한국화 하려는 진지한 태도가 당시의 우리 나라 회화뿐만 아니라 문화 전체를 한국적 특성이 넘치는 것으로 발전시켰던 요인의 하나가 아니었을까 생각된다.

회화와 더불어 조선왕조시대 미술의 특색과 변천상을 잘 보여 주는 것은 앞에서도 언급한 바와 같이 백자를 위시한 도자기이다. 도자기는 일상생활에 쓰이는 용기이기 때문에 한국적인 특색이 더욱 직접적으로 드러나게 된다고 말할 수 있다. 말하자면 회화보다도 토속적인 미감이 훨씬 순수하고 단순하게 나타난다고 볼 수 있다. 또한 도자기는 신분이 낮은 도공들이 대를 이으며 궁궐이나 사대부 등의 요구에 따라 제작하므로, 상층문화를 반영하여 줄뿐만 아니라 서민들의 소박한 미감이나 미의식도 은연중에 함께 드러내고 있어 회화 이상으로 보편적인 한국적 미의식의 결정체라고 간주된다.

조선시대의 도자기는 분청사기(粉靑沙器)와 백자로 대별되는데, 다 같이 고려시대의 청자 못지않게 한국적 미의식과 창의성을 강하게 반영해 준다. 분청사기는 청자유약을 발랐다는 의미에서는 고려청자의 전통을 계승했다고 볼 수 있으나 백토분장(白土粉粧)을 한 점이나 인화문(印花文), 귀얄문, 박지문(剝地文) 등을 시문하여 조선시대의 특색을 한껏 살린 점이나 새로운 형태를 창출했다는 점에서 참신하고 아름다운 미의 세계를 개척했다고 하겠다도 42, 43. 특히 유약 항아리에 그릇을 덤벙 담구었다가 꺼내는 소위 덤벙분청 같은 것은 이 시대 특유의 멋과 창안을 더욱 잘 드러낸다. 이처럼 분청사기에는 소박하고 간결하고 즉흥적이며 서민적인 정취가 물씬 풍기며, 최소한의 인공으로 최대한의 미적 효과를 거두는 이른바 미의 경제원리가 잘 나타나 있다. 이러한 조선왕조 특유의 한국적 특색 때문에 이 시대의 도자기는 일찍부터 고려자기 이상으로 일본인들을 위시한 외국인들의 아낌을 받았고, 또 회화와는 달리 식민사관에 입각한 편견의 피해를 피하게 되었던 것이다.

조선시대의 도자기 중에서도 초기부터 말기까지 시종 만들어진 대표적인 것은 역시 백자이다. 담백한 흰색과 균형잡힌 형태, 그리고 부드러운 곡선을 특징으로 하는 백자야말로 유교를 정치적 이념과 도덕적 규범으로 삼았던 조선시대 우리 선조들의 깔끔하고 소박하고 검소하며 흰 것을 숭상하던 미감에 가장 잘 어울리는 것이었으리라 믿어진다. 이 시대의 백자는 고려시대의 백자전통과 원·명으로부

도 42
〈분청사기귀얄문태호(胎壺)〉, 조선, 16세기,
높이 37.0cm, 입지름 14.5cm, 호암미술관 소장

도 43
〈분청사기박지모란당초문철채병
(粉靑沙器剝地牧丹唐草文鐵彩瓶)〉, 조선, 15세기,
높이 30.8cm, 국립중앙박물관 소장

터 들어온 중국백자의 영향을 수용하여 초기부터 분청사기와 더불어 쌍벽을 이루
며 발전하기 시작했고, 시종하여 조선시대 도자기의 주류를 이루게 되었던 것이다.

이 시대의 백자는 일체의 장식이 없이 순수한 흰색의 아름다움만을 보여 주는
순백자, 회청(回靑)으로 문양을 그려 넣은 청화백자, 그리고 철화문(鐵畵文)이나
진사문(辰沙文)을 넣은 백자 등으로 구분된다. 이 중에서도 백자의 대종을 이루는
것은 역시 순백자로서, 초기에는 설백을 특징으로 했으나 시대가 내려가면서 푸른
빛이 감도는 경향을 띠다가 불투명한 백색으로 변하게 되었다도 44. 본래 이 순백
자는 초기에는 임금의 전용을 위해 만들어졌던 것이니, 이 사실만으로도 당시에

도 44
〈백자호(白磁壺)〉,
조선, 15세기,
총높이 34.0cm, 입지름 10.1cm,
남궁련 소장

가장 중요시된 도자기였음을 알 수 있다.

회청을 써서 흰색의 그릇 표면에 송(松)·죽(竹)·매(梅)·용(龍)·추초(秋草)·산수(山水) 등의 문양을 그려 넣는 청화백자는 본래 왕세자용으로 15세기부터 번조되기 시작하였던 것이다도 45. 흰색의 바탕과 요란하지 않은 푸른색이 조화를 이루어 차분한 느낌을 자아내는 것이 특징이다. 그러나 후기에 이를수록 회청의 문양이 투박해지고 검푸른 빛을 띠는 경우가 많다. 항아리·병·사발 등의 일상용기는 물론, 선비들의 문방구도 다수가 이 청화백자로 만들어졌다. 순백자와 청화백자도 시대의 흐름에 따라 왕과 왕세자의 전용을 벗어나 좀더 널리 보급되었다. 이밖에도 철화문과 진사문을 지닌 백자들이 적지 않게 제조되었는데, 이러한 종류의 백자와 청화백자 중에는 회화를 전문으로 했던 화원들이 수준급의 그림들을 그려 넣어 장식한 것들도 있어 주목을 끈다도 46. 이렇듯 도공과 화원의 공동작

도 45
〈청화백자망우대명초충문잔탁
(靑華白磁忘憂臺銘草蟲文盞托)〉,
조선, 15세기,
높이 1.9cm, 입지름 16.0cm,
남궁련 소장

업에 의해 이루어진 도자기들은 물론 사옹원(司饔院) 산하의 중앙관요(中央官窯)
에서 만들어졌던 것들이다. 조선시대의 회화와 백자를 위시한 각종 도자기들은 이
처럼 다 각기 조선시대 미술의 경향과 특색을 두드러지게 나타내고 있는 것이다.

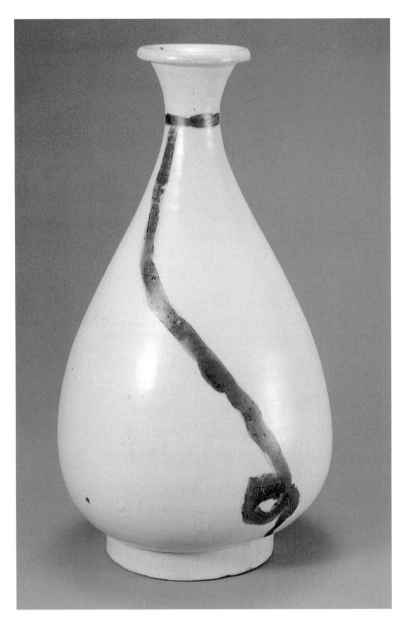

도 46
〈백자철화수뉴문병(白磁鐵畫垂紐文瓶)〉, 조선, 15~16세기, 높이 31.4cm, 입지름 7.0cm,
국립중앙박물관 소장

참고문헌

회화

安輝濬, 『韓國繪畵史』, 一志社, 1980.

_____, 『韓國繪畵의 傳統』, 文藝出版社, 1988.

劉復烈, 『韓國繪畵大觀』, 文敎院, 1969.

李康七, 『韓國肖像大鑑』, 探求堂, 1972.

李東洲, 『韓國繪畵小史』, 瑞文堂, 1973.

_____, 『우리나라의 옛그림』, 학고재, 1995.

도자

姜敬淑, 『韓國陶磁史』, 一志社, 1989.

尹龍二, 『韓國陶磁史硏究』, 文藝出版社, 1993.

鄭良謨, 『韓國의 陶磁器』, 文藝出版社, 1991.

13. 세종조의 미술

I. 머리말

조선시대의 문화는 현대를 살아가는 우리와 여러 가지 측면에서 가장 밀접한 관계를 지니고 있다. 따라서 이 시대의 문화를 규명하는 것은 전통문화를 연구하고 계승 발전시켜야 할 우리에게는 무엇보다도 중요한 일이라 하겠다.

잘 알려져 있는 바와 같이 조선시대의 문화가 가장 꽃피었던 시기는 학문과 예술을 아끼고 적극적으로 지원했던 세종대왕의 재위 연간(1418~1450)과 영조(1725~1776) 및 정조(1777~1800)가 재위하였던 때였다. 이러한 예는 전통사회에 있어서 정치적 지도자의 높은 문화인식과 후원이 그 나라 그 시대의 문화 발전에 얼마나 큰 영향을 미칠 수 있었는가를 보여 주는 좋은 본보기라 하겠다. 이제 국기(國基)가 막 다져진 조선 초기의 문화를 꽃피우게 하였던 세종조는 이러한 의미에서 더욱 우리의 관심을 끈다.

세종조(1418~1450)는 조선 초기 문화의 다른 여러 분야에서와 마찬가지로 미술에 있어서도 더없이 중요한 시기였다. 바로 이 시기에 조선시대 최대의 산수화가였던 안견(安堅)과 인물화의 거장이었던 최경(崔涇), 대표적인 문인화가였던 강희안(姜希顔, 1419~1464), 그리고 최고의 서예가였던 안평대군 이용(李瑢, 1418~1453) 등이 배출되었던 사실로도 이를 쉽게 인식할 수 있다.

세종조의 미술문화는 회화, 서예, 도자기 등에서 그 특징과 의의를 특히 잘 찾아볼 수 있다. 이밖에 불교조각, 제반 공예, 건축 등의 타분야들도 이론적으로는 고려의 대상이 될 수 있겠으나 실제로는 전해지는 유물이나 문헌기록이 드물어서 구체적인 논의를 충분히 할 처지가 되지 못한다. 그러므로 이곳에서는 회화를 양

식적 특색을 중점적으로 고찰하고 일본회화에 미친 영향에 관하여 간략하게 살펴본 후, 서예와 도자기에 대해서도 약간 언급하고자 한다.

II. 세종조의 회화와 서예

세종조에 발전한 회화와 서예는 조선 초기 전통을 형성하는 데 결정적인 역할을 하였고 중기의 회화 발전에 토대가 되었다는 점에서 크나큰 의의를 지니고 있다. 즉 이 시기에는 안견이나 강희안과 같은 뛰어난 화원과 사대부화가들에 의해 이미 한국적인 화풍이 형성되었으며 이렇게 형성된 화풍은 후대의 한국화에는 물론 일본 무로마치(室町)시대의 수묵화에 지대한 영향을 미쳤던 것이다.

세종조에 형성된 화풍은 송·원대의 중국화풍과 고려시대의 화풍에 토대를 두고 새로운 화풍을 창조해 내는 일종의 고전주의적인 경향이 강하였다. 이러한 경향은 동시대의 명의 화풍을 기조로 하는 하나의 진보주의적인 경향보다 훨씬 폭넓은 호응을 받았던 듯하다. 아마도 이 시대의 이러한 경향은 고려시대 이래의 한국문화의 일반적인 성향과 궤를 같이하는 것이 아닌가 추측된다.

이 시기의 미술과 관련하여 또 한 가지 주목되는 것은 궁중을 중심으로 한 옛 미술품들의 수집 보존활동과 미술인들에 대한 후원의 전통이 형성되었다는 사실이다. 안평대군의 적극적인 회화수집이나 화원 안견을 후원한 것은 그 좋은 예라고 하겠다. 이렇게 수집된 옛날의 명작들은 왕공 사대부와 화원들의 안목을 높여주었으며, 재주 있는 예능인들에 대한 적극적인 후원은 수준 높은 창작을 가능케 했던 것으로 생각된다. 그러나 무엇보다도 중요한 것은 세종조에는 학문과 예술을 진실로 아끼고 향유하며 이 방면의 발전을 위해 많은 노력을 경주하는 경향이 지배층에 팽배해 있었다고 하는 사실이다.

세종대왕과 안평대군은 물론, 이 시대의 대표적인 지적 엘리트였던 집현전학사(集賢殿學士)들 대부분이 학문뿐만 아니라 예술활동에도 적극적으로 참여하고

있었던 사실에서 이를 쉽게 엿볼 수 있다. 바로 이러한 사실이 이 시대의 문화를 융성하게 한 가장 중요한 원인이었다고 믿어진다. 특히 세종대왕이나 안평대군은 직접 그림을 그리고 글씨를 썼으며 음악을 즐겼던 관계로 예술분야에 지대한 영향을 미치게 되었던 것으로 보인다.[1] 이 밖에 유학(儒學)에 바탕을 둔 시화일률(詩畵一律)의 사상 등 정신적 또는 사상적 측면도 이 시대 미술의 성격을 결정짓는데 중요한 역할을 했던 것으로 믿어진다.

1) 세종조의 회화

세종조 회화를 이해하는 데 제일 중요시되는 사람은 앞에서도 지적했듯이 이 시기의 대표적 화원이었던 안견과 전형적 사대부화가였던 강희안이다. 이들의 작품들을 통해서 당시의 대조적인 화풍들의 면모를 엿볼 수 있다.

먼저 안견은 주지되어 있듯이 세종대왕의 세째 아들인 안평대군의 후원과 지적 자극을 받으며 대성했던 화원이었다.[2] 안견은 성격이 총민하고 정박하였으며 고화를 많이 보아 그 요체를 얻고 제가(諸家)들의 장점을 모아 총합하고 절충하여 자기의 화풍을 형성하였던 것이다.[3] 또한 북송대의 곽희(郭熙), 남송대의 마원(馬遠), 원대의 이필(李弼)과 유용(劉融) 등의 화풍을 참고하였던 것으로 알려져 있

[1] 세종대왕이 직접 그림도 그렸음은 실록의 기록에 의해 확인된다. 특히 난초와 대나무를 잘 그렸던 모양으로 잠저시에 신인손(辛引孫)에게 그려 주었던 난죽팔폭(蘭竹八幅)은 신묘하다는 문종(文宗)의 칭탄(稱歎)을 들었다. "集賢殿副提學辛碩祖啓 · 臣父引孫爲承政院注書 · 世宗在潛邸 · 親寫蘭竹八幅 · 賜之 · 臣謹粧橫爲屛以藏 · 竊念至寶 · 不宜留置塵間 · 敢進 · 上曰 · 御筆極爲神妙 · 然聖性本不好著 · 實所罕見 · 遂命藏于內帑"『文宗實錄』卷8, 元年(1451) 6月 戊辰條『朝鮮王朝實錄』卷6, p.394下). 이밖에 "花川君權恭 · 進世宗手寫蘭 · 賜馬及衣" 라는『世祖實錄』卷24, 7年(1461) 4月 丙子條(『朝鮮王朝實錄』7卷 p.457下)의 기록도 세종대왕이 난초를 즐겨 그렸음을 입증해 준다. 또한 안평대군이 詩書畵樂을 즐겨했음은 성현(成俔)의『慵齋叢話』卷2에 보이는 "匪懈堂以王子好學 · 尤長於詩文 · 書法奇絶 · 爲天下第一 · 又善畵圖琴瑟之技" 라는 기록만으로도 쉽게 짐작할 수 있다.

[2] 崔淳雨,「安堅 : 夢遊桃源의 境地」,『韓國의 人間像』卷5(新丘文化社, 1966), pp.113~120; 安輝濬,「安堅과 그의 畵風 ─〈夢遊桃源圖〉를 中心으로─」,『震檀學報』第38號(1974. 10), pp.49~73 참조.

[3] 申叔舟의『保閑齋集』卷14,「畵記」에 "安堅性聰敏精博多閑古畵 · 皆得其要 集諸家之長 · 總而折衷 · 無所不通 · 而山水尤其所長也 · 求之於古 · 亦罕得其匹⋯⋯" 이라는 기록이 보인다.

다.[4] 그런데 화원이었던 안견이 이러한 중국 역대의 화적(畫跡)들을 섭렵하고 마침내 자기만의 화풍을 이룩할 수 있었던 것은 역시 그가 당대 최고의 중국화 소장가이자 시서화악(詩書畫樂) 등 예단의 주도적 인물이었던 안평대군의 지우(知遇)를 얻었던 데에서 가능했다고 하겠다.

신숙주가 쓴 「화기(畫記)」에 의하면 안평대군은 17세 때인 1435년경부터 약 10여 년 간에 걸쳐 수집한 이 222축의 회화들은 안견의 작품 30점과 일본승(日本僧) 뎃칸(鐵關)의 작품 4폭을 제외하면 모두 동진(東晉), 당, 송, 원대의 중국 고서화들이었다.[5] 이들 중국의 고서화들 중에는 안견의 화풍 형성에 가장 큰 영향을 미쳤던 북송대 곽희의 작품이 17점이나 들어 있었고 또 그의 추종자들의 작품들이 여러 점 포함되어 있어 주목된다.

안평대군의 이 소장품들은 1435년경부터 「화기」가 쓰여졌던 1445년까지의 기간에 수집된 것이고 그 후 안평대군이 사사(賜死)된 1453년까지 8년간 수집되었을 서화에 대하여는 전혀 알려진 바가 없다. 어쨌든 세종대 예단의 총수(總帥)였던 안평대군을 가까이 섬기면서 그의 높은 식견과 안목에 감화를 받고 또 그의 소장품 속에 들어 있던 고대의 명작들을 가까이 접함으로써 안견은 수준 높은 그의 화풍을 이룩할 수 있었던 것으로 생각된다.

안견이 가장 활발하게 활동하던 세종조에는 중국으로부터 이미 여러 가지 화풍이 들어와 있었다. 이러한 화풍들 중에는 고려시대에 수용되어 조선 초기로 계승된 것도 있었고 또 어떤 화풍들은 조선 초기에 비로소 전래된 것도 있었다. 그러나 세종조 화단과 관련하여 주목을 요하는 화풍들은 ① 북송대(北宋代)에 형성되어 금, 원, 명대의 화단에 많은 영향을 미쳤던 이곽파화풍(李郭派畫風: 李成·郭

4 金安老(1481~1531)의 「龍泉談寂記」에 보이는 "本朝安堅……博閱古畫·皆得其用意深處·式郭熙則爲郭熙·式李弼則爲李弼爲劉融爲馬遠·無不應向·而山水最其長也"라는 기록으로 짐작해 볼 수 있다. 「大東野乘」(서울大出版部) 3卷 p.287 참조. 金安老의 이 기록은 申叔舟의 「畫記」를 참조한 듯한 느낌을 준다.

5 申叔舟, 前揭書 卷14의 「畫記」 및 安輝濬, 「高麗 및 朝鮮王朝初期의 對中 繪畫交涉」, 「亞細亞學報」 第13輯 (1979. 11), pp.157~170 참조.

熙派畫風), ② 남송대(南宋代)의 원체화풍(院體畫風), ③ 명대(明代)의 원체화풍과 절파화풍(浙派畫風), 미법산수화풍(米法山水畫風) 등을 들 수 있다.

그런데 안견은 이러한 화풍들 중에서 이곽파화풍을 철저히 소화하고 그밖에 남송원체화풍이나 원말명초의 화풍을 수용하여 그만의 양식을 형성하였던 것이다. 그는 수많은 작품들을 남겼음이 여러 문헌들에 의해 확인되나 현재까지 남아 있는 진적(眞跡)은 오직 일본 덴리대학(天理大學) 중앙도서관에 소장되어 있는 〈몽유도원도〉뿐이다도 39 참조.

1447년 4월 20일 안평대군이 도원을 몽유하고 그 꿈에 본 바를 안견에게 설명하여 그리게 했던 이 〈몽유도원도〉에는 안평대군의 제발(題跋)과 시문(詩文) 이외에도 정인지(鄭麟趾), 신숙주(申叔舟), 박팽년(朴彭年), 서거정(徐居正), 성삼문(成三問) 등 당시의 혜성 같은 문사들의 찬시(讚詩)들이 곁들여져 있어 그 가치를 더욱 높여 준다. 따라서 이 작품은 세종대의 시서화가 그대로 반영되어 있는 매우 소중한 보배라고 하겠다.

〈몽유도원도〉는 안견 화풍의 여러 가지 복합적이고 개성적인 측면들을 잘 보여 준다.[6] 우선 이야기의 전개가 오른쪽에서 왼쪽으로 펼쳐지는 동양화 수권(手卷)에서의 통상적인 예와는 반대로 왼편 하단에서 오른편 상단으로 이어지고 있으며 자연스러운 모습의 현실세계와 환상적인 모습의 도원의 세계가 큰 대조를 보여 주고 있는 것이 주목된다. 그러나 무엇보다도 우리의 관심을 끄는 것은 이 작품에 보이는 구도상의 특색과 공간처리이다. 왜냐하면 이러한 특색들이 바로 이 시대의 화풍의 특징을 가장 잘 보여 주기 때문이다.

이 작품은 전체적으로 보면 몇 개의 흩어져 있으면서 조화를 이루는 산군(山群)들로 구성되어 있다. 즉 왼편 하단부의 현실세계를 보여 주는 야산에서부터 오른편의 도원의 세계에 이르기까지의 전체적인 경관은 짙은 안개로 서로 분리되어

[6] 安輝濬, 『韓國繪畵史』(一志社, 1980), pp.131~133 및 「安堅과 그의 畵風〈夢遊桃源圖〉를 中心으로」, pp.66~72 참조.

있는 듯한 네 무더기의 산군들로 이루어져 있다.

이처럼 자세히 보면 서로 독립되어 있는 듯하면서도 얼핏보면 잘 조화된 총체를 이루고 있는 것이 이 그림의 가장 큰 구도상의 특색이라 하겠다. 이러한 특징은 안견파 화가들의 작품들에서 늘 간취되는 특색인 것이다.

〈몽유도원도〉의 산들은 또한 왼편 하단부에서부터 오른편 상단부 쪽으로 점차 상승하면서 웅장한 느낌을 주는 사선운동을 보여 준다. 또한 왼편의 산들은 정면에서 본 모습으로 묘사되고, 오른편 도원은 위에서 내려다본 모습으로 그려져 있어 상이한 시각을 나타내고 있다.

분리될 듯 조화를 이루는 경물들로 전체적인 경관을 형성하는 구성, 깊고 넓음을 동시에 보여 주는 공간처리, 사선운동에 의해 달성된 웅장감, 그리고 환상세계의 극적인 표현 등은 〈몽유도원도〉에 응축된 안견 화풍의 여러 가지 특색들을 단적으로 말해 준다.

이러한 안견 화풍의 특색들은 그의 전칭작품인 〈사시팔경도(四時八景圖)〉와 그의 영향을 받은 그 밖의 여러 작품들에서도 정도의 차이는 있지만 잘 나타나 있다.

국립중앙박물관 소장 〈사시팔경도〉 화첩의 그림들은 한결같이 몇 개의 흩어져 있는 경물들로 이루어져 있다.[7] 이 화첩의 두 번째 그림인 〈만춘(晚春)〉이나 일곱 번째 그림인 〈초동(初冬)〉은 특히 이 시대 구도의 특색을 잘 보여 준다. 모두 한쪽 종반부(縱半部)에 무게가 치우쳐 있는 이른바 편파구도(偏頗構圖)를 이루고 있다도 40 참조. 그러면서도 수면과 안개에 의해 격리된 경물들이 서로 조화되어 하나의 융합된 경관을 형성하고 있다.

〈만춘〉의 경우에는 근경에 45°로 솟아오른 언덕과 그 위의 춤추는 듯한 소나무들이 흩어진 경물들을 시각적으로 결합하고 조화시키는 데에 결정적인 역할을 하고 있다.

이러한 점은 〈초동〉의 경우에도 별로 예외가 아니다. 근경의 언덕은 주산을 향

7 安輝濬, 「傳 安堅筆〈四時八景圖〉」, 『考古美術』 第136·137號(1978.3), pp.72~78 참조.

해 물러가고 주산은 언덕을 향해 앞쪽으로 굽어져 있어 서로 만나듯 접근하고 있다. 수면으로 격리된 다른 경물들도 이들 언덕이나 주산과 조화를 이루도록 배치되어 있다. 이처럼 흩어진 경물들이 조화되어 이루는 구성, 수면과 안개에 의해 달성되는 넓은 공간 등은 이 시대 안견파 화풍의 특징을 잘 드러내고 있다. 이러한 안견파 화풍은 국립중앙박물관 소장의 양팽손(梁彭孫)필 〈산수도〉를 위시한 후대의 여러 작품들에 계승되었던 것이다.[8]

안견파 화풍은 세종대에 형성되어 그 당시는 물론 조선 중기까지도 끈덕지게 계승되면서 커다란 영향을 미쳤다는 점에서 한국회화사상 그 의의가 매우 크다. 또한 안견파 화풍에 보이는 이러한 특징들은 세종 5년(1424)에 내조(來朝)했다가 이듬해에 귀국했던 일본의 승려화가 슈분(周文)과 그의 추종자들의 작품들에서도 엿보이고 있어서 그 영향이 비단 한반도에 국한되지 않았음을 말해 주고 있다.[9] 일본 수묵산수화의 개조인 슈분의 전칭작품들에 이러한 한국적 구도와 공간처리가 나타나 있는 것은 분명 세종조 산수화의 영향이라고 말할 수 있다.

북송대(北宋代) 곽희의 화풍을 토대로 하여 발전되고 보다 고전적인 경향을 띠고 있던 안견의 회화와는 달리 동시대의 사대부화가였던 강희안(1419~1464)은 당시로서는 현대화였던 명대의 원체화풍이나 절파화풍을 수용하여 그렸던 것이다. 그의 〈고사관수도(高士觀水圖)〉와 몇몇 전칭작품들은 이를 잘 말해 주고 있다도47.[10] 강희안의 이러한 작품들은, 인물을 위주로 하고 산수는 인물을 위한 배경 역할을 하는데 지나지 않도록 묘사하고 있다.

8 安輝濬, "Two Korean Landscape Paintings of the First Half of the 16th Century", *Korea Journal*, Vol. 15, No.2(Feb. 1975), pp.36~40 ;「〈蓮榜同年一時曹司契會圖〉 小考」, 『歷史學報』 第65輯(1975. 3), pp.117~123 ;「國立中央博物館所藏 〈瀟湘八景圖〉」, 『考古美術』 第138·139號(1978. 9), pp.136~142 참조.

9 松下隆章,「周文と朝鮮繪畵―アカテシズム 形成の過程 」, 『如拙·周文·三阿彌』 水墨美術大系 第6卷(東京 : 講談社, 1974), pp.39~46 ; 安輝濬,「朝鮮王朝初期의 繪畵와 日本室町時代의 水墨畵」, 『韓國學報』 第3輯(1976, 여름) pp.9~15 참조.

10 安輝濬, 『韓國繪畵史』(一志社, 1990), pp.135~136 참조.

도 47
강희안(姜希顔), 〈고사관수도(高士觀水圖)〉, 조선, 15세기, 종이에 수묵, 23.4×15.7cm,
국립중앙박물관 소장

이 점은 산수를 되도록 웅장하게 묘사하고 인물은 작게 상징적으로만 표현하는 안견파의 경향과는 전혀 상반되는 특징을 보여 준다.

이처럼 같은 세종조에 활약하였던 안견과 강희안이 서로 상반되는 경향의 그림을 그렸던 것은 그들의 회화적 배경과 방향이 서로 달랐음을 말해 준다. 즉 안견은 안평대군 소장품을 통해 익힌 고전적인 접근을 시도했던 데에 반하여, 명나라에 사행원으로 직접 다녀온 바 있는 강희안은 비록 중국 직업화가들의 화풍이기는 하지만 당시로서는 참신한 명대의 화풍을 북경으로부터 수용하여 일가를 이루었던 것이다. 안견과 강희안의 화풍에 보이는 특징들은 세종조 화단의 두드러진 두 가지 경향을 그대로 드러낸다. 그러나 강희안의 〈고사관수도〉도 활달하고 세련된 필치로 묘사되어 높은 격조를 보여 주는 점에서는 안견의 〈몽유도원도〉와 마찬가지로 세종조 미술문화의 수준을 대변하는 작품이라고 하겠다.

북송(北宋) 지향적이고 고전적인 경향의 안견 화풍이 많은 호응자를 얻었던 반면, 당시로서는 매우 새로운 경향의 강희안의 화풍은 별다른 호응을 받지 못했던 듯하다. 강희안의 화풍은 한참 뒤인 조선 중기에 이르러 보다 적극적으로 추종되었던 것이다.[11] 이 점은 아마도 당시의 한국인들의 미의식을 보여 줌과 동시에 전통을 준수하고 새로운 문화의 수용에 매우 신중했던 경향을 말해 주는 것이 아닌가 생각한다.

안견과 강희안으로 대표되는 화풍들 이외에도 세종조의 화단에는 남송원체화풍이나 원대의 미법산수화풍 등도 수용되었다.

2) 일본에 미친 세종조 회화의 영향

세종조의 회화와 관련하여 빼놓을 수 없는 사실은 앞에서도 약간 언급한 바 있는 일본회화에 미친 영향이다.

세종조에는 한일간의 교섭이 특히 활발하였고 이에 따라 조선조의 회화는 물

11 安輝濬, 「韓國浙派畵風의 硏究」, 『美術資料』 第20號(1977. 6), pp.31~47 참조.

론 그 밖의 문물이 일본에 많이 전해져 그곳의 문화 발전에 크게 기여하였던 것이다. 특히 세종조의 회화가 일본 무로마치 화단에 미친 영향은 지대하였던 것으로 인정되고 있다. 이 사실을 처음으로 이론적인 면에서 체계화시킨 일본인학자 와키모토 소쿠로(脇本十九郎)는 무로마치시대의 회화를 3기로 나누어 보고 그 중기에 해당하는 오에이 연간(應永年間 ; 1394 ~ 1427)부터 분메이 연간(文明年間 ; 1469 ~ 1486)까지의 기간, 즉 조세쓰(如拙), 슈분(周文), 문청(文淸), 자소쿠(蛇足) 등이 활동하던 시기를 '조선계시대'로 규정하기도 하였다.[12] 이 '조선계시대'에 활동하였던 화가들 중에서 일본 수묵산수화를 대성시킨 쇼코쿠지(相國寺)의 승려 화가 슈분은 앞에서 지적했던 것처럼 세종 5년(1423)에 일본 사행원(使行員)의 일원으로 조선에 와서 세종조 산수화의 영향을 짙게 받은 바 있는 인물이다.

슈분은 일본수묵산수화의 개조로 추앙 받는 인물이고 당시의 일본화단에서의 영향력이 세종조 안견의 영향력에 못지않았던 점에서 그의 화풍에 미친 세종조 산수화의 영향이 얼마나 의미 깊은 것인지 짐작할 만하다.

세종조에는 또한 수문(秀文)이라는 우리 나라 화가가 일본에 건너가 그곳 화단에 적응하며 적지 않은 영향을 미쳤던 것으로 알려져 있다. 그가 남긴 『묵죽화책(墨竹畫冊)』에 의하면 그는 영락(永樂) 22년(1424)에 일본에 건너갔던 것으로 확인된다.[13] 수문은 또한 소가파(曾我派)의 개조로도 알려져 있어 복잡성을 띠고 있다.

이밖에 1450년대와 1460년대에 교토(京都) 다이토쿠지(大德寺)와 관계를 가지고 활동했던 것으로 믿어지는 문청도 세종조나 혹은 그 후의 어느 땐가 일본으로 건너가 그곳 화단에 기여하면서 일생을 보냈던 조선조의 화가로 믿어진다. 그의 작품들로 보면 그는 안견파 화풍을 따랐던 화가로 일본에 건너가 그곳 화단에 적응했던 인물로 판단된다.[14]

12 脇本十九郎, 「日本水墨畫壇に及ばせる朝鮮畫の影響」, 『美術研究』第28號(1934. 4), p.165 참조.
13 熊谷宣夫, 「秀文筆 墨竹畫冊」, 『國華』第910號(1968. 1), pp.20~32 참조.
14 安輝濬, 「朝鮮王朝初期의 繪畫와 日本室町時代의 水墨畫」, pp.15~21 참조.

이러한 몇몇 주요한 화가들과 많은 작품들을 통해서 세종조 회화는 일본 화단에 큰 영향을 미쳤던 것이다.

3) 세종조의 서예

세종조의 서예 역시 안평대군을 중심으로 생각해 보지 않을 수 없다. 안평대군은 앞에서도 지적했던 것처럼 세종조 예단의 총수였다. 당시의 저명한 학자나 예술인치고 그와 가깝지 않은 사람이 없었다.[15]

따라서 그의 영향의 폭도 그만치 컸던 것이다. 그의 당대 화단에 대한 영향은 안견을 통해 간접적으로 반영되고 있었던 데에 반하여, 그의 서체는 그를 가까이 따르던 문사들에게 직접적으로 미쳤던 것으로 믿어진다.

안평대군은 이미 고려시대에 전래되었던 원대 조맹부의 송설체를 수용하여, 〈몽유도원도〉의 발문(跋文)이나 개인 소장의 「도의편(禱衣篇)」 등에서 전형적으로 볼 수 있는 바와 같은 유려하고도 격조 높은 그 자신의 서체를 발전시켰던 것이다도48.[16]

그는 조선 초기 서예계의 최고봉으로서 송설체(松雪體)를 진일보시켰고 그와 교유하던 많은 명사들에게 영향을 미쳤던 것이다.

박팽년(朴彭年), 성삼문(成三問). 서거정(徐居正), 강희안(姜希顏), 성임(成任) 등이 송설체를 바탕으로 한 안평대군의 감화를 받은 것으로도 그의 서체에 영향이 얼마나 컸던가를 짐작할 수 있다.[17] 조맹부(趙孟頫)의 송설체가 조선 초기는 물론 중기까지도 지속적으로 쓰였던 사실은 이러한 안평대군의 영향으로 볼 수밖에 없을 듯하다.

그러나 세종조 예단을 이끌던 안평대군이 1453년 사사되고 그 후 3년 뒤인

[15] 成俔의 「慵齋叢話」 卷2의 安平大君에 관한 기록 중에 "一時名儒無不締交 無賴雜業之人 亦多歸之"라는 구절이 말해 주듯이 그의 사교와 영향력은 매우 넓었었다.

[16] 任昌淳, 『書藝』, 韓國美術全集 第11卷(同和出版公社, 1977), p.8 및 도판 62, 63 참조.

[17] 金基昇, 『韓國書藝史』(博英社, 1966), pp.139~147 참조.

도 48
안평대군(安平大君) 글씨, 〈몽유도원도〉 발문(跋文), 조선 . 1447년, 비단에 묵서,
38.7×106.5cm, 일본 나라(奈良), 덴리대(天理大) 중앙도서관 소장

1456년에는 그를 따른 박팽년과 성삼문을 위시한 예술을 아끼던 수많은 학자들이
제거됨으로써 조선 초기의 문화는 큰 타격을 받게 되었던 것이다. 안목과 식견이
지극히 높고 예술을 적극적으로 지원하던 안평대군과 그의 추종자들이 제거된 이
후에 조선조의 서화는 세종조의 높은 격조를 끝내 되찾지 못하고 말았다.

4) 세종조의 도자

조선시대에 있어서 서화 못지 않게 발전하였고 또 한국적 특색을 보다 두드러
지게 보여 주는 것은 말할 것도 없이 도자기이다. 조선조 도자문화의 기반이 확고
하게 다져진 것은 물론 세종조와 그 전후한 시기였다. 세종조에는 고려청자의 전

통을 이은 청자가 한편으로 제작되고 있었고, 또 그 전통에서 변천된 분청사기와 희고 고운 백자가 크게 발전하였다.

『세종실록』의 「지리지(地理志)」에 자기소(磁器所)가 139개소, 그리고 도기소(陶器所)가 185개소나 기록되어 있는 사실로도 당시의 활발하던 도자기 생산을 쉽게 짐작할 수 있다. 그런데 자기소는 백자를, 도기소는 분청사기를 번조(燔造)하던 곳으로 믿어지고 있다. 즉 세종조의 도자기는 백자와 분청사기가 주류를 이루었던 것을 알 수 있다.[18]

회색이나 회흑색의 태토로 그릇을 만들고 그 표면을 백토(白土)로 분장시킨 후 회청색의 유약을 입힌 이른바 분청사기는 세종조와 그 전후한 시기에 크게 발전하여 조선 초기 도자기의 한 주류를 형성하게 되었다. 문양을 나타내는 방법에 따라 인화문(印花文), 상감문(象嵌文), 박지문(剝地文), 조화문(彫花文), 철화문(鐵畵文), 귀얄문 등 여러 가지 종류로 나누어지는 이 분청사기는 그러나 분장(粉粧)하고 회청색(灰青色) 유약(釉藥)을 입혔다는 점에서는 공통된다.[19] 이러한 분청사기는 세종조부터 세조조에 걸쳐 크게 발달하였고 성종조부터는 차차 쇠퇴하게 되었던 것이다.[20]

그러나 세종조 도자의 진면목은 아무래도 분청사기보다는 백자에서 찾아야 할 것으로 생각된다. 왜냐하면 세종조에 전용된 어기는 바로 백자였기 때문이다.[21]

백토를 써서 매우 정치하게 번조하여 사용하였던 세종조 백자는 극히 세련된 것임을 단편적인 기록들과 이 시대에 구어진 것으로 믿어지는 그릇들을 통하여 알 수 있다.

[18] 鄭良謨監修, 『白磁』 韓國의 美②(中央日報 · 季刊美術, 1978), p.188; 姜敬淑, 『粉青沙器』(一志社, 1988); 金英媛, 『朝鮮前期 陶磁의 硏究』, 學硏文化社, 1995 참조.

[19] 鄭良謨監修, 『粉青沙器』, 韓國의 美③(中央日報 · 季刊美術, 1980), pp.192~196 참조.

[20] 鄭良謨, 「粉青沙器印花文대접 試考」, 『歷史學報』 第27輯(1965. 4), pp.143~164 ; 金英媛, 「朝鮮朝 印花粉青沙器의 樣式分類」, 『考古美術』 第148號(1980. 12), pp.1~24 참조.

[21] 成俔의 『慵齋叢話』 卷11의 "⋯至如磁器 · 須用白土 · 精緻燔造 · 然後可中於用 · 世宗朝御器 · 專用白磁⋯"라는 기록을 통해서도 알 수 있다.

또한 이러한 단순한 백자와 함께 흰색의 기면에 회청안료로 여러 가지 그림을 그리고 장석계통(長石系統)의 유약을 씌워서 구워 낸 청화백자(靑華白磁)도 세종조에 그 발전의 토대가 잡혔던 것이다. 이 청화백자는 세종 연간에는 중국으로부터 수입한 회청(回靑)으로 번조하였으나 세조 10년(1465)부터는 국내에서 산출되는 토청(土靑)으로 장식하여 구워 내게 되었던 것이다.[22]

세종조와 그 전후한 시기의 도자기들은 모양이 한결같이 균형잡히고 단아하며 태깔이 곱고 문양이 세련되어 있어서 동대의 서화와 마찬가지로 높은 격조를 나타내고 있다.

III. 맺음말

이제까지 간략하게 살펴보았듯이 세종조에는 회화, 서예, 도자공예 등에서 매우 세련되고 격조 높은 발전을 이룩하였다. 회화와 서예는 세종대왕이 지극히 아끼던 셋째 왕자 안평대군을 중심으로 하여 발전하였다. 특히 회화에서는 안견과 강희안 같은 대가들이 배출되어 독특한 한국적 화풍을 형성하였고 후대의 조선 화단은 물론 일본 화단에까지 지대한 영향을 미치게 되었던 것이다. 도자기도 역시 크게 발달하였음을 보았다. 아무튼 세종조의 미술은 조선시대 미술의 성격과 특징을 형성하는 데에 결정적인 역할을 하였던 것이다.

이러한 고도의 미술문화는 그 이전의 전통을 바탕으로 하고 중국이나 일본 등 외국과의 빈번한 문화적 교섭하에서 이루어졌으며 학문과 예술을 진심으로 사랑하고 후원하는 분위기 속에서 세련되었다는 점에서 현시점의 우리에게 시사하는 바가 많다고 하겠다.

[22] 金元龍·安輝濬,『新版 韓國美術史』(서울대출판부, 1993), pp.330~331 참조.

14. 조선 후기 미술의 새 경향

I. 시대적 배경

조선시대의 후기는 한국의 문화나 미술사상에 있어서, 15세기 중엽 세종 연간 (1419~1450)을 전후하여 꽃피웠던 초기의 문예에 비길 만한 훌륭한 업적을 이룩했던 중요한 시기라고 할 수 있다. 문화를 아끼고 그 발전을 위해 노력하던 세종 대왕 때에 조선 초기의 최대의 서예가 안평대군과 최고의 화가 안견을 비롯한 위대한 예술인들이 출현했듯이,[1] 문예의 중흥을 도모하던 영조(1725~1776)와 정조(1777~1800)의 재위년간에도 수준 높은 많은 예능인들이 나타나게 되었다. 초기를 민족문화와 미술의 성숙기라고 본다면 후기는 그 부흥기라고 보아 마땅할 것이다. 양 시기에 있어서의 미술의 발전은 모두 성군들의 덕치하에서 이루어졌다는 공통점을 가지고 있지만 그 시대적 여건이나 배경에는 다소간의 차이가 있음도 사실이다.

후기에는 종래의 부당한 사회적 여건이나 정치제도의 개혁을 꾀하고 신분제도의 개선을 주장하며 제반의 학문적 연구에 실증적 태도를 취했던 실학이 영조와 정조를 거쳐 순조기에 이르는 동안 극성하게 되었던 것이니, 이는 비단 정치나 사회면에서 뿐만 아니라 한국문화 전반에 걸쳐 중대한 의의를 지닌다 하겠다. 실사구시(實事求是)를 추구하는 실학의 대두와 변천은 동대의 미술의 추이와 유사함을 보여 준다. 특히 사행(使行)으로 연경(燕京)을 다녀와 청조(淸朝)의 문화를 우선하여 배울 것을 주창하였던 박제가(朴齊家)·박지원(朴趾源)·홍대용(洪大

[1] 安輝濬·李炳漢,『安堅과 夢遊桃園圖』(圖書出版 藝耕, 1993) 참조.

容) · 이덕무(李德懋) 등의 이른바 북학파(北學派)들의 영향은 후기미술의 발전과 더욱 밀접한 관계가 있다고 믿어진다. 즉 이들을 비롯한 사행원들의 손을 통해 청조의 강희(康熙, 1662~1722) · 옹정(雍正, 1723~1735) · 건륭(乾隆, 1736~1795)기의 문화와 미술이 한국에 전해져 큰 영향을 발휘하게 되었다. 또한 후기에는 경제가 발달하고, 이에 따라 회화의 수요가 증대했으며, 아울러 서민문학에서와 마찬가지로 꾸밈없는 감정과 애정의 표현이 미술에서도 가능해졌던 것은 전에 없던 일로 괄목할 만하다. 그리고 대부분의 후기 화가들은 한 가지 이상의 화풍을 구사했던 것도 빼놓을 수 없는 특색이라 하겠다. 그러나 무엇보다도 중요한 것은 이 시대에는 자아를 발견하고, 또는 생활 주변에서 접할 수 있는 소재를 택하여 사실적으로 표현하는 한국적 미술을 형성하였다는 점이다.

II. 회화의 새 경향

회화상에 새로운 경향이 나타나기 시작한 때는 확단할 수는 없으나 대략 1700년경을 전후해서로 보인다. 이것은 숙종조(肅宗朝, 1675~1720)의 후반에 해당된다. 이 시대의 회화상의 새로운 큰 조류로는, 첫째 중기 이래 유행하였던 절파의 화풍이 쇠퇴하고 그 대신 남종화(南宗畵)가 본격적으로 유행하게 된 점, 둘째로는 남종화에 기반을 두고 일어난 진경산수화(眞景山水畵)가 대두한 점, 셋째로는 풍속화가 풍미하게 된 점, 그리고 넷째로는 서양화법(西洋畵法)이 유입된 점, 다섯째로는 신선도(神仙圖)가 유행한 점 등을 들 수 있다. 이밖에 서민들 사이에서 민화가 풍미한 점도 주목을 요한다. 이러한 회화상의 변모가 가능하게 된 이면에는 문인화론을 근거로 하여 일어난 그림에 대한 문인들의 새로운 견해가 크게 작용했음도 간과할 수 없다. 후기의 화단에 큰 영향을 미쳤던 대표적 문인들로는 강세황(姜世晃) · 이인상(李麟祥) · 윤제홍(尹濟弘) · 신위(申緯) 등을 들 수 있다.

조선 후기에 이르면 중기(약 1550~약 1700)에 유행했던 중국 명대의 절파화

풍이나 원체화풍 그리고 초기 이래의 곽희파화풍의 잔재 등이 극히 쇠퇴하면서 남종화풍이 본격적으로 파급되기에 이른다. 이 때에는 중국 원말(元末)의 4대가들 황공망(黃公望)·오진(吳鎭)·예찬(倪瓚)·왕몽(王蒙)을 위시해서 명대(明大) 오파(吳派)의 개조인 심주(沈周), 문징명(文徵明) 등, 명말의 동기창(董其昌)· 청대의 4왕·오·운(四王·吳·惲)으로 일컬어지는 왕감(王鑑), 왕시민(王時敏), 왕휘(王翬), 왕원기(王原祁), 오력(吳歷), 운수평(惲壽平) 등의 화풍으로부터 큰 영향을 받게 된다. 현재의 작품들이나 화찬(畫贊) 등을 참조하면 그 중에서도 특히 황공망·예찬·심주·문징명 등의 화풍이 애호되었고, 또 자주 방작되었던 것으로 여겨진다. 그러나 시대가 내려오면서, 그밖에도 명대 후반의 동기창의 화풍이나 화론의 영향이 현저해지고 또한 청대 후반기의 개성 있는 화가들의 화풍도 어느 정도 관심의 대상이 되고 있었음을 알 수 있다.[2]

　　이러한 중국의 남종화라고 불리는 문인화풍(文人畫風)은 북경을 다녀온 사행원과 화원들에 의해 전래된 진작이나 방작을 통해서 한국에 파급되었을 가능성도 유추되지만 그보다 못지않게 중요한 역할을 했을 것으로 간주되는 것은 역시『고씨역대명인화보(顧氏歷代名人畫譜)』와『개자원화전(芥子園畫傳)』을 위시한 명·청대의 화보(畫譜)들이라 하겠다. 사실상 현재 전해지고 있는 적지 않은 수의 작품들이 그러한 중국화보들의 영향을 보여준다.

　　남종화가 본격적으로 풍미하게 된 것은 후기에 들어와서부터라는 사실은 앞에서도 지적하였다. 중국의 경우 전형적인 남종화풍이 원대는 물론 명·청을 거치는 동안 꾸준히 지속되고 발전되었던 것도 사실이다. 그러면 어째서 한국에는 이 문인화풍이 그토록 늦게 전래되었을까 하는 의문이 제기된다. 이 문제는 현단계에서는 단언하기가 힘들며 또 앞으로 추구해 보아야 할 중요한 과제로 남아 있다. 그러나 학자에 따라서는 그 원인을 임진왜란이나 병자호란 등의 전란을 거치는 동안에 겪던 문화 활동의 침체로 돌리거나 또는 조선시대 양반들의 생활 내용의 빈곤

2 安輝濬, 「韓國南宗山水畫의 變遷」, 『韓國繪畫의 傳統』(文藝出版社, 1988), pp.250~309 참조.

에 기인하는 것으로 보는 견해도 있다.[3] 이와 아울러 간과할 수 없는 사실은 중국 남종화와 문화의 요람이었던 소주(蘇州)·항주(杭州)·오홍(吳興) 등의 강남지방의 도시들과 한국과의 해상을 통한 직접적인 교섭이 남송 후반기 이래로 두절되었던 점이다. 물론 명(明)이 금릉(金陵, 현재의 南京)에 도읍해 있던 14세기 후반에 한국과 강남 지방과의 교통이 얼마 동안 있었기는 했지만, 남경 이외의 당시 미술의 중심지들과의 접촉에는 명의 쇄국적(鎖國的) 태도로 미루어 보아 많은 제약이 있었을 것으로 믿어진다. 영락제(永樂帝)가 북경으로 천도를 단행한 후로는 양자강(揚子江) 남쪽과의 교섭은 완전히 끊기게 되었다. 이렇듯 명의 남경 도읍 때를 제외하면 한국은 중국 남종화가 본격적으로 발전하게 되었던 원대 이래로 강남지역과 미술이나 문화상의 교류가 끊긴 상태였으며, 따라서 주로 북경의 궁정을 통한 미술을 받아들이게 되었다. 그러나 16세기 중엽경에는 중국 남종화풍의 일부가 한국에 전래되어 극소수의 화가들에 의해 수용되었던 것으로 확인된다.[4] 그때까지 전래되었던 남종화풍은 널리 파급되지 못하였으나, 1700년을 전후하여 청조 문물이 왕성하게 도입되면서부터 본격적으로 남종화풍이 유행하게 된 것으로 이해된다.

　본래 엄격한 의미에서의 남종화란 인격과 수양이 높고 학문이 깊은 선비가 형사(形似)의 표현에 치중하지 않고 여기(餘技)로 즐겨 그린 그림을 일컫는다. 따라서 진정한 남종화란 그것을 그린 선비의 내면의 품격이나 자연에 대한 깊은 철학이 반영되게 마련인데, 이것을 우리는 문기(文氣)·사기(士氣)·서권기(書卷氣) 등으로 부르는 것이다. 그러므로 정통적인 의미의 남종화는 어느 수준 이상의 학문과 교양을 쌓은 선비계급의 작화(作畵)를 지칭하며 사회적인 신분과도 밀접한 관계가 있다. 그러나 원말 이후로는 남종화가 정형화되기에 이르렀고 이것을 화원이나 직업화가들도 본받아 그리게 되었다. 우리 나라에서도 조선 후기에 문인이나

[3] 전란으로 인한 문화 활동의 침체로 돌리는 설로는 李東洲, 『韓國繪畵小史』(1973), p.168, 그리고 양반들의 생활내용의 빈곤에 원인이 있다고 보는 견해로는 金元龍, 『韓國美術史』(汎文社, 1973), p.9 참조.
[4] 安輝濬, 앞의 책, pp.271~278 참조.

화원들이 모두 정형화된 남종화풍을 본받아 그리게 되어, 우리 나라의 경우에 있어서 남종화란 학문이나 신분상의 의미보다도 일정한 화법상의 형식, 이를테면 구도, 준법, 수지법(樹枝法), 표면처리법, 묵법 등을 지칭하게 된다. 이와 같이 조선 후기에 사인화가(士人畵家)나 화원(畵員)이 대체로 큰 구별 없이 남종화풍을 따라 그리게 된 것은, 초기에 있어서 두 계급의 화가들이 주로 안견파화풍(安堅派畵風)을 본받아 그렸고 중기에는 대개 절파계화풍(浙派系畵風)을 따라 그렸던 것과 잘 비교된다.

남종화풍이 한국에서 특히 유행하게 된 시기는 대략 정선(鄭敾, 1676~1759)의 화가로서의 출현을 전후해서이다. 정선은 수없이 많은 작품을 남겼는데, 그의 초년기와 중년기의 작품으로 생각되는 유작(遺作)들 중에는 명대의 절파(浙派)나 원체화(院體畵)의 영향이 엿보이는 것들도 끼어 있으나 대부분의 것들은 남종화풍을 토대로 한 것들이다.[5]

그러나 한국회화사상 정선의 위치를 확고히 해주고 또한 그의 화가로서의 역량을 가장 잘 발휘케 한 것은 그가 직접 여행하며 본 한국의 산천을 그리는 '진경산수(眞景山水)'라는 독특한 자기의 화풍을 이룩한 데 있다. 반 세기를 훨씬 넘는 장기간의 그의 화가로서의 경력 중 어느 때부터 그가 개성 있는 진경산수(眞景山水)를 그리게 되었는지는 분명히 알 수 없지만,[6] 그의 진경산수를 화풍상의 기법으로 보면 남종화풍에서 기원하여 독자적인 양식으로 발전된 것임을 알 수 있다.

사실상 한국의 경치를 그리는 실경산수의 전통은 정선에 이르러 시작된 것이 아니라, 일찍이 고려시대부터 유행하여 조선시대로 이어진 것임을 유의하지 않을 수 없다. 즉 고려시대에는 이녕(李寧)이 〈예성강도(禮成江圖)〉나 〈천수사남문도(天壽寺南門圖)〉를 그렸던 사실이 주지되어 있을 뿐 아니라 〈송도팔경도(松都八景圖)〉라든가 〈진양산수도(晋陽山水圖)〉 등 당시의 명소를 그린 작품들이 제작되

5 鄭良謨, 『謙齋 鄭敾』, 韓國의 美(中央日報, 1977); 崔宗秀, 『謙齋 鄭敾 眞景山水畵』(汎友社, 1993).

6 김원용 박사는 鄭敾이 30세 전후해서부터 진경산수를 그린 것으로 추측하고 있다. 金元龍, 「鄭敾-山水畵風의 眞髓」, 『韓國의 人間像』 제5권(1965), p.307 참조.

었었다.[7] 또 조선 초기에 이르러서는 〈한양팔경도(漢陽八景圖)〉, 〈한강유람도(漢江遊覽圖)〉 등이 제작되었고, 무엇보다도 중국의 사신들에게 선물로 주기 위해서 〈금강산도(金剛山圖)〉가 빈번하게 그려졌으며 또 한때는 일본사신의 요구에 따라 〈삼각산도(三角山圖)〉를 그리게 하였던 일도 있었다.[8] 이러한 그림들은 물론 화원들의 손에 의해 이루어졌던 것인데 과연 어떠한 화풍으로 그려졌으며 또 정선의 실경산수와 어떻게 다른지 지금 전해지는 작품이 없어서 확인할 길이 없다. 다만 빈번하게 그려졌던 〈금강산도〉같은 것들은 조선 초에 이미 어떠한 정형이 이루어졌던 것이 아닐까 유추된다. 어쨌든 이러한 사실들은 우리 나라의 진경(眞景)을 그리는 화습(畵習)이 일찍부터 유행하고 있었던 점을 분명히 해준다.

　현존하는 작품들과 기타의 문헌사료에 의해 판단하면 정선은 조선 후기에 있어서의 남종화의 보급뿐만 아니라 본격적인 진경산수의 발전에 선도적인 역할을 했었다고 얘기할 수 있다. 그의 실경산수의 의의는 단순히 한국의 산수를 화제로 택했다는 것뿐만 아니라 그러한 화제들을 다룸에 있어서 독자적이며 한국적인 화풍을 형성했다는 데에 있는 것이다.

　특히 정선이 만년에 그렸던 것으로 인정되거나 확인되는 작품들에는 그의 개성 있는 화풍이 역력하게 나타난다. 그는 실경 중에서도 금강산의 내외경(內外景)을 즐겨 그렸던 것으로 믿어지는데 이들 작품들은 그 구도나 필법상 더욱 큰 특징을 보여 준다. 〈금강전도(金剛全圖)〉들의 경우에는 대개 좌측에 일종의 미점(米點)들을 써서 윤택한 토산(土山)을 배치하고 우측의 대부분의 공간에는 수직준(垂直皴)으로 처리된 수많은 첨봉(尖峰)의 암산(岩山)들을 그려 넣는 것이 상례이다 도 49.[9] 둥글고 부드러운 토산들은 이웃의 뾰족하고 날카로운 암산들과 강한

7 安輝濬, 「高慶 및 朝鮮王朝初期의 對中 繪畵支涉」, 『亞細亞學報』第13輯(1979. 11), p.148 및 주) 17~18 및 「朝鮮王朝後期 繪畵의 新動向」, 『考古美術』제134號(1977. 6), p.12 및 주) 19 참조.

8 安輝濬, 『朝鮮王朝實錄의 書畵史料』(韓國精神文化研究院, 1983), p.34, p.57, p.58, p.70, p.71, p.81, p.128 참조.

9 정선의 금강산도들에 관해서는 최완수, 『겸재 정선 진경산수화(汎友社, 1994)』 및 朴銀順, 『金剛山圖 研究』(一志社, 1997); 국립중앙박물관, 『아름다운 金剛山』(한국박물관회, 1999); 일민미술관, 『夢遊金剛』(1999) 참조.

萬二千峯皆骨山何人用
意寫眞顏衆香浮
動扶奉外
積氣雄
世界
堆紅
芙蓉を
看半林松
柏信當岡從今卽
端頭今通亭似狀覺者不惺

金剛全圖
謙齋

도 49
정선(鄭歚), 〈금강전도(金剛全圖)〉, 1734년, 종이에 수묵담채, 130.6×94.1cm, 호암미술관 소장

대조를 이루는데, 이러한 대조는 15세기 중엽 안견의 〈몽유도원도〉에서도 보이고 있어 매우 흥미롭다.[10] 정선의 〈금강전도〉들은 수많은 산봉들을 일정한 크기의 좁은 화면에 모두 그려 넣기 때문에 산들의 규모는 부득이 작게 묘사되며 또한 반조감도적(半鳥瞰圖的)으로 표현된다. 또한 이러한 계통의 작품들에 보이는 수직준(垂直皴)들은 대개가 강하고 활달하며 예리한 데 반해 미점(米點)들은 부드럽고 습윤(濕潤)하다. 정선의 실경 솜씨는 신미(辛未)년(1751)에 제작된 〈인왕제색도(仁王霽色圖)〉에 이르면 그 절정을 나타낸다도 50. 비가 온 후 개이고 있는 인왕산 경치가 실감나게 표현되어 있으며, 또 짜임새 있는 구도, 양감이 풍부한 암반의 처리, 농묵(濃墨)으로 능란하게 처리된 소나무들, 걷히는 비구름 밖으로 돋보이는 굴곡이 심한 산봉우리, 그리고 기운생동하는 전체의 경관 등은 정선의 필력이 만년에 극도로 완숙해졌음을 명확히 말해 준다.

이와 같은 정선의 화풍은 여러 후진들에게 전해져서 상당기간 폭넓게 추종되었다.[11] 정선에게서 직접 그림을 배운 것으로 알려진 제자로는 현재(玄齋) 심사정(沈師正, 1707~1769)이 있는데 그도 정선의 진경산수화풍을 소극적으로 따르기는 했지만 크게 보면 중국화풍을 토대로 자신의 화풍을 이루고 나름대로의 화파를 이루었다고 볼 수 있다.[12] 정선의 진경산수화풍은 후대의 화원들의 산수화에는 물론 그밖에 민화에서도 자주 엿보여 그의 영향의 폭이 확인된다.

단원 김홍도(1745~?)도 산수화에서 개성 있는 하엽준(荷葉皴)과 석법(石法) 그리고 수파묘(水波描)를 구사하여 그 나름대로의 일가를 이루었던 것이 사실이지만, 그를 위대하게 만든 것은 그보다도 도석인물화(道釋人物畵)와 풍속화(風俗畵)라 하겠다.[13] 화원인 그가 도석인물화를 많이 그리게 된 것은 당시의 서

10 安輝濬 · 李炳漢, 『安堅과 夢遊桃園圖』 참조.

11 國立光州博物館, 『眞景山水畵』(三省出版社, 1991) 참조.

12 심사정에 관한 최근의 종합적 연구로는 李禮成, 「玄齋 沈師正 繪畵研究」(韓國學大學院 博士位論文, 1998) 참조.

13 김홍도에 관한 최근의 종합적 고찰로는 진준현, 『단원 김홍도 연구』(일지사, 1999) 참조.

도 50
정선, 〈인왕제색도(仁王霽色圖)〉, 1751년, 종이에 수묵, 79.2×138.2cm, 호암미술관 소장

민 사회에 널리 퍼져 있던 도석신앙과 밀접한 관계가 있다고 믿어진다. 김홍도의
대표적 도석인물화들은 대략 30대와 40대에 제작된 것으로 그들의 의습(衣褶)은
1776년의 작 〈군선도(群仙圖)〉나 1779년작 〈소선도(蕭仙圖)〉 등의 작품들에서 전
형적으로 볼 수 있듯이, 굵고 힘차면서도 투박하고 경직된, 그리고 거친 느낌을 주
는 선들로 정의되어 있다도 51. 또 이러한 인물들은 강한 바람을 등 뒤에 업고 있
는 듯 옷깃이 날리며 허리가 구부러져 있다. 무배경의 공간 속에 나타나는 이들 도
석인물들은 단원의 일반 인물들의 경우와 같이 「,」를 가로 누인 듯한 모습의 큰
눈을 지니고 있다. 전반적으로 말해서 김홍도는 타인과 비교되지 않는 특유한 경
지를 도석인물화에서 개척하였으며 이는 그의 풍속화에서의 업적에 버금가는 괄
목할 만한 것이다.
　김홍도의 풍속화는 조선 후기의 농민이나 수공업자 등의 서민 생활의 단면을
소재로 한 것이 많으며, 또 조선적 정취를 십분 풍겨 주는 것들이다. 소극적이기는

도 51
김홍도(金弘道), 〈군선도(群仙圖)〉(부분), 1776년, 종이에 담채, 132.8×575.8cm, 호암미술관 소장

하지만 풍속화는 김홍도 이전에도 그려졌었으나, 서민들의 생활상과 그들의 생업의 이모저모를 간략하면서도 한국적 해학(諧謔)과 정감이 넘쳐흐르도록 그림에 담는 화단의 풍조는 김홍도에 이르러 본격적인 유행을 보게 된 것으로 믿어진다. 그의 풍속화의 주인공들은 중국인이나 사대부들이 아닌 순수한 조선 후기의 얼굴이 둥글넓적한 한국인들이며 상투를 틀고 흰 바지와 저고리를 입은 서민들이다. 정선이 그의 진경산수화에서 중국이 아닌 한국의 산천을 소재로 삼았듯이 김홍도는 그의 풍속화에서 한국 서민사회의 점경(點景)을 다루었던 것이니, 이들 두 사람들이야말로 조선 후기 화단의 새 경향을 대표한다고 하겠다.

　　김홍도의 대표적 풍속화로 국립중앙박물관 소장 풍속화첩의 〈서당〉과 〈씨름〉을 들 수 있겠다. 〈서당〉에서는 훈장과 학동(學童)들이 둥글게 원을 그리며 앉아있고 그 원의 한쪽에는 눈물을 흘리며 훌쩍이며 앉아있는 소년의 얼굴엔 서러움이

도 52
김홍도, 〈서당〉(단원풍속도첩 중),
조선, 18세기 말엽, 종이에 담채,
27.0×22.7cm,
국립중앙박물관 소장

완연하다 도 52. 그러나 다른 떠꺼머리 학동들은 깔깔대며 웃고 있고 훈장을 측은
한 표정을 짓고 있다. 그리고 모든 사람들의 눈길은 서러워서 책조차 팽개치고 쪼
그려 앉아 있는 학동에게 집중되어 있다. 이렇듯 그 소년은 이 화면의 초점을 이루
고 있는 것이다. 아무런 배경이 없이 한 점으로 집중된 짜임새 있는 구도를 이 장
면은 잘 보여 주고 있다. 이와 비슷한 구도는 〈씨름〉에서도 채택되고 있다 도 53.
두 무리의 구경꾼들이 원을 그리며 앉아 있고 맞붙어 씨름하는 두 사람이 그 중앙
에 묘사되어 있어서 역시 이 화면의 초점을 이룬다. 제멋대로 앉아서 환성을 지르
는 구경꾼들의 눈길은 두 장사들에게서 떨어질 줄을 모른다. 이 씨름판에 서 있는
엿장수는 현재로서는 완전히 그들의 관심 밖에 있으나 짜임새 있는 구도에 도움을
주고 있다. 〈서당〉이나 〈씨름〉은 한국적 소재를 간략하면서도 집중적으로 다룬 정
감넘치는 풍속화들이다. 흔히들 김홍도 풍속인물화의 아름다움은 선에 있다고 입
버릇처럼 얘기하지만 자세히 살펴보면 그의 선들은 아름답기보다는 투박하고 강

도 53
김홍도, 〈씨름〉(단원풍속도첩 중),
조선, 18세기 말엽, 종이에 담채,
27.0×22.7cm,
국립중앙박물관 소장

하다. 김홍도의 선들이 지니는 이러한 특성들은 능란한 구도와 풍부한 해학적 감정의 표현과 함께 승화되어 그의 작품들을 돋보이게 한다고 생각된다.

김홍도의 화풍은 그의 아들인 긍원(肯園) 김양기(金良驥)와 긍재(兢齋) 김득신(金得臣, 1754~1822) 등에게 가장 두드러지게 전해졌다. 특히 김득신의 〈파적(破寂)〉이나 〈대장간〉과 같은 풍속화들을 보면 그는 그 인물들의 생김생김이나 표정은 물론 수법이나 분위기의 포착 등에서도 김홍도의 화풍에 토대를 두고 있으면서도 그에 못지않은 역량을 발휘했던 풍속화가임을 입증해 준다도 54, 55.

조선 후기의 풍속화단에서 쌍벽을 이루는 또 다른 화원 신윤복(申潤福)은 남녀간의 애정 또는 춘의(春意)를 특히 즐겨 그렸다. 신윤복의 이러한 그림들에는 한량(閑良)과 기녀(妓女)가 주인공으로 등장하는 경우가 많다도 56. 그리고 그는 '에로틱'한 장면들 이외에도, 무속(巫俗)이나 주막의 정경 등 서민 사회의 점경을 보여 주는 순수한 풍속들도 제작하였다.

도 54
김득신(金得臣),
〈파적(破寂)〉(풍속화첩 중),
조선, 18세기말~19세기초,
종이에 수묵담채,
22.4×27.0cm,
간송미술관 소장

도 55
김득신,
〈대장간〉(풍속화첩 중),
조선, 18세기말~19세기초,
종이에 수묵담채,
22.4×27.0cm,
간송미술관 소장

도 56
신윤복(申潤福), 〈월하정인(月下情人)〉(혜원전신첩 중), 조선, 18세기말~19세기 초,
종이에 수묵담채, 28.2×35.2cm, 간송미술관 소장

　　신윤복은 대부분의 그의 작품에 짤막한 찬문(贊文)을 쓰고 자신의 관지(款識)
와 도인(圖印)을 덧붙이고 있다. 유교적 도덕관념이 농후했던 당시에 이처럼 속된
그림들에 자기의 작품임을 떳떳이 밝힌 것은 신윤복 자신의 대담성도 있었겠지만
그러한 행위가 용납되는 사회적 추이를 시사해 주는 것으로 큰 의의를 지닌다고
하겠다. 사실상 신윤복이 활약하던 정조·순조 연간에는 쾌락주의적 경향이 커졌
을 뿐만 아니라 사치하고 유흥을 즐기는 풍조가 팽배했었다. 이와 아울러 애정이
나 감정의 표현이 좀더 자유롭고 또 전에 비하여 노골화되기에 이르렀다. 신윤복
의 작품들은 이러한 시대적 조류를 드러내고 있다 하겠다.
　　신윤복의 대부분의 작품들은 앞에서도 지적했듯이 낙관(落款)이 되어 있으나

연기(年記)만은 한결같이 결하고 있어 그의 화풍의 발달을 연구하는 데 큰 지장이 있다. 또 그의 작품들은 배경에 산수를 그리는 경우가 종종 있는데 이러한 산수들에 보이는 석법(石法)이나 준법·수파묘(水波描) 등에는 김홍도의 영향이 뚜렷이 엿보이지만 그의 인물들에는 독자성이 역력하다. 김홍도의 인물들과는 달리 신윤복의 인물들은 얼굴이 대체로 갸름하고 눈은 꼬리가 치켜 올라가며 의습은 유연하고 세려(細麗)한 선들로 정의되어 있다. 또한 그의 여인들은 입이 작고 어깨가 좁으며 또 당시의 유행대로 가체(加髢)를 얹은 큰 머리채를 하고 있다도 57. 그들이 입은 저고리는 춤이 짧고 소매가 가늘며, 또 치마는 좁은 저고리와는 대조적으로 바람을 안은 듯 부풀어 있다. 이러한 것들은 신윤복의 인물들의 특색을 돋보이게 해준다.

조선 후기 화단에 있어 또 한 가지 주목되는 것은 서양화법(西洋畫法)의 전래의 문제이다. 서양화법이 언제 우리 나라에 전래되었으며 또 어떠한 영향을 조선 후기 화단에 미쳤느냐는 미술사학계의 큰 과제의 하나이다.[14] 아마도 서양화법의 전래 문제는 명·청기로부터의 서양문물 도입과 결부시켜 생각해 보는 것이 타당할 것이다. 서양의 문물이 우리 나라에 들어오기 시작한 것은 17세기 초 명에 다녀온 사신에 의해서이지만 그 후 인조조(1623~1649)를 전후해서부터는 점차 그에 대한 관심이 고조되었던 것으로 보인다. 그 후로는 청조와의 교섭을 통하여 당시 중국에 와 있던 예수교의 선교사들이나 그들의 문화와 접촉하게 되었던 것이다. 국내에선 실학이 대두되고 더구나 북학파(北學派)의 주요 인물들은 연행을 하여 직접 청조의 문물과 또 그곳에 전해진 서양의 문물과도 대하게 되었을 뿐만 아니라 천주교가 포교됨에 따라 자연히 서양의 문화가 동점(東漸)하게 되었다. 당시 청조의 궁정에는 이탈리아의 신부 낭세녕(郎世寧, 1688~1766, 본명은 카스틸리오네, Giuseppe Castiglione)을 비롯한 서양의 신부들이 미술 활동을 하고 있었고

14 Lee Kyung-Sung, "Influence of Western Painting Styles on Korean Art during the Late Yi Dynasty Period on the Introduction of Western Painting", *Bulletin of the Korean Research Center* (1967), pp.56~66 참조.

도 57
신윤복,
〈미인도(美人圖)〉,
조선, 18세기말~19세기 초,
비단에 담채, 113.9×45.6cm,
간송미술관 소장

도 58
한호(韓濩), 〈추풍사(秋風辭)〉, 조선, 15세기 후반, 종이에 묵서, 서울 전종섭(田鍾燮) 소장

그들의 영향은 일부의 중국화가들에게도 미치고 있었다. 낭세녕의 화풍은 전통적
인 중국의 화법에다 서양화의 화법을 혼합한 절충적인 것이었다. 아무튼 청조에
들어와 있던 이러한 서양화풍이 조선 후기의 어느 때엔가 전래되어 김두량, 강세
황, 김덕성, 이희영 등 일부의 소수 화가들에 의해 받아들여지게 되었다.[15]

III. 서예의 새 경향

　　조선 후기에는 임진왜란을 전후해서 유행하던 석봉(石峰) 한호(韓濩, 1543~
1605) 등의 한국의 서체(書體)들과 그 때까지 들어와서 수용되었던 북송의 소식

15 서양화법 수용의 일면은 邊英燮, 『豹菴 姜世晃 繪畵 硏究』(一志社, 1988), pp.105~110 참조.

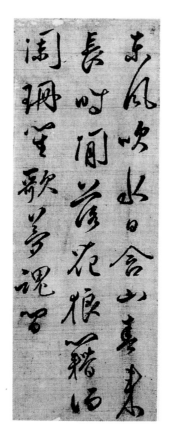
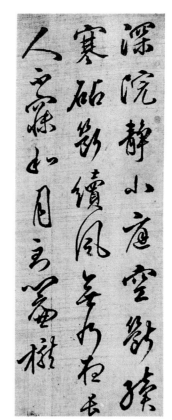

도 59
윤순(尹淳),
〈행서대련(行書對聯)〉,
조선, 18세기 전반,
종이에 묵서,
25.5×9.6cm,
간송미술관 소장

(蘇軾)과 미불(米芾), 원의 조맹부, 명의 문징명과 동기창을 비롯하여 새로 들어
오는 청의 옹방강(翁方綱) 등의 중국의 여러 서체들을 본받으면서 한국적인 서체
를 다양하게 펼쳐 나갔다도 58.[16] 이러한 다극적인 경향은 조선 초기에 있어서 안
평대군을 중심으로 하여 원대 조맹부의 송설체가 주류를 이루며 풍미했던 것과는
현저한 대조를 보인다.

　　18세기에는 백하(白下) 윤순(尹淳, 1680～1741), 원교(圓嶠) 이광사(李匡師,

16 金忠顯, 「李氏朝鮮時代의 書藝」, 『韓國藝術總覽, 槪觀篇』(藝術院, 1964), pp.301.

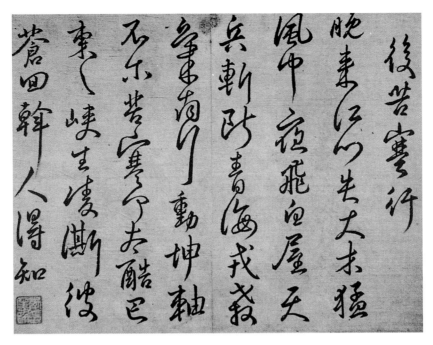

도 60
이광사(李匡師), 〈후고한행(後苦寒行)〉(圓嶠眞帖 중), 조선, 18세기, 종이에 묵서,
24.4×30.6cm, 간송미술관 소장

1705~1777), 표암(豹菴) 강세황(姜世晃, 1713~1791) 등의 세칭 3대가가 특히
두각을 나타냈다. 윤순은 북송의 서체와 명의 문징명의 서체를 바탕으로 하여 자
기의 양식을 이루었으나 그의 서체는 온화하고 아담할 뿐 힘찬 기백이 결여되어
있다도 59.

　　윤순에게서 글씨를 배운 이광사는 불우한 일생을 살면서도 꾸준히 서예를 연
마하여 18세기에 있어서 가장 득명한 인물이 되었다도 60. 그는 한호뿐만 아니라,
중국의 왕희지(王羲之)·미불·동기창 등 제가(諸家)의 서체를 공부하여 자성일
가하였던 것인데 그의 서체는 양반사회는 물론 서민계층에까지 보급되기에 이르
렀다. 그의 서체의 대중성은 김정희로부터 '한국 서예를 타락시킨 자'라는 혹평을

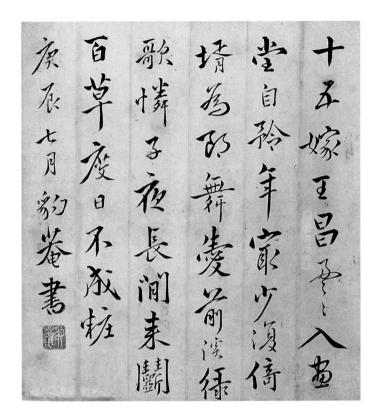

도 61
강세황(姜世晃),
〈고시(古詩)〉, 조선, 1760년,
종이에 묵서, 33.8×34cm,
서울대학교박물관 소장

받게 했으나,[17] 그러한 그의 공로는 김홍도나 신윤복이 회화에서 이룬 대중화와 비교될 만하다고 보겠다.

　　18세기 후반에 있어서의 감식가이자 남종화가로 화단의 지도자였던 강세황은 또한 서예와 시에도 뛰어났던 3절이었다. 각체에 뛰어났던 그는 왕희지·미불·조맹부 등의 중국서체를 공부하여 세련되고 문기 있는 양식을 이루게 되었으나, 당시의 서예계에 있어서의 그의 비중이나 영향은 화단에서의 그의 역할에 미치지 못한 느낌이다도61.

17 金基昇, 『韓國書藝史』(博英社, 1974), p.218.

IV. 공예의 새 경향

조선후기 공예의 새 경향과 관련하여 먼저 도자공예면에서 청화백자가 주목
된다. 조선 초기부터 만들어지기 시작했던 청화백자는 후기에 오면, 회청을 풍부
히 사용할 수 있게 되어, 대량으로 생산되고 전에 비해 보편화되었다. 후기에는 청
화백자를 광주분원리(廣州分院里)에서 제작하게 되었는데 이 때의 청화는 전대
의 것과는 달리 색깔이 검푸르고 조야하여 칙칙한 느낌을 주는 경우도 있다. 또 기
형도 둔탁해지지만 그 대신 순박하고 서민적인 취향은 증대된다. 그리고 이 때엔
소위 삼산풍경(三山風景)이라고 하는, 마치 원말 4대가 중의 한 사람인 예찬의 산
수를 극도로 도식화한 것 같은 간단한 산수화를 비롯하여 소나무나 봉황(鳳凰) 같
은 것들이 문양으로 애용되었다. 특히 전경의 구원(丘原)과 중거(中距)의 돛단배
가 떠 있는 넓은 수면, 그리고 두서너 개의 편화(便化)된 산봉우리로 구성되는 간
단하고 소박한 삼산풍경 등은 주로 도화서(圖畵署)에서 파견 나온 화원들에 의해
그려지곤 하였다. 이러한 문양들은 비단 일반 용기뿐만 아니라 같은 계통의 연적
(硯滴) 등에도 흔히 시문(施紋)되었는데, 시대가 내려갈수록 도식화 경향이 커졌
다. 호랑이를 비롯한 민화적인 그림도 도안화되어 등장하였다. 이와 아울러 어두
운 색깔로 도안화된 큰 모란문(牡丹紋)이 기면(器面)의 전 공간을 덮는 새로운 경
향이 대두되었다.[18]

목칠공예(木漆工藝)도 도자기 못지않게 조선적인 특성이 두드러지게 나타난
다. 조선시대 전반에 걸쳐서 목공예는 장식성이나 인위적인 가공을 최소한도로 줄
이고 그 대신 재료가 지니는 성격을 자연스럽게 부각시키는 경향을 강하게 지니고
있는데 이러한 특성은 후기에 이르러 더욱 현저해진다. 주로 목리(木理)가 크고
아름다운 오동(梧桐)이나 괴목(槐木)을 써서 장(欌)·궤(櫃)·사방탁자(四方卓
子) 등의 가구류와 문갑·필통·연상(硯床) 등의 양반들의 문방구(文房具)류가

18 金元龍, 安輝濬, 『新版 韓國美術史』(서울大出版部, 1993).

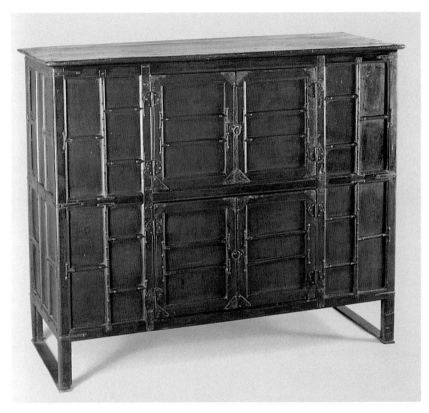

도 62
〈이층책장〉, 조선, 18세기, 122×49.5×99.3cm, 서울 개인 소장

많이 제작되었다 도 62. 그밖에 나전칠기(螺鈿漆器)가 초기부터 많이 제작되고, 후
기에는 매화나 화조 등의 문양이 유행하였다.

　　이처럼 조선후기에는 회화를 위시한 미술의 전 분야에 걸쳐 새로운 경향이 대
두하였고 한국적 특성이 어느 때 보다도 두드러지게 발현되었음을 알 수 있다. 따
라서 이 시대의 미술이 우리 나라 문화나 역사에서 차지하는 비중이나 의의가 더
없이 지대하다고 하겠다.

미술문화재와 문화유적

1. 고미술품의 가치

　고서화(古書畵)란 물론 글자 그대로 옛날에 제작된 글씨와 그림을 의미하는데, 우리 나라에서는 20세기 초 근대까지의 전통회화와 서예를 통칭하는 경우가 많다. 옛날에는 글씨와 그림이 똑같은 문방사우(紙, 筆, 墨, 硯)를 매체로 하여 이루어졌고 또 그 기원이 같다하여 서화동원론(書畵同源論)이 나오기도 하였다. 이 때문에 서화라는 말이 예로부터 흔히 관습적으로 쓰여져 왔다.

　우리 나라에서는 삼국시대의 중엽인 4세기경부터 서화가 활발히 제작되기 시작하여 통일신라, 고려를 거쳐 조선왕조시대에 이르러 가장 성행하였다. 이렇게 긴 역사를 지닌 우리 나라의 서화는 자주 중국의 영향을 받아 수용하고 이를 토대로 항상 한국적인 독자적 양식을 형성하였으며, 또 종종 일본의 서화 발전에 영향을 끼치기도 하였다.

　특히 조선왕조시대에는 회화에 있어 초기의 안견(安堅), 강희안(姜希顔), 최경(崔涇), 이상좌(李上佐), 중기의 김시(金禔), 이경윤(李慶胤), 이징(李澄), 김명국(金明國), 후기의 정선(鄭敾), 김홍도, 신윤복, 말기의 장승업(張承業) 등 기라성 같은 대가들을 위시한 많은 화가들이 활동하며 한국적 화풍을 형성하였다. 서예 또한 수다한 명필들을 배출하였다. 그 중에서도 초기의 안평대군(安平大君), 중기의 한호(韓濩), 후기의 이광사(李匡師), 김정희(金正喜) 등은 특히 유명하다 도63.

　우리 나라의 고서화는 대체로 왕공사대부와 화원에 의해 제작된 것으로 왕실이나 양반을 중심으로 한 소위 상층문화의 소산이 주를 이룬다고 할 수 있다.

　따라서 고서화 속에는 우리 선조들의 높은 수준의 미적 창의력과 미의식, 사상, 생활상 등이 가장 잘 반영되어 있다고 볼 수 있다. 또한 서화는 그 양식을 통해

도 63
김정희(金正喜), 〈예서(隷書)〉, 조선, 19세기, 종이에 묵서, 23.8×24cm, 서울 개인 소장

서 개인이나 민족의 독창성, 외국미술과의 교섭상황, 시대적 변천상까지도 그려내
보여 주기 때문에 살아 있는 역사적 자료가 되기도 한다. 그러므로 서화는 단순한
감상을 위한 미적 가치뿐만 아니라 우리 나라 미술문화를 규명하는 데 필요한 사
료(史料)로서의 역사적 가치를 동시에 갖고 있는 것이다. 또한 훌륭한 고서화는
전통미술의 진수를 보여주는 동시에 새로운 미술문화의 창달을 위한 밑거름이 되
어주기도 한다.

이렇게 큰 가치를 지니고 있는 고서화가 거듭되는 전란과 화재 등으로 계속 상실되어 왔다. 지금 국내에 전해지고 있는 작품들은 거의가 조선왕조시대의 것이며 그것도 18세기 이후의 것들이 대부분을 차지한다.

삼국시대부터 조선왕조 초기까지의 기간에 제작된 작품들은 남아 있는 것이 지극히 희소하여 연구에 막대한 지장을 주고 있다. 비슷한 현상이 조선 후기의 서화와 근대의 서화에도 장차 발생하게 될 것이 예상되므로 한시바삐 중요한 작품들을 수집하고 보존하는 대책이 요구되고 있다.

그런데 최근 우리 나라의 경제가 급격히 성장하고 일반의 문화인식이 높아감에 따라 미술에 대한 관심과 수요가 전에 없이 급증하고 있다.

이와 함께 고서화에 대한 인식이 고조되고 있는 것은 바람직하나, 다른 한편으로는 고서화가 투기의 대상이 되고 여러 가지 방법으로 변작(變作)되거나 모작(模作)되어 자주 물의를 일으키고 있음은 염려스러운 일이다. 이러한 그릇된 행위는 단순히 미술애호가들을 현혹시키는 정도로서 그 폐가 그치는 것이 아니라, 더나아가 고서화가 지니고 있는 본래의 가치를 훼손시키고 연구자료로서의 가치까지도 파괴하기 때문에 심각한 일이 아닐 수 없다. 이와 같은 일이 자행되는 것은 물론 고서화가 보유하고 있는 미적, 역사적 가치 이외에도 금전적 가치가 높기 때문이다.

그림과 글씨도 다른 미술품과 마찬가지로 미적 창의력이 뛰어나고 그 제작된 시대상을 잘 대변할수록 훌륭한 것으로 간주된다. 즉 어느 시대를 대표할 만한 작품일수록 중요시되는 것이다. 이러한 작품들은 늘 한 시대를 긋는 진정한 의미에서의 거장 또는 대가들의 손에서 이루어져 왔다. 바로 이 때문에 옛 대가들의 작품이 더욱 중요하게 여겨지고 또 미술시장에서의 금전적인 가치도 올라가게 되는 것이다.

그러나 고서화는 시대의 변화에 따라 끊임없이 양식상의 변천을 거듭하였고, 또 수없이 많은 서화가들이 명멸하였기 때문에 체계화된 특별한 전문적 지식이나 훈련이 없이는 그 가치를 제대로 파악하기가 어렵다. 그러므로 일반이 고서화를

수집하는 데에는 실수를 범할 위험성이 항상 뒤따르고 있는 것이다. 고서화가 지니고 있는 소중한 미적 가치와 역사적 가치를 재인식하고, 금전적인 가치에 현혹되어 우매한 잘못을 빚는 일이 더 이상 없어야 하겠다.

2. 〈금동대향로〉의 미적 의의 I

　그 동안 문화체육부와 충청남도가 백제권 문화유적 정비사업의 일환으로 부여의 능산리 주변에서 실시한 발굴을 통하여 수습한 450여 점의 유물들 중 일부가 이민섭 장관의 입회 하에 국립부여박물관에서 처음 공식적으로 공개되었다. 이 중요한 유물들 중에서 모든 사람들의 관심을 사로잡듯 독차지한 것은 단연 금동제 향로였다. '금동대향로(金銅大香爐)'로 명명된 이 유물은 한마디로 말하여 유례가 없는 경이적인 걸작이며, 이것의 발견은 일대 국가적 경사라고 할 수 있다도 64. 이것이 결코 필자만의 독단적인 과장이 아니라는 점은 이 작품 스스로가 온몸으로 말해 준다. 이 엄청난 걸작을 바라보면서 큰 시각적 충격과 북받치는 감동을 느꼈다. 하나의 금속공예품에 대하여 이처럼 강렬한 감격을 전에 없이 느끼게 된 이유는 말할 것도 없이 이 작품이 지니고 있는 뛰어난 예술성과 막중한 자료적 가치 때문이다.

　전체 높이가 64cm나 되는 대형의 이 향로는 크게 보면 몸체와 뚜껑의 두 부분으로 구성되어 있지만, 몸체의 밑에 붙어 있는 받침과 뚜껑의 윗 부분에 부착된 봉황장식까지 합치면 모두 네 부분으로 간주될 수 있다. 사실상 이 네 부분은 따로따로 주조된 후 함께 결합된 것이다.

　향로의 몸체는 피어나는 연꽃송이처럼 3단의 외반한 연잎들로 장식이 되어 있는데 이 연꽃송이의 밑줄기를 한 마리의 큰 용이 하늘로 치솟듯 고개를 쳐들어 입에 문 채 받쳐들고 있다. 이 용은 몸을 둥글게 서려서 받침을 이루면서 발 하나를 힘차게 뻗어 균형을 잡고 있다. 발톱은 다섯 개인 것이 주목된다.

　몸체에 장식된 전형적 백제식 연잎들 표면에는 인물, 가릉빈가, 여러 종류의 동물들과 물고기 등이 하나씩 양각으로 표현되어 있다.

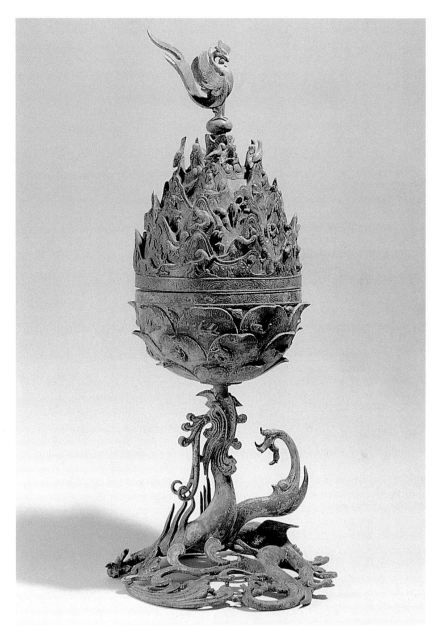

도 64

〈금동대향로(金銅大香爐)〉, 백제, 7세기, 높이 64cm, 부여 능산리 출토, 국립부여박물관 소장

한편 뚜껑 표면에는 4～5단의 23개 산들이 첩첩산중을 이루며 서 있다. 심산유곡의 자연경관을 사실적이고도 입체적으로 나타냈다. 마치 부여 규암면에서 출토된 산수문전(山水文塼)의 산수문양을 훨씬 변화 있고 기운생동하게 입체화시켜 놓은 듯한 느낌을 준다. 이 산들의 주변이나 골짜기에는 다양한 모습의 인물들, 호랑이, 사자, 원숭이, 멧돼지, 코끼리 등 온갖 현세의 동물들과 신수(神獸)들, 서조(瑞鳥)들, 폭포, 나무들, 화염문 등이 세련된 솜씨로 변화무쌍하게 표출되어 있다. 이 산군의 제일 윗단에는 피리, 소, 비파, 현금, 북을 연주하는 주악인물상 다섯이 입체적으로 표현되어 있다. 이들의 음악 소리가 밑의 산골짜기마다 울려 퍼지는 것을 나타낸 것이 아닌가 추측된다.

얼핏보면 중국 한대(漢代)에 유행했던 박산로(博山爐)의 영향을 연상시켜 주지만 이곳의 산들이 중국의 향로에 묘사된 것들과는 달리 각기 독립적, 입체적으로 서 있으며 산과 산 사이에 거리감, 깊이감, 공간감이 사실적으로 표현되어 있다는 점에서 전혀 판이하게 다름을 알 수 있다. 이것은 백제의 창안임이 분명하다.

뚜껑의 꼭대기에는 목과 부리로 여의주를 힘차게 품고 날개를 활짝 편 채 버티고 서 있는 봉황 한 마리가 부착되어 있다. 꼬리는 부드러운 동세를 이루고 있어 백제적 특성을 드러낸다. 이 향로가 지니고 있는 의의는 다음과 같이 생각해 볼 수 있을 것이다.

첫째, 예술적 창의성과 조형성이 탁월하다는 점이 주목된다. 향로 전체의 형태와 디자인이 특이하고 빼어나며, 그 세부 표현이 더없이 치밀하고 정교하면서도 화려하고 기운생동함을 보여 준다.

둘째, 종교와 사상적 복합성이 눈길을 끈다. 불교와 도교의 영향이 강하게 융화되어 있어 고구려 후기의 고분벽화에서 간취되는 종교사상적 양상과 엇비슷함이 느껴진다.

셋째, 제조기법의 뛰어남을 간과할 수 없다. 이 향로의 구조는 탁월한 예술적 창의성 이외에 뛰어난 고도의 과학기술에 힘입어 완성이 가능했다고 생각된다. 이 작품이 전혀 상하지 않은 채 천수백 년을 버틸 수 있었던 사실도 지하에 묻히고 물

속에 잠겨 있었던 점 이외에 합금이나 도금 등 과학적 제조기법의 덕택일 가능성
도 배제할 수 없다고 믿어진다.

넷째, 작품 전체와 구석구석에 백제적 특성이 넘치고 있는 점이 괄목할 만하
다. 백제 문화의 독자성과 우수성이 돋보인다.

다섯째, 향로로서는 유례없이 크고 당당하며 보존상태가 완전하여 초특급 문
화재로서의 어떠한 하자도 없다는 점도 중요하다.

이처럼 이 향로는 백제의 공예와 미술문화, 종교와 사상, 과학기술과 제조기
법 등이 함축적으로 융화된 것으로 단일 작품으로는 단연 최고의 걸작인 동시에
더없이 소중한 역사적 자료인 것이다.

앞으로 세심하고 정성어린 보존처리를 한 후 국보로 지정하고 다방면에 걸쳐
철저하게 연구하여 치밀하고 방대한 보고서를 발행해야 할 것으로 본다. 또한 일
본 쇼소인(正倉院) 소장의 금속공예품들은 물론 고구려, 백제, 신라, 가야의 작품
들과의 비교 연구도 꼭 필요하다고 본다.

3. 〈금동대향로〉의 미적 의의 II

　　현재 국립중앙박물관에서 일반에게 공개 전시되고 있는 부여 능산리 출토의 금동대향로는 탁월한 조형성(造形性), 빼어난 제조기법, 당당한 규모(높이 64㎝) 때문에 보는 사람들의 숨을 죽이게 한다. 이 향로가 지니고 있는 가치와 의의를 좀 더 구체적으로 살펴보면 ①백제인들의 창의성이 한껏 발현되어 있는 점, ②백제 미술과 공예의 특징과 문화의 성격이 명료하게 구현되어 있는 점, ③백제 후기의 종교와 사상이 잘 드러나 있는 점, ④제조방법에 백제의 과학기술이 십분 발휘되어 있는 점 등이 주목된다.

　　이 백제 향로의 용트림 받침, 활짝 핀 연꽃 모양의 몸체, 겹겹의 산들로 이루어진 뚜껑, 날개를 편 봉황으로 된 꼭지 등 네 부분 어느 곳에도 기발한 창의성이 놀랍도록 발현되지 않은 세부가 없다. 구석구석을 들여다볼수록 번뜩이는 창의성과 지혜, 빼어난 조형성과 솜씨 때문에 찬탄을 금할 수 없다. 받침부터 꼭지에 이르기까지의 각 부분의 결합에서 엿볼 수 있는 구성미, 각 부분의 높이와 폭이 이루어 내는 균형미와 비례미, 전체의 형태에서 배어 나는 조화미, 세부의 묘사에서 간취되는 세련미 등이 넘쳐흐른다.

　　이러한 창의적 측면은 모든 부분에 구현되어 있는 백제 고유의 특성 때문에 더욱 돋보이고 값지게 느껴진다. 목을 곧추세워 연꽃의 줄기를 물고 있는 용의 몸이 서리어 물결과 함께 이루어 내는 힘차고 당당한 받침의 동세가 먼저 눈길을 끈다. 이러한 동세는 고구려의 미술과도 무관하지 않음이 분명하나 고구려 것에 비하여 좀더 여유 있고 느긋해 보이는 것이 괄목할 만하다.

　　몸체를 장식하고 있는 연판들도 넓적하고 부드러우며 끝이 도드라지게 외반(外反)하고 있어서 백제 후기의 연화문에서 보편적으로 볼 수 있는 특징이 진술하

게 드러나 있다.

뚜껑에 열지어 서 있는 산들은 첩첩산중의 심산유곡을 나타내고 있다. 높고 낮은 산들의 능선이 이루는 곡선미와 율동미가 돋보인다. 이곳의 산들은 부여 규암면에서 출토된 백제의 산수문전에 보이는 평면적인 산들을 입체화시켜 놓은 듯하다. 다만 차이가 있다면 이 향로의 산들에는 거리감, 깊이감, 오행감, 공간감, 산다운 분위기가 산수문전에서보다 훨씬 실감나게 입체적으로 구현되어 있다는 점일 것이다. 산골짜기 여기저기에 보이는 사람들, 각종 동물들과 새들, 나무들은 이 산들을 더욱 생동감 넘치게 해준다.

산꼭대기에 날개와 꼬리를 편 채 당당하게 버티고 서서 세상을 굽어보고 있는 봉황의 자태에도 백제 특유의 느긋한 동세와 여유 있는 품세가 엿보인다.

이 향로에 표현된 내용에 관해서는 몇몇 학자들의 이런저런 설들이 나와 있으나 앞으로 좀더 신중하게 연구되어야 할 것이다. 그러나 몸체의 연화에 반영된 불교사상과 뚜껑의 산경(山景)에 넘쳐나는 도가사상이 마치 고구려 후기의 고분벽화에서처럼 대조를 이루며 어우러져 있는 사실만은 결코 가볍게 볼 수 없다. 어쩌면 음악이 있고 불교와 도교가 사이좋게 공존하는 행복한 백제적인 이상세계와 우주관이 담겨 있는 것은 아닐까.

4. 북한 문화재 유감

　남북이 분단된 지 이미 반세기를 훌쩍 넘었다. 분단과 대결로 인하여 남북간의 문화교류는 제한될 수밖에 없었다. 온갖 우여곡절 끝에 이루어졌던 약간의 교류조차도 음악과 무용 등 현대의 공연예술에 치중되었을 뿐, 문화재 분야의 상호교류는 제대로 이루어진 바가 없다. 남북 전문가들의 공동 토론이나 문화재의 교환전시 같은 것은 여전히 꿈도 꾸기 어려운 실정이다.

　이로 인하여 남북은 피차간 많은 손해를 보고 있다. 우선 우리의 전통문화와 역사를 체계적으로 파악하고 종합적으로 복원하는 데 심한 어려움과 극심한 자료의 부족을 겪고 있는 것이 그 단적인 예이다. 예를 들면 우리는 북한지역에 있는 고조선, 고구려, 발해, 고려의 유적과 유물을 직접 조사할 수 없고 북측은 백제, 신라, 가야, 통일신라의 문화유산을 실견할 수 없다. 비단 역사시대만이 아니다. 선사시대의 경우도 마찬가지다. 유적과 유물이 남북으로 나뉘어져 있고 발굴조사나 연구도 제각기 이루어지고 있어서 상호 연관성과 체계성을 결여하고 있다. 이처럼 우리 역사와 문화의 시원, 시대별 특성과 변천을 구체적으로 규명하고 체계적으로 복원하는 데 있어서 남북분단과 그에 따른 교류의 단절은 더없이 큰 저해요인이 되고 있다. 이것은 더 나아가 우리 민족의 동질성을 올바로 인식하고 공고히 하는 데에도 심대한 위협이 되고 있다. 이러함에도 불구하고 정치, 외교, 군사, 경제 문제에만 얽매여 보다 근원적이고 본질적인 문화교류가 고착된 채 풀릴 기미조차 보이지 않고 있는 것은 실로 안타깝기 그지없는 일이다.

　이러한 답답한 상황에서 최근에 일본의 학자들, 출판사 직원들, 사진사 등으로 짜여진 조사단이 북한의 문화유적과 문화재들을 조직적으로 조사하고 돌아온 일은 우리에게 큰 충격을 던져 줌과 동시에 심각한 자성의 계기가 되고 있다. 우리

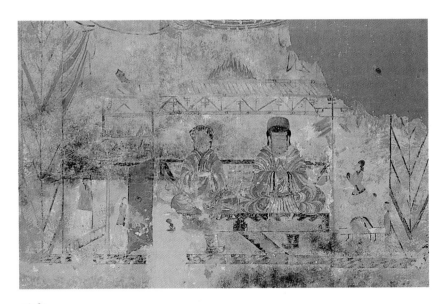

도 65
〈묘주부부좌상〉, 쌍영총(雙楹塚), 고구려, 5세기, 평안남도 용강군 안성리

나라 고대미술의 전문가들인 규슈대학의 기쿠다케 준이치(菊竹淳一) 교수와 야마토 분카간(大和文華館)의 요시다 히로시(吉田宏志) 학예부장이 미술전문 출판사인 쇼가쿠칸(小學館)의 기획에 참여하여 북한의 대표적 벽화고분들과 주요박물관들의 소장품들을 조사한 것이 그것이다.

이들은 고구려의 안악3호분, 덕흥리(德興里)고분, 쌍영총(雙楹塚), 수산리(水山里)고분, 강서대묘(江西大墓), 고려의 태조, 왕건의 능 등 우리의 문화사상 막중한 비중을 차지하고 있는 벽화고분들은 물론 평양과 지방에 흩어져 있는 문화재와 유적들을 약 3주간에 걸쳐 철저하게 조사하였고 최신의 장비를 동원하여 수많은 사진들을 촬영하였다 도 65. 이들의 조사와 촬영에 힘입어 종래에 대충만 알고 있던 것들이 보다 구체적이고 분명하게 밝혀지게 되었고 이제까지 우리에게 전혀 소개되지 않았던 새로운 자료들이 알려지게 되었다. 일례로, 수산리 고분의 경우 이들의 슬라이드를 통해 기운이 생동하는 인물들의 눈동자, 둥글고 복스러운 미인

도 66
〈세한삼우도(歲寒三友圖)〉(매화와 대나무), 고려시대, 왕건릉(재위, 918~943) 서벽, 경기도 개성

들의 얼굴과 화장법, 현대적 세련미가 넘치는 복장, 극도로 섬세하고 숙련된 필묘법(筆描法), 1,500여 년의 세월을 이겨 낸 선명한 색채, 화려한 건축의장 등 고도로 발달했던 고구려 5세기의 미술문화의 진면목을 생생하게 엿볼 수가 있다. 고려 태조 왕건릉에 그려진 동양 최고(最古)의 〈세한삼우도(歲寒三友圖)〉도66, 조선시대 이암·김두량·김득신 등의 회화 작품들, 최금섭(崔金燮), 심기(沈祈), 이ㅇ거(李ㅇ㠵) 등 고려 도공들의 이름을 포함한 순화년명(淳化年銘) 10세기 도편(陶

片)들, 힘차고 동적인 디자인을 지닌 고구려의 각종 금속공예품 등은 특히 주목을 요하는 자료들이다.

이들 문화재들을 간접적으로나마 접하면서 만감이 교차함을 느낀다. 도대체 우리는 언제까지 일본을 통해서만 비로소 북한에 있는 우리의 문화재들을 간접적, 간헐적으로 접해야만 하는가. 이처럼 딱하고 속상하는 실정을 개선할 길은 정말 없는 것일까. 통일에 대비한 대책은 마련되어 있는가. 이러한 현안들에 관해 다함께 고심해야 할 때이다.

5. 국가지정 문화재 재평가 – 회화

I. 부적절한 지정

국보나 보물로 지정된 문화재, 특히 회화와 서예를 포함한 전적의 경우 그 명칭과 내용이나 격이 서로 합당하게 느껴지지 않는 사례들이 약간 보인다. 즉 기지정된 문화재의 격이나 내용이 국보나 보물에 합당하지 않는데도 과분하게 지정이 되어 있는 경우도 있고 반대로 국보급에 해당된다고 판단되는 데에도 불구하고 격을 낮추어 보물로 지정된 사례들도 있다고 생각된다.

국보는 작품 자체가 지닌 격조가 각별히 뛰어나고, 학술자료로서의 요건을 갖추고 보존상태가 양호하여야 하며, 작가가 역사상 차지하는 비중이 대단히 커야 하는 등의 조건들을 두루 구비한 명가(名價) 공히 우리 나라 문화의 정수를 대표하는 것이어야 한다고 믿어진다. 보물은 국보에 버금가는 가치를 지닌 것이어야 한다고 본다. 물론 워낙 남아 있는 작품이 희귀한 시대나 분야의 경우에는 엄격한 제반 조건들을 다소 완화시켜 적용시킬 수도 있을 것이라 생각된다. 그러나 이러한 경우에도 충분히 신중을 기해야 할 것이라고 본다.

이미 지정된 회화와 서예 중에서 다소 과분하다고 생각되는 대표적인 예로는 국보 46호인 〈부석사조사당벽화〉, 국보 238호인 〈소원화개첩(小苑花開帖)〉, 보물 588호인 〈강민첨영정(姜民瞻影幀)〉 등을 들 수 있다. 먼저 국보 46호 〈부석사조사당벽화〉는 고려시대의 불교회화가 워낙 전해지는 것이 희소하여 지정의 필요성이 컸던 것으로 충분히 이해가 되긴 하지만 작품의 수준이 같은 시대의 재일 불교회화들이나 호암미술관 등에서 일본으로부터 구입한 작품들에 비하여 현저하게 뒤지며 보존상태 역시 본래의 모습과 많은 차이가 있어서 계속하여 국보로 지정된

상태를 유지시킬 필요가 없다고 생각된다. 그러므로 국보지정을 해제하고 보물로 재지정하는 것이 바람직하지 않을까 사료된다. 국보 238호인 안평대군필 〈소원화개첩〉도 조선 초기의 대표적인 서예가의 드문 유작이라는 점에서 지정의 필요성은 충분히 이해되나 〈몽유도원도〉의 표제나 발문의 서체에 비하여 힘이 약하여 보물로 지정했어도 무방했을 듯하다. 그리고 보물 588호인 〈강민첨영정〉은 비록 고려시대 초상화의 잔영을 지니고 있기는 하지만 화격이 너무 낮아서 지방문화재로 지정해도 괜찮을 것으로 생각된다.

문화재의 국가 지정과 관련하여 '중요문화재(가칭)'와 같은 범주의 설정도 생각해 봄직하다. 국보나 보물로 지정하기에는 다소 미흡하게 생각되나 학술자료로서는 상당히 가치가 있다고 판단되는 것들을 '중요문화재', 또는 '중요학술자료(가칭)' 등으로 지정할 수 있을 것이다. 〈강민첨영정〉 같은 것은 이러한 범주에 속한다고 하겠다. 이러한 범주의 설정은 사실상 꼭 필요하다고 느껴진다. 왜냐하면 국보나 보물로 지정하기에 다소 부족하다고 생각되는 것들을 지방문화재로 지정토록 권고한다는 입장에서 보류를 시키는 것이 상례로 되어 있지만 그러한 것들이 사실상 지방문화재로 지정된다고 보장할 수 없을 뿐만 아니라 지방문화재 지정의 기회가 부여되지 않을 경우 보존상의 보장을 받을 수 없게 되기 때문이다. 더구나 지방자치제가 실시될 경우 이러한 범주의 설정은 더욱 필요한 실정이라고 판단된다.

한편 이미 지정된 보물 중에서 격상시켜 국보로 재지정할 필요가 있다고 판단되는 작품들도 있다. 보물 527호인 김홍도의 〈풍속도첩(風俗圖帖)〉, 보물 596호인 〈궁궐도(宮闕圖)〉, 보물 613호인 〈보한재영정(保閑齋影幀)〉, 보물 743호인 정조어필 〈파초도(芭蕉圖)〉 및 보물 744호인 정조어필 〈국화도(菊花圖)〉 등은 그 전형적인 예들이다.

보물 527호인 김홍도의 〈풍속도첩〉은 18세기 풍속화의 대표적인 예로서 혜원 신윤복의 〈풍속도첩〉(국보 135호)과 함께 막중한 가치를 지니고 있다 도 56참조. 이 화첩의 그림들은 김홍도의 풍속화 중에서도 제일 대표적이고 또 가장 널리 알려져

도 67
정조(正祖), 〈파초도(芭蕉圖)〉, 조선, 18세기 후반, 종이에 수묵, 84.2×51.3cm,
동국대학교박물관 소장

있다. 그럼에도 불구하고 국보가 아닌 보물로 지정된 것은 아쉽다고 생각된다. 또한 신윤복의 〈풍속도첩〉이 국보로 정당하게 지정되어 있는 것과도 차이를 지니고 있어 불공평한 감이 든다. 그러므로 김홍도의 〈풍속도첩〉은 국보로 승격시키는 것이 필요하다고 본다.

보물 596호인 〈궁궐도〉는 조선시대 궁궐의 모습을 상세하게 도시한 대단히 드물고 중요한 사료라는 점에서, 그리고 보물 613호인 〈보한재 신숙주영정〉은 15세기의 대표적인 공신상으로서 복식과 관모가 특이하며 고식일 뿐만 아니라 격조도 높고 또 피사 주인공이 역사상 매우 중요한 인물이라는 관점에서 마땅히 국보로 승격 조정함이 타당하다고 믿어진다.

그리고 보물 743호와 744호인 정조대왕어필 〈파초도〉 및 〈국화도〉는 군왕의 희귀한 작품일 뿐만 아니라 격도 높고 또 역사상 정조의 중요성이 더없이 크기 때문에 이 작품들도 국보로 높여서 지정하는 것이 옳다고 생각된다 도67.

II. 지정명칭의 문제

국보나 보물을 지정할 때 명칭 부여에 개선을 요하는 점들이 많이 간취된다. 명칭 부여에 일관성이 없거나, 내용을 충분히 대변하지 못하고 모호하거나 애매하게 느껴지는 경우 등 다양한 문제점들이 드러난다. 우선 국보로 지정된 서화작품들의 명칭이 안고 있는 문제점들을 하나씩 차례로 알아보기로 하겠다.

① 국보 110호 〈익재영정〉은 현재의 명칭으로는 역사적 인물의 자호를 익히 알고 있는 학자나 전문가들이 아니면 누구를 그린 초상화인지 알기 어렵다. 즉 일반 국민들은 이 명칭만으로는 누구의 초상화인지 분명하게 알기가 곤란하다. 또한 누가 그렸는지, 어느 나라 어느 시대의 것인지도 드러나지 않는다.

이 초상화는 이제현이 33세 때인 1319년(연우 6년, 기미)에 충선왕을 모시고 중국의 강남지방에 갔을 때 충선왕의 지시에 따라 중국인 화가로부터 그려 받은

작품이다. 작품 위에 적힌 기록에 의하면 진감여(陳鑑如)의 작품으로 되어 있으나 그의 문집인『익재집』에는 진감여의 작으로 되어 있는 것은 잘못이고 오수산(吳壽山)이 그렸다고 적혀 있어 차이를 드러낸다. 따라서 작가를 단정 짓는 데는 논란의 여지가 있을 수 있다.

이러한 점들을 모두 고려할 때 이 작품은 〈이제현 33세상(33歲像)〉으로 간단 명료하게 명명하는 것이 좋을 듯하다. 이밖에 〈익재 이제현 33세 영정〉으로도 부를 수 있겠으나 앞의 것보다 못하다고 생각된다. 역사적 인물의 경우 자호를 부르거나 자호와 성명을 합쳐서 함께 지칭하는 경우가 많으나 성명만으로 호칭하는 것이 역사적 객관화를 위해 보다 바람직하다고 본다. 또한 초상화를 영정으로 부르기보다는 줄여서 '상'으로 지칭하는 것이 간편하고 좋을 것으로 판단된다.

② 국보 111호인 〈회헌영정(晦軒影幀)〉의 경우에도 명칭이 부적당하다고 생각된다. 고려시대에 성리학을 들여온 안향(유)의 초상을 그린 이 작품은 필자미상이며 화면 상부에 그의 아들인 안우기의 찬문이 적혀 있다 도68. 이 작품은 조선시대에 중모되었는 바 그 중모본은 현재 국립중앙박물관에 소장되어 있다. 이러한 사항들을 고려하여 이 작품은 〈안우기찬 안향상〉 혹은 〈안향상〉으로 부르는 것이 합당할 것이라 믿어진다.

③ 국보 135호인 〈혜원풍속도〉는 혜원 신윤복이 그린 풍속도 30폭을 화첩으로 꾸민 것으로 〈신윤복필 풍속도첩(30면)〉으로 부르는 것이 좋다고 본다.

④ 국보 139호인 〈군선도병〉은 김홍도가 병신(丙申)년(1776)에 그린 군선도인데, 본래는 병풍이었다고 믿어지나 현재는 3폭의 커다란 축의 형태를 하고 있다. 따라서 〈김홍도필(병신년명) 군선도〉, 또는 〈김홍도필 군선도〉로 지칭함이 옳다고 생각한다.

⑤ 국보 180호인 〈완당세한도〉는 김정희가, 역관으로 그를 따르던 이상적을 위하여 그려 준 것으로 현재까지 알려진 그의 유일한 세한도이다. 그러므로 〈김정희필 세한도〉, 또는 〈김정희필 세한도권〉으로 개칭하는 것이 타당하다고 판단된다.

⑥ 국보 196호인 〈신라백지묵서대방광불화엄경〉은 두 가지 큰 문제를 명칭상

도 68
〈안향상(安珦像)〉,
고려, 1318년,
비단에 채색,
37×29cm,
경상북도 순흥군
소수서원 소장

내포하고 있다. 첫째는 명칭에 보이는 신라가 삼국시대 신라인지 통일신라인지 애매하게 느껴진다. 그러므로 신라라고 막연히 부르기보다는 그것이 제작되었던 통일신라도 분명하게 밝혀서 지칭함이 옳다고 본다. 둘째는 이 화엄경을 감싸고 있던 변상도 및 그 표면에 그려진 보상화문도가 명칭에 전혀 반영되어 있지 않은 점이 유의를 요한다. 〈통일신라백지묵서대방광불화엄경 및 변상도〉로 명명하고 권(卷)임을 밝히는 것이 타당할 것이라 생각된다.

⑦ 국보 207호인 〈천마도장니〉는 〈신라천마총출토 천마도장니〉로 개칭하는 것이 좋을 듯하다.

⑧ 국보 216호인 〈인왕제색도〉는 〈정선필 인왕제색도〉로 부르는 것이 좋겠다.

⑨ 국보 217호인 〈금강전도〉도 〈정선필 금강전도축〉으로 지칭하는 것이 합당하다고 믿어진다.

⑩ 국보 238호인 〈소원화개첩〉은 〈안평대군필 소원화개첩〉, 또는 〈이용필(李瑢筆) 소원화개첩〉으로 부를 수 있을 것이다. 다만 본래는 첩이었으나 현재는 권으로 개장되어 있으므로 '첩' 대신 '권'으로 개칭해도 좋을 것으로 본다.

⑪ 국보 240호인 〈윤두서상〉은 윤두서 자신이 그린 자화상이므로 〈윤두서필 자화상〉으로 명칭을 바꾸는 것이 보다 합리적일 것이라 판단된다.

이상에서 보았듯이 국보로 지정된 회화나 서예의 상당수가 명칭의 개정을 요하는 문제점들을 안고 있음을 알 수 있다. 따라서 되도록 육하원칙이 반영되면서도 가능한 한 간편한 명칭을 부여할 수 있도록 원칙을 정해 놓을 필요가 있다고 본다. 우선 작가가 밝혀져 있는 경우에는 작가 이름을 넣어 주는 것이 필요하며 시대나 연대를 포함시킬 경우에는 되도록 명백하게 밝혀 주는 것이 바람직하다고 본다. 초상화의 경우에는 피사인물의 성명을 위주로 하여 '이제현상', '송시열상' 등으로 부르는 것을 원칙으로 하되 이본들이 있어서 구분을 요할 경우에는 필자, 제체자, 기년 등을 넣어서 명명함이 좋을 듯하다. 그리고 형태가 바뀌었을 경우에는 새롭게 채택된 형태를 명칭에 반영하는 것이 보다 타당하다고 생각된다. 예를 들어서 본래 병풍이었던 것이 축으로 개장된 경우 병으로 부르기보다는 축으로 부

르는 것이 좋지 않을까 사료된다.

국보의 명칭에서 볼 수 있는 여러 가지 문제점들은 보물의 명칭에서도 비슷하게 간취되므로 그것들을 군이 다시 자세하게 거론할 필요는 없겠다. 그러므로 보다 합리적인 명칭이 제시될 필요가 있다고 생각되는 경우에 한하여 간단하게 지적하는 것으로 대신하고자 한다.

① 보물 487호인 〈약포영정〉 → 〈정탁영상〉

② 보물 522호인 〈도산서원도〉 → 〈강세황필 도산서원도〉

③ 보물 527호인 〈단원풍속도첩〉 → 〈김홍도필 풍속도첩〉, 국보로 승격 필요함

④ 보물 590호인 〈강세황영정〉

　　강세황자필본 → 〈강세황필 자화상〉

　　리명기 필본 → 〈이명기필 강세황상〉

⑤ 보물 613호인 〈보한재영정〉 → 〈신숙주상〉

⑥ 보물 638호인 〈기사계첩〉은 보물 639호인 〈기사계첩〉(홍기준 소장)과 구분하기 위하여 〈이화여대박물관소장 기사계첩〉으로 함이 좋은 듯하다.

⑦ 보물 782인 〈단원화첩〉 → 〈김홍도필 화첩〉

⑧ 보물 783호인 〈동자견려도(童子牽驢圖)〉 → 〈김시필 동자견려도〉

이밖에 보물 668호인 〈가전보첩〉, 보물 902호인 〈충재 권벌 종손가 소장 유묵〉의 경우처럼 그 내용이 명확하게 드러나지 않는 명칭도 눈에 띈다. 보첩이나 유묵은 대개 서예를 지칭하지만 회화일 수도 있다고 볼 수 있다. 특히 보첩은 보배로운 화첩을 상정하게 할 수도 있다. 그러므로 서예인지 회화인지를 명칭에서 밝히는 것이 좋겠다고 생각된다.

또한 일괄 유물을 지정할 경우 수량과 구체적인 내용을 밝히지 않은 경우도 있는 바 이의 시정이 요망된다. 예를 들어 보물 481호인 〈해남윤씨가전 고화첩〉, 보물 482호인 〈윤고산 수적 관계문서〉 등의 경우에는 수량(면수)과 그 내용이 전혀 밝혀져 있지 않으며, 보물 526호인 〈해동명적〉과 보물 527호인 〈단원풍속도첩〉은 수량은 명시되어 있으나 그 구체적인 내용은 기재되어 있지 않다. 이런 경우 지

정 당시의 수량과 그 구체적인 내용이 분명하지 않음으로 해서 사후 관리에 명확성을 기하기가 어려울 것으로 판단된다. 그러므로 일괄 유물을 지정할 때에는 번거롭더라도 제1면 ○○○, 제2면 △△△ 등으로 가능한 한 구체적인 내용을 밝혀 놓는 것이 합당하다고 본다.

III. 기타 문화재 지정과 관련된 제언

앞에서 대충 제시한 점들 이외에 문화재의 지정과 관련하여 몇 가지 참고삼아 제언을 하고자 한다.

첫째, 지정문화재 목록을 현재와 같이 일련번호에 따라 작성하고 간행함과 아울러 분야별 지정문화재 목록도 함께 작성, 간행하는 것이 좋을 것으로 판단된다. 이것은 분야별 지정 현황을 손쉽게 파악하는 데 도움이 되고 앞으로의 관리 행정에도 참고가 될 것으로 본다.

둘째, 이제까지 지정된 현황을 보면 분야에 따른 차이가 현저함을 알 수 있는데 이의 점진적인 시정이 요망된다. 어느 분야는 대표적인 작품들이 대개 지정이 되어 있는 반면에 어느 분야는 수많은 작품들이 남아 있음에도 불구하고 지정이 지극히 소극적으로 되어 있는 경우도 있다. 이러한 차이는 관계되어 있는 분야의 형편에 의해 빚어진 것이긴 하지만 앞으로는 어느 정도의 균형감각을 가지고 추진함이 필요할 것으로 생각된다.

셋째 '중요문화재(가칭)', 또는 '중요자료(가칭)' 등의 범주를 설정하여 국보나 보물로 지정하기에 약간 미흡하면서도 연구를 위한 자료로서 안전한 보전을 필요로 하는 것들을 지정하는 것이 좋을 듯하다. 이에 관해서는 이미 앞에서도 언급한 바 있다. 지방문화재로 지정을 미루는 범주의 문화재들이 이에 해당된다고 하겠다.

넷째, 지방문화재의 지정을 활성화시켜야 한다고 본다. 지방에 산재하거나 소

장되어 있는 수많은 문화재들이 지방별로 지정되도록 행정적 뒷받침을 할 필요가 있다. 중앙에서의 지정이 일시에 대폭적으로 이루어지기 어렵고 지방에 있는 수많은 문화재의 보존은 시급하기 때문이다. 이를 위해 지방 행정기관에 문화과나 문화국을 두도록 하고 또한 전문 인력의 확보를 권장함이 필요하다고 본다. 이러한 조치는 앞으로의 지방자치제와 함께 큰 의의를 갖게 될 것으로 본다.

다섯째, 개인이나 사설기관이 소유하고 있는 중요 문화재들의 지정을 위해 폭넓게 조사하고 지정을 위해 적극화함이 요망된다. 이를 위해서는 강제적인 조치보다는 그들에게 혜택이 돌아가도록 함으로써 추진되어야 할 것이나 그 구체적인 방안은 앞으로 좀더 연구되어야 할 것이다. 예를 들어 지정된 문화재에 대해서는 상속세 등 어떠한 형태의 세제상의 감면 또는 면제조치를 취하도록 하는 방안을 고려해 보는 것도 좋을 것이다. 물론 이러한 시책은 관계되는 여러 기관들의 협조를 얻어야 할 것이다. 어쨌든 이러한 시책은 꼭 생각해 볼 필요가 있다고 믿는다.

여섯째, 국립박물관을 위시한 국가기관 소장의 문화재들도 점차 지정하는 것이 좋을 것으로 생각된다. 이제까지는 국가 소유의 문화재는 안전한 보전이 확보되어 있으므로 굳이 지정할 필요성을 느끼지 않았다. 그러나 긴급사태시에 대한 대비를 위해서나 외국과의 교류를 위한 문화재의 잦은 반출 등을 고려할 때 국가소유의 문화재도 각각 합당한 평가를 받아 지정을 받도록 하는 것이 그렇지 않은 경우보다 나을 것이라고 본다. 예를 들어 국보로 지정된 국립박물관 소장의 문화재와 아무런 지정을 받지 못한 국가 소유의 문화재가 해외전시를 위해 반출될 경우 보험료를 포함한 일체의 가치평가에 있어서 상당한 차이가 있을 수도 있다. 또한 지정된 경우와 그렇지 않은 경우에 있어서 국민들의 인식이나 태도도 다를 수있을 것이다. 아무튼 지정하는 것이 그렇지 않은 경우보다 여러 가지 면에서 낫다고 생각된다.

일곱째, 이미 지정된 문화재의 보다 철저한 관리가 요망된다. 특히 서화의 경우에는 온도나 습도 등에 크게 영향을 받으며 화재에 대한 취약성이 특히 크다. 그러므로 안전한 관리가 어렵다고 판단되는 경우에는 보다 안전한 공공박물관 등으

로 이전하여 관리토록 함이 옳다고 본다. 원작을 이전 관리할 경우 본래의 소장처
에는 중모본을 제작하여 전시케 하는 것이 바람직하다고 본다. 초상화를 비롯한
서화들이 열악한 상황에서 관리되고 있는 것이 사실이다. 문화재의 지정과 함께
철저한 안전 관리도 함께 추구되어야 할 것이다.

6. 해외의 한국 문화재

I. 유존문화재의 중요성

　　우리 민족은 선사시대부터 현대에 이르기까지 긴 역사를 이어 오면서 회화, 서예, 조각, 도자기를 비롯한 각종 공예, 전부, 건축물 등 수다한 우수 문화재를 창출하였다. 그러나 이들 중의 상당수는 속발한 전란이나 재난으로 인하여 파괴되거나 타서 없어지고, 그 일부만이 현재까지 전해지는 요행을 얻게 되었다. 현재 유존하는 이러한 문화재들은 불행을 용케 면했거나 땅 속에 파묻혀 있다가 출토된 것으로 질적으로나 양적으로 본래 창출되었던 전통문화의 양과 질, 우수성과 다양성을 충분히 대표하고 있다고는 보기가 어렵다. 즉 그러한 문화재들은 전통문화의 부분 부분을 어느 정도까지만 반영하고 있을 뿐이다. 그러나 이제까지 전해지는 이들 문화재들마저 살아 남는 요행이 없었다면 현대를 살아가는 우리는 과연 무엇으로 어떻게 전통문화의 면면을 그나마 이해할 수 있을 것인지 의문스럽다.

　　바로 이러한 이유 때문에 현재 전해지고 있는 문화재들은 더없이 귀중하고 또 따라서 더이상 없어져서는 안 될 막중한 의미를 지니고 있는 것이다. 또한 마찬가지 이유에서 외국에 나가 있는 우리의 문화재들이 국내의 것들 못지않게 주목을 요하는 것이다. 특히 해외에 유출된 문화재들 중에서 국내에 전혀 없는 것이거나 국내의 것보다 더 훌륭하고 가치가 큰 것이 상당수를 점하고 있기 때문에 더욱 관심의 대상이 되지 않을 수 없다. 즉 우리의 전통문화와 역사를 복원하고 이해하는 데 있어서 결정적인 가치와 의미를 지닌 수없이 많은 문화재가 외국에 유출되어 있고 또 아직도 유출되고 있는 것이다. 주로 불법적인 경로와 방법을 통해 외국에 유출된 이러한 문화재들이 국내에 유존하는 자료들과 상호 보완이 될 때 우리의

역사와 문화가 어느 정도 보다 충실하게 파악되고 복원될 수 있다고 하겠다.

외국에 있는 문화재들은 대개가 떳떳하지 못한 방법으로 반출된 것이기 때문에 중요한 것일수록 사장(私藏 혹은 死藏)되어 국내 학자들의 연구에 활용되기가 어렵고 외국인들에게 한국문화를 소개하는 데에도 크게 기여하지 못하고 있어서 항상 문제가 되고 있다. 이러한 몇 가지 이유들 때문에 우리는 국내에 있는 각종 문화재들을 효율적으로 수집하고 보존하며 더이상 밀반출(密搬出)이 되지 않도록 충분한 대책을 마련해야 함과 동시에, 이미 유출된 외국의 우리 문화재들에 대한 체계적인 조사연구와 국내로 반환해 오는 방안을 모색해야만 한다고 본다. 이와 관련된 여러 가지 사항들을 간략하게 적어 보고자 한다.

II. 문화재의 해외 유출

해외에 나간 문화재는 회화, 서예, 불상, 도자기, 금속공예품, 목칠공예품 등을 위시한 고미술품, 각종 고고학적 자료, 각종 민속자료, 각종 전적류 등 그 종류가 다양하고 양도 약 7만 여 점에 이르는 것으로 파악되고 있다. 즉 문화재청이 국회 문화관광위원회에 제출한 2000년도 국정감사 자료에 의하면 해외에 있는 우리 문화재는 7만 4,568점이며 이중에서 4,300여 점만이 환수된 것으로 밝혀져 있다. 이러한 문화재들은 일본에 3만 4,157점, 미국에 1만 5,414점, 영국에 6,610점, 독일에 5,289점, 러시아에 3,554점, 프랑스, 덴마크, 중국에 각각 1,000점 이상을 비롯한 20여 개국 세계 도처에 흩어져 있으나 그 중에서도 일본과 미국에 제일 다양하고 많은 한국의 문화재가 전해져 있다(『조선일보』 제24828호, 2000. 10. 27일자 참조). 그밖에 우리와 역사적으로 오랜 교섭을 가졌던 중국의 본토나 대만에도 우리의 문화재가 적지 않게 남아 있으리라 믿어지지만 그 현황이 전혀 밝혀져 있지 않다.

이처럼 외국에 나가 있는 한국의 문화재들은 공공 박물관에 소장되어 있는 것도 많지만 보다 많은 것들은 개인들의 소유로 되어 있는 실정이다. 그러므로 나가

있는 숫자에 비해 외국 주요 박물관들의 한국 문화재 소장 현황은 일본과 미국 등의 몇 개 나라들의 경우를 제외하고는 그다지 대단한 편이 못 된다. 그나마 창고에 사장된 채 방치되어 있거나, 설령 전시가 되어 있다고 해도 전시 공간의 배정이나 방법이 아주 소극적인 경우가 많다. 또한 질량 양면에서 압도적으로 우세한 중국이나 일본의 문화재에 치이듯이 끼어 별다른 빛이나 효과를 발하지 못하는 상황에 놓여 있는 경우도 적지 않다. 이 때문에 오히려 한국의 문화재는 중국이나 일본의 그것에 비해서 수준이 떨어지고 빈약하다는 편견을 외국인들의 마음속에 막연하게 심어 주는 결과가 되고 있기도 하다.

이러한 현상이 빚어지게 된 데에는 우선 우리의 문화재들이 대부분 음성적이고 불법적인 방법으로 개인적인 거래에 의해 반출이 이루어졌고 이들 문화재들이 구미(歐美)의 각국 주요 박물관에 충분히 흡수되지 못하는 것이 큰 원인이라고 생각된다.

사실상 외국의 주요 박물관들은 중국이나 일본의 것에 비해 우리의 문화재에 대해 오랫동안 비교적 소홀히 생각해 왔고 이러한 실정은 최근에 이르러 많이 나아지고 있으나 아직도 충분히 개선되지 않고 있다. 어쨌든 이미 유출되어 개인이 사사로이 소장하고 있는 이러한 문화재들은 국내에 되돌려 오거나 아니면 외국의 주요 박물관 등 공공기관에 모여서 우리 문화의 올바른 소개에 도움이 되도록 유도하는 방안을 모색해 볼 필요가 매우 크다고 하겠다.

III. 해외 소재 한국 문화재 현황

우리의 문화재를 가장 풍부하게 소유하고 있는 나라는 앞에서도 언급했듯이 말할 것도 없이 일본이다. 주지되어 있듯이 일본은 중국과 더불어 역사적으로나 문화적으로 우리와 수천 년 동안이나 밀접한 관계를 지녀왔다. 이 때문에 일본에는 이미 선사시대부터 현대에 이르기까지 우리의 문화재가 지속적으로 건너가게

되었던 것이다.

선사시대부터 삼국시대와 통일신라시대까지는 대체로 한국의 발달된 문화를 적극적으로 수용하고자 했던 일본측의 노력에 따라 그곳에 건너간 것들이 대부분이었다. 그러나 고려시대 말부터 근대에 이르기까지의 기간에는 이렇게 우호적이고도 정당한 방법으로 건너간 것 이외에 불법적인 수단에 의해 강탈되어 간 것들이 수없이 많다. 이러한 관점에서 특히 주목하게 되는 것은 임진왜란 때와 일제시대이다.

임진왜란중 왜군은 전투부대 이외에 도서, 공예, 포로, 금속, 보물, 축부(畜部) 등 6부로 이루어진 특수부대를 구성하여 우리의 각종 문화재와 도공 등의 인적 자원을 무자비하게 약탈해 갔던 것이다(崔永禧, 「日本의 倭寇」, 『한국사』 12, 1978, pp.324 ~ 325 참조). 이 때에 수많은 도공들이 그곳에 끌려가 일본도자기의 발달에 획기적인 공헌을 했던 것은 이미 잘 알려져 있는 사실이다. 이밖에 그들은 우리의 궁궐이나 사찰, 향교 등 헤아릴 수 없을 정도의 건축물들과 그 안에 보관중이던 문화재들을 불태웠고, 또 수많은 동산문화재들을 가져갔던 것이다. 이러한 문화재들 중에는 우리가 흔히 생각할 수 있는 서화나 도자기 이외에도 석탑이나 범종까지도 포함되어 있다.

전국이 초토화되었던 이 전란으로 인해 우리가 입었던 문화적 피해는 재산이나 인명의 손실에 결코 못지않은 것이었다. 이 때의 피해는 몽고군의 침입 때 입었던 것보다도 훨씬 심각한 것이었다. 또 현재 일본에 전해지고 있는 한국 문화재의 상당수가 임진왜란 때에 왜군의 특수부대인 6부에 의해 약탈되어 갔던 것임을 쉽게 짐작할 수 있다.

임진왜란중에 왜군이 강탈해 간 문화재의 정확한 숫자는 밝혀져 있지 않으나, 당시 한양에 침입했던 우키다(宇喜多)가 무려 20만 자에 이르는 금속활자와 수없이 많은 서적을 약탈해서 도요토미 히데요시(豊臣秀吉)에게로 보냈던 사실이나 이 때에 반출해 간 우리 나라의 서적들로 인해서 일본에 호사분코(逢左文庫), 후지미분코(富士見文庫), 손케이카쿠분코(尊敬閣文庫), 모리분코(毛利文庫), 세이

카도분코(靜嘉堂文庫) 등이 성립되어 수천 권의 한적(韓籍)을 보유하고 있는 사실만으로도 이 전쟁중에 얼마나 많은 우리의 문화재가 일본으로 부당하게 건너가게 되었는지를 어림할 수 있을 것이다(李進熙, 「漢陽의 受難」, 『京鄕新聞』, 1982. 11. 17 일자 참조).

그러나 일본이 우리의 문화재를 가장 본격적으로 그리고 불법적으로 반출해 간 때가 일제시대임은 의문의 여지가 없다. 우리 나라를 강점하고 있던 일제는 도굴, 약탈 등 할 수 있는 온갖 부당하고 불법적인 방법으로 우리의 문화재들을 탈취해 갔던 것이다. 이러한 행위는 당시 총감부의 이토 히로부미(伊藤博文)를 비롯한 고위관리나 서울을 중심으로 한 대도시들에 위치했던 일본인 골동상인 등 관민 양측에 의해 공동으로 저질러졌던 것이다.

고려 말의 왜구, 임진왜란, 일제의 식민통치 등의 큰 역사적 사건들을 통해 일본이 빼내간 우리의 문화재는 그 종류나 숫자를 이루 헤아리기 어렵다. 아직까지도 이들 문화재들에 대한 총체적인 조사가 이루어지지 않고 있음은 물론, 그 대강의 숫자조차 제대로 파악되지 않고 있는 실정이다. 다만 3만여 점으로 막연하게 추정되는 재외 한국 문화재들 중에서 약 80% 정도가 일본에 있으며 그 중에서도 대략 4천여 점 정도의 각종 문화재들이 특히 주목을 요하는 것으로 간주되고 있을 뿐이다(『中央日報』 1982년 8월 14일자 6면과 同紙 1982년 9월 1일자 3면 참조).

이들 일본에 반출되거나 유출된 한국의 문화재들은 도쿄국립박물관을 위시한 각급 박물관들과 도서관, 각지의 사찰, 그리고 여러 개인 소장가들의 손에 흩어져 있다.

개인 소장가들 중에서도 오쿠라(小倉) 콜렉숀과 아타카(安宅) 콜렉션은 특히 잘 알려져 있다. 오쿠라 다케노 스케(小倉武之助)가 대구 남선전기 주식회사(大邱南鮮電氣株式會社) 사장으로 있으면서 도굴꾼들을 시켜 수많은 고분과 석탑을 파헤쳐 모은 이른바 오쿠라컬렉션은 그 드높은 악명 못지 않게 질과 양이 대단하다. 이 컬렉션은 고고자료 557점, 조각 49점, 금속공예품 128점, 도자기 130점, 칠공예품 44점, 서적 26점, 회화 69점, 염직(染織) 25점, 민속품 2점 등 1,030점의

작품들로 이루어져 있다. 종합적인 내용을 지닌 이 컬렉션은 도쿄국립박물관에 기증되어 전시되고 도록으로 출간되었다(『寄贈小倉コレクション目錄』, 東京國立博物館, 1982 참조).

또한 아타카 에이이치(安宅英一)가 모은 소위 아타카컬렉션은 한국도자기를 전문으로 하고 있는데 그 내용은 신라토기 4점과 304점의 고려 자기 및 485점의 조선시대 도자기로 이루어져 있다. 숫자도 숫자지만 특히 질이 매우 뛰어나 한국도자사 연구에 더없이 중요한 컬렉션으로 평가되고 있다. 아타카컬렉션도 금년 11월 7일에 오사카시립 동양도자미술관(大阪市立東洋陶磁美術館)으로 탈바꿈하였다.

이밖에도 일본에는 크고 작은 규모의 수많은 개인 소장가들이 엄청난 양의 각종 한국 문화재들을 지니고 있는데 이들의 일부는 간혹 각급 박물관의 전시를 통해 부분적으로 공개되기도 한다. 그러나 아직도 대부분의 문화재들은 좀처럼 공개되지 않고 있는 실정이다.

일본에 유출된 문화재들 중에는 국내에는 전혀 없거나 거의 남아 있지 않은 막중한 것들이 포함되어 있다. 예를 들면 고려시대의 불교회화 같은 것은 그 대표적인 경우이다. 즉 고려시대의 화려하고 정교한 불화는 일본에는 밝혀진 것만도 100여 점이 넘는 데 비하여 국내에는 호암미술관과 호림미술관 등이 사들여 온 몇 점 이외에는 수준급의 것이 전혀 남아 있지 않다.

일본의 각 박물관과 사찰, 그리고 개인이 소장하고 있는 고려시대의 대표적인 불화는 나라(奈良)의 야마토 분카간(大和文華館) 주최로 1978년 10월 18일부터 11월 19일까지 1개월간 전시된 바 있다(『特別展 高麗佛畵』, 大和文華館, 1978 참조). 이 전시회에는 지금 유존하는 고려불화 중에서 연대가 가장 올라가는 1286년 작의 〈아미타여래입상(阿彌陀如來立像)〉을 비롯한 53점의 불화와 17점의 불경이 선을 보였다도 69. 물론 이 때에 출품되지 않은 고려불화가 일본에는 많이 있다.

이처럼 고려시대의 불교회화에 대한 연구는 일본에 남아 있는 작품들을 섭렵하지 않는 한 불가능한 실정이다. 이러한 실정은 조선시대의 회화자료의 경우도 별로 예외가 아니다. 특히 조선 초기의 경우는 더욱 그러하다. 일례로 조선 초기의

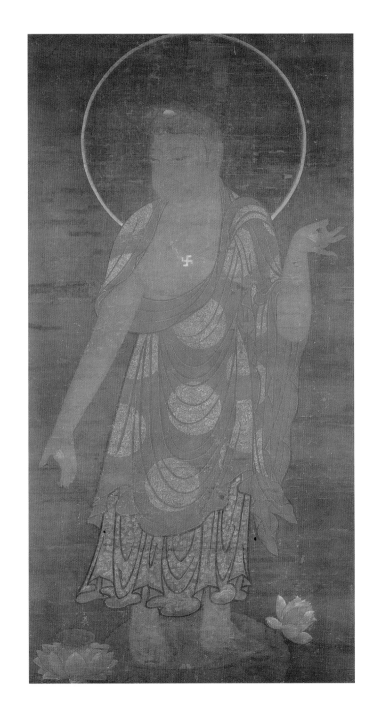

도 69
〈아미타여래입상
(阿彌陀如來立像)〉,
고려, 1286년,
비단에 금니채색(金泥彩色),
203.5×105cm,
일본 시마즈가(島津家)
구장(舊藏)

가장 대표적인 산수화가로 막대한 영향력을 발휘했던 안견의 유일한 진작인 〈몽유도원도〉만 해도 일본의 덴리대학(天理大學) 중앙도서관 소장으로 되어 있어 국내의 학자나 일반이 접근하기 매우 어렵게 되어 있다. 이 작품은 1447년 4월에 안평대군이 꿈에 본 도원을 안견이 그린 것으로 박팽년, 성삼문 등 20여 명의 찬문이 곁들여진 기념비적 걸작인 것이다. 또한 야마토분카간이 개인 소장가로부터 여러해 전에 사들인 서문보, 이장손, 최숙창 등의 작품들은 조선 초기에 이미 한국화된 미법산수의 전통이 서 있었음을 말해 준다. 그리고 현재 남아 있는 계회도(契會圖)들 중에서 가장 연대가 올라가는 1531년경의 〈독서당계회도(讀書堂契會圖)〉도 일본의 개인 소장에 들어가 있다. 이밖에도 조선 초기의 중요한 작품들과 그 후의 수다한 작품들이 일본에 풍부하게 전해지고 있어서 조선시대 회화사의 연구에도 일본에 있는 자료들이 막중한 가치를 지니고 있다. 비단 회화뿐만 아니고 조각 도자기를 위시한 각종 공예, 기타 전적(典籍) 등의 경우에도 우리 나라에는 없고 일본에만 있는 귀중한 것들이 수없이 많다.

일본 다음으로 우리의 문화재를 많이 가지고 있는 나라는 미국이며 그 다음이 영국, 독일, 프랑스, 등의 유럽 여러 나라들이다. 미국의 경우에 보스톤미술박물관, 뉴욕의 메트로폴리탄미술박물관, 워싱턴의 스미소니언박물관을 비롯한 여러 도시의 박물관들과 많은 개인 소장가들이 상당수의 한국 문화재들을 지니고 있다. 특히 보스톤 미술박물관과 메트로폴리탄미술박물관은 이미 한국관을 열어 한국 문화의 정수를 미국인들에게 선보이고 있어 매우 다행스럽게 생각된다.

미국의 박물관이나 개인이 소장하고 있는 문화재도 각종 고고학술 자료, 회화, 불상, 도자기, 금속공예, 목칠공예, 민속품 등 매우 다양하며 일반적으로 말해서 질적으로나 양적으로 일본에 있는 문화재들에 못지 않다고 볼 수 있다.

미국에 있는 우리의 문화재들은 한미간의 긴밀한 관계에 따라 흘러 들어간 것도 있고 밀반출된 것들도 있다. 또 일본 등지의 타 지역에서 미국으로 건너간 것들도 적지 않다. 그러나 비교적 다행스러운 것은 미국의 경우에는 한국문화에 대한 인식이 점차 높아짐에 따라 한국의 문화재들이 공공 박물관들에 모이고 전시되기

시작했다는 점이다. 그렇지만 아직도 중국이나 일본의 문화재들에 비하면 미국의 주요 박물관들이 지니고 있는 한국 문화재들은 숫적인 면에서 뒤진다. 또한 옥석이 많이 섞여 있다. 회화나 조각보다도 주로 도자기 등의 공예품의 수가 많고 질도 높은 편이다.

이러한 해외 소재의 우리 문화재들을 환수받기 위해서 우리는 보다 현명하게 대처할 필요가 있다고 본다. 아직도 논란이 되고 있는 프랑스 국립도서관 소장의 외규장각 도서의 반환을 둘러싼 일련의 갈등은 우리에게 시사하는 바가 많다고 하겠다.

영국이나 독일, 불란서 등의 유럽에 나가 있는 작품들도 약간의 회화나 불상도 있지만 역시 도자기를 위시한 공예품과 민속품, 전적 등이 대부분을 차지하고 있다. 이들 문화재들은 영국의 대영박물관에 460여 점이 있는 것을 위시해서 빅토리아 앤드 알버트박물관, 불란서의 기메박물관, 파리도서관, 독일의 쾰른박물관, 베를린국립박물관, 함부르크박물관 등의 공공기관들과 개인 소장에 속해 있다. 그러나 대체로 일본이나 미국에 있는 우리의 문화재들에 비하면 그다지 풍부한 편은 아니다. 일본, 미국, 유럽 여러 나라 들에 나가 있는 문화재들에 관해서 한국국제교류재단이 학자들을 현지에 파견하여 조사하고 이를 계속해서 도록으로 펴내고 있어 그 실상을 엿볼 수 있다. 실태파악과 연구를 위해 여간 다행한 일이 아니다.

IV. 문화재밀반출의 원인과 그 방지대책

이제까지 살펴본 일본, 미국, 유럽 여러 나라에 흩어져 있는 한국의 문화재들은 종류가 다양하고 숫적으로 방대함을 짐작해 볼 수 있다. 이들의 상당 부분은 불법적인 방법으로 밀반출된 것들이다.

아직도 우리의 문화재들은 일본이나 구미의 여러 나라로 암암리에 밀반출되고 있다는 소문이었다. 일간지에 종종 보도되는 밀반출 사례들은 이를 뒷받침해

준다. 그러나 그러한 사례들은 실제로 벌어지고 있는 실상의 일부만이 노정된 것일 가능성도 없지 않다. 많은 숫자의 각종 문화재들이 부당한 방법으로 계속해서 나가고 있음을 짐작할 수 있다. 금전적인 이익에 눈이 먼 사람들이 도굴범들로부터 문화재들을 몰래 사들여 국내에 체재하는 외국인들에게 팔아서 해외로 나가게 하거나 외국의 골동상들과의 거래를 통해서 밀반출하기도 하는 것으로 알려져 있다. 이밖에도 국내에 체재하는 외국의 외교관이나 군인들과 상사의 직원들 손을 통해서 나가는 경우도 있다는 말이 들린다.

원칙적으로 1945년 이전에 제작된 일체의 문화재들은 일단 문화재청의 허가를 얻은 후에야 합법적으로 반출될 수 있으나 그것이 항상 잘 지켜지고 있는지는 의문이다.

그러면 왜 이러한 일이 계속 일어나고 있는가. 그것은 일차적으로는 몰지각한 사람들의 무분별한 행위에 연유한다고 볼 수 있다. 그러나 그에 못지않은 이유를 문화재의 국내 유통과정이 합리적으로 운영되지 못하고 있고, 또 이 때문에 한국 문화재의 국내 가격과 외국에서의 가격 차이가 큰 데서도 찾아 볼 수 있다. 또한 국내에서 도굴된 문화재들이 법망을 피해 외국으로 밀반출 기회를 노리는 데에도 큰 원인이 있다고 생각된다.

이러한 문제들과 관련해서 우리 나라의 동산문화재에 대한 정책을 잠시 반성해 볼 필요가 있다. 첫째로 법은 매우 엄하게 제정되어 있지만 그것이 잘 지켜지기 어려운 소지가 있다. 우선 1945년 이전에 만들어진 수준급의 문화재들은 좀처럼 외국으로 나갈 수 없게 되어 있다. 그러면서도 정부에서는 동산문화재들을 제대로 충분히 사들이지 않음으로써 문화재들이 외국으로 나가게 될 가능성을 높여 주고 있다. 이 점은 각급 박물관들의 유물구입비가 지극히 빈약하여 제대로 유물을 구입하기 어려운 상태에 있다는 점으로도 쉽게 알 수 있다.

이처럼 각종 공공 박물관들이 동산문화재들을 구입하지 않거나 못하고 있으므로 문화재들은 공공기관을 통해 표면화되기보다는 개인들의 손을 통해 사장되거나 밀매되고 있는 상태이다. 그리고 도굴범들이 불법적으로 파낸 문화재와 관련

된 일체의 매매행위와 행위자가 법에 저촉되게 되어 있어 원칙적으로는 국내에서 유통될 수 없다. 이 때문에 불법적으로 세상에 나온 문화재일수록 필사적으로 법망을 피해 외국으로 빠져 나가려 할 수밖에 없는 것이다.

이러한 문제들을 얼마나 합리적으로 해결하느냐에 따라 우리 문화재의 해외유출이 완화될 수 있을 것으로 믿어진다. 이를 위해서 우선 국립박물관들을 통해 국가가 동산문화재들을 적극적으로 사들이도록 하고 기타의 각급 박물관들로 하여금 동산문화재의 구입을 장려하는 것이 절실히 요망된다. 또한 개인이 소장하고 있는 문화재를 국가나 공공기관에 기증하는 사람에게는 세제상의 혜택을 주는 등 적극적인 권장시책을 마련하여 사장(私藏)이나 사장(死藏)을 막는 것이 대단히 중요하다고 본다. 왜냐하면 그렇게 함으로써 불법적인 거래나 해외로의 밀반출의 기회를 줄이고 연구나 감상에 직접 도움을 줄 수 있기 때문이다.

이와 아울러 박물관 등 문화기관을 설립하고자 하는 사람이나 기관에게도 정책적인 배려를 하여 문화재들이 보다 합리적인 경로를 통해 좀더 표면화되고 연구와 교육에 직접 도움이 되도록 하는 것이 바람직하다고 본다. 즉 문화재에 대한 법만 까다롭게 하는 것에 그치지 말고 그것이 보다 합리적으로 유통되도록 하는 정책적 배려가 더없이 심각하게 고려되어야 할 것이다. 이렇게 함으로써 더이상 문화재가 밀반출되는 일이 없도록 세심한 조치를 취해야만 한다.

V. 해외유출 문화재의 조사연구 및 반환문제

끝으로 외국에 이미 나가 있는 문화재들에 대하여 무엇을 어떻게 할 것인가를 고려해 볼 필요가 있다. 첫째는 이들 반출된 문화재들에 대한 보다 철저하고 체계적인 조사와 연구가 이루어져야 하고, 둘째는 그것들을 되도록 반환해 오거나 아니면 가능한 한 사장(私藏)을 벗어나 외국의 유명한 박물관들에 모여 우리 문화의 소개에 큰 몫을 하도록 하는 것이 바람직하다고 본다.

해외의 한국 문화재들을 반환해 오는 것은 정치적 또는 외교적인 방법을 통하는 것과 우리 나라의 공공기관이나 개인이 구입하여 국내에 반입해 오는 두 가지가 있겠다. 그러나 실질적으로 외교적 또는 정치적인 통로를 통해 우리의 문화재가 반환되기를 기대하기는 매우 어려운 실정이다. 1965년 한일협정(韓日協定)에 따라 일본에 있던 1만 4,000여 점의 문화재가 반환되었던 것이 대표적인 예일 것이다. 이와 같은 일이 또 다시 이루어질 전망은 거의 없다. 그러므로 가장 실현 가능한 방법은 외국에서 우리 돈으로 직접 사서 국내로 가져오는 방법이다. 그러나 이것도 외국시장에서의 지나친 고가의 외환지불과 국내반입상의 까다로운 절차 등으로 인해 좀처럼 쉬운 일이 아니다. 이 때문에 외국에 있는 우리 문화재를 국내에 사들여 오는 것도 그다지 활발하지 못하다. 더욱이 우리의 경제 수준으로서는 어려운 점이 한두 가지가 아니다.

우리의 문화재들은 앞에서 얘기한 바대로 국내 유통구조의 비합리성 때문에 헐값에 밀반출된 것이 대부분이지만 이를 다시 사들여 오려면 엄청난 고액의 대가를 치러야 하므로 이만저만 억울한 일이 아닐 수 없다. 그러므로 어떻게든 더이상 나가지 않도록 모든 정책적 배려를 해야 하며, 또한 이미 나간 것을 국내에 사들여 올 경우에도 그것을 장려할 수 있도록 모든 제도상의 어려움을 불식해야만 한다. 그렇지 않고는 일단 나간 문화재들이 국내에 다시 돌아오기를 기대하기는 매우 어려운 것이다.

다음으로 배려해야 할 사항은 일단 외국에 나간 문화재들을 가능한 한 사사로이 소장되거나 빛을 못 보도록 사장(死藏)되는 일이 없이 외국의 대표적인 박물관들로 모이게 해 외국에서의 한국문화를 소개하고 홍보하는 데 큰 역할을 하도록 유도하는 일이다. 이렇게만 된다면 국내에 반환해 오는 것 못지않은 효과를 거두게 될 것이다.

이를 위해서는 우선 외국의 박물관이나 대학들이 우리의 문화에 대한 관심을 높이도록 유도하고 그들로 하여금 우리의 문화재들을 열심히 수집하고 연구하여 교육하도록 하는 것이 필요하다. 이것은 결국 우리 문화에 대한 올바른 이해 증진

만이 아니라 국력 신장에도 큰 도움을 주게 될 것이다. 이와 관련하여 일본이 일본 문화와 일본학을 구미에 심기 위해 유명 대학과 박물관들을 지원해 온 것을 우리도 참고하는 것이 매우 바람직하다고 본다.

이상 해외에 나가 있는 우리의 문화재와 관련된 여러 가지 사항들을 대충대충 살펴보았다. 이미 나간 문화재들의 대부분이 우리의 뜻에 반하여 부당한 방법으로 나갔음은 틀림없으나 그 책임을 외국인들에게만 돌릴 수는 없다. 우리 문화재에 대해 과거에 가졌던 우리 자신의 무관심과 몰이해를 보다 냉정하게 반성해 보아야만 하겠다. 또한 과거에 빚어진 일들은 이미 어쩔 수 없다고 차치하더라도 현재나 미래에 그러한 뼈아픈 일들이 다시 야기되지 않도록 충분한 대책을 마련하고 끊임없이 개선해 나가는 것이 바람직하다고 본다.

7. 〈한국미술 5천년전〉과 전통미술

I. 문화현상으로서의 미술

인간은 훌륭한 역사와 문화를 지니고 있는 국가나 민족을 존경하며, 그렇지 못한 국가나 민족을 경시하는 경향을 강하게 지니고 있다. 그것을 따지고 들어가 보면, 한 국가나 민족이 지니고 있는 능력을 과거의 역사와 문화를 토대로 하여 판단하려는 인간의 사고방식이 작용하기 때문임을 알 수 있다.

즉, 과거에 찬란한 역사와 문화를 창조했던 국가나 민족은 앞으로도 훌륭한 문화를 형성할 수 있는 저력을 갖고 있다고 생각하는 반면에 그렇지 못한 국가나 민족은 앞으로도 별다른 문화적 공헌을 하지 못할 것으로 은연중 판단하는 것이다.

사실상 과거의 역사와 문화는 현재를 살찌게 하고 미래의 새 문화 창조를 가능케 하는 토대가 된다. 그러므로 과거의 역사와 문화가 훌륭하면 훌륭할수록 현재는 풍요하고 미래의 새 문화 창달의 가능성은 커지게 된다. 이 때문에 모든 국가와 민족이 그들의 역사와 문화를 무엇보다도 소중히 여기는 것이다.

인류가 걸어온 역사란 넓은 의미에서 문화의 창조와 계승발전을 의미한다고도 볼 수 있는데, 그러한 문화의 핵심은 역시 인간의 창의력과 직결되어 있는 예술이라 할 수 있다. 예술 중에서도 한 민족의 창의력 · 미의식 · 전통성 · 외국과의 교섭 등 제반 문화현상을 가장 구체적으로 보여 주는 것은 회화 · 조각 · 공예 · 건축 등의 미술인 것이다.

바로 이러한 이유 때문에 어느 국가나 민족의 역사와 문화를 한눈에 체계적으로 이해하고자 할 때 누구나 가장 먼저 찾아가는 곳은 그 나라의 가장 대표적인 미술박물관이다.

우리가 프랑스를 여행할 때 루브르미술박물관을 꼭 들르며, 중국의 문화를 알고자 할 때 북경(北京)과 대북(臺北)의 고궁박물원(故宮博物院)을 빼놓지 않고 찾게 되는 연유도 바로 그런 데에 있다.

이러한 대표적 박물관들을 통하여 우리는 그 나라의 역사와 문화를 일목요연하게 파악할 수가 있다. 이처럼 한 나라의 미술은 그 나라의 문화를 가장 잘 대변해 준다고 하겠다. 그러므로 각국이 다투어 미술을 통하여 자국의 문화를 외부에 참되게 알리려 애쓰는 것이다.

II. 한국미술의 해외전시와 의의

우리 나라에서도 우리의 전통미술을 외국에 소개하여 우리를 올바로 이해시키려는 노력을 꾸준히 경주해 오고 있다. 그러한 노력의 첫번째 시도가 1957년 12월 14일부터 1959년 6월 7일까지 워싱턴 · 뉴욕 · 보스턴 · 시애틀 · 미니애폴리스 · 샌프란시스코 · 로스앤젤레스 · 호놀룰루 등 미국의 8개 주요 도시에서 개최되었던 〈한국미술걸작전〉이었다. 회화 · 조각 · 도자기를 비롯한 각종 공예품 등 197점의 중요 미술 문화재로 이루어진 이 전시회는 한미 양국간에 국가적 차원에서 이루어진 최초의 대규모 문화 행사였던 것이다.

서양인들에게 우리 미술문화의 정수를 처음으로 선보인 이 때의 전시회는 6 · 25의 한국전란으로 빚어진 참상만을 보아 온 미국인들에게 눈을 크게 뜨게 하는 놀라운 반응을 불러일으켰던 것이다. 또한 한국미술이란 중국미술의 영향을 극복하지 못한 대단치 않은 것이라고 막연히 편견에 사로잡혀 있던 미국의 동양학자들과 지식인들에게 한국미술이 중국미술의 영향을 받았으면서도 그것과는 현저하게 다른 독자적 세계를 형성한 미술임을 여실히 보여 주었다는 점에서 큰 의의가 있었다고 하겠다.

그러나 이 전시를 기하여 한국미술에 대한 서양인들의 관심을 학문적 차원으

로 이끌 만치 국내외 학계의 보조가 충분히 이루어지지 못했던 점이 아쉬웠던 일이라 하겠다.

미국전시에 이어 2년 뒤인 1961년 2월 23일부터 1962년 7월 1일까지 런던·헤이그·파리·프랑크푸르트·비엔나 등 유럽의 5개 주요도시에서 〈한국미술국보전〉이 개최되었다. 각종 국보급 미술품 152점으로 구성되었던 전시로, 그곳 사람들에게 처음으로 한국미술의 진수를 선보였고, 한국미술에 대한 그들의 인식을 새롭게 한 데 의의가 깊었다고 하겠다.

해방 후 특히 1960년대와 70년대에 이르러 우리 나라에서는 고고학과 미술사의 큰 발전을 보았고 이에 따라 선사시대와 역사시대의 새로운 자료들이 다량으로 발굴 또는 발견되었다. 이 새로운 자료들의 많은 것들은 일제시대에 일본학자들이 식민사관에 입각해서 세워 놓은 여러 가지 잘못된 학설들을 뒤엎거나 수정해 주는 것들이다. 이러한 새로운 자료들이 대폭 선정되어 전시된 것이 1976년 2월 20일부터 7월 25일까지 일본의 교토(京都)·후쿠오카(福岡)·도쿄(東京)의 3개 도시에서 열렸던 〈한국미술 5천년전〉이다.

신석기시대와 청동기시대의 각종 고고학적 유물과 삼국시대의 여러 고분미술품과 불교미술품, 고려시대와 조선시대의 도자기, 그리고 조선시대의 회화 등 208점의 중요한 자료들이 전시되었다. 일본에서의 이 전시는 '일본문화의 원류로서의 한국문화'를 입증하는 매우 알찬 것이었다. 이 전시회에 출품되었던 상당수의 작품들은 한국미술의 독창성을 여실히 보여 줄 뿐 아니라 일본미술의 원형임을 입증해 주는 것들이었다. 따라서 이 전시를 통하여 일본의 많은 학자들과 문화인들이 한국문화의 우수성을 재인식하게 되었고 또 그들의 고대문화의 대부분이 한국문화의 영향과 자극을 받아 발전한 것임을 깨닫게 되었던 것이다.

아울러 이 전시회가 일본에서 여러 가지로 차별대우를 받으며 살고 있는 우리의 교포들에게 문화적 긍지와 민족적 자주성을 일깨워 준 것도 일본인들에게 준 영향 못지 않게 중요한 일이었다고 하겠다.

1960년대에 자리잡히기 시작한 구미에서의 동양학 연구가 1970년대에 이르

러 더욱 본격화되고 또 우리 나라의 경제 성장이 널리 알려지자 우리의 역사와 문화에 대해서도 알고자 하는 관심도가 전에 없이 높아지게 되었다. 이에 따라 구미의 여러 나라들이 앞을 다투어 우리의 문화재를 전시하기를 제의해 오기에 이른 것이다.

이러한 요청에 부응하고, 또 우리 문화의 전통과 우수성을 해외에 널리 소개하여 외국인에게 한국문화를 재인식시키고 국제 문화교류에 이바지 하고자 1979년 5월 1일부터 1981년 6월 14일까지 2년이 넘는 기간 동안 미국에서 〈한국미술 5천년전(5000 Years of Korean Art)〉을 갖게 된 것이다.

일본에서의 전시에 출품되었던 작품들을 토대로 미국인들의 관심과 미의식을 충족시켜 주고 동시에 우리 미술의 진면목을 보여 주기에 적합한 금속공예 회화부분을 대폭 증강한 총 354점에 이르는 소중한 미술문화재들이 출품되었다. 이 작품들은 국립박물관, 각 대학박물관, 그리고 사설 박물관이나 개인소장품들로부터 선정된 것들이다.

이 미국 전시는 지금까지 해외에 나갔던 전시회들 중에서 가장 규모가 큰 것으로 샌프란시스코를 시발로 시애틀·시카고·클리블랜드·보스턴·뉴욕·캔자스시티 등 미국 내의 7개 주요도시들을 차례로 순방하였다. 그런데 이 미국 전시는 큰 반응을 불러일으켰음을 현지에서 저자가 직접 보고 느꼈고 또 외국 매스컴의 보도를 통해 분명히 알 수 있다.

5천년전의 전시장을 찾은 남녀노소의 많은 관람객들이 한국미술의 우수함에 경탄하고 찬사를 아끼지 않았다. 이들 중에는 이렇게 훌륭하고 전혀 새로운 경지의 미술이 한국에서 이루어졌던 사실을 까맣게 모르고 있었으며, 이 전시를 통해서 미처 알지 못했던 새로운 미의 세계를 경험하게 되었다는 반응을 보여 주는 사람들이 많았다.

종래의 미국·유럽·일본에서의 전시 때와는 달리 이 미국 전시에서는 단순한 시각적 전람회로만 끝내지 않고 국내외에서 충분한 학문적 뒷받침을 하기 위해 다각적인 노력을 경주하였던 것이 괄목할 만하다.

1979년 5월에 샌프란시스코 아시아 미술박물관에서 개최된 〈한국미술 국제 학술회의(International Symposium on Korean Art)〉와 캘리포니아대학 버클리 교내에서 열린 〈한국 역사 및 미술에 관한 강연〉 등은 그 좋은 예들이다.

한미 양국의 관계 학자들은 물론 일본·영국 등 제3국의 학자들까지 다수 참여했던 이 학술행사들은 한국 미술문화의 전통과 독창성을 전시만을 통한 단순한 시각적 차원에서가 아니라 보다 체계적인 학문적 차원에서 재인식시키고 폭넓은 이해를 도모했던 귀중한 것들이었다. 이러한 학술 행사들은 시애틀과 뉴욕에서도 개최되었다.

이 미국전시와 그에 수반되는 여러 가지 학술행사들을 통하여 우리는 다음과 같은 몇 가지 소중한 소득을 얻게 되었다고 저자는 믿고 있다.

첫째로는 한국문화의 긴 전통과 뛰어난 창의성이 올바르게 인식되고, 둘째로는 이와 동시에 일제시대에 뿌리를 내린 후 구미의 동양학자들에게까지 파급되어 우리의 역사와 문화를 왜곡시켜 온 일본의 식민사관이 어느 정도는 감소되었으며, 셋째로는 우리의 문화와 역사에 대한 미국 젊은 학자들의 관심을 일깨워 미국에서의 한국학 연구에 보다 큰 자극이 되었고, 넷째로는 피차에 여러 가지 잘못된 편견을 벗어나 진정한 의미에서의 한미친선에 많은 도움이 되었다는 점 등이다.

특히 비참했던 한국전란 등 여러 가지 정치적 사건만을 통하여 막연히 잘못 인식하고 있던 미국인들의 한국에 대한 편견이 순수한 문화적 측면의 이해를 통해 많이 개선되었다고 믿어진다. 아무튼 이 전시는 한미 양국 모두에게 많은 기여를 하였다고 생각한다.

〈한국미술 5천년전〉을 계기로 또 한 가지 우리가 유념해야 할 것은 외국인들에게 우리의 문화를 올바로 알리는 것도 매우 중요하지만 우리 자신들이 우리의 전통문화에 관하여 보다 철저히 연구 교육하고 계승 발전시키는 것이 그보다 더 시급하다고 하는 사실이다.

근년에 이르러 우리 나라에서도 전통미술을 비롯한 문화 전반에 걸쳐 일부 식자들의 관심도가 급격히 높아지고 있는 것이 사실이지만 아직도 교육이나 연구에

있어 이것이 충분히 뒷받침되지 못하고 있는 실정이다. 국내에서의 전통문화와 미술에 대한 연구와 교육이 충분히 이루어져야만 외국인들의 우리 것에 대한 관심도 제대로 계도할 수 있으리라고 믿는다.

III. 한국미술의 국제성과 독창성

한국의 미술은 1976년의 일본전시와 이 미국전시의 〈한국미술 5천년전〉이라는 명칭이 나타내듯 반만년의 장구한 역사와 전통을 지니고 있다.

즉 한국의 미술은 늦어도 신석기시대부터 현재에 이르기까지 긴 역사를 갖고 꾸준히 발전해 온 것이다. 이 오랜 역사는 현재 활발히 진행되고 있는 구석기시대 유적에서 확실한 미술품이 발견되는 경우 몇 만 년 또는 몇십 만년의 역사로 훨씬 길어질 가능성도 있는 것이다.

그러나 현재까지 밝혀진 확실한 자료들에 의하면 한국 미술은 신석기시대부터 현대까지의 수천 년의 역사와 전통을 지니고 있다고 보아야 할 것 같다. 〈한국미술 5천년전〉도 우리 미술문화의 이러한 긴 전통과 그 특색을 한눈에 보여 주는 전시라 하겠다.

그런데 상당히 높은 수준의 교육을 받은 우리 나라나 외국의 식자들 중에는 아직도 한국 미술이 정말로 중국이나 일본미술과 다른 특색이 무엇이냐? 한국미술의 특징을 한마디로 정의한다면 어떻게 말할 수 있느냐? 등의 질문을 하는 사람들이 적지 않다. 이 질문들에 대한 저자의 1차적인 대답은 다음과 같다. "한국미술은 분명히 중국이나 일본미술과는 다른 뚜렷한 특색을 지니고 있다. 그러나 그 특징을 한마디로 대답할 수는 없다. 왜냐하면 한국의 미술은 수천 년의 긴 역사를 지니고 있고, 시대와 지역과 분야에 따라 각기 다른 특색들을 이루었기 때문에 그 다양한 특색들을 한마디의 말로는 누구도 정의할 수 없고 또 정의한다고 해도 언제나 올바른 것으로 받아들여질 수는 없다고 본다."

식자들 중에서 이러한 질문들이 나오게 된 것은 물론 그들이 우리의 미술문화에 대해 진실로 알지 못하고 있는 데 일차적인 이유가 있고, 또 한국미술은 중국미술의 영향을 끊임없이 받았기 때문에 독창성이 없다는 일제식민사관에 자신도 모르게 물들어 있는 데 연유한다고 풀이된다. 사실상 지금까지의 우리 나라 역사교육이나 미술교육에서 우리의 미술문화에 관한 올바른 교육이 충분하고도 적절하게 실시되지 못했기 때문에 높은 수준의 교육을 받은 사람들조차도 전통문화에 대해서는 제대로 알지 못하는 경우가 많은 것이다.

어쨌든 한국 미술은 그러한 무지나 편견과는 관계없이 분명히 한국적 특색을 강하게 지니고 있고, 또 독창성이 뛰어난 훌륭한 미술임이 사실이다. 중국의 미술로부터 많은 영향을 받은 것은 사실이나 그에 대한 그릇된 견해를 가져서는 안 될 것이다. 고대 동아시아에 있어서의 중국미술이란 일종의 국제미술이었고 이 국제미술과 교섭을 갖고 수용한 것은 자연스럽고 또 자체의 발전을 위해 매우 바람직했던 일이다. 어느 나라나 민족의 문화도 외부와의 교섭이 없이는 훌륭하고 지속적인 발전을 이룩할 수 없다. 중국의 미술도 한국이나 일본 등의 주변국가들과 인도나 중앙아시아, 그리고 서양의 미술과 교섭을 유지하였기 때문에 높은 수준을 지속할 수 있었던 것이다.

높은 수준의 문화를 올바르게 수용한다는 것은 수용하는 쪽의 문화가 수용되는 쪽의 문화와 수준이 대등할 때 비로소 가능한 것이다. 따라서 중국문화의 수용 자체가 문제될 수 없다.

문제는 영향을 받았느냐, 안 받았느냐 하는 데에 있지 않고 그 영향을 바탕으로 독자적인 세계를 형성했느냐, 못 했느냐 하는 데에 있는 것이다. 우리의 선조들은 중국의 문화를 받아들여 항상 독창적인 미술을 형성하였던 것이다. 또 중국의 미술을 수용함에 있어서는 늘 자신들의 미의식이나 미감에 맞는 적합한 것만을 가려서 선별적으로 받아들이고 그 받아들인 것들은 항상 자신들에게 맞게 발전시켰던 것이다. 그러므로 한국의 미술은 다른 나라들의 발달된 미술과 마찬가지로 국제적 성격과 독창적 특색을 함께 지니고 있는 경우가 많다.

이러한 예는 우리의 미술에서 자주 찾아볼 수 있으나 그 전형적인 일례로 고려시대의 청자를 들어 볼 수 있다. 고려시대의 청자는 중국 송·원대 청자의 영향을 받아 발전하였으므로 국제성이 강한 미술이라고도 볼 수 있겠지만 아름다운 형태, 깊고 은은한 비색(翡色)의 유약(釉藥), 독특한 상감기법(象嵌技法)과 문양, 그리고 최초의 진사(辰沙) 사용 등 여러 가지 점에서 중국의 청자와는 현저히 다른 독자적 특징을 뚜렷이 형성하였던 것이다. 이 점은 우리의 미술이 그때그때 국제미술 조류를 가려서 수용하고 그것을 토대로 보다 훌륭한 독자적 경지로 발전시켜 왔음을 단적으로 말해 주는 것이라 하겠다.

또한 한국의 미술은 일찍부터 일본에 전해져 그곳의 고대 미술 발전에 크나큰 영향과 자극을 주었던 것이다. 일본에 전해져 영향을 미친 한국미술이란 중국으로부터 수용한 그대로의 것이 아니라 완전히 한국적으로 발전시킨 한국의 미술인 것이다. 이처럼 한국의 미술은 예로부터 국제성을 강하게 띠고 있고 또 이 국제성 때문에 끊임없이 발전하여 왔다고도 볼 수 있다.

그러나 한 나라의 미술이 이런 국제성만을 띠고 있다면 그것은 개성 없는 무국적의 미술로 전락하고 말 것이다. 한국미술을 돋보이게 하는 것은 이런 국제성이 아니라 독창성인 것이다.

한국미술은 위에서 살펴본 것처럼 외국의 미술과 교섭을 가지면서 다른 나라의 미술과는 스스로 구분되는 특징을 형성하였던 것이다. 그러나 이 특색들은 신석기시대, 청동기시대, 삼국시대, 남북조(통일신라·발해)시대, 고려시대, 조선시대를 거쳐오는 동안 끊임없이 변화하여 왔기 때문에 한마디로 단정지을 수 없는 다양성을 띠고 있다. 예를 들면 같은 삼국시대의 미술이라도 고구려의 미술이 힘차고 율동적이면서도 긴장감이 감도는 경향을 보이는 데 비하여 백제의 미술은 부드럽고 완만하며 느긋한 느낌을 준다. 반면에 신라의 미술은 어딘지 정밀(靜謐)하고 사변적(思辨的)이며 엄격하고 추상적인 분위기를 자아낸다. 그래서 삼국의 미술을 구태여 사람에 비유한다면 고구려는 무사, 백제는 도사, 신라는 철인에 비유해 볼 수도 있을 것이다. 이처럼 같은 삼국시대의 미술이라도 나라와 지역에 따라

각기 다른 성격을 띠고 있는 것이다.

이러한 삼국시대의 미술은 통일신라시대에 이르러 통합되고 조화를 이루어 8세기 중엽의 석굴암 조각에서 전형적으로 보듯이 풍요하고 세련되고 균형 잡힌 이상적인 미술로 발전하였던 것이다.

그 뒤의 고려시대 미술은 청자나 불교회화 등에서 보듯이 귀족적 아취가 짙게 풍기는 새로운 양식을 성취하여 전대의 미술과 큰 차이를 나타낸다.

한편 유교를 정치이념으로 하였던 조선시대의 미술은 회화 · 도자기 · 목칠공예 등에서 전형적으로 보듯이 다소 소방(疎放)하면서도 깔끔하고 즉흥적이면서도 유머가 넘치는 정취를 풍겨 준다.

이 시대의 미술은 자료가 지니고 있는 성격을 잘 살펴서 최소한의 노력으로 최대한의 효과를 나타내는 '미의 경제원리' 라고 지칭될 수 있는 특징을 지니고 있는데 이러한 특색은 바로 앞 시대인 고려의 미술과 현저하게 다른 점이라 하겠다.

이처럼 한국의 미술은 외국과의 교섭을 통해 자체를 살찌우며 새로운 양식을 항상 형성하여 왔다. 이러한 '한국적 미술양식' 은 시대에 따라 늘 변천하여 오면서 우리의 문화를 독창적인 것으로 발전시켰던 것이다. 이와 같은 사실은 지금까지 이루어진 우리 나라 미술의 해외전시, 특히 〈한국미술 5천년전〉에서도 뚜렷이 드러난다.

8. 문화재 해외전의 문제점

서로 다른 나라나 민족이 서로의 실체를 가장 잘 이해할 수 있는 지름길은 서로의 문화를 제대로 파악하고 향유하는 것뿐일 것이다. 아무런 편견 없이 서로의 문화를 올바로 이해할 때 우리 인간은 비로소 상대를 진실한 마음으로 존중하게 된다. 이것이 없을 때엔 오직 극단의 이해관계만이 상충되게 마련이다.

그러므로 우리 민족의 창의력과 미의식이 가장 잘 구현된 전통문화를 우리 스스로가 깊이 이해하고 또 남들로 하여금 그것을 잘 알도록 하는 것은 무엇보다도 중요한 일이라 하겠다.

이러한 의미에서 우리 나라가 해방 이후 여러 차례에 걸쳐 대규모의 국제해외전시회를 개최하였던 것은 그 의의가 크다고 볼 수 있다. 1957년 12월부터 1959년 6월(19개월)까지 워싱턴 · 뉴욕 · 보스턴 · 시애틀 · 미니애폴리스 · 샌프란시스코 · 로스앤젤레스 · 호놀룰루 등 미국의 8개 도시에서 개최되었던 〈한국미술걸작전〉이 그 효시였다. 그 후 2년 뒤인 1961년 2월부터 1962년 7월까지 런던 · 헤이그 · 파리 · 프랑크푸르트 · 빈 등 유럽의 5개 주요 도시에서 〈한국미술국보전〉이 개최된 바 있다. 다시 1976년 2월부터 7월까지 일본의 도쿄(東京) · 교토(京都) · 후쿠오카(福岡) 등 3개 도시에서 〈한국미술 5천년전〉이 열렸으며 이 전시는 내용을 약간 달리하여 1979년 5월부터 1981년 6월(14개월)까지 샌프란시스코 · 시애틀 · 시카고 · 보스턴 · 뉴욕 · 캔자스 · 워싱턴 등 미국의 8개 도시들에서 순회, 개최되었다.

이러한 전시들은 회화, 조각, 도자기를 비롯한 각종 공예, 고고학적 유물을 포함한 종합적인 성격의 광범한 것들로서 그 규모나 질에 있어서 그야말로 더없이 괄목할 만한 것들이었다.

보도된 바에 의하면 문화공보부는 1984년에 다시 영국·독일·프랑스 등의 국가들을 대상으로 〈한국고미술유럽순회전〉을 개최할 계획이라고 한다. 또 내년에는 일본의 도쿄(東京)·나고야(名古屋)·후쿠오카(福岡) 등지에서 〈신라문화특별전〉을 열 예정이라고도 한다. 이 두 전시회 역시 상대국들의 진지한 요청에 부응하고 동시에 우리 문화를 바르게 소개하는데 목적을 둔 것으로 이해된다. 그런데 세계 어느 나라도 우리처럼 대규모의 종합적인 문화재 전시를 그렇게 자주, 또 그토록 오랫동안 해외에 내보내 실시하지는 않는 듯하다. 이 문화재들의 막중한 가치와 이들의 해외나들이에 수반되는 위험부담을 감안하면 참으로 한시도 마음을 놓을 수 없는 일이다.

그럼에도 불구하고 우리는 수백 점의 귀중한 문화재들을 해외에 자주 내보내야만 했다. 그만큼 우리를 올바로 알려야만 할 필요성이 크고도 절실했던 것이다.

이제 또 다른 국보순회전(國寶巡廻展)을 앞두고 우리는 몇 가지 점들을 다시금 신중하게 생각해 볼 필요가 있다. 첫째 문화재들의 안전을 위한 가능한 모든 조치를 취함에 있어서 조금도 소홀함이 없어야 하겠다. 이 점은 관계 학예직들이 누구보다도 신경을 쓰는 일이지만 아무리 강조해도 지나친 일은 아닐 것이다. 또 이와 관련하여 되도록 전시할 나라나 도시의 수를 줄이고 전시의 기간도 너무 길지 않도록 하는 것이 좋으리라 생각된다. 그리고 개최 예정지의 기후나 그 밖의 여러 가지 여건들을 충분히 고려하여 개최 시기를 결정하는 것이 바람직하다고 본다.

둘째로 전시회의 성격을 뚜렷하게 부각시키되 동시에 상대국의 요구를 충족시킬 수 있는 방향에서의 특징 있는 내용을 지니도록 해야 될 것이다.

셋째로 가장 중요한 일은 이러한 전시회들을 통해 최대한의 성과를 거두도록 가능한 최선의 노력을 경주해야 되겠다는 것이다. 이에는 관람객의 동원을 위한 적절하고도 적극적인 홍보가 필요하리라 생각되고 그 보다도 더 절실한 것은 현지의 문화계와 학계 및 교육계에 전시 효과가 충분히 파급되도록 하는 일이다. 바로이 점이 실질적인 면에서 전시의 성과를 좌우하게 될 것이고 또 멀리 보게 되면 우리에게 가장 큰 도움을 주게 될 것이다.

 그런데 사실은 이것이 가장 어려운 일이 아닐 수 없다. 왜냐하면 이러한 학술적 또는 교육적 효과를 얻기 위해서는 우리 학계와 상대국 학계가 충분한 뒷받침을 할 수 있어야 하는데 그렇지 못한 것이 실정이기 때문이다. 이 방면의 우리 학계가 너무 열세여서 이러한 중요한 행사들을 심도 있고 다양하게 이끌어 가기 어려운 것이다. 이 점은 참으로 인정하고 싶지 않은 부끄러운 일이나 부인할 수 없는 게 사실이다. 그러므로 이러한 일들을 계기로 이 방면 학문의 발전과 인재양성에 대한 정책적 배려가 시급하게 요망된다.

 이 점은 외국에서의 실정도 마찬가지다. 한국학을 개설하는 대학들이 차차 늘어가고 있는 것은 사실이나 대부분이 어문·역사·정치 등에 편중되어 있고 문화쪽은 참으로 한심할 정도로 빈약한 상태에 있는 것이다.

 이러한 상태가 개선되지 않는 한 아무리 훌륭한 전시를 하고 아무리 풍성한 행사를 되풀이해도 그 효과는 일시적일 수밖에 없을 것이다. 외국인들에게 우리의 문화를 깊이 인식시키고 그것이 지속적으로 성장하도록 하는 길은 그들의 학문과 교육으로 직결되도록 하는 것뿐이다.

 일본에서 열릴 〈신라문화특별전〉은 가능하다면 〈신라·가야특별전〉으로 성격을 좀더 확대하는 것이 바람직하지 않을까 생각된다. 우리의 역사를 왜곡시킨 일본학자들의 여러 가지 설들 중에 가장 허무맹랑한 것이 가야지역(伽倻地域)에 일본이 일본부(日本府)를 두어 통치했다는 소위 임나일본부설(任那日本府說)이다. 그들의 잘못을 깊이 깨닫게 하는 데에 가야의 고토(古土)에서 출토된 유물들이 큰 역할을 하게 되리라 생각되기 때문이다.

 한 가지 더 부언하고 싶은 것은 우리의 문화재가 전시되는 지역의 미술품들을 우리 나라에 유치하여 전시할 수 있으면 하는 점이다. 지금까지 우리는 늘 상대국의 요청에 따라 문화재들을 일방적으로 보내기만 했을 뿐 그에 대한 문화적인 보답을 요청하지는 않았다. 이제는 이것을 탈피하는 게 좋겠다. 비록 우리가 보내는 전시회와 규모의 차이는 클지라도 상대국의 문화를 우리 국민으로 하여금 보고 누리게 함은 매우 바람직하다. 이 점은 상대국의 문화를 이해하기 위해서뿐만 아니

라 우리 자신의 문화를 살찌우는 데에도 크게 기여하리라 본다. 물론 외국의 문화재를 유치하는 데에는 고액의 보험료 지불 등 어려운 점이 많은 것이 사실이나 그래도 교환 전시의 효과는 그러한 어려움을 충분히 보상해 주리라 생각된다.

　　그러나 현 시점에서 우리가 유념해야 할 가장 중요한 점은 우리의 문화를 남들에게 널리 알리는 것 이상으로 우리 자신이 그 가치를 깊이 깨닫고 아껴야 한다는 평범한 사실이다. 또한 문화는 본래 어떠한 목적의 수단으로서보다도 문화 그 자체로서 순수하게 향유되는 것이 가장 바람직한 것임도 잊지 말아야 하겠다.

9. 해외 한국미술 경매의 명암

　최근에 소더비나 크리스티 등 외국의 미술품 경매회사들이 개최하는 경매에서 우리 나라의 고미술품들이 엄청난 값에 거래되어 놀라움과 반가움이 교차되고 있다. 고려시대의 불교회화와 정조대왕의 〈수원능행도〉가 백만달러대 가격을 깬 후 그 가격대를 계속 돌파하더니 드디어 1996년 10월 31일에는 크리스티경매에서 17세기 〈조선백자철화 용무늬항아리〉가 무려 765만 달러(약 63억 5천만 원)를 넘어서게 되었다. 크리스티측에 지불한 수수료까지 합치면 841만 7,500달러(약 69억 8,652만 5천 원)에 이른다. 이를 두고 많은 사람들은 우리 나라의 문화재가 외국에서 이제야 비로소 제대로 평가받게 되었다고 흐뭇해한다. 사실상 중국이나 일본의 미술품에 비하여 인식이 덜 되어 있던 과거와 달리 요즘에는 외국의 고미술 전문가들이나 애호가들이 한결같이 우리 문화재에 대해 큰 관심을 보이고 있어서 외국 경매에서의 고가 매매가 그들의 관심을 더욱 고조시키는 계기가 되었을 가능성이 높다고 생각된다.

　이러한 추세에 부응하듯 깊이 사장되어 있던 우리의 문화재들이 점차 바깥 세상으로 나오는 경향이다. 그리고 이에 발맞추듯 중국 것인지 일본 것인지 단정하기 어려운 작품들이 한국 것으로 비정되는 추세도 더욱 현저해지고 있다. 한국 것이라야 보다 많은 값을 받을 가능성이 높아진다고 믿기 때문이다. 이전에도 중국이나 일본 전문가들 사이에서 국적이 애매한 동양작품들을 한국 것으로 돌리는 경우가 종종 있기는 했지만 그 경향이 요즘에는 한층 더 현저해지고 있는 듯하다.

　외국에서 우리의 문화재나 미술품이 제대로 평가받고 또 그에 상응하는 값으로 거래되는 것을 보는 것은 한국인의 입장에서 확실히 기분 좋은 일이다. 또 이러한 작품들이 그처럼 고가에 매매되는 것은 너무도 당연하다고 생각된다. 특히 이

러한 경매를 통하여 소중한 우리 문화재들이 속속 우리의 품으로 되돌아오는 것은 무엇보다도 기쁜 일이 아닐 수 없다. 이처럼 어렵고 중요한 일을 척척 해내는 우리 나라의 관계자들이 더없이 고맙기도 하다.

그러나 이러한 밝은 측면들 이외에 좀더 신중하게 검토하고 대처해야 할 사항들이 있음도 부인하기 어렵다. 이와 관련하여, 무엇보다도 해외에서의 경매가격이 우리 나라 경제수준에 비하여 너무도 빨리 그리고 과도하게 치솟고 있으며, 고가품의 경우 대체로 출품자는 일본인들이고 구매자는 우리 나라 사람들로 유통경로가 비교적 단순화되고 있는 경향이어서 주목된다. 즉 헐값에 또는 부당하게 일본에 건너간 우리 문화재를 놓고 주로 일본인들과 우리 나라 사람들 사이에 얼마나 비싼 값에 주고받을 것인가를 겨루는 것과 진배없는 상황이 야기되고 있는 것이다. 이것이 과연 바람직한 것인지, 그것을 개선할 방법은 없는 것인지 모두 함께 자문하고 자성해 볼 시점에 이르렀다고 본다. 먼저 현재와 같은 경매의 추세가 야기할 부작용을 지적하지 않을 수 없다.

첫째는 외국에 전해지고 있는 우리 문화재를 적합한 값을 주고 되찾아 오는 일이 더욱 어려워지게 된다는 점이다. 값이 너무나 비싸서 우리의 경제수준으로 볼 때 우수한 작품을 많이 되찾아오는데 큰 난관이 된다. 외화의 소비도 만만치 않은 일이다. 이것은 결국 우리 문화재를 되찾아오겠다는 경매참여자들의 본래 취지와도 어긋나는 일이다.

둘째로 공공 박물관보다는 재력가들의 손에 사장될 가능성이 높아진다는 점이다. 최근에 국제경매에서 고가에 매매된 작품들이 공개되지 않고 계속 숨어 있는 사실은 이를 잘 말해 준다. 물론 이러한 비공개 배경에는 세금, 외환관리, 문화인식 부족 등 외부적 요인도 큰 몫을 하고 있다고 믿어진다.

셋째로 한국미술에 관심을 가지고 있는 외국의 박물관들이 작품 구입을 거의 포기하게 될 가능성이 높다는 점도 걱정된다. 너무나 값이 올라 넉넉지 않은 예산으로 우리 문화재를 사는 일이 불가능하기 때문이다. 더구나 우리 미술담당 학예원이 확보되어 있지 않은 서구의 박물관들에서는 중국미술이나 일본미술담당 학

예원들이 우리 것을 다루게 되는데 자기들의 영역을 제쳐놓고 보다 비싼 한국 문화재를 사게 되지 않을 것은 뻔하다.

넷째로 우리 문화의 착실한 해외홍보에 지장을 초래하게 된다. 빈약한 소장품의 개선 없이는, 즉 우수한 작품의 지속적인 확보 없이는 외국의 박물관들이 일반에게 우리 문화를 소개하는데 있어서 제대로 기능을 발휘하기 어려울 것은 자명하다.

이러한 점들을 들여다본다면 외국의 경매에서 우리의 문화재가 수백만 달러에 팔렸다고 그저 싱글벙글하기만 할 일이 아니다. 이제는 실속을 찾고 실리를 추구해야 하리라고 본다. 경매에 참여하는 우리 나라 사람들끼리 과도한 경쟁을 피하고 서로 합리적인 합의를 이끌어 냄으로써 보다 합당한 값에 보다 많은 문화재를 되찾아올 수 있도록 뜻과 지혜를 모아야 할 것이다. 또한 대상 작품이 조형적으로 뛰어나고 아름다운 명품일 뿐만 아니라 우리 나라 미술문화사를 복원하는데 있어서 필수불가결한 절대적 가치를 지니고 있는 작품인가의 여부에 대해서도 보다 철저한 검토가 선행되어야 하리라고 본다.

이밖에 경매의 보다 효율적이고 현명한 활용을 위해서 경매 참여자들의 외국어 구사능력 제고, 현지 사정의 철저한 파악, 경매정보의 신속한 획득, 국익을 위한 공공 박물관들과의 긴밀한 협력, 그리고 문화정책적 측면에서의 정부의 배려와 대책마련 등도 더욱 개선이 요망되는 사항들이라 하겠다.

10. 가짜 미술품

가짜 미술품으로 인한 사회적 물의는 동서고금에 늘 있어 왔던 일이다. 그러나 최근에 우리 나라에서 전개되는 가짜 미술품 문제는 이제 일과성 해프닝으로만 보기 어려운 심각한 양상을 띠고 있어 경종을 울려 둘 필요성과 책무를 느끼게 된다. 특히 박물관과 미술관, 개인 수집가들이 늘고 있는 요즈음에는 더욱 심각한 문제가 아닐 수 없다.

가짜 미술품은 부당한 상품적 가치와 경제적 이익을 전제로 하여 생겨나게 마련이다. 또한 반드시 애호가를 속이기 위해 만들어진다.

젊은 미술가들이 훈련을 위해 옛 대가들의 작품을 방작(倣作)하는 것은 가짜를 만드는 행위와는 구분된다. 그들의 행위는 예술적 성장을 위한 순수한 것이며 옛날 작가들의 이름을 도용하거나 가짜 낙관을 하는 일은 없다. 그러나 가짜 제작자들은 당치않은 수준의 작품에 유력한 작가의 이름을 써넣고 도장까지 찍어서 세상 사람들의 눈을 속이고 자신의 욕심을 채우는 범죄행위를 서슴지 않는다. 또한 그들은 가짜를 식별하는 능력을 지닌 전문가들을 미워한다. 자기들의 원활한 상거래에 걸림돌이 된다고 보기 때문이다.

가짜 미술품은 속성상 잘 팔리는 유명한 작가의 것들이 많이 만들어진다. 비싸게 팔리고 이익을 많이 남겨 주기 때문이다. 또한 속이기 쉬운 것들이 많이 만들어진다. 이 때문에 판별이 비교적 용이한 현대작가들의 경우보다는 일반이 잘 모르는 옛날 것들이 더 많이 날조되고 유통되게 된다.

현재 우리 나라에서는 회화·서예·불상·도자기·금속공예 등 미술의 거의 전 분야에 걸쳐 가짜 작품들이 범람하고 있다. 특히 회화와 서예·도자기 분야는 더욱 심하다. 최근에는 비단 우리 나라 미술품만이 아니라 중국의 가짜 미술품들

까지 대량 유입돼 암암리에 유통되고 있어 경계를 요한다. 심지어 서양의 유명 경매회사에서 팔리지 않은 섭치들까지 들어와 소화되고 있다는 소문이 파다하다.

이와 같은 가짜 미술품의 횡행은 많은 문제를 일으킨다. 선의의 많은 미술애호가들을 피해자로 만들고, 국민과 사회를 혼란스럽게 하며, 미술시장을 얼어붙게 하고, 아까운 외화를 낭비하게 한다. 그러므로 가짜 미술품 문제는 국가적인 차원에서 결코 가볍게 보아서는 안 된다. 정부는 상습적인 가짜 미술품 제작자와 거래자를 발본색원(拔本塞源)함으로써 문화의 정도를 세워야 할 것이다.

그러나 일차적으로는 가짜 미술품의 공급자와 수요자에게 가장 큰 책임이 있음을 부인할 수 없다. 공급자는 쉽게 일확천금을 얻으려는 지나친 욕심과 남을 속이려는 비뚤어진 양심 때문에 많은 사람들에게 손해를 끼치며, 수요자는 안목이 낮고 식견이 좁으면서도 자신을 과신하는 교만 때문에 피해를 보게 된다. 수요자가 어리석게 계속 속으면 가짜는 더욱 기승을 부리게 된다.

가짜 미술품으로 인해 피해를 보지 않으려면 미술품수집가 스스로 진안(眞贋)을 판가름할 만한 능력을 갖추거나 실력 있는 전문가의 자문을 구하는 것이 바람직하다. 공신력 있는 감정기구가 설치될 경우 그 보증을 받는 일도 권장할 만하다. 그러나 이러한 일들이 쉽지 않은 데 문제가 있다.

가짜와 진짜를 식별할 수 있으려면 훈련된 날카로운 눈, 미술의 역사를 종횡으로 꿰뚫는 전문적인 지식, 높은 안목, 넓은 식견, 명작을 많이 본 풍부하고 오랜 경험, 욕심을 버린 겸허한 마음 등을 고루 갖추어야 한다.

그래도 실수할 위험성은 항상 주변에 도사리고 있다. 전문적 훈련을 받거나 풍부한 실무경험을 쌓을 기회가 없었던 눈 나쁜 상인들이 자기소유의 가짜를 온갖 수단을 동원해 진짜라고 우긴다면 그것은 바로 국민을 우롱하고 사회를 기만하는 행위가 아니겠는가.

닭은 닭일 뿐 꿩이 될 수 없듯이 가짜는 가짜일 뿐 진짜가 될 수 없다. 우리 모두가 부질없는 욕심을 과감하게 버리고 참된 미술문화를 일구어 가기 위해 항상 겸허하고 진실해야 하겠다. 또한 미술계와 정부는 가짜 미술품의 출현과 유통을

근절시킬 법적 · 제도적 장치를 한시바삐 마련해야 하리라고 본다. 이와 함께 반복하여 가짜 문제를 야기하는 일, 정부의 허가를 받지 않고 밀매 행위를 하면서 세금을 포탈하는 일, 외국의 가짜미술품을 들여와 미술시장을 교란시키고 외화를 낭비하는 일 등이 발붙이기 어려운 건전한 사회를 만드는데 우리 모두 힘을 모아야 하겠다.

11. 무계정사지

　최근에 이르러 유적들에 대한 우리 국민들의 관심이 갑자기 높아져서 답사 여행도 늘고 여러 가지 안내서도 쏟아져 나오고 있다. 이처럼 관심이 고조됨에 따라 문화유적에 대한 일반인들의 이해가 증진되는 등 긍정적 측면도 나타나고 있지만 반면에 귀중한 유적들의 훼손을 야기하고 관리인이나 주민들에게 괴로움을 끼치는 부정적 측면도 드러나고 있다. 또한 대체로 국민들의 관심이 지방에 흩어져 있는 고대의 불교 관계 유적에 치우쳐 있는 감이 있다.

　저자가 이곳에 소개하려는 무계정사지(武溪精舍址)는 서울에 있는 조선왕조 시대의 비불교적인 유적이라는 점에서, 많은 사람들이 관심을 가지고 찾고 있는 유적들과는 상당한 차이가 있다도 70. 혹시 널리 알려지면 본의 아니게 부작용이라도 생기지나 않을까 저어되기도 한다. 그러나 그 중요성은 꼭 소개해 둘 필요가 있다고 믿는다.

　무계정사는 세종대왕의 셋째 아들인 안평대군 이용(李瑢, 1418~1453)이 지은 것으로 그 터는 현재 서울특별시 종로구 부암동(付岩洞) 329번지의 4호와 그 일대로서 서울특별시 유형문화재 22호로 지정되어 있다. 이 터에는 '武溪洞'이라고 깊이 각자(刻字)된 큰 바위가 남아 있어서 그 증표가 되고 있다.

　안평대군이 무계정사를 지은 것은 1451년의 일이다. 그는 4년 전인 1447년 봄에 꿈속에서 도원을 여행하고 그것을 당시 최고의 화원이던 안견에게 설명하여 〈몽유도원도〉를 그리게 하였는데, 그때 꿈속에서 보았던 경관과 비슷한 곳을 택하여 지은 것이 바로 이 무계정사인 것이다. 안평대군은 그의 측근 참모였던 이현로(李賢老)의 권유와 그곳이 '만대에 걸쳐 왕이 흥성할 땅(萬代興王之地)'이라는 풍수설을 받아들여 무계정사를 지었다는 사실이 『단종실록(端宗實錄)』에 적혀 있다.

도 70
무계동(武溪洞) 석각(石刻),
서울시 종로구 부암동

　당시 무계정사가 있었던 곳의 모습에 관해서는 안평대군과 가까웠던 집현전
학사 이개(李塏)가 남긴 「무계정사기(武溪精舍記)」를 통하여 대충 엿볼 수 있다.
이 기록에 의하면 무계정사 터는 백악(白岳)의 서북쪽 산록에 있었으며 안은 넓고
밖은 은밀하여 스스로 한 구역을 이루었는데 동서는 200∼300보 정도였고 남북
반쯤 되는 곳에 계곡 물이 흐르고 골짜기 입구에 폭포가 수십 장(丈) 떨어졌다고
한다. 이곳을 무계라고 하였는데 그곳에는 못이 있어 연꽃을 심었고 수백 그루의
복숭아나무와 대나무가 주위를 둘러싸듯 했는데 넓고 깊어서 도원동(桃源洞)의
기이한 모습과 비슷했다고 한다.
　현재는 이 터와 그 주변에 집들이 들어서 있고 제법 넓은 도로가 나 있어 격세
지감을 느끼게 된다. 그렇지만 지금도 이곳은 서울 다른 지역의 소란함과 번잡함
에 비하면 비교적 조용하고 한적한 분위기를 지니고 있다. 청와대와 가까운 편이

어서 함부로 개발할 수 없기 때문인 듯하다.

안평대군은 이곳에서 당시의 대표적인 각계의 명사들과 폭넓게 교류하며 학문과 예술을 논하고 아울러 형인 수양대군과 심각한 정치적 대결을 벌였다. 이처럼 이곳은 15세기 한국 역사 문화의 대표적 현장으로서 그 의의가 지극히 크다.

앞으로 이곳을 철저하게 발굴 조사하고 가능하다면 옛 모습을 복원할 수 있으면 하고 바래본다. 궁궐 다음으로 중요한 곳이라고 믿기 때문이다. 이따금 이곳을 찾아 당시를 상상해 보곤 한다.

12. 현동자 안견선생 기념비문

　　현동자(玄洞子) 안견(安堅)선생은 한국적 산수화풍과 독자적 아름다움을 창출한 조선왕조 최대의 거장이자 신라의 솔거(率居), 고려의 이녕(李寧)과 함께 우리 나라 회화사상 3대가로 손꼽히는 발군의 인물이다. 세종대왕과 안평대군의 아낌을 받으며 대성했던 선생은 이미 그의 시대에 입신(入神)한 독보적 화가로 평가되었고 동국(東國)의 고개지(顧愷之)와 오도자(吳道子)로 지칭되기도 하였다. 세상 사람들이 선생의 그림을 금과 옥처럼 아끼고 보존하였다고 전해지는 것은 선생의 뛰어난 기량과 높은 평가에서 연유한 것임을 말해 준다.

　　선생은 호를 현동자 또는 주경(朱耕)이라 하였으며 자를 가도(可度) 혹은 득수(得守)라 하였다. 옛 기록들에는 선생이 지곡(地谷) 사람이라고 전해지고 있는 바 지곡은 바로 현재의 충청남도 서산군 지곡면(地谷面)이다. 옛 서산의 학자인 한여현(韓汝賢)이 그의 저서인 호산록(湖山錄)에서 안견선생을 「본읍 지곡인(本邑地谷人)」이라고 못박아 기록한 것은 현대의 우리에게 값진 전거가 된다 도 71.

　　안견선생은 세종조(世宗朝)에 가장 뛰어난 화원으로 성장하였으며, 그 후에도 문종, 단종, 세조, 예종, 성종 초년까지 여러 현왕(賢王)을 섬기며 활약하였다고 믿어진다. 도화서의 선화(善畵)를 거쳐 화원으로서는 처음으로 정4품(正四品) 체아직(遞兒職)인 호군(護軍)의 벼슬에 이르렀다. 또한 선생의 아들인 안소희(安紹禧)는 성종 9年(1478)에 친시(親試) 문과(文科)에 급제하여 성균관(成均館)의 전적(典籍)을 지내기도 하였다. 선생가문의 이러한 광영은 조정(朝廷)에 대한 선생의 오랫동안의 기여와 탁월한 재주가 폭넓게 인정을 받은 데에서 부여된 것임은 말할 나위가 없다.

　　안견선생은 성(性)이 총민(聰敏)하고 정박(精博)하였으며, 옛 그림을 많이 보

도 71
현동자(玄洞子) 안견선생(安堅先生) 기념비(紀念碑), 충청남도 서산군 지곡면

아 그 요체를 터득하고 여러 대가들의 좋은 점을 총합하여 자성일가(自成一家)하였다고 전해진다. 즉 전통을 소화하여 대성하였음을 의미하니 우리에게도 좋은 교훈이 된다.

선생은 산수화에 특히 뛰어났으나 그밖에 초상, 화훼(花卉), 노안(蘆雁), 누각(樓閣), 말(馬), 의장도(儀仗圖) 등에 이르기까지 넓게 그렸으니 선생의 기량이 광범하게 미쳤으며 조야의 요청이 다대하였음을 알겠다. 선생은 청산백운도(靑山白雲圖), 팔준도(八駿圖), 임강완월도(臨江玩月圖), 이사마산수도(李司馬山水圖), 대소가의장도(大小駕儀仗圖) 등 수많은 득의작을 창출하였으나 오늘날에는 오직 〈몽유도원도(夢遊桃園圖)〉만이 전해지고 있을 뿐이다.

〈몽유도원도〉는 안평대군이 꿈에 본 도원의 세계를 그린 것으로 세종 29年(1447) 4월 20일에 착수하여 3일 만에 완성을 본 작품이다. 이 작품은 안견 선생의 그림과 함께 안평대군의 발문, 고득종(高得宗), 강석덕(姜碩德), 정인지(鄭麟

趾), 박연(朴堧), 김종서(金宗瑞), 이적(李迹), 최항(崔恒), 신숙주(申叔舟), 이개(李塏), 하연(河演), 송처관(宋處寬), 김담(金淡), 박팽년(朴彭年), 윤자운(尹子雲), 이예(李芮), 이현로(李賢老), 서거정(徐居正), 성삼문(成三問), 김수온(金守溫), 석만우(釋卍雨), 최수(崔脩) 등 혜성 같은 당대 명사들의 시문들이 각기 자필로 쓰여져 있어 시서화(詩書畵) 삼절(三絶)을 이룬 세종대의 기념비적 걸작이다. 이러한 걸작이 몽유라도 하듯이 일본에 건너가 덴리대학(天理大學) 중앙도서관에 소장되어 있으니, 국내에 보존하지 못함이 애석하고 송구스럽기 그지없다.

안견 선생의 예명은 자자하여 당대는 물론, 후대의 수많은 화가들에게도 감화를 주었다. 석경(石璟), 양팽손(梁彭孫), 신사임당(申師任堂), 정세광(鄭世光), 이정근(李正根), 이흥효(李興孝), 윤의립(尹毅立), 이징(李澄), 김명국(金明國) 등을 비롯한 수다한 사대부화가와 화원들이 선생의 화풍을 다투어 추종하였을 뿐만 아니라 바다 건너 일본의 무로마치(室町)시대의 화가들도 선생의 영향을 수용하였으니, 선생의 화명과 영향력은 가히 국제적이었다고 하겠다 도 72, 73.

이러한 거장이 우리 나라에서 배출되었음은 더없이 자랑스러운 일이며, 선생의 위업을 기리는 기념비가 뜻 있는 후인들에 의하여 서산군 지곡에 세워지게 됨은 비록 만시지탄의 감은 있으나 지극히 다행스러운 일이 아닐 수 없다. 이제 현창사업을 계기로 하여 선생의 위업이 더욱 널리 이해되고 빛을 발하여 훌륭한 새 문화를 일구어 가는 데 큰 보탬이 될 것을 기대해 마지않는다.

비문은 서울대학교 교수 안휘준(安輝濬)이 짓고 국전 초대작가 황석봉(黃晳捧)이 썼으며, 조각은 차상권(車相權) 초대작가가 제작하였다. 서산군수 박융화(朴隆和)가 안견 선생의 위업을 기리고 전통문화의 계승발전을 도모하기 위하여 군민과 뜻있는 분들의 정성을 모아 이 기념비를 세운다.

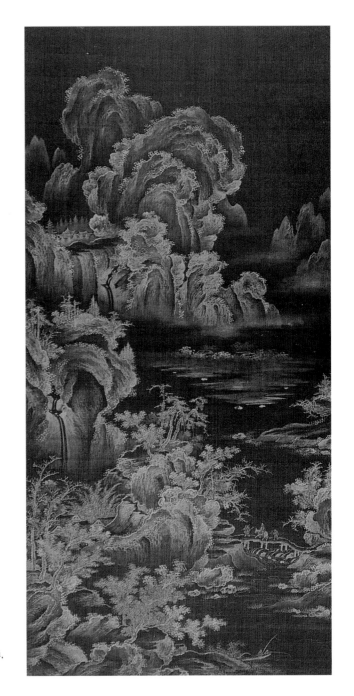

도 72
이징(李澄),
〈고사기려(高士騎驢)〉,
조선, 17세기 전반,
비단에 금니(金泥), 117.5×57.0cm,
간송미술관 소장

도 73
김명국(金明國), 〈만춘(晚春)〉, 《사시팔경도첩(四時八景圖帖)》 중, 조선, 17세기 전반,
비단에 금니(金泥), 27.1×25.7cm, 국립중앙박물관 소장

13. 경희궁지의 보존문제

서울시가 한양 정도 600년을 기념하기 위하여 경희궁지에 시립박물관과 미술관을 세우고자, 설계를 확정짓고 공사 착수의 시기를 엿보고 있다고 한다. 역사와 문화를 품고 있는 유적지를 충실하게 보존할 것인가, 아니면 새 시대의 필요성에 따라 변형이나 훼손도 불가피한 것으로 보아야 할 것인가 하는 문제는 현대사회에서 종종 마주치게 되는 일이다. 경희궁지의 문제는 이러한 예의 전형이라 하겠다. 이러한 문제는 양쪽 모두 나름대로의 근거를 지니고 있음을 부인하기 어렵다.

그러나 저자는 원칙적으로 유적지는 잘 보존되어야 하며 새로운 건설이라는 미명하에 훼손되어서는 결코 안 된다고 믿는다. 특히, 경희궁지의 경우에는 더욱 그러하다고 본다. 경희궁지를 위하여 현대의 우리가 할 일이 무엇이며 앞으로 무엇을 어떻게 할 것인가에 대하여 간략하게 소견을 밝혀 두고자 한다.

I. 보존해야 할 이유

경희궁지를 보존해야 할 이유와 당위성을 들어 보면 다음과 같다.

첫째, 서궐로 일컬어지던 경희궁은 잘 알려져 있는 바와 같이 북궐인 경복궁, 동궐인 창덕궁과 창경궁, 그리고 덕수궁과 더불어 조선왕조의 5대궁의 하나로서 조선 중기 이후 자주 정궁 역할을 한 지극히 중요한 곳이다. 이렇듯 중요한 유적지를 이미 파손되었다는 이유로 더이상 훼손하는 것은 큰 잘못이 아닐 수 없다. 이는 상처입은 얼굴에 또 다른 상처를 내는 것과 다를 바 없다.

둘째, 경희궁지는 일제가 악랄하고도 계획적인 방법으로 철저하게 훼손시킨

문화파괴의 현장이며 반달리즘(Vandalism)의 생생한 증거이므로 역사교육의 장으로서 남겨 놓아야 한다. 일제가 자행한 역사 및 문화 파괴의 실상을 이곳처럼 잘 드러내 보여 주는 곳도 드물기 때문이다. 경복궁, 창덕궁, 창경궁도 심하게 훼손된 것은 사실이나 그래도 그곳들은 건물들이 꽤 남아 있어서 경희궁지만큼 처참하지는 않다. 셋째, 우리가 문화시설을 짓는다는 구실로 이 궁터를 우리 손으로 스스로 훼손한다면 결국 일제가 자행한 파괴 행위를 어느 정도 정당화시켜 주는 결과를 빚게 된다.

그들이 건물들을 철거하고 훼손시켜 준 덕분(?)에 그 터에 우리가 박물관과 미술관을 지을 수 있게 되었다고 말해도 편한 마음으로 반박하기가 어려울 것이다. 이는 마치 우리 나라가 일제의 식민통치를 받은 덕택에 현대화될 수 있었다고 주장하는 일부 일본인들의 망언만큼이나 궤변임에 틀림없으나 그러한 궤변의 대상이 될 수 있음도 부인하기 어렵다.

넷째, 고려대학교 박물관에 소장되어 있는 〈서궐도안〉 이외에는 경희궁 본래의 전체적인 모습을 제대로 전하는 자료가 거의 없으며, 그 원형이 아직까지 충분히 확인되어 있지 않은 실정이므로 보다 광범위하고 철저한 발굴조사를 위하여 더이상의 훼손이나 건축 행위가 있어서는 안 된다. 물론 발굴조사가 실시된 바 있기는 하나 그것이 불충분한 것이었음은 이미 잘 알려져 있는 바와 같다. 철저한 발굴조사와 경희궁에 관한 종합적 고찰이 우선적으로 이루어져야 한다고 본다.

다섯째, 박물관이든 미술관이든 한번 신축 건물이 들어서기 시작하면 야금야금 다른 건물들이 이런 핑계 저런 핑계로 세워지고 경희궁지는 더욱 훼손되는 운명에 처하게 될 것이다.

여섯째, 서울 시내에는 공원이나 녹지가 드물어 삭막한 분위기를 자아내며, 시민들을 거칠게 만들므로 경희궁지를 사적공원으로 지정하여 보존하는 것이 필요하다.

II. 앞으로 해야 할 일

첫째, 서울시립박물관과 미술관은 경희궁지가 아닌 다른 곳에 지어야만 한다. 장기적 안목에서 신중하게 검토하여 건설 부지를 결정함이 타당하다고 본다. 다만 서두르는 서울시를 말리기 위하여, 우선 머리에 떠오르는 곳을 들어 본다면, ① 보라매공원, ② 과천의 국립현대미술관 근처, ③ 용산의 미군기지 등이 있다. 보라매공원 부근에는 이렇다 할 문화공간이 없어서 새로운 문화시설이 필요한 곳이다. 서울시의 문화공간과 시설의 안배라는 측면에서도 한번쯤 고려하여 봄직하다고 생각한다. 과천의 국립현대미술관 근처는 서울시립박물관과 미술관이 들어섬으로써 보다 비중이 큰 문화지구를 이룰 수 있고, 또 동시에 아직도 문제가 되고 있는 그곳의 불편한 교통상황과 출입로를 개선하는 계기도 마련될 것이다. 이것은 결국 서울시와 국립현대미술관의 문제를 동시에 풀고 상호 보완하는 좋은 결과를 낳을 것이다. 한편, 용산의 미군기지는 국립중앙박물관, 국립자연사박물관 등과 함께 서울시립박물관과 미술관이 들어설 경우 최대의 새로운 종합문화 지구를 형성하게 될 것이다. 이 세 곳 중에서 어디에 서울시립박물관과 미술관을 세우더라도 경희궁지에 건립하는 것보다 훨씬 좋고 떳떳하다고 생각한다. 이처럼 다른 좋은 장소들이 있는 데도 불구하고 경희궁지에 굳이 박물관과 미술관을 세우려는 것은 도무지 납득하기 어렵다.

둘째, 철저한 발굴을 통하여 본래의 윤곽과 중요 건물지들을 확인하고 노출시켜서 야외박물관 기능을 부여해야 한다. 건물지들이 확인되지 않을 경우에는 사적공원으로 존속시키는 것이 좋을 것이다. 새롭게 건물들을 복원하는 문제는 좀더 시간을 두고 신중하게 검토해도 늦지 않는다고 본다. 어느 경우든 경희궁의 역사와 수난사, 과거의 역할과 기능, 본래의 규모와 건물배치 상황 등은 복원도와 설명문 등을 통하여 이곳을 찾는 시민들에게 알려 주어야 한다고 생각한다.

셋째, 경희궁에 관한 모든 기록과 자료, 발굴결과를 종합한 연구서를 장차 간행하여 후대에 참고가 되게 하여야 한다.

넷째, 현재로서는 허황된 꿈 같은 얘기로 들릴지 모르나 가능하다면 본래의 7만 평 전부는 아니라도 부분 부분 구입하여 지금 남아 있는 경희궁지에 편입시키는 일도 생각해 볼 필요가 있다. 장기적인 안목과 계획을 문화정책적 차원에서 입안하여 실시한다면 다음 세기에는 어느 정도 가능할 수도 있을 것이다.

이상 간략하게나마 경희궁지를 보존해야 할 이유를 언급하고, 앞으로 해야 할 일들에 관하여 알아보았다. 끝으로 이 문제의 바람직한 해결을 위하여 문화부와 서울시가 함께 협력할 것과 전문가들의 의견을 보다 진지하게 경청하여 줄 것을 요망한다. 일본인들이 파괴하고 헤집어 놓은 상처에 우리가 우리 손으로 더욱 상처를 내고 소금을 뿌리는 일은 말아야 하겠다. 더구나 서울 정도 600년 기념사업의 명목으로 그런 일이 저질러져서는 더욱 안 될 말이다. 이번 기회에 문화민족의 긍지와 도리를 우리 모두가 다같이 되새겨 보았으면 좋겠다.

14. 동궐도 개요

I.

　왕궁(王宮)의 여러 건물과 그것을 보호하기 위한 성곽(城郭) 및 주변 환경을 담아서 그리는 궁궐도(宮闕圖)는 우리 나라의 경우 삼국시대부터 그려지기 시작하였고 조선왕조시대에 이르러 가장 높은 수준으로 발달하였다. 고려대학교박물관과 동아대학교박물관이 소장하고 있는 〈동궐도(東闕圖)〉가 그 대표적인 예이다도 74.

　삼국시대에 넓은 의미에서의 궁궐도가 그려지기 시작하였음은 요동성총성도(遼東城塚城圖), 약수리벽화고분성곽도(藥水里壁畵古墳城郭圖), 용강대묘성곽도(龍岡大墓城郭圖) 등 고구려의 고분벽화를 통하여 짐작된다. 궁궐의 외부구조인 성곽과 내부의 건물들을 묘사한 이 그림들은 고구려를 위시한 삼국시대의 궁궐도를 이해하는 데 참고가 된다. 장방형(長方形)의 구도, 좌우 또는 사방으로 넘어진 성벽, 성벽의 중앙이나 모서리에 서 있는 문루(門樓) 등이 두드러져 보인다. 이러한 기본적인 구성과 양식이 조선왕조시대로 계승되었다는 것을 감안하면 우리 나라 궁궐도의 기본틀은 이미 고구려 때 시작되었다고 볼 수도 있을 것이다. 고구려의 성곽도나 궁궐도는 4～5세기보다 6～7세기에 좀더 발전하였음이 지금까지 알려진 단편적인 예들을 통하여 짐작된다.

　백제와 신라, 통일신라 및 발해에서도 성곽도나 궁궐도가 그려졌을 가능성이 높으나 남아 있는 작품이 없어 구체적인 언급이 불가능하다. 다만 754～755년에 제작된 〈대방광불화엄경변상도(大方廣佛華嚴經變相圖)〉에 그려진 건물과 와전(瓦塼)에 새겨진 건물들의 모습을 통하여 통일신라의 궁궐의 웅미(雄美)한 자태를 추측해 볼 수 있을 뿐이다.

도 74
〈동궐도(東闕圖)〉, 조선후기, 1824~1830년경, 종이에 채색, 273×567cm, 고려대학교박물관 소장

II.

　고려시대에는 붉은 색과 푸른 색 등으로 궁궐을 아름답게 꾸미기를 좋아하였으며 이렇게 꾸며진 궁궐의 모습은 이 시대의 불교회화나 변상도(變相圖) 등에 나타나 있다. 특히 일본 사이후쿠지(西福寺)에 소장되어 있는 〈관경변상서품도(觀經變相序品圖)〉는 그 대표적인 예다. 전각들을 비스듬히 배치하여 내용의 전개를 효율화시킨 포치법(布置法), 반부감법(半俯瞰法)의 활용, 정교하고 정확한 필법, 화려하고 격조 높은 설채법 등이 돋보인다. 이러한 특징들은 정도의 차이를 막론하고 이 시대의 다른 불교회화나 변상도들에도 나타난다. 이런 예들은 물론 본격적인 궁궐도는 아닌 것이 사실이지만 당시의 고려 궁궐의 모습과 지금은 전해지지 않는 그 시대 궁궐도의 일면을 엿보는데 많은 참고가 된다는 점에서 유의할 필요가 있다. 궁궐도가 본격적으로 그려지고 또 높은 수준으로 발전하였던 때는 조선왕조시대이다. 북궐(北闕)인 경복궁(景福宮), 동궐(東闕)인 창덕궁(昌德宮)과 창경궁(昌慶宮), 서궐(西闕)인 경희궁(慶熙宮), 별궁(別宮)인 화성궁(華城宮) 즉, 수원궁(水原宮)이 그려졌음이 기록과 현존 작품들에 의하여 확인된다.

　조선왕조시대에는 국초부터 궁궐도가 제작되기 시작하였다. 태조 2年(1393)에 서운관사(書雲官事) 권중화(權仲火)가 바친 신도종묘사직궁전조시형세지도(新都宗廟社稷宮殿朝市形勢之圖)는 그 첫 번째 대표적인 예일 것이다. 새 도읍인 한양의 종묘와 사직, 궁전과 조시의 모습을 담았던 이 그림은 궁궐과 그 주변의 경관을 함께 묘사한 것이었을 가능성이 높다고 믿어진다. 비록 화풍과 양식은 달라도 〈동궐도〉가 보여 주는 것처럼 궁궐과 그 주변의 자연경관을 아울러 표현한 작품이었을 것으로 믿어지며, 따라서 조선시대의 전형적인 대관식(大觀式) 궁궐도는 국초부터 활발하게 제작되었던 지도의 제작과 궤를 같이 하며 발전하였을 것으로 충분히 짐작된다. 또한 궁궐도나 지도 제작의 실무는 화원(畵員)에게 맡겨졌음은 여러 기록들을 통하여 확인된다.

　궁궐도를 제작하는 전통은 국초에 시작되어 후대에 면면히 계승되었다. 연산

군(燕山君) 때에 〈동소문외삼한도(東小門外森限圖)〉, 동변축장도〈(東邊築墻圖)〉와 함께 〈창덕궁도(昌德宮圖)〉가 제작되었던 것은 그 좋은 예이다. 이 때의 〈창경궁도〉가 어떠한 모습이었는지는 알 길이 없으나, 창경궁이 창덕궁과 함께 〈동궐도〉에 묘사되어 있는 사실을 감안하면 동궐도회(東闕圖繪)의 기틀은 이미 연산군(燕山君) 때에 자리잡기 시작하였다고 볼 수 있을 것이다.

한양의 궁궐과 성곽의 모습을 담은 한양성곽궁궐도(漢陽城廓宮闕圖)는 명종 때에도 그려졌다. 명종(明宗)은 1555年에 화사(畵師)에게 명하여 이 그림을 그리게 하고 병풍으로 꾸며서 대내(大內)의 여러 곳에 두게 했는데 이것은 궁궐과 주변의 경관을 함께 표현한 대관식(大觀式) 궁궐도임에 틀림이 없다고 하겠다. 명종(明宗) 때에는 이 밖에도 평양의 영숭전(永崇殿)과 그 주변의 모습을 담은 〈서경산천루관도(西京山川樓觀圖)〉도 제작되었다. 이처럼 국초부터 16세기에 이르는 기간에도 궁궐과 그 주변의 경치를 함께 표현하는 대관식 궁궐도의 전통은 간단없이 이어졌으며 이러한 전통이 새로운 양식과 결합되어 창출된 것이 〈동궐도〉라고 믿어진다.

『실록(實錄)』을 위시한 기록에 보이는 대관식(大觀式) 궁궐도들은 현재 전해지지 않고 있어 그 자세한 내용은 알 수 없으나 한시각(韓時覺)의 〈북새선은도(北塞宣恩圖)〉를 비롯한 기록화들과 대체로 유사한 측면을 지니고 있었지 않았을까 추측된다.

III.

조선왕조시대의 현존 궁궐도들은 〈동궐도〉나 〈서궐도안(西闕圖案)〉처럼 본격적인 궁궐도와 〈중묘조서연관사연도(中廟朝書筵官賜宴圖)〉, 왕세자출궁도(王世子出宮圖)〉, 〈조대비순칭경진하도(趙大妃旬稱慶陳賀圖)〉 등의 궁중행사를 묘사하기 위하여 궁궐의 모습을 담은 기록화로서의 소극적인 궁궐도로 구분된다. 이러

한 두 가지 궁궐도들을 통관하여 보면 양식적인 면에서 구양식계와 신양식계의 두 가지 계보로 분류된다. 〈중묘조서연관사연도〉, 〈인평대군방전도(麟坪大君坊全圖)〉, 〈왕세자출궁도〉, 〈조대비사순칭경진하도〉, 〈왕세자두후평복진하도(王世子痘候平復陳賀圖)〉 등은 구양식계의 궁궐도 전통을 보여준다. 대체로 사방이 담벽으로 둘러싸여 있어 장방형(長方形)의 구도를 이루고 있고, 여러 방향의 시각을 사용하고 있음이 두드러져 보인다. 반면에 〈강화부궁전도(江華府宮殿圖)〉, 〈헌종가례도(憲宗嘉禮圖)〉, 〈동궐도〉, 〈서궐도안〉 등은 시각(視角)이 일정한 방향으로 향하는 평행사선구도와 부감법(俯瞰法)을 결합시킨 특징을 지니고 있으며, 구양식계의 궁궐도와 현저한 차이를 보여준다. 이것은 분명히 신양식이라고 지칭될 수 있는 것이다.

이러한 구양식과 신양식은 조선시대 궁궐도의 두 계보를 형성하는데 신양식은 조선시대 초기부터 말기까지 하나의 뚜렷한 전통을 이루며 이어졌고, 신양식은 18세기부터 형성되어 19세기로 계승 발전되면서 또 하나의 뚜렷한 계보를 이루었다. 〈동궐도〉는 이 신양식의 대표적인 작품이다. 이러한 신양식은 원근법, 투시도법, 명암법 등을 특징으로 하는 서양화법의 수용과 밀접한 연관이 있을 것으로 믿어진다. 평행사선구도와 부감법을 함께 결합시킨 이른바 '평행투시도법'은 18세기 이전의 작품에서는 찾아보기 어려운 반면에 서양화법이 전래되어 수용된 18세기 이후의 궁궐도와 지도 등의 작품들에서는 그 주종을 이루고 있음은 그러한 사실을 말해 준다고 하겠다. 〈동궐도〉나 〈서궐도안〉 등의 궁궐도에서 명암법은 찾아볼 수 없어도 일정한 방향으로 일관된 시각을 향하게 하는 것은 18세기 이전의 전통과는 무관한 것으로 북경(北京)을 통하여 들어온 서양화법을 한국식으로 수용한 결과라고 믿어진다.

어쨌든 이 신구 두 계보의 양식은 18세기부터는 함께 채택되기 시작하였다. 그 단적인 예는 〈수원능행도(水源陵行圖)〉라고 속칭되는 병풍 그림들에서 찾아볼 수 있다. 이 작품 중에서 '인정전진하도(仁政殿進賀圖)'와 '진하반차도(進賀班次圖)' 등은 구양식을 보여주는 반면에 '어좌도차도(御座都次圖)' 등은 신양식을 나

타내고 있다. 이로써 보면 18세기가 신구양식의 병용기(倂用期)의 시발이라고 할 수 있겠다. 대체로 전통적인 궁중행사를 표현하기 위한 기록화로서의 궁궐도에서는 구양식이 우세했던 반면에, 순수한 궁궐도의 표현에서는 18세기에서 19세기로 넘어가면서부터는 특히 신양식이 큰 비중을 차지하게 되었던 것으로 판단된다.

IV.

　우리 나라 궁궐도의 대표작은 말할 것도 없이 〈동궐도〉이다. 창덕궁과 창경궁을 그 주변의 경관과 함께 묘사한 이 궁궐도는 현재 고려대학교박물관과 동아대학교박물관에 각각 1질씩 소장되어 있는데 그 크기, 내용의 복합성과 정교성, 작품의 수준 등 여러 가지 면에서 단연 압권이라 아니할 수 없다. 창덕궁과 창경궁의 수많은 전각(殿閣), 재당(齋堂), 누정(樓亭), 낭방(廊房), 당청(堂廳), 궁장(宮墻)을 비롯한 건물들과 지당(池塘), 조원(造苑) 등의 시설물들은 물론 주변의 자연환경까지 한눈에 볼 수 있도록 평행사선구도와 부감법을 결합하여 그려낸 신양식계의 대표적 궁궐도이다. 회화사적인 면에서도 매우 우수하고 중요하지만 조선시대 궁궐의 배치와 짜임새, 아름다움과 웅장함, 건축과 조경의 양태, 기타 시설물의 설치상태 등을 총체적이고 포괄적으로 파악하는 데에도 더없이 귀중한 자료가 된다.

　〈동궐도〉는 이러한 지대한 중요성에도 불구하고 제작에 관한 기록이 일체 전해지지 않고 있어 정확한 제작연대, 경위와 절차, 제작자들이 밝혀져 있지 않다. 아마도 극비의 작업이었기 때문에 『실록(實錄)』이나 『의궤(儀軌)』 등으로 기록되지 않았던 것으로 추측된다.

　이 작품의 제작연대에 관하여는 주남철(朱南哲) 교수의 설이 가장 설득력이 있다. 주교수는 "경복전(景福殿)이 불탄 순조 24년(1824)부터 의두각(倚斗閣)이 양안재(陽安齋) 자리에 들어선 순조 27년(1827) 사이의 3년간에 그려진"것으로 보았다. 다만 〈동궐도〉의 거대한 규모와 복잡한 제작상의 난점들을 감안하면 제작

에 착수한 시기는 1824~1827년으로 볼 수 있어도 실제로 완성된 시기는 그 이후일 가능성도 배제하기 어려울 것으로 믿어진다.

제작에 참여한 인물들에 관하여는 "지화격자(知畵格者)"로서의 사대부(士大夫)들이 책임자로, 능화자(能畵者)로서의 화원(畵員)들이 함께 참가했을 것으로 많은 기록화들의 사례들로 보아 짐작되나 현재로서는 확인할 길이 없다. 또한 화원들도 계화(界畵)에 능한 자와 산수화에 능한 자가 분담하여 제작했을 가능성이 높으나 누가 참여하였고 어떻게 제작을 진행시켰는지 알 수 없다. 다만 산수배경의 묘사에는 이수민(李壽民)의 화풍이 엿보여 그가 제작에 참여했던 화원의 한 사람이었을 가능성이 높다고 판단된다. 이 밖에도 이수민의 형인 이윤민(李潤民)과 아들 이형록(李亨祿)도 주목을 요한다. 그리고 측량에 수많은 사람들이 참여하였을 것으로 믿어지나 알 길이 없다.

이〈동궐도〉는 16개의 화첩으로 이루어져 있는데 모두 펼쳐서 이어놓으면 좌편(서편)에 창덕궁이 오른편(동편)에 창경궁을 배치되어 있다. 이 두 궁이 오른편 상단에서 왼편 하단으로 이어지도록 평행사선구도와 부감법을 결합시켜 표현하였다. 사방이 담벽으로 둘러싸여 있고 그 안에는 각종 궁사(宮舍)를, 담밖에는 주변경관을 표현하였다. 봄철의 경치를 배경으로 묘사되었으며 건물의 현판에는 각기 명칭이 적혀 있어 확인이 용이하게 되어 있다.

이 작품에서 두드러져 보이는 평행투시도법은 신양식계 궁궐도의 가장 큰 특징인데 이 점은〈강화부궁전도(江華府宮殿圖)〉,〈수원능행도(水原陵幸圖)〉중의 '어좌도차도(御座都次圖)',〈수원궁궐도(水原宮闕圖)〉,〈헌종가례도(憲宗嘉禮圖)〉에서와 마찬가지다. 이로써 보면〈동궐도〉의 양식적 근원은 18세기의 상기 작품들에서 찾아볼 수 있음이 확인된다. 이 밖에도 이의양(李義養)의 화풍과 밀접한 연관이 엿보이는〈경기감영도(京畿監營圖)〉, 정선(鄭敾)의〈금강전도(金剛全圖)〉, 강희언(姜熙彦)의〈인왕산도(仁王山圖)〉,〈서궐도안(西闕圖案)〉과도 잘 비교된다.

〈동궐도〉와 함께 크게 주목되는 또 다른 궁궐도는 백묘화법(白描畵法)으로 경

희궁과 그 주변의 경관을 묘사한 〈서궐도안〉이다. 12폭의 종이를 이어 붙여서 그린 이 그림은 채색없이 선으로만 그리고 포치법(布置法), 옥우법(屋宇法), 수지법(樹枝法) 등으로 미루어 보면 〈동궐도〉와 마찬가지로 19세기초에 그려졌을 것으로 믿어진다. 소나무의 표현법에서 보면 〈경기감영도〉와 마찬가지로 이의양(李義養)의 화풍이 감지된다. 이 〈서궐도안〉은 동시대의 〈동궐도〉와 함께 19세기초에 이르러 우리 나라의 본격적인 신양식계 궁궐도의 정점을 이루었음을 입증하여 준다.

　〈동궐도〉에 그려진 창덕궁과 창경궁은 정궁(正宮)인 경복궁의 이궁(離宮)으로 지어진 것이나 임진왜란으로 인하여 경복궁이 불탄 후 고종 때에 이르러 복원되기 전까지는 이 두 궁궐이 사실상의 정궁으로 사용되었으므로 그 비중이 심대하였다고 볼 수 있다. 따라서 이 궁궐들을 묘사한 〈동궐도〉의 비중도 정궁의 모습을 표현한 것과 마찬가지였음을 간과할 수 없다. 또한 조선시대의 오대궁(五大宮 ; 경복궁, 창덕궁, 창경궁, 경희궁, 덕수궁) 모두가 일제시대에 심하게 훼손되었던 사실을 감안하면 19세기 초 창덕궁과 창경궁의 모습을 정교하게 표현한 〈동궐도〉의 건축학적 의의는 더 없이 크다고 하겠다.

　〈동궐도〉에 표현된 전각들은 전형적인 궁궐의 경우와 마찬가지로 외전(外殿), 내전(內殿), 관아(官衙), 후원(後苑)의 넷으로 대별된다. 외전에는 왕이 "정례적인 조하(朝賀)를 받고 또한 의식을 거행하는" 정전(正殿)과 "일상의 정사(政事)를 보는" 편전(便殿)이 있고, 내전에는 왕과 왕족들이 생활을 영위하는 정침(正寢)이 있는데, 〈동궐도〉에는 이것들이 모두 갖추어져 그려져 있다. 관아는 행각을 비롯한 부속건물들에 들어 있으므로 창덕궁의 주요 부분은 결국 외전, 내전, 후원의 셋이라 하겠다. 〈동궐도〉에는 이 외전, 내전의 모든 건물들은 물론 후원의 모습까지도 정확하게 표현되어 있다.

　창덕궁과 창경궁은 정궁인 경복궁이나 덕수궁과는 달리 계좌정향(癸坐丁向)을 하지 않고 높낮이가 다른 구릉의 지세를 살려서 건물들의 배치에 변화를 주고 있다. 이는 자연 지세를 최대한 살리고 있다는 점에서 우리 나라 전통건축이 지닌

배치의 특징을 잘 드러내고 있다고 하겠다.

　이러한 특성은 창덕궁의 정문인 돈화문(敦化門)이 창덕궁의 중심축에 위치하지 않고 남서쪽 모서리에 위치한 점에서도 드러난다. 〈동궐도〉에서도 이 돈화문의 위치는 정확하게 표현되어 있다. 다만 〈동궐도〉에 묘사된 돈화문은 정면 5칸인 중층(重層)의 팔작집인 데 반하여 현재 남아 있는 것은 우진각집이어서 차이를 드러내고 있어 의문을 제기한다. 이러한 차이는 홍화문(弘化門)의 경우에도 나타난다. 아마도 〈동궐도〉가 완성된 뒤에 이 문들이 고쳐 지어졌거나 아니면 화원이 잘못 그렸거나 둘 중의 하나일 것이나 단정하기는 어렵다고 생각된다.

　이 돈화문을 들어서 북행(北行)하다가 동쪽으로 꺾어지면 금천교(錦川橋)를 건너 창덕궁의 정전인 인정전(仁政殿)에 도달하게 된다. 인정전의 뒷편 동쪽에 편전인 선정전(宣政殿)이 위치하고 있는데 이처럼 중심축에서 벗어난 위치에 놓이게 된 것은 지형에 따른 배치했기 때문이다. 이는 경복궁의 경우와 대조를 보이는 것으로 창덕궁의 특징이라 하겠다. 이러한 변화는 다른 전각들의 경우에서도 엿보인다.

　창덕궁의 중요 전각으로는 이밖에도 편전인 희정당(熙政堂), 왕비의 정침인 대조전(大造殿), 대비전(大妃殿)이었던 수정전(壽靜殿), 진전(眞殿)이었던 선원전(璿源殿), 영조 때의 대비전이었던 영모당(永慕堂)과 그 주변의 전각이 관심을 끈다. 이러한 전각들의 모습과 현재의 모습에는 적지 않은 차이도 보이는데 많은 경우 일제시에 변형된 때문으로 볼 수 있다.

　후원은 〈동궐도〉의 윗부분(북쪽)에 그려져 있는데 넓직한 공간, 각종의 누정, 연못, 화계(花階), 취병(翠屛) 등의 모습이 보인다. 이곳의 산이나 구릉, 계곡과 냇물 등의 자연을 그대로 두면서 인공을 되도록 적게 가한 임천식정원(林泉式庭苑)인 점이 두드러진 특징이라 하겠다. 이러한 자연주의적 정원 꾸밈새는 조선시대의 미의식을 잘 반영하고 있다는 점에 주목된다.

　창경궁은 조선시대의 다른 궁궐들이 주로 남향인데 반하여 동향인 점이 두드러진 특징이다. 이는 풍수지리설(風水地理說)의 영향을 받은 때문이라고 믿어진다. 이 때문에 창경궁의 주요 정전(正殿)들은 동향을 하게 되어 있으나 기타 내전

(內殿)들은 대개 남향이어서 대조를 보인다. 홍화문(弘化門), 명정문(明政門), 명정전(明政殿)이 동향인 것은 따라서 당연하다고 하겠다. 정전인 명정전이 동향을 한 것과 대조적으로 편전인 문정전(文政殿), 왕과 왕비의 정침이었던 환경전(歡慶殿) 등은 남향을 하고 있다.

〈동궐도〉는 창덕궁과 창경궁의 건축구조를 이해하는 데에도 많은 참고가 된다. 궁궐의 전체 구조, 규모, 주변의 자연환경은 물론 건물의 기단, 주춧돌, 문살, 공포, 지붕의 기왓골, 용두(龍頭), 토수(吐獸) 등에 이르기까지 자세하게 묘사하고 있기 때문이다.

〈동궐도〉는 건물들을 동남쪽 상공에서 내려다본 모습으로 표현하였기 때문에 건물의 남쪽과 동쪽의 모습만 보여 줄 뿐 다른 쪽의 형태는 알아볼 수 없게 되어 있다. 이것이 〈동궐도〉를 통하여 전각들을 알아볼 때의 불가피한 한계라 하겠다.

건물들은 대체로 장방형 평면을 기본으로 하고 있으나 그밖에도 ㄱ, ㄴ, ㅁ자형을 이루고 있으며, 후원의 정자들은 정방형(正方形), 십자형(十字形), 육각형(六角形), 부등십각형(不等十角形) 등 훨씬 다양하고 자유로운 평면형(平面形)을 보여 준다.

건물들의 분석을 통해서 보면 건물의 방향을 왜곡하여 표현하거나, 기둥과 공포를 사실에 맞지 않게 그린 점 등이 엿보이지만 전체적으로는 사실에 입각하여 충실하게 표현한 것으로 판단되며 중요한 사료로 간주되어 마땅하다고 믿어진다.

V.

창덕궁과 창경궁의 후원은 우리 나라 조경 유적 중에서 가장 넓고 아름답고 대표적 후원이며 또한 조선시대 정원예술의 특징을 가장 잘 보여 준다. 현재는 일제시대에 이루어진 파괴와 변형, 시대의 흐름에 따른 원림(苑林)의 변화 때문에 조선시대 본래의 모습이 많이 변질되어 있는 것이 사실이나 〈동궐도〉를 통하여 그

원형을 어느 정도 찾아볼 수 있다고 생각된다.

창덕궁의 후원은 조선시대에는 북원(北苑), 북원(北園), 금원(禁園), 후원(後苑) 등으로 불리어졌음이 기록에 의하여 확인된다. 이러한 호칭 중에서 '후원' 이 가장 빈번하게 사용되었다. 일제의 영향이 크게 미쳤던 1904년경부터는 비원(秘苑)이라고 부르기도 하였다.

〈동궐도〉에 의거하여 이 후원 및 궁궐의 지역 분할, 계곡이나 연못의 위치와 형태, 다리, 담장, 취병(翠屏), 기타 시설물 등을 확인할 수 있다. 또한 그림만으로 모든 나무들의 종류를 일일이 다 확인할 수는 없어도 소나무, 활엽수, 버드나무 등은 쉽게 구분되므로 조경의 대체적인 양상은 파악할 수 있다. 특히 〈동궐도〉에 나타나 있는 1820년대의 조경이 판명되므로, 1873~1907년 사이에 도면으로 제작된 동궐도형(東闕圖形) 및 현재의 경관을 대조하여 19세기부터 현재까지의 조원상의 변천을 규명할 수가 있다.

동궐의 조원은 편의상 지역에 따라 살펴볼 수가 있다. 창덕궁의 정문인 돈화문(敦化門) 주변에서부터 알아보기로 하겠다. 돈화문 안쪽 금천교(錦川橋) 근방에는 회화나무, 느티나무, 버드나무 등으로 원림(苑林)이 조성되어 있다. 예로부터 왕궁(王宮)을 괴신(槐宸), 삼공(三公)을 괴위(槐位)라 일컬었듯이 궁궐 안에는 회화나무와 느티나무가 숲을 이루도록 하는 것이 조원의 관례였음을 보여 주는 좋은 예라 하겠다. 돈화문 안쪽의 현재 경관은 〈동궐도〉에 그려져 있는 바와 큰 대차가 없다.

금천교에서 동쪽으로 향하면 만나게 되었던 진선문(進善門, 현재는 없음)의 안쪽에는 현재 일제 때 심은 향나무들이 서 있으나 본래는 나무 한 그루도 없었던 것이다. 이것은 본래의 조경과 전혀 무관한 것임은 물론이다. 또한 현재의 어차고(御車庫) 뒤편 구릉에는 본래 활엽수보다는 노송이 주된 원림을 이루었던 것인데 지금은 노송림은 없어지고 느티나무와 참나무 등의 수종으로 채워져 있다.

인정전(仁政殿)과 경복전기(景福殿基) 사이의 공간에는 소나무들이 숲을 이루고 있다. 경복전기(景福殿基) 앞에는 우물과 장방형의 연못이 보인다. 선원전

(璿源殿)의 후원 영휘문(永輝門) 안쪽에는 큰 나무가 서 있는데 가지를 10개의 지주목이 받들고 있어 정원수의 세심한 관리가 엿보인다. 이러한 예는 근방에서도 발견된다.

대조전(大造殿)의 후원에는 괴석분, 소나무 분재인 듯한 화분들이 보이고, 앞쪽 월대(月臺)와 서측면에는 푸른 색의 가리개 울타리가 쳐져 있음이 눈에 띈다. 이러한 가리개들은 다른 곳에도 보이는데 마당의 공간을 분할하는 기능을 지니고 있었다고 하겠다. 대조전 주변의 경관은 1920년의 화재 이후에 많이 변경되었다.

낙선재(樂善齋)의 남쪽에 방지(方池)와 그 안의 둥근 섬, 청음정(淸陰亭) 동편에 위치한 추경원(秋景苑), 창경궁, 문정전(文政殿) 남쪽의 주원(柱苑) 등은 특히 아름답다. 또한 이 지역에는 화계(花階), 괴석분(怪石盆), 등가(藤架), 가리개, 해시계, 여러 형태의 담장 등으로 꾸며져 있어 조원의 다양함을 보여 준다.

조원(造苑)에 있어서 연못도 중요한 몫을 하고 있는데 특히 부용지(芙蓉池)는 주목을 끈다. 연못의 주변에는 아름다운 꽃나무들이 보이고 못 안에는 모정(茅亭)으로 꾸며진 용두선(龍頭船)과 편주(片舟)가 떠 있어 한가로운 분위기를 자아낸다. 영화당(暎花堂) 부근에도 어구(御溝)를 따라 버드나무들을 많이 심어서 시야를 가리도록 했음이 〈동궐도〉의 그림에서 잘 드러난다. 이밖에 장독대까지도 질서정연하게 정돈되어 있어 다른 궁사(宮舍)나 시설물들과 함께 조원의 한 부분과도 같은 느낌을 자아낸다.

창덕궁과 창경궁은 두 개의 궁궐이면서도 후원이 터져 있어 조원상의 자연스러움을 더욱 돋보이게 하였음이 간취된다. 또한 본래는 현재의 활엽수 위주의 수림보다는 송수(松樹)와 화목(花木)들이 주를 이루고 있었음도 확인된다. 궁사(宮舍)의 앞마당에는 일반적으로 나무를 심지 않고 화분, 괴석, 등가, 기타의 기물들을 놓아서 꾸민 것이 주목된다.

전반적으로 질서정연한 배치와 아름답고 깔끔한 자태, 실용적이고 효율적인 공간구성과 분할, 간결하고 짜임새 있는 꾸밈새, 자연적인 지세를 살리면서 인공적인 건물이나 시설물들과 조화를 이루도록 한 조경이 함께 어울려 미의 협주곡을

연주해 내고 있는 느낌을 자아낸다.

활엽수보다는 주로 소나무나 버드나무 등이 보이는 것은 19세기 초의 자연경관이기도 했겠지만 그런 나무들의 상징성과 함께 추동기의 낙엽문제를 손쉽게 해결하려는 의도때문일 것이라 추측된다. 아무튼 〈동궐도〉에 보이는 조원은 우리 나라 조선시대 궁궐의 꾸밈새뿐 아니라 한국인의 높고 세련된 미의식을 보여 준다는 점에서 대단히 괄목할 만하다.

이처럼 〈동궐도〉는 궁궐사, 회화사, 건축사, 조원사, 과학사 등 여러 분야의 관점에서 그 차지하는 비중이나 의의가 대단히 큰 작품임을 부인할 수 없다.

VI.

〈동궐도〉는 과학기기나 산업기술 연구에 있어서도 더없이 소중한 자료를 제공하여 준다. 특히 각종 기록들에서는 찾아볼 수 없는 여러 가지 과학 관계의 기기들이나 시설물 등이 비교적 명료하게 그려져 있어서 큰 도움이 된다. 창덕궁의 측우기, 간의, 해시계, 풍기 등의 기기와 창경궁의 보루각 유적과 관천대는 그 대표적 예들이다. 무엇보다도 중국이나 일본의 경우와는 달리 우리 나라에서는 과학기기들이 그림으로 기록되지 않았음을 고려하면, 이것들에 관한 그림이, 그것도 채색으로 〈동궐도〉에 표현되어 있음은 더욱 소중하게 여기지 않을 수 없다. 비록 그 숫자가 제한되어 있고 작게 표현되어 있기는 하지만 이 방면의 유일한 채색화로서 현재 전해지고 있는 각종 기기의 형태와 설치방법 및 설치 위치를 확인시켜 줄뿐만 아니라 풍기의 경우처럼 유물이 전혀 남아 있지 않은 상황에서 그 모습을 알려 준다는 점에서 그 의의가 막중하다 하겠다.

이 점은 천문, 기상, 지리를 관장하는 관상감(觀象監, 書雲觀의 개칭)이나 관천대(觀天臺) 등의 관아나 시설물의 경우에도 마찬가지이다. 본래 임진왜란 이전에는 조선왕조의 정궁인 경복궁에 설치되었던 이러한 관아나 시설물들이 임진왜

란 이후에는 창덕궁과 창경궁으로 옮겨졌던 일이 〈동궐도〉에 의해서도 확인된다. 특히 〈동궐도〉의 관천대 그림에는 간의(簡儀)가 설치되어 있는 모습이 보여 "관천대는 모든 천문기상 관측시에 소간의(小簡儀)를 그 위에 설치하므로 소간의대라고도 한다"는 『서운관지(書雲觀志)』의 기록과 합치되어 주목된다. 이처럼 〈동궐도〉는 조선시대의 천문대의 모습을 담은 유일한 소중한 자료이기도 하다.

이밖에 1782년에 제작 설치되었다는 측우기(測雨器)와 측우대(測雨臺), 석대(石臺) 위에 놓인 해시계, 형태와 크기와 색깔이 선명한 풍기(風旗) 등이 이 〈동궐도〉에 묘사되어 있어 크게 참고가 된다.

〈동궐도〉에는 과학 관계의 관아나 건물들의 모습이 그려져 있어 더욱 관심을 끈다. 기록이 불충분하여 그 모습과 위치를 알 수 없었던, 제일 정밀한 기계식 자동 물시계로 조선시대의 표준시계였던 자격루와 보루각(報漏閣), 서운관(書雲觀, 觀象監), 서운관 다음으로 과학기기를 많이 비치하였던 홍문관(弘文館), 수많은 청동활자와 인쇄시설을 갖추고 문선, 식자, 조판, 인쇄, 제본에 이르기까지 조선시대의 인쇄와 서적출판의 중추적 역할을 했던 주자소(鑄字所)를 위시하여 내의원(內醫院), 상의원(尙衣院), 사옹원(司饔院)에 이르는 각종 관아들의 모습이 〈동궐도〉에 묘사되어 있다.

VII.

이상 소개한 바와 같이 〈동궐도〉는 궁궐사, 회화사, 건축사, 조원사, 과학사 등 여러 분야의 관점에서 그 차지하는 비중이나 의의가 더 없이 큰 작품임을 알 수 있다. 이것은 단순히 감상의 대상으로서가 아니라 19세기 초 당시의 조선왕조 궁궐과 관련된 수많은 다양한 사항들을 생생하게, 구체적이고 일목요연하게, 그리고 뛰어난 솜씨를 발휘하여 기록해 놓은 작품이라는 점에서 더 말할 나위 없이 귀중한 자료라 하겠다. 문자로 기록되어 있지 않거나 기록되어 있지만 설명이 불충분

한 수많은 사례들이 이 뻬어난 그림에 의해 파악되고 보충된다는 점에서 이 작품은 다른 어떤 훌륭한 역사관계 저술 이상으로 중요한 기록임을 새삼 깨닫게 된다.

이제 각 분야별로 연구된 결과가 한 권의 책으로 훌륭한 도판과 곁들여 묶이게 된 것은 비록 만시지탄의 감은 있으나 천만다행한 일이 아닐 수 없다. 앞으로 두고두고 참고되고 더욱 철저한 연구들이 줄을 잇게 되기를 바라 마지않는다.

1. 예술과 역사

I. 예술과 그 역사상의 비중

　예술이란 문학, 미술, 음악, 무용, 연극, 영화 등 인류가 미적 창의력을 발휘하여 표현하는 일체의 수단과 그 결정체를 포괄적으로 지칭한다고 볼 수 있다. 따라서, 예술은 인류가 지니고 있는 고도의 지적 능력과 미의식을 집약한 것으로서, 인류 문화의 중추 또는 핵심을 이루는 것이라 하겠다. 그러므로 그것이 인류 역사상 차지하는 비중은 매우 큰 것임에 틀림없다.

　또한, 예술은 그 영역이 광범위하면서도 장구한 역사를 지니고 있다. 그 역사의 기원은 인류가 미의식과 창의력을 지니게 되었을 때로 거슬러올라갈 것이다. 이러한 기나긴 역사를 이어 오면서 예술은 꾸준히 발전하고 끊임없이 변천하여 왔다.

　그런데 이렇듯 그 영역이 광범하고 역사가 장구하며, 발전이나 변모의 양상이 다양하여 인류 문화사상 차지하는 비중이 막중한 예술을 역사 서술에 있어서는 소극적으로 다루거나 소홀히 취급하는 사례가 많다. 그러한 사례는 우리 나라 역사 서술에서 좀더 현저하게 나타나고 있다. 이것은 물론 바람직하지 못한 일로서, 앞으로의 역사 서술에서 시급히 시정되어야 할 것이다.

II. 예술과 역사 교육

　이 점은 역사 서술에 있어서뿐만 아니라, 역사 교육에 있어서도 시정이 절실히 요망되는 사항이다. 정치 제도사적인 변천과 더불어 예술을 비롯한 민족적 창

의력이 구현된 업적들을 구체적으로 서술하고 교육하는 것이 역사를 폭넓고 긍정적으로 이해하는 데 더없이 필요하다. 이를 서술하거나 교육함에 있어서는 그때그때의 역사적 상황이나 배경을 설명하고, 그것이 예술의 발전이나 변천에 어떻게 작용했는지, 그리고 그렇게 발달된 예술의 특색은 무엇이며, 그것이 지니는 역사적 의의는 무엇인지를 밝혀 주어야 한다.

이를 위해서는 시청각을 통한 체계적인 교육이 필요하다. 시청각을 통하지 않고 역사적 사실만을 주입시키고 암기시키는 종래의 역사 교육은 소기의 효과를 거두기가 어렵다.

박물관 탐방이나 시청각 교재를 이용한 교육을 효율적으로 수행하기 위해서는, 역사 교과서 자체가 새로운 방향에서 집필되어야 하고, 교사들 스스로가 시청각 교육을 위한 예술 방면의 지식을 쌓아야 할 것이다. 이와 관련하여, 교사들의 연구나 재교육을 위한 제도적인 지원과 편의가 제공되어야 할 것으로 본다.

III. 예술과 식민사관

우리 나라 예술에 관한 국내외에서의 역사 서술이나 인식에서 아직까지도 크게 문제가 되고 있는 것의 하나가 일제시대 어용학자들에 의해 뿌리 내린 식민사관이다. 중국과 기타 외세의 영향을 과장하고, 우리 민족의 독창성을 과소평가하는 식민사관은 우리 나라의 역사와 문화 전반에 걸쳐 악폐를 끼쳤던 것이다. 해방 후 일반사에서는 그 악폐를 불식하기 위해 많은 노력이 경주되었고, 또 성공을 거두었다고 볼 수 있다. 그러나 미술을 비롯한 예술 또는 문화적인 측면의 역사인식이나 서술에는 아직도 그 피해가 은연중 잔존하고 있다. 가령, 한국의 미술은 중국의 영향을 너무 많이 받아서 독창성이 부족하다고 본다든지, 조선시대 회화를 초기와 중기에는 중국의 송 · 원대 회화를 모방하는 데 그치다가 후기에 이르러서야 비로소 한국적 화풍이 형성되었다고 간주한다든지 하는 것은 그 단편적인 예들이

다. 이러한 식민사관의 잔재는, 특히 우리의 예술이나 문화를 깊이 모르는 국내 지식인들과 외국 학자들 사이에 아직도 막연하게 남아 있음을 본다. 이것을 시정하기 위해서는, 앞으로 역사 서술이나 교육에서 예술과 문화에 대한 비중을 좀더 늘리고, 중국이나 일본과 비교하여 우리의 예술 문화가 지니고 있는 특색과 독창성이 무엇인지를 부각시켜 주어야 할 것이다.

IV. 중국문화의 수용에 대한 올바른 이해

우리 나라 예술과 문화를 이해함에 있어서 또 하나의 중요한 문제는 중국에서 받은 영향을 어떻게 볼 것이냐 하는 점이다. 우리 나라는 지리적인 여건 때문에, 일찍부터 중국으로부터 많은 영향을 받아 자체의 문화와 예술을 형성하였고, 또 이웃 나라인 일본의 문화 형성에 다대한 공헌을 하였던 것이다.

그런데 이 중국 문화나 예술의 수용에 관해 몇 가지 막연하고도 그릇된 통념이 우리를 지배하고 있다. 많은 사람들이 중국문화나 예술의 영향을 받았던 것을 부끄럽게 생각하거나 부정적인 측면에서 보려는 태도를 보이는데, 이것 역시 식민사관에서 파생된 견해에 연유하는 것이라 볼 수 있다. 고대의 한국문화나 예술이 중국의 영향을 받았다는 사실은 하나도 부끄러울 바가 없는 것이다. 고대에 있어서의 중국문화는 당시 동아시아 지역에서의 일종의 국제 문화였고, 따라서 중국문화를 수용했던 것은 곧 좁은 의미에서의 국제 문화를 수용했던 것으로 간주해야 한다. 이러한 국제성을 띤 중국문화를 수용했던 것은 중국 주변의 여러 나라와 민족에 모두 해당되며, 일본 역시 예외일 수 없다. 그럼에도 불구하고, 한국 문화가 받아들인 중국문화만을 문제 삼아 편견에 따라 해석하려는 것은 애초부터 잘못된 일이다.

고대에 중국문화를 수용한 것은 마치 현대를 사는 우리가 국제성을 띤 서양문화의 영향을 받으며, 한국인으로서의 한국적 문화 생활을 계속하고 있는 것과 다

를 바가 없는 것이다. 이것은 중국문화의 영향을 받은 아시아의 여러 나라나 민족의 경우에 있어서도 마찬가지다.

한 나라나 민족의 예술과 문화가 외부와의 교섭없이 지속적인 발전을 이룬 예는 없다. 그러므로 한국문화나 예술이 옛부터 중국과 교섭하며 그 영향을 받은 것은 지속적인 발전을 위해 매우 바람직한 것이었다.

또한, 당시 고도의 발전을 이룩했던 중국문화와 예술을 수용하여 자체적 발전을 이룩했던 것은 그만큼 한국민족의 수준이 높았음을 의미하는 것이다. 문화 수준이 낮으면 고도로 발전된 외래 문화를 수용하여 자체 문화 발전의 토대로 삼을 수가 없는 법이다. 중요한 것은 중국문화의 영향을 받았느냐 안 받았느냐가 아니고, 그것을 받아 소화하여 독자적인 수준의 예술과 문화를 형성했느냐 못 했느냐 하는 것이다. 한국의 예술과 문화는 중국의 영향을 소화하여 중국이나 일본과는 현저하게 다른 성격의 한국적 특성을 끊임없이 형성하여 온 것이다.

또한, 한 가지 중국문화나 기타 외래 문화의 수용 문제에 관해 유의해야 할 사항은, 문화란 많은 경우에 수용하는 측의 노력과 기호에 따라 좌우된다는 사실이다. 흔히 한국은 중국과 지리적으로 인접해 있어서 중국의 예술이든 문화든 모든 것이 물 흐르듯 자연적으로 한반도로 범람해 온 것으로 막연히 생각한다. 그러나, 대부분의 경우에 중국의 예술이나 문화는 우리 선조들의 부단한 노력에 의해 주체적, 선별적으로 수용되었던 것이다. 회화, 조각, 공예 등의 미술을 비롯한 예술의 수용에 있어서 우리 선조들이 기울인 노력의 흔적은 지금 남아 있는 작품과 역사적 기록들에서도 종종 접하게 된다.

또한, 중국문화를 받아들일 때, 수용자측의 취향이나 기호가 크게 작용했음을 간과할 수 없다. 조선 초기의 화가들이 중국의 여러 가지 화풍 중에서 북송의 곽희파(郭熙派)의 화풍을 받아들여 한국적 화풍을 형성했던 것은, 같은 시대의 일본 화가들이 남송 때의 마원·하규파(馬遠·夏珪派)의 화풍을 즐겨 수용했던 것과 큰 대조를 이룬다. 이러한 예는 한국민족과 일본민족이 지녔던 상이한 취향 또는 미의식의 차이를 보여 줄 뿐만 아니라, 중국문화 수용상의 민족적 기호의 작용을

말해 주는 것이다. 이상과 같은 몇 가지 관점에서, 우리의 전통예술과 문화를 새롭게 보고 평가하고 교육해야 할 것으로 생각한다.

2. 미술사에 대한 한 마디

　미술사는 인류가 미의식을 가지고 창의성을 발휘하여 만들어 낸 미술작품을 사료로 삼아 저술하는 역사로서 일반사에 대하여 특수사적(特殊史的) 성격을 띤다고 볼 수 있겠다. 일반사에선 기록이 주사료(主史料)인데 반하여 미술사에서는 작품과 기록이 대등하게 중요한 사료가 되지만 많은 경우 작품이 주사료, 문헌이 보조사료적 성격을 지니게 되기도 한다. 따라서 올바른 미술사가(美術史家)는 이두 가지 사료를 모두 잘 다룰 수 있어야 하고, 그 결과를 역사서술에 적용할 수 있는 능력을 갖추고 있어야 한다. 작품이나 문헌 중에서 어느 한 가지밖에 다루지 못한다면 그는 엄격한 의미에서 미술사가로 간주될 수 없다.

　작품을 사료로 쓰기 위해서는 우선 작품을 옳게 보고 판단할 수 있는 잘 훈련된 감식안(鑑識眼)이 필수 불가결하다. 감식안이란 단순히 골동상이 고대 미술품을 보고 진작(眞作)이냐 안작(贋作)이냐를 판별하고 금액으로 환산해 내는 식의 감정에 한정된 얘기가 아니고 거기서 더 나아가 어느 특정한 작품이 미술사상 어느 시대를 어떻게 대표하며 어떤 의의를 지니고 있는지를 결정할 수 있는 능력까지를 포함하는 것이다. 사료인 작품을 잘못 감식하고 그것에 의해 미술사를 엮어 간다면 그것은 오류의 역사 서술로 직결되게 마련이다. 사실상 이러한 위험성은 미술사가의 주위에 끊임없이 맴돌고 있으므로 각별한 주의와 세심한 연구가 늘 요구된다. 의문스러운 작품은 사료로 쓰기 전에 충분히 검토하여야 한다.

　훌륭한 감식안은 단시일 내에 쉽사리 얻어지는 것이 아니며 또 일반이 막연하게 믿듯이 창작활동을 한다고 자연적으로 얻어지는 것도 아니다. 그것은 개인의 능력이나 감수성에 따라 조만(早晩)의 차이는 있을지라도 근본적으로는 어떠한 형태이든 장기간에 걸친 체계적 훈련에 의해 얻어지는 것이다.

미술사가는 이렇게 작품을 사료로 쓸 수 있는 능력을 갖추고 있어야 하는 한편 일반사가(一般史家)가 갖추어야 할 능력도 겸비하여야만 한다. 일반사가가 문헌을 뒤져 사료성을 지닌 기록을 뽑고 그것의 역사적 의의와 사료적 타당성을 판별하여 공정한 역사서술에 사용하듯이 미술사가도 문헌을 섭렵하고 필요한 기록을 채집하여 작품에 의거한 이론을 입증하고 보충하여 객관적 미술사를 엮을 수 있어야 한다. 그러기 위해서는 물론 필요한 어학적 능력이 요구된다. 그리고 종교미술사 연구를 위해선 해당 종교의 교리에 대한 이해가 요구된다. 이처럼 작품과 기록을 아울러 사료로 쓸 수 있는 능력을 기르는 데는 자연 많은 노력과 장기간의 훈련이 필요하다.

우리 나라 미술사학계가 안고 있는 여러 가지 문제들 중에서 무엇보다도 시급히 개선되어야 할 점은 미술사 서술상의 방법론(方法論)의 문제라 하겠다. 기록에 의거한 미술사 서술의 전통은 서있는 편이나, 한편으로는 직접적인 사료가 되는 작품을 파고들어 분석하고 그 결과에 의해 이론을 펼쳐 가는 방법에는 아직도 개선의 여지가 많다. 작품분석은 작품의 묘사와 서술을 수반하게 되는데 그것이 단순한 감상으로 그치게 되면 역사 서술상 아무런 의의를 갖지 못한다. 미술사에서 작품의 묘사란 역사적 의의가 있는 요소나 특징을 독자에게 짚어주듯 소상히 설명해 주는 수단이며 그것은 궁극적으로는 어떠한 결론으로 연결되어야 하는 것이다. 미술사가는 작품을 분석하고 그것을 타 작품들과 비교 검토함으로써 어느 특정한 양식이나 요소가 언제 어디로부터 어떻게 와서 어떻게 얼마나 수용되었고 발전하였으며 왜 어째서 어떠한 여건하에서 그러한 발전을 보게 되었고 후대에 어떠한 영향을 주었는지 등의 문제들을 해결하도록 노력해야 한다. 이러한 문제들을 모두 해결하기란 쉽지 않겠지만 사료가 허용하는 범위 내에서 최대한의 조사가 이루어져야 한다. 이와 같은 실증적 방법에 의해서만 타당성 있는 미술사 서술이 이루어질 수 있고 아울러 공론(空論)을 피할 수 있을 것이다.

3. 미술교섭사 연구의 제문제

I. 머리말

　미술이나 문화의 발전에 있어서 다른 국가나 민족 또는 지역과의 교섭은 대단히 큰 의미를 지닌다. 다른 나라, 민족, 지역과의 교섭은 새로운 지혜와 창의성을 제공하여 자체 문화 발전에 자극제와 활력소가 되기도 하며, 반대로 자체 문화의 발전을 위축시키거나 쇠퇴시키는 해독(害毒)이 되기도 한다. 이처럼 문화의 교섭은 긍정적 측면과 아울러 부정적 측면을 지니고 있다.

　본래 미술이나 문화 혹은 역사에서 얘기하는 "교섭"이라는 말은 원칙적으로는 국가간, 민족간, 지역간에 이루어진 대등한 위치에서의 교류를 의미한다고 볼 수 있다. 그러나 실제로는 어느 한쪽이 다른 쪽에 영향을 미치거나 혹은 반대로 영향을 받는 상태로 접촉이 이루어지는 것이 보편적이다.

　영향을 미치는 쪽이나 받는 쪽이 문화의 수준면에서 대등하거나 엇비슷할 때에는 문화의 교섭이 받는 쪽에 긍정적 역할을 하지만 그렇지 못한 때에는 부정적 측면을 야기시킬 수가 있다. 그러므로 문화의 교섭에 있어서 영향을 미치는 쪽보다는 그것을 받는 쪽이 훨씬 심각할 수밖에 없다. 긍정적이든 부정적이든 그 영향의 결과가 크기 때문이다. 이 점을 교섭사 연구에서는 항상 유념해야 한다고 본다.

　미술이나 문화의 교섭을 이해함에 있어서 편견이 널리 팽배해 있음을 간과할 수 없다. 그것은 영향을 미친 쪽은 우월하고 자랑스러운 것이며 반대로 영향을 받은 쪽은 열등하고 부끄러운 것이라고 여기는 경향이다. 이 때문에 외부로부터 받은 영향을 부인하려고 하는 경향마저 종종 엿볼 수 있다.

　문화적 교섭의 한 양상인 영향 문제에 관한 이러한 인식은 분명히 옳다고 볼

수 없다. 왜냐하면 이미 김원용 선생이 지적하였듯이 문화적으로 영향을 미치고 그것을 건전하게 수용할 수 있으려면 쌍방의 문화 수준이 엇비슷해야 하기 때문이다. 그러므로 건전한 의미에서의 영향 관계는 반드시 우열의 문제로만 보아서는 곤란하며 오히려 영향을 받은 쪽이 그것을 받아서 모방하는 수준에만 그쳤는지, 아니면 그것을 토대로 문화를 자기화하거나 더 나아가 보다 높은 수준이나 나은 방향으로 발전시켰느냐의 여부에 판단의 기준을 두어야 한다고 본다.

영향을 주고받는 것은 미술이나 문화에 있어서 국제적 보편성의 한 양상이며 자기화시키는 것은 독자적 특수성의 형성을 의미한다. 그러므로 하나의 발달된 문화를 관찰하고 이해함에 있어서 국제양식으로 대표되는 국제적 보편성과 전통양식으로 정의되는 독자적 특수성의 문제를 냉철하고 객관적으로 관조하는 것이 필요하다. 국제적 보편성을 과장하여 보고 독자적 특수성을 과소평가하면 일제시대의 어용사가들이 우리 나라 역사에 대하여 저지른 것과 같은 편견과 억지로 채워진 식민사관과 유사한 잘못을 야기시키기 쉽고, 반대로 국제적 보편성을 무시하고 독자적 특수성만을 과장하여 보는 경우에는 국수주의적 성향을 띠게 될 것이다. 이러한 두 가지 상반되는 측면은 현대에 있어서 외래문화의 수용태도와도 직접 연관이 되며 새 문화의 창출에도 심대한 영향을 미칠 수 있는 것이라고 볼 수 있다. 이 문제는 역사나 문화의 인식, 특히 교섭사의 연구에 있어서는 더욱 주의를 요하는 요인이라 하겠다.

우리 나라 미술의 교섭사에 관한 연구는 고유섭(高裕燮), 김원용(金元龍), 진홍섭(秦弘燮) 선생 등에 의하여 다루어지기 시작한 후 일부 40~60대 학자들이 전공분야별로 약간씩 다루어 왔다. 앞으로 이 문제가 더욱 적극적으로 천착되어야 함은 물론이다.

II. 미술교섭사 연구의 의의

　　미술교섭사 연구를 통하여 얻을 수 있는 소득은 무엇이며 또 어떠한 의의가 있는가를 먼저 생각해 볼 필요가 있다. 그래야만 미술교섭사 연구의 필요성을 재인식할 수 있기 때문이다.

　　첫째, 다른 나라, 민족, 지역간의 미술문화 관계를 다각적인 측면에서 파악하는 데 도움이 된다. 예를 들어 우리 나라와 중국, 일본, 서역, 시베리아, 만주, 몽골 등의 나라나 지역과 나누었던 미술문화의 교섭을 연구함으로써 문화의 전파 과정을 포함한 다각적인 측면을 파악할 수가 있다.

　　둘째, 우리 나라의 미술과 문화를 보다 폭넓게 이해하는 데 도움을 받을 수 있다. 즉 우리 나라의 미술문화를 외국과의 교섭을 통하여 비교사적 측면에서 바라봄으로써 우리의 것만 볼 때보다 훨씬 폭넓고 깊이 있게 파악할 수 있는 것이다. 또한 국제적 보편성과 독자적 특수성 파악이 가능하다.

　　셋째, 상대국과의 미술교섭에 관한 연구를 통하여 우리가 겪고 있는 자료의 부족을 어느 정도 보완받을 수가 있다. 일례로 중국이나 일본에 남아 있는 우리 나라의 미술문화와 연관되는 각종 자료들을 발굴하여 문헌자료나 작품자료의 극심한 부족을 극복하고 보완하는 데 도움을 받을 수가 있는 것이다.

　　넷째, 우리와 교섭을 가졌던 상대국의 미술문화를 보다 심층적으로 파악할 수가 있다. 막연하게 알기 쉬운 외국의 미술문화를 교섭사적 측면에서 우리와 비교함으로써 역사적 상황이나 미학적 측면을 비롯하여 그 실체와 면모를 구체적으로 이해할 수 있게 된다.

　　다섯째, 다른 나라들의 미술문화와 우리의 것을 비교하여 봄으로써 좁게는 동아시아, 넓게는 세계사상 우리가 미술이나 문화적 측면에서 기여한 바가 무엇이며 또 어느 정도가 되는지 그 비중이나 기여도를 가늠할 수가 있다.

　　여섯째, 다른 나라나 민족의 미술과 문화를 제대로 이해함으로써 그 나라나 민족과 참된 우호관계를 형성하고 증진하는 데 도움을 받을 수가 있다.

일곱째, 이웃나라들의 연대를 지닌 작품들과 대비하여 우리 나라 미술사편년에 도움을 받을 수 있다. 이러한 몇 가지 측면만 보아도 미술교섭사 연구의 필요성은 더없이 큼을 알게 된다. 앞으로 교섭사 연구를 활성화시켜야 할 이유도 여기에 있다고 하겠다.

Ⅲ. 미술교섭사 연구의 요건

미술교섭사를 연구함에 있어서는 몇 가지 전제되어야 할 요건이 있다고 본다. 이 요건들을 제대로 갖추고 있을 때에만 교섭사 연구의 성과를 기대할 수 있고 그렇지 못할 때에는 잘못된 엉뚱한 결론을 내리게 될 가능성이 높아질 수밖에 없다고 생각된다.

첫째, 우리 나라, 우리 민족의 미술문화를 제대로 철저하게 알아야만 한다. 우리의 미술도 제대로 모르는 상태에서 외국과의 교섭문제를 다룬다는 것은 위험천만한 일이다.

둘째, 교섭사적 측면에서 비교하거나 고찰하고자 하는 상대국의 미술문화에 대하여 전문적 지식과 철저한 이해를 갖추고 있어야만 한다. 즉 우리 나라와 상대국의 미술문화를 모두 제대로 알고 있을 때에만 올바른 비교 고찰이 가능하며 또한 성과를 거둘 수 있다고 본다.

셋째, 공평하고 냉철한 객관적 시각을 유지하는 것이 절대적으로 필요하다. 민족적 편견이나 일제의 식민사관과 같은 오도된 사관은 공정한 교섭사 연구에 아무런 도움을 주지 못하며 오히려 해독을 끼치게 된다.

넷째, 연구의 대상으로 삼는 양국의 문헌사료와 작품자료를 모두 터득하고 활용할 수 있어야만 한다. 그렇지 못할 경우 제대로 된 연구를 수행할 수 없을 것이다.

다섯째, 우리와 관계가 있었던 여러 나라나 지역의 미술문화가 지니고 있는 보편적 특성과 시대별 특성 등 다양한 측면에 대한 이해가 있어야만 한다. 그래야

만 어느 미술문화적 요소가 어느 나라 어느 지역 또는 어느 시대의 미술과 어떻게 연관되는지 파악할 수가 있기 때문이다.

여섯째, 미술문화의 전파가 나타내는 시차에 대한 이해가 필요하다. 예를 들어 당대의 불상 양식이 통일신라에 전해지는 데에는 10~20년 밖에 걸리지 않았으나 수세기 뒤에 활약한 14세기 원말사대가(元末四大家)의 남종화풍이 우리 나라에 전해진 시기는 17세기 초로 200년 이상의 시차를 드러낸다(金元龍·安輝濬, 『新版 韓國美術史』, 서울大學校出版部, 1993, pp.11~12참조). 이러한 예들은 미술문화의 교섭이나 전파와 관련하여 쉽게 단정지을 수 없는 여러 가지 복잡한 양상이 개재되어 있으며, 따라서 다각적인 측면에서 신중하게 접근해야 됨을 일깨워 준다고 하겠다. 정치적, 외교적, 지리적, 문화적, 시대적 측면이 다함께 고려되어야 함을 시사한다고 볼 수 있다.

일곱째, 민족간의 미의식의 차이도 가볍게 볼 수 없다고 본다. 조선 초기의 우리 나라 화가들이 오대~북송대에 걸쳐 형성된 이성(李成)·곽희파(郭熙派) 계통의 화풍을 선호하고 그것을 토대로 한국적 화풍을 형성했던 것과는 대조적으로 같은 시기의 일본 무로마치(室町) 시대의 수묵화가들은 구조와 공간처리는 우리의 안견파화풍의 영향을 수용하면서도 그밖에 남송대 마원·하규파(馬遠·夏珪派)의 다듬어진 화풍을 즐겨 따랐던 사실은 우리민족과 일본민족 간의 미의식의 차이를 잘 드러내 보여 준다. 이러한 민족간의 미의식의 차이를 이해하지 않고서는 진실된 교섭사의 접근이 어려울 것으로 생각된다.

여덟째, 우연한 유사성에 대해서는 경계해야 한다. 세상에는 상호 교섭을 통하여 비슷한 미술품을 만들어 내는 것이 보편적이기는 하지만, 반대로 아무런 직접적인 교섭이 없이 우연하게 비슷한 작품을 만들어 내는 경우도 있을 수 있다. 예를 들어 우리 나라 가야시대의 각배와 바이킹족들이 사용하던 뿔잔은 형태면에서 그 유사성을 부인할 수 없으나 시대적 차이나 지역적 거리로 보아 양측이 직접적인 교섭을 가졌던 결과로 단정짓기는 어렵다. 이러한 경우 과연 시대적, 지역적 연관성이 있는지의 여부를 중간 고리를 찾아봄으로써 조심스럽게 점검하여야 하리

라고 본다. 이와 유사한 경우가 의외로 적지 않으므로 주의를 요한다.

아홉째, 미술작품의 제작에 사용된 재료의 생산국과 미술품의 제작국 관계에 관한 올바른 이해가 요구된다. 재료의 생산국이 곧 그 재료를 사용하여 만든 미술작품의 제작국이 아닌 경우도 많으므로 주의를 요한다. 예를 들어 일본에서 수입한 목재를 사용하여 만든 백제 무령왕(武寧王)의 목관이 일본 것일 수 없고 조선 종이에 그려진 동기창(董其昌)의 그림이 한국 것일 수가 없다는 것이다. 이처럼 재료를 위시한 물질문화는 동서고금을 막론하고 정신문화 이상으로 국경을 넘나들게 마련이므로 그것이 미술품의 국적을 판단하는 데에 있어서 절대적인 기준이 될 수 없다. 그러나 그것은 물질문화의 국제적 유통현상의 파악에는 매우 중요한 참고 자료가 된다.

마찬가지로 연대의 판단과 관련해서도 재료는 참고 자료는 될 수 있어도 절대적인 기준은 될 수 없다. 이를테면 15세기에 짜여진 비단에 그려진 18세기의 그림을 15세기 것으로 볼 수는 없는 것이다. 이처럼 교섭사 연구에 있어서 재료의 문제는 신중하게 보아야 한다.

열째, 위에 열거한 모든 사항들과 더불어 교섭사 연구에 있어서 가장 중요한 것은 미술사 연구의 기본이기도 한 양식(樣式)에 대한 철저한 이해이다. 국제 양식, 국가 양식, 시대 양식, 파별 양식, 개인 양식 등 여러 양식에 대한 철저한 이해 없이는 교섭사 연구는 사실상 불가능하다고 하겠다. 그것은 미술문화나 미술교섭사와 연관된 진안(眞贋), 국적, 시대 등 모든 기본적인 문제를 푸는 가장 중요한 열쇠이다.

IV. 미술교섭사 연구의 성과

미술교섭사 연구를 통하여 어떠한 성과를 거둘 수 있는 가를 알아볼 필요가 있겠다.

첫째, 우리 미술문화의 국제적 보편성과 독자적 특수성을 보다 구체적으로 파

악할 수 있게 된다. 즉 중국을 비롯한 외국이나 다른 지역으로부터 어떠한 영향을 언제, 어떻게 받아들여 무엇을 어떻게 얼마나 독창적으로 발전시켰는지 파악이 가능하게 된다.

둘째, 우리 나라 미술이 일본 등 외국문화의 발전을 위해 무엇을 어느 시대에 어떻게 얼마나 기여하였는지 규명하게 된다. 이러한 작업은 선사시대부터 현대에 이르기까지 가능하다고 본다. 또한 현대에 이르러서는 일본으로부터 역으로 영향을 받게 된 경위와 그 실상을 알아볼 수가 있다.

셋째, 국제 미술문화의 흐름과 전파과정을 종횡으로 추적해 볼 수 있다. 일례로 인도의 불상양식이 중국에 어떠한 영향을 얼마나 미쳤는지, 중국이 그것을 받아들여 어떠한 양식으로 변화시켰으며 그것으로 또한 우리 나라나 일본의 불상양식 형성에 어떠한 영향을 언제 어떻게 얼마나 미쳤는지를 찾아볼 수 있다.

넷째, 우리의 미술문화를 외국의 여러 나라들과 비교하여 봄으로써 우리 미술문화의 특성, 국제적 기여도와 위상을 알아볼 수 있을 뿐만 아니라 자료를 보완받을 수 있다.

다섯째, 중국이나 일본의 미술과 비교하여 우리 나라 미술사 편년을 좀더 확실히 할 수 있다. 이밖에도 보다 많은 성과를 거두게 될 것으로 믿어지나 가장 중요한 것들은 위에 열거한 바와 같은 것들이라 하겠다. 이것들만 보아도 미술교섭사 연구의 필요성이 지극히 큼을 알 수 있다.

국내의 학자들이 미술교섭사 연구를 통하여 얻어낸 성과는 짧은 연구사에 비추어 볼 때 결코 적다고 볼 수는 없다. 미술교섭사와 연관된 총론과 서역과의 관계 등에 관해서는 김원용, 회화사에 있어서 중국 및 일본과의 관계에 관해서는 고유섭, 안휘준, 홍선표, 홍윤식, 불상조각에 있어서 중국이나 일본과의 관계에 대해서는 진홍섭, 정영호, 문명대, 김리나, 강우방, 최성은, 공예에 관하여는 강경숙, 이호관, 정명호, 이난영, 건축에 관하여는 김정기, 김동현, 윤장섭 등이 논문들을 발표하였다. 이 논저들은 앞으로의 보다 구체적인 연구를 위하여 토대가 될 것임은 분명하다(참고문헌 목록 참고).

V. 미술교섭사 연구의 전망

앞으로 보다 적극적인 미술교섭사 연구를 위해서는 다음과 같은 사항들이 요망된다고 하겠다.

첫째, 연구 인력의 확보가 필요하다. 현재 미술사 분야의 연구자는 계속 늘고 있는 추세이므로 교섭사 분야의 인력도 점차 늘어날 것으로 전망된다. 그러나 두 나라 이상의 미술사를 꿰뚫어보는 학자를 양성하기 위해서는 앞으로 많은 정성을 쏟아야 하리라고 본다.

둘째, 다른 나라의 미술에 대한 연구의 활성화와 다변화가 요망된다. 이를 위해 국내 훈련은 물론 적극적인 해외 파견 연구의 필요성이 제기된다. 외국 유학을 통한 훈련과 외국 학생의 국내 유치 훈련도 요망된다. 또한 외국학계의 동향과 업적을 예의 주시할 필요가 있다. 외국학계와의 밀접한 관계 증진도 바람직하다고 본다.

셋째, 원활한 연구를 위하여 국내에 있는 우리 나라 및 외국의 미술자료와 문헌사료의 정리와 집성은 물론 외국에 산재하는 우리 나라와 외국의 각종 자료들의 조사 집성이 긴요하다.

넷째, 우리 나라 미술교섭사상 그 중요성에도 불구하고 적극적으로 연구가 되어 있지 않은 미술분야들에 대한 조사를 속히 시작해야 하리라고 본다. 삼국시대의 불상이 일본에 미친 영향, 조선시대의 도자기가 일본에 끼친 영향, 한국의 고대건축이 일본에 미친 영향 등은 그 대표적인 예들이라 하겠다. 물론 이밖에도 연구가 안 된 주제들을 많이 열거할 수 있을 것이다. 이처럼 미술교섭사 연구에 있어서 우리는 많은 과제들을 안고 있는 셈이다.

다섯째, 국사, 동양사, 서양사, 음악사 등 타분야들의 동향과 업적도 주시하고 섭렵하는 것이 폭넓은 교섭사의 연구를 위해 긴요하다고 본다.

VI. 맺음말

 이제까지 우리 나라 미술교섭사 연구와 관련하여 그 의의와 요건, 성과와 전
망 등을 피상적으로나마 대충 살펴보았다. 미술교섭사 연구를 위하여 필요한 기본
적인 문제점들을 생각하여 봄으로써 앞으로의 연구를 위하여 어떻게 임할 것인지
를 참고삼아 제시하고자 하였다. 이에 대한 활발한 논의가 이루어져 미술교섭사
연구가 활성화되기를 바라 마지않는다.

참고문헌

개설 · 총론

金元龍,「韓國美術史研究의 二 三問題」,『韓國美術史研究』, 一志社, 1987, pp.22~41.

———,「古代韓國과 西域」, 上揭書, pp.42~73.

金元龍 安輝濬,『新版 韓國美術史』, 서울大學校出版部, 1993, pp.8~12(외래미술의 수용).

한국미술사학회편,『高句麗 美術의 對外交涉』, 도서출판 藝耕, 1996.

———,『百濟 美術의 對外交涉』, 도서출판 藝耕, 1998.

회화

高裕燮,「高麗時代繪畵의 外國과의 交流」,『韓國美術史及美學論攷』, 通文館, 1972, pp.69~81.

———,「僧鐵關과 釋中庵」, 上揭書, pp.83~97.

金元龍,「高句麗古墳壁畵의 起源에 대한 研究」,『韓國美術史研究』, 一志社, 1987, pp.311~396.

安輝濬,『韓國繪畵史』, 一志社, 1980.

———,「高麗 및 朝鮮王朝初期의 對中繪畵交涉」,『亞細亞學報』第13號, 1979. 11, pp.141~170.

———,「來朝中國人畵家 孟永光에 對하여」,『全海宗博士 華甲紀念史學論叢』, 一潮閣, 1979. 12, pp.677~698.

———,「三國時代 繪畵의 日本傳播」,『國史館論叢』第10輯, 1989. 12, pp.153~226.

———,「朝鮮王朝初期의 繪畵와 日本室町時代의 水墨畵」,『韓國學報』第3輯, 1978. 여름, pp.2~21.

———,「韓 · 日 繪畵關係 1500年」,『韓國繪畵의 傳統』, 文藝出版社, 1988, pp.393~447.

李東洲,『日本속의 韓畵』, 瑞文堂, 1974.

洪善杓,「17 · 18世紀의 韓日間繪畵交涉」,『考古美術』第143 144號, 1979. 12, pp.16~39.

洪潤植,「日本 法隆寺金堂壁畵에 보이는 韓國文化의 影響」,『考古美術』第185號, 1990. 3, pp.135~162.

———,「韓國의 佛畵와 日本의 佛畵」,『高麗佛畵의 研究』, 同和出版公社, 1984, pp.248~286.

조각

姜友邦,「金銅日月飾三山冠思惟像」,『圓融과 調和』, 悅話堂, 1990, pp.55~200.

──,「金銅三山冠思惟像」, 上揭書, pp.101~123.

金理那,『韓國古代佛敎彫刻史硏究』, 一湖閣, 1989.

──,「統一新羅 佛敎彫刻에 보이는 國際的 要素」,『新羅文化』第8輯, 1991, pp.69~115.

文明大,「韓國古代彫刻의 對外交涉에 대한 硏究」,『藝術院論文集』第20輯, 1981. 12, pp.65~130.

──,「慶州 石窟庵佛像彫刻의 比較史的 硏究」,『新羅文化』第2輯, 1985, pp.899~120.

鄭永鎬,「日本佛像에 보이는 韓國文化의 影響」,『考古美術』第185號, 1990. 3, pp.103~121.

秦弘燮,「古代 韓國佛像樣式이 日本佛敎樣式에 끼친 影響」,『梨花史學硏究』第13·14, 1983. 6, pp.167~174.

──,「高麗後期 金銅佛像에 나타나는 라마佛像樣式」,『考古美術』第166·167號, 1985. 9, pp.1~25.

崔聖銀,「羅末麗初 佛敎彫刻의 對中關係에 대한 考察」,『佛敎美術』第11輯, 1992.

공예

姜敬淑,「日本 有田天狗谷窯에 보이는 韓國文化의 影響」,『考古美術』第185號, 1990. 3, pp.163~217.

李浩寬,「日本의 遺蹟과 遺物에 보이는 韓國文化의 影響」,『考古美術』, pp.33~68.

鄭明鎬,「日本 金屬工藝에 보이는 韓國古代文化의 影響」,『考古美術』, pp.71~101.

李蘭暎,「金屬工藝品의 西域的 要素」,『韓國古代金屬工藝硏究』, 一志社, 1992, pp.322~350.

──,「漢代 雜伎像과 新羅土偶와의 關係」,『美術資料』第28號, 1981. 6, pp.10~18.

건축

金正基,「日本 先史時代 및 古代의 建築에 보이는 韓國文化의 影響」,『考古美術』第185號, 1990. 3, pp.3~31.

金東賢,「中國最古의 木造建築 南禪寺大殿考」,『考古美術』第129·130號, 1976 6, pp.147~154.

尹張燮,「韓國建築　木造栱包形式　發展過程　考察」,『韓國建築研究』, 東明社, 1983,
　　　pp.274~308.

──── ,「韓國과 일본의 民家建築 比較考察」, 上揭書, pp.309~325.

4. 한국미술사 연구의 발자취 – 일제시대~1983

I. 머리말

한국 미술은 대체로 신석기시대부터 현재에 이르기까지 8,000년 이상의 긴 역사를 이어 왔다. 신석기시대의 상한연대가 종래의 기원전 3,000년경보다 훨씬 올라가는 유적들이 밝혀지고 있어 한국미술의 역사는 지금까지의 통념보다 더욱 길어질 것임이 확실시되고 있다. 뿐만 아니라 1960년대부터 구석기 유적들이 활발하게 조사되고 있어 혹시 요행스럽게도 이 시대의 뚜렷한 미술품이 출토되지는 않을까 하는 막연한 기대를 갖게 된다. 어쨌든 한국미술의 역사는 더욱 길어질 가능성이 충분히 있다고 하겠다. 또한 그 영역도 선사시대 미술로부터 역사시대의 회화, 조각, 토기와 도자기를 비롯한 각종 공예, 건축 등에 이르기까지 다방면에 걸치고 있다.

이처럼 한국 미술은 역사가 길고 영역의 폭이 넓을 뿐만 아니라 시대, 분야, 지역의 차이에 따라 각각 다소간의 특성을 키우며 발전 또는 변천을 거듭하여 왔던 것이다. 그러므로 한국의 미술은 곧 한국의 역사와 문화의 발자취와 그 다각적인 양상을 말해 주며 또한 한민족의 미의식을 대변해 준다고 할 수 있다. 바로 이 때문에 한국미술의 역사적 현상은 다각도로 검토해 볼 필요가 큰 것이다. 이를 위해서는 많은 학자들의 노력이 요구된다. 연구인력의 증가, 연구의 전문화, 미개척 분야의 극복 등이 이루어져야 하겠다.

또한 한국미술사의 역사가 길고 영역의 폭이 넓음에도 불구하고 이 방면의 연구에 심한 자료난을 겪고 있다. 이러한 사태는 물론 역사상 6 · 25사변을 포함하여 전국을 초토화시켰던 전란이 속발했던 데에서 가장 큰 원인을 찾아볼 수 있다. 그

러나 그에 못지않게 간과할 수 없는 것은 과거에 너무 오랫동안 적절한 문화재 보호정책이 충분히 이루어지지 못했던 데에도 큰 이유가 있다고 하는 사실이다. 아무튼 이 문제는 문화재 보호라는 측면에서는 물론 미술사 연구의 활성화를 위해서도 앞으로도 계속해서 보다 신중하고 철저한 대책이 강구되어야 할 것으로 본다.

한국미술의 연구와 관련하여 또 한 가지 유념해야 할 사실은 한국미술이 상당 기간 동안 부당한 편견의 대상이 되었었다는 점이다. 이는 한국미술이 처음부터 우리 자신에 의해 연구되지 못하고 일제시대에 일본의 식민주의 어용관학자(御用官學者)들에 의해 연구되고 왜곡 선전되었기 때문이다. 해방 이후 우리 학자들의 노력에 의해 이러한 피해가 약간씩 치유되어 가고 있기는 하지만 국내외에서 완전히 불식되기까지는 아직도 상당한 기간과 노력을 필요로 할 듯하다. 또한 이에 대한 반작용으로 한국미술을 지나치게 주관적으로 보고 객관적 비교연구에 소홀했던 점도 역시 개선을 요하는 사항이 되고 있다.

이러한 몇 가지 복합적인 여건이나 상황들을 고려할 때 현재까지 이루어져 온 한국미술사 연구의 대체적인 흐름과 그를 둘러싼 제반 문제들을 검토해 보는 것은 매우 뜻깊은 일이라고 생각된다.

저자는 이러한 관점에서 지금까지 나온 한국미술사 관계의 업적들을 간략하게 검토하면서 평소에 생각하고 느꼈던 소견들을 대충 정리해 볼까 한다.

II. 일제시대의 한국미술사 연구

한국미술을 현대적 학술 영역으로 어떤 체계를 가지고 연구하기 시작한 것은 일제시대의 어용관학자들이다. 이들의 조사나 연구는 한국미술을 현대적 학문의 대상으로 삼아 처음으로 실시되었던 것이라는 점에서 의미가 클 수도 있다. 그러나 그러한 의미가 긍정적인 측면보다는 부정적인 측면을 너무 많이, 그리고 너무 심하게 지니고 있다는 점에서 큰 불행이 아닐 수 없다.

일본 어용학자들의 한국미술 연구에 관해서는 이미 김원용 박사와 문명대 교수에 의해 잘 정리된 바 있으므로[1] 저자는 일인학자들의 연구와 관련된 문제의 요점만을 적어 보고자 한다.

일본인학자들이 우리 나라 미술을 연구하기 시작한 것은 1910년 전후해서부터라 하겠다. 이 때부터 1945년 해방되기까지 세키노 테이(關野貞), 이케우치 히로시(池內宏), 사이토 추(齋藤忠), 이마니시 류(今西龍), 수에마쓰 호와(末松保和), 후지타 료사쿠(藤田亮策), 우메하라 수에지(梅原末治), 야나기 소에쓰(柳宗悅) 등 여러 학자들이 한국미술에 관한 저술들을 남기게 되었다. 이들은 야나기를 예외로 하면 주로 고고학 분야의 어용학자들로서 고고학적 조사와 더불어 미술사에 관한 저술활동도 병행했던 것이다. 이 중에서도 세키노는 1932년에『조선미술사』를 처음으로 출간하였다. 다시 1941년에는『조선의 건축과 예술(朝鮮の建築と藝術)』이라는 저서를 내놓아 한국미술사 서술의 한 유형을 형성하게 되었고 이후 적지 않은 영향을 미치게 되었던 것이다.

1910년경부터 1940년대사이의 일본인 학자들의 저술은 많은 부정적인 문제점들을 지니고 있다. 우선 일제어용학자들은 처음부터 한국미술을 연구할 때에 식민사관을 심기 위한 의도를 갖고 있었기 때문에 학문적 단순성과 철저한 객관성을 결여하고 있었다는 점을 지적하지 않을 수 없다. 이들은 문화민족 한국에 대한 일제의 불법적 식민통치를 합리화하고 적극적으로 협조시키기 위한 뚜렷한 목적을 띠고 있었기 때문에 한민족의 문화능력을 의도적으로 과소평가하고 중국문화의 영향을 과장하여 한국미술의 본질과 업적을 왜곡 선전하였던 것이다. 이처럼 정치적 목적에 맞추기 위한 견해들은 그들의 의도대로 뜻을 이루어 일본인들은 물론, 한국인 지식층과 외국인들에게 한국의 미술문화는 중국의 영향을 과다하게 받아 독창성이 없다고 잘못 인식하게 하는 편견을 심어 주었던 것이다. 물론 아직도 그

1 金元龍,「韓國佛敎彫刻硏究小史 1910~1970」,『美術資料』, 第28號(1981. 6), pp.19~21 ; 文明大,「日帝時代의 韓國美術史學」,『韓國美術史學의 理論과 方法』(悅話堂, 1978), pp.19~32 참조.

들이 심어 놓은 이러한 편견은 완전히 불식되지 않은 채 여전히 나쁜 영향을 미치고 있는 것이다.

그들은 한국이 지리적으로 중국에 인접해 있는 반도이기 때문에 필연적으로 그러한 결과가 빚어진 것처럼 호도하여 논리적 수긍을 강요하였던 것이다. 그들은 그러면서도 문화의 교섭에 있어서 영향을 주고받는 과정에는 반드시 수용자 측의 수용 능력과 의지가 크게 작용함을 의도적으로 간과하였으며 더구나 보다 중요한 것, 즉 수용하여 발전시킨 새로운 미술문화의 양상은 소극적으로 보거나 외면하였던 것이다. 이러한 과정에서 그들은 세키노의 『조선미술사』에서 전형적으로 보듯이 한국미술을 다룸에 있어서 항상 낙랑(樂浪)문화를 맨 앞에 내놓았던 것이다. 즉 중국문화로부터 한국의 미술문화가 파생된 것으로 취급하여 독자로 하여금 한국미술이 중국미술의 한 파생체에 불과한 것으로 인식케 하였던 것이다.

결국 그들의 한국미술에 관한 결코 적지 않은 저술들은 한국미술문화에 대한 편견만을 널리 심어 주었을 뿐, 후대의 학자들이 두고두고 참고하고 싶어할 학문적 진실성을 저버렸기 때문에 이제는 한국미술사 전공자들에게 버림받는 결과가 되고 말았다. 말하자면 그들의 학문 자체는 죽고, 학문 외적인 병폐만을 남겼다고 볼 수 있다. 이 점은 학문에 임해야 할 우리의 자세에 하나의 교훈이 된다고도 볼 수 있다.

일제어용학자들의 한국미술사 연구에서 노정되는 또 하나의 문제는 그들 학문자체의 한계성이다. 즉 그들 대부분이 현대적 미술사학의 방법론에 어두워 철저한 학문적 업적을 내기가 어려웠다. 즉 작품이 지니고 있는 양식적 특징을 파헤쳐 보고 그것의 종적 또는 횡적인 관계의 규명이나 그것이 내포하고 있는 역사적 의의 등을 밝히는 일은 제대로 하지 못하였던 것이다. 그들은 작품사료를 다룸에 있어서 양식적인 특징에 관해 설명하기보다는 "시각적 인상에 치우친"[2] 감상문과 같이 기술하는 수준에 머물렀던 것이다.

이처럼 그들의 한국미술사 연구는 방법론의 부재 또는 미흡이라는 뚜렷한 학

2 金元龍, 上揭論文.

문적 한계성을 지니고 있어, 그들의 머리와 가슴에 가득찬 식민사관의 독소와 더불어 그들의 업적의 가치를 더욱 쓸모 없게 하는 결과를 낳게 되었던 것이다.

일제시대에 활동했던 일본인학자로서 아직도 우리 학계에 가장 끈덕진 영향력을 발휘하고 있는 이는 야나기임에 틀림없다. 본래 종교철학자였던 그는 양심적인 인문주의 학자로서 우리 민족에게 많은 연민의 정을 지녔던 인물이다. 바로 이러한 사실 때문에 그의 설(說)은 큰 호소력을 지녔던 것이다.

그는 한국의 미술을 "애상(哀傷)의 미"로 정의하고 그 특징은 선에 있으며, 그러한 한국미술의 형성은 반도라고 하는 지리적 환경과 비참한 역사에 기인하는 것으로 보았다.[3] 그는 이러한 설을 입증하기 위해 여러 가지 이유들을 들고 있다. 여기서는 그의 설들을 일일이 열거할 여유가 없다.[4] 그러나 도대체 아름다운 미술작품들에서 왜 하필이면 눈물을 보았을까? 그것은 가해자의 입장에서 피해자를 측은한 마음으로 본 일본인이 아니고서는 생각할 수 없는 일이다. 그의 이론들은 여타의 일본 식민주의의 미술사가들과 마찬가지로 어떤 객관적 양식분석에 의거한 것이 아니라 주관적 감상주의에서 이루어진 것이다. 그러므로 그의 이론을 냉철하게 뜯어보고 그의 영향에서 탈피하는 것이 필요하다고 하겠다.

일제시대의 한국미술사 연구와 관련하여 빼놓을 수 없는 사실은 한국미술사 및 미학의 효시로 일컬어지는 고유섭 선생이 고군분투하며 이룩한 업적들이다. 그는 회화, 조각, 공예, 건축 등 다방면에 걸쳐 많은 글들을 잡지와 일간지들에 발표하였다. 고유섭 선생의 글들은 제자인 황수영(黃壽永) 박사의 노력에 힘입어 『한국미술문화사논총(韓國美術文化史論叢)』, 『한국미술사급미학논고(韓國美術史及美學論巧)』 등의 저서로 출판되었다. 대체로 본격적인 논문보다는 에세이식의 글들이 보다 많은 비중을 차지하고 있고, 또 한때 야나기의 영향을 받아 한국의 미술을 "비애의 예술" 또는 "민예적인 미술"로 보기도 하였던 것이 사실이다.[5] 그러나

3 柳宗悅, 『朝鮮의 美術』, 朴在姬 譯(東亞文化社, 1977) 참조.
4 柳宗悅의 理論에 대한 批判的 檢討로는 文明大의 上揭論文과 安輝濬, 「韓國의 繪畵와 美意識」, 『韓國繪畵의 傳統』(文藝出版社, 1988), pp.36~46 참조.

일제폭정하라는 시대적 배경과 미술사라는 학문이 철저하게 불모지로 남아 있던 당시의 학문적 여건을 고려해 보면 그의 짧은 40평생은 한국미술사에 있어서 크나큰 비중을 차지하고 있는 것이다.

그의 많은 글들은 대개가 한국미술의 전반적인 흐름과 특징을 일반 독자들을 위해 설명하는 형식의 것들이지만 『한국탑파의 연구』(乙酉文化社, 1948) 같은 것은 당시로서는 매우 체계적인 양식적 고찰을 시도하고 있어 그가 현대적 미술사학을 깊이 이해하고 있었음을 입증해 준다.

뿐만 아니라 그는 미술사 분야의 선구자로서의 기초작업에 대한 인식을 강하게 지니고 있었다고 믿어진다. 이점은 많은 문집들을 섭렵하여 회화관계의 기록들을 뽑아내 『조선화론집성(朝鮮畵論集成)』(考古美術同人會, 1965 및 景印文化社, 1976)을 남겨 놓은 것으로도 분명히 알 수 있다. 이 『조선화론집성』은 오세창의 『근역서화징(槿域書畵徵)』과 더불어 한국회화사 연구자들에게 빼놓을 수 없는 참고도서가 되고 있다.

이밖에도 이 시대에는 윤희순(尹喜淳) 등이 주로 회화관계의 단편적인 글들을 발표하였고 이들을 묶어서 『조선미술사연구』(서울신문사, 1946)라는 작은 책으로 출판하였다. 윤희순은 이 저술에서 양식적 기술에 대한 약간의 관심을 보이고는 있으나, 본격적인 미술사적 업적으로 평가하기는 어렵다.

그리고 이 시대 우리 나라에 선교사로 와 있던 에카르트(A. Eckardt)가 1929년에 라이프치히(Leipzig)에서 『한국미술사』(Koreanische Kunstgeschichte)를 출판하여 서구에 한국미술을 최초로 소개하는데 기여한 것이 주목된다. 이 저서는 건축, 조각과 탑파, 불교조각, 회화, 도자기, 공예 등으로 나누어 삼국시대부터 조선시대까지를 다룬 것이다. 학문적 연구의 축적이 불충분한 시대에 비전문가에 의해 쓰여졌기 때문에 내용이 다소 부실하고 도판이 좋지 않으나 우리 나라 미술을 애정을 가지고 보고 비교적 공정하게 소개하려 한 점에서 유념하게 된다.[6]

5 文明大, 上揭論文 참조.

일제시대에 이룩된 업적으로서 빼놓을 수 없는 것은 1926년 계명구락부에서 출판된 오세창의 『근역서화징』이다. 이것은 연구서는 아니고, 여러 사서와 문집들에 올라 있는 서화관계의 기록들을 발췌하여 출판한 것으로 회화사와 서예사 연구에 많은 도움을 준다. 이 책은 최근에 한글로 번역되어 출판됨으로써 보다 편리하게 사용될 수 있게 되었다.

일제시대는 한국미술사 연구에 있어서 일종의 태동기라고 볼 수 있으나 앞에서도 언급했듯이 연구의 동기나 목적이 순수하지 못했고 방법론이 미숙했기 때문에 많은 문제점을 야기시켰으며, 후대의 연구에 적지 않은 지장을 초래하였던 것이다. 그러나 그래도 이 시대에 이루어진 것들이 옳든 그르든, 좋든 나쁘든 하나의 디딤돌이 되었다는 점에서는 외면만 하기는 어렵다고 본다. 특히 이 시대에 일본인 학자들이 간행한 각종 자료집들은 여전히 이용할 만한 가치를 지니고 있어 자료집으로서의 유용성을 절감케 한다.

III. 1950년대~1960년대의 연구

일제시대에 고유섭 선생을 유일한 예외로 하고는 철저히 일본인 학자들의 손에만 맡겨져 있던 한국미술사에 관한 연구가 1945년 해방과 더불어 한국 학자들의 손에 넘어오게 되었다. 그러나 이것은 형식적인 의미일 뿐, 실제로는 1945년부터 1960년대에 이르기까지의 20여년 간은 한국미술사 연구의 공백기나 다름없었다. 일제시대 유일한 한국인 미술사학자인 고유섭 선생이 일제로부터의 해방 1년 전인 1944년에 작고함으로써 해방 당시의 우리 나라는 미술사가의 철저한 부재 현상을 빚게 되었다. 그는 개성박물관 관장을 지내면서 개인적 연구에 몰두할 수밖에 없었고, 대학들은 그의 전문적 학식을 이용한 미술사가 양성의 여건을 갖추

6 金元龍, 前揭論文, p.20.

고 있지 못했기 때문에 그의 서거는 곧바로 한국미술사학의 잠정적인 불모지를 초래하였던 것이다. 이러한 불모지 상태는 외국 유학에서 돌아와 한국 고고학과 미술사학계에 큰 공헌을 한 김재원(金載元) 박사와 김원용(金元龍) 박사, 고유섭(高裕燮) 선생의 학문을 사사한 황수영(黃壽永), 진홍섭(秦弘燮), 최순우(崔淳雨) 선생 등이 활약하면서부터 개선되기 시작하였다.

일제시대의 한국미술사 연구가 앞에서 지적했던 것처럼 많은 문제를 내포하였던 것인데, 그나마 해방 후의 황폐한 미술사학계는 그들의 연구 결과들을 참조하고 토대로 삼을 수밖에 없었던 것이다. 바로 이러한 사실은 한국미술사학계의 연구 경향에 적지 않은 영향을 미치게 되었다.

해방 후의 적막하던 미술사학계의 실정이 미처 충분히 개선되기도 전에 6·25사변의 발발로 다시 더없이 어려운 입장에 놓이게 되었고 한동안 학문적 소강 상태가 계속될 수밖에 없었다.

이러한 상태를 서서히 벗어나게 된 것은 1960년대부터라고 보면 무리가 없으리라 본다. 우선 1960년대부터 한국미술의 역사를 소개하고 교육하는 데 꼭 필요한 개설서들이 나오게 되었다.

이와 관련하여 먼저 주목되는 것은 김재원 박사가 공저로 펴낸 『버마·한국·티베트의 미술』(*The Art of Burma · Korea · Tibet*)이다. 이 책은 크라운출판사에서 『세계의 미술』이라는 시리즈의 하나로 낸 것인데 영문 뿐 아니라 독 불 이태리어판으로까지 보급되어 널리 읽히고 있다. 우리 나라 미술에 관한 연구가 충분히 이루어지지 않던 시절에 쓰였기 때문에 부분적으로는 약간씩 수정을 요하는 곳들이 없지 않으나 우리 나라 학자가 최초로 쓴 외국어판 개설서라는 점에서 의의가 크다. 또한 세키노의 『조선미술사』 이래로 늘 서두를 장식하던 낙랑미술에 관한 장의 설정을 배제하고 한국 자체의 미술로부터 서술 을 펴 후진들에게 모범을 보였다는 점에서 높이 평가할 수 있다.[7]

[7] 金元龍, 『韓國美術史』(汎文社, 1973), p.13 및 주) 11 참조.

1962년에는 Evelyn McCune여사가 *The Arts of Korea*라는 한국 미술사 개설서를 출판하였는데 역시 해방 후 외국인이 쓴 최초의 책으로서 의의가 크다고 하겠다. 특히 이 책은 서양에서 아마도 가장 널리 읽히는 한국 미술사 개설서가 아닐까 생각된다. 그러나 이 책도 오래 전에 쓰였기 때문에 개정을 요하는 부분이 적지 않다고 하겠다. 낙랑미술을 앞세운 점이나 한국미술의 특징 설명에 있어서 야나기의 영향을 반영하고 있는 점, 그리고 여기저기에서 발견되는 오류들이 그것이다.

　　1960년대 후반에 이르러 가장 대표적인 개설서들이 출판되었다. 김재원 박사와 김원용 박사가 공저로 내놓은 *Treasures of Korean Arts*(New York : Abrams, 1966)와 김원용 박사의『한국미술사』(범문사, 1973)가 그 예들인데 이 저서들은 한국미술사의 수준을 한 단계 올려 놓는 공헌을 했다고 할 수 있다. 전자는 비록 불상, 도자, 금속공예에 한정했으나 그 양식분석에 의한 결론의 유도 등은 확실히 주관적 인상론에 집착하던 일본적 학문 태도를 털어 버리고 현대적 미술사학의 입장에서 한국미술사학계가 뿌리내리는 계기를 마련했다. 또한 훌륭한 도판으로 알찬 내용을 더욱 돋보이게 했다고 본다. 다만 이것이 외국어로 외국에서 출판되었기 때문에 국내학계에 보다 효과적인 영향을 미치지 못한 게 아쉽게 느껴진다.

　　김원용 박사의『한국미술사』는 한국미술의 성격이나 시대구분, 선사시대부터 조선왕조시대에 이르기까지의 각종 미술분야를 망라하여 체계화시켜 놓았다. 한국미술의 대부분의 분야를 체계화시킨 업적도 중요하지만 그에 못지않게 이 저서를 값지게 하는 것은 한국미술을 서술함에 있어서 앞의 공저와 마찬가지로 현대적인 미술사학의 방법론을 동원하여 논리적 기술을 폈다는 점일 것이다. 또한 어느 한 시대의 미술을 종횡으로 폭넓게 보아 전대 및 후대와의 관계, 중국이나 일본 등 외국미술과의 관계 하에서 파악하여 한국미술의 흐름과 특징을 잘 부각시켜 놓았다는 점이 괄목할 만하다. 다만 약간의 아쉬움이 있다면 그것은 장절(章節)의 구성에 있어서 순수미술로부터 생활미술로 이어지도록 하는 배려가 좀더 주어졌으면 하는 점이다. 이러한 아쉬움은 제자인 저자와 함께 펴낸『신판 한국미술사』(서울대학교 출판부, 1993)에서 많이 개선되었다.

1960년대에는 앞에서도 언급했듯이 고유섭 선생의 여러 글들을 묶어서『한국미술사급미학논고(韓國美術史及美學論巧)』(通文館, 1963),『한국미술문화사논총(韓國美術史文化史論叢)』(通文館, 1966)으로 펴냄으로써 학자나 일반의 이용에 일종의 개설서적인 편의를 제공했다.

이러한 개설서들 이외에 1960년대에는 주로 불교미술분야에서 황수영, 진홍섭, 정영호 박사 등이, 회화 및 도자기 분야에서는 최순우, 정양모 선생 등이 업적을 쌓는 등 여러 분야에서 몇몇 학자들이 활발한 활동을 전개하였다.

이 시기 이들 학자들의 활동상은 한국미술사학회의 전신인 고고미술동인회가 1960년 8월에 창간하여 현재까지 학회지로 이어 오는『考古美術』지를 통하여 잘 확인된다. 한국미술사학계의 발전과 관련하여 큰 의의를 지니고 있는 이 잡지의 창간은 그 자체가 의미가 클 뿐 아니라 1960년대 이후의 우리 학계의 동향을 파악하는 데에도 하나의 참고자료가 되고 있다. 이 잡지는 학회 창립 30주년을 기하여『美術史學硏究』로 제호를 바꾸었다.

이를 통해서 보면 1960년대에는 새로운 자료의 발굴과 그에 대한 간략한 소개에 치중했던 경향을 보여 준다. 따라서 본격적인 미술사적 업적이기보다는 자료소개문의 성격을 띤 글들이 주종을 이루고 있는데 이러한 경향은 100호를 낸 1968년 말까지 지속되었다. 이러한 실정의 이면에는 두 가지 측면이 공존했던 것으로 보인다. 하나는 출판비를 감당하기 어려웠던 당시의 재정적 여건이고 다른 하나는 미술사학적 입장에서의 본격적인 논문을 쓸 수 있는 학문인구의 부족이라고 할 수 있을 듯하다. 이 두 가지 측면은 1959년에 창간된 국립중앙박물관의『미술자료』를 통해서도 확인된다. 그러나 1960년대에 축적된 자료에 대한 밝은 식견과 학문적 노력이 재정적 형편의 개선과 더불어 101호를 낸 1969년 3월이후 1970년대에 접어들어 발전적으로 크게 변모하는 양상을 띠게 되었던 것이다.

이렇게 보면 1960년대에는 1970년대 이후 한국미술사학계의 큰 발전을 위한 착실한 준비기간이었다고 보아도 좋을 것이다. 이 점은『고고미술』이나『미술자료』만이 아니라 이 시기에 간행된 몇 권의 서적들을 통해서도 확인할 수 있다. 고

고미술동인회가 유인물로 펴낸 고유섭 선생의 『조선화론집성』 상·하권을 비롯한 여러 자료집들, 유복렬(劉復烈)의 『한국회화대관』(文敎院, 1969) 등의 출판물들이 그 좋은 예들이다. 특히 『조선화론집성』과 『한국회화대관』은 1928년 계명구락부에서 펴낸 오세창(吳世昌)의 『근역서화징』, 1959년에 김영윤(金榮胤)이 출판한 『한국서화인명사서』(漢陽文化社)와 더불어 회화사 연구에 긴요한 참고서가 되고 있다.

IV. 1970년대~1980년대의 연구

1970년대에 접어들면서 한국미술사학계는 그 이전에 축적된 조사활동과 학문적 저력을 적극적으로 전개시키게 되었다. 연구의 경향은 좀더 다양화되고 동시에 전문화되는 추세를 보여 주었다. 또한 기초조사의 지속적인 전개와 방법론에 대한 인식이 어느 정도 높아지는 경향을 띠었던 것으로 믿어진다. 뿐만 아니라 미술사학도의 양성에 관한 관심도 차차 높아지게 되었다고 하겠다. 이러한 전반적인 동향은 물론 1980년대로 이어져 현재에 이르고 있다.

1970년대부터 1980년대에 걸쳐서는 1960년대에 이어 한국미술 전반을 다룬 개설서가 활발하게 출간되었다. 김재원 박사의 주도하에 1973년 탐구당에서 출판된 『한국미술』, 역시 김재원 박사가 김리나(金理那)교수와 공저로 내놓은 *Arts of Korea*(東京 : 講談社, 1974), 김원용 박사의 『한국미술소사』(삼성문고, 1973), 『한국미의 탐구』(열화당, 1978), 『한국고미술의 이해』(서울대출판부, 1980) 등이 그 대표적인 예들이다.

김재원 박사의 주관하에 출판된 위의 두 책은 기왕에 나온 개설서 중에서 가장 훌륭한 도판을 곁들이고 있고 내용도 대체로 종전의 저술들보다 훨씬 좋아진 중요한 저서들이나 좋은 도판을 다수 게재함으로써 어쩔 수 없이 책정된 높은 가격 때문에 일반에게 널리 보급되기 어려운 점이 큰 아쉬움이라 하겠다.

또한 앞에 든 김원용 박사의 3권의 저술은 비록 문고본으로 출간되기는 했지

만 그 내용은 한국미술사의 흐름과 특징을 요점적으로 정리한 것들로서 많은 도움을 주고 있다. 그 중에서도 특히『한국미의 탐구』는 저자가 여러 곳에 발표하였던 글들을 모은 것으로 한국미술의 본질과 성격, 불교조각을 비롯한 미술의 각 분야에 대한 저자의 식견과 사상을 담고 있어서 크게 참고가 된다.

1970년대부터 1980년대에 두드러지게 나타난 기초자료의 집성과 조사에 대한 관심은 그 이전부터의 동향에 힘입은 바 크다고 하겠다. 이러한 배경하에서 이 시기에는 국립중앙박물관과 문화재관리국이 많은 도록과 보고서들을 펴냈다. 이 밖에 여러 학자들이 기초작업의 결과들을 출간하였는데 진홍섭·최순우 공편의 『한국미술사연표』, 예술원이 펴낸『예술총람 : 한국미술사론저 해제편』(1983), 안 휘준 편저로 나온『조선왕조실록의 서화사료』(한국정신문화연구원, 1983) 등이 전형적인 예들이라 하겠다.

이러한 분위기와 경제적 호황을 배경으로 출판된 것이 1973년에 동화출판공사에서 여러 학자들을 위촉하여 내놓은 전15권으로 이루어진『한국미술전집』이다. 원시미술에서부터 근대미술에 이르기까지 한국미술의 각 분야를 간략한 개설 및 도판과 해설을 곁들여 펴낸 이 책은 한국미술사에서 꼭 다루어야 할 대표적인 작품들을 망라해서 원색도판으로 실어 큰 성과를 거두었다. 이를 보다 보강한 형식의 출판물이 중앙일보·계간미술에서 내놓은『한국의 미』시리즈와 예경산업사에서 펴낸『국보』시리즈라 하겠다. 이러한 출판물들은 학술적으로뿐만 아니라 상업출판의 측면에서도 성공을 거둔 예라 생각된다. 이 시기에는 이밖에 다음 장에서 보듯이 각 분야별로 중요한 개설서들이 출판되어 학계에 큰 보탬을 주고 있다.

한편 방법론에 관한 인식이 이 때에 와서 비교적 자리를 잡아 가는 듯한 느낌이 든다. 비록 방법론에 대한 이론을 따로 펼치지는 않아도 학자들마다 작품을 보는 눈이며 논리를 전개하는 방법이 전에 비해 훨씬 나아지고 있음을 엿볼 수 있다. 이러한 문제에 관해서는 이미 1960년대에 김원용 박사가「한국미술의 반성」(『문리대학보』제11권 제1호, 1965)이라는 글에서 요점적으로 논한 바 있다. 이 글은 미술사의 방법론이나 근본문제들에 대해 비교적 인식이 높지 않던 당시의 학계에 약간의

파문을 일으키며, 우리 학계의 동향에 새 각성을 촉구했던 중요한 논문이라 하겠다.

이러한 문제에 깊은 관심을 가지고 있는 문명대 교수가 잡지에 발표한 글들을 모아 1978년에 열화당문고로 『한국미술사학의 이론과 방법』이라는 제하의 책을 낸 것은 김원용 박사의 논문에 이어 주목할 만한 일이라 하겠다.

V. 분야별 연구성과와 과제

1970년대와 1980년대에 걸쳐 두드러지게 나타난 또 하나의 현상은 학자마다 전공에 대한 인식을 더욱 뚜렷이 하고 그에 정진하는 경향을 띠고 있는 점이다. 이러한 경향이 기존에 전혀 없었던 것은 아니지만 이 시기에 더욱 두드러지고 있는 것이다. 이 점은 이 시기에 나온 여러 논저들이 스스로 잘 말해 준다. 그러므로 분야별로 나누어 대표적 업적들을 살펴보고 또 분야에 따른 전반적인 경향을 알아보는 게 바람직하다고 생각된다.

1) 선사미술사(先史美術史) 연구

먼저 선사 및 고대미술 분야에서는 고고학의 학문적 발전에 힘입어 점차 그 양상을 이해할 수 있게 되었다. 이 분야에는 김원용 박사의 『한국문화의 기원』(탐구당, 1976), 김기웅 박사의 『한국의 원시 고대미술』(정음문고, 1974) 등과 기타 몇몇 학자들의 논문들이 주목된다.

선사시대미술은 사실상 넓은 의미에서는 한국 미술문화의 시발점이라고도 볼 수 있고 한민족의 창의성의 발전이나 한국문화의 기원과 깊은 관련이 있기 때문에 그 의의가 자못 크다고 할 수 있다. 그럼에도 불구하고 이 분야에 대한 연구는 매우 소홀한 편이었다. 이러한 현상은 선사시대가 고고학자들의 영역이라는 점과 미술사 연구자들의 관심이 주로 역사시대의 미술에 치우쳐 있기 때문이라고 볼 수

있을 것이다. 그러나 이 선사시대의 미술에 관해서는 비단 고고학자들뿐만 아니라 미술사가들도 많은 관심을 가지고 본격적인 연구를 시도해야 할 분야임엔 재론을 요하지 않는다.

　우리 나라 선사시대의 문화는 해방 후 고고학자들의 노력에 힘입어 구석기시대, 신석기시대, 청동기시대로 나뉨이 확인되게 되었다.

　구석기시대의 유적은 북한지역의 웅기군 굴포리(雄基郡屈浦里), 남한지역의 공주 석장리(公州石壯里), 청원 두루봉동굴, 제천 점말동굴, 연천 전곡리(全谷里)를 비롯하여 여러 곳에서 밝혀지고 있다. 이들 유적에서는 타제석기들이 다량으로 출토되고 있으나 미술사에서 꼭 다루어야 할 만한 미술작품은 아직 발견되지 않고 있다.

　물론 구석기유적들에서 출토된 유물들 중에는 우연히 어떤 물고기나 동물의 모양을 연상시켜 주는 돌과 뼈가 나오고 또 때로는 돌이나 뼈에 점이나 짧은 선을 그어 사람의 눈과 입을 나타내려고 한 듯한 유물도 나오고 있다. 그러나 이러한 것들은 보는 이의 견해에 따라 인공이 가해진 것으로 볼 것인지의 여부에 관해 논란의 여지를 지니고 있어 과연 이것들을 원시미술품으로 간주해야 될 것인지가 문제이다.[8] 왜냐하면 이런 부류의 출토품들은 유럽의 알타미라와 라스코 등 구석기시대 동굴벽화나 빌렌돌프의 비너스처럼 누가 보아도 부인할 수 없는 인공에 의한 조형성의 구현을 분명하게 보여 주지 못하고 있기 때문이다.

　또한 지금까지 우리 나라 구석기유적들에서 나온 유물들이 설령 인공이 가해진 것으로 본다고 해도 그것들을 미술사의 영역에서 다룰 수는 없는 형편이다. 미술사에서 다룰 수 있는 미술작품이란 그것이 원시미술이든 현대미술이든 각 시대를 대표할 만한 창의성과 조형성이 구현되어 있어야만 하는데 지금까지 출토된 것들은 이를 충분히 갖추고 있지 못하기 때문이다.

[8] 이 점에 관해서는 金元龍, 鄭永和, 黃龍渾 교수 등 몇몇 학자들도 의문을 제기한 바 있다. 金元龍 外, 『韓國舊石器文化研究』(韓國精神文化研究院, 1981), pp.7~9 및 주)9 참조.

그렇다고 해서 한국미술사에서 구석기시대의 설정을 영원히 제외시켜야 한다는 얘기는 결코 아니다. 앞으로 우리 나라의 구석기유적에서도 창의성과 조형성을 갖춘 유물이 발견되면 한국미술사에 이 시대의 미술을 포함시켜 다루게 될 것이다. 그러나 아직 확실한 작품이 나오지 않은 상태에서 이를 서두르는 것은 학문적 문제만을 야기시키는 결과가 될 것이다. 앞으로 좀더 분명하고 수준 높은 유물들이 발견되기를 기다려 보는 수밖에 없다.

신석기시대와 청동기시대에는 빗살무늬토기나 민무늬토기를 비롯한 여러 종류의 토기들이 만들어졌는데 이들 토기들에 대한 기본적인 문제들은 고고학에서 규명되어 가고 있으나 아직도 형태와 문양을 위시한 양식적 특징과 그 연원, 그들의 종교적 배경이나 사회적 의미, 그리고 시베리아, 만몽(滿蒙), 중국, 일본 또는 기타지역 문화와의 상호 관계 등의 구체적인 양상의 파악에는 궁금한 것들이 남아 있어, 앞으로의 보다 구체적인 연구가 요구되고 있다.[9]

또한 신석기시대와 청동기시대에는 비록 수준은 높지 않아도 원시조각의 범주에서 다루어야 할 것들이 나오고 있다. 간도 소영자(小營子)에서 나온 골각기의 인면조각, 동삼동 출토의 패면(貝面), 강원도 오산리 출토의 니조인면(泥造人面), 암사동출토의 토제 동물두 등은 신석기시대에 이미 아주 초보적이긴 하지만 조각미술이 태동하기 시작했음을 말해 준다. 그리고 청동기시대에 이르면 청동제 사슴머리(靑銅製鹿頭), 청동제 말(靑銅製馬), 동물형 대구(動物形帶鉤), 쌍조간두식(雙鳥杆頭飾), 각종 말이나 새의 모습을 의장화한 검파두식(劍把頭飾) 등이 발견된다. 이들은 한결같이 동물이나 새들의 신체적 특징들을 압축하고 잘 살려서 요체를 터득한 표현을 나타내고 있어 괄목할 만하다. 이들은 비록 규모가 작고 단독의 조각작품이 아닌 경우가 많지만 신석기시대의 조각에 비해 월등히 수준이 높아진 것으로 매우 의미가 크다. 그러므로 이들을 한국조각사에 편입시켜 본격적으로

[9] 이 문제의 전반적인 상황에 관해서는 金元龍, 『韓國文化의 起源』(探求堂, 1976), pp.19~55에서 포괄적으로 논의된 바 있다.

미술사적인 입장에서 다루어야 하리라고 본다. 그리고 스키타이 동물의장과의 관계 등도 보다 구체적으로 규명되어야 할 것이다.

이와 함께 경남 울주군 반구대와 천전리 등지에서 발견된 암각화, 농경문청동기, 동물문견갑 등에 새겨진 회화적 요소들은 원시회화 또는 원시조각의 연구에 중요한 자료로서 이들에 관한 보다 구체적이고 미술사학적 관점에서의 연구가 요구된다. 이들 청동기 유물들은 빗살무늬로 대표되는 신석기시대의 기하학적, 추상적, 상징적 성격의 미술과 달리 구상적, 사실적 경향을 띠고 있어 큰 시대적 차이를 드러낸다.

이밖에 선사시대와 본격적인 역사시대의 중간에 위치한 원삼국시대의 미술문화도 소홀히 할 수 없음을 상기해야겠다.

2) 회화사 연구

삼국시대부터 조선왕조시대의 미술은 선사시대 미술과는 달리 진정한 의미에서의 미술로서의 성격과 기능과 수준을 갖추고 있다. 그러므로 미술사가들의 관심이 이 역사시대에 집중되고 있다고 볼 수 있다. 이 소위 역사시대의 미술은 크게 회화, 서예, 조각, 토기나 도자기를 비롯한 각종 공예, 건축 등으로 대별하여 볼 수 있을 것이다.

삼국시대부터 조선왕조시대까지의 줄잡아 2천 년의 역사는 그 변화의 폭이나 다양한 양상의 전개에 있어서 우리 전통문화나 미술의 대체(大體)임에 조금도 틀림이 없다. 그러므로 이 긴 역사를 통한 미술 각 분야의 흐름과 특징, 그것을 가능케 한 여러 가지 역사적 현상에 관한 규명은 특별히 큰 의미를 지니고 있다고 볼 수 있다.

1970년대부터 현재에 이르기까지 이 역사시대의 미술에 대한 적극적인 연구가 전개되었고 이러한 관점에서 학계의 전문화 현상이 두드러지게 되었던 것이다.

먼저 회화사분야를 살펴보면 이동주(李東洲) 박사의 『한국회화소사』(서문문고, 1972), 『일본속의 한화(韓畵)』(서문당, 1974), 『우리나라의 옛 그림』(박영사,

1975), 최순우 선생의 『한국회화』(도산문화사, 1980), 안휘준의 『한국회화사』(일지사, 1980), 안휘준 주관 하에 나온 『산수도』 상·하권(중앙일보·계간미술, 1980, 1982) 등이 주목된다. 이 중에서도 특히 이동주 박사의 『한국회화소사』는 비록 작은 문고본이지만 한국회화의 역사를 처음으로 체계화시켰다는 점에서 연구사에 있어서 중요한 의미를 지니고 있다. 한편 안휘준의 『한국회화사』는 현대적 미술사학의 입장에서 회화작품 자체가 보여 주는 양식적 특징과 그것이 말해 주는 역사적 현상을 규명하려고 시도했다는 점에서 의의가 있다고 본다. 중국이나 일본회화와의 관계를 살펴 범동아시아적 입장에서의 한국회화의 특징과 위치를 밝혀 보려고 시도한 것도 주목할 만하다고 생각된다.

한편 한국 인물도에서 큰 비중을 차지하는 초상화에 관해서는 최순우, 맹인재, 이강칠 세 분의 노력으로 출판된 『한국초상대감』(탐구당, 1972)과 조선미의 홍익대 박사학위논문인 『한국의 초상화』(열화당, 1983)가 나와 있어 이 방면의 연구에 보탬이 된다.

한국 고대회화를 대표하는 고구려의 고분벽화에 관해서는 김원용 박사의 『한국벽화고분』(일지사, 1980), 김기웅 박사의 『한국의 벽화고분』(동화출판공사, 1982), 주영헌의 『高句麗の 壁畵古墳』(東京 ; 學生社, 1972) 등이 출판되었다. 이 책들에서는 고고학적 입장에서의 고분의 구조, 벽화의 내용과 기법, 편년문제 등 중요한 문제들이 폭넓게 다루어져 많은 도움을 준다. 앞으로 인물, 동물, 산수, 문양 등 다각도로 양식적 고찰이 시도되어야 할 것으로 본다. 그리고 중국이나 중앙아시아 회화와의 관계도 좀더 구체적으로 검토되어야 할 것이다.

그리고 회화사분야에서는 불교회화에 관한 연구에도 진전을 보여 최순우, 정양모 두 선생의 『한국의 불교회화 ; 송광사편』(국립중앙박물관, 1970), 이동주 박사와 문명대 교수의 노력으로 나온 『불교회화』(중앙일보·계간미술, 1981), 문명대 교수의 『한국의 불화』(열화당, 1977), 홍윤식 교수의 『한국불화의 연구』(원광대출판부, 1980) 등이 출판되어 불교회화분야의 연구가 적극화되기 시작함을 보여 주었다. 또한 일본에서는 기쿠다케 준이치(菊竹淳一)와 요시다 히로시(吉田宏志)의 주관

하에『高麗佛畵』(東京 ; 朝日新聞社, 1981)가 출판되어 일본에서의 고려불화에 대한 관심을 일깨워 주고 있다.

한국회화사 분야는 1960년대까지만 해도 가장 소외되었던 듯한 인상을 주었으나 1970년대부터 현재에 이르기까지 상기의 학자들과 최완수(崔完秀), 유준영(兪俊英), 이성미(李成美), 박영숙(朴英淑), 조선미(趙善美), 이태호(李泰浩), 홍선표(洪善杓), 변영섭(邊英燮), 유홍준(兪弘濬) 등 여러 학자들의 논문들이 발표되고 있고 또 이 방면을 전공하는 대학원 학생들이 많이 늘어나고 있어서 앞으로의 연구가 좀더 구체화될 전망을 보여 준다. 한편 일본에서는 요시다 히로시(吉田宏志), 하야시 스스무(林進) 등의 소장학자가 각각 일반회화와 불교회화 관계의 논문을 발표하고 있어 일본에서의 연구성과가 기대된다.

지금까지 발표된 이 방면의 논문으로 주목되는 것들은 이동주 선생의『우리나라의 옛 그림』에 실린 정선, 김홍도, 김정희 등에 관한 논문들, 안휘준의 "안견과 그의 화풍 「몽유도원도」를 중심으로"(『진단학보』 38호, 1974. 10), "한국절파화풍의 연구"(『미술자료』 20호, 1977. 6), "조선왕조초기의 회화와 일본 무로마치(室町) 시대의 수묵화"(『한국학보』 3집, 1978. 여름), "고려 및 조선왕조초기의 대중회화교섭"(『아세아학보』 46 · 47호, 1979. 6), 정양모 선생의 "조선 전기의 화론"(『한국사상대계 1』, 성균관대 대동문화연구원, 1973) 등이 특히 괄목할 만하다.

이밖에 근대회화에는 이경성(李慶成), 이구열(李龜烈) 등 평론가들의 저술이 여러 편 나와 있고 민화에 관해서는 조자용(趙子庸), 고 김호연(金鎬然), 김철순(金哲淳), 이우환(李禹煥) 등의 저서들이 수편 출판되어 있다. 이 분야들에 대한 연구에 정통 미술사가들의 적극적인 참여가 아쉽게 느껴진다.

그리고 회화와 그 근원이 같다고 일컬어지는 서예분야에 대한 연구는 더 없이 적막한 실정이다. 그동안 김기승(金基昇)의『한국서예사』(대성문화사, 1966), 임창순(任昌淳)의『서예』(중앙일보 · 계간미술, 1981), 최완수의『그림과 글씨』(세종대왕기념사업회, 1978) 등이 나와 있다. 앞으로 이러한 저서들을 토대로 시대의 변천에 따른 서체의 변모를 미술사적으로 체계화시키는 작업이 필요하다고 믿어진다.

3) 조각사 연구

　　한국의 조각사는 바로 불상조각의 역사라고 할 수 있을 정도로 불상의 비중이 절대적이다. 삼국시대부터 고려 말에 이르기까지 불교는 천 년 이상 한국문화의 기반이 되어 있었고 이러한 배경하에서 발달된 불교미술의 대종이 또한 불상조각이기 때문에 이에 대한 연구의 비중은 더없이 크다고 하겠다. 따라서 해방 이후 주도적인 학자들이 이것의 연구에 적극성을 띤 것은 당연하다고 하겠다. 이러한 연구의 주도적인 역할을 한 것은 고유섭 선생의 감화를 크게 받은 황수영 박사와 진홍섭 박사, 그리고 미국에서 고고학과 미술사를 전공한 김원용 박사라 하겠다. 이분들의 뒤를 이어 정영호, 문명대, 김리나, 강우방 등이 활발히 연구 논문을 발표해 왔다.

　　한국조각사 분야의 연구성과와 동향에 대해서는 김원용 박사가 정곡을 찔러 체계적으로 정리한 바 있으므로,[10] 이곳에서는 아주 간단하게 개요만 소개하는 것에 그치고자 한다.

　　우선 이 방면의 대표적인 저서로는 황수영 박사의 『한국불상의 연구』(삼화출판사 1973)와 『불상편』(중앙일보 · 계간미술, 1979), 진홍섭 박사의 『한국의 불상』(일지사, 1976), 문명대 교수의 『한국조각사』(열화당, 1980) 등을 꼽을 수 있다. 황박사의 『한국불상의 연구』는 학술지들에 발표했던 12편의 논문들을 묶은 것으로 고구려, 백제, 신라의 불상들에 관한 것이다. 여기에 실린 논문들은 문헌과 작품을 연결시키는 황 박사 특유의 문헌고증학적 학풍이 잘 드러나 있다.[11] 진박사의 『한국의 불상』은 도상, 불상의 기원, 형식, 종류 등 불상에 관한 기본적인 여러 국면들을 소개하고 우리 나라 불상의 대표적인 예들을 소개한 일종의 개설서라고 하겠다. 어렵게 여겨지는 불상에 관한 여러 가지 사항을 쉽게 풀이하여 소개했다는 점에서 의의가 있다고 하겠다.

10 註 1)의 金元龍博士論文 참조.
11 註 1)의 金元龍博士論文 참조.

그리고 문명대 교수의『한국조각사』는 선사시대부터 통일신라시대까지의 한국조각의 변천과 특징을 체계화시킨 개설서이다. 비록 고려와 조선시대가 빠져 있기는 하지만 통일신라까지의 한국조각의 여러 양상을 일목요연하게 정리하였고 불상뿐 아니라 암각화, 토우 등 비불교 조각까지 포함하여 다룸으로써 한국조각사의 폭을 넓히려고 한 시도가 높이 평가된다.

한국불상의 양식적 변천과 특징에 관해서는 김원용 박사에 의해 여러 차례 요점적으로 논의되었는데 이러한 글들은『한국미의 탐구』에 묶여 있다. 이러한 글들은 한국불상은 물론 중국이나 일본불상에 대한 철저한 이해를 토대로 하고 있기 때문에 한국불상을 넓은 시각에서 보는데 큰 도움이 된다.

그리고 불상에 관해 연구하는 소장학자들 중에서 양식과 함께 불교사상적 입장에서 보려는 문명대, 철저하게 양식사적 접근을 시도하는 김리나, 기존의 여러 설들을 새로운 시각에서 보려고 애쓰는 강우방 등의 활동이 주목을 끈다. 그리고 일본인학자들 중에서는 마쓰바라 사부로(松原三郎), 오니시 슈야(大西修也), 기쿠다케 준이치(菊竹淳一) 등의 연구업적들이 유념할 만하다.

그런데 지금까지의 불교조각 연구는 대체로 삼국시대와 통일신라시대에 치우쳐 있고 고려시대와 조선왕조시대의 불상은 매우 소홀하게 취급되어 왔다. 이러한 배경에는 물론 고려나 조선왕조의 불상이 그 이전의 것에 비해 질적으로 떨어지기 때문에 비교적 관심을 덜 끌었던 것이 사실이다. 근래에 이 방면에 관심을 갖는 젊은 학자들이 나타나고 있어 머지않아 개선될 것으로 전망된다.

4) 공예사 연구

공예부문은 토기와 도자기, 금속공예, 목칠공예, 유리공예, 종이공예, 직물공예 등 그 분야가 다양하고 넓은 반면 연구인력은 어느 분야보다도 부족하여 미개척 영역이 많다. 또 이미 나와 있는 업적들도 회화나 조각 또는 건축분야의 경우처럼 선사시대나 삼국시대부터 조선시대까지를 포함하는 일관된 체계화작업이 이루어지지 못하고 있다. 이러한 실정은 물론 자료의 부족에도 큰 원인이 있지만 그

에 못지않게 연구인력의 부족과 노력의 결핍에도 큰 이유가 있다고 보지 않을 수 없다. 그러므로 어느 분야보다도 분발이 요구되고 있는 실정이다. 앞으로 이 각종 공예분야의 전공자의 배출이 시급히 요청되고 있는 것이다.

공예분야 중에서 비교적 연구가 활발하게 이루어져 온 것은 토기나 도자기 분야라고 할 수 있다. 토기는 물론 신석기시대, 청동기시대, 원삼국시대, 삼국시대에 걸쳐 활발하게 제작되었고, 이러한 추세는 통일신라시대는 물론 그 이후에도 부분적으로 제작되었다. 특히 토기는 선사시대 및 고대문화의 기원과 성격을 규명하는 데 매우 중요한 의미를 지니고 있기 때문에 한층 적극적인 연구가 요망된다.

이러한 토기들에 관해서는 김원용 박사와 그밖에 윤무병(尹武炳), 한병삼(韓炳三), 이은창(李殷昌) 교수 등 몇몇 고고학자들과 고고학 분야의 소장학자들에 의해 연구가 되어 오고 있다. 그동안 나온 이 방면의 연구에서 특히 주목을 끄는 것은 김원용 박사의 신라토기 연구이다. 뉴욕대학의 학위논문을 출판한 『신라토기의 연구』(을유문화사, 1960)와 근년에 나온 『신라토기』(열화당, 1981)가 그 대표적 저술이라 하겠다. 전자는 신라토기를 최초로 체계화했던 작업으로서, 그리고 후자는 그 후 출토된 새 자료들을 포함하고 그동안의 연구에서 진전된 바를 간단명료하게 소개하고 있다. 제작기법, 발생과 변천을 체계적으로 다루었다. 그리고 한병삼 선생의 『토기와 청동기』(세종대왕기념사업회, 1974)는 신석기시대부터 통일신라시대까지의 여러 가지 토기들을 간략하게 정리하여 우리나라 토기의 이해에 큰 도움을 준다. 또한 한 선생의 주관하에 나온 『토기』(중앙일보·계간미술, 1981)는 신석기시대의 빗살무늬토기부터 통일신라시대에 이르기까지의 대표적인 토기들을 좋은 도판으로 제시하고 토기관계의 훌륭한 논문들을 싣고 있어서 이 방면의 연구와 이해에 큰 기여를 하고 있다. 아마도 토기관계의 가장 포괄적이고 체계화된 업적이 아닌가 생각된다. 이밖에 이난영(李蘭暎) 선생의 『신라의 토우』(세종대왕기념사업회, 1976)도 토우관계의 저술로 주목된다.

도자기는 물론 고려시대의 청자를 비롯한 각종 자기와 조선왕조시대의 분청사기, 백자, 청화백자 등으로 이에 대한 연구는 일본인들의 비상한 관심 때문에 일

제시대부터 활발한 편이었다. 일본인학자들의 저술 이외에 국내에서는 일찍이 고유섭 선생의 『고려청자』(을유문화사, 1954)가 출간된 이후 최순우 선생의 『청자』(중앙일보·계간미술, 1981), 정양모 선생의 『분청사기』 및 『백자』(모두 중앙일보·계간미술, 1978~1979), 진홍섭 선생의 『청자와 백자』(세종대왕기념사업회, 1974) 등이 대표적인 저술들이다. 이 책들은 한국도자기의 대표적인 예들을 도판으로 제시하고 도자기 관계의 여러 양상들을 밝히고 있어 이 방면의 좋은 지침서가 되고 있다. 다만 시대의 변천에 따른 양식의 변화에 대한 체계화된 고찰이 좀더 적극적으로 다루어졌으면 하는 느낌이 든다.

이밖에 상기의 학자들 이외에 강경숙(姜敬淑), 윤용이(尹龍二), 김영원(金英媛) 등의 학자들이 새로운 견해의 논문들을 발표하고 있어 크게 촉망된다.

아마도 도자기 분야에서 시대의 변화에 따른 양식의 변천을 잘 체계화시키고 또 서양인들에게 한국 도자기를 제대로 소개한 것은 W. B. Honey의 *Corean Pottery*(Faber Monograph, 1947), 김재원 박사와 Gompertz 공저의 *The Ceramic Art of Korea*(London, 1961), 그리고 G. St. G. M. Gompertz의 *Korean Pottery and Porcelain of the Yi Period*(New York : Praeger) 등이라 하겠다.

앞으로 선사시대의 토기로부터 조선시대의 도자기에 이르기까지의 한국토기 및 도자기의 역사를 집성한 『한국도자사』의 출간이 절실히 요망된다. 이에는 한국 도자의 특징과 변천은 물론 중국도자와의 관계, 일본도자에 미친 구체적인 영향관계까지 철저하게 규명되어야 할 것이다.

금속공예분야는 진홍섭, 한병삼, 이난영, 정영호, 이호관, 맹인재, 정명호 교수 등 여러 학자들의 저술들이 발표되었으나 대부분 개개의 작품들에 관한 것들이다. 이 분야에는 아직 통시대적인 업적이 거의 전무한 실정이다. 진홍섭 박사의 『한국금속공예(韓國金屬工藝)』(일지사, 1980), 대표적인 동경(銅鏡)자료들을 집성하고 체계화를 시도한 이난영 선생의 『한국의 동경(韓國의 銅鏡)』(한국정신문화연구원, 1983)이 괄목할 만하다. 이 분야는 유리공예와 더불어 어느 분야보다도 적극적인 연구가 절실히 요망되고 있는 실정이다.

목칠공예분야도 답답하기는 마찬가지이다. 이 분야의 작품들은 고려시대의 것이 약간 남아 있고 조선왕조시대의 것도 남아 있는 것은 대체로 후기의 것들이다. 목가구의 경우는 그나마 절대연대를 확인할 수 있는 경우가 워낙 드물어 미술사적으로 체계화시키기가 어려운 것도 사실이다. 지금까지 나온 이 방면의 저술은 매우 영세한데 최순우 선생과 박영규 씨가 함께 펴낸 『한국의 목칠가구』(경미문화사, 1981)와 배만실(裵滿實) 교수의 『이조목공가구의 미』(음성문화사, 1978) 등이 특히 주목된다. 그러나 목가구의 종류와 구조, 특징, 비례 등에 치중했을 뿐 어떤 미술사적 접근은 이루어지지 않은 것이 한결같은 아쉬움이다.

공예와 관련하여 특별히 눈길을 끄는 것은 맹인재 선생의 『한국의 민속공예』(세종대왕기념사업회, 1979)이다. 이 책은 비록 작은 문고본이지만 그 내용은 농촌의 수공예, 산간의 수공예, 승려의 수공예, 백정의 수공예, 금속공예, 석공예, 목공예, 죽공예, 칠공예, 화각공예, 제지공예, 지공예, 초공예, 모피공예, 장신구공예, 염색공예, 옹기공예 등으로 나누어 공예의 모든 것을 아주 간략하게 소개하고 있어 편리한 지침서가 되고 있다. 앞으로 이를 토대로 공예 각 분야의 역사적 고찰이 이루어졌으면 한다.

5) 건축사 연구

건축사분야는 필자가 워낙 문외한이기 때문에 어떤 구체적인 얘기를 하기는 어렵다. 그러므로 대표적인 저술을 몇 가지 열거하는 것에 그치고자 한다. 대체로 목조건축과 석조건축으로 나누어 볼 수가 있고 이밖에 주거지나 사지도 이 영역에서 다룰 수가 있을 것이다.

우리 나라의 건축에 관해서는 세키노 테이(關野貞), 스기야마 신조(杉山信三) 등 일본인학자들이 연구를 시작한 이래 해방 이후 한동안 불모지상태로 남아 있었다. 일제시대에 한국인에 의해 이룩된 대표적 업적은 고유섭 선생의 『조선탑파의 연구』뿐이라고 할 수 있다.

그러나 1960년대부터는 목조건축부분에서 윤장섭(尹張燮), 김정기(金正基),

김동현(金東賢), 신영훈(申榮勳), 주남철(朱南哲) 교수 등 여러 학자들이, 그리고 석탑 등의 석조건축에서는 황수영, 진홍섭, 정영호, 이은창, 김희경(金禧庚) 씨 등의 학자들이 많은 저술들을 내어 놓았다. 그 가운데 목조건축부분에서는 김정기 박사의 『한국목조건축』(일지사, 1980), 고 정인국(鄭寅國) 박사의 『한국건축양식론』(일지사, 1974), 윤장섭 교수의 『한국건축사』(동명사, 1981), 주남철 교수의 『한국주택건축』(일지사, 1980), 신영훈 씨의 『한국의 살림집』(열화당, 1983) 등이 눈길을 끈다. 김정기 박사의 저서는 한국건축의 발생과 그 변천, 그리고 특징들을 간결하게 정리한 것이다. 또한 정인국 박사의 저술은 비례 등 양식에 많은 역점을 두었으나 사적 고찰이 부족한 점이 아쉽게 느껴진다. 그리고 윤장섭 교수의 저서는 한국의 건축 및 그것과 관련되는 일체의 사항을 포괄적으로 다루었는데 아직도 낙랑건축을 한국건축사의 한 장으로 포함시켜 다루고 있는 것만은 재고를 요한다. 주 교수의 저서는 선사시대의 주거에서부터 조선시대까지의 주택을 체계 있게 다루었다는 점에서 주목된다. 그리고 신영훈 씨의 저서는 우리의 주거생활의 근본인 살림집과 관계되는 일체의 사항을 체계화시켜 언급하고 있어서 크게 도움을 준다.

한편 석조건축 분야에서는 황수영 박사의 『불탑과 불상』(교양국사총서 5, 세종대왕기념사업회, 1974), 정영호 박사의 『신라석조부도연구』(신흥사, 1974), 『석탑』(중앙일보 · 계간미술, 1980) 등이다. 특히 정 박사의 『석탑』은 대표적 작품들의 도판과 "한국석탑양식의 변천" 등의 좋은 글들을 싣고 있어서 어렵게 느껴지는 이 분야의 체계적 이해에 도움을 준다.

6) 맺음말

이제까지 우리 나라 미술사 각 시대 각 분야에 걸친 연구성과의 대체적인 내용과 동향을 대강 살펴보았다. 워낙 범위가 넓고 또 언급해야 할 것이 많아서 본의 아니게 누락되거나 제대로 소개하지 못한 업적이 있을지도 모르겠다.

대체적으로 볼 때 이 방면 학문인구가 늘어난 것 같으면서도 아직은 괄목할 만한 업적을 내는 학자수가 지극히 한정되어 있음을 부인할 수가 없다. 바로 이러

한 실정 때문에 부득이 몇몇 학자의 이름을 좀 지나치리 만큼 자주 거론할 수밖에 없게 되었다.

또한 연구업적도 수적으로는 풍부한 듯하면서도 막상 수준급의 것은 그다지 많은 편이 아님을 인정하지 않을 수 없다. 특히 방법론적인 미숙함이나 논리성의 미흡 등이 두드러지게 나타나는 경우가 아직도 적지 않은 것이다.

지금까지의 연구업적을 일별해 보면 대체로 다음과 같은 문제들이 제기된다.

첫째로는 연구인력의 시급한 양성이 요구되며 연구수준의 향상이 절실히 요망된다. 이를 위해, 서울대, 홍익대, 한국정신문화연구원, 이화여대, 동국대 등의 대학원에 설치되어 있는 미술사학 전공 과정의 효율적인 운영과 우수학생의 확보 및 철저한 교육이 바람직하다고 본다.

둘째로는 미개척 분야가 너무 많다는 사실이다. 서예사, 고려 및 조선왕조시대의 불교조각사, 금속공예, 유리공예, 목칠공예 등의 각종 공예사 분야 등이 그 대표적인 예들이다. 또한 시대적으로는 선사시대와 원삼국시대의 미술, 가야와 발해의 미술, 근대의 미술 등이 지나치게 소홀히 다루어지고 있는 점도 지적하지 않을 수 없다. 이런 분야들도 역시 자료의 부족과 전공자의 희소 때문에 별로 연구되지 못했다고 볼 수 있다. 앞으로 이러한 분야들은 더욱 적극적으로 연구되어야 할 것이다.

그리고 미술사관계의 저술들은 그것이 하나의 역사학적 작업임을 뚜렷이 인식하고 역사적 현상을 규명 또는 복원하는데 주력해야 한다고 생각된다. 물론 대표적 저술들은 이에 대한 인식을 뚜렷이 하고 있으나 아직도 많은 업적들이 이를 등한히 한 것으로 느껴져 개선을 요하는 경우가 적지 않다.

끝으로 중국, 일본, 인도 등의 미술사와 서양의 미술사에 대한 연구도 활성화되었으면 한다. 왜냐하면 그것이 크게는 인류문화, 작게는 한국미술사에 대한 이해의 폭을 넓히고 방법론에 대한 인식을 제고시켜 줄 것이기 때문이다.

이 글은 일제시대부터 집필시기인 1983년까지의 우리 나라 미술사학계의 연구와 업적을 살펴본 것이다. 이 글이 쓰여진 1983년 이후에 연구 인력도 많이 늘

어났고, 연구 수준도 현저하게 높아졌으며, 주목을 요하는 훌륭한 업적들도 각 분야에서 다수 나왔다. 1983~1990년 사이에 출간된 업적을 포함하여 보다 체계적인 검토는 『미술사학연구(美術史學硏究)』 제188호(1990. 12)에 실린 「한국미술사연구 30년: 회고와 전망」 등 후배들의 글들에 잘 반영되어 있다.

5. 1973~1975년도 한국미술사 연구의 회고와 전망—고려 및 조선

I.

지난 3년간(1973~1975)에 출간된 미술사 업적으로서 고려시대와 조선시대를 대상으로 다룬 것들은 질과 양 양면에서 비록 획기적인 큰 진전을 보여 주지는 못했어도 몇 가지 유의할 경향만은 제시해 주고 있다.

그간의 업적을 저자의 손에 들어온 목록을 위주로 하여 우선 양적인 면에서 살펴보면, 정확한 숫자 파악이라고 단정할 수는 없지만 대체로 단행본과 논문을 합쳐 회화사 분야의 업적이 22편, 조각사 관계가 6편, 도자기를 비롯한 각종 공예 관계가 22편, 그리고 건축 분야가 또한 22편으로 나타나 있다.

이들 업적의 수적인 분포를 보면, 조각사를 제외하고는 모두 대등함을 알 수 있다. 대체로 전에 비하여 회화사 관계의 업적이 많이 늘어난 것을 알 수 있으나, 아직도 크게 미흡한 상태임을 부인할 수 없다. 그나마 따져보면 3, 4명의 학자들의 것이 주를 이루고 있어 회화사 연구자가 희소하고 연구성과가 빈약하다고 느끼지 않을 수 없다. 그러나 그런대로 전에 없이 단행본이 세 권씩이나 출판되고 새로운 시도를 보여 주는 몇 편의 논문도 나오게 된 것은 전보다 밝은 전망을 보여 주는 일이라 하겠다.

한편 회화와 근원이 같다고 말해질 정도로 관계가 밀접한 서예 분야에 「한국미술전집」의 하나로 나온 임창순(任昌淳) 씨의 『서예』(동화출판공사, 1975) 이외에는 별달리 괄목할 만한 업적이 보이지 않는 것은 매우 섭섭한 일이 아닐 수 없다.

조각사 분야의 업적은 양적인 면에서 가장 뒤지고 있다. 그나마 대부분 자료

소개의 글이어서 고려시대와 조선시대의 조각을 본격적으로 취급한 논문은 거의 전무한 실정이다. 이 점은 우리 나라에서의 조각사연구가 삼국시대 및 통일신라시대의 불교조각연구에 치중되어 있으며, 고려시대 이후의 불교조각과 기타의 비불교 조각의 연구는 아직도 등한시되고 있음을 말해 주는 것이라 하겠다. 물론 우리 나라의 조각사에서 창의력과 조형성이 가장 잘 발현되어 있는 것은 삼국시대부터 통일신라시대까지의 불교조각인 것이 틀림없지만, 별로 연구가 안 되어 있어 깊이 아는 바 없는 고려·조선시대의 불교조각과 기타의 조각에 대한 연구가 여전히 미진한 상태에 있는 것은 어디인가 잘못된 것으로 여겨진다. 이러한 경향은 앞으로 조속히 시정되어야 할 것이다.

공예사 분야에서도 마찬가지로 연구의 편중이 엿보이고 있어서, 업적의 태반은 도자사에 관한 것이고 기타의 금속공예나 목칠공예등에 관한 연구는 매우 영세한 실정이다.

고려시대부터 조선시대까지의 건축은 몇 권의 단행본에서 크게 다루어져 있다. 건축사관계의 논문도, 미술사가들에 의한 석조물(石造物)에 관한 글들을 빼고 나면 역시 빈약한 편이다.

그간의 업적들을 질적인 면에서 통관하여 보면 전에 비하여 부분적으로 수준이 향상되기는 했으나 아직도 방법론적(方法論的)으로 미숙하고 비약이 심한 것들이 적지 않음을 알 수 있다. 특히 자료소개의 성격을 띤 글들에서는 더욱 그러한 경향이 심하다. 언제 어디서 누구의 제보(提報)로 무엇이 어떻게 발견되었는데 규모는 얼마나 되고 생긴 모습은 어떠 어떠하다라는 식의 서술로 끝내는 경우가 많다. 이러한 식의 소개는 그 의의를 충분히 발휘하였다고 보기 힘들다. 좀더 나아가서 특정자료의 양식적 특징을 파헤쳐 보고 전대와 후대의 자료나 혹은 타 지역의 자료와 비교 검토하여 그 자료가 지니고 있는 미술사적인 의의를 어느 정도라도 밝혀 주어야 비로소 참된 자료소개의 책무를 충실히 하였다고 볼 수 있을 것이다. 물론 자료의 영세성 때문에 그것이 불가능한 경우도 있겠으나, 그와 같은 접근방법은 항상 유념해야 할 것이다.

그러면 그동안에 발표된 업적들을 회화, 조각, 공예, 건축의 순서에 따라 요점적으로 살펴보기로 한다.

II.

　　회화사 분야의 업적은 전에 비하면 양과 질 양면에서 다소 진전을 이루었다고 볼 수 있다. 이 분야는 종래에 미술사의 여러 분야 중에서도 연구의 성과가 가장 빈약했던 사실을 감안하면 약간은 희망적인 일로 풀이될 수도 있을 것이다. 우선 저서로는 『한국미술전집』(동화출판공사)의 제12권으로 나온 최순우(崔淳雨) 씨의 『회화』와 이동주(李東洲) 씨의 『일본속의 한화』(서문당, 1974) 및 『우리나라의 옛그림』(박영사, 1975)을 들 수 있다. 최순우 씨의 『회화』는 동화출판공사의 기획출판물의 하나이기 때문에 자연히 지면이나 서술체제상 큰 제약을 받게 되어 본문이 지극히 간략하고 불충분하다. 그러나 훌륭한 도판을 통하여 많은 중요한 자료를 제시하고 말미의 해설을 빌어 이해를 높이고 있어 개설서로서 적합한 역할을 한다고 본다. 이동주 씨의 『일본속의 한화』는 표제가 나타내듯 일본에 남아 있는 우리 나라의 회화자료를 탐방하고 『한국일보』에 연재 소개하였던 것을 집성 보완한 것이다. 극소수의 전문학자들 이외에는 국내학계에 널리 알려지지 않은 자료가 많이 소개되어 크게 도움이 되는 업적이라 생각된다. 또 그의 『우리나라의 옛그림』은 『월간아세아』, 『澗松文華』 등의 잡지에 발표하였던 글들을 모아 펴낸 것으로 겸재 정선(謙齋 鄭敾), 현재 심사정(玄齋 沈師正), 단원 김홍도(檀園 金弘道), 완당 김정희(阮堂 金正喜) 등의 조선 후기의 화가들과 그들을 중심으로 한 화단의 경향을 다룬 것이다. 그의 이들 저서들은 풍부한 내용을 담고 있으나, 일정한 체계하에 편집되지 않고 일간지와 월간지에 발표했던 순서를 막연히 그대로 따르고 있어 아쉬운 감을 준다.
　　회화사 분야의 논문들은 일반회화를 다룬 것과 불교회화를 취급한 것으로 대

별된다. 그러면 먼저 일반회화 분야의 논문들을 살펴보고 이어서 불교회화 관계의 논문들을 알아보고자 한다.

일반회화 관계의 논문으로는 우선 최순우 씨의 「회화」(『한국사』 11권, 1974. 12)를 들 수 있다. 국사편찬위원회에서 펴낸 『한국사』의 한 부분으로 쓰여진 글이기 때문에 전반적인 내용은 개설적인 것이지만 초상화(肖像畵)의 발달에 관한 부분은 괄목할 만하다. 정양모 씨의 「이조전기의 화론」(『한국사상대계』, 1973)은 조선 초기 화단의 회화관을 다룬 것이다. 우리 나라의 화론에 관해서는 종래 별로 고찰된 바 없던 터라 주목할 만하다. 다만 화론(畵論)만을 좀더 집중적으로 고찰하여 체계화시켜 주었더라면 하는 느낌이다.

조선 초기의 화단을 위주로 하여 발표된 논문으로는 안휘준의 ①「안견과 그의 화풍-몽유도원도를 중심으로」(『진단학보』 38집, 1974. 10), ②「속전 안견필 〈적벽도〉 연구」(『홍익미술』 3호, 1974. 11), ③「연방동년일시조사계회도(蓮榜同年一時曹司契會圖)」(『역사학보』 65집, 1975. 3), ④「조선왕조초기의 회화」(『한국아카데미총서』 5, 1975. 6), ⑤「조선왕조후기 미술의 새 경향」(『한국사』 14권, 1975. 12), ⑥「16세기 중엽의 계회도를 통해 본 조선왕조시대 회화양식의 변천」(『미술자료』 18호, 1975. 12) 등이 있다. ①은 한 작가를, ②와 ③은 한 사료로서의 작품을, ④와 ⑤는 한 시대 미술의 개관을 현대 미술사학적인 방법에 의거하여 분석 검토하려는 시도를 보여 준 논문들이라 하겠다. 그리고 ⑥은 작품사료의 양식을 통해서 회화사적 변화를 살펴본 글이다.

맹인재 씨의 「김홍도필 〈단원도〉」(『고고미술』 118호, 1973. 6)는 단원 김홍도가 자신이 살던 초려(草廬)를 그린 〈단원도〉를 살펴본 논문이다. 〈단원도〉는 제작연대가 밝혀져 있고(1784), 또 김홍도가 호를 단원(檀園)이라 짓게 된 동기도 시사해 주는 작품으로 김홍도의 화풍연구에 크게 도움되는 자료인 것이다. 이 그림의 선(線)이나 석법(石法) 등을 타인의 작품들과 비교하고 있는 것은 좋은 접근방법이라 하겠다. 그러나 이 논문의 전반적인 체제나 논리의 전개방법 등에는 개선의 여지가 없지 않다.

또한 그의 「현재 심사정」(『간송문화』 7호, 1974. 10)은 심사정에 관한 이해를 도모한 논문이기는 하지만 양식의 구체적인 분석비교나 연대에 따른 화풍변천의 규명이 시도되지 않은 점은 미흡하게 느껴진다.

허영환(許英桓) 씨의 「심현재와 심석전의 산수도」(『문화재』 9호, 1975. 12)는 조선 후기의 심사정과 중국 명대(明代) 오파(吳派)의 개조(開祖) 심주(沈周)를 비교한 논문으로 주제 선정이 흥미 깊다. 논지(論旨)의 흐름에 저해되는 일반적인 내용을 줄이고 두 사람의 화풍을 좀더 철저하게 구체적으로 분석하여 비교하였더라면 더욱 도움이 되었을 것으로 믿어진다.

이밖에도 일반회화 관계의 글로 김기주(金基珠) 씨의 「단원그림의 화론적 접근」(『간송문화』 5호, 1973. 10), 장운상(張雲祥) 씨의 「단원회화의 특성에 관한 연구」(『동대논총』 4집, 1974.), 이경성(李慶成) 씨의 「오원 장승업-그의 근대적 조명」(『간송문화』 9호, 1975. 10), 그리고 이창교(李昌敎) 씨의 「동궐도」(『문화재』 8호, 1974. 12) 등이 있다.

불교서화(佛敎書畫) 관계의 업적으로는 우선 황수영(黃壽永) 씨의 「고려국왕 발원의 금·은자 대장〉(『고고미술』 125호, 1975. 3)과 「안성 청원사의 고려사경 고려 국왕발원 은자대장 」(『동양학』 5집, 1975. 6)을 들 수 있다. 그는 이들 중요한 금은자 대장(金銀字大藏)들을 소개하면서 사경(寫經)의 유래와 기원, 그리고 종류 등을 설명하고 있어 크게 도움이 된다. 그러나 좀더 욕심을 부린다면, 사경을 위주로 하여 쓰여진 논문이기는 하지만 경첩(經帖)의 첫머리에 있는 변상도(變相圖)와 사경서체(寫經書體)의 양식에 대하여 간략하게나마 고찰이 되었더라면 더욱 더 유익했으리라는 느낌이 든다.

최완수(崔完秀) 씨의 「석가불탱도설」(『문화재』 8호, 1974. 12)은 석가모니불을 주존(主尊)으로 하고 있는 대웅전 후불탱(大雄殿 後佛幀), 영산대회탱(靈山大會 幀), 응진전 후불탱(應眞殿後佛幀) 등 석가불탱(釋迦佛幀)의 구성요소를 도해적으로 논급한 글이다. 포괄적이고 종합적이면서도 논리가 정연하여 불화연구의 기초작업으로서의 역할을 하기에 적합하다고 생각된다.

공주(公州)의 마곡사(麻谷寺)와 갑사(甲寺)의 불화(佛畵)를 위주로 하여 쓰여진 강신철(姜信哲) 씨의 「불교회화의 조사연구-충남일대 고사찰(古寺刹)을 중심으로 」(『공주교대논문집』 10집, 1973. 12)는 의욕적인 논문이지만 화풍에 대한 고찰이 부족하고 구성이나 논리의 전개가 산만하다. 그러나 자료의 소개조차 불충분하고 연구가 부진한 불교회화사 분야를 고려하면, 많은 자료를 취급하고 있는 그의 논문과 같은 것이 지방에서 앞으로도 더욱 많이 나오기를 기대하게 된다. 그리고 이러한 논문일수록 선명한 도판의 활용이 더욱 아쉽게 느껴진다.

III.

고려시대~조선시대의 조각부문에 단행본이 출판된 것은 없고, 다만 황수영 씨의 『불상』(동화출판공사, 1974) 및 『불탑과 불상』(세종대왕기념사업회, 1974)에서 간략하게 취급되고 있을 뿐이다.

조각사분야의 논문으로는 우선 정영호(鄭永鎬) 씨의 「장륙사 보살좌상과 그 복장발원문」(『고고미술』 128호, 1975. 12)을 들 수 있다. 이 글은 경북 영덕군(慶北 盈德郡) 소재 장륙사(莊陸寺)의 지불(紙佛)과 그 복장발원문(腹藏發願文)의 내용을 소개한 것이다. 복장발원문에 의하여 관음보살상(觀音菩薩像)인 이 지불의 조성 연대가 홍무(洪武) 28년(1395)임이 밝혀져서 앞으로의 연구에 중요한 자료가 되고 있다.

강인구(姜仁求) 씨의 「서산문수사 금동여래좌상 복장유물」(『미술자료』 18호, 1975. 12)도 자료소개의 성격을 띤 조사기(調査記)이다. 발원문에 의하여 조성 연대가 지정(至正) 6년(1346)으로 밝혀진 이 불상은, 연대를 확인할 수 있는 몇몇의 타 불상들과 함께 고려시대 불교조각의 연구에 크게 도움이 되는 자료이다. 그의 글은 구결(口訣)이 달려 있는 「구역 인왕경(舊譯 仁王經)」을 비롯한 다양한 복장품의 개략적 소개와 아울러 불상을 간략하게 서술하는데 그쳐 조각사적 입장에서

는 약간 아쉬운 감이 있다.

앞의 정영호 씨의 글과 정인구 씨의 글은 자료소개를 위한 조사기(調查記)라는 제약 때문에 충분한 고찰이 어려웠던 것으로 이해된다. 그러나 앞으로는 연대가 확실한 이들 자료를 바탕으로 본격적인 논문들이 쓰여져야 할 것이다.

문명대 씨의 「전 대전사출토 청동이불병좌상(傳大典寺出土 靑銅二佛竝坐像)의 일고찰」(『동국사학』 13)과 「삼막사재명 마애삼존불고(三幕寺在銘磨崖三尊佛考)」(『우헌 정중환박사 환력기념 논문집』, 1974. 12)도 흥미 있는 자료들을 체계적으로 다루고 있다. 전자는 여말선초기(羅末麗初期)의 석가(釋迦)·다보(多寶) 이불병좌상(二佛竝坐像)으로 믿어지는 드문 자료를 양식적으로 분석 검토하고 있다. 논문의 구성에 좀더 배려를 하고 대좌(臺坐)에 보이는 안상(眼象)의 양식까지도 고찰했더라면 더욱 훌륭했을 것이라고 생각된다. 이를테면 「불명의 추정」이나 「불상의 교리적 성격」 등을 먼저 규명하고 이어서 양식적 비교고찰이 되었더라면 보다 강한 설득력을 지니게 되지 않았을까 여겨진다.

「삼막사재명 마애삼존불고」는 삼막사(三幕寺)의 칠성각전실(七星閣前室)과 그 주존(主尊)인 치성광삼존불(熾盛光三尊佛)을 고찰한 논문이다. 이 삼존불의 조성 연대는 명문에 의해 건륭(乾隆) 28년, 즉 1763년으로 확인되어 조선 후기의 조각사 연구를 위해 또 하나의 중요한 자료가 되고 있다.

IV.

공예부문에서는 도자사 분야가 비교적 양적으로 우세한 편이다. 공예관계의 업적을 도자공예, 금속공예, 목칠공예의 순으로 살펴보고자 한다.

그동안에 출판된 도자사분야의 개설서로는 『한국미술전집』의 일환으로 동화출판공사에서 내놓은 최순우 씨의 『고려도자』(1975. 4), 정양모 씨의 『이조도자』(1973. 9), 그리고 〈교양국사총서〉의 일책(一冊)으로 나온 진홍섭 씨의 『청자와

백자』(세종대왕기념사업회, 1974) 등이 있다.

고려청자와 조선시대 자기에 관한 논문도 비교적 여러 편 나와 있다. 최순우 씨의 「고려청자와 미술」은 『한국사의 재조명』(독서신문사, 1975)에 실린 글로 고려자기의 성격, 기원, 특색 등을 잘 부각시켜 주고 있다. 또 그의 「고려·이조도자의 신례」(『고고미술』 118호, 1973. 6)는 〈한국미술 이천년전〉에 출품되었던 청화백자매조문호(靑華白磁梅鳥文壺), 분청사기상감철회어문호(粉靑沙器象嵌鐵繪魚文壺), 청자상감골호(靑磁象嵌骨壺)를 소개한 글이다.

정양모 씨의 「고려청자와 청자상감발생의 측면적 고찰」(『澗松文華』 6호, 1974. 5)은 청자발생의 배경과 상감청자의 기원(인종연간 ; 1123~1146으로 보고 있다)을 비롯하여 여러 가지 발전적 국면을 독자적인 견해를 가지고 체계적으로 설명한 글이다. 한편 국사편찬위원회 발행의 『한국사』 11권에 실린 그의 글 「도자기」(1974. 12)는 조선 전기 도자기의 특징, 발전, 종류 등을 종합적으로 기술하고 있다.

조정현(曹正鉉) 씨의 「고려청자의 음각수법과 문양에 관한 연구」(『한국문화연구원논총』 24집, 1974. 8)는 일반적인 시문법(施文法)을 설명하고 또 고려청자에 보이는 여러 가지 문양을 도시하여 약술(略述)한 글이다. 문양의 시대적 또는 연대적 변천과 같은 것은 전혀 다루어져 있지 않아 미술사적인 논문으로는 부족한 감이 있다.

김석환(金碩煥) 씨의 「이조청화백자고(上) 이조청화백자의 역사적인 배경과 청화안료에 대하여」(『단국대학교논문집』 7집, 1973. 8)는 요지(窯地)와 청화안료(靑華顔料) 등 흥미 있는 문제들을 다루고 있으나 논문의 체제가 산만한 것이 흠이다.

그리고 종전에 연구의 대상에서 소외되어 있던 옹기(甕器)에 대하여 로저 에디 씨와 정명호(鄭明鎬) 씨의 「한국옹기점의 작업과정에 대하여(上)」(『고고미술』 119호, 1973. 9) 및 「한국의 옹기점 – 옹기시설을 중심으로–」 두 편의 글이 발표된 것을 우선 아쉬운 대로 반갑게 생각한다.

금속공예부분에서는 저서로 동화출판공사에서 나온 진홍섭 씨의 『금속공예』 (1974. 7)가 있고 모두 6편에 불과한 글들이 발표되었을 뿐이다.

먼저 범종(梵鐘)에 새 자료의 소개기(紹介記)로 황수영 씨의 「고려범종의 신례(14)」(『고고미술』 117호, 1973. 3)와 이호관(李浩官) 씨의 「보엄사 을축명 동종(寶嚴寺 乙丑銘 銅鐘)」과 「백련사 융경삼년명 동종(白蓮寺 隆慶三年銘 銅鐘)」(『고고미술』 123~124, 1974. 12)이 있고 사리구(舍利具)에 관한 글로는 정영호 씨의 「보림사 석탑내 발견 사리구에 대하여」(『고고미술』 123 · 124, 1974. 12)와 「부암사 수마노탑내 발견 사리구에 대하여」(『동양학』 5집, 1975. 6)가 발표되어 있다.

김화영(金和英) 씨의 「고려 청동향로 이례」(『고고미술』 118호, 1973. 6)는 〈한국미술이천년전〉에 출품되었던 봉업사(奉業寺) 청동향완(靑銅香垸)과 차명호(車明浩) 씨 소장의 청동은입사사자개향로(靑銅銀入絲獅子蓋香爐)를 소개한 글이다.

그리고 이난영(李蘭暎) 씨의 「한국수저의 형식분류」(『역사학보』 67집, 1975. 9)는 삼국시대 및 통일신라시대의 숟가락과 아울러 고려시대 및 조선시대의 숟가락을 다루고 있다.

목칠공예(木漆工藝)에 있어서는 『한국미술전집』의 일책(一冊)으로 나온 최순우 씨와 정양모 씨의 공저(共著) 『목칠공예』(1974. 7)와 배만실(裵滿實) 씨의 『이조가구의 미』(새글사, 1975) 같은 개설서가 있고, 또 일반론적인 글인 김경옥(金慶玉) 씨의 「이조시대 사랑방 가구에 관한 고찰」(『문화재』 7호, 1973. 12)이 있을 뿐 본격적인 미술사적 업적은 거의 없다고 해도 과언이 아니다. 미술사분야 중에서 가장 연구가 안 되어 있는 편이다. 물론 절대연대를 가진 자료의 희소 등으로 인하여 연구에 어려움이 많은 분야이기는 하지만 앞으로 개선이 절실히 요구된다.

V.

건축사분야(建築史分野)에서는 몇 권의 저서와 수편의 논문이 출간되었다. 저서로는 무엇보다도 고 정인국(鄭寅國) 씨가 심혈을 기울여 펴낸 『한국건축양식론(일지사, 1974)이 주목된다. 목조건축총론(木造建築總論), 배치계획론(配置計劃

論), 목조가구론(木造架構論), 평면 및 입체구성론, 상류주택건축론 등으로 나누어 서술된 그의 저서는 한국건축사연구결과를 새로운 건축사론에 입각하여 체계적으로 종합한 역저(力著)라 하겠다.

고려 및 조선시대의 건축 또는 건축물은 이밖에도 정인국 씨의 『한국의 건축』(세종대왕기념사업회, 1975), 신영훈 씨의 『한옥과 그 역사』(에밀레 미술관, 1975) 및 『한국고건축단장』, 동화출판공사에서 『한국미술전집』의 일환으로 펴낸 김정기(金正基)의 『건축』(1975. 3), 황수영(黃壽永) 씨의 『석탑』(1974. 7), 정영호(鄭永鎬) 씨의 『석조』(1973. 11) 등의 저서들에서 부분적으로 다루어지고 있다.

일반건축사 관계의 논문으로는 (대한건축학회)의 『창립 30주년기념 논문집』(1975. 9)에 실린 강봉진(姜奉辰) 씨의 「한국건축의 전통과 계승에 관한 소고」, 김정기(金正基) 씨의 「한국건축의 전통성」, 김희춘(金熙春) 씨의 「한국의 건축적 전통」, 윤장섭(尹張燮) 씨의 「전통과 한국건축」, 정인국 씨의 「한국건축의 전통문제」, 김정수(金正秀) 씨의 「한국유교건축에 관한 연구」, 이경회(李璟會) 씨의 「한국 고건축의 형태미를 구성하는 의장적 요소와 기법에 관한 연구」 등을 우선 열거할 수 있다. 지면관계로 이들 논문들에 대하여 일일이 논급할 수는 없지만, 광복 30주년을 기하여 한국건축의 전통문제가 크게 거론되고 있음이 주목된다. 이밖에도 조선 전기의 건축을 종합적으로 다룬 신영훈 씨의 「건축」(『한국사』 11권, 국사편찬위원회, 1974), 도판해설식으로 쓰여진 정인국 씨의 「쌍S자형 각조수법에 관한 소고」(『문화재』 8, 1974. 12), 1126년부터 1910년 사이의 현존건물에 보이는 공포(栱包)를 간추려 소개한 임영배(林永培) 씨의 「한국고건축자료(1)-공포의 시대적 발전과정을 중심으로」(『호남문화연구』 6집, 1974) 등의 글들이 발표되었다.

그리고 불교미술사가(佛敎美術史家)들에 의해 석탑(石塔), 석비(石碑), 부도(浮屠) 등의 석조물(石造物)에 관한 글이 수 편 발표되었다. 석조물에 관한 글은 경우에 따라서는 건축부문에서보다도 조각사부문에서 다루는 것이 타당할 수도 있으나 일종의 소형건축물 또는 건축양식의 구현체(具現體)로 간주하여 이곳에서 소개하기로 한다. 이러한 계통의 글로는 진홍섭 씨의 「특수형식의 석비 일례」(『동

양학』 5집, 1975. 6) 및 「고려시대 고분의 방형호석 형식」(『우한 정중환박사 환력기념 논문집』, 1974. 12), 홍사준(洪思俊) 씨의 「무량사오층석탑 해체와 조립」(『고고미술』 117, 1973. 3), 정영호 씨의 「고려 금동 대탑의 신례」(『고고미술』 118호, 1973. 6) 및 「조선전기 석조부도양식의 일고」(『동양학』 3집, 1973. 11) 등이 출간되었다.

VI.

지금까지 지난 3년간에 발표된 업적들을 회화, 조각, 공예, 건축의 순으로 대강 살펴보았다. 각 분야에서 쏟아져 나온 저서와 논문 중에는 대동소이한 개설적인 내용을 담고 있거나 단편적인 자료의 기초적 소개에 머무르고 있는 것이 태반을 차지하고 있다고 해도 과언이 아니다. 방법론의 미숙, 산만한 구성, 논리성 부족, 안이한 집필태도 등을 노정하는 글들이 적지 않음을 솔직히 지적하지 않을 수 없다. 이러한 결점이나 단점은 앞으로 시정되고 보완되어야 할 것으로 생각한다. 그러나 한편으로 각 분야마다 알찬 내용의 업적들이 약간씩이나 늘어 가고 있는 추세를 보여 주는 것은 크게 반가운 일이라 하겠다.

한편, 여기에 따로 항목을 마련하여 살펴볼 수는 없었지만 근대미술사(近代美術史) 분야에서도 이경성(李慶成) 씨의 『한국근대미술연구』(동화출판공사, 1974)와 『한국근대미술가논고』(일지사, 1974), 그리고 이구열(李龜烈)의 『한국근대미술산고』(을유문고, 1972)를 비롯한 상당수의 저서와 논문들이 출간되었다. 이들 업적들을 통해 근대미술사의 자료가 정리 되어 가고 있는 것은 매우 다행한 일이라 하겠다. 앞으로 이 분야에 대한 연구도 미술사가들에 의해 활발히 진행되어야 할 것이다.

끝으로 미술사학계(美術史學界)의 발전과 조직적이고도 체계적인 방법에 의한 인재양성을 위해 ①4년제 인문대학에의 미술사학과 설치문제, ②기초자료 소개지가 아닌, 알차고 본격적인 논문만을 뽑아 싣는 전문지의 간행문제(기존 자료 소개지의 발전적 개편도 바람직할 것임), ③한국미술사학회(韓國美術史學會) 주

관의 정기 발표회의 개최문제 등이 신중히 고려되고 추진되어야 할 것임을 지적해 두고 싶다. 이 세 가지 문제들은 현재의 우리 나라 미술사학계가 안고 있는 대표적인 외적과제들이라 하겠으며, 이들의 해결이나 개선은 학계의 발전과 직결될 것임이 분명하다.

제II부 문화편

제5장
문화와 문화정책

1. 문화발전의 기초를 다지자

　1990년에 이르러 비로소 문화부가 독립 설치되고 문화 발전을 위한 활동이 적극적으로 펼쳐지고 있음을 보면서 우선 다행스러움을 느낀다. 이제부터 무엇을 어떻게 하느냐가 앞으로의 발전을 위해 더없이 중요하다고 본다. 이러한 의미에서 무엇보다도 중요하다고 생각되는 것은 기본방향을 점검하고 그 대책을 생각해 보는 것이 장래의 견실한 발전을 위해 기초를 다지는 일이라고 본다.

　얼마전까지만 해도 우리는 특수한 정치적 상황 때문에 문화를 국내외적으로 나빠진 이미지 개선의 도구로 활용하면서 일과성 현시적 행사에 치중한 면이 없지 않다. 착실하게 기초를 다지고 뿌리를 내리게 하는 일 보다는 당장 급하게 서둘러서 무엇인가 보여 주면서 화려한 외형적 성과를 거두려는 행사 위주의 문화 활동을 지향하고 전개해 온 경향이 있다. 이러한 폐습이 아직도 완전히 불식되었다고 장담할 수는 없는 것이 현실이다. 이제는 차분하게 우리의 자세를 가다듬고 주위를 차근차근 살펴 무엇부터 어떻게 해 나갈 것인가를 점검해야 할 때가 왔다고 생각한다. 이러한 입장에서 장래의 문화 발전을 위해 필요하다고 생각되는 여러 가지 사항들 중에서 세 가지만 제언 또는 제안하고자 한다.

　첫째로 기초자료의 적극적인 수집과 정리 및 연구와 교육을 위한 활용방안의 모색을 들고 싶다. 우리 민족은 누구나 알고 있듯이 오랜 역사와 훌륭한 문화전통을 이어오면서 수많은 뛰어난 문화재를 창출하였다. 그러나 여러 차례의 극도로 파괴적인 전화를 겪으면서 대부분의 문화재들이 소실되거나 산일되어 현재 남아 있는 문화재는 극히 적은 숫자이다. 특히 집안에 보관하던 수 많은 각종 문화재들은 건물의 소실과 함께 사라져 버렸다. 서화는 특히 그 피해를 가장 심하게 입어 18세기 이전의 작품은 극히 영성하다. 그나마 남아 있는 작품들도 제대로 표구가

되어 있지 않는 등 보존상태가 좋지 않고 또 사방에 흩어져 있어 일관된 파악이 어렵다. 때로는 외국에 밀반출되는 사례도 발생하고 있다. 이러한 일들을 방지하고 그것들을 체계적으로 수집하고 또 여러 곳의 문화재들을 조사하여 연구와 교육에 활용하기 위해서는 몇 가지 대책이 요구된다.

우선 국립중앙박물관을 비롯한 각급 박물관들이나 문화재 관계 기관들이 제대로 유물수집활동을 할 수 있게 해야 할 것이다. 그러기 위해서는 유물구입비의 책정이나 대폭적인 증액이 요구된다. 박물관들이 지금처럼 유물을 구입하지 않는 것은 그 활동의 일부를 포기하는 일이며 이것은 결국 국내유통의 변질과 밀반출을 유도하는 결과를 초래하고 있다. 문화재는 필요로 하는 곳으로 흘러가게 마련이므로 국공립문화재 관계 기관들이 수집활동을 펼치지 않을 경우 그것들이 향하게 되는 곳은 개인 소장가이거나 외국일 것은 뻔하다. 그러므로 도굴품이나 장물을 제외한 문화재들에 대한 적극적인 수집이 절대로 필요하다.

이와 함께 문화재들에 대한 체계적인 조사 활동을 적극화 해야 한다. 유적에 대한 고고학적 조사는 아쉬운 대로 실시해 온 것이 사실이나 보다 손상받기 쉽고 흩어지기 쉬운 각종 유물들에 대한 기초적인 조사는 별반 실시되지 않고 있다. 전공학자들의 개인적인 노력에 힘입어 저술이나 논문이 쓰여지고 있을 뿐이다. 그러므로 작품자료와 문헌자료에 대한 조사 행위를 적극화해야 한다고 본다. 이를 위해 각급 기관이나 전문가들을 최대한 활용하고 그들의 조사 활동이 원활하게 이루어지도록 제도적 뒷받침을 수립해야 하리라고 본다. 이러한 조사의 결과는 반드시 자료집으로 출간되어 연구와 교육에 충분히 활용될 수 있어야만 하다. 자료의 사장(死藏)은 피해야 하겠다.

그리고 문화나 문화재에 관한 일체의 출판물과 사진이나 슬라이드, 비디오 테이프, 음반 등의 각종 시청각 자료들을 총망라해서 수집하여 열람케 하고 실비로 자료를 제공해 줄「문화자료관」(가칭)을 한시바삐 설립하여 연구와 교육에 기여토록 함이 절실하게 요구된다. 이제까지 이러한 자료관 하나 제대로 가지고 있지 못한 것은 우리 문화의 현재 상황을 보여 주는 것으로 아쉬운 일이라 하지 않을 수

없다.

둘째 문화발전을 위한 기초를 다지는 일로 무엇보다도 중요한 것의 하나는 문화의 각 분야에 종사할 전문인력을 양성하고 그들을 적재적소에 임용하여 활용하는 일이다.

인간이 하는 모든 일은 결국 그것을 담당하는 사람의 자질, 전문성, 성의 여부에 의해 좌우된다고 볼 수 있다. 따라서 문화의 발전도 각 분야의 종사자들에 의해 좌우될 것임을 부인할 수 없다. 그럼에도 불구하고 우리 사회가 사람을 씀에 있어서 정이나 인맥, 학맥, 지연 등에 의해 영향을 받고 상대적으로 전문성을 소홀히 하는 경우가 종종 있었다. 전문성이 중요시되어야 할 문화분야도 예외가 아니었음이 사실이다. 이러한 인사가 초래할 결과는 뻔하다. 그러므로 문화의 각 분야도 앞으로 보다 전문성을 중시하고 적합한 인사를 함이 절실하게 요망된다.

경제발전과 사회적 안정이 이루어질수록 문화에 대한 일반의 욕구가 증대되고 그에 따라 각급 문화기관의 설립이 늘어가게 될 것이다. 또한 기존의 각급 문화기관들도 끊임없이 인원의 보강이 필요하게 될 것이다. 그러므로 정부는 마땅히 문화발전의 기본목표를 설정하고 그에 따른 각종 기구나 기관 또는 조직의 증가와 소요 인원 등을 예측하여 지표를 만들고 이러한 인원의 수급을 위한 대책을 마련해야 할 것이다. 언제까지나 주먹구구식의 예측을 하고 막연하게 어떻게 되겠지 하는 낙관적 견해만으로 대응할 수는 없다고 본다.

이러한 작업을 위하여 우선 전문가들로 연구팀을 형성하여 기초적인 연구와 지표마련을 하도록 하고, 전문인력 양성을 위해서는 문교부와의 협의를 거쳐 대응함이 필요하다. 문화분야의 전문인력을 공급하는 고고학, 미술사, 민속학, 과학사, 국악 등의 분야를 특성화하여 효율적인 인재양성을 할 수 있도록 교수요원의 충원 및 보강, 장학금의 지급 등을 도모해야 할 것이다. 인재의 양성은 장기간의 시간과 정성을 필요로 하므로 가능한 한 서둘러 추진하여야 할 것이다.

이렇게 길러진 인재들을 제대로 활용하지 못하면 별다른 소용이 없다. 그러므로 이제까지 전문성을 필요로 하는 자리임에도 불구하고 비전문적인 인사로 채워

져 있는 경우에는 결원이 생기는 대로 점차 전문인력으로 채워 나가고, 다른 한편으로는 전문직에 있는 비전문인력은 기득권을 인정하여 재교육제도를 활용하여 훈련을 받도록 함이 좋다고 생각한다.

셋째로 문화관계의 각종 학회나 학과를 육성하기 위하여 문화지원에 관심을 지닌 기업체와의 연결이나 결연도 생각해 봄직하다. 즉 어떤 사업체가 특정 학회나 학과와 결연을 맺고 그 육성을 위해 지원을 하도록 하며 그것을 위해 쓴 경비에 대해서는 세제상의 감면혜택을 국가가 부여한다면 비교적 많지 않은 돈으로도 상당한 효과를 거두게 될 것으로 본다. 이는 마치 기업체들이 스포츠의 각 분야를 맡아서 지원하는 것과 본질적인 면에서는 엇비슷한 일이라고 믿어진다. 다른 점이 있다면 스포츠의 경우와 달리 많은 돈을 들이지 않고도 큰 성과를 거두게 될 것이라는 것이다. 군이 사시(斜視)로 볼 일이 아니라고 본다. 이상의 세 가지 점들은 문화의 발전을 위하여 꼭 필요한 조치들이라고 본다.

2. 문화정책의 기조

I. 머리말

우리 나라는 1인당 국민소득 5,000달러의 중진국(中進國)이 되면서부터 국내 외적으로 정치 경제 사회 등 각 분야에서 전에 없이 심한 갈등과 어려움을 겪고 있다. 이러한 시대에 문화란 이제 과거처럼 불요불급(不要不急)한 것으로 미루어 두기만 할 수 없는 대상이 되고 있다. 국가의 발전을 위해서는 물론, 새로운 가치관의 확립, 삶의 질 향상, 갈등 요인들의 순리적인 해결, 국제사회에서의 위상정립(位相定立) 등을 위해서도 문화의 중요성이 어느 때보다도 크게 부각되고 있기 때문이다.

사실상 현대를 사는 우리가 하는 모든 것들은 결국 궁극적으로 훌륭한 문화를 창출하여 후대에 넘겨주는 데에 그 목표가 있다고 해도 결코 과언이 아니다. 또한 문화는 다른 분야들로부터 많은 영향을 받기도 하지만 반대로 다른 분야들의 발전에 지대한 공헌을 하기도 한다. 이처럼 문화는 결코 동떨어진 것이 아니며 다른 모든 분야와 상호 연관되어 있으면서 우리의 삶을 값지게 하는 귀중한 것이다. 그러므로 현 시점에서 우리는 문화의 중요성을 다시 한번 깨달을 필요가 있다.

이러한 의미에서 일제로부터 해방된 지 45년만인 1990년에 이르러 6공화국에 의해 비로소 우리 나라 역사상 최초로 문화부(文化部)가 독립 설치되고, 이를 계기로 문화 발전을 위한 여러 가지 활동이 적극적으로 펼쳐지고 있음을 보면서 비록 늦은 감은 있으나 우선 다행스러움을 느낀다. 그리고 신설된 문화부가 문화인식을 제고시키고 그 위상을 정립하기 위하여 많은 노력을 기울여 온 점은 특히 괄목할 만하다. 국어연구소의 설립 및 교육부로부터 도서관업무의 이관, 문화정책의

수립을 위한 노력 등도 높이 평가할 만하다.

반면에 아쉽게 생각되는 사항들도 적지 않음을 토로해야 하겠다. 그 중에서도 꼭 지적하고 싶은 것은 ① 문화정책의 기본 철학이 뚜렷하지 않고 ② 앞으로의 장기적 발전을 위한 기초를 다지는 일이 충분히 이루어지고 있지 못하며 ③ 장기적 계획에 입각하기보다는 단기적이고 즉각적이며 현시적인 사업에 치중된 느낌을 주고 ④ 지나칠 정도로 일과성(一過性) 행사를 많이 벌여 온 점 등이다.

이 배경에는 가능한 한 빠른 시일 내에 국민들로 하여금 문화의 중요성을 깨닫게 하고 갓 태어난 문화부의 위상을 뚜렷하게 하고자 하는 의지가 작용하였음을 짐작할 수 있다. 그러나 그렇게 함으로써 오히려 국민들에게 문화를 잘못 알게 하거나 꾸준한 발전을 위한 토대의 구축을 본의 아니게 소홀히 할 가능성이 커짐을 깨달아야 하겠다. 문화는 서둘러서 될 일이 아니며 북 치고 장구 치는 떠들썩한 행사로 꽃필 수 있는 것이 아님을 인식해야 하리라고 본다. 기초를 탄탄하게 다지는 일이 문화 발전을 열망하는 우리가 가장 착실하게 추진해야 할 책무라고 생각한다.

이와 같은 관점에서 문화정책의 기본방향과 발전을 위한 중요 사항들에 관하여 요점적으로 저자의 생각을 정리해 보고자 한다.

II. 문화정책의 기본방향

머지않아 2000년대를 맞게 될 현시점에서 앞으로 문화를 어떠한 원칙하에서 어떠한 방향으로 이끌어 갈 것인가에 대해 우리 모두가 생각해 보아야 할 것이다. 문화정책도 이에 의거하여 짜여져야 할 것이라고 본다. 이와 관련하여 저자는 다음과 같이 생각하고 있다.

첫째, 문화는 모든 계층 모든 지역 모든 분야를 위한 것이어야 한다고 본다. 즉 우리 국민이면 누구나 그가 속한 계층 지역 분야에 상관없이 모두 문화적 혜택을 누릴 수 있도록 해야 한다는 것이다. 물론 이는 결코 쉽게 이루어질 일이 아니

지만 마땅히 제일의 목표로 삼아야 하리라고 본다.

둘째, 전통문화를 바르게 계승하고 그것을 토대로 한국적 특성을 키우고 발전시키는 방향으로 노력해야 한다고 생각한다. 전통문화는 우리를 우리답게 해 주고 남과 구분지어 주는, 정체성(正體性)을 대표하는 가장 중요한 것임에도 불구하고 그것을 우리는 너무나 소홀히 하고 있으며, 이로 인하여 외래문화의 범람에 극심한 피해를 입고 있다. 이를 발전적 측면에서 바로잡는 일이 시급하다.

셋째, 한국적이면서도 현대적인 우리만의 새 문화를 창출하는 데 온국민의 역량과 창의성이 집약되도록 해야만 한다고 본다. 국제적 경쟁이 첨예화되어 가고 있는 현대에 있어서 경쟁에서 이기고 후대에 남길 만한 문화를 창조하기 위해서는 우리 민족의 창의력을 고양시키고 집약시키는 일이 절실하게 요구된다. 그럼에도 불구하고 우리가 지니고 있는 역량이 지금 창의적인 것에 보다는 그렇지 않은 것들에 온통 쏠려 있으며, 이로 인하여 우리 국가와 민족이 큰 손해를 보고 있다. 이 때문에 국제적 경쟁에서 앞지르지 못하는 경향이 학문 예술 상품의 개발 등 많은 분야에서 드러나고 있다. 이는 실로 염려스러운 일로서 한시바삐 바로잡아야 할 일인 것이다. 앞에서도 얘기했듯이 문화의 창조는 문화 자체에 머무르지 않고 그것과 연관된 모든 분야에 확산되고 영향을 미치게 됨을 다시 한번 깨달아야 하겠다.

넷째, 고급문화의 저변화(底邊化)와 대중문화의 건전화(健全化)를 이루어야 한다고 믿는다. 창의성이 가장 잘 발현되는 고급문화가 일부 특정계층에 머무르지 않고 널리 확산되고 저변화시키는 일이 꼭 필요하다. 모든 국민들이 전통문화재와 각종 고급 예술을 접하게 하고 창의적 세계에 동참하게 함으로써 민족 전체의 문화수준을 제고시키고 새 문화 창출에 다소간을 막론하고 기여하게 할 수 있으리라고 본다. 이는 또한 국민의 정서순화에도 크게 도움이 될 것으로 믿어진다. 고급문화 못지않게 중요하고 크게 영향을 미치는 것은 국민 대다수가 일상생활 속에서 늘 쉽게 접하는 대중문화임에 틀림없다. 그러므로 대중문화가 건전하냐 퇴폐적이냐에 따라 국가와 문화의 발전이 좌우될 수 있다. 따라서 대중문화를 건전하게 유지시키고 고급문화의 발전에도 기여하게 하는 방안을 모색해야 하리라고 본다.

다섯째, 서울을 중심으로 한 중앙문화의 지방확산과 지방문화의 특성화 및 중앙진출이 원활하게 이루어지도록 해야 한다고 생각한다. 이것은 첫째와 넷째 항목에서 얘기한 것과도 일맥상통하는 것이기도 하다. 주로 서울에서 이루어지고 있는 고급문화의 혜택을 지방 어디에서도 쉽게 받을 수 있도록 하는 방안을 강구해야 한다. 또한 점점 사라져 가는 지역마다의 특성 있는 문화가 다시 활력을 찾게 하고 서울에 전해져 고급문화의 발전에도 도움이 되도록 함이 필요하다. 중앙의 고급문화가 지방에 널리 보급되게 하고 지방문화의 특성을 제대로 키우기 위하여 각 지방 대학들의 적절한 역할이 어느 때보다도 절실히 요청된다. 즉 지방의 대학들이 정규과정은 물론 사회교육을 통하여 문화적 제반 기능을 제대로 발휘해야 하리라고 본다.

　　여섯째, 통일에 대비한 구체적인 문화정책을 수립해야 한다고 생각한다. 오랫동안의 분단상태로 야기된 남북간의 문화적 이질화 현상을 극복하고 진정한 의미에서의 민족 통일이 이룩될 수 있도록 하는 방안을 체계적으로 강구해야 한다. 이것 없이는 정치외교적, 또는 군사적 영토의 통일이 야기할 제반 어려운 문제들을 원만히 해결하기 어려울 것으로 예측된다.

　　일곱째, 국제문화와의 올바른 교류를 촉진해야 한다고 본다. 일제(日帝)에 의한 전통문화 말살정책에 이어 쏟아져 들어온 외래문화의 무분별한 수용이 초래한 온갖 부작용을 식자들은 대개 잘 알고 있다. 이제라도 외래문화의 주체적·선별적 수용과 우리 발전에의 현명한 활용을 추구해야 한다고 본다.

　　여덟째, 온 국민이 문화민족으로서의 긍지를 되찾게 해야만 한다고 생각한다. 우리 국민 사이에는 아직도 일제시대에 부당하게 심어진 문화적 열등의식이 다소간을 막론하고 남아 있으며 이로 인하여 파생되는 패배의식 등 문제가 한두 가지가 아니다. 이를 시정하기 위하여 각종 교육과 매스컴을 올바르게 활용하여 우리 문화전통의 위대함과 훌륭함을 과장이나 과소평가함이 없이 국민들에게 진실되게 일깨워 주어야 한다. 이렇게 함으로써 문화민족으로서의 긍지와 자존심을 되찾아 건전하고 문화적인 삶을 영위하고 새 문화 창출에 각기 제몫을 다하도록 해야

한다고 본다. 다만 이를 수행함에 있어서는 독선이나 편견이 개입되지 않도록 경계해야 할 것이다.

이상의 여덟 가지 이외에도 중요한 사항들이 많이 있겠으나 이것들만 제대로 고려되어도 문화정책의 수립에 나름대로 참고가 될 것이라고 본다.

III. 문화발전의 기반조성

앞에서 열거한 기본방향을 염두에 두면서 문화 발전의 토대를 구축하기 위하여 무엇을 시행하여야 할 것인지를 고려해 볼 필요가 있겠다.

현재까지의 우리 나라 문화정책에서 가장 아쉽게 느껴 온 것은, 장기적이고도 거시적인 안목에서 기초를 차분하고 착실하게 다지는 일에 치중하기보다는 서둘러서 어떤 결과와 효과를 거두려는 경향을 강하게 띠었다는 점이다. 이제는 멀리 넓게 앞을 내다보고 기초를 단단히 다지는 일에 매진해야 하리라고 본다. 이것이 앞으로의 문화 발전을 위하여 가장 중요하다고 생각된다.

이를 위하여 꼭 필요한 사항으로서 ① 문화관계 자료의 집성(集成) ② 각종 지표(指標)의 작성 ③ 전문인력의 양성 ④ 국학(國學)의 진흥 ⑤ 문화공간의 지속적인 확충 ⑥ 제도의 보충과 개선 ⑦ 법령(法令)의 제정과 보완 ⑧ 예산지수의 확대 ⑨ 북한 및 외국과의 교류증진 등을 꼽을 수 있겠다. 이것들을 약간씩 부연 설명할 필요가 있다.

첫째, 문화관계 자료의 집성은 특히 중요하고 시급하다. 전통문화와 현대문화에 관한 도서(圖書), 각종 기록(記錄), 시각자료(視覺資料), 청각자료(聽覺資料) 등 일체의 기본적인 자료들을 수집 정리 보관 공개하여 문화에 관한 연구 교육 홍보 기타 활용에 도움이 되도록 하는 것이 꼭 필요하다. 우리는 지금까지 이러한 지극히 기초적이면서도 꼭 필요한 일들을 소홀히 함으로써 많은 손해를 보아 왔음에도 불구하고 아직도 시정되지 않고 있다.

이러한 작업을 효율적으로 하기 위하여 문화자료관(가칭)을 설치하는 것이 마땅하다고 본다. 이것을 설립하여 기초자료의 수집과 관리에 전념케 함으로써 누구든지 그곳에만 찾아가면 문화에 관한 어떠한 필요한 자료라도 구할 수 있도록 해야 하겠다. 이것이 설립되고 제대로 운영되면 문화관계의 전공자들은 물론이고 창작자나 문화 행정담당자, 기타 관심 있는 국민 등에 의하여 광범하게 활용될 것으로 본다.

이와 함께 각급 박물관과 미술관의 적극적인 유물구입, 소장 유물의 보수와 정리, 자료집 발간 등도 적극 추진되어야 한다. 현재까지 이러한 일에는 재정적·제도적으로 충분히 뒷받침되지 않고 있으며, 이로 인하여 전통문화의 계승이나 연구계발에 막대한 지장을 주고 있다.

둘째, 앞으로의 문화 발전과 정책수립을 위하여 참고할 만한 각종 지표(指標)의 설정이 요망된다. 이와 관련하여 최근에 문화발전연구소(文化發展研究所)가 소략하나마 『문화예술통계자료집』을 발간한 것은 매우 반가운 일이다. 앞으로 좀 더 정확하고 구체적인 다양한 지표들이 마련되어 착오 없는 문화정책이 수립되고 시행되기를 바란다.

셋째, 문화 발전을 이끌어 갈 인력을 체계적으로 양성해야 한다. 이 점은 특히 중요하다고 생각한다. 인력의 양성을 원활히 하기 위해서는 대학교육과의 연계가 필수적이며, 따라서 교육부와 문화부의 상호 긴밀한 협력이 요청된다.

또한 가장 전문성이 요구되는 전통문화 분야의 효율적인 인력양성을 위해서는 고고학(考古學)·미술사(美術史)·민속학(民俗學) 등의 분야를 특성화시켜서 앞으로의 문화발전에 대비하는 것이 필요하다. 특히 선진화 추세에 따라 크게 늘어나게 될 각종 박물관과 미술관의 학예직(學藝職)을 염두에 두면 이들 분야의 집중적인 육성은 절실하다고 본다. 제대로 훈련된 전문인력을 적재적소에 임용하여 활용한다면 문화 발전에 더없이 큰 도움이 될 것이다.

넷째, 국학진흥(國學振興)을 도모해야 한다. 창의적인 문화의 핵심은 학술과 예술인데 예술에 비하여 학술은 문화분야에서 다소 관심 밖에 두는 경향이 없지

않다. 그러나 학술의 뒷받침 없는 예술의 진정한 발전은 기대하기 어려운 것이 사실이다. 그러므로 학술, 그 중에서도 한국적 문화의 발전에 직접 도움이 되는 국학 분야에 대한 지원과 발전책이 강구되어야 하리라고 본다.

다섯째, 문화공간의 지속적인 확충이 요구된다. 최근 10여 년 동안에 문화공간은 현저하게 확충된 것이 사실이다. 그러나 아직도 모든 지역, 모든 국민이 문화를 고루 향수하기에는 문화공간이 아직도 대단히 부족한 실정이다. 서울은 물론 지방에도 박물관 · 미술관 · 음악당 · 도서관 등 꼭 필요한 문화시설들을 계속 늘려가야 하리라고 본다.

여섯째, 문화정책이 용이하게 추진되고 발전이 효율적으로 이루어지도록 여러 가지 제도적 장치의 보충과 개선이 추진되어야 한다. 이러한 조치를 취함에 있어서는 지방자치제(地方自治制)와의 합리적인 연계도 고려해야 할 것이라고 본다.

방대한 문화재의 합리적인 보존과 관리를 위한 문화재청(文化財廳)을 설립하고 문화정책을 총괄적으로 수행할 수 있도록 청와대에 문화담당 수석비서관제(首席秘書官制)를 설치하는 것이 바람직하다고 생각한다. 또한 각 시 · 도 · 군 · 면 등의 행정부서에 문화전담 부서를 두어 문화행정을 원활하게 수행토록 하는 일은 더욱 절실하다고 본다.

일곱째, 문화 발전을 촉진시키기 위하여 필요한 법령을 제정하거나 발전에 저해되는 요인을 개선하기 위한 개정 작업이 이루어져야 한다. 이는 대단히 광범하고 복잡한 문제이기 때문에 구체적 예를 일일이 들기가 어렵다.

미술품이나 문화재와 관련된 세법상의 문제나 외환관리법(外換管理法)의 문제, 박물관을 건축하고자 할 때의 건축법과 토지관리법의 문제 등등 매우 다양하다고 볼 수 있다. 가능한 범위 안에서 문화 발전에 도움이 되는 방향으로 정비토록 검토하는 것이 필요하다.

여덟째, 문화정책의 원활한 수행이나 발전을 도모하기 위하여 예산이 충분히 뒷받침되어야 함은 말할 것도 없다. 1992년도부터는 문화부의 예산이 정부 전체 예산액 33조 2,000억원의 0.5% 수준인 1,656억 9천1백만원에 이르게 된 것은 매

우 반가운 일이다. 그러나 선진국들의 1%수준에 비하면 아직도 미흡한 편임을 부인할 수 없다. 앞으로 문화분야 예산의 지속적인 증액이 요구된다(문화예산 1%는 국민의 정부에 의해 달성되었다).

아홉째, 앞에서도 잠시 언급하였듯이 북한과의 문화적 교류방안을 구체화하고 외국과의 교류를 더욱 적극화해야 한다. 통일에 대비하고 국제화시대에 우리의 문화적 위상을 높이기 위하여 이러한 일은 필수적이다.

특히 외국과의 교류를 도모하기 위해서는 외국대학들이나 박물관 등 문화기관들과의 밀접한 협력이 긴요하다. 외국대학에서 한국학을 본격화하는 일, 선진국의 대표적 박물관들에 한국실(韓國室)을 설치하는 일 등이 모두 중요하다. 이를 수행함에 있어서는 일본의 성공적인 사례들을 면밀히 참고할 필요가 있다.

또한 외국대학에서 개설하는 한국학 강좌가 어학과 정치학에 주로 치우쳐 있고 막상 가장 알려 주어야 할 문화는 제대로 소개가 안 되고 있는데 이러한 점도 한시바삐 시정되어야 한다. 이밖에 한국학을 전공하고자 하는 외국학생들을 도와주는 일도 매우 긴요하다고 본다.

IV. 맺음말

이제까지 문화정책을 어떠한 입장에서 수립해야 할 것인지의 기본방향을 생각하여 보고, 이어서 앞으로 문화 발전의 기반조성을 위해서 무엇을 어떻게 하여야 할 것인지에 관하여 소략하게나마 적어 보았다. 더없이 중요하고 방대한 문제를 부득이 단순화시켜서 다룰 수밖에 없었다. 좀더 구체적인 연구가 이루어져야 하리라고 본다.

앞으로 국회와 의원 제위께서도 문화에 보다 많은 관심을 가지고 적극 지원하여 주기를 바라마지 않는다.

3. 문화, 어떻게 할 것인가
— 한국과 일본의 역사적 사례를 중심으로

I. 문화의 올바른 인식

나라를 발전시키기 위해서 필요한 것은 수없이 많다. 정치의 안정, 경제의 발전, 튼튼한 국방, 과학의 진흥, 자원의 개발, 인재의 양성 등은 그 대표적인 것들이다. 그러나 이외에, 대단히 중요하지만 그동안 너무 소홀히 다루어져 온 것이 바로 '문화의 발전' 문제이다.

인간의 생활과 직접 연관되어 있는 정치·경제·사회·문화 등을 인체의 부위와 관련지어 비유한다면 문화는 머리에, 다른 분야들은 팔과 다리와 복부에 해당한다고 볼 수 있을 것이다. 왜냐하면 문화란 그만큼 인간의 지혜와 창의성에 직접 연관되어 있기 때문이다.

머리든 팔다리든 혹은 복부, 기타 어느 부위든 인체에서 소중하지 않은 것이 없듯이 정치·경제·사회·문화 등 모든 분야가 인간에게 한결같이 중요함은 말할 것도 없다. 인체의 어느 부분이든 생명과 건강을 유지하는 데 필수적이듯이 인간사회의 모든 분야도 그 국가나 사회를 건전하게 유지하고 발전시키는 데 없어서는 안 되는 요소이다. 또한 인체의 모든 부분이 상호 불가분의 유기적인 연관을 맺고 있어 한 부분의 상태가 곧 다른 부분에 좋든 나쁘든 영향을 미치듯이 인간사회의 각 분야도 상호 연관되어 있어 서로 영향을 주고 받게 되어 있다.

그럼에도 불구하고 현재 우리 나라에서는 마치 정치·경제·사회·문화 각 분야가 각기 따로따로 떨어져 있고 상호 무관한 것처럼 막연하게 인식하는 경향이 있다. 정치와 경제가 밀접하게 연관되어 있다는 것은 잘 알면서도 의외로 문화가 다른 분야들과 상호 불가분의 긴밀한 관계에 있다는 사실은 실감하지 못하는 듯하다. 그래서 정치와 경제, 그리고 그 두 분야의 관계는 지극히 중요하게 여기면서도

문화는 뒷전으로 미루는 경향을 나타낸다. 이는 팔·다리와 머리는 별개이며, 머리는 팔·다리를 튼튼하게 한 후에야 보자는 것과 다를 바 없는 잘못된 사고방식이다. 이것이 잘못된 생각인 것이 자명하듯이 문화를 따로 떼어 보거나 뒤로 미루고 보자는 생각 또한 분명히 잘못된 것임에 틀림없다. 예를 들어 경제가 발전하려면 무역이 잘 되어야 하고, 무역이 성공하려면 좋은 공산품을 만들어 낼 수 있어야 한다. 좋은 공산품을 생산하려면 우수한 과학기술과 훌륭한 디자인이 뒷받침되어야 한다. 기술과 디자인, 두 가지 중에서 한 가지만 부족해도 국제경쟁력을 지니기 어렵다. 자동차의 성능이 아무리 좋아도 디자인이 나쁘면 잘 팔리지 않는 것과 같은 이치이다. 과학기술만 가지고는 안 되는 이유가 여기에 있다. 그런데 디자인이 발전하려면 순수미술이 뒷받침되어야 하고 또 순수미술이 발전하려면 미술사를 비롯한 미술이론과 인문과학이 발전하여야 한다. 또 인문과학이 활성화되려면 경제발전이 뒷받침되어야 한다. 이처럼 모든 분야들이 둥근 원을 이루듯 꼬리에 꼬리를 무는 형상의 연관성을 지니고 있는 것이다. 순환고리와 같은, 이러한 문화와 다른 분야와의 연계성을 재인식하는 것이 필요하다.

머리의 정상적인 기능이 없이 팔·다리만 건강하다고 사람이 건전하게 살고 발전할 수 없는 것처럼 건실한 문화의 발달 없이 정치, 경제만으로는 국가나 민족이 건강하게 유지되고 크게 발전할 수 없다. 반대의 경우도 마찬가지이다. 또한 머리가 개인의 발전을 주도하듯이 문화야말로 국가나 민족의 발전을 위해 가장 원천적이고 중요한 것임을 깨달아야 하겠다. 머리가 팔·다리의 움직임을 지배하는 것처럼 문화가 다른 분야의 발전을 좌우하는 것임을 올바로 인식해야 하겠다.

현재 선진국 대열에 들어 있는 나라들을 보면 한결같이 정치·경제·문화가 함께 발전되어 있음이 엿보인다. 선진국들에서는 각 분야가 서로 밀접한 연관을 맺고 상호 발전을 촉진시키고 있음이 확인된다. 발달된 문화가 정치의 안정과 민주화, 경제의 발전에 도움을 주고 있는 것이다. 건실한 문화에서 비롯된 정치의 민주적 안정과 경제 굳건한 발전은 다시 보다 큰 문화의 발전을 위한 원동력이 된다. 이제 정치, 경제, 문화의 이러한 밀접한 관계를 재인식해야 할 때이다.

이러한 시각에서 문화를 재인식하고 그것을 갈고, 닦고, 키우는 방안과 그것이 우리 국가나 민족의 발전의 토대와 원동력이 되게 하는 방책을 세워야 하리라고 본다. 이를 위해 우리 나라와 다른 나라, 특히 지리적으로나 문화적으로 제일 가까우면서 우리보다 앞서서 선진국 대열에 들어서 있는 일본이 문화를 어떻게 키워 왔으며 국가발전과 어떻게 연결시켜 왔는지를 살펴보고 우리의 발전 방안을 생각해 보아야 한다.

우리는 지금까지 일본을 경제적 측면에서 많이 참고하면서도 그 문화적 측면은 등한시해 왔다. 일본이 현대에 이르러 세계 제일의 경제대국이 되고 선진국으로 발전할 수 있었던 배경에는 외래문화의 현명한 수용, 고급전통문화의 올바른 계승, 정부의 성공적인 문화정책이 튼튼하게 뒷받침되었다고 볼 수 있다. 특히 근대 이전까지는 우리 나라 문화가 일본의 문화 및 국가 발전에 중추적으로 기여했음을 부인하기 어렵다. 그럼에도 불구하고 현대에 이르러 일본이 여러 면에서 우리보다 앞서고 있는 것이 사실이며 이러한 상황의 전도에 결정적인 역할을 한 것은 다른 무엇보다도 문화와 문화정책이었다고 믿어진다. 그러므로 일본이 고대로부터 현대까지 문화를 어떻게 발전시키고 다루어 왔는지를 대표적인 사례들을 중심으로 하여 살펴보아야 한다. 그리고 일본의 이러한 성공사례에서 우리가 참고할 사항을 찾아보는 것도 우리의 발전을 위해 긴요하다.

일본의 사례에 이어 우리 나라의 역사적 사례들을 요점적으로 살펴보고 이어서 우리의 현대문화가 안고 있는 문제점들과 개선방안, 앞으로의 문화발전을 위하여 해야 할 일 등을 생각해 보기로 하겠다.

II. 일본의 문화정책

우리 나라는 이웃하는 중국 및 일본과 밀접한 연관을 맺으며 문화를 발전시켜 왔다. 특히 중국으로부터는 선진의 문화를 받아들여 발전의 토대로 삼았으며, 일

본에는 우리 스스로 발전시킨 문화를 전해 주어 그곳의 발전에 기여하였음은 주지의 사실이다.

일본은 대대로 우리의 도움을 받아 발전의 기틀을 다졌음에도 불구하고 우리 민족에게 너무나 많은 만행을 자행하였고 그 때문에 그들에 대한 우리의 민족적 정서는 부정적일 수밖에 없는 것이 당연하다. 그러나 적어도 문화면에서 그들이 역사적으로 펼쳐 온 문화정책에는 참고할 만한 점들이 적지 않은 것이 사실이다.

1) 아스카시대(飛鳥時代)

일본은 고대로부터 현대에 이르기까지 문화를 정책적인 차원에서 대단히 효율적으로 발전시키고 그것을 국가발전의 원동력으로 활용하여 왔다. 이 점은 우리에게도 시사하는 바가 크다.

이와 관련하여 제일 먼저 관심을 끄는 것은 아스카시대(飛鳥時代, 552~646)라 하겠다. 이 시대에는 일본이 선진의 우리 나라 삼국시대 문화를 적극적으로 수용하여 일본문화의 기틀을 확고하게 수립하였다. 물론 일본이 이 시대에 처음으로 우리 나라 문화를 받아들였던 것은 아니다. 이미 신석기시대와 청동기시대의 우리 나라의 문화가 일본의 조몬(繩文)시대와 야요이(彌生)시대의 문화에 각각 짙은 영향을 미치기 시작하였다. 조몬시대 토기에 보이는 우리 신석기시대의 빗살무늬 토기의 영향이나 야요이시대의 각종 청동기들에 나타나는 우리 나라 청동기의 강한 영향 등은 그 대표적인 예들이다. 이밖에도 일일이 예를 다 들 수가 없을 정도로 우리 영향의 흔적을 일본의 선사시대 각종 유물들에서 많이 찾아볼 수 있다. 이처럼 우리 문화의 영향은 선사시대부터 이미 강력하게 일본에 미치기 시작하였던 것이다. 그러나 선사시대에 미친 영향은 국가 대 국가 간의 정책적 차원에서 이루어진 것이라고 보기는 어렵다.

이러한 측면에서 우선 관심의 대상이 되는 것은 역시 아스카시대라 할 수 있다. 이 때에는 일본이 국가체제를 갖추고 국가적 차원에서 우리의 문화를 정책적으로 받아들이고 국가발전을 도모하였기 때문이다.

아스카시대에는 고구려, 백제, 신라, 가야의 학자, 승려, 예술가, 예능인 등을 적극적으로 받아들이고 활용하여 일본 고대문화의 토대를 확고히 하였다. 이 시대에 일본에 건너가 활약한 우리 나라 사람들은 수없이 많으나 기록에 보이는 대표적 인물들을 대강 들어보면 우선 학자로서 일본에 한학(漢學)을 전하고 그곳 태자의 스승이 되었던 4세기 백제의 아직기(阿直岐)와 왕인(王仁)을 들 수 있다. 이들은 일본의 요청에 따라 그곳에 파견되었으며 이들을 통하여 일본은 비로소 한문학과 고급학문을 접하게 되었던 것이다. 이밖에 백제의 무령왕(武寧王, 501~523 재위) 때 일본에 파견된 5경박사(五經博士 : 易, 詩, 書, 禮, 春秋 등에 달통한 사람), 단양이(段楊爾)와 고안무(高安茂), 성왕(聖王, 523~554 재위) 때에 일본에 건너간 유귀(柳貴)와 기타 전문가들도 그곳의 학문과 예술의 발달에 기여하였음은 말할 것도 없다.

　불교 분야에 있어서는 고구려 학승(學僧)들의 기여가 특히 주목된다. 595년에 일본에 건너가 615년 귀국할 때까지 그곳에 머물며, 일본문화의 발전에 획기적으로 기여한 쇼토쿠태자(聖德太子, 574~622)의 스승으로 활약한 고구려의 혜자(慧慈), 625년에 도일(渡日)하여 그곳 삼륜종(三輪宗)의 개조가 되었던 혜관(慧灌)과 삼륜종을 강의했던 도징(道澄), 610년에 담징과 함께 도일했던 법정(法定) 등은 그 대표적 인물들이다.

　이 시대에 일본에 건너가 그곳에서 활동하며 기여한 예술가들의 존재는 그곳의 문화 발전과 관련하여 학자들 이상으로 주목을 끈다. 삼국 중에서 일찍부터 일본에 영향을 미치기 시작한 것은 백제이다. 백제 출신 화가로 먼저 주목되는 인물은 463년에 도일한 인사라아(因斯羅我)이다. 그는 도부(陶部)의 고귀(高貴), 안부(鞍部)의 현귀(賢貴), 금부(錦部)의 정안나금(定安那錦), 역어(譯語)인 묘안나(卯安那) 등과 함께 일본에 건너가 그림을 담당하는 화부(畵部)에서 활약하였다. 화가였던 그는 토기, 말 안장, 비단, 통역의 전문가들과 함께 도일하였던 것이다. 이로써 보면 이미 5세기경부터 일본은 백제의 화가를 위시한 여러 기술자들과 문화인들을 받아들여 발전을 도모하고 있었으며 백제는 이를 적극 도왔음이 확인된다.

이보다 1세기 뒤인 588년에는 백제의 화공인 백가(白加)가 사신을 따라 일본에 건너갔는데 이 때에 같이 간 사람들은 승려인 영조율사(聆照律師), 영위(令威), 혜중(惠衆), 혜숙(惠宿), 도엄(道嚴), 영개(令開), 절 짓는 전문가인 사공(寺工) 태량말태(太良末太)와 문가고자(文賈古子), 노반박사(鑪盤博士)인 장덕(將德)과 백미순(白味淳), 기와 전문가인 와박사(瓦博士) 마나부노(麻奈父奴), 양귀문(陽貴文), 능귀문(陵貴文), 석마제미(昔麻帝彌) 등이었다. 백가가 이처럼 승려, 사공, 노반박사, 와박사 등과 같은 불교와 사찰건축의 여러 전문가들과 함께 도일했음을 보면 그는 불교회화에 뛰어났던 인물임이 분명하다. 또한 당시에 일본의 대표적인 사찰인 아스카 데라(飛鳥寺 또는 法興寺)가 건축되기 시작했음을 감안하면 백가를 비롯한 전문가들은 이 절의 성공적인 건축을 위해 파견되었던 것으로 믿어진다. 596년에 완성된 이 절에는 고구려의 승려인 혜자(慧慈)와 백제의 승려인 혜총(惠聰)이 기거하기 시작하였는데 이들은 앞에서도 언급하였듯이 쇼토쿠태자의 스승이었다.

　또한 이 절의 건축양식은 '구다라요(百濟樣)', 즉 백제 스타일이라고 불릴 정도로 우리 나라의 영향을 듬뿍 받은 것이었다. 현대에 이르러 이 절을 발굴해 본 결과 금당(金堂)이 셋, 탑이 하나인 3금당 1탑식의 가람배치법(伽藍配置法)을 보여 주고 있어 크게 주목되었다. 탑 하나를 두고 그것을 3개의 금당이 동, 서, 북에서 둘러싸듯 배치된 특이한 이 가람배치법은 본래 고구려에서 기원하여 백제와 신라에 전파된 것인데 이것이 백제인들에 의해 다시 일본에까지 전파되었던 것이다.

　어쨌든 이러한 사례들에 의거해서 보면 6세기에는 백제와 고구려의 영향이 일본의 다양한 분야에 걸쳐 적극적으로 미치고 있었음을 분명하게 알 수 있다. 또한 이러한 배경에는 당시 모노노베(物部)를 누르고 일본 정치를 좌지우지하던 백제계의 소가우마코(蘇我馬子)의 불교진흥책과 쇼토쿠태자의 문화진흥책이 크게 작용하였음을 간과할 수 없다.

　597년에는 백제의 왕자인 아좌태자(阿佐太子)가 일본에 건너갔는데 그는 〈성덕태자와 이왕자상(聖德太子及二王子像)〉을 그린 것으로 전해진다. 이 작품은 삼

국시대의 고졸한 양식과 당대(唐代)의 새로운 양식을 함께 지니고 있어서 아좌태자의 진필이라고 단정지을 수는 없지만 우리 나라 화풍과 전혀 무관하다고 할 수는 없다. 어쨌든 아좌태자가 그림을, 그것도 초상화를 그렸다고 전해지는 것은, 백제에서는 그림이 직업적인 화공들만의 전유물이 아니라 왕공귀족들 사이에서 일종의 취미로 그려졌음을 시사하는 것이어서 중요하게 여겨진다. 이러한 백제에서의 경향이 아좌태자를 통하여 일본에도 전해졌을 가능성이 높다. 이 점은 백제와 일본 양국의 상류층에 있어서 문화의 창출 및 향유와 관련하여 주목할 필요가 있다.

백제계의 화가로 또한 주목을 끄는 것은 일본에서 '구다라 가와나리' 라고 불려지는 백제하성(百濟河成, 782~853)이다. 그는 본래 성이 여(餘)씨였는데 후에 백제(百濟 : 구다라)로 바꾸었던 것이다. 일본에서 높은 벼슬까지 지내며 인물화와 산수화에 뛰어났던 그는 660년에 멸망한 조국을 잊지 않고 자손들에게 길이 전하기 위하여 본래의 성까지 백제로 바꾸었던 것이다. 이로써 보면 백제계의 문화인들이 얼마나 끈질기게 조국을 생각했으며 얼마나 강하게 정체성(正體性)을 유지하며 일본에 영향을 미쳤는지를 알 수 있다.

백제하성, 즉 구다라 가와나리의 영향은 대단하여 당시 일본에서 그림을 공부하는 사람들은 모두 그의 화법을 따랐다고 전해진다. 또한 백제라는 성을 가진 화가들이 일본에서 10세기까지도 활동하였던 것이 일본측 기록들에 보이는데 아마도 그들은 백제하성의 후손들일 가능성이 높다고 믿어진다.

이밖에 백제계의 화사씨족(畫師氏族)인 가와치노 에시(河內畫師)는 전문적인 화공들의 집단으로서 일본에서 크게 활약하였다. 이에 속하는 화가들의 이름이 여럿 전해지고 있다.

고대 일본의 불상조각과 관련하여 대단히 중요한 도리(止利)의 존재를 주목하지 않을 수 없다. 도리는 백제계의 인물로 쇼토쿠태자의 후원을 받으며 그곳에서 맹활약하였고, 621년에는 호류지(法隆寺)의 〈석가삼존상(釋迦三尊像)〉을 제작하는 등 명작들을 남겨 일본 조각계의 비조가 되었다.

백제 못지않게 일본의 고대 미술문화 발전에 기여한 나라는 고구려이다. 일본

에 건너가 활약한 고구려 화가로 제일 먼저 관심을 끄는 인물은 앞에서 잠깐 언급한 바 있는 담징(曇徵)이다. 그는 610년에 승려 법정(法定)과 함께 일본에 건너갔는데 '5경(五經)'을 알고 또한 채색 및 종이와 먹을 능히 만들었으며 아울러 맷돌을 만들었는데 대저 맷돌을 (일본에서) 만든 것은 이 때가 처음이다'라고 『일본서기(日本書紀)』권 22에 기록되어 있다. 이 기록에 의거하여 보면 담징은 유교와 불교에 통달했던 학승인 동시에 채색과 먹을 스스로 만들어 사용한 화승(畵僧)이었다고 믿어진다.

담징은 호류지(法隆寺)의 금당벽화를 그렸다고 전해지기도 한다도 12 참조. 금세기에 소실된 호류지의 금당벽화는 화풍으로 보아 고양식과 신양식을 함께 지니고 있어 담징시대의 양식을 토대로 후대에 중모(重模)된 것으로 믿어진다. 어쨌든 610년 담징의 도일을 계기로 7세기부터는 백제계의 영향 못지않게 고구려의 영향이 일본에 지대하게 미치는 계기가 되었다고 볼 수 있다.

고구려의 화가로서 주목되는 또 다른 인물들은 자마려(子麻呂)와 가서일(加西溢)이다. 자마려는 659년의 기록에 보이고, 가서일은 쇼토쿠태자가 622년에 죽은 후 그의 명복을 빌기 위하여 623년경에 제작된 〈천수국만다라수장(天壽國蔓茶羅繡帳)〉의 밑그림을 그렸다. 이 밑그림의 제작에는 신라계로 믿어지는 감독 하타쿠마(秦久麻), 가야계로 추측되는 화가 야마토노 아야노 마켄(東漢末賢)과 아야노 누노 가고리(漢奴加己利)가 함께 참여하였음이 주목된다. 이러한 점으로만 보아도 7세기경에 일본에서는 궁중의 중요한 행사나 문화적 기념물의 제작에 고구려, 백제, 신라, 가야계의 인물들이 골고루 활용되고 있었음을 알 수 있다.

일본에서는 앞에 언급한 화가들 외에도 고구려계의 화사씨족 집단인 기부미노 에시(黃文畵師), 야마시로노 에시(山背畵師), 고마노 에시(高麗畵師) 등이 일본 회화발전에 기여하였다. 이들은 백제계의 가와치노 에시(河內畵師), 신라계인 수하타노 에시(簀秦畵師) 등과 함께 일본 고대 화단에 기여한 대표적 화사씨족들이다.

이밖에 호류지에 소장되어 있는 7세기경의 걸작인 〈다마무시즈시(玉蟲廚子)〉

의 그림에는 고구려의 영향이, 건축양식과 금속공예에는 백제계의 영향이 간취된다도 13. 또한 이 불감(佛龕)의 일부 금속공예에는 옥충(玉蟲)의 날개로 장식되어 있는데 금으로 된 금속공예를 파란 색의 옥충의 날개로 장식하는 기법은 고구려와 신라에서만 발견되는 한국의 발명으로서 일본에 전해진 것이다.

이상 간략하게 소개한 수많은 우리 나라 삼국시대의 학자, 예술가, 기능인들과 그들의 후손들, 그리고 그들이 만들어 남긴 작품들을 통하여 고대 우리 나라 문화가 일본에 심대한 영향을 미쳤음을 확인할 수 있다. 이러한 사실은 이밖에도 일본에서 발굴된 수많은 문화재들과 동양 최대의 왕실 보물창고인 쇼소인(正倉院)에 소장되어 있는 귀중한 문화재들에 의하여 보다 폭넓고 확실하게 밝혀진다. 쇼소인 소장의 문화재들에는 우리 나라 삼국시대와 통일신라시대의 문화가 짙게 투영되어 있다(崔在錫,『正倉院 소장품과 統一新羅』, 일지사, 1996 참조).

이러한 사실에서 우리가 유념할 사항은 단순히 우리가 일본에 큰 영향을 미쳤다는 점만이 아니다. 우리 민족이 지니고 있는 문화적 잠재력, 고대 아시아에 기여한 우리 선조들의 업적, 이를 적극적으로 활용하여 자체의 발전을 꾀한 일본의 국가적 차원에서의 현명한 문화정책과 이를 주도했던 일본 왕실과 쇼토쿠태자의 존재 등을 주목하고 재인식하여야 하겠다. 일본은 이처럼 아스카시대에는 우리 나라 삼국시대의 문화를 적극 받아들이고 활용하여 그 문화의 토대를 구축한 후 나라시대(奈良時代, 646~794)를 거쳐 헤이안시대(平安時代, 794~1185)에 이르면 한국계 문화 이외에 당나라 문화를 적극 수용하여 보다 일본적인 문화를 일구게 되었다. 이처럼 일본은 선진의 외래문화인 우리 나라 문화를 적극적이고도 현명하게 받아들여 자체 발전을 꾀하는 전통을 이미 고대에 확립하였고, 외래문화를 잘 수용하고 활용하는 이러한 전통은 현대까지 계속되고 있음이 주목된다.

일본은 삼국시대 이후에도 통일신라와 발해의 문화를 받아들여 자체의 발전을 도모하였다. 특히 통일신라의 불교미술과 발해의 음악은 일본문화에 각별히 큰 자극이 되었다.

2) 가마쿠라시대(鎌倉時代)

일본인들이 우리 나라 문화에 대하여 각별한 관심을 갖고 수용 또는 참고했음은 정도의 차이는 있지만 가마쿠라시대(鎌倉時代, 1185~1336)에도 예외 없이 나타났다. 이와 관련하여 무엇보다도 관심을 끄는 것은 고려의 해안 가에 출몰하던 왜구들이 약탈해 간 고려의 불교회화이다. 주로 14세기의 작품들이 일본에 100여 점 남아 있는데 이들 고려의 불교회화 작품들은 동양 최고의 것들이다. 이것들은 일본의 가마쿠라시대와 무로마치시대(室町時代, 1392~1568) 불교회화의 발전에 큰 참고가 되었다고 믿어진다.

극도로 화려하고 정교한 고려의 불교회화는 청자와 함께 고려시대 미술문화의 정수를 이루는데, 일본에 있는 작품들을 이용하지 않고는 그에 대한 연구조차 불가능한 형편이다. 이들 작품들은 오랜 세월에도 불구하고 비교적 보존상태가 양호한데 그 이유는 아마도 안료가 쉽게 떨어져 나가지 않도록 깁의 뒤쪽에서 칠하는 복채법(伏彩法)을 제작시에 활용한 점, 주로 일본의 사찰들에 깊숙이 숨겨진 채 보관·관리되어 온 점, 국적을 가리지 않고 문화재 보존에 최선을 다하는 일본인들의 문화재 애호정신 등에 힘입은 바가 크다고 볼 수 있다. 여기에서 우리 문화재의 우수함 못지않게 일본인들의 문화재 애호사상과 철저한 보존 관리는 우리가 반드시 참고해야 할 사항임을 지적하지 않을 수 없다. 일본인들은 자국의 문화재만이 아니라 외국의 문화재들도 열심히 구하여 세심하게 보존하고 관리함으로써 수많은 자국과 외국의 문화재들을 보유하고 있다. 이것들은 과거 일본문화의 발전에 큰 도움을 주었음은 말할 것도 없고 나아가 현대의 새로운 일본문화를 키워가고 국익을 신장하는 데 중요한 자원이 되고 있다.

그런데 가마쿠라시대의 일본미술과 관련하여 한 가지 유의할 사항은 이 시대에 고려에서 절정을 이루며 발전했던 청자의 영향이 전혀 미치지 않았다는 사실이다. 이 점은 다음 시대인 무로마치시대에 조선왕조의 분청사기와 백자의 영향이 미치지 않았던 사실과 부합된다. 이는 이러한 도자기들이 고도의 기술을 요하는 분야여서 일본이 받아들일 만한 능력을 갖추지 못했던 데에 연유한다고 믿어진다.

문화에 있어 영향을 주고 받을 수 있는 것은 능력에 기인하는 것이라고 믿어진다. 왜냐하면 문화에 있어 영향을 주고 받는 것은 상호간에 능력이 비슷할 때에만 가능하기 때문이다.

3) 무로마치시대(室町時代)

일본이 우리 나라 문화를 삼국시대에 버금갈 정도로 적극 수용하였던 시기는 우리 나라의 조선 초기에 해당하는 무로마치시대(1392~1568)와 조선 중기 및 후기에 해당하는 도쿠가와시대(德川時代, 1603~1868)이다.

무로마치시대(아시카가, 足利시대라고도 함)에는 일본이 경제적 이윤 추구와 함께 불교문화 진흥을 위한 도움을 받고자 조선왕조와의 적극적인 교류를 시도하였다. 우리 나라는 또한 해안 가에 출몰하는 왜구의 문제를 해결하고 선린외교를 효율적으로 수행하기 위하여 일본의 적극적인 외교에 보조를 맞추었다. 이러한 상호의 입장이 투합하여 외교관계가 활성화됨과 동시에 문화의 교류도 활발하게 이루어졌다. 옛날에는 국가간의 문화교류가 주로 외교사절의 교환을 통하여 이루어졌음을 감안하면 당연한 일이라 하겠다.

이에 따라 조선 초기의 학문과 예술이 일본에 전해지게 되었다. 특히 15세기에는 우리 나라에 일본 사절을 따라왔다가 돌아가 일본 수묵산수화(水墨山水畵)의 최대 거장이 된 교토(京都)의 쇼코쿠지(相國寺)의 슈분(周文), 우리 나라 화가로서 일본에 건너가 활약한 수문(秀文)과 문청(文淸) 등은 우리 나라 화풍을 일본에 전하는 데 결정적인 역할을 하였다. 수문은 일본에서 '슈분'으로 불렸는데 1424년에 일본에서 제작한 『묵죽화책(墨竹畵冊)』을 남겼으며 또 소가하(曾我派)라는 일본 화파(畵派)의 시조가 된 것으로 전해진다. 수문은 글자는 달라도 일본어 발음이 쇼코쿠지의 슈분(周文)과 같아서 혼동을 일으킬 수 있으나 별개의 인물이다. 문청은 일본에서 '분세이'라고 불렸는데 교토의 다이도쿠지(大德寺)를 무대로 활동하였다. 그는 안견파 화풍을 구사하던 우리 나라 화가로 일본에 건너가 그곳 취향에 적응하며 활동했던 인물이다.

이들을 통하여 조선 초기의 우리 나라 화풍이 일본에 지대한 영향을 미치게 되었다. 특히 당시 일본 최대의 화가였던 슈분의 1420년대 이후의 작품들 즉, 1423년에 우리 나라에 왔다가 1424년 귀국한 이후의 작품들에는 우리 나라 안견파 화풍의 영향이 짙게 보인다. 특히 구도와 공간 표현에서 그 영향이 뚜렷이 보인다. 흥미로운 것은 구도와 공간의 표현에서는 우리 나라의 영향을 현저하게 보이면서도 필법과 묵법, 준법(皴法) 등에서는 남송대의 마하파(馬夏派 : 馬遠·夏珪派)의 영향을 드러내고 있다는 점이다. 즉, 우리 나라의 화풍과 중국의 화풍을 혼용 절충하여 일본 특유의 화풍을 형성한 것이다. 슈분파 화가들의 작품들에 보이는 이러한 한·중 양국 화풍의 절충 양상은 일본인들의 외래문화의 수용태도와 활용방법을 이해하는 데 큰 참고가 된다. 또한 잘 다듬어진 마하파 화풍을 일본인들이 현재까지도 좋아하는 것을 보면 그들의 미의식이 우리와 많은 차이가 있음을 밝혀 준다.

회화분야에서 무로마치시대의 일본이 조선 초기의 영향을 강하게 받았던 데에 반하여 일상생활과 관계가 깊은 도자기에서는 별다른 영향의 흔적이 보이지 않는다. 조선 초기와 중기에 유행하고 크게 발전했던 분청사기, 순백자와 청화백자 등의 각종 백자의 영향이 미치지 않은 것이다. 이는 앞에서도 지적한 것처럼 일본 측의 제조기술이 그것들을 받아들여서 만들 수 있을 정도의 수준으로 발달하지 못했던 데에 그 원인이 있었던 것으로 볼 수 있다. 그것은 임진왜란 이후에나 가능하게 되었다. 이로써 국가간의 문화적 영향관계는 모든 분야에 획일적으로 미치는 것이 아니며, 그것은 발달 정도가 비슷한 경우에만 가능하다는 것을 알 수 있다.

4) 임진왜란 및 통신사(通信使)

일본이 보다 조직적으로 우리 문화를 약탈하고 자기네 문화 발전의 결정적인 계기로 삼았던 것은 임진왜란(1592~1598)이다. 6년 간 계속된 이 침략전쟁에서 도요토미 히데요시(豊臣秀吉)는 우리 나라의 서적, 서화, 골동, 도자기 등의 문화재와 도공, 학자 등의 문화인들을 조직적으로 약탈해가기 위하여 여섯 개의 특수

부대를 파견하였다. 이들을 통하여 헤아릴 수 없이 많은 우리의 문화재들이 일본에 약탈되어 갔고 수많은 문화예술인들이 끌려갔다. 이것이 일본문화의 중흥에 결정적인 요인이 되었음은 주지의 사실이다. 특히 성리학과 의학의 소개, 도자기 제조법의 전파 등은 그 대표적인 예들이다.

무엇보다도 일본의 다례(茶禮)에 소용되는 조선 도자기의 영향은 그 최고점을 이룬다. 이 때에 붙잡혀 간 조선 도공들의 기여에 힘입어 일본은 비로소 수준높은 도자기를 만들 수 있게 되었고 드디어 현대에는 세계 최대의 도자기 수출국이 되었음은 우리에게 많은 것을 생각하게 한다. 왜냐하면 세계 도자사상 중국과 함께 우리 나라는 양대(兩大) 종주국(宗主國)이었음에도 불구하고 현대 우리의 도자기 산업은 일본에 비하여 현저하게 뒤져 있기 때문이다. 현대의 우리 나라 일류 호텔들에서 사용되는 그릇들이 우리 것이 아닌 일본제인 것을 보면서 우리의 현대 문화의 제반 문제들을 떠올리게 된다. 아무튼 이처럼 일본은 임진왜란에서 분명히 우리에게 졌지만 선진 문화의 수용이라는 측면에서는 대단한 성과를 거둔 것이다. 전쟁에서의 승패 못지않게 문화에서의 성과가 중요함을 절감하게 한다.

임진왜란이 끝난 후 일본은 도쿠가와 이에야스(德川家康)의 지배하에 들어갔는데 이때부터 전후의 처리 문제를 위하여 양국간에는 활발한 외교관계를 펼치게 되었다. 우리 나라에서 일본에 파견된 사절단을 뜻하는 '통신사'는 1607년부터 1811년까지 12회 파견되었다. 1811년에 파견된 마지막 통신사는 일본의 수도인 에도(江戶 : 현재의 東京)까지 가지 못하고 쓰시마(對馬雁)에서 돌아왔는데 이것을 제외해도 11회나 파견되었던 것이다. 대체로 470여 명 정도로 구성된 통신사 일행에는 대사격인 정사(正使), 부사(副使), 종사관(從事官), 제술관(製述官), 서기(書記), 사자관(寫子官), 의원(醫員), 사령(使令)과 더불어 화원(畫員)이 포함되어 있었다. 이들을 통하여 우리 나라의 문화가 일본에 적극적으로 전해졌다. 통신사를 따라서 일본에 갔던 이홍규(李弘虯, 1607), 유성업(柳成業, 1617), 이언홍(李彦弘, 1624), 김명국(金明國, 1636, 1643), 이기룡(李起龍, 1643), 한시각(韓時覺, 1655), 함제건(咸悌健, 1682), 박동보(朴東普, 1711), 함세휘(咸世輝,

1719), 이성린(李聖麟, 1748), 최북(崔北, 1748), 김유성(金有聲, 1764), 이의양(李義養, 1811) 등의 화원들이 조선시대 중기 및 후기의 화풍을 일본에 전하는 데 결정적 역할을 하였다.

이들 중에서도 특히 김명국과 김유성은 각별히 주목된다. 1636년과 1643년 두 차례에 걸쳐 일본에 건너간 김명국은 일본인들 사이에 너무도 인기가 높아 그림 주문에 밀려 밤잠을 제대로 잘 수 없었을 정도였다. 그는 조선 중기에 유행했던 안견파(安堅派) 화풍과 절파계(浙派系) 화풍을 그곳에 전하고 또 일본인들이 특히 좋아했던 선종화(禪宗畵)에 뛰어난 기량을 발휘하였다.

한편 18세기 조선 후기에 활약했던 김유성은 일본에 남종화와 진경산수(眞景山水)를 남겼으며 당시 일본 남종화의 최대 거장이었던 이케노 타이가(池大椎)의 존경을 한몸에 받았다. 일본에서도 18세기에 남종화가 크게 유행하고 '신케이(眞景)'라는 용어가 널리 사용되게 된 것은 중국의 영향 이상으로 김유성을 위시한 조선 화가들의 역할에 힘입은 바 크다고 믿어진다.

비단 회화만이 아니라 글씨, 문학, 의술, 학문 등 다방면에 걸쳐 당시의 일본인들이 우리의 사절단원들에게서 배우고 얻고자 한 것은 한이 없었다. 당시의 기록들을 보면 일본인들이 외래 문화, 특히 조선의 문화에 대한 동경이 어느 정도였는지, 또 그 수용에 얼마나 적극적이었는지를 절실하게 느낄 수 있다. 이것이 일본 문화의 각 분야에 얼마나 크게 기여하였는지를 쉽게 짐작할 수 있다.

5) 도쿠가와시대(德川時代)

일본은 도쿠가와시대(德川時代, 1603~1868)에 이르러 서양문화도 활발하게 받아들이기 시작하였다. 에도시대(江戶時代)라고도 불리는 이 시대에는 나가사키(長崎) 등을 통해 포르투갈과 스페인의 무역선들이 출입하였고 이들에 의해 서양의 문물이 일본에 들어가고 또 일본의 문물이 서양에 전해지게 되었다. 이때부터 일본인들은 서양의 문물을 연구하기 시작하였다. 서양인과 서양의 항해선 및 문물을 병풍에 담아 그린 '난반뵤부(南蠻屛風)' 등은 그 대표적인 예이다. 이때

부터 터득한 서양에 대한 이해가 바탕이 되어 서양의 식민주의를 배우고 이를 아시아의 우리 나라나 다른 나라들에게 시행하였던 것이 일본의 식민주의라 할 수 있다.

그러나 도쿠가와시대에 문화적인 측면에서 무엇보다도 주목을 요하는 것은 우키요에(浮世繪)라고 하는 풍속 판화가 나가사키를 다녀간 서양인들에 의해 유럽으로 다량 전해진 사실이다. 일본인들의 생활풍속, 미의식과 독특한 장식적 색채감각이 듬뿍 배어 든 우키요에는 본래 도쿠가와시대의 경제발전에 따른 서민대중의 회화에 대한 폭발적인 욕구를 충족시키기 위하여 대량생산 체제로 발전된 것인데 이것들이 다수 유럽에 전해져 그곳의 고갱이나 반 고흐 등의 화가들에게 대단한 감동을 주었던 것이다. 이들 유럽의 화가들은 일본에 한번만이라도 가 보았으면 하는 간절한 소망까지 가지게 되었다. 이처럼 유럽에 친일주의를 낳게 하는 계기가 마련되었던 것이다.

이미 19세기부터 유럽에 자리잡힌 이러한 친일주의 덕분에 현대 일본의 기업들은 유럽시장에의 진출이 매우 용이하게 되었다. 이를테면 일본의 기업들은 우키요에를 비롯한 일본의 문화가 일찍부터 포장해 놓은 도로를 따라 큰 힘 들이지 않고 일본 공산품을 가지고 유럽에 진출할 수 있었던 것이다. 이는 문화가 기업이나 경제의 발전에 어떠한 영향을 미치는지 단적으로 말해 주는 좋은 예이다. 바로 이 점이 우리도 문화를 앞세워 경제발전을 도모해야 하는 이유라 하겠다.

우키요에와 관련하여 또 한 가지 간과할 수 없는 것은 그것이 현대 일본의 인쇄 및 출판문화 발전에 큰 도움이 되었다는 점이다. 우키요에 판화에서 개발된 기법, 섬세한 색채감각, 축적된 기술 등이 현대출판으로 이어져 일본을 세계적인 우수 출판국으로 자리를 굳히게 하였다고 볼 수 있다. 이와 유사한 예는 현대산업으로 이어진 일본의 전통공예에서도 찾아볼 수 있다. 전통의 계승이 새로운 발전에 얼마나 중요한가를 우리에게 일깨워 주는 좋은 사례이다.

6) 일제시대(日帝時代)

선사시대로부터 근세에 이르기까지 우리 나라와 우리 문화로부터 많은 도움을 받았던 일본이 19세기 말부터 20세기 전반기까지 우리에게 말할 수 없이 큰 피해를 입혔다. 혹독한 식민통치가 그것이다. 공식적으로 1910~1945년 사이의 36년 간 계속된 식민통치하에서 우리 민족이 겪은 고난과 문화적 피해는 이미 잘 알려져 있다. 우리의 말과 글의 사용 금지, 창씨개명(創氏改名) 등 한국문화 말살정책이 그 전형적인 사례이다. 이는 세계사에서 유례를 찾기 힘든 것이었다. 이와 함께 '한국의 역사는 피로 얼룩진 비참한 것이고, 사색당쟁으로 이어진 붕당정치가 고작이며, 발전이 없는 정체적(停滯的)인 것이었다'는 부정적 측면들을 부각시키면서 우리가 일본의 식민통치를 받을 수밖에 없게 되었다는 논리를 편 이른바 식민사관(植民史觀)의 폐도 엄청난 것이었다. 이 식민사관은 아직까지도 완전히 불식되지 않은 상황이다.

그러나 가장 치명적인 폐해는 우리가 지리적으로 중국에 붙어 있는 반도국가여서 중국문화의 영향에 휩싸였을 뿐, 독자적인 문화를 창조하지 못했고 또 창조할 능력도 없었다는 논리를 심어 놓은 것이다. 국토가 척박하여 백성들은 가난을 면하기 어려웠고 그 때문에 즐거움을 모르고 화려한 채색 등 아름다움을 즐길 수도 없었다는 논리도 첨가되었다. 동물과 달리 인간에게 있어서 제일 소중하고 고유한 능력인 문화창조력이 우리 민족에게는 실은 가장 치명적인 것이다. 문화적으로 앞섰던 우리 민족을 통치하기 위해 의도적으로 조작된 것이긴 하지만 일본 어용학자들이 심어놓은 이 억지 주장은 우리에게 문화적 열등감과 패배주의를 안겨 주었다.

또한 이러한 주장들은 동양학을 연구하는 외국 학자들에게 널리 전파되어 현재까지 지속적으로 피해를 야기시키고 있다. 서양에서 활동한 현대의 동양학자들 다수가 일본 대학들에서 교육받고 학계에 등장하였고 또 그들을 통해 일본학자들이 심어 놓은 삐뚤어진 사관들이 널리 퍼지게 된 것이다.

이렇듯 진실을 왜곡한 일제시대 어용학자들의 사관과 주장들은 우리에게 가

장 심각하고 지속적인 피해와 후유증을 안겨 주었다. 이러한 일련의 조작이 일제에 의해 국가적 차원에서 치밀하게 계획되고 실행되었다는 것은 참으로 가증스러운 일이 아닐 수 없다. 이와 같은 일제의 식민주의 문화정책은 일본에게 정치적인 승리를 안겨 준 것으로 이해될 수도 있을 것이다. 그러나 진실을 외면하고 왜곡시키며 일본국민과 세계인들을 오도시킴으로써 일본은 큰 죄를 범하게 되었다. 이것을 과연 진정한 승리라고 볼 수 있겠는가.

일제는 우리의 역사와 문화를 왜곡시키고 한민족에게 패배주의와 열등감을 심어 주어 식민통치에 적합하도록 개조를 시도하면서 문화적인 측면에서 두 가지 일을 더 도모하였다. 그 한 가지는 어용학자들을 동원하여 우리의 문화에 대한 철저한 조사를 실시한 것이고 다른 한 가지는 일본문화를 우리 땅에 확고하게 이식하고자 시도한 것이다.

일제는 조선총독부를 중심으로 어용학자들을 동원하여 우리 문화의 구석구석을 철저하게 조사하였다. 사료의 집성, 역사의 편찬, 문화유적의 발굴 조사, 각종 문화재의 조사 정리, 민속 및 종교의 조사는 말할 것도 없고 기타 세세한 분야나 부분까지 일제가 손을 대지 않은 것이 거의 없을 정도이다. 이들 어용학자들이 편견을 곁들여 곡해한 이론들은 객관성을 잃은 것들이어서 학문적 생명력을 이미 상실했지만 있는 그대로의 자료들은 아직도 참고의 여지가 있다.

이와 더불어 일본인들은 우리의 각종 문화재들을 수없이 약탈하거나 헐값에 사서 일본으로 가져갔으며 도굴도 서슴지 않았다. 일본의 각급 박물관이나 개인 소장품에 들어가 있는 우리 문화재의 상당수는 이런 경로로 일제시대에 건너간 것들이다. 우리의 문화인식이 부족하고 경제적 능력이 없었던 시절이어서 일본인들은 거저 줍다시피 이들 문화재들을 구해갈 수 있었다. 식민통치라고 하는 특수한 시대상황과 문화에 대한 일본인들의 선각, 우리의 문화인식 부족과 경제적 무능력이 함께 초래한 결과라 하겠다.

아무튼 일본에 있는 우리의 문화재들은 일본인들에게는 큰 득을, 우리에게는 심각한 손실을 야기시키고 있다. 우선 가뜩이나 유존작이 부족한 우리의 입장에서

는 역사와 문화를 연구하는 데 치명적인 어려움을 겪어야 하고, 일본인들이 너무나 쉽게 얻은 문화재를 우리는 엄청난 대가를 치르고도 되돌려받기 어려운 실정에 놓여 있다. 국제 미술품 경매에서 놀라운 고가에 매매되는 우리의 문화재들은 곧 우리 문화재들에 대한 외국인들의 높은 평가를 말해 주는 밝은 측면과 함께 비싼 값으로 제 닭 잡아 먹는 것과 진배없는 어두운 측면도 있음을 자각해야 하겠다. 일본 등 해외에 나가 있는 우리 문화재들을 현명한 방법으로 회수해 오는 방안, 차선책으로 그것들이 외국의 유수한 박물관들에 모여 우리 문화의 홍보에 유용하게 활용되도록 하는 방안, 그리고 무엇보다도 더이상의 국내 문화재들이 외국으로 빠져나가지 않도록 하는 대책, 국내외의 문화재들을 총정리하고 그것들이 우리의 역사와 문화의 연구 및 교육에 선용되도록 하는 방책 등이 폭넓게 검토되어 문화정책으로 입안되어야 하리라고 본다. 과거에 빼앗긴 문화재들은 어쩔 수 없었다고 하더라도 그 후의 모든 것은 현대를 사는 우리의 책임이다.

일제는 우리 문화의 말살을 시도하면서 동시에 일본문화를 우리 민족에게 강력히 심고자 시도하였다. 우리의 말과 글 대신에 일본의 말과 글을, 우리의 이름 대신에 일본식 이름을, 우리의 미술이나 음악 대신에 일본의 미술과 음악을 강요한 것은 그 전형적인 사례들이다. 일제에 의해 주관된 조선미술전람회 같은 전시회를 통해 일본의 미술, 미의식, 색채감각 등이 우리의 미술문화 깊숙히 자리잡게 된 것은 일제의 문화정책이 낳은 파급효과이다. 이러한 사례들은 너무나 많아 일일이 다 예를 들 수 없을 정도다. 문화나 기술의 모든 분야에서 사용되고 있는 온갖 용어들이 일제시대에 심어진 것들임은 더이상의 설명할 필요도 없다.

어쨌든 일제의 식민통치로 인하여 우리 나라 역사상 처음으로 문화의 역류현상이 빚어지게 되었다. 즉, 수천 년 동안 우리의 문화가 일본에 영향을 미치던 상황에서 오히려 거꾸로 영향을 받는 처지로 뒤바뀐 것이다. 이러한 처지는 아직도 지속되고 있다. 옛날에 일본을 다녀온 신유한(申維翰, 1681~?)을 위시한 우리의 선조들은 일본의 경제발전은 높이 평가하면서도 문화에 대해서만은 대단한 우월감을 지녔었다.

이제 시급히 우리 문화의 특성을 되찾고 일본에 다시 문화적으로 영향을 미칠 수 있는 역량과 위상을 회복해야 하겠다. 이를 위해 우리가 현재 경제적으로만 일본에 뒤진 것이 아니라 문화와 문화정책면에서도 뒤처져 있음을 냉철하게 인식하고 반성하며 개선을 위해 치열한 노력을 경주해야 하겠다.

7) 현대

현대에 이르러서도 일본은 문화를 국가발전에 대단히 효율적으로 활용하고 있다. 선진국의 대학들에 많은 지원금을 공급하면서 일본학을 발전시킴으로써 세계적으로 일본의 역사와 문화를 적극적으로 소개하고 그 결과가 국제관계나 경제발전에 반영되도록 해 왔다. 또한 세계 유수의 박물관들에 거금의 지원을 계속하여 인상 깊은 일본미술실을 열게 하고 그 문화를 널리 홍보함으로써 일본에 대한 이해와 친일사상을 확산시키고 그 열매가 경제의 발달로 맺어지도록 해 왔다.

그런데 선진국들의 대학이나 박물관을 통해서 일본이 문화를 홍보함에 있어서 가장 큰 역할을 하는 것은 일어학과 일문학, 일본사보다도 오히려 일본미술사임을 주목할 필요가 있다. 화려하고 훌륭한 도판들을 곁들인 일본의 회화, 서예, 조각, 각종 공예, 건축과 정원에 관한 수준 높은 서적과 이것들을 활용한 각 대학의 일본미술사 강좌들은 외국인들을 매료시키며 친일사상을 고취시킨다. 이처럼 일본의 미술문화에 매료된 수많은 외국인들이 일본의 국익과 경제발전에 직접, 간접으로 기여하게 됨은 자명하다. 이 점도 우리의 문화홍보나 국익도모와 관련하여 꼭 참고할 만하다.

이밖에 일본은 정부와 국가적 차원에서 외무성, 문부성, 문화청을 중심으로 문화정책을 대단히 효율적으로 펼쳐 왔다. 그것들을 이곳에서 장황하게 설명할 여유는 없다. 다만 일본이 이러한 정부의 기구들을 활용하여 일본 전통문화의 합리적인 계승과 선용, 대내외에의 적극적인 소개와 홍보, 외래문화의 합리적인 수용, 문화인력의 활발한 양성과 전문성을 살리는 행정요원의 수급 등을 차질 없이 수행하고 있다는 점만은 괄목할 만하다.

이상 일본이 고대로부터 현대에 이르기까지 문화를 어떻게 다루어 왔는가를 대강 살펴보았다. 고대로부터 도쿠가와시대까지는 우리 나라와 중국의 영향을 수용하여 자체의 발전을 일구었으며 그 후부터는 서양과의 교류를 통하여 문화적 성취를 이루고 경제발전의 토대로 삼았음을 알 수 있다. 일본의 이러한 국가 차원의 문화정책에서 우리는 배격하기보다는 참고할 것이 절대적으로 많음을 알 수 있다. 이제 우리는 일본의 저급한 대중문화는 배격하더라도 고급 전통문화에 대한 정책에서만은 냉철하게 참고할 것은 참고해야 할 처지에 있는 것이다. '일본은 없다', '일본은 있다'는 논쟁의 차원을 벗어나 참고할 것은 참고하고 배격할 것은 배격하는 현명함을 발휘해야 하겠다.

III. 우리 나라의 문화정책

우리 나라는 선사시대부터 현대에 이르기까지 대단히 우수하고 독특한 문화를 창출해 왔다. 우리의 의식주와 언어와 문자가 이를 단적으로 말해 준다. 또한 세계에서 가장 오래된 목판인쇄물이 우리의 다라니경(多羅泥經)이고 역시 최초의 금속활자가 우리의 선조들에 의해 구텐베르크보다 216년 앞서서 이미 1234년에 주조되었다는 사실도 우리 문화의 우수성과 독창성을 분명하게 밝혀 준다. 이러한 예들은 우리 나라 문화에서 수 없이 찾아볼 수 있다. 특히 창의성이 요체를 이루는 학문, 각종 예술, 과학기술 등에서 더욱 많은 예들을 발견하게 된다. 예술 중에서도, 선사시대부터 현대까지 작품을 남기고 있어서 시대별 특성과 변천을 체계적으로 파악해 볼 수 있는 미술은 특히 그러한 예들을 많이 제시해 준다. 이것들을 중심으로 우리 문화의 제반 양상을 알아볼 필요가 있다.

우리 나라의 미술은 선사시대부터 현대까지 시베리아, 만주, 몽고, 중국, 인도, 중앙아시아, 일본, 서양 등 여러 지역이나 나라들과 교섭을 가지며 발전하여 왔다. 이러한 과정에서 세계 제일의 위치를 점하는 작품들과 독특한 경지를 개척

한 분야들을 내놓게 되었다. 먼저 세계 제일의 작품으로는 청동기시대의 〈다뉴세문경(多鈕細文鏡)〉, 1993년에 부여의 능산리에서 발굴된 백제의 〈금동대향로(金銅大香爐)〉, 신라의 〈금동미륵반가사유상(金銅彌勒半跏思惟像, 국보 83호)〉과 첨성대, 통일신라의 〈석굴암〉, 불국사의 〈다보탑〉, 에밀레종으로 불리는 〈성덕대왕신종(聖德大王神鐘)〉 등을 우선 꼽을 수 있고, 독특한 세계적 업적을 낸 분야로는 고구려의 고분벽화, 백제의 와당(瓦當), 신라의 금속공예, 통일신라의 불교미술, 고려의 불교회화와 청자, 조선왕조의 초상화, 진경산수화, 풍속화, 민화, 분청사기와 각종 백자, 목가구, 목조건축과 정원예술 등을 주저 없이 열거할 수 있다. 물론 이밖에도 더 많은 것을 들 수도 있고 또 학자에 따라 의견이 다를 수도 있겠지만 아마도 저자의 견해를 전면 부정할 사람은 없을 것이다. 그만큼 우리 나라의 미술문화는 일반이 막연하게 생각하는 것보다 훨씬 뛰어나고 독창적이며 다양하다. 이러한 미술문화 이외에도 우리가 이룩한 불교문화, 유교문화, 도교문화, 인쇄문화에서의 업적이 얼마나 대단한가는 웬만한 식자들은 다 알고 있는 사실이다. 1995년에 유네스코가 세계의 문화유산으로 지정한 석굴암, 팔만대장경, 종묘 등은 그 예의 일부이다.

이러한 문화재들은 우리에게 대단한 의미를 지니고 있다. 그것들은 단순한 자랑거리가 아니라 그보다 훨씬 큰 의의를 지니고 있는 것이다. 그것들은 첫째, 우리 민족 고유의 빼어난 창의성과 지혜를 입증하고, 둘째, 그것들은 현대를 살고 있는 우리와 우리 자손들이 앞으로 그에 못지않는 창의성 발휘와 문화적 업적을 남길 수 있다는 가능성과 잠재성을 말해 주며, 셋째, 새로운 한국적 문화를 창출하는 데 훌륭한 밑거름과 참고가 되어 주고, 넷째, 문헌기록과 함께 분명한 역사적 사료가 되며, 다섯째, 우리 나라와 민족의 문화재를 소중히 여기고 안전하게 보존해야 할 이유도 여기에 있다고 하겠다.

이러한 유물이나 문화유산은 저절로 이루어진 것이 아님은 말할 것도 없다. 그것들은 역대 왕조나 왕실의 문화정책의 결실임을 인식해야만 한다. 우리 나라의 역대 왕조는 문화의 발전을 위해 적극적으로 노력하였다.

1) 삼국시대

일찍이 삼국시대에는 고구려, 백제, 신라, 가야의 여러 나라들이 제각기 국력의 신장과 영토의 확장을 위해서만이 아니라 문화의 발전을 위해 치열한 경쟁을 벌였다. 그 결과 제각기 다른 성격의 문화를 높은 수준으로 발전시켰다. 고구려가 힘차고 율동적이며 긴장감이 강한 미술문화를, 백제는 부드럽고 여유 있고 인간미 넘치는 미술문화를, 그리고 신라는 토속성이 강하고 사변적인 미술문화를 발전시켰던 것이다. 같은 한민족이, 같은 한반도를 무대로, 같은 시기에 이처럼 서로 다른 성격의 문화를 발전시킨 것은 왕조의 성격, 지역적 특성(지리적 환경과 기후 등), 교류관계를 가졌던 중국 등 외국문화의 특징 등과도 관련된다고 볼 수 있다.

고구려가 만주 벌판과 한반도 북반의 산악지대를 무대로 하여 중국의 수나라, 당나라 등 세계 굴지의 대국을 세운 막강한 한족이나 북방민족 등과 끊임없이 존망을 건 대결을 벌여야 했으므로 힘차고 율동감 넘치고 긴장감이 감도는 무사적(武士的) 성격의 미술문화를 발전시켰음은 매우 자연스럽고 필연적이었다고 볼 수 있다. 고구려가 발전시킨 미술문화와 그 성격은 백제, 신라, 가야, 일본에 다소를 막론하고 영향을 미쳤던 것이 사실이나 수용한 나라에 따라 양식이나 성격이 변하기도 하였다. 고구려가 창안하거나 발전시킨 미술문화의 흔적이 남은 각종 문화재들에서 그것을 엿볼 수 있다. 고구려의 고분벽화, 불상양식, 옥충의 날개로 장식하는 금속공예 기법, 3금당 1탑식 가람배치법 등은 그 좋은 예들이다.

반면에 비옥한 영토와 양호한 기후조건을 누리며 세련미를 추구하였던 백제가 부드럽고 인간미 넘치는 도인적(道人的)인 성격의 미술문화를 이룬 것도 쉽게 이해된다. 백제가 이러한 성격의 미술문화를 발전시키는 데에는, 산수화와 화조화를 발달시키고 서역으로부터 입체감을 나타내는 음영법(陰影法 : 泰西法, 凹凸法이라고도 함)을 수용하였던 양(梁)나라를 위시한 육조시대의 남조(南朝)와 밀접하게 교류한 것도 도움이 되었으리라 믿어진다.

백제의 미술문화에 보이는 세련미는 일찍이 고대 일본에서 훌륭한 것을 지칭하여 '구다라모노(百濟物)'라고 불렀던 사실에서도 단적으로 엿볼 수 있다. 이러

한 백제의 미술이 신라와 일본에 영향을 미쳤던 것은 당연하다.

한편 신라는 이차돈의 순교를 계기로 불교를 공인한 527년 전까지만 해도 주로 토속적인 민간신앙에 크게 의존하였으며 6세기 이전에 제작된 미술품들은 고분에서 출토되는 각종 문화재들에서 엿볼 수 있듯이 신라 고유의 토속적 성격과 사변적 성격을 강하게 나타낸다. 또한 각종 금속공예, 상형성이 뛰어난 이형토기(異形土器) 등에는 신라인들의 빼어난 창의성이 두드러져 보인다도 75 참조.

불교 공인 이후에 제작된 불상들에서 시대의 흐름에 따라 자연미와 추상미가 교차하여 나타났던 것도 주목을 끈다. 특히 불상 전문가들 사이에 국적에 관하여 신라와 백제를 두고 논란이 있는 국보 83호 〈금동미륵반가사유상〉과 같은 걸작이 창출되었던 것은 괄목할 만하다도 76. 이는 신라가 불교의 공인은 늦게 했지만 곧 고구려나 백제 이상으로 훌륭한 불교문화를 발전시켰음을 밝혀 준다. 또한 이 국보 83호 불상과 거의 똑같은 작품이 일본 교토의 고류지(廣隆寺)에 소장되어 있음은 잘 알려져 있다. 일본 국보 제1호인 고류지 소장의 〈미륵반가사유상〉은 우리나라에 흔히 있는 적송(赤松)을 깎아 만든 것인데 조각수법과 양식이 일본의 목조 불상들과는 전혀 다른 반면에 우리의 금동미륵반가사유상과 양식적인 면에서 쌍둥이처럼 같을 뿐만 아니라 신라계의 하타(秦) 씨족이 세운 절인 고류지에 소장되어 있어 7세기 초에 신라에서 일본에 전해진 것으로 믿어진다. 신라의 불교미술이 일본에 미친 영향을 말해 주는 사례이다.

이밖에도 신라가 외국과의 교섭을 활발히 하지 않았던 것으로 막연하게 생각하는 통념과는 달리 고분에서 로마와 이란 계통의 유리그릇들과 미얀마에서 나는 옥으로 만든 옥제품 등이 출토되고 있는 것은 시사하는 바가 많다. 신라는 의외로 폭넓은 외부와의 문화교섭을 펼쳤던 것으로 확인된다. 중앙아시아의 아프라시압 궁전의 벽화에 신라 사신으로 믿어지는 2명의 인물들이 다른 나라 사신들과 함께 그려져 있는 것도 이런 측면에서 가볍게 볼 수 없다. 이러한 신라의 미술문화가 가야와 일본에 영향을 미쳤던 것은 자연스러운 현상이었다고 하겠다. 일본 고대의 토기인 스에키(須惠器)가 신라와 가야의 토기에서 비롯된 것은 그 한 예이다.

도 75
〈기마인물형토기(騎馬人物形土器)〉, 신라, 5~6세기, 높이 23.5cm, 경상북도 경주시 금령총 출토,
국립중앙박물관 소장

도 76
〈금동미륵반가사유상(金銅彌勒半跏思惟像)〉, 7세기초, 높이 93.5cm, 국보 83호, 국립중앙박물관 소장

삼국 중에서 제일 작았던 신라가 막강한 고구려와 백제를 무너뜨리고 비록 불완전하지만 통일의 위업을 이룩했다는 것은 신라인들의 강인한 정신력에 힘입은 것임을 주목해야만 한다. 이러한 정신력이 신라의 미술이나 문화에도 작용하였던 것이기 때문이다.

2) 남북조시대(통일신라와 발해)

삼국의 문화는 통일신라 문화의 형성에 탄탄한 토대가 되었다. 통일신라는 고신라의 문화를 중심으로 하면서 고구려와 백제의 문화전통을 흡수하고 또 당나라 문화를 받아들여 고도로 세련되고 국제성이 강한 문화를 발전시켰던 것이다. 754~755년에 제작된 〈대방광불화엄경(大方廣佛華嚴經)〉과 그 변상도, 석굴암의 본존불을 위시한 이 시대의 수많은 불상들, 감은사의 석탑에서 나온 사리구를 비롯한 불교공예, 에밀레종으로 알려진 〈성덕대왕신종〉, 다보탑을 위시한 석탑들, 황룡사와 안압지 등의 건축 및 정원예술 등은 통일신라 문화의 성격을 잘 드러낸다. 우리는 통일신라의 이러한 미술문화에서 전대(前代)의 풍부한 문화전통과 발달된 외래문화의 현명한 수용이 새로운 문화의 창출을 위하여 얼마나 중요한가를 절감하게 된다. 또한 이 시대 문화의 발전에는 고신라 말기부터 통일신라 전시대에 걸쳐 신라인들의 마음에 자리잡은 신실한 불교신앙과 학구적 탐구심이 크게 뒷받침되고 있었음을 간과할 수 없다. 이 점에서 풍부한 사상, 돈독한 신심(信心), 탐구정신 등이 창의성과 함께 새 문화 창출에 더없이 중요함을 깨닫게 된다.

이와 함께 〈성덕대왕신종〉이 '에밀레종'이라고 불려 온 것이 관심을 끈다도 27. 빼어난 조형성, 높이 333cm, 직경 227cm의 우람한 크기, 아름답고 신비한 소리로 유명한 국보 29호인 이 종은 '봉덕사신종(奉德寺神鐘)'이라고도 하는데 본래 경덕왕(景德王)이 선왕인 성덕왕을 위해 742년에 구리 12만 근을 들여 제작하기 시작하였으나 거의 30년이 지난 혜공왕 7년인 771년에 이르러서야 완성된 것이다. 당시의 기술이나 시설로 보아 틀림없이 수많은 실패를 30년 가까이 거듭했을 것이 분명하다. 이러한 거듭되는 실패 끝에 아기를 용광로에 넣었을 가능성이 없

지 않다고 믿어진다. 거의 같은 크기의 엑스포 종을 제작할 때 지켜 본 경험에 비추어 볼 때 '아기를 넣었기 때문에 종이 울릴 때마다 에밀레, 에밀레 하는 소리가 들린다'는 전설은 단순한 전설이 아니라는 생각이 든다. 아무튼 이 어마어마한 종은 통일신라의 미술과 과학기술이 합쳐져 이룩한 최대 업적의 하나임을 간과해서는 안 된다. 미술은 과학기술과 더없이 밀접한 것이다. 이 엄청난 크기의 종의 무게를 버텨 내는 가느다란 철봉은 당시의 뛰어난 합금술을 단적으로 입증해 준다.

남쪽의 통일신라와 대치하였던 발해는 고구려문화의 전통을 계승하고 당나라 문화의 영향을 수용하여 통일신라와는 다른 문화를 형성하였다. 정효공주묘(貞孝公主墓)에 그려져 있는 8세기의 벽화, 발해의 고토에서 발견된 불상들과 각종 공예품 등은 그러한 발해문화의 특징을 잘 보여 준다도 29, 30 참조. 발해에 관한 모든 것이 중국인들의 손에만 제한되어 있어서 안타깝다. 영토를 잃으면 문화도 놓치게 됨을 절감하게 된다.

3) 고려시대

고려시대에는 여전히 불교를 토대로 하여 높은 수준의 문화를 발전시켰다. 특히 이 시대 불교회화와 청자의 특성과 우수성은 이미 널리 알려져 있다. 이들은 한결같이 화려하고 정교하여 고려문화의 귀족적 아취를 잘 드러낸다. 또한 불교회화와 청자는 중국의 영향을 바탕으로 하였으면서도 중국의 것보다 월등히 높은 수준으로 발달하여 청출어람의 경지를 이룩하였다. 이 점은 중국에서도 이미 동시대에 인정되었던 사실이다. 송나라 때의 태평노인(太平老人)이라는 학자가 천하제일을 열거하면서 청자로는 고려의 비색(翡色)을 꼽았던 사실이나 원나라가 고려의 불교회화와 사경(寫經) 및 사경승(寫經僧)을 많이 초치하였던 사실은 그를 잘 입증한다.

이 시대의 불교회화는 앞에서 이미 언급했던 바와 같이 일본에 주로 남아 있는데 13~14세기의 아미타상(阿彌陀像), 양류관음상(楊柳觀音像) 혹은 수월관음상(水月觀音像), 지장보살상(地藏菩薩像) 등이 특히 많이 남아 있어 기복신앙적

인 측면을 강하게 드러낸다 도 33, 69 참조. 황금색, 붉은 색, 녹색, 청색 등을 복채법을 써서 표현하고 있는데 짜임새 있는 구도와 구성, 화려한 채색, 섬세한 필선, 정교한 문양과 더불어 아름다움의 극치를 이룬다.

한편 청자는 순청자(純靑磁), 상감청자(象嵌靑磁), 회청자(繪靑磁) 등으로 구분되는데 고도의 예술성과 과학성을 드러낸다. 영국의 곰퍼츠(Gompertz)라는 학자는 고려의 청자가 이룬 세계 도자사상의 업적을 ① 아름다운 유약 색깔, ② 뛰어난 조형성, ③ 상감기법의 창안, ④ 진사(辰沙)의 최초 사용 등을 꼽은 바 있는데 이에 이견을 제시할 사람은 아무도 없을 것이다. 사실상 신비한 푸른 유약색, 조각작품을 방불케 하는 빼어난 조형적 특성, 그릇을 성형한 후에 기벽에 문양을 새긴다음 하얀 백토(白土)나 검은 색을 낼 자토(赭土)를 홈에 메워 초벌구이를 하고다시 청자유약을 발라 1,200도 이상의 높은 온도에서 구워 내는 상감청자의 창제, 중국보다 200여 년 앞서서 붉은 색을 내는 진사를 세계 도자사상 최초로 사용한것 등은 고려의 도공들이 이룩한 빛나는 업적들이라 하겠다 도 34~36 참조.

여기에서 주목할 점은 ① 그토록 세련된 청자를 제작한 도공들은 신분이 지극히 낮은 사람들이었고, ② 청자는 그것을 사용할 왕공귀족이나 높은 지위의 승려들이 제작비를 대고 도공들이 제작을 맡아서 만들어 낸, 일종의 합작이라는 사실, ③ 유약(釉藥)의 제조와 기형의 성형 및 번조(燔造) 등에는 고도의 과학기술적 문제들이 개재되었다는 사실 등이다. 이 점은 비단 고려청자에만 해당되는 것은 아니며 대부분의 미술, 특히 공예의 경우에는 늘 찾아볼 수 있는 현상이다.

청자의 제작은 단지 상류층의 경제적 부담과 도공들의 기술 제공만으로 이루어진 것은 아니다. 그밖에 상류층의 세련된 미의식과 높은 안목, 도공들의 숙련된손재주와 예술적 재능, 개선을 위한 상하의 끈질긴 노력 등이 곁들여졌음을 유념해야 하겠다. 어쨌든 고려청자를 비롯한 모든 왕공귀족용 공예품들은 이처럼 상하가 협조하고 협력하여 만들어 낸 것이다. 이 점은 비단 공예만이 아니라 회화, 조각, 건축 등의 경우에도 마찬가지이다. 그러므로 우수한 미술품을 상하 어느 한 계층의 것으로만 이해해서는 안될 것이다.

이밖에 청자의 그윽하고 세련된 유약 색깔의 개발, 빼어난 형태의 조형, 섬세한 상감기법의 시문(施文), 성공적인 번조 등은 모두 앞에서 지적했듯이 당시로서는 고도의 첨단기술과 과학지식을 필요로 하는 것이었다. 이를 성취해 내기 위하여 고려 도공들은 끊임없는 노력을 기울였음이 분명하다. 왜냐하면 중국의 도공들이 고려 도공들의 손을 붙잡고 모든 제작과정을 자세하게 일러 준 것이 아니었기 때문이다. 이와 관련하여 사소한 것까지도 비밀에 부치고 말하지 않는 사람을 '청기와쟁이'라고 부르게 된 연유가 청자유약의 제법을 비밀에 부쳤던 고려의 도공들에게 있다는 속설은 시사하는 바가 크다. 그러한 첨단기술은 그 때나 지금이나 쉽게 공개하고 전수하는 것이 아님은 상식인 것을 고려하면 단순히 근거 없는 얘기라고 하기는 어렵다. 이처럼 중국을 비롯한 외국 문화의 수용은 쉽게 이루어진 것이 아니며 부단한 노력을 기울일 때만 가능했던 것임을 알 수 있다. 또한 자체 내에서의 기술 전수 문제도 단순한 것이 아니었음이 확인된다.

고려시대에 그처럼 우수한 미술문화가 창출된 배경에는 고려인들의 재능과 노력 이외에 그 시대 왕공귀족들의 높은 문화인식, 선진 중국문화의 적극적인 수용 등이 큰 몫을 했다고 믿어진다.

고려 지배층이 지녔던 높은 문화인식은 여러 가지 사례들 중에서도 고려가 북송과의 외교관계를 재개하고자 할 때 반대하던 중신들의 의견에서도 단적으로 엿볼 수 있다. 즉, 요나라의 압력 때문에 1020년에 중단되었던 북송과의 외교관계를 반세기 뒤인 1072년에 재개하고자 할 때 신하들이 찬반양론의 격론을 벌이게 되었는데 이 때 반대하던 중신들은 고려의 문물이 중국 못지않게 융성하고 있는데 요를 자극하면서까지 구태여 북송과의 외교관계를 재개할 필요가 있겠는가라는 견해를 강력하게 피력하였다. 이는 분명 당시의 고려 지배층이 자신들의 문화가 높은 수준에 있었고 더욱 발전시키기 위해 무엇이 필요한지를 명백하게 인식하고 있었음을 보여주는 사례임에 틀림없다.

또 하나의 대표적인 사례는 명종(明宗, 1170~1197 재위)의 언급에서 엿볼 수 있다. 고려시대 회화의 최대 거장인 이녕(李寧)의 아들인 이광필(李光弼)은 유

명한 화가로 명종과 늘 어울려 회화를 감상하곤 하였는데 명종이 이광필의 아들을 대정(隊正)이라는 직책에 보하고자 했으나 최기후라는 신하가 이의를 제기하며 서명을 하지 않으므로 명종이 그를 불러 책망하며 말하기를, "너 혼자만 이광필이 우리 나라를 영예롭게 함을 생각지 않는다. 이광필이 쇠하면 삼한(三韓 : 우리 나라)의 도화(圖畵)는 장차 끊어질 것이다."라고 하였다. 이에 고집스러운 최기후도 드디어 서명하였다고 한다. 명종이 회화를 좋아함이 지나치고 또 이광필의 어린 아들에게 벼슬을 주려 함도 합당한 것은 아니나 그의 언급은 당시의 문화적 분위기와 문화인식을 현대의 우리에게 전해 주기에 충분하다. 이러한 분위기에서 어떻게 문화가 꽃피지 않을 수 있었겠는가. 가장 우수한 청자를 비롯한 빼어난 문화재들이 이 시기에 창출되었던 것은 당연한 일이다. 고려시대에는 비단 명종만이 아니라 헌종, 인종, 의종, 충선왕, 공민왕 등도 미술과 문화를 애호하였다. 이는 왕공귀족 등 지배계층의 높은 문화인식이 문화발전을 위해 얼마나 중요한지를 잘 일깨워 준다.

4) 조선왕조시대

조선왕조시대에는 불교를 억압하고 유교를 숭상하는 억불숭유정책(抑佛崇儒政策)을 썼음은 주지의 사실이다. 유교, 특히 성리학은 이 시대의 통치이념인 동시에 도덕적 규범이었다. 이 때문에 조선시대의 모든 문화는 그 영향을 받게 되었다. 유교는 개인의 자유를 속박하고 전체의 질서 속에 얽매이게 하는 측면이 있기 때문에 개인은 통제적인 사회질서에 반비례하는 자유를 갈구하게 된다. 이러한 개인의 욕구를 완화시키거나 채워 주는 것이 도가사상이라고 할 수 있다. 이 때문에 사회적인 유교와 함께 개인적인 도가사상이 조선시대에 깊은 영향을 미쳤다고 믿어진다. 조선시대의 미술이나 문화에서 이 두 가지 사상의 측면이 엿보이는 것은 따라서 쉽게 이해된다. 우리 나라 역사상 성리학이 가장 융성했던 이 시대에 산수화가 가장 발달했던 사실이나 신선도가 종종 그려졌던 사실 등은 겉에 드러난 유교사상의 밑바닥에 숨겨진 듯 잠겨져 있던 도가사상의 뿌리를 엿보게 한다. 이밖

에 억불숭유정책에도 불구하고 불교의 전통이 끈질기게 이어졌음도 잘 알려져 있는 사실이다.

이러한 사상적 배경하에서 이 시대에는 높은 수준의 회화, 서예, 도자기, 각종 공예, 건축, 정원예술 등이 발달하였다. 초상화가 동양 최고 수준으로 발전한 것, 화려한 색채를 배제한 수묵화가 유행한 것, 푸른 색의 청자 대신에 백토(白土)를 분장(粉粧)한 소박한 분청사기와 깔끔한 백자가 풍미한 것, 불교조각이 역사상 가장 퇴조한 것 등은 아무래도 유교의 영향으로 보아야 할 것이다.

억불숭유정책과 함께 주목되는 것은 사대교린정책(事大交隣政策)이다. 문화적인 측면에서 특히 관심을 끄는 것은 사대정책이다. 명나라는 조선왕조에 사신을 3년에 한 번만 보내기를 원하였으나 조선의 요구에 따라 1년에 세 번씩 받기로 합의하였다. 조선이 명나라의 본래 요구와 달리 되도록 자주 사신을 보내고자 한 것은 정치나 외교적인 측면에서의 실리 못지않게 문화적인 이익을 도모하고자 한 데에 그 이유가 있다. 즉, 되도록 사신을 자주 보냄으로써 양국간의 관계를 돈독히 함과 동시에 선진의 중국문화를 받아들일 수 있다고 보았기 때문일 것이다. 이에 힘입어 중국의 문물이 조선에 전해지고 또 조선의 문화가 중국에 알려지게 되었다. 그러한 사례는 기록들에서 허다하게 간취된다. 금강산도를 비롯한 수많은 조선시대의 회화와 기타 문물들, 안평대군과 강희안 등의 서예가 그곳에 전해져 인기를 끌었던 것은 그 대표적인 예들이다.

조선시대에는 가장 한국적인 미술이 발달하였다. 우리의 산천을 남종화법을 구사하여 독특하게 표현한 진경산수화, 조선시대 선조들의 생활상을 해학적이고도 예술적으로 그려 낸 풍속화, 서민들 사이에서 널리 유행한 민화, 청자의 전통을 바탕으로 하여 발전된 분청사기, 깔끔하고 격조 높은 백자, 재료의 특성을 최대한 살리고 비례미를 이룬 우아한 목가구, 자연과의 조화를 꾀하고 곡선미를 살린 건축, 자연의 아름다움을 최대한 살린 정원예술 등은 그 대표적인 예들이다.

이 시대의 역사를 살펴보면 학문을 사랑하고 예술을 아끼던 왕공사대부들의 지배하에서 미술도 가장 높은 수준으로 발달하였다는 사실을 확인하게 된다. 세종

조와 성종조, 영조조와 정조조가 그 전형적인 예이다. 세종조에 한글창제와 학문의 발달이 이루어진 것 이외에 회화, 서예, 도자기 등이 최고의 수준으로 발달하였던 것은 결코 우연이 아니다. 세종대왕의 높은 문화인식에 힘입어 최고의 화가 안견, 최대의 서예가 안평대군, 수많은 문장가들이 배출되었던 것이다. 또한 세종대왕이 공들여 길러 낸 인재들이 있었기에 그 시대의 미술과 문화가 최고의 수준으로 발달할 수 있었고 또 그 덕에 조선왕조가 후대에도 여러 가지 어려움을 극복하고 버텨 낼 수 있었다고 믿어진다. 세종조의 문화는 후대에 두고 두고 귀감이 되었었다. 일례로 중종 33년(1538)의 실록(實錄) 기록을 보면 세종 때에는 예악과 문물이 구비되었었고, 백공기예(百工技藝)가 모두 정교하였으며, 그림도 중종조의 것과 비교해 보면 판이하게 다르고, 서책, 도장, 종이 등도 모두 아름다웠으며, 비록 작은 일일지라도 느슨하게 다루는 법이 없었다고 한다. 16세기에 세종조의 문화를 얼마나 높게 평가하고 참고하였는지를 알 수 있다.

영조와 정조 연간도 마찬가지이다. 세종과 마찬가지로 정조도 학문과 예술을 지극히 사랑하고 아끼고 키웠다. 한국적 정취가 넘치는 진경산수화와 풍속화를 비롯한 격조 높은 미술과 문화가 발달하게 된 것은 그 때문이다.

조선시대 회화에서 간취되는 중요한 사실은 뛰어난 작가는 훌륭한 학자나 이론가 옆에서 대성하였다는 점이다. 조선시대 최고의 화가였던 안견 옆에는 안평대군과 집현전 학사들이, 정선 옆에는 이병연(李秉淵)과 조영석(趙榮祏)이, 김홍도의 곁에는 강세황(姜世晃)이 있었다는 사실이 그것을 증명해 준다. 이는, 미술의 발달을 위해서는 손재주와 함께 사상이, 즉 실기와 더불어 이론이 겸해져야 한다는 엄연한 진리를 일깨워 준다. 이 사실은 또한 현대미술이나 문화의 발전을 위하여 우리가 필요로 하는 것이 무엇인가를 직시하게 해 준다.

5) 우리 나라 전통문화의 여러 가지 양상

우리 나라의 미술문화를 총관하여 보면 다음과 같은 사실들이 확인된다.

첫째, 우리 민족은 선사시대부터 현대에 이르기까지 뛰어나고 독창성이 강한

미술을 발전시켜 왔다. 그 대표적인 사례들은 앞에서 대강 언급하였다.

둘째, 우리 나라의 미술문화는 독자적 특수성과 함께 국제적 보편성을 띠고 있다. 즉, 선진의 문화에서는 늘 찾아볼 수 있는 바와 같이 이 두 가지 요소들을 조화시키면서 발전해 온 것이다. 이 두 가지 요소들, 즉 자체 문화 전통의 계승과 외래문화의 수용을 적절히 균형 있게 조화시키고 활용함으로써 새로운 문화를 계속해서 발전시켜 온 것이다.

셋째, 외래문화는 우리의 많은 노력을 기울여 주체적이고도 선별적으로 수용하였다. 즉, 우리에게 꼭 필요한 것과 우리의 미의식이나 기호에 맞는 것만을 선택하여 수용하였다. 이러한 수용은 우리 나라가 많은 돈을 들여서 외국문물을 구입해 오거나 중국 등 외국의 문화인들을 초빙해 옴으로써 달성하였다. 그러한 사례들은 문헌기록에서 종종 찾아볼 수 있다. 또한 수용한 외래문화는 반드시 한국적인 것으로 재창출하였다. 청출어람의 경지를 이룬 것도 앞에서 소개하였듯이 확인되는 바가 많다.

넷째, 우리 나라의 대표적인 문화재들은 외국의 경우와 마찬가지로 왕공귀족들의 후원과 지도하에 예능인들이 제작한 경우가 많다. 즉, 지배계층과 피지배계층이 협력하여 제작한 것이라고 볼 수 있다. 그러므로 어떠한 한 계층만의 미술이나 문화로 이해해서는 곤란하다.

다섯째, 우리 나라의 미술은 과학기술과 밀접한 관계를 맺으며 발달해 왔다. 그 때문에 미술이 제일 발달하였던 때에 과학도 가장 발달하였음을 엿볼 수 있다. 통일신라시대의 경덕왕대, 조선시대의 세종년간과 정조년간은 그 대표적인 예들이다. 미술과 과학의 밀접한 관계는 아직도 그 제조과정이 불가사의한 청동기시대의 정교한 문양을 지닌 〈다뉴세문경〉, 1,000년 이상이 지난 오늘날까지도 탈색이나 변색이 되지 않는 고구려의 채색벽화, 통일신라시대의 〈성덕대왕신종〉, 고려시대의 청자 등의 예들에서 전형적으로 찾아볼 수 있다.

여섯째, 우리 나라의 미술문화는 왕공귀족 등 엘리트 지배계층의 문화인식이 높았을 때 고도로 발달하였음이 확인된다. 앞에 언급한 세종조와 정조조는 그 전

형적인 예들이다.

　일곱째, 미술문화는 실기와 이론, 기능과 사상이 밀접하게 연관될 때 높은 경지로 발달하였다. 그러한 예들은 안견, 정선, 김홍도 등의 대표적 대가들의 예들에서 쉽게 찾아볼 수 있다.

IV. 우리의 현대문화, 문제점과 개선방안

　현대 우리 나라의 문화계를 들여다보면 여러 가지 긍정적 측면과 부정적 측면들이 혼재되어 있음을 알 수 있다. 먼저 긍정적인 측면으로는, 비록 피상적인 수준이기는 하지만 전에 비하여 문화에 관심을 갖는 사람들의 숫자가 현저하게 늘어나고 있다는 점, 문화계의 활동이 다양화되고 활성화되고 있다는 점, 문화관계 기관이나 단체 등이 늘어나고 있고 문화공간이 확장되고 있다는 점, 문화가 중앙만이 아니라 지방에서도 문화를 현저하게 향유하기 시작하고 있다는 점, 외국과의 문화교섭이 더욱 다양하고 활발하게 이루어지고 있다는 점 등을 들 수 있다. 이러한 현상들은 앞으로 우리 나라의 문화발전을 위하여 대단히 반가운 일이 아닐 수 없다. 이러한 긍정적인 측면들에도 불구하고 우리의 현대문화가 바르게 궤도를 잡아 발전의 길로 바람직하게 가고 있다고 밝게만 볼 수는 없는 것 또한 사실이다.

　우리의 문화가 더욱 발전하기 위해서는 상기한 긍정적 측면과 함께 이제부터 언급하고자 하는 부정적 측면들에 보다 많은 관심을 가져야 할 것이다. 왜냐하면 부정적 측면이 더욱 심각하고 또 그것들을 개선하는 것이 발전을 위해서는 더욱 시급하기 때문이다. 우리 문화계에 잠재해 있는 부정적 측면은 여러 가지로 분류해 볼 수 있겠으나 대체로 다음과 같이 몇 가지로 요약해 볼 수 있을 것이다.

　첫째, 문화인식의 부족과 잘못을 들 수 있다. 최근에 이르러 우리 국민들 가운데 문화에 관하여 관심을 갖는 사람들이 늘어나고 있는 것은 사실이다. 각종 문화관계 강좌나 행사가 많은 참가자들을 끌어들이고 활성화되고 있는 것만 보아도 이

를 알 수 있다. 그러나 보다 자세히 들여다보면 문화에 관심을 갖는 사람들의 절대 다수가 주부들이나 정년퇴직한 노인 등 비교적 시간적으로 여유를 가진 사람들임이 확인된다. 말하자면 큰 사회적 영향력을 갖고 있지 않거나 잃은 계층에 치우쳐 있는 경향이 짙다고 하겠다. 그러나 이들이야말로 우리 나라에서 문화에 대한 관심을 증대시키고 문화발전에 도움이 될 사람들이어서 더없이 소중하다고 하겠다.

반면에 정치, 경제, 법조, 사회 등 각 분야의 엘리트들 사이에서는 문화에 대한 관심이나 인식이 각별히 높다고 보기 어려운 것이 사실이다. 우리 나라의 엘리트 계층은 교육과정에서 문화에 대하여 충분히 인식할 수 있는 기회가 없었을 뿐만 아니라 현실적으로 과도한 책무에 시달리고 있어서 문화에 대한 재교육을 받거나 충전시킬 기회가 없는 것이 현실이다. 따라서 엘리트 계층이 문화에 대하여 각별한 관심을 갖기 어려운 것은 이해가 된다.

그러나 이러한 현상이 시정되지 않는 한 우리 나라에서의 획기적인 문화발전은 기대하기가 어려울 수밖에 없다. 그러므로 앞으로 어떻게 이들이 문화에 관하여 관심을 갖고 또한 문화발전에 직접, 간접적으로 기여할 수 있도록 하느냐 하는 문제가 대단히 중요하다고 하겠다. 이들을 위한 업무상의 재교육 과정에 문화관계 강좌들을 포함시키는 것도 하나의 방법일 것이다.

또 한 가지 문화인식과 관련하여 지적하지 않을 수 없는 중요한 사항은 이미 머리말에서 지적한 바와 같이 문화를 정치 경제 사회 등 다른 분야들과 마치 동떨어진 것으로 막연하게 생각하고 있는 점이다. 문화가 이러한 다른 분야들과 상호 밀접하게 연관되어 있으며 서로 발전에 영향을 미치고 있다는 점을 올바로 인식해야 할 것이다. 또한 이러한 점이 정치 · 행정 · 외교 · 통상 · 경제 · 재정 · 사법 · 교육 · 관광 · 홍보 등 다양한 분야들과 연계하여 고려되고 제도의 개선이나 문화 정책에 입체적으로 충분히 반영되도록 해야 하리라고 본다.

둘째, 우리 나라 전체적으로 볼 때 인재의 교차(交叉)현상이 심각함을 지적할 수 있다. 일반사회는 물론 대학사회에서도 우수한 인재일수록 권력이나 금력과 관계가 밀접한 분야로 대거 몰리고 창작과 관계가 깊은 분야에는 훨씬 적게 몰리는

현상을 드러내고 있다. 이러한 현상은 어찌보면 자본주의 사회에서 당연한 것이고 사실상 선진국들 사이에서도 나타나는 현상이다. 문제는 그 정도가 우리의 경우에는 지나치게 심한 데에 있다. 이는 우리 사회의 분위기가 관료적이고 권력지향적이며 금력추구적인 성향을 강하게 띠는 데에 그 원인이 있다고 하겠다. 또한 창작과 관계가 깊은 문화계의 자체적인 여러 가지 불합리한 모순도 그러한 현상에 일조를 하고 있다고 볼 수 있다. 이를테면 예능계 입시의 불합리한 점들, 대학교육 과정상의 모순점, 문화인력에 대한 박한 대우 등은 그 좋은 예들이다(안휘준,『한국의 현대미술, 무엇이 문제인가』, 서울대학교 출판부, 1993 참조).

이러한 문제들이 해결되지 않는다면 문화의 발전은 빠르게 이루어지기 어렵게 될 것이다. 그러므로 국가적 차원에서 이러한 현상을 시정하는데 적극적으로 노력하여야 하리라고 본다. 이를 위해 우선 창작분야의 대학입시제도 개선, 대학 교과과정의 개선, 문화인력에 대한 처우개선 등을 우선 생각해 볼 수 있을 것이다. 또한 국민들의 가치관의 전도가 무엇보다도 필요하다.

셋째, 창의성 부족을 들 수 있다. 앞에서 간략하게 소개하였듯이 우리 민족은 본래 뛰어난 창의성을 지니고 있으며 이를 십분 발휘하여 훌륭한 문화적 업적을 많이 남겼다. 이러한 민족적 저력에도 불구하고 현대의 우리 나라 문화는 눈부신 경제발전에 비하여 충분히 꽃을 피우지 못하고 있다. 그 근본원인이 우리가 지니고 있는 창의성을 충분히 발휘하지 못하는 데 있음을 부인할 수 없다. 이러한 창의성 부족이 문화분야는 말할 것도 없고 정치·행정·경제·산업 등 다방면에 걸쳐 국가적으로 미치는 손해가 말할 수 없이 큰 것은 자명하다. 인간사회의 발달은 창의성 발휘의 유무와 다소에 의하여 좌우되는 만큼 이 문제야말로 가장 중요하다고 하지 않을 수 없다. 그러므로 우리 나라의 모든 부문에서 창의성 발휘를 옥죄거나 제약하는 모든 제도나 관례상의 악폐들을 제거하여 창의성을 고양하고 발현토록 하는 방안을 다각도로 마련해야 하겠다. 우선 문화계 인력의 양성을 맡고 있는 각급 학교 교육에서 이러한 문제들이 우선적으로 고려되어야 하리라고 본다.

넷째, 현대 우리 나라의 문화와 관련하여 대단히 안타까운 것은 우리의 전통

문화를 너무 경시하고 있다는 점이다. 전통문화는 현대의 우리와 직접적인 연관이 없는 지나간 시대의 진부한 유산인 것처럼 여기거나 그것을 제대로 알지도 못하면서 일제시대에 심어진 식민사관의 영향을 받아 중국문화의 아류로서 독창성이 없는 것으로 잘못 인식하는 비뚤어진 편견마저 잔존하고 있다. 이러한 잘못된 인식이나 편견은 기성세대에만 국한된 것은 결코 아니다. 신세대의 경우에는 더 심하면 심하지 덜하지 않다. 이것은 참으로 불행한 일이 아닐 수 없다. 왜냐하면 이것은 단순한 무관심으로 끝나지 않고 자칫 잘못하면 문화적 긍지와 정체성(正體性) 상실, 패배주의의 득세, 한국적 새 문화 창출의 가능성 위축 등으로 이어질 수 있기 때문이다.

우리의 전통문화에 대한 잘못된 인식은 일제시대에 어용 식민주의 역사가들이나 야나기 소에쓰(柳宗悅, 혹은 야나기 무네요시로 발음하기도 함) 같은 학자들에 의해 심어진 후 깨끗이 불식되지 않은 채 현재까지 이어져 왔다. 앞에서도 지적한 바와 같이 그들은 우리의 역사는 피로 물든 비참한 것이고 반도라고 하는 지리적 여건과 척박한 토양 때문에 가난을 면치 못했던 관계로 중국문화의 영향에 빠져든 채 독창성을 발휘하지 못한 것으로 보았다. 야나기는 한술 더 떠서 우리의 문화를 슬픔과 눈물에 찌든 '애상(哀傷)의 미(美)', '비애(悲哀)의 미'로 곡해하기도 하였다(안휘준, 『한국회화의 전통』, 문예출판사, 1988, pp.34~47 참조). 문화적으로 훨씬 앞섰던 우리 민족을 문화적으로 뒤졌던 일본이 효율적으로 지배하기 위하여 불가피하게 취해진 조처임이 자명하다. 이러한 명백한 잘못을 우리가 광복 50주년을 보냈으면서도 아직도 완전히 떨쳐 버리지 못하고 있는 것은 실로 부끄러운 일이다. 우리 문화의 현실을 반영하는 한 사례여서 더욱 가슴 아프다.

앞에서도 살펴보았듯이 우리의 전통문화는 빼어난 것으로서 혁혁한 업적을 남겼다. 그것은 우리 민족의 창의성, 지혜, 미의식, 기호, 얼, 습관, 풍속 등 정신문화와 물질문화의 응결체이며 새 문화 창출을 위한 자산이다. 그것은 우리를 우리답게 하고 다른 나라나 민족과 구분지어 준다. 그것이 없다면 무엇으로 우리의 정체성을 확인하고 뛰어난 문화민족임을 입증할 수 있겠는가. 또 어디에서 새 문화

창출에 필요한 밑거름을 찾을 수 있겠는가. 그럼에도 불구하고 이것을 소홀히 하는 것은 어리석은 일이 아닐 수 없다. 그러므로 국가적 차원에서 그 중요성을 재인식하고 각급 학교의 정규교육과 각종 사회교육, 매스컴 등을 통하여 꾸준히 현명하게 우리 문화를 올바로 소개하는 일을 지속해야 하리라고 본다.

이와 관련하여 일본이 가장 일본적인 문화를 내세워 세계인들의 관심을 끌고 자국의 실리를 최대한 추구하고 있음은 우리에게도 좋은 참고가 된다. 또한 로마, 파리, 런던 등 유럽 선진국의 고도(古都)들이 옛모습을 그대로 유지하고 개발은 도시외곽에서만 하도록 함으로써 수많은 관광객들을 끌어들이고 관광수입을 올리고 있는 것도 우리에게 좋은 교훈이 된다. 그 도시들이 옛 모습을 잃고 전통성을 상실한다면 누가 그곳을 찾아가겠는가. 이러한 측면에서 볼 때 옛 모습을 잃은 서울, 고풍과 전통을 급격히 상실해 가고 있는 경주, 공주, 부여 등지의 모습은 문화를 아끼는 사람들의 가슴을 답답하게 한다. 신도시를 건설하는 방법을 택해서라도 이들 고도들을 더이상 훼손하지 않도록 보존해야만 한다. 스스로 손에 쥐고 있는 오래된 보물을 깨고 부숨으로써 손해를 자초하는 바보가 되지 말아야 한다. 후손들로부터 문화를 파괴한 못난 조상이라고 원망을 듣지 않도록 해야 하겠다. 정부는 고도들을 훼손되지 않도록 보존하기 위해 합리적인 대책을 시급하게 세워야만 한다.

전통문화는 새로운 문화의 창출을 위해서만이 아니라 산업의 발전을 위해서도 크게 도움이 된다. 전통공예나 건축에서 전형적으로 발휘되었던 기술의 합리성과 완벽성, 장인들이 지녔던 투철한 장인정신(匠人精神) 등은 현대에도 꼭 참고해야 할 자산이다.

일본은 우리 나라의 공예에서 터득한 기술과 장인정신을 살려 독자적 공예를 발전시키고 현대산업으로 성공적으로 연결시킴으로써 경제대국을 이루었으나 우리는 이를 경시하고 무시함으로써 큰 손해를 감수하고 있다. 더욱 문제가 되는 것은 이러한 엄연한 진리를 우리는 너무 모르고 있고 또 이를 시정하기 위해 별다른 노력을 하고 있지 않다는 점이다. 오늘날 우리 나라 대학에서 펴고 있는 공예교육

이 지나치게 공예 고유의 영역을 벗어나 기능을 상실하고 순수미술 지향으로 치닫고 있을 뿐만 아니라 전통공예를 철저하게 배제하고 있는 것은 참으로 서글픈 일이 아닐 수 없다. 우리에게 배운 것을 토대로 그들의 양식으로 발전시킨 일본의 전통공예가 현대에 일본의 산업발전에 큰 기여를 한 것과 너무나 대조적인 현상이다.

다섯째, 우리 나라 현대문화가 안고 있는 또 다른 큰 문제점은 외래문화의 무비판적 수용이라 할 수 있다. 광복 전에는 강요된 일본문화 속에 살았고 그 후에는 지금까지 물밀듯 밀려온 서양문화에 휩싸여 지내 왔다. 또한 최근에는 청소년들 사이에 일본의 대중문화가 만화, 전자매체, 패션잡지 등을 통하여 들어와 범람하고 있다. 상업성이 강하고 저속하며 폭력적이기까지 한 이러한 외래 대중문화들은 대부분 제대로 걸러지지 않은 채 우리의 생활과 문화에 영향을 미쳐 왔다. 또한 마치 외국에서 들어온 물고기, 곤충, 기타 동식물들이 우리의 생태계를 파괴해 가고 있는 것처럼 이들 외래문화들이 취약해진 우리 문화에 심대한 위협이 되고 있다. 우리의 전통문화가 외래문화와 균형을 이루며 발전해 가기는 커녕 오히려 외래문화에 휘둘리고 그 본래의 존재와 정체성마저 위협받고 있다. 이러한 현상이 빚어지게 된 것은 일차적으로 일제의 식민통치에 돌릴 수 있겠지만 그것 못지않게 우리 문화에 대한 긍지와 주관을 지키지 못하며 살고 있는 우리 자신에게 책임이 있음을 부인할 수 없다. 일제의 폭정과 잘못만을 탓하기에는 이미 반세기나 되는 긴 세월이 흘렀다.

본래 외래문화도 창의성이 두드러진 고급문화와 상업성과 저속성이 강한 대중문화로 구분되며 잘만 수용하면 우리 문화의 발전에 참신한 자극과 좋은 참고가 될 수가 있는 것이다. 사실상 좋은 외래문화의 건전한 수용은 문화 발전을 위해 반드시 필요한 요소이다. 이 점은 모든 발전된 문화의 역사에서 쉽게 확인된다. 그러나 나쁜 외래문화의 분별 없는 수용은 부작용과 피해를 자초할 뿐이다.

이미 앞에서 거론하였듯이 우리의 선조들은 외국으로부터 꼭 필요하고 우리의 기호에 맞는 것만을 많은 노력을 기울여 주체적, 선별적으로 수용하고 또 수용한 것은 반드시 한국적으로 재창출하였다. 또한 전통문화와 외래문화의 균형을 유

지하고 조화를 꾀하였다. 이 때문에 우리의 선조들은 막강한 중국문화의 영향 속에서도 우리의 특성을 키울 수 있었고 많은 경우 중국을 능가하는 청출어람의 경지를 이룰 수 있었다. 이러한 우리 문화의 역사에서 우리는 교훈을 얻고 현대문화의 문제점을 해결하는 데 귀감으로 삼아야 하겠다. 이러한 작업도 현재의 우리 문화 수준으로는 국가가 기본적인 역할을 하고 각계의 전문가들이 이를 돕는 방식으로 접근할 수밖에 없지 않을까 생각된다. 어쨌든 외래문화의 수용문제는 대단히 중요하고 본질적인 것이어서 현명한 정책적 대응이 절실하다고 하겠다.

여섯째, 우리의 현대문화에서 무엇보다도 실망스럽고 염려되는 것은 전문성을 경시하는 풍조이다. 이 전문성 경시 풍조는 비단 문화계만이 아니라 다른 많은 분야에도 만연되어 있다. 이해득실이나 공과(功過)가 단기간 내에 분명하게 드러나거나 경쟁이 치열하여 구성원간에 우열이 쉽게 판가름 나는 경제, 재정, 법조, 산업, 예능 등의 분야들을 제외한 많은 영역에서는 아직도 전문성을 가볍게 보는 경향이 만연되어 있다. 전문성이 중시되어야 할 각급 기관이나 단체의 장이나 핵심 실무직책을 비전문가로 임명하는 경우가 비일비재하다. 심지어 문화정책의 입안과 집행 등 문화와 국가 발전에 결정적인 역할을 담당하는 중앙과 지방의 각급 기관들이나 단체들이 상하를 불문하고 비전문가들에 의해 운영되는 경우도 적지 않다. 대학도 크게 다를 바 없다. 전문성이 고도로 요구되는 전공강좌를 비전공자가 맡아서 강의하거나 역시 전문성이 필수인 특수보직이 그 분야를 전혀 모르는 사람에게 맡겨지는 사례들이 아직도 흔하다.

어느 분야든 그 분야를 전공하거나 경험을 축적하지 않은 사람이 그 분야의 발전에 제대로 기여하기 어려울 것은 자명하다. 눈에 보이게 혹은 안 보이게 실수를 거듭하거나 피해를 야기시키고 무사안일하게 자리나 지킬 가능성이 높다. 그들이 야기시키는 비능률과 실수는 대단히 크고 심각한 것이다. 그럼에도 불구하고 한 분야의 중요한 문제들이 이들 비전문가들에 의해 좌지우지되는 경우가 많은 것은 국가의 발전이나 백년대계를 위하여 불행한 일이 아닐 수 없다. 문화분야는 더 말할 것도 없다.

사실상 현재의 우리 문화가 일본의 대중문화에조차 피해를 입을 정도로 취약성을 띠게 된 데에는 많은 이유들이 있겠으나 그 중에 우리의 문화행정이 지난 반세기 동안 비전문가들에 의해 좌우된 점도 큰 요인으로 꼽을 수 있다. 이것을 시정하지 않는 한 큰 발전을 기대하기는 어려울 수밖에 없다. 그러므로 이제는 전문성을 요하는 자리에 비전문가를 앉히거나 스스로 찾아 앉는 관례는 타파되어야 할 것이다. 이러한 일은 국가와 민족의 발전을 저해하는 것임을 우리 모두가 절감해야 한다.

문화야말로 어느 분야보다도 고도의 전문성을 필요로 함을 재인식해야 한다. 특히 요즘처럼 국제적으로 문화경쟁이 치열한 시대에는 더 말할 것도 없다. 이제 관이든 민이든, 높은 자리든 하위직이든 전문가를 적재적소에 앉히고 선용하는 풍토를 한시바삐 확립해야만 한다. 특히 문화입국(文化立國)을 위하여 가장 시급하게 개선해야 할 것이 바로 이 점이라 할 수 있다. 전문성 경시, 이것은 모든 분야에서 가장 시급하게 시정해야 할 심각한 문제이다.

이와 관련하여 일본과 미국을 주목하고 참고할 필요가 있다. 왜냐하면 이 나라들은 전문성을 지극히 중시하여 오늘날 제일의 선진국들이 되었기 때문이다. 일본은 한 가지 업종에 수대를 걸쳐 전념하는 전문성이 강한 국민들 덕에, 미국은 짧은 역사에도 불구하고 세계 각국으로부터 최고의 전문인력을 끌어들여 잘 활용한 덕택에 오늘날 세계 정상의 자리를 차지하게 되었다. 이 나라들의 이러한 명백한 사례들을 우리는 좋은 교훈으로 삼아야 한다.

끝으로, 비록 이제까지 짚어 본 것처럼 본질적인 문제는 아니더라도 문화의 발전을 위해서는, 불합리한 각종 제도의 개선, 예산의 증액, 문화공간의 확충, 우리 문화에 관한 해외홍보의 적극화 등이 절실함을 간과할 수 없다. 이것들은 너무도 당연하고 또 널리 알려져 있으므로 이곳에서 장황하게 언급하는 것은 피하기로 하겠다.

이제까지 얘기한 것들이 우리의 현대문화가 안고 있는 본질적인 문제들이며 이것들을 개선하는 것이 곧 문화의 발전을 촉진시키는 방안이라고 할 수 있다. 크

고 본질적인 문제들을 파헤쳐 보고 그것들을 해결하기 위한 구체적인 방안들을 치밀하게 마련하는 지혜가 필요한 때이다. 이를 위해 우리가 지금까지 해 온 일들과 일본을 비롯한 선진 외국들이 취해 온 조처들이 다같이 참고되어야 하리라고 본다.

V. 문화발전을 위해 해야 할 일들

이상 우리와 이웃하고 있으면서 과거에 우리 문화에 절대적인 신세를 졌으나 현대에는 경제적으로나 문화적으로 우리에게 위협이 되고 있는 일본이 문화를 어떻게 다루어 왔는지, 또 우리의 선조들이 한국적 전통문화를 어떻게 키웠는지, 그리고 현대의 우리 문화와 문화계가 안고 있는 근본적인 문제점들이 무엇인지를 대강 알아보았다. 우리 것과 남의 것에서 다같이 배우고 참고할 것이 많음을 절감하게 된다. 그리고 우리의 현대문화가 지니고 있는 본질적인 문제들이 간단하지 않음도 확인된다.

그러나 무엇보다도 절실한 것은 우리의 인식의 전환임을 부인하기 어렵다. 즉, 문화가 인체에서의 머리처럼 가장 소중하며 이것을 어떻게 발전시키느냐의 여부가 우리 나라와 민족의 장래를 좌우하게 된다는 점, 치열한 국제사회의 경쟁에서 살아 남고 이길 수 있는 길은 결국 문화에 달려 있다는 점, 궁극적으로 볼 때 생존을 위한 다른 많은 분야들은 결국 훌륭한 문화를 창출하여 후손에게 넘겨주기 위한 넓은 의미에서의 일종의 보조 역할을 하고 있다는 점 등을 인식해야 하겠다.

또한 문화를 발전시키기 위해서는 문화인식의 제고, 우수한 인재의 확보, 창의성 고양, 전통문화의 올바른 이해와 활용, 외래문화의 현명한 수용과 응용, 전문성 존중, 불합리한 제도의 개선, 예산의 지속적인 증액, 문화공간의 확충, 문화의 해외홍보 적극화 등이 요구됨을 알 수 있다. 획기적인 문화의 발전을 위하여 모두가 지혜를 모으고 현명하게 대처해야 할 시점에 우리는 서 있는 것이다.

4. 전통문화의 계승과 발전

어떠한 존재가 왜, 그리고 얼마나 중요한지를 확인하는 방법의 하나로 그것이 없을 경우를 가정해 보는 방법이 있다. 이 방법을 우리 나라의 전통문화에도 적용시켜 볼 수 있을 것이다. 만약 우리에게 우리 고유의 훌륭한 전통문화가 없다면 우리는 어떠한 처지에 놓이게 될까?

첫째, 우리 나름의 독창적인 문화를 지닌 한국인으로서의 정체성(正體性)을 확인받지 못할 것이다. 몸과 국적은 한국인일 수 있어도 문화적 존재로서의 한국인으로는 인정받지 못할 것이다.

둘째, 우리가 고유한 얼과 미의식, 뛰어난 슬기와 창의력을 지닌 민족임을 입증할 길이 없을 것이다.

셋째, 참고하고 밑거름으로 삼을 만한 문화유산이 없어서 독자적이고 수준 높은 한국적 문화를 지속적으로 창출하지 못할 것이다.

넷째, 경쟁이 치열한 국제사회에서 독자성을 상실하고 가야 할 방향을 잡지 못한 채 돛을 잃은 배처럼 헤매게 될 것이다.

이러한 점들로만 미루어 보아도 전통문화의 중요성은 자명해진다. 즉 그것은 우리를 우리로 존재하게 하고, 우리의 얼과 슬기, 기호, 미의식, 창의력, 의식주 생활의 양태, 역사 등등 우리에 관한 모든 것을 반영할 뿐만 아니라 새로운 발전의 원동력이 되어 준다. 또한 그것은 우리를 우리답게 하고 우리를 남과 구분지어 주며, 우리를 바로 서게 하고, 우리가 걸어온 역사의 발자취를 보여 준다. 그러므로 전통문화의 역사가 길면 길수록, 다양하면 다양할수록, 그리고 수준이 높으면 높을수록 우리에게 그에 비례하는 무한한 가능성을 다각적인 측면에서 제공해 준다.

이렇듯 전통문화가 현대의 우리에게 절대적인 가치와 중요성을 지니고 있음

에도 불구하고 그것을 잘못 인식하고 경시하는 경향이 날로 심각해지고 있어 우려를 금할 수 없다. 이러한 그릇된 풍조가 심어지게 된 것은 한국문화의 말살을 기도한 일제의 식민통치와 왜색문화(倭色文化)의 이식, 서구문화의 무비판적 수용과 범람, 우리 문화에 대한 올바른 교육의 부족, 물질에 경도된 배금주의(拜金主義)의 팽배, 문화민족으로서의 긍지상실과 가치관의 혼돈 등에 그 직접적인 원인이 있다고 볼 수 있다.

그 이유가 무엇이든 전통문화에 대한 무지와 몰지각은 우리에게 엄청난 손해와 부작용을 초래하고 있다. 따지고 보면 현재의 우리 사회가 겪고 있는 온갖 갈등과 혼란, 부조리와 폐단은 전통문화의 위축이나 단절과 직접 상관되어 있음을 알 수 있다. 전통문화를 키워 온 학문의 존중, 예술의 애호, 미풍양속, 선비정신, 청빈사상, 끈기와 인내, 독창성의 발현, 외래문화의 현명한 수용 등등의 미덕과 지혜를 우리가 간단없이 지켜 왔다면 현대의 우리 사회가 안고 있는 온갖 병폐는 생겨나지 않았거나, 적어도 지금처럼 극심하지는 않았을 것이 분명하다.

그러므로 이제부터라도 전통문화의 특징과 장점들을 정확하게 파헤쳐 보고 그것들을 올바르게 되살려 우리의 발전을 도모하는 데에 최대한 활용하는 지혜를 발휘해야 하겠다. 이를 위하여 무엇보다도 가장 시급한 것은 전통문화의 실체와 그 특징 및 장단점을 정확하게 파악하는 일이다. 전통문화의 단절 위협을 강하게 받아 온 우리로서는 그것을 제대로 아는 것 자체가 결코 쉽지는 않을 것이다. 따라서 그것에 관한 기초 자료의 수집과 정리, 조사와 연구를 다각적인 측면에서 철저하게 실시하는 일이 가장 우선적으로 요구된다. 이러한 일을 맡아서 할 다방면의 전문인력 양성, 제도적 장치의 마련 등이 국가적 차원에서 이루어져야 함은 물론이다. 다음으로는 조사와 연구를 통해 밝혀진 전통문화의 제반 양상을 각급학교의 교육은 물론 평생교육을 통하여 국민에게 널리 인지시키고 일상생활과 조화시켜 나가는 일이 요구된다. 이러한 과정 없이는 전통문화를 올바로 계승할 수가 없다고 본다. 끝으로 '구슬이 서말이라도 꿰어야 보배' 라는 말대로 전통문화를 발전의 토대로 삼아 새 문화 창출에 활용하고 응용하는 지혜를 국민 각자가 자기의 분야

에서 최대한 발휘하는 일이 요망된다. 이렇게 함으로써만이 전통문화는 낡고 쓸모 없는 존재가 아니라 진실로 우리의 문화 발전에 밑거름이 될 것이고 끊임없이 생명력을 지니게 될 것이다. 우리가 지향해야 할 일은 전통문화의 답습이 아니라 바로 이러한 발전적인 계승임을 늘 유념해야 하겠다. 전통문화는 그것을 아끼고 가꾸며 도움을 받고자 하는 사람에게만 도움을 준다는 평범한 진리를 충분히 인식해야 하겠다.

5. 고구려 문화의 재인식

최근에 현대그룹의 정주영 명예회장 일행이 소 500마리를 이끌고 북한을 방문하고 금강산 개발사업과 관광사업을 실시키로 합의한 일이나 동해안에 다시 침투한 북한 잠수정 사건과 간첩 사건을 접하면서 우리는 북녘의 우리 영토와 겨레, 그리고 그곳에 꽃피웠던 우리의 고대문화를 떠올리게 된다. 지역적으로는 남과 북, 시간적으로는 현대와 고대가 교차하는 문제들을 접하면서 우리는 살아가고 있는 것이다.

이러한 문제와 관련하여 역사적인 측면에서 제일 먼저 우리에게 다가오는 것은 고구려이다. 고구려가 우리 나라 역사상 가장 넓은 영토와 최강의 군사력을 지녔던 위대한 나라였음은 누구나 다 잘 알고 있다. 그래서 초등학교만이라도 다닌 사람이라면 으레 광대한 영토를 넓히며 국운을 떨쳤던 광개토대왕(375~413/재위 : 391~413)과 장수왕(394~491/재위 : 413~491) 같은 제왕들, 영양왕 23년(612)에 수나라의 113만이 넘는 대군을 물리친 을지문덕, 보장왕 4년(644)에 당나라 태종의 30만 대군을 격퇴한 안시성주 양만춘, 고구려 말기에 전권을 휘두르고 당군을 물리친 연개소문(?~665) 등의 장군들의 이름과 그들의 위업은 익히 알고 있는 게 상례이다. 우리는 이들을 자랑스럽게 여기며 그들이 헌신하고 일군 나라, 고구려에 대해 크나큰 자부심과 긍지를 느낀다. 그런데 고구려가 그처럼 막강한 나라였으며 몇몇의 훌륭한 영웅들이 그 왕조를 위해 크나큰 공을 세웠다는 중요한 사실들을 단순히 기억하는 것 이외에 과연 우리는 고구려에 관하여 무엇을 얼마나 알고 있는가. 역사적 사실들에 관해서도 결과만 알 뿐, 그 시말이나 자초지종 혹은 과정 등에 대하여는 제대로 알지 못하는 경우가 많다. 특히 고구려와 관련하여 더없이 중요한 문화에 관해서는 더욱 무지하여 보다 철저한 파악과 이해가

요구된다. 이러한 관점에서 고구려와 그 문화에 대하여 다시 한번 생각해 볼 필요가 있다.

I. 고구려 역사의 올바른 이해

먼저 고구려사에 대한 올바르고 충분한 이해가 전제됨은 논란의 여지가 없다. 이를 위해서는 고구려사에 대한 적극적인 연구와 폭넓은 소개가 요구되나 그렇지 못했던 것이 사실이다. 최근에 이르러 몇몇 소장학자들이 열심히 연구에 매진하고 있고 또 학회도 만들어져 있으나 종래의 열악한 상황이 크게 개선되었다고 보기는 어렵다.

고구려사 연구가 이처럼 부진하게 된 데에는 먼저 사료의 부족을 들 수 있다. 본래 문헌사료가 제한되어 있는데다가 남북분단과 대립으로 인하여 고구려의 유적과 유물을 직접 접하기 어렵게 되어 연구에 제약을 받을 수밖에 없었다. 물론 고구려가 차지하고 있던 만주 벌판이 현재 북한이 아닌 중국에 속해 있으므로 그러한 제약을 어느 정도 뛰어넘을 수 있지 않겠느냐고 여길 수도 있을 것이다. 그러나 고구려사에서 보다 큰 비중을 차지하는 후반기의 역사가 평양을 중심으로 전개되었던 관계로 중국에 있는 유적과 유물만으로는 연구에 충분한 성과를 거두기가 어렵다. 게다가 중국에 있는 자료들조차 이용할 수 없기는 마찬가지인 실정이다. 한·중간의 학술교류의 부재, 중국의 소수민족정책에 따른 고구려사의 연구에 대한 경계심 등이 장애요인이 되고 있다. 이 때문에 고구려사에 대한 연구가 극도로 제약받을 수밖에 없고, 이에 따라 그것에 대한 올바른 이해가 어려워지는 것은 당연하다고 하겠다.

이와 같은 여건과 함께 간과할 수 없는 것은 종전에 남·북 학계에 자리잡았던 고구려사에 대한 인식과 분위기이다. 이를테면 북한에서는 고구려사 중심의 사관(史觀)이 확고하게 뿌리내린 반면에 우리 쪽에서는 은연중 신라사를 중시하는

경향이 있었던 것이 그 한 가지 예이다. 즉 북한이 고구려 발해 고려를 역사적 법통으로 삼는데 비하여 고구려나 발해의 자료를 접하기 어려운 우리 쪽에서는 부득이 신라를 중심으로 고대사와 고대문화를 연구하게 되었다. 결과적으로 자연히 고구려에 대한 연구가 부실해지고 그에 수반하여 고구려에 대한 인식 또한 두텁지 못하게 되었다고 여겨진다.

이처럼 이런저런 이유들 때문에 고구려의 역사에 대한 적극적인 연구와 올바른 이해가 어려울 수밖에 없었다. 앞으로 이를 극복하는 노력을 학계와 정부가 함께 기울여야 하리라고 본다. 이러한 상황의 극복 없이는 고구려의 역사와 문화를 제대로 이해하고 재인식하는 일은 쉽지 않을 것이다.

II. 고구려 문화에 대한 올바른 인식

고구려를 바로 알려면 역사와 함께 그 문화를 정당하게 그리고 철저하게 파악해야만 한다. 문화에 대한 철저한 이해 없이는 고구려를 제대로 알 수가 없다. 앞에서도 지적했듯이 고구려가 역사상 가장 광대한 영토와 최강의 군사력을 지녔던 위대한 왕조였다는 것은 누구나 잘 알고 있지만 그것이 가능했던 요인에 대해서는 별로 심각하게 생각하지 않는 듯하다. 막강한 군사력만으로 고구려가 위대해질 수 있었을까. 저자는 고구려가 위대해질 수 있었던 것은 강한 군사력과 함께 정신력으로 일구어진 훌륭한 문화가 있었기 때문이라고 믿는다. 이러한 문화가 있었기에 견고한 성을 쌓을 수 있었고 뛰어난 무기를 만들 수 있었으며 지혜로운 작전을 펼칠 수 있었다고 본다. 말하자면 성공적인 전쟁의 수행도 뛰어난 문화가 뒷받침되었기에 가능했다고 볼 수 있다. 이 점은 고구려의 탁월한 문화를 살펴보면 쉽게 이해가 된다. 이러한 관점에서도 고구려의 문화를 철저히 파악하는 일이 요구된다.

사회과학자들이 얘기하는 포괄적인 생활문화도 중요하지만 그보다는 창의성과 직접 연관이 깊은 좁은 의미에서의 문화를 알아보는 것이 더 절실하다고 생각

된다. 이와 관련하여 무엇보다 주목되는 것은 유적과 유물 등의 미술문화재들이다. 남아 있는 것이 거의 없는 다른 분야들과 달리 이 분야는 상대적으로 비교적 다양한 자료가 남아 있기 때문이다. 80여 기의 고분들에서 발견된 벽화와 역시 고분들에서 수습된 서예자료, 불교조각, 토기와 금속공예, 와당, 성곽 등은 고구려문화의 특성과 변천을 파악하는데 매우 귀중한 자료가 되어 준다.

이러한 미술문화재들을 통하여 우리는 고구려인들의 지혜와 창의성, 특성과 우수성, 생활과 습관, 종교와 사상, 우주관과 내세관, 복식과 건축, 과학기술, 외국과의 교류 등 다양한 측면을 확인할 수 있다. 고구려의 힘차고 웅혼한 무사적 기질과 역동적인 특성도 벽화를 비롯한 미술문화재들에서 잘 드러난다. 이러한 측면에서 볼 때 위대한 고구려의 건설이 문화와 결코 무관하지 않았음을 알 수 있다.

고구려문화와 관련하여 또한 크게 주목되는 것은 선진성(先進性)이다. 고구려는 삼국시대의 다른 어느 나라보다도 앞서서 미술문화 분야에서 독자적인 양식을 형성하고 이를 백제, 신라, 가야는 물론 바다 건너 일본에까지 전해 영향을 미치고 새로운 전통의 형성에 기여하였다. 이러한 사실은 회화, 불교조각, 각종 공예, 가람(伽藍)배치법 등에서 쉽게 그리고 뚜렷하게 확인된다. 이는 고구려가 지리적으로 중국과 접해 있었던 데에서도 이유를 찾아볼 수 있겠으나 그 이상으로 중요한 것은 고구려가 지니고 있던 진취성과 창의성 덕택이었다고 볼 수 있다. 어쨌든 이러한 사실은 고구려가 우리 민족문화의 형성을 선도했을 뿐만 아니라 동아시아에 있어서 중국과 더불어 미술문화의 발달에 주도적인 역할을 하였음을 분명히 말해 주는 것으로서 그 의의가 더없이 크다고 하겠다.

고구려의 미술이나 문화에서 간취되는 또 다른 중요한 현상은 국제성이다. 고구려는 중국은 물론 서역과도 교류하여 필요한 것을 취해서 자체 문화의 발전을 위한 밑거름으로 삼았다. 초기에는 한나라와 동진의 영향을, 그 후에는 육조시대의 영향을 섭렵하였음이 고분벽화를 비롯한 미술에서 확인된다. 벽화고분의 말각조정(抹角藻井, 모줄임천장) 천장이나 각종 문양, 일부 복식과 악기의 그림 등에서 보듯이 서역문화도 적극적으로 수용하였다.

고구려는 문화적인 측면에서 일본에 심대한 영향을 미쳤다. 595년에 일본에 건너가 그곳 쇼토쿠(聖德)태자의 스승이 된 혜자(慧慈)를 위시한 고승들과 기술자들을 파견하여 그곳의 불교문화의 발전에 기여했음은 물론 예술인들을 보내 일본 고대문화 형성에 결정적인 기여를 하였다. 610년에 일본에 파견되었던 담징은 고구려 미술을 일본에 전하는데 가장 큰 기여를 했다고 믿어진다. 이밖에 아스카시대의 일본에서는 기부미노 에시(黃文畵師), 야마시로노 에시(山背畵師), 고마노 에시(高麗畵師) 등의 고구려계 화사씨족(畵師氏族)들이 백제계의 가와치노 에시(河內畵師)나 신라계로 믿어지는 수하타노 에시(簀秦畵師) 등과 함께 활동하며 일본의 고대 회화와 화단의 발전에 결정적인 역할을 하였다. 일본 고대의 대표적 작품들인 〈천수국만다라수장(天壽國曼茶羅繡帳)〉, 〈다마무시즈시(玉蟲廚子)〉, 다카마쓰쓰카(高松塚)의 벽화, 호류지(法隆寺)의 금당벽화 등에 고구려 회화의 영향이 뚜렷하게 나타나는 점은 이러한 고구려계 화가들과 밀접한 연관이 있었음을 말해 준다. 이와 비슷한 상황은 다른 미술분야나 음악, 기타 문화분야에서도 확인된다. 이처럼 고구려의 미술과 문화는 국제성을 강하게 띠었던 것이다. 고구려 문화는 고구려에만 국한되었던 것이 아니라 백제, 신라, 가야는 물론, 중국, 서역, 일본 등지와 국제적으로 밀접한 연관을 맺고 발전하며 영향을 주고 받았던 것이다. 따라서 고구려의 미술이나 문화를 이해함에 있어서 이러한 국제성과 국제적 공헌을 반드시 재인식할 필요가 있다고 본다.

　이처럼 고구려 및 그 문화에 관해서는 유념할 점들이 적지 않다고 하겠다. 그것들을 크게 묶어서 포괄해 보면 대강 다음과 같이 정리될 수 있을 것이다.

　① 고구려는 무력과 군사력만 강했던 나라가 아니라 문화적으로도 발군의 강대국이었다.

　② 고구려의 문화는 각 방면에서 높은 수준으로 발달하였으며 백제, 신라, 가야에 영향을 미침으로써 우리 고대문화 형성에 선도적 역할을 하였다. 따라서 고대 한국문화의 시원과 관련하여 대단히 중요한 몫을 차지하고 있다.

　③ 고구려의 문화는 중국이나 서역의 문화를 수용하여 자체 발전을 꾀하고 일

본에 심대한 영향을 미치는 등 국제적으로 동아시아 문화 발전에 크게 기여하였다.

이러한 고구려문화의 보다 철저한 규명을 위해 우리 학계의 부단한 노력과 북한 및 중국과의 보다 적극적인 정부차원의 학술교류가 요구된다.

6. 한국 출판 수준의 제고

한 나라나 민족의 역량을 가늠하는 잣대는 여러 가지가 있겠으나 그 중에 대표적인 것은 문화임에 틀림이 없으며, 문화의 핵심은 인간의 창의성이 가장 잘 발현되어 있는 학술과 예술이라고 본다. 이것들을 활자와 도판을 활용하여 인쇄해서 널리 배포하고 오래도록 기록으로 후세에 남게 하는 것이 출판이라고 생각한다. 그러므로 출판의 중요성은 굳이 장황한 설명을 요하지 않는다. 출판은 곧 문화적 역량의 척도이자 그 표상인 것이다. 따라서 출판물을 이루는 내용과 구성, 편집과 인쇄, 활자와 종이, 장정과 제본 등 어느 것 하나도 소홀히 할 수 없다.

우리 나라의 출판이 질과 양 양면에서 옛날에 비하여 놀라울 정도로 발전해 온 것은 경하할 일이다. 일부 출판물들은 외국에 내어놓아도 별 손색이 없다고 여겨진다. 또한 일본을 제외하면, 동아시아의 다른 나라들에 비하여 우리의 출판물들이 적어도 외면적으로는 월등히 낫다고 여겨져 기쁜 심정이다.

그러나 좀더 냉철한 입장에서 최근에 범람하는 우리의 출판물들을 전반적으로 차분하게 검토해 보면 아직도 개선의 여지가 너무나 많음을 깨닫게 된다. 제일 먼저 문제되는 것은 출판물의 핵심인 글의 내용과 수준이다. 요즘에 쏟아져 나오는 서적과 잡지들에 실려 있는 글들을 보면 알찬 내용과 세련된 문장으로 이루어진 것들도 있지만, 출판할 만한 가치가 있는 것인지 조차 의문스러운 것들도 상당수 섞여 있음이 쉽게 확인된다.

공허한 내용, 허술한 구성, 요령부득의 난삽한 문장이 뒤엉킨 불량한 글들이 허다하다. 도대체 무엇 때문에 이러한 글들이 많은 비용을 들여가면서 출판되어야 하는지 이해하기 어렵다. 물론 무엇이든 출판되는 것이 멀리 보면 출판되지 않는 경우보다 더 나을 수도 있다고 너그럽게 볼 수도 있을 것이다. 그러나 이러한 부실

출판물들이 출판문화 발전에 끼치는 크나큰 해독은 결코 가볍게 간과할 수 없다. 기왕에 출판을 할 것이면 최대한 심혈을 기울여서 내용을 다듬고 문장을 손질해서 알찬 것을 내놓는다면 보다 보람되고 기여하는 바가 크지 않겠는가. 흔히 눈에 띄는 오자와 오류도 전혀 경시할 수 없는 취약점이다. 이것들이 출판물의 격에 얼마나 큰 영향을 미치는지는 출판과 관계를 맺고 있는 사람이면 누구나 아는 사실이다.

이처럼 부실한 내용의 글과 함께, 요령만 부린 읽기에 불편한 편집, 눈에 거슬리는 활자, 정교하지 못한 인쇄, 선명하지 않은 도판과 삽도, 수준 낮은 장정, 허술한 제본, 좋지 않은 종이 등도 훌륭한 출판을 위해서는 유의하고 개선해야 할 사항들이다. 그러나 가장 문제가 되는 것은 집필자, 편집인, 인쇄인, 디자이너, 제본기술자 등 출판에 참여하는 사람들 각자의 안이하고 불성실한 태도와 출판문화의 개선을 위한 결연한 자세의 부족이라 하겠다.

학문을 업으로 삼고 있기 때문에 국내의 출판물만이 아니라 일본, 미국, 유럽 등 선진국들의 출판물들도 자주 접하게 된다. 그때마다 늘 감탄과 함께 부러움을 느끼게 되는 것은 그 출판물들에서 간취되는 알찬 내용, 세련된 문장, 훌륭한 편집, 아름다운 장정, 눈에 편안함을 주는 활자, 선명한 도판, 견실한 제본이 어우러져 있는 점이다.

이러한 우수한 출판물을 접하면서 누군들 어찌 그 나라를 호감을 가지고 높이 평가하지 않을 수 있겠는가. 과연 우수한 출판물이야말로 가장 훌륭한 문화홍보 수단임을 깨닫게 된다.

우리도 한시바삐 우리 출판의 질과 수준을 더 한층 높여야 하겠다. 이를 위해 출판대상의 엄격한 선정, 창의적 편집, 철저한 교정, 명료한 인쇄, 품위 있는 장정, 견실한 제본, 출판 종사자들의 성실한 노력 등이 요구된다.

국립박물관과 대학박물관

1. 박물관과 국민교육

I. 머리말

수집, 보존, 전시, 조사, 연구, 교육 등 박물관이 지니고 있는 여러 가지 고유의 기능과 역할 중에서 교육에 관한 사항은 가장 늦게 시작된 것이면서도 현대에 이르러 기타의 어느 기능 못지않게 중요시되고 있다. 박물관 제도가 발달하고 활성화된 서양의 경우 19세기부터 오늘날에 이르기까지 대표적인 박물관들이 한결같이 각종 교육 프로그램을 꾸준히 개발하고 계속 발전시켜 온 것을 보면 그 필요성이나 중요성을 쉽게 짐작해 볼 수 있다.

우리 나라에서도 국립중앙박물관이 1977년에 박물관 특설강좌를 개설한 이래 고고학, 미술사, 역사, 인류학 등 전통문화 관계의 강의를 실시해 오고 있는데, 이것도 이러한 시대적 요청에 부응하기 위한 적절한 조처로 간주된다. 이제 국립중앙박물관이 중앙청 건물로 이전을 계획하고 있어서 박물관이 맡게 될 국민교육의 문제가, 조직이나 운영 그리고 공간의 활용 문제와 함께 더욱 큰 관심의 대상이 되고 있다. 이 기회에 국립박물관이 담당하게 될 국민교육에 관한 여러 가지 문제들을 다각도로 생각해 보는 것은 매우 의의 있는 일이라고 본다.

저자는 여기에서 박물관이 국민교육을 수행함에 있어서 몇 가지 기본적인 방향 또는 사항들을 살펴보고 그것을 효율적으로 실시하기 위해서 어떠한 조치들이 요구되는가를 생각해 보고자 한다. 이와 함께 국립중앙박물관이 국민교육을 위해서 지금까지 어떠한 사업들을 해 왔으며 앞으로 어떠한 방향에서 좀더 보강되어야 할 것인지의 문제에 관해서도 필요에 따라 언급하고자 한다. 또한 국민교육의 문제가 국립박물관뿐만 아니라 각급 학교 교육과도 불가분의 관계가 있기 때문에 이에 대해서도 간추려서 설명하고자 한다.

II. 국민교육의 기본방향

먼저 국민교육을 논할 때 국민의 어떠한 계층을 대상으로 할 것이며 또 어떠한 방법으로 실시할 것인가를 생각해 보아야 할 것 같다. 교육대상은 국민의 연령, 성별, 학력, 직업 등 여러 가지 관점에서 나누어 볼 수 있을 것이다. 그러나 편의상 유치원과 초등학생, 중·고등학생, 대학생 등 학교교육을 받고 있는 학생들과 그들의 교육을 담당하고 있는 교사들, 그리고 학교교육을 떠난 성인층으로 대별(大別)하여 생각해 볼 수 있겠다. 전자에 해당되는 각급 학교의 학생들을 대상으로 박물관이 실시해야 할 교육은 학교교육과 불가분의 관계가 있기 때문에 학교교육과 긴밀한 유대관계하에서 이루어져야 할 것으로 본다. 그리고 학교를 떠난 성인들에 대한 소위 사회교육은 요즘 교육학자들이 말하는 '평생교육'과 연계시켜 고려할 필요가 크다고 하겠다. 학생들과 성인들에 대한 박물관의 교육문제는 다같이 매우 중요하므로 뒤에서 좀더 구체적으로 논하고자 한다.

그러나 어느 계층의 국민을 대상으로 하든 박물관이 담당할 국민교육은 다음의 몇 가지 원칙 또는 방향이 공통적으로 고려되어야 할 것이다.

첫째는 우리의 민족문화 또는 전통문화를 올바르게 이해시켜야 한다는 점이고, 둘째는 민족문화에 대한 올바른 이해를 토대로 우리의 역사에 대한 편견을 떨치고 긍정적인 인식을 고취시켜야 한다는 점이며, 셋째는 민족문화와 국사에 대한 바른 이해의 바탕 위에서 민족적 긍지를 되찾고 고양시켜야 하겠다는 점이고, 그리고, 넷째는 국민들의 탐구심을 유발시키고 창의력을 진작시켜야 한다는 것이다. 우선 민족문화에 대한 올바른 이해는 비단 문화자체 뿐만 아니라 우리의 역사를 재인식하고 나아가서는 민족적 업적이 되찾게 하는데 에 가장 중요하다고 생각된다. 종래에 우리의 문화는 역사와 마찬가지로 일제시대의 식민사관의 피해를 심하게 입어 그 독창성이나 업적이 올바로 평가받지 못했다. 중국문화의 영향이 과장되거나 우리의 독창성이 과소평가 되었던 것이 그 대표적인 예일 것이다.

이러한 잘못된 견해는 우리의 마음속에 은연중 우리의 문화를 대수롭지 않은

것으로 경시하는 부정적인 태도를 낳게 했고 외국 것을 과대평가 하여 우러러보는 문화적 사대주의를 파생시켰다. 이것은 민족문화의 적극적인 계승발전을 저해하고, 외래문화의 주체적이고 선별적인 수용능력을 저하시키며, 결국은 한국적인 현대문화의 창조에도 적지 않은 지장을 초래하고 있다.

그러므로 우리의 전통문화가 중국을 비롯한 외국의 문화를 어떻게 수용하였고, 그것을 토대로 발전시킨 우리 문화의 특색이 무엇이며, 또 그러한 특색은 시대에 따라 어떻게 변모하였는지, 그리고 우리의 문화가 일본을 위시한 외국의 문화에 어떠한 공헌을 하였는지를 구체적으로 이해시키는 일이 절실히 필요하다고 본다. 이것이 제대로 이루어질 때 우리는 비로소 우리의 문화를 올바로 파악하게 되고, 그것을 더욱 아끼고 사랑하며, 더 발전시키기 위해 많은 노력을 기울이게 될 것이다.

이처럼 우리의 전통문화가 보여 주는 훌륭한 창의성과 외국문화와의 건전하고 발전적인 교섭이 이해되면, 두 번째의 우리 역사에 대한 긍정적인 재인식도 자연스럽게 형성되리라고 본다.

주지되어 있듯이 우리의 역사는 일제식민주의사관의 나쁜 영향으로 많은 피해를 받아 왔다. 이 결과 여러 가지 그릇된 견해나 부정적인 편견이 아직도 끈덕지게 잔존하고 있다. 이러한 것이 시정되지 않는 한 우리는 진정한 의미에서의 우리 자신과 자긍심을 되찾지 못할 것이다. 따라서 이러한 상황은 한시바삐 탈피해야 하겠다. 그 탈피의 시발점은 우리 문화에 대한 올바른 이해에서 찾을 수 있으리라고 본다.

민족문화에 대한 올바른 이해가 이루어지고 우리 역사에 대한 긍정적인 재인식이 형성된다면 민족적 긍지는 비교적 쉽게 되찾게 될 것이다. 민족적 긍지를 되찾는 일은 발전을 위해서 가장 긴요한 일이다. 이것을 되찾을 때 우리는 비로소 우리 자신을 존중하며 긍정적으로 생각하고 진취적으로 행동할 것임이 분명하다.

이러한 긍지는 우리의 훌륭한 문화를 바르게 이해할 때에 샘솟게 될 것이다. 현재 시행하고 있는 국립박물관의 국민교육은 이것을 가능하게 할 것으로 믿어진다.

이제까지 얘기한 세 가지 요소 또는 방향들은 순서에 관계없이 어쩌면 동시적

으로 상호 작용하게 될 수도 또는 할 수도 있을 것이다.

이러한 세 가지 기본방향을 저자가 주장하는 것은 옛날 민족주의자들의 주창을 되살리자거나 또는 문화를 어떤 고정된 틀에 억지로 얽어매자는 뜻이 결코 아니다. 오로지 잘못 인식되거나 지나치게 과소평가 되었던 우리 문화에 대해 이제는 공평한 기회를 부여해 주고 그것을 똑바로 행하는 차원에서 우리 자신을 되돌아보고 되찾아 보자는 것뿐이다. 이것이 행여나 우리의 것만 지상(至上)으로 여기고 격조 높은 외국의 문화 수용에 인색한 것으로 오해되어서도 안 된다. 우리의 것과 외래의 것을 잘 조화시킬 수 있을 때 비로소 지속적인 발전이 있음을 잊지 말아야 함은 물론이다.

이제까지 얘기한 세 가지 기본방향과 더불어서 매우 중요한 또 한 가지는, 국민들의 탐구심을 유발시키고 창의력을 최대한 진작(振作)시키는 방향에서 국민교육이 이루어져야 하겠다는 것이다. 이것은 앞으로의 수준 높은 문화를 발전시키고 국력을 키우는데 있어서 가장 중요한 일임에 틀림없다. 이것이 제대로 이루어질 때 박물관을 중심으로 한 국민교육은 참된 결실을 얻게 될 것이다. 그러므로 앞에 설명한 세 가지 기본방향도 이 네 번째와 연결될 때 비로소 미래를 지향한 진정한 가치를 지니게 된다고 볼 수 있다.

III. 학교교육과 박물관

앞에 살펴본 기본적인 네 가지 방향을 염두에 두고 학교교육과 박물관의 관계를 생각하여 보기로 하겠다. 먼저 각급 학교교육의 현황이나 문제점을 지적하고 그에 대한 박물관을 중심으로 한 대처방안을 제시해 보기로 하겠다.

1) 초 · 중 · 고등학교교육과 박물관

초 · 중 · 고등학교에서의 우리 전통문화에 대한 교육은 최근에 이르러 다소

향상되고 있다. 우선 최근에 개정된 초·중·고등학교의 국사교과서나 미술교과서에 전통문화에 대한 비중이 전에 비해 훨씬 커진 것으로도 알 수 있다. 그러나 이러한 표면적인 변화에도 불구하고 실질적으로는 아직도 충분한 개선이 이루어지지 않고 있다. 국사교과서에서 다루어진 전통미술이나 문화에 대한 교육이 대부분의 경우 시청각자료(視聽覺資料)를 이용한 구체적이고 입체적인 방법으로 이루어지지 못하고 아직도 오직 역사적 사실에 대한 피상적인 암기(暗記) 위주로 실시되고 있는 것이 그 일례이다.

예를 들어 고려시대의 상감청자가 세계에 자랑할 만한 매우 훌륭한 것이라고 교육을 시키면서도 그것이 실제로, 어떻게 생겼으며, 어떻게 만들어졌고, 어떠한 특징을 지니고 있는지, 그리고 우리 나라나 세계 도자사상 어떠한 의미나 비중을 차지하는지 등의 구체적인 교육은 거의 실시하지 못하고 있는 실정이다. 이러한 실정은 비단 초·중·고등학교 교육에서뿐만 아니라 대학교육에서도 일부의 예를 제외하고는 대동소이하다. 이처럼 말로만 훌륭한 자랑거리라고 배운 학생들이 그것을 눈으로 확인하지 못할 경우 정말로 그것이 훌륭하고 높이 평가할 만한 것이라는 확신을 가질 수 있겠는가? 그렇게 해 주지 않거나 못하면서 그것을 믿도록 일방적으로 주입시키는 것이 우리의 문화에 대한 교육의 일반적인 경향인 것이다. 이러한 피상적인 교육이 우리의 문화를 올바르게 이해시키지 못하고 또한 역사의 긍정적인 인식이나 민족적 긍지를 되찾는데 별다른 도움을 주지 못할 것은 뻔하고 더 나아가 현대를 살아가는 우리가 그것에서 배워야 할 것은 무엇이며 앞으로의 문화창조를 위해 무엇을 채택하고 응용할 것인지는 더구나 가르치지 못할 것이다. 그런데도 이렇게 밖에 교육이 실시될 수 없는 데에는 여러 가지 이유가 있을 것이다. 우선 이런 교육을 담당하는 대부분의 교사들 자신이 그러한 구체적이고 입체적인 교육을 받을 기회가 없었다는 사실을 생각해 볼 수 있다. 그 다음으로는 시청각자료와 기재의 확보를 위한 예산의 부족이나 시간제약 등이 문제가 되는 것으로 믿어진다.

이러한 실정은 미술교육의 경우에도 예외가 아니다. 현재 초·중·고등학교

의 미술교과서에는 한국미술, 동양미술, 서양미술이 함께 다루어져 있으나 그 비중이 현저하게 서양 위주로 되어 있고 한국이나 동양의 미술은 지극히 소극적으로 취급되어 있다. 게다가 대부분의 교사들이 서양미술 위주의 교육을 받았고 우리의 미술에 대해서는 제대로 교육받을 기회가 없었기 때문에 자연히 학생들에게 서양미술을 중점적으로 가르치게 되고 한국미술이나 동양미술은 소홀히 다루고 있는 형편이다.

이러한 교육이 계속될 때, 감수성이 예민하고 주체적인 판단력이 미숙한 학생들이 서양미술이나 문화를 최상의 것으로 생각하게 되고 제 나라의 문화나 미술은 잘 몰라서 경시하게 될 것은 명약관화하다. 더구나 이들의 미의식이나 미감이 지나치게 서양지향으로 흘러 자신의 근원을 잊게 될 소지마저 있어 염려스럽다. 뿐만 아니라 이렇게 교육받은 세대가 성장하면 또다시 전철을 밟을 가능성이 커 더욱 문제이다. 그러므로 현재의 초·중·고등학교의 역사교육과 미술교육은 적어도 전통문화에 관한 한 그 내용과 방법이 대폭 개선되어야 마땅하다고 본다.

이러한 교육의 취약점을 시정하고, 초·중·고등학교 학생들에게 우리의 전통문화에 대한 보다 구체적이며 효율적이고 올바른 교육을 실시하기 위해서는 ① 국사교과서와 미술교과서에서 우리의 전통문화를 보다 상세하게 또 입체적으로 다루고, ② 시청각자료와 기재를 활용한 교육을 실시하며, ③ 이러한 교육을 시킬 수 있는 교사의 양성과 재교육 문제가 반드시 고려되어야 한다고 믿어진다.

이러한 학교교육의 보강과 더불어서 그 부족함을 박물관에서 메우거나 보충할 수 있도록 해야 한다고 본다. 이를 효과적으로 하기 위해서는 초·중·고등학교 학생들의 박물관 탐방을 더 적극화시켜야 할 것이다. 한편 박물관은 그들의 이해를 도울 수 있도록 전시하고 작품에 대한 충분한 설명과 각종 도표와 지표의 비치, 조명 및 진열장 높이의 조정에 이르기까지 다각도로 세심한 배려를 해야 한다. 또 슬라이드나 영화 등을 상영해서 흥미를 느끼면서 자연스럽게 우리의 문화에 대해 이해하도록 유도해야 될 것이다. 그리고 초등학교, 중학교, 고등학교 등 연령층과 교육수준에 적합한 다양한 프로그램이 준비되어야 하겠다.

특히 어린 학생들을 위해서 박물관에 어린이 박물관 학교 등을 개설하여 어린이들의 적극적인 참여를 유도하는 것이 매우 바람직하리라 본다. 국립중앙박물관과 경주 및 광주 국립박물관이 매년 개최하는 〈어린이 미술실기대회〉나 국립경주박물관이 주관하는 〈초·중·고등학생 특설강좌〉 등은 이런 의미에서 큰 의의가 있다고 하겠다.

어린이들에게 일찍부터 우리의 문화를 알게 하고 우리의 미의식을 키우도록 하는 것은 그들의 정서를 순화시켜 줄뿐만 아니라 앞으로의 문화 발전에 기여할 수 있게 하는 것으로 더없이 바람직한 일이다.

이러한 여러 가지 사항 중에서 직접 어린 학생들을 교육시켜줄 사람은 박물관의 연구업무를 맡은 학예원(學藝員)보다는 특별히 훈련된 「박물관 교사」가 바람직하다. 이 때문에 학예원의 양성과 더불어 박물관 교사의 양성이 시급하게 요망된다. 박물관 교사의 양성은 대학이 맡을 수도 있고 국립중앙박물관이 대학의 관계전문가들을 초빙하는 형식을 취해서 직접 맡을 수도 있을 것이다.

이와 더불어 각급 학교의 역사교사와 미술교사들을 위한 워크·샵(work·shop)의 개설이나 재교육 문제도 문교부와의 공동 협조하에 고려해 봄이 좋겠다. 현재 실시되고 있는 〈박물관 특설강좌〉를 좀더 보강하여 각급 학교 교사들을 위한 재교육과정으로 활용하는 방안도 생각해 봄직하다. 단 이것이 격무에 시달리는 교사들에게 과외의 부담이 되지 않도록 해야 하며 경력에 보탬이 되도록 조처되어야 할 것이다. 그렇지 않을 경우 본래의 취지와는 달리 실패할 가능성이 많기 때문이다.

2) 대학교육과 박물관

대학에서의 전통문화에 대한 교육도 초·중·고등학교의 경우와 큰 차이가 없다. 대학교육은 특히 여러 분야의 인재양성을 전제로 하고 있기 때문에 그 중요성은 오히려 더 크다고 볼 수 있다.

현재 대학교육과 박물관의 관계는 전보다 많이 나아졌다고는 하지만 실상은 여전히 소원한 편이다. 특히 문제가 되는 것은 대학에 있어서의 미술교육의 문제

이다. 미술계의 경우 학생이나 교수의 수 또는 교과과정의 내용이 단연 서양미술 위주로 되어 있음은 초·중·고등학교의 경우와 동일하다.

　그런데 더욱 문제가 되고 있는 것은 이론교육이다. 이론교육이 창작에 얼마나 중요한가는 재론의 여지가 없다. 그런데 대부분의 미술계 학과들이 한국미술사, 동양미술사, 서양미술사, 미학 등의 이론과목들을 개설하고 있으나 이러한 과목들을 이 방면을 전공하지 않은 실기교수(實技敎授)들이 시간 메우기로 맡아서 적당히 강의하고 있기 때문에 많은 문제점이 있다. 이론교육이 이처럼 부실하고 형식적으로 시행될 때 사려 깊고 수준 높은 창작이 이루어지기를 기대하기는 어렵다. 또한 이러한 교육을 받고 졸업한 초·중·고등학교의 교사들이 어떠한 특별한 계기가 마련되지 않는 한 전통문화에 대해서 충분히 교육할 수 없음은 너무나 당연하다.

　그러므로 미술사나 미학 등의 강의는 반드시 그 방면을 전공한 사람에게 맡겨져야 하며 이론담당 교수들은 학생들로 하여금 박물관에서 전통을 배우고 영감을 얻게 하며 창작에 밑거름을 삼도록 유도해야만 할 것이다. 또한 박물관은 이러한 학생들에게 최대의 편의를 제공하며 도움을 줄 수 있도록 배려함이 마땅하고 본다.

　대학에서의 이론교육이 부실하게 이루어질 수밖에 없는 가장 큰 이유는 이를 전공한 교수요원이 너무 부족하다는 데에 있다. 이를 해결하기 위해서는 미술사학과를 신설하여 이 방면의 인재를 한시바삐 양성해야만 한다. 그러나 당장 이 분야의 교수 등 전문인력이 너무나 부족한 실정이므로 중화민국(中華民國)의 경우처럼 교수자격을 갖춘 박물관의 학예원이 잠정적으로 대학의 교수를 겸직하게 하는 방안도 고려해 볼 만하다고 생각한다. 이는 부족한 전문인력의 활용을 위해서만이 아니라 학예직들이 박물관으로부터 계속 이직하는 현상을 막는 효과도 생길 것이다. 반대로 이 방면의 전공교수가 박물관의 업무에 적극적으로 참여하게 하는 방안도 신중히 검토해 볼 필요가 있다. 교수와 학예원의 상호 교류와 겸직은 현실적으로 어려운 점이 많으나 현재로서는 고려를 요할 정도로 인재난이 심한 것이 사실이다.

상호 교류나 겸직이 불가능할 경우에라도 이 방면의 인재양성과 자료활용을 위해 서로간에 긴밀한 협조는 절대적으로 요망된다. 박물관과 대학간의 밀접한 관계는 선진의 여러 나라에서 그 예를 흔히 찾아볼 수 있다. 미국의 스미소니언박물관 같은 곳에서 대학의 학위과정을 마친 고고학이나 미술사 전공자들을 받아서 실습하고 연구하게 하는 것은 그 대표적 예이다. 대학과 박물관의 상호 협조는 무엇보다도 이 방면의 엘리트 양성에 가장 큰 의미가 있다고 생각한다.

대학교육에 있어서는 비단 국립박물관뿐만 아니라 각 대학의 부속박물관들을 좀더 활성화시켜서 이 방면의 교육에 도움을 주도록 하는 것도 차제에 다짐할 필요가 있다.

IV. 사회교육과 박물관

학교를 떠나 사회에서 활동하는 성인들에 대한 교육도 결코 소홀히 할 수 없다. 현재의 30대 이상의 세대는 국가와 민족을 이끌어 가는 중요한 역할을 하고 있다. 따라서 이들이 우리의 문화를 어떻게 얼마나 이해하느냐에 따라 그 미치는 영향은 판이하게 다를 수 있다. 그러므로 이들에게 우리의 문화를 올바로 인식시키는 일은 여러모로 학교 교육 못지 않게 중요하다고 하겠다.

앞에서도 잠깐 언급했듯이 국립중앙박물관이 1977년부터 개설하여 실시해 온「박물관특설강좌」는 이러한 의미에서 중요한 의의를 지닌다. 이 강좌는 1977년부터 1981년까지의 5년간에 1,379명이 수료하였고(본래의 입학생수는 1,741명), 1982년 현재 1,034명이 수강 중에 있다. 물론 수강생의 상당수가 여성들이며, 이들의 대부분이 수료 후에 전문분야에서 별다른 공헌을 하지 못하고 있다고 보는 견해도 있긴 하지만, 적어도 이들이 문화의 저변확대나 문화인식의 제고에 직접적이든 간접적이든 기여할 것임은 분명하다.

이밖에 국립중앙박물관의 박물관회가 실시하는 고적답사회(古蹟踏査會), 경

주(慶州), 광주(光州), 공주(公州), 부여(扶餘) 등 지방에 있는 국립박물관들에 개설되어 있는 강좌들도 지역문화 발전에 기여함은 물론 앞의 경우와 유사한 기능을 발휘하게 될 것으로 믿어진다. 그리고 국립현대미술관의 미술강좌, 서울특별시의 문화강좌, 각 언론기관들이 실시하고 있는 각종 교양강좌 등도 문화인식의 확산에 크게 기여할 것으로 보인다. 그러나 이러한 강좌들이 박물관과 밀접한 관계 하에 이루어지면 더욱 효과가 크리라 믿어진다.

어쨌든 이처럼 1970년대와 1980년대에 각종 전통문화에 대한 강좌가 여러 곳에서 개설되고 있는 것은 사회교육의 분위기가 상당히 조성되어 있음을 말해 준다. 국립박물관이 이러한 배경을 선용해서 앞으로의 사회 교육에 주도적인 역할을 해야 할 것으로 본다.

그러나 이러한 강좌들의 대부분이 문화인식을 확산시키고 제고시키는 데에는 크게 기여하면서도 이 방면에 직접 몸담고 기여할 수 있는 인재의 양성에는 별다르게 공헌하지 못하고 있는 것이 아쉬운 점이라 하겠다. 제도나 성격이 그러한 방향으로 설정되어 있기 때문이다. 그러므로 국립중앙박물관의 특설 강좌는 앞에서도 언급했듯이 좀더 보강해서 초·중·고등학교의 역사 및 미술담당 교사들의 재교육을 담당케 하는 방안도 생각해봄직하다. 국립중앙박물관이 여러 계층의 국민 교육에 능률적으로 임하기 위해서는 그 기구 안에 교육부서를 설치하고 이 방면의 인재들을 기용하는 것이 꼭 필요하다고 생각한다.

V. 국립중앙박물관의 활성화

국립중앙박물관이 우리의 문화 발전과 국민교육에 지금보다 더욱 크게 기여하기 위해서는 무엇보다도 활성화 방안이 마련되어야 하겠다. 이를 위해서는 먼저 그 조직과 운영에 대한 검토가 있어야 하리라고 본다.

이와 관련해서 우선 국립중앙박물관이 어떠한 성격의 박물관이 되어야 할 것

이냐가 문제가 된다. 현재와 같이 고고학, 미술사자료를 위주로 다룰 것인지, 아니면 대폭 확충해서 그밖에 역사는 물론, 민족학, 과학, 산업, 자연사, 동물, 식물, 지질, 고생물, 광물 등의 특수분야의 박물관까지 영역을 넓혀 포괄할 것인지 기본방향을 설정해야 한다.

현재의 우리 나라 국립중앙박물관과 같이 고고학과 미술사자료를 주로 다루는 박물관의 경우는 한 국가나 민족의 역사와 창의성을 일목요연하게 보여 주는데 큰 효과를 거둘 수 있다. 이러한 경우의 대표적인 예는 불란서의 루부르미술박물관, 영국의 대영박물관, 중화민국의 고궁박물원(故宮博物院), 일본의 도쿄(東京), 교토(京都), 나라(奈良) 국립박물관 등에서 찾아볼 수 있다.

한편 보다 확대된 박물관 체제는 미국의 스미소니언박물관(Smithsonian Institution)이 가장 대표적인데 여기에는 국립미술관, 미국역사박물관, 프리어동양미술관, 자연사박물관, 항공우주박물관, 산업박물관 등 13개의 특수박물관(또는 전시관)이 있으며 각종 부속기관이 설치되어 있어 명실공히 세계 최대의 박물관군을 이루고 있다.

우리 나라도 앞으로 멀리 내다볼 경우 민족문화의 독창성과 그 변천을 중점적으로 보여 주는 현재의 국립중앙박물관을 주축으로 하고, 다른 한편으로는 그밖에 우리의 역사, 산업, 자연사 자료를 전시하고 동양과 서양의 고고 · 미술자료를 모아 전시할 여러 분야의 박물관을 점차 세워 가는 스미소니언 체제를 지향하는 것이 바람직하다고 본다. 물론 이러한 일은 장기적인 안목과 계획하에 점진적으로 추진되어야 한다고 본다. 이러한 일은 국가와 민족의 저력을 다양하게 개발시키고 훌륭한 문화를 창조하는데 크게 공헌하게 될 것이다.

국립중앙박물관이 설령 현재의 성격을 계속 유지하는 경우에도 그 고유의 여러 가지 기능을 제대로 발휘하게 하기 위해서는 몇 가지 조처가 필요하다고 본다.

첫째, 문화재의 체계적인 수집과 과학적인 보존을 위한 대폭적인 예산의 뒷받침이 요구된다.

둘째, 학예직(學藝職)의 업무를 본래의 연구와 조사에 전념하게 하고 행정적

인 부담을 가능한 한 줄여서 극히 전문적인 일 이외에는 사무국에서 처리하게 해야 될 것으로 본다. 이와 관련하여 전시의 전문화도 필요하다고 본다. 또한 학예원의 이직을 막기 위해 처우 개선도 고려되어야 한다.

셋째, 국민교육을 다양하게 하고 또 심화시키려면 박물관의 영역을 확대할 것을 고려하기 이전이라도 우선 학예실 밑에 고고부, 미술부, 역사부, 동서양부와 더불어 앞에 언급한 교육부를 신설하여 이 방면의 전문가들을 기용함이 요망된다.

넷째, 박물관 자료의 원활한 유통과 연구 및 교육에의 활용을 위해서 자료부의 설치도 꼭 필요하다고 생각한다. 여기에는 현재의 유물과(遺物課)를 흡수시키고 사진실, 보존과학실 등을 둘 수 있을 것이다.

다섯째, 지방분관들을 활성화시키는 방안도 이 기회에 면밀히 검토해야 한다.

끝으로 국립중앙박물관장은 반드시 이 방면의 전문가를 기용하고, 직급도 격상시켜야 한다고 본다. 행정력보다는 복잡한 전문성이 훨씬 절박하게 요구되기 때문이다.

국립중앙박물관은 민족문화의 유산이 살아 숨쉬고 새 문화 창달을 위한 양식이 풍요하게 공급되며 모든 기구와 구성원이 그야말로 약동하는 그러한 자랑스러운 문화기관이 되도록 모든 노력을 기울여야 하겠다.

VI. 맺음말

이제까지 국민교육의 기본방향, 국민교육의 일환으로서의 학교교육과 박물관의 관계, 사회교육을 위한 박물관의 역할, 그리고 바람직한 국립박물관상(像) 등을 대강 살펴보았다. 국립박물관의 기능과 역할이 어느 때보다도 중요하고 어려움을 알 수 있다. 이어서 국립박물관이 고유의 기능을 제대로 발휘하게 하기 위해서 필요하다고 생각되는 몇 가지 조처방안도 대강이나마 고려해 보았다.

그러나 이러한 모든 일은 결국 훈련된 전문요원의 확보와 적절한 예산의 뒷받

침이 없으면 결코 이루어질 수가 없다. 이에 박물관의 학예원과 박물관교사의 양성이 시급한 과제로 대두된다.

이처럼 다급하게 필요한 인력의 양성은 말할 것도 없고 각급 학교의 역사와 미술교육에 내재해 있는 여러 가지 문제점들을 효율적으로 해결하기 위해서는 결국 국립박물관이나 문화공보부만이 아니라 문교부와의 긴밀한 유대와 협조가 필요한 것을 알 수 있다. 박물관과 국민교육의 문제는 비단 그 둘만의 관계가 아니고 보다 확대된 차원에서 논의되고 추구되어야 할 문제인 것이다.

2. 국립중앙박물관에 거는 기대

국립중앙박물관이 약간의 논란 끝에 1986년 8월 21일에 옛 중앙청 건물에서 새로운 모습을 갖추고 개관하게 되었다. 전시면적이 대폭 확장되고 시설이 훨씬 현대화되어 적어도 외적인 면에서는 박물관의 여건이 제대로 갖추어지게 되었다고 볼 수 있다. 앞으로 내적인 면에서 어떻게 충실화를 기하느냐가 우리 모두의 과제로 남아 있다.

이번의 이전 개관은 분명히 앞으로의 국립박물관의 발전을 위한 하나의 커다란 계기임에 틀림이 없으며, 이 점을 박물관 주변의 한 전공자로서 진심으로 경하해 마지않는다. 물론 학술과 문화의 표상인 국립중앙박물관이 일제 침략의 본산이었던 중앙청 건물로 이전하는 것이 과연 최선의 방도였겠느냐의 문제에 대해서는 저자로서도 희의적인 견해를 피력한 바 있다. 그러나 이미 막대한 국가예산을 들여 박물관 기능에 적합하도록 개조했으므로 이제는 국립중앙박물관이 이곳에서 새로운 발전의 전기를 맞이하고 이를 계기로 우리 민족문화의 연구와 교육에 중추적 역할을 다해줄 것을 충심으로 기대해 마지않는다.

이러한 입장과 심정에서 국립중앙박물관에 많은 것을 기대하며 그 일단을 간략하게 적어 보고자 한다. 이에 앞서 먼저 이번의 이전과 개관준비를 위해 한병삼(韓炳三) 관장 이하 전직원이 장기간에 걸쳐 여러 가지 어려운 여건을 무릅쓰고 불철주야 말할 수 없이 많은 노고를 해 온 데 대하여 가까이서 지켜 본 사람으로서 가슴속으로부터 치하의 뜻을 표한다.

국립중앙박물관이 우리 나라의 학술과 문화면에서 차지하는 비중이 일반의 막연한 통념보다는 훨씬 중차대하기 때문에 자연 거기에 거는 기대도 크고 요망사항도 다양할 수밖에 없다고 본다. 그것들의 대강을 필자 나름대로 대충 정리해 보

면 대체로 다음과 같이 집약될 수 있을 듯하다.

① 기구의 효율적 개편과 유능한 학예원의 계속적 확보 및 처우개선
② 전시영역의 확대와 효율화
③ 자료의 지속적인 수집과 정리
④ 학술자료센터의 성립과 자료의 적극적 제공
⑤ 연구기관으로서의 역할 증대
⑥ 학교교육 및 사회교육에의 적극 기여
⑦ 외국 박물관 및 학계와의 활발한 교류와 협력

이것들의 대부분은 어느 박물관에게나 당연히 기대되는 상식적인 사항들이며, 또 국립중앙박물관이 이미 잘 해 왔거나 앞으로 계획하고 있는 것들이라고 본다. 그러나 부분적으로는 아직도 여러 가지 여건 때문에 충분히 실시하지 못하고 있거나 정부당국의 철저한 이해와 적극적인 지원이 없이는 제대로 실현하기 어려운 것들도 있으므로 약간의 설명을 필요로 한다고 생각된다.

첫째, 어느 기관이나 단체이건 그것을 효율적으로 운영해 가기 위해서는 그에 적합한 기구나 조직의 편성과, 무엇보다도 그에 적합한 인재의 기용이 가장 중요한 법이다. 전문적인 지식을 어느 기관보다도 더 필요로 하는 국립박물관의 경우에는 더욱 그렇다. 그러므로 규모가 전보다 대폭 커진 현재의 입장에서는 당연히 새 규모에 적합한 체제와 요원을 보강해야할 것이다. 기왕에 보도되었던 바로는 기존의 고고부(考古部)와 미술부, 보존과학실, 사무국 이외에 역사부, 동양부, 서양부, 자료부, 교육부를 신설 또는 개편할 예정인 것으로 알려졌었다. 이 계획이 그 뒤에 어떻게 되었는지 저자로서는 아는 바가 없으나 앞으로의 발전을 위해서 꼭 실현되었으면 한다. 다만 동양부와 서양부는 현재로서는 확보된 유물이 거의 없는 실정이므로 잠정적으로는 외국부로 통합하여 운영할 수 있을 것으로 보며, 반면에 자료를 풍부하게 지니고 있는 고고부와 미술부는 선사고고학, 역사고고학, 회화 및

서예, 조각, 공예 등의 좀더 전문적인 성격의 과(課)를 각각 그 밑에 두는 것이 필요하리라 본다. 또한 지금의 유물관리부(遺物管理部)를 자료부(資料部)로 확대하고 보존과학실(保存科學室)도 보강하는 것이 앞으로 절실하다고 생각한다.

그러나 이러한 기구의 확대는 훈련된 학예원의 확보 없이는 제 기능을 발휘할 수가 없다. 그러므로 현재의 학예원들이 더이상 이직하지 않도록 연구분위기를 착실히 조성하고 처우를 다소라도 개선함이 바람직하다. 아울러 새로운 학예원을 확보하기 위해 해당 학과가 설치되어 있는 대학들과 긴밀한 협조 하에 그 양성방안을 모색하는 것이 시급하다고 본다.

이와 함께 관장의 직급도 상향조정하는 것이 꼭 필요하다고 믿어진다. 단, 직급이 상향조정될 경우에도 전문가가 아닌 행정관료가 혹시라도 임명되는 일은 절대로 있어서는 안 된다고 본다. 박물관의 업무는 행정 자체보다는 모든 면에서 고고학이나 미술사의 전문적 능력을 절대 필요로 하며, 또 비전공자가 범하기 쉬운 온갖 과오나 시행착오를 많이 보아 왔기 때문이다.

둘째, 전시영역의 확대와 효율화가 요구된다. 이는 이미 국립박물관이 추구하고 있다. 우리 나라의 고고학이나 미술사의 각 분야 이외에도 외국 박물관들의 협조를 얻어 중국, 일본의 미술품들을 대여받아 전시하고 또한 서역미술품(西域美術品)도 이번 기회에 폭넓게 보여주면 좋을 것이다. 앞으로도 인도(印度)는 물론 그 밖의 동남아국가(東南亞國家)나 서양의 것들도 점차 포함시키고, 국내의 것은 테마전이나 작가전 등으로 좀더 구체적이고 세분화된 전시를 개최함으로써 전시의 폭과 깊이를 함께 추구해 주었으면 한다.

셋째, 기존의 소장품 이외에 새로운 자료의 수집과 정리 작업이 필요하다. 국립중앙박물관은 이미 11만 점의 소장품을 지니고 있는 것이 사실이나 아직도 보강을 요하는 분야가 많으며, 또 동양부나 서양부 등 신설을 요하는 부서의 경우에는 소장 유물이 극히 제한되어 있어 수집의 필요성이 더없이 크다. 게다가 국가적인 차원에서 보면, 문화재보호법(文化財保護法)은 매우 엄격하면서도 신고된 매장문화재(埋葬文化財)의 보상을 통한 매입을 제외하고는 상시 구입하는 국가기

관이 없어 문화재(文化財)의 사장(死藏)이나 밀반출(密搬出)의 가능성이 대단히 높은 형편이다. 국립중앙박물관이 이러한 동산문화재(動産文化財)들을 지속적으로 구입함으로써 그 확보와 보존에 기여할 수 있으리라고 본다. 이에는 필요한 거액의 예산 확보 문제가 따르고, 또 자칫하면 도굴품(盜掘品)들을 공식화하거나 도굴을 장려하는 결과를 초래할 가능성마저 있다는 점이 문제될 수 있다. 그러나 엄격한 법적 제재에도 불구하고 도굴은 여전히 알게 모르게 성행되고 있고, 또한 그 도굴된 유물들이 사장되거나 밀반출되는 것보다는 국내의 박물관에 흡수되도록 하는 편이 낫다는 입장에서 고려할 필요가 크다고 본다. 어쨌든 유물을 적극적으로 구입하지 않는 박물관은 적어도 선진국의 대표적 박물관 중에는 없다. 그것이 박물관 기능의 큰 몫을 차지하며, 바로 박물관 내실화의 근본이기 때문이다.

또한 이미 소장하고 있는 문화재들을 정리하고 보존 처리하는 일이 대단히 절실하다. 금속유물이나 토기와 도자기 등을 이번의 이전을 계기로 다량 수리하거나 보존 처리한 것은 매우 반가운 일이다. 그러나 아직도 예산과 일손의 부족으로 충분히 보살핌을 받지 못한 유물들이 많은 줄 안다. 표구가 안 되어 있는 수많은 회화 작품들이 그 대표적인 예이다. 앞으로 이러한 자료들을 정리하여 보존에 만전을 기하고 분야별 도록을 발간하여 연구와 교육에 도움이 되도록 해야 하리라고 본다.

넷째, 학술자료센터의 설립이 요망된다. 우리 나라에는 아무데도 고고학이나 미술사의 자료센터가 없다. 이것이 이 분야의 학문연구와 교육에 얼마나 지장을 주고 있는지는 전문가라면 누구나 아는 사실이다. 어디 한군데라도 이 분야의 도서, 사진, 슬라이드 필름 등이 모여 있어 국내외의 연구자와 학생들이 언제든 이용할 수 있고 필요한 각종 자료를 실비로 제공받을 수 있는 곳이 절실하게 필요하다. 그것을 맡아서 할 수 있는 가장 적합한 곳은 국립중앙박물관이라고 생각한다. 장기적인 안목에서 이것을 정부와 국립박물관이 추진해 주기를 간절히 바란다. 이것은 해외에서의 한국학 발전에도 크게 기여하리라 본다. 이러한 관점에서 앞으로 자료부의 신설과 효율적 운영이 더욱 크게 기대된다.

다섯째, 박물관의 학술적 연구기능이 증대되기를 바란다. 박물관은 전시기관

인 동시에 학술연구기관이라 할 수 있다. 그러나 종래 온갖 행정적 잡무에 밀린 나머지 박물관의 학예원들이 차분한 분위기에서 연구에 충분히 전념했다고 보기 어렵다. 이제부터는 학예원들이 되도록 잡무로부터 벗어나 학구적 분위기 속에서 연구에 전념할 수 있도록 조치를 취해야 된다고 본다. 이러한 분위기 조성이야말로 박물관이 박봉에도 불구하고 학구적인 젊은 학자들에게 매력 있는 곳으로 부상케 하는 첩경이 되고 또 크게 학문적으로 기여케 하는 계기를 마련하리라고 확신한다.

여섯째, 국립박물관의 교육적 기능의 증대가 요구된다. 현대 박물관의 기능 중에서 교육적 역할이 날로 증대되고 있음은 이미 잘 알려져 있고, 국립중앙박물관도 「박물관특설강좌」를 개설하여 그동안 많은 기여를 해 왔음이 사실이다. 그 강좌를 통하여 전통문화에 대한 일반의 인식을 확산 또는 제고시킨 점은 높이 평가할 만하다. 그러나 해를 거듭할수록 여유 있는 주부들의 사교 모임처럼 차츰 성격이 변해 온 듯한 느낌을 떨쳐버릴 수가 없다. 앞으로는 각급 학교의 역사교사와 미술교사들의 연수를 실시하여 학교교육에 그 효과가 파급되도록 하는 방안이 세워져야 하리라고 믿는다. 이것의 실시를 위해서는 문공부(文公部)와 문교부(文敎部) 사이에 타협이 이루어져야 하는 어려움이 있겠으나 그것이 이루어져 실시될 경우 그 교육적 효과는 대단히 크리라는 것을 쉽게 알 수 있다. 그것은 사회교육의 효과보다도 훨씬 큰 소득을 안겨 줄 것이다. 그러므로 앞으로 교육부서의 신설과 그 역할에 큰 기대를 걸지 않을 수 없다.

끝으로, 외국 박물관이나 학계와의 교류증진의 필요성을 들고 싶다. 이것도 박물관이 이미 실시하고 있다. 외국의 몇몇 박물관들에 우리의 소장품들을 대여해 주고 또 이번 이전 개관을 위해 일본, 캐나다, 중화민국 등의 국가들로부터 유물을 대여받은 점은 그 대표적 예이다. 앞으로 이를 좀더 활성화시키고, 특히 박물관 끼리만이 아니라 외국의 학계나 대학들과의 관계를 좀더 적극화할 필요가 있을 듯하다. 왜냐하면 그 길이 외국에서의 한국학을 진흥시키고 우리 문화를 올바르게 인식시키는데 보다 효율적이기 때문이다. 이러한 의미에서 우리 문화를 전공하는 외국의 학자나 학생들이 국립박물관에 와서 연구할 수 있도록 제도나 시설면에서 배

려하는 일이 절실하다고 본다.

이제까지 생각나는 대로 국립중앙박물관측에 요망하는 사항들을 두서없이 열거해 보았다. 이 중에 대부분은 국립박물관의 힘만으로는 해결하기 어려운 것들이다. 또 어떤 것들은 너무 현재의 실정을 안이하게 보고 이상에 치우친 감이 있어서 그 동안의 과로로 이미 지칠 대로 지친 박물관 관계자들의 이맛살을 찌푸리게 하는 것들도 있을 것이다. 그러나 높은 이상 없이 발전이 기대될 수 있겠는가. 박물관의 이전 개관을 다시 한번 축하하고, 정부 당국의 폭넓은 배려가 민족문화의 계승과 창달을 위해 국립박물관에 베풀어지기를 기대해 본다.

3. 중앙청 건물로 이전한 국립중앙박물관

경복궁(景福宮) 내의 건물을 떠나 구(舊)중앙청 건물로 이전한 국립중앙박물관이 3년 여의 전시준비 끝에 1986년 8월 21일 드디어 개관했다.

정부가 3년이 넘도록 막대한 예산을 들여 개조한 구 중앙청 건물에서 이번에 개관함으로써 국립중앙박물관은 수장고를 포함하여 1만 7천여 평의 현대적 시설을 갖춘 넓은 공간을 확보하게 되었다.

약 10만 여 점의 소장품을 지닌 중앙박물관으로서는 우선 훌륭한 현대적 시설과 함께 충분한 공간을 마음껏 활용할 수 있게 되었다는 점에서 분명 크나큰 발전의 계기를 맞았다고 볼 수 있다. 적어도 외적인 규모와 시설면에서는 외국의 유명한 박물관들에 버금가는 세계적 박물관이 된 것이다. 앞으로 이러한 외적인 규모에 걸맞는 내실을 어떻게 충실하게 기할 것인가 하는 문제가 박물관 관계자뿐만 아니라 우리 모두에게 주어진 과제라고 하겠다.

새 국립중앙박물관을 보고 제일 강하게 느낀 것은 전시내용의 폭과 깊이, 그리고 방법이 두드러지게 개선되었다는 점이다. 선사시대부터 조선시대까지의 우리 나라의 각종 문화재는 물론 중국(中國), 일본(日本), 서역(西域) 등 외국의 미술에 이르기까지 전시의 영역이 대폭 확대되어 국민들이 우리 나라뿐 아니라 인접국가들의 미술과 문화를 함께 접할 수 있게 된 점이 우선 괄목할 만하다. 종래에 옹색한 공간과 자료정리 미비 등 여러 가지 여건의 미비로 전시되지 못했던 불교회화(佛敎繪畵), 역사자료(歷史資料), 낙랑유물(樂浪遺物), 서역미술(西域美術) 등이 선보이게 된 것은 정말 반가운 일이다.

이번의 개관을 기념하여 안견(安堅)의 명작인 〈몽유도원도〉가 잠시 귀국하여 전시되게 된 점이나 「조선통신사전」이 개최되게 된 점도 참으로 기쁜 일이다.

전시면적이 확대됨에 따라 종래 창고 속에서 잠자던 많은 문화재들이 전시실에 나타나 빛을 보게 되었다. 이러한 새 자료들이 전시의 깊이를 더해 줌은 물론이다. 이 점은 모든 분야에서 간취되지만 그 중에서도 금속공예실은 특히 큰 기쁨을 안겨 준다. 녹슬고 바스러진 많은 금속공예품들이 보존과학실 직원들의 세심한 솜씨와 노력에 힘입어 생명을 되찾은 것이다.

전시방법에도 많은 진전이 이루어졌다. 선사시대주거지 모형·60분의 1로 축소 복원된 경주 황룡사(皇龍寺) 모형·마구장식(馬具裝飾) 말모형·조선시대 사랑방의 꾸밈새·각종 공예 제작과정의 도시(圖示)·친절한 안내문의 마련 등은 입체적인 전시를 꾀한 대표적인 예들이다. 한정된 인원과 제한된 시간 때문에 부분적으로 개선이나 보강을 요하는 점들이 없지 않을 것이나 전반적인 전시의 내용과 수준은 현저하게 나아졌다.

이번의 이전 개관을 계기로 하여 국립중앙박물관의 장족의 발전을 염원하는 의미에서 약간의 요망사항을 밝히고 싶다.

첫째, 국립중앙박물관이 우리 나라 중요문화재의 대부분을 소장하고 있으므로 그 중요성의 막중함을 형언할 수 없는 바, 화재나 전란 등의 여하한 비상사태하에서도 절대 안전을 기할 방도를 완벽하게 마련해 달라는 점이다. 이 점은 박물관이나 정부당국이 충분히 유념하고 있겠지만 굳이 다시 강조해 두고 싶다. 아무리 강조해도 결코 잔소리가 될 수 없기 때문이다. 독립기념관의 화재를 통한 교훈을 우리는 잠시라도 잊어서는 안 될 것이다.

둘째, 국립중앙박물관이 민족자존(民族自尊)의 중추적 역할을 십분 발휘해 달라는 점이다. 이를 위해 전시(展示)의 지속적인 개선은 물론 새 자료의 계속수집과 기존 소장품의 정리 및 복원·안정된 연구환경 조성·학술 자료의 적극 제공·사회교육 및 학교교육에의 보다 효율적인 기여 등이 요망된다고 하겠다. 특히 새 박물관 건물이 일제의 악독한 식민통치의 본거지였음을 감안할 때 그 안에 자리잡은 박물관의 의연하고 빛나는 역할이 다른 어느 때 보다도 더욱 더 절실하게 기대된다.

끝으로 정부당국은 국립중앙박물관이 우리 나라 문화가 총집결된 보고(寶庫)임은 물론 학술과 문화의 중추적 기관임을 유념하여 철저하게 전문가들에 의해 움직이게 하고 전폭적인 지원을 아끼지 말 것을 충심으로 진언하는 바이다.

4. 조선총독부(국립중앙박물관) 건물의 철거 시비

국립중앙박물관측의 초청을 받아 오늘(1995년 8월 7일) 오전 10시경에 시작된 구총독부 건물의 첨탑 절단작업을 참관할 수 있었다. 높이가 8.5m나 되는 이 첨탑은 오늘과 내일에 걸쳐 다이아몬드 줄톱으로 잘린 후 8월 15일 광복 50주년을 기하여 330톤급 크레인에 의해 광장에 내려질 예정이다. 이로써 내년까지 이어질 구총독부 건물의 철거작업이 공식적으로 시작된 것이다. 일제의 잔혹한 통치로부터 벗어난 지 무려 50년만에 이루어진, 실로 의미심장한 일이다. 이 행사에 참여했던 인사들은 모두 숙연한 가운데 매우 감격스러워하는 모습이었다. 각자의 가슴속에 오가는 만감을 어찌 일일이 다 필설로 표현할 수 있겠는가.

현재 국립중앙박물관으로 사용중인 이 구총독부 건물의 철거 문제에 관해서는 문민정부의 출범 이후 줄곧 많은 논의가 있었고 그 논의의 결과 철거키로 결정이 되었던 것임은 이미 잘 알려져 있는 사실이다. 또한 철거를 계기로 일제에 의해 마구 훼손된 경복궁을 복원하고 용산 가족공원에 제대로 된 새 국립중앙박물관을 짓기로 결정되었고 이에 따른 모든 일들이 차곡차곡 진행되고 있다. 용산박물관 설계안의 국제공모와 우수작품의 선정, 구총독부 건물 철거 후에 국립중앙박물관이 임시로 사용할 왕궁박물관의 건설, 경복궁 복원의 착수, 그리고 오늘 시행된 첨탑 절단 작업은 그 뚜렷한 증거들이다. 이러한 모든 일들은 국내외에 널리 공표되었으며, 이미 본격적인 단계에 들어서 있다. '국민의 혈세'도 이미 많이 투입되었음은 물론이다.

이와 같은 단계에 또다시 구총독부 건물 철거 반대론이 강력히 제기되고 있어서 뜻있는 많은 사람들의 가슴을 착잡하게 하고 있다. 반대론자들의 주장도 우리의 역사와 문화를 아끼는 심정에서 나온 것이며 애국심의 발로로 생각된다. 그러

므로 그들의 주장도 겸허하게 경청하는 것이 바람직하다고 본다. 꼭 마찬가지 이유로 그들도 철거 찬성론자들의 의견을 경청하고 존중해야 할 당위성이 있음을 인식해야 한다. 세상의 모든 일이 그렇듯이 이 일도 시비가 엇갈리게 하는 측면이 있는 것이 사실이다. 이 때문에 그 동안 찬반 양론이 개진되었고 그에 따라 결정된 것이 아닌가. 그렇다면 이제는 그렇게 맺어진 결정을 존중하고 따라 주는 것이 순리라고 본다. 하물며 이 일이 본격 추진되어 궤도에 올라 있고 또 상당한 예산이 투입된 상황에 중단을 거론하는 것은 무리가 아닐 수 없다. 그것이야말로 '국민의 혈세'를 낭비하는 것이 아니고 무엇이랴. 또한 철거작업을 중단하거나 철회할 경우 국제적 망신과 국민적 좌절감을 누가 어떻게 감당하고 책임질 것인가.

여기에서, 일생 국가와 민족을 위하여 온갖 고난과 피해를 감내한 독립운동가들과 그들의 후예들이 왜 한결같이 철거를 갈망하고 있으며, 수많은 일본인들이 왜 그 문제의 건물 앞에 허겁지겁 몰려와 기념촬영을 하는지 냉철하게 생각해 볼 필요가 있다. 원폭의 피해만 강조하고 자신들의 범죄는 반성하지 않는 일본인들에게 더이상 분열되고 못난 '조센징'으로 비쳐지지 않도록 우리 모두 뜻을 모으는 것이 절실하게 요구된다.

그러면 그 흉칙한 건물의 철거에 따른 의의는 무엇일까. 첫째, 그 건물의 제거는 우리 이마의 한복판에 박힌 못을 뽑아 내는 것과도 같다. 이 건물의 정곡(正鵠)과도 같은 지리적 위치와 일제의 불순한 건축배경이 이미 잘 알려져 있으므로 더이상의 사족은 필요하지 않다. 둘째, 민족사와 전통문화를 되찾아 복원하게 된다. 경복궁이 복원되어 옛모습은 물론, 역사와 문화를 되찾게 된다. 셋째, 이를 계기로 우리 나라 역사상 최초로 제대로 된 국립중앙박물관을 가지게 된다. 현재의 세 배가 되는 위풍당당한 박물관이 널찍한 공원에 자리함으로써 전통문화의 계승과 발전에 획기적인 계기가 될 것임이 분명하다. 넷째, 그 총독부 건물을 볼 때마다 짓눌리던 국민들의 암울함이 걷히고 밝은 희망이 대신하게 될 것이다. 이는 국민의식의 긍정적인 변화와 새로운 발전에 큰 촉진제가 될 것으로 믿어진다. 다섯째, 한·일 관계에 새로운 전기가 될 가능성이 지극히 높다. 일본인들은 한국인들을

보다 존중하는 마음으로 대하게 될 것이며 한국인들은 좀더 밝고 자신에 찬 입장에서 일본인들을 보게 될 것이다. 따라서 양국관계는 지금보다는 훨씬 나아질 것으로 생각된다.

그 흉물스러운 건물의 철거는 투철한 역사인식, 일제 잔재의 불식에 대한 확고한 의지, 민족문화에 대한 돈독한 이해와 돈후한 배려, 굽힘 없는 실천력, 뜻을 펼 수 있는 경제력, 국민들의 높은 문화적 긍지가 고루 갖추어졌을 때에만 가능하다고 본다. 그때가 바로 우리 앞에 다가와 있는 것이다. 더이상 미룰 일이 아니라고 본다. 우리 모두가 소모성 시비를 거두고 뜻과 힘을 합칠 때인 것이다.

5. 국립지방박물관의 지자체 이관 문제

정권 교체를 코앞에 두고 정부조직 개편위원회가 문화관광부의 '소속기관별 감축계획'을 내놓았다. 새 정부는 10개의 국립박물관 중에서 서울의 중앙박물관을 제외한 나머지 지방소재 9개의 국립박물관들을 모두 해당 지방자치단체에 이관시키고 인원도 대폭 감축시킬 것이라는 계획이다. 새 정부하에서는 문화가 제역할을 다하게 되고 크게 발전하게 될 것이라 기대하던 터라 문화재 전문가들이나 박물관 관계자들은 모두 놀라고 실망스러워 하고 있다.

지방자치제가 차차 자리잡아 가고 있고 문화의 지방화를 촉진시켜야 할 시점에 있음을 감안하면, 지방에 있는 국립박물관들을 해당 지역 자치기관에 이관시키는 문제를 한번쯤 생각해 봄직하다. 표면적으로는 명분상 하자가 있다고 보기 어렵다. 어찌 보면 지역에 따라서는 행정기관이나 주민들의 환영을 받을 수도 있고, 그들의 애정에 힘입어 국립박물관으로서보다도 도립이나 시립박물관으로 탈바꿈하여 더 발전하게 될 가능성이 있을지도 모를 일이다.

이러한 낙관적인 가정에도 불구하고 전문가들은 국립박물관들의 지방 이관에 대하여 근심과 걱정을 털어 내지 못하고 있다. 그들이 걱정을 사서하기 때문일까. 발상은 그럴듯해도 현실과는 너무나 괴리가 크기 때문이다. 국립박물관의 지방자치단체 이관이 성공하려면 무엇보다도 단체장을 비롯하여 지방행정기관과 지역 주민들의 절대적인 지원과 후원이 확보되어야만 한다. 그래서 현재의 각급 박물관들이 심하게 겪고 있는 예산, 시설, 전문인력의 3부족 현상을 개선할 수 있어야만 한다.

그런데 이러한 난제를 지방에서 당장 해결할 수 있을까? 먼 훗날 주민들이나 행정 책임자들의 문화인식이 한껏 높아지고 현재의 극심한 경제적 어려움이 말끔

히 제거될 때까지는 전혀 기대난망이라고 본다. 잘 알려져 있듯이 대다수의 지방자치단체들은 경제적, 재정적 자립도가 지극히 낮으며 박물관에 대한 주민들의 인식 역시 높다고 보기 어렵기 때문이다. 결국 국가의 지원 없이는 현재 국립박물관 수준의 박물관 운영조차 유지하기 어려울 것이 뻔하다.

설령 이러한 문제들이 모두 해결된다고 하더라도 국립박물관의 지방 이관이 불러올 또 다른 문제점들이 적지 않다. 즉 발굴된 방대한 양의 매장문화재의 합리적인 분산 처리, 전란 등 국가 비상사태의 발생시 문화재의 신속하고 효율적인 비상관리, 중앙과 지방간의 원활한 인적 교류와 활발한 교환전시, 박물관을 활용한 관광사업의 진흥과 대외홍보 등이 모두 벽에 부딪치거나 어려워질 것이다. 이처럼 지방소재 국립박물관들을 지방자치단체로 이관시키는 것은 현재와 같이 모든 것이 열악한 상황에서는 아직 바람직하지 않다고 생각한다.

IMF시대를 맞아 모든 정부기구나 조직들을 보다 바람직한 방향으로 개편하는 것은 꼭 필요하다고 본다. 국립박물관들을 위시한 문화기관들도 예외가 아니다. 그러나 개편은 반드시 현실을 바탕으로 해서 개선되도록 해야 하며 발전지향적, 미래지향적으로 추진되어야 할 것이다. 특히 박물관 등 국립문화기관들의 개편은 당연히 국가적 필요성과 전문적 특수성을 충분히 고려하여 실시해야 옳다고 본다. 혹시라도 전문적 판단을 요하는 중요한 사안들이 비전문적으로 처리되거나 시행착오를 범하는 일이 있어서는 안 되겠다.

21세기를 열게 될 새 정부는 창의성 고양, 전문성 중시, 문화의 애호를 통하여 문화입국의 위업을 달성해 주기를 빈다. 그것을 위해 침체되어 있는 문화기관들의 활성화와 올바른 발전방안의 수립, 그리고 보다 적극적인 지원이 요구된다.

6. 국립박물관의 민간 위탁 문제

 IMF사태가 야기한 경제적 어려움과 정권교체에 따른 큰 변화를 나날이 체험하면서 문화재와 박물관 관계자들은 일반국민들보다 한 가지 더 심각한 속앓이를 하고 있다. 문화재 관리의 지방이양과 중앙박물관을 제외한 국립박물관들의 지방자치단체 이관이 논란을 빚은 데 이어 다시 기획예산위원회가 국립박물관들과 미술관을 아예 민간에 위탁하겠다는 방침을 밝혔기 때문이다. 문제의 심각성을 절감한 전문가들과 유관 학회나 단체들의 잇단 항의와 진정에 정부측이 한 발짝 물러서는 듯한 반응을 보이고는 있지만 그러한 안들을 내놓은 관계자들이 진실로 문제의 위험성을 깨닫고 잘못된 방침을 완전히 철회할 것인지는 아직도 분명치 않아 여전히 불안한 상태이다.

 경제위기를 맞아 정부가 모든 국립기관과 산하단체들의 조직이나 운영문제를 점검하고 그 개선방안을 모색하는 것은 너무도 당연한 일이다. 문화기관들의 경우라고 예외일 수는 없다. 사실 민간에 넘겨 더 잘 될 수만 있다면 적극적으로 이양을 고려함이 마땅하다. 그런데 국립문화기관이나 단체들 중에는 민간에 이양하는 것이 더 바람직한 것들도 있지만 절대로 그렇게 해서는 안되는 것들도 있어서 일률적인 조처는 국가적으로 크나큰 혼란과 치명적인 손실을 야기시킬 가능성이 높다는 데에 문제의 심각성이 있다. 이를 피하기 위해서 정책당국은 마땅히 문화기관들에 대하여 충분히 실태를 파악하고 그것에 의거하여 신중하게 판단을 내려야만 할 것이다. 박물관을 위시한 문화기관들의 역할이나 비중은 너무나 크고 중요해서 혹시라도 단순한 경제논리나 편의적 행정조처로 쉽게 재단되어서는 안될 것이다.

 국립박물관(민속박물관 포함)과 미술관을 민간에 이양한다면 중대한 문제가

야기될 것이다. 적어도 통일이 되고 국가 경제와 국민들의 문화인식이 진정한 의미에서 선진국 수준에 이를 때까지는 국립박물관과 미술관만은 지방자치단체나 민간에 이관하는 문제를 유보하는 것이 마땅하다고 본다. 현재로서는 현실을 무시한, 지나치게 이상론에 치우친 잘못된 결정이기 때문이다.

현재의 상황에서 국립박물관과 미술관을 민간에 위탁하는 것은 이미 다른 기회에 밝혔듯이 다음과 같은 이유로 타당하지 않다고 생각한다(『東亞日報』 제23897호, 1998. 6. 4).

첫째로, 박물관과 미술관에 소장되어 있는 문화재들은 우리 민족의 지혜와 슬기, 창의성과 미의식, 기호와 특성 등을 담고 있으며 우리의 문화와 역사를 말해주는 가장 소중한 국가의 자산이며 재산이어서 어떠한 위험에도 처하게 해서는 안된다. 국가와 정부는 이 소중한 문화재인 소장품들을 안전하게 보존 관리하여 후손들에게 온전하게 물려줄 숭고한 책무를 지니고 있다. 민간에 위탁했다가 소장품들이 분실되거나 훼손될 경우 그 책임을 누가 어떻게 질 것인가. 이것들이 없다면 우리가 유구한 역사를 지닌 뛰어난 문화민족임을 어떻게 내세울 수 있겠는가.

둘째로, 박물관 소장품의 수집, 발굴, 보존, 관리, 연구, 전시, 교육 등의 업무는 하나부터 열까지 전문적 지식과 투철한 사명감 없이는 제대로 수행할 수가 없다. 이러한 일들을 관장하는 고급 전문인력의 확보와 유지 또한 일반 기업체와는 전혀 다른 차원의 일이다.

셋째로, 박물관 사업은 수익성이 너무 낮아서 국가의 지원 없이는 정상적인 유지와 관리조차 어렵다. 민간에 위탁할 경우 곧 부실경영에 빠지게 되고 그렇게 되면 박물관 본래의 업무는 뒤틀리게 될 것이 뻔하다.

넷째로, 국립박물관을 넘겨받아 정상적으로 운영할 만한 민간을 찾을 수 있을까 의문이다. 충분한 재력과 투철한 사명감을 함께 갖춘 소위 '민간'을 현재의 경제적 여건 하에서 어디에서 어떻게 찾겠는가. 재벌을 위시한 기업들은 심각한 현재의 경제적 난국을 돌파하기 위해 심한 몸살을 앓고 있는 처지여서 수익성 없는 박물관사업을 스스로 떠맡을 실력과 여유가 있다고 보기 어렵다. 대학박물관에 맡

긴다는 소문도 있는 모양이나 그 실태나 실정을 조금이라도 안다면 그런 터무니없는 얘기는 나올 수 없었을 것이다. 모든 대학박물관들이 예외 없이 전문인력, 시설, 예산이 태부족하여 대학교육에조차 제대로 기여하지 못하고 있는 실정인데 무슨 수로 훨씬 덩치가 큰 국립박물관을 위탁받아 현재보다 더 나은 운영을 할 수 있겠는가.

다섯째로, 아직도 남북이 첨예하게 대치하고 있는 현재의 상황에서 유사시에 문화재의 일사불란한 조직적 보안관리가 절대적으로 요구되나 민간에 위탁할 경우 그것을 기대할 수 없다. 이와 관련하여 6 · 25사변 때를 유념할 필요가 있다. 문화재의 보존에 관한 한 몇 만 분의 일의 위험성에도 항시 대비해야만 한다.

여섯째로, 외국에 유출된 우리 문화재의 반환을 강력하게 요청하기 어려운 입장에 놓이게 될 수도 있다. 국내의 문화재 관리조차도 민간에 떠넘기는 정부가 무슨 면목으로 타국 정부에 우리 문화재의 반환을 당당하게 요구할 수 있겠는가. 여기서 외규장각 도서의 반환문제가 대두되었을 때 자기들이 더 아끼고 더 잘 보존할 수 있다면서 눈물로 반환을 저지하려 했던 프랑스 파리국립도서관 직원의 모습을 기억할 필요가 있다.

지금까지 문화재나 국립박물관과 관련하여 나온 정부측의 계획이나 안을 접하면서 분명해지는 것은 그것들을 입안한 공무원들이 자신의 국가적 문화유산이 얼마나 소중하며 왜 국가와 정부가 앞장서서 보존해야만 하는 것인지를 제대로 알고 있지 못하다는 점이다. 이는 결국 그들을 길러 낸 우리 교육에 심각한 문제가 있어 왔음을 드러내는 것이라 볼 수 있다. 대학교육에 참여하고 있는 한사람으로서 책임을 통감하며 심한 부끄러움을 느낀다. 앞으로 교육부와 문화관광부가 협력하여 모든 학교 교육과정과 공무원 교육에서 우리의 전통문화가 올바로 교육되고 인식되도록 제도적 뒷받침을 마련하는 것이 절실히 요망된다고 하겠다.

7. 대학박물관과 미술사 교육

　본래 박물관이란 유물이나 자료를 수집, 보관, 관리, 전시하며 조사 연구하고 아울러 대중의 역사적 이해를 증진시키고 전문가의 연구와 양성에까지도 도움을 주는 등 교육적 사명까지 아울러 가지는 다목적 임무를 띤 중요기관이다. 따라서 박물관의 역할은 세인의 통념을 훨씬 벗어나는 실로 지대한 것이다. 박물관 중에서도 대학박물관은 공공(公共) 또는 사설(私設)의 일반박물관에 비하여 교육적 사명이 무엇보다도 중요하다고 볼 수 있다. 대학박물관에도 구미(歐美)의 전통 있는 대학들의 경우처럼 특정 대학이 치중하는 전공분야들에 따라 고고박물관(考古博物館) 또는 미술박물관(美術博物館)부터 동식물박물관(動植物博物館)이나 지질박물관(地質博物館)에 이르기까지 다양하게 세분화되어 있을 수도 있고 여러 분야와 시대를 포괄하는 일종의 종합 박물관적인 성격을 띤 것들도 있다.

　우리 나라 대학들의 어려운 재정적 문제 등을 고려할 때 한 대학이 몇 개의 전문화된 대학박물관을 갖기란 불가능하며, 따라서 우리 나라의 대학박물관들이 종합 박물관 비슷하게 발전하고 있는 것은 매우 자연스러운 일이라고 하겠고, 또한 형편상 가장 바람직하다고 믿어진다. 그러나 우리 나라 대학박물관들의 소장품의 주를 이루고 있는 것은 역시 미술사 연구의 대상이 되는 서화, 조각, 도자기, 기타 각종 공예품과 고고학적 자료들이라고 하겠다.

　이러한 대학박물관들이 어떻게 미술사 혹은 고고학 교육에 이바지할 수가 있느냐 하는 문제를 생각해 보는 것은 매우 중요하다고 본다. 비록 정규 학과는 몇몇 대학들밖에 설치되어 있지 않지만 고고학이나 미술사는 우리 나라 대학들에서 많이 강의되고 있으며, 민족문화를 바로 연구하고 배우자는 기운이 다소 고조되고 있고, 또한 이 계통의 전문가의 체계적인 양성이 요구되고 있는 현실을 생각하면

공공(公共) 박물관들은 물론 각 대학박물관 기능의 활성화가 우리에게 가져다주는 결과는 상당히 클 것이 자명하다.

어느 기관이나 마찬가지로 대학박물관의 효과적인 기능도 그 구성 또는 타당성 있는 체제와 운영의 묘에 많이 좌우된다고 보겠다. 이러한 의미에서 우리 나라보다 미술사나 고고학의 학문적 전통이 깊은 선진국들의 대학박물관들은 어떻게 구성되어 있으며 그 계통의 학문들을 어떻게 합리적으로 교수(教授)하고 전문가양성에 힘쓰는가 살펴볼 필요를 느끼게 된다.

여기서 저자가 가까이서 접할 기회가 있었던 미국의 전통 있는 두 대학(하버드 대학과 프린스턴대학)의 박물관들을 대충 소개하여 우리 나라 박물관 특히 대학박물관들이 앞으로 발전해 나가는 데 있어서 하나의 참고 자료로 삼아 주었으면 한다.

전기한 두 대학 중 전자의 경우엔 피바디박물관이라는 대학박물관 내에 고고학 · 인류학 · 민속학 · 동물학 · 식물학 · 고생물학 · 지질학 등의 분야가 있다. 동 대학에는 피바디박물관 외에도 두 개의 미술박물관이 있는데 그 중에서 가장 널리 알려진 것은 포그 아트 뮤지엄(Fogg Art Museum)이다(후에 Sackler박물관이 추가로 설립되어 세 개의 미술박물관이 되었다). 이 미술박물관과 프린스턴대학의 미술박물관은 그 체제나 구성이 대동소이(大同小異)한데 미술박물관 내부에는 전시실이나 사무실들뿐만 아니라 미술사학과 또는 고고 · 미술사학과(후자의 경우)와 그 학과의 전공 도서관이 함께 들어가 있다. 해당학과의 사무실과 교수들의 연구실은 물론 강의실들도 또한 박물관 내에 위치하고 있다. 따라서 미술사에 관한 모든 강의와 연구 활동은 박물관 내에서 이루어지게 되어 있다. 이러한 체제와 기능은 타 학과들(이를테면 인류학, 생물학, 지질학 등)의 경우에도 마찬가지인 때가 많다.

박물관 내의 미술도서관에는 미술사와 고고학의 각 분야를 포괄하는 방대한 양의 도서와 학술잡지 그리고 사진과 슬라이드 등이 체계 있게 정돈된 채 비치되어 있어 연구, 강의, 세미나에 필요한 자료들을 쉽게 뽑아 이용할 수가 있다. 도서

관은 개가식으로 되어 있어 몹시 편리하며 능률적인데 서고의 벽에는 대학원 학생들의 책상을 놓아 학생들이 필요한 책들을 빌려다 놓고 공부할 수 있게 하는 등 최대의 편의를 제공하고 있다. 또한 강의실에는 모두 햇빛을 차단할 수 있는 간편한 암막 커튼이 장치되어 있고 환등기가 두 대씩 상비(常備)되어 있어서 강의나 세미나에서 충분한 비교 설명이 가능하다. 학생들은 슬라이드를 통해 공부한 것을 대학박물관이나 인근의 공공 박물관을 찾아가 실물을 직접 접하고 그렇지 못한 경우의 미술품들에 대하여는 미술도서관에 마련되어 있는 사진이나 서적들을 통해 배운 바를 익힌다.

한 건물 안에 같이 들어가 있는 박물관과 학과의 장(長)은 큰 규모의 기구들을 효율적으로 운영하기 위해 각각 다른 사람이 맡고 있으며 박물관의 각 전문분야(고대, 중세, 르네상스, 바로크, 이슬람, 현대, 동양미술 등)의 책임자(curator)는 학과의 전공교수들에게 맡기고 있다.

이것은 박물관과 학과를 긴밀하게 묶어 본래의 교육적 또는 인재 육성의 사명을 다하게 하자는 데 큰 의의가 있다고 보겠다.

박물관에는 또 소장품의 등록과 기록을 담당하는 등록실, 소장품의 과학적 보존과 수리를 맡아보는 보존실, 그리고 사진실 등도 부속되어 있다.

이렇게 학과, 박물관, 도서관이 삼위일체가 되어 협조하는 체제여서 학생들은 미술사의 이론과 실물을 함께 공부하면서 후일의 전문가로 착실히 자랄 수가 있는 것이다. 그밖에 타학과나 타대학 또는 공공 박물관 그리고 개인 소장가들로부터의 긴밀한 협조도 미술사 교육에 절대적인 중요한 요소가 되고 있으나 이곳에선 논외로 하겠다.

이상 미국에서 대학박물관 특히 일부대학들의 미술박물관들이 어떤 체제를 갖추고 있으며 어떻게 제기능을 하고 있는지를 간략히 소개하였다. 혹자는 이러한 체제가 우리 나라 현실에는 맞지 않는 지나치게 이상적인 얘기라고 일축할지도 모른다. 물론 그 대학들의 현재의 박물관들이란 백여 년씩 축적된 전통의 결정체로 단시일 내에 이루어질 성질의 것이 아니다. 그러나 반면에 장기간에 걸친 그들 관

계자들의 끊임없는 노력과 지혜의 산물임을 잊을 수 없는 것이다. 우리는 경제적 형편상 그런 모든 시설을 한꺼번에 갖출 수는 없지만 지금부터 장기적인 계획하에 점차적으로 노력해 간다면 궁극적으로는 해결될 수 있는 문제들이며 또 해결해야 할 과제들인 것이다. 선진국에선 현실인 것이 우리에게는 현실성이 먼 이상론처럼 들리는 우리 현실을 긍정적으로 이해하면서 보다 합리적으로 실시될 미술사 교육의 장래를 밝게 내다본다.

8. 대학박물관 발전을 위한 협의

오늘날 우리 나라의 대학박물관들은 잘 인식되고 있듯이 두 가지 큰 사명을 갖고 있다고 믿어진다. 그 하나는 대학교육 내지는 사회교육에 적극적으로 이바지하는 것이고 다른 하나는 우리 역사와 문화를 연구하는데 필요한 각종 문화재를 수집, 보존, 전시, 조사, 연구하는 문화기관으로서의 기능을 발휘하는 일이라 하겠다. 즉 국가발전에 긴요한 교육적 기능과 문화적 기능을 함께 발휘해야 할 책무를 갖고 있다. 우리 나라에서 대학박물관이 발전하게 된 연유도, 또 앞으로 더욱 발전해야만 할 당위성도 바로 이러한 사명에서 찾아볼 수가 있다.

1930년대에 싹이 돋아나기 시작한 우리 나라의 대학박물관은 반세기가 지난 오늘에 이르기까지 적어도 외적으로는 많은 성장을 해 왔다. 1961년 5월 5일에 결성된 한국대학박물관협회의 회원 학교수가 당시의 18개교에서 1982년 6월 총회 때를 기하여 52개교로 늘어난 한 가지 사실만으로도 이를 쉽게 짐작해 볼 수가 있다(현재는 70개교임). 그러나 이러한 외적인 성장과 더불어 내적인 발전이 과연 알차게 이루어져 왔는지, 그리고 주어진 사명을 철저히 수행해 왔는지에 대해서는 반드시 긍정적으로만 보기는 어려운 게 사실이다.

아직도 많은 대학들이 대학박물관의 설립을 보지 못하고 있으며, 이미 설립된 박물관들조차 박물관다운 인적 구성이나 시설, 그리고 재정적 여건을 갖추고 있지 못한 경우가 많다. 즉 실질적으로 대학박물관으로서의 역할을 제대로 수행하지 못하고 있는 대학들이 많은 것이다. 이러한 상태의 개선 없이는 대학박물관의 진정한 발전을 기대하기는 어렵다.

현재 대부분의 대학박물관들이 안고 있는 많은 문제들은 인재난, 재정난, 시설난의 소위 3난(三難)으로 집약된다. 말하자면 거의 모든 대학박물관들이 다소

간을 막론하고 이 3난을 겪고 있는 것이다. 이러한 3난은 비단 대학박물관만이 겪고 있는 것은 물론 아니다. 우리 나라의 많은 교육기관과 문화기관들이 겪고 있는 보편적인 현상이라고도 볼 수 있다. 그러나 그것이 대학박물관의 경우에는 더욱 심각한 상태에 있는 것이다. 이 3난을 어떻게 극복하느냐에 대학박물관 발전의 관건이 달려 있다고 볼 수 있다. 전문인력의 확보와 기용, 대학박물관 사업을 펴고 이끌어 가기에 적정한 재정적 지원, 그리고 소기의 역할과 기능을 충분히 발휘할 수 있는 제반시설의 확보가 이루어질 때 각 대학박물관은 비로소 제 궤도에 오르게 될 것이다.

오늘 한국대학박물관협회가 이러한 모임을 갖게 된 것도 결국 상기한 문제들을 어떻게 해결할 것인지를 함께 모색해 보자는 데 가장 큰 뜻이 있다고 볼 수 있다. 이러한 관점에서 대학박물관의 발자취를 더듬어 보고, 현재 우리가 안고 있는 제반문제들을 파헤쳐 보며, 그 개선방안을 함께 탐색해 보는 것은 매우 큰 의미를 지니고 있다고 하겠다.

우리 대학박물관 관계자들의 이러한 노력이 앞으로 결실을 맺게 될 것으로 본다. 또한 이러한 노력이 각 대학의 경영자들은 물론, 대학박물관과 관계가 깊은 문교부나 문화공보부 당국의 이해를 넓히고 따뜻한 배려를 얻게 되는 계기가 되었으면 하는 마음 간절하다. 대학박물관의 기능과 역할이 국가적으로 매우 중요하기 때문이다.

9. 전환기의 서울대학교 박물관

I.

　서울대학교 박물관은 현재 큰 전환기에 처해 있다. 새 박물관 건물로의 이전을 계기로 직제의 개편, 기능과 역할의 확대, 시설의 보완 등을 합리적으로 이룩해야 하기 때문이다. 이러한 전환기에 처해 있는 서울대학교 박물관이 겪고 있는 어려움이 한두 가지가 아님을 솔직하게 털어놓아야 하겠다. 왜냐하면 이와 같은 어려움들을 제대로 인식하고 그것들을 무리 없이 풀어 나가는 것이 전환기를 원만히 극복하고 발전을 위해 발돋움할 수 있는 길이기 때문이다. 이 어려움들은 박물관 자체가 안고 있는 내적인 것들과 박물관 밖으로부터 오는 외적인 것들로 구분될 수 있을 것이다. 그러나 이것들은 내적인 것이든 외적인 것이든 상호 밀접하게 연관되어 있어 굳이 구분하여 살펴볼 필요가 없을 듯하다.

　서울대학교 박물관이 안고 있거나 겪고 있는 어려움들을 간단하게 언급하여 보고자 한다. 이것이 다른 대학박물관들에도 다소나마 참고가 된다면 다행이겠다.

　①전문인력의 부족, ②예산의 부족, ③이전 준비의 미비, ④종합화에 따르는 분야간의 균형 조정, ⑤신축건물의 보강, ⑥박물관에 대한 학내의 인식부족

　이것들 이외에도 자질구레한 어려움들이 많지만 제일 크고 본질적인 것들은 위에 언급한 것들로 집약될 수 있다고 본다. 이것들에 관하여 약간의 설명을 가할 팔요가 있겠다.

　첫째, 전문인력의 부족은 매우 심각하다. 현재는 관장을 제외하고는 단 2명의 학예연구사와 1명의 미술사(美術士)가 고고학, 미술사, 민속학 관계의 자료 1만 점 이상을 다루고 있다. 이 턱없이 부족한 인력 때문에 소장하고 있는 자료들에 대

한 조사조차 제대로 되어 있지 못하며 이전 준비는 황소걸음처럼 느리게 진행되고 있다. 이 어려운 상황에서나마 이전 준비에 박차를 가하기 위하여 대학원학생들과 봉사장학생들을 동원하여 학예원들과 조를 짜서 소장 유물의 총점검, 촬영, 컴퓨터 입력을 동시에 추진하고 있다. 그들의 희생적인 봉사정신과 협력이 고마울 뿐이다. 물론 이러한 문제를 해결하고 이전을 계기로 도약하기 위한 구체적인 이전계획안을 대학본부에 제출하고 그 결과를 기다리고 있다. 이 안이 대학과 정부당국에 의해 합리적으로 확정되기를 기대한다.

둘째, 예산의 부족을 지적하지 않을 수 없다. 1984년부터 1991년 현재까지 박물관의 신축을 위하여 이미 31억원이 소요되었고 앞으로도 이전 개관을 위해 많은 예산이 필요한 실정이다. 이는 현재의 우리 나라 경제수준과 대학의 예산형편을 고려하면 실로 버거운 것이 사실이다. 7년 이상의 긴 공사기간, 그간의 물가와 인건비의 급격한 상승 등이 더욱 건축비의 증액을 유발시켰다. 이유야 어떠하든 박물관이 이처럼 많은 예산을 지원 받고도 예산 부족을 운운하는 것은 염치없는 일로 느껴진다.

그러나 막대한 건축비 이외에는 자료의 정리와 수리, 새 자료와 특수장비의 확보, 연구와 조사, 전문인력의 활용 등에 따르는 예산의 지원은 대단히 미미한 실정이다. 앞으로 건축이 완료된 다음에는 박물관의 역할이 원활하게 이루어질 수 있도록 실질적인 운영에 보다 많은 예산의 뒷받침이 있어야 하겠다.

셋째, 이전 준비가 아직 충분하게 되어 있지 못한 점도 큰 부담이 되고 있다. 그 동안 서울대 박물관은 앞에 언급한 바와 같이 전문인력 및 예산의 부족, 활발한 발굴사업 등으로 인하여 철저한 소장품 조사, 구체적인 전시계획의 수립, 이전에 대비한 유물 포장작업 등의 기초적인 일들을 제대로 하지 못하였다.

그러나 신축중인 박물관 건물이 1992년 여름쯤에 일단 완성될 것으로 예측되므로 박물관의 이전 및 개관은 예산의 뒷받침 등 모든 것이 제대로 되면 1993년 가을 개교기념일에 실시될 예정이어서 그 준비 작업이 코앞에 다가선 급박한 사항이 되어 있다. 더이상 미룰 수가 없는 형편에 처한 것이다.

이 때문에 임시 휴관을 하면서 이전 준비에 모두 몰두하고 있다. 소장품의 점검 및 조사, 부분적인 수리와 보수, 촬영, 전시계획구상, 직제개편안 마련, 신축건물 점검, 신축 개관한 타박물관들에 대한 방문 조사 등 밖에서는 보이지 않는 많은 일들을 꾸준히 하고 있다. 대학박물관이 지닌 전시와 교육 기능을 한동안 발휘할 수 없음은 진실로 가슴 아픈 일이나 어쩔 수 없음이 안타까울 뿐이다. 모든 것이 제대로 이루어져 한시바삐 박물관이 소기의 역할과 기능을 제대로 발휘할 수 있는 날을 맞이하게 되기를 간절히 바라고 있다.

넷째, 종합박물관으로의 출발에 따르는 분야간의 기능과 역할의 분담 조정문제도 큰 어려움 중의 하나이다. 박물관이 대학본부에 제출한 이전계획안에 의하면 ①고고역사부, ②전통미술부, ③현대미술부, ④인류민속부, ⑤자연사부를 둘 예정이다. 이는 대학 내의 박물관에 대한 분야간의 욕구와 희망을 최대한 수렴하기 위한 것이다.

그러나 전시실 5개에 총 전시면적 600평에 불과한 공간(과장되어 소개된 규모와는 현저한 차이가 있음)에 이 모든 분야들을 포함하여 무리 없이 운영하는 일은 결코 용이하지 않다. 특히 확보된 소장품이 전혀 없는 현대미술과 자연사 분야의 동시 개관에는 더욱 많은 난관이 있을 것이 예상된다. 이러한 상황하에서는 우선 현재까지 확보되어 있는 소장품을 중심으로 하여 일차적인 이전 개관을 하고 다음 단계에 가서 소장품이 전혀 없는 분야로 전시를 확대해 나가는 방식을 취할 수밖에 없을 듯하다.

박물관으로서는 되도록 많은 분야가 참여하기를 바라고 있고 또한 각 분야가 공평한 기회를 가질 수 있도록 최대한 배려를 하고 있으며, 일종의 종합박물관으로서의 기능이 제대로 발휘될 수 있도록 하기 위하여 신중하게 대처하고 있다. 모든 분야의 관계자들이 이러한 취지를 이해하고 합리적인 사고를 하면서 협력을 아끼지 말아야 하리라고 본다. 다른 대학박물관에서는 일찍이 볼 수 없었던 일로 서울대 박물관은 더욱 심각한 어려움을 겪고 있다. 앞으로 언젠가는 앞에 열거한 분야들이 각기 독립된 박물관을 갖게 되기를 희망하면서 우선은 현실과 타협하는 수

밖에 없으리라고 본다. 현재로서는 종합박물관 안에서 최대한 자율성을 보호받는 각각의 부서로서 존재하면서 앞으로의 발전을 위한 토대 구축에 전력하는 것이 바람직하리라고 생각한다. 또한 분야마다의 독립을 위하여 박물관은 최대한 협조를 아끼지 말아야 할 것이다.

다섯째, 신축건물이 훌륭한 박물관 공간이 되도록 시설 면에서 보완해야만 한다. 이 건물에 대하여는 누차 전문가들을 청하여 점검하였으며, 그 결과를 대학본부에 보고하였다. 이에 관해서도 시설 부서가 최선을 다하여 줄 것으로 믿고 구체적인 언급은 생략하기로 하겠다.

여섯째, 대학 내외에 퍼져 있는 박물관에 대한 인식부족이나 오해도 또한 대단히 큰 어려움이 되고 있음을 지적하지 않을 수 없다. 그것들은 ① 박물관은 특정 분야에 한정된 기구이고, ② 돈이 많이 드는 불요불급한 시설이며, ③ 대학박물관으로서는 규모가 너무 크다는 등 세 가지로 대별된다.

즉 박물관이 도서관처럼 꼭 필요한 것은 아니라는 견해가 은연중에 퍼져 있음을 느낀다. 아마도 이러한 인식은 박물관의 역할과 기능에 대한 이해가 충분치 않기 때문에 비롯된 것으로 믿어진다. 박물관이 각종 유물과 작품들을 수집, 정리, 보관, 연구, 조사, 전시함으로써 역사와 문화를 밝히고 교육적 기능을 발휘하는 막중한 소임을 지니고 있음을 의외로 가볍게 보는 경향이 없지 않다.

이렇게 된 데에는 물론 박물관 관계자들에게도 책임이 있다고 본다. 되도록 많은 분야를 참여시키고 교육적 기능을 다각도로 발휘하기보다는 장기간에 걸쳐 특정 분야에 편중되게 운영함으로써 대학 내의 공감대를 형성하지 못한 점이 그 이유의 하나일 것이다. 따라서 앞으로는 대학인 누구나 자기의 전공의 눈으로 이 박물관을 이용하도록 배려해야 하리라고 본다. 이렇게 함으로써 본래의 박물관 기능을 되찾고 대학 내의 이해도 제고시켜야 하겠다.

또 하나의 이유는 돈이 많이 드는 것에 대한 부정적 견해라고 볼 수 있다. 박물관이 현재 대학의 어려운 재정 형편에서 많은 돈을 신축건물에 필요로 하고 있고 이것이 대학당국에 대단히 큰 부담이 되고 있는 것은 사실이며 이에 대하여는

박물관에 몸담고 있는 사람으로서 한편으로는 고맙고 또다른 한편으로는 송구스러움을 느낀다. 그러나 이 점도 생각하기에 따라서는 본질적으로 인식의 문제와 보다 연관된다고 여겨진다. 즉 대학의 교육과 문화를 위하여 박물관이 다른 시설들과 마찬가지로 꼭 필요하다고 판단되면 대국적인 측면에서 비용의 문제도 좀더 너그럽게 볼 수 있을 것이다. 오히려 어렵더라도 충분히 투자하고 투자한 만큼 박물관이 제대로 기능을 발휘하도록 하는 것이 대학의 교육과 연구를 위하여 바람직하다고 생각한다.

박물관에 대한 올바른 인식은 우리 국민 모두에게 요구되는 사항이다. 그러나 그 중에서도 서울대학교의 구성원들에게는 더욱 절실하게 요청되는 일이 아닐 수 없다. 우리 나라 교육과 문화 발달이 상당부분 서울대학교와 밀접하게 연관되어 있기 때문이다.

이와 관련하여 미국의 하버드대학에는 미술박물관만도 3개나 있고 이밖에 인류민속과 자연사분야를 포함하는 거대한 피바디박물관이 있음을 상기시키고 싶다. 영국의 캠브리지대학에는 각종 박물관이 무려 열 개나 있음도 유념된다. 중진국에 겨우 들어선 우리의 실정을 뻔히 알면서도 굳이 이처럼 외국 최고의 대학들을 예로 드는 이유는 그것들이 앞으로 우리가 맞이하게 될 선진국시대의 바람직한 대학의 모습을 보여 주기 때문이다. 이 대학들도 그처럼 쉽게 여러 훌륭한 박물관들을 세운 것이 결코 아니며, 더구나 불요불급한 시설로 지니고 있는 것이 아님을 우리는 멀리 내다보고 되새겨야 하리라고 본다.

차제에 참고 삼아 서울대 신축박물관 건물의 규모에 관하여 약간 언급해 둘 필요를 느낀다. 서울대 박물관은 "동양 최대의 대학박물관"이라고 과장 소개된 바와는 달리 건평 1,865평에, 앞에서도 지적한 것처럼 전시실 5개로 전시면적 600평, 수장고 면적 181평에 불과한 아담한 크기의 건물이다. 국내에서는 신축 대학박물관들 중에서 건평, 전시실 숫자, 전시면적, 수장고면적 등 규모 면에서 연세대학교박물관, 영남대학교박물관, 원광대학교박물관 등에 이어 네번째쯤에 해당된다(별표 참조). 그러나 대학 내의 여러 분야들에 따른 욕구에 대비시켜 보면 전시면

적의 효용성은 이 대학들에 비하여 훨씬 미치지 못한다. 이렇듯 서울대 박물관의 신축건물은 대학의 위상이나 요구에 비하면 오히려 협소하고 작은 것임을 알 수 있다.

표 신축 타대학박물관과의 비교 <div style="text-align:right">1991년 현재</div>

구분 / 대학별	개관일시	건축 및 이전 소요 일시	전체면적	전시실 면적	수장고 면적	신축이전 예산	1년 소요 예산(현황)	소장품수	비고
서울대 박물관	1993년 10월 예정	1984년 착공	1,865평	600평 (5실)	181평 (4개)	1974 – 1991 현재 (31억원)		1만 여 점 (발굴유물 별도)	
연세대 박물관	1988년 3월	1985년 착공	약 2,997평	816평 (10개)	128평 (4개)	약 80억원	약 1억원	약 13만 점 (발굴유물 포함)	
영남대 박물관	1989년 11월	1985년 착공	2,224평	710평 (11실) 1층 5실 2층 6실	274평 (4개)	약 40억원	약 1억 5천만원	1만 3천 점 (발굴유물 포함)	
원광대 박물관	1987년 6월	1984년 착공	1,850평	770평 (9개)	약 250평 (4개)	약 33억원	약 6천만원	1만 8천 점	
이화여대 박물관	1990년 8월 7일	1988년 착공 – 1989.10.19 완공	1,300평	400평 (7실) 1층 2실	250평	약 42억원	약 6천만원	약 1만 2천 점	미술사 자연사 박물관 별도

II.

앞에서는 현재 서울대학교 박물관이 처해 있는 상황 및 겪고 있는 어려움에 관하여 언급했으나 이제부터는 이전 개관을 계기로 하여 앞으로 해야 할 일들에 대해서 얘기해 보기로 하겠다. 특히 이제부터 역점을 두어 꾸준히 추진해야 할 가장 기본적인 것들만을 간추려서 언급하고자 한다. 우선 그 일들을 열거해 보면 다음과 같다.

① 박물관 업무의 기초 구축

② 대학교육에의 충실한 기여

③ 연구 및 조사활동의 활성화

④ 전시기능의 다양화

⑤ 사회교육 기능의 발휘

이 다섯 가지가 제대로 이루어진다면 전환기에 처해 있는 서울대 박물관은 더 바랄 것이 없는 훌륭한 기관이 되리라고 믿는다. 이것들에 관하여 약간의 설명을 보탤 필요가 있겠다.

첫째, 박물관이 모든 면에서 제 기능을 제대로 발휘하기 위해서는 무엇보다도 기초를 다지고 내실을 기하는 일이 절실하게 필요하다고 본다. 직제개편의 확정, 필요한 인원의 확보, 소장 유물의 말끔한 정리와 철저한 카드화 및 전산화, 운영체제의 정비 등이 이루어져야 한다. 이 기초를 다지는 일은 가장 원칙적이고 또 실제로 제일 필요한 일임에 이론의 여지가 없다. 그러나 이 일은 결코 쉽지 않고 또 시간을 요하는 것이어서 차근차근 꾸준히 다져 나가는 것이 필요하다고 본다.

둘째, 대학교육의 충실화에 이바지해야 하겠다. 대학박물관은 일차적으로는 그 소속 대학의 연구와 교육에 기여해야 할 책무를 지니고 있다. 그러므로 서울대 박물관은 서울대학교의 연구와 교육에 적극 참여하고 공헌해야 한다고 본다. 이를 위하여 서울대 박물관 소장품과 연관이 깊은 분야들은 물론 그 밖의 분야의 교육에도 기여할 수 있는 방안을 계속 모색해야 하리라고 본다.

이와 관련하여 박물관이 소장하고 있는 유물이나 작품들은 반드시 그 해당분야 사람들에게만 도움이 될 수 있다고 보는 것은 잘못된 견해임을 이 기회에 지적해 두고 싶다. 그것들은 거의 모든 분야의 사람들에게 도움이 된다. 예를 들어서 박물관에 전시되어 있는 도자기를 보면서 미술사 전공자는 미술사적 측면을, 미학 연구자는 미학적 측면을, 과학 전공자는 과학적 측면을, 경제 전공자는 경제적 측면을, 미술 전공자는 조형적 측면과 제조기법을 엿보게 될 것이다. 이처럼 하나의

유물을 놓고도 각자 자기의 전공의 눈으로 그것을 관찰함으로써 전공상의 보탬을 얻게 되리라고 본다.

비단 이러한 전공상의 이유만이 아니라 그것들을 통하여 우리의 선조들 또는 인류가 쌓아 온 역사와 문화를 이해하고 정서를 순화한다는 점만으로도 누구나 그것들을 보고 즐기고 이용할 가치가 충분히 있는 것이다.

따라서 서울대 박물관은 이러한 전시를 통하여 대학 교육과 우리 문화 발전에 이바지하고자 한다. 또한 다양한 활동을 통하여, 그리고 되도록 많은 분야의 참여를 유도하여 대학교육의 충실화에 기여코자 노력할 것이다. 이를 위해 대학 내의 박물관에 대한 욕구는 그것이 타당한 것인 한 최대한 수용할 계획이다. 또한 서울 대박물관이 서울대인뿐만 아니라 서울 시민 모두의 학구적 안식처가 되기를 원하고 있다. 그리고 활발한 현장교육의 장이 되기를 바라고 있다.

셋째, 연구 및 조사활동을 적극화해야 하겠다. 대학박물관은 연구기관이기도 하다. 박물관의 학예직을 전문분야의 연구자들이 맡은 이유도 이 때문이다. 박물관이 활성화되려면 연구조사 활동이 적극적으로 이루어져야 하며 그 결과가 전시를 통하여 반영되어야만 한다. 또한 출판물에 담겨져야 한다.

이전 개관이 된 후에는 소속 학예원들의 연구를 독려함은 물론, 개관 준비를 위해 중단하고 있는 발굴을 비롯한 각종 조사활동도 박물관의 다른 업무들에 지장을 주지 않는 범위 내에서 재개할 생각이다.

이밖에 박물관 자료들을 이용하여 연구를 하고자 하는 학내외의 사람들에게 적극적인 협조를 제공함으로써 각 분야의 연구에 기여하게 될 것이다.

넷째, 전시기능의 다양화를 추구해야 하겠다. 상설전시를 충실하게 하는 이외에 주제별 특별전을 종종 개최하여 전시기능을 다양화하고 대학내외의 지적 욕구에 부응토록 노력할 예정이다. 워낙 전시공간의 제약이 심하여 많은 어려움이 예상되지만 운영의 묘를 살려서 꼭 해야 할 일이라고 본다.

이와 관련하여, 서울대학교의 변천사를 보여 주는 각종 자료들과 역대 저명 교수들의 유고 등을 모아서 전시하는 방안도 생각해 보고 있다. 이 일도 이전개관

이 완료된 뒤에는 여유를 가지고 추진할 수 있으리라고 본다.

다섯째, 사회교육 기능을 발휘할 필요가 있다고 본다. 이 점은 자칫 오해받을 소지가 있음을 잘 알고 있다. 그러나 대학박물관은 자체 대학 내의 역할을 충실히 함과 동시에 그것이 속해 있는 지역의 문화 발전에도 기여할 책임을 지니고 있다고 본다. 이 점에 관해서 이제까지 대학들이 지나칠 정도로 소홀히 해 온 것이 사실이나 앞으로는 반드시 개선되어야 하리라고 생각한다.

다만 서울대학교는 서울에 위치하고 있고 또 서울에는 사회교육 기능을 발휘하는 기관들이 많이 있어서 지역적 측면에서의 부담은 크게 느끼지 않고 있다. 그러나 서울대학교가 국가의 예산으로 운영되는 국립대학인 동시에 국내 유수의 대학이므로 이에 따르는 책무는 각별하다고 생각한다. 이런 측면에서 다른 대학박물관들이 하기 어려운 사회교육 기능을 생각해 볼 수 있겠다. 이와 관련하여 ① 각급 박물관의 학예원 양성 및 재교육, ② 각급 학교의 역사교사 및 미술교사의 교육, ③ 미술작가들을 위한 교육 등이 중요한 문제로 떠오른다.

정부는 문화부를 중심으로 앞으로 천 개의 박물관이 세워지도록 노력하고 있으며 이러한 선진화 추세에 따라 박물관과 학예직이 대폭 늘어날 전망이다. 이에 따른 학예직의 양성과 재교육의 필요성이 크게 대두되고 있다. 이러한 문제를 대학의 관련학과들과 연계하여 풀어 나간다면 국가적으로 큰 기여가 될 것이고 국가에 진 빚을 박물관이 부분적으로나마 갚는 결과도 되리라고 본다.

전통문화와 깊은 연관이 있는 역사와 미술 분야의 교사들이 전통문화에 관하여 구체적으로 알지 못하여 야기되는 교육상의 손해는 실로 막대한 것이다. 이것을 극복하기 위하여 이들에게 전통문화에 대한 교육의 기회를 부여하는 것이 절실하다. 작가들에게도 한국미의 창출에 도움이 되도록 우리 미술의 특징과 흐름을 파악하게 하는 일이 긴요하다.

이상의 사회교육에 관해서는 대학당국의 승인, 교육부와 문화부의 협력, 학내의 협조, 박물관 자체 내의 여건 조성 등 여러 가지 복잡한 문제들이 개재되므로 장기적 안목에서 차근차근 풀어가야 할 일이라고 생각한다.

III.

　이상 서울대학교 박물관이 처해 있는 여러 가지 어려운 상황과 앞으로 해야할 바람직한 일들을 간략하게 언급하였다. 이런 것들의 대부분은 서울대인 모두가힘을 합쳐야만 극복할 수 있는 것임이 유념된다. 박물관만의 문제이고, 박물관만이 풀 수 있는 것이라면 상황은 훨씬 단순할 것이다. 그러나 그렇지 않은 것임에문제의 심각성이 있다.

　박물관의 중요성을 깨닫고, 따뜻하게 감싸주며, 발전의 도약을 기할 수 있도록 도와 줄 것을 서울대인 모두에게 진심으로 요망한다. 전환기에 처해 있는 서울대박물관이 진실로 훌륭한 대학박물관으로 발돋움하느냐 아니면 외모만 커지고내용이 허술한 기관으로 명맥만 유지하게 될 것이냐가 박물관 구성원들의 진지한노력과 함께 서울대인들의 따뜻한 이해와 올바른 인식 그리고 적극적인 지원 여부에 달려 있기 때문이다. 박물관 관계자들은 최선을 다할 것임을 이 기회에 다시 한번 다짐하는 바이다.

1. 문화부의 독립을 청원함

　제6공화국의 출현을 기뻐하고 누구보다도 많은 기대를 갖고 지켜보고 있는 것은 문화계에 종사하고 있는 사람들일 것입니다. 그 제일 큰 이유는 대통령께서 역대의 국가 원수들과는 달리 경제발전과 함께 문화진흥의 중요성을 인식하시고 그것을 위하여 오랫동안의 국가적 과제이자 숙원이었던 문화부의 독립을 공약하셨기 때문입니다. 전통문화의 연구에 열심히 종사해 온 저희들은 대통령의 이러한 높은 뜻을 대단히 감사하게 생각하고 있습니다.

　또한 우리 국민 모두는 제6공화국의 통치기간에 문화 발전의 확고한 토대가 마련되기를 진심으로 갈망하고 있습니다. 이를 위해서는 정부의 적극적인 지원과 함께 문화정책의 효율적인 수행을 위한 합리적인 제도적 장치의 마련이 대단히 중요하다고 봅니다. 특히 전통문화에 대하여는 이 점이 더욱 절실하다고 판단됩니다.

　전통문화의 중요성은 아무리 강조해도 결코 충분할 수가 없을 것입니다. 그것은 국가를 지탱하는 근간이 되며, 국민의 문화적 긍지를 키워 줄뿐만 아니라 정치와 경제를 안정되게 하고, 대외적으로는 국체를 뚜렷하게 해주는 요체가 됩니다. 따라서 전통문화에 대한 합리적인 대응이야말로 앞으로의 국가발전과 민족문화의 창달에 가장 중요한 관건이 됨을 부인할 수 없습니다.

　특히 저속하고 향락적이며 소비성향적인 외래의 퇴폐문화가 창궐하여 문화적 주체성과 민족적 자긍심을 잃는 국민의 수가 현저하게 늘어나면서 각종 부조리가 빈번하게 생겨나고, 귀중한 문화재들이 날로 산일되어 가고 있는 상황에서는 더욱 더 전통문화에 대한 적절한 대책이 시급하게 요망된다고 생각합니다.

　이에 저희들은 제6공화국을 이끌어 가시는 대통령과 관계 장관들께 다음과 같은 몇 가지를 건의하오니 사려 깊은 배려를 하시어 정책에 반영하여 주시기를

바랍니다.

첫째, 문화진흥정책을 제6공화국의 제일의 시정목표로 삼아 주시기 바랍니다. 이것은 금전만능주의적이며 경제편향적인 세태에 식상한 국민들에게 새로운 희망을 안겨 주고 아울러 문화 발전에 참신한 용기와 바람을 불어넣어 줄 것입니다. 이것이 분명 역사상 하나의 획을 긋는 일이 될 것임을 민족문화의 발전에 큰 공헌을 한 조선왕조의 세종대왕과 영조 및 정조의 치세를 보아도 알 수 있습니다. 문화정책을 효율적으로 수행하기 위해서는 많은 연구와 어느 정도의 정부기구의 개편이 불가피하게 요구될 것으로 봅니다.

둘째, 문화부의 명실상부한 독립을 이루어 주시기 바랍니다. 위에서 말씀드린 문화정책을 제일의 시책으로 이끌어 가시기 위해서는 현재처럼 공보와 결합하거나 행정개혁위원회가 제시한 것처럼 체육과 결합하는 차선의 방법을 좇아서는 안 되리라고 봅니다. 그렇게 할 경우 장기적인 안목에서 문화를 집중적으로 다루기 어렵게 되며 체육 분야의 발전에도 아무런 도움이 되지 못할 것입니다. 이질적인 두 분야를 억지로 결합시켜 놓았을 때 그것이 두 분야의 발전을 상호 억제시키는 결과를 초래함은 수많은 사례를 통하여 자명한 사실입니다.

또한 문화체육부로 개편할 경우 현재의 문화공보부로 되어 있는 것보다 하등 나을 것이 없을 뿐만 아니라 문화부를 독립시키겠다는 대통령의 높으신 뜻과 공약이 충실하게 지켜지지 않은 것으로 오인될 소지가 대단히 많습니다. 또한 이것은 결과적으로 수많은 문화인들을 실망시키고 앞으로 적극적으로 펼쳐야 할 문화정책의 시행에도 지장을 초래하게 될 것으로 판단됩니다. 그러므로 명실공히 단순하게 문화만을 다루는 문화부의 독립을 확정짓는 것이 반드시 필요하다고 확신합니다.

셋째, 문화재청의 설립이 무엇보다도 시급하게 요망됩니다. 우리 민족의 문화적 창의력과 특징을 가장 잘 드러내 보여 주고 또한 새로운 문화의 창출에 토대와 밑거름이 되어 주는 것은 말할 것도 없이 각종 문화재들입니다. 그러므로 문화재들을 제대로 관리하고 연구하는 일이 문화정책 중에서 제일 중요하고 기본적인 일이라 하겠습니다.

우리 나라는 유구한 역사를 이어오는 동안 수많은 수준 높은 문화재들을 남겨 놓았으며, 이러한 방대한 양의 업무를 문화공보부의 일개 외국(外局)인 문화재관리국이 힘겹게 전담하여 왔습니다. 하나의 외국이 수천 년 동안 쌓여 온 엄청난 양의 문화재를 제대로 관리한다는 것은 행정적으로나 재정적으로 무리한 일임을 부인할 수 없습니다. 이 때문에 문화재 관리에 여러 가지 부작용이 생겨나고 있습니다.

이러한 업무량을 제대로 소화해 내면서 문화 발전에 적극적으로 기여할 수 있도록 하기 위해서는 현재의 문화재관리국을 승격시켜 문화재청으로 함이 옳다고 봅니다. 이렇게 함으로써 부족한 인원을 보충하고 지방마다 관리부서를 설치하여 문화재 관리능력을 제고시키고 전통문화의 계발에 기여할 수 있으리라 봅니다.

넷째, 국립문화재연구소의 설립이 필요합니다. 현재 문화공보부의 문화재관리국 산하에 문화재연구소가 있으나 직제상 제한이 심하여 학예직의 보충이 어렵고 이로 인하여 연구 업무를 제대로 수행하지 못하고 있습니다. 훌륭한 문화재가 아무리 많아도 그것들을 제대로 연구하지 못하면 그 진가를 밝힐 수 없으며 더구나 새 문화창조에 활용되기를 기대할 수가 없습니다. 그러므로 현재의 연구소를 문화재관리국으로부터 독립시켜 국립문화재연구소를 설립해 주시는 것이 꼭 필요하다고 봅니다.

다섯째, 국립중앙박물관의 승격이 요망됩니다. 국립중앙박물관은 수천 년 동안에 창출된 우리 문화재의 정수를 수집, 보관, 연구, 전시, 교육하는 기관으로서 국가와 민족의 보고이며 자랑거리입니다. 우리 민족이 창출해 온 문화와 역사의 발자취를 국민들에게 일깨워 주는 막중한 곳입니다. 이 때문에 외국의 경우에는 자국의 대표적인 국립박물관의 관장을 장관급의 전문가로 임명하는 것이 상례로 되어 있습니다. 현재 우리 나라 국립중앙박물관장의 직급은 1급에 머물러 있습니다. 이러한 실정이므로 외국의 대표적인 박물관과의 교류에 있어서도 나라의 체면이 서지 않으며 업무상으로도 많은 어려움이 따르고 있습니다.

더구나 경주, 공주, 부여, 광주, 진주, 청주 등지의 분관과 국립민속박물관을 통솔하고 있으며 앞으로 대구와 전주에도 분관을 설립할 예정이어서 국립중앙박

물관의 업무량은 엄청난 것입니다. 이 때문에 국립중앙박물관도 문화재관리국과 마찬가지로 많은 어려움을 겪고 있습니다. 그러므로 국립중앙박물관의 격을 올리고 업무의 효율성을 높일 수 있도록 기구확충을 시켜 주심이 옳다고 봅니다.

이상 전통문화의 적극적인 계발을 위한 제도적 개선의 필요성을 지적하였습니다만 이것들이 대부분 현재의 정부기구의 확충을 필요로 하는 것들이어서 보기에 따라서는 "작은 정부"를 지향하는 제6공화국의 정책에 합당치 않은 것으로 잘못 간주될 소지가 많을 듯합니다. 그러나 앞에 제시한 기구들은 이미 진작부터 합리적으로 개편되어야 했을 것을 경제발전에 주력하느라고 시행하지 못한 것일 뿐 결코 불합리한 확충으로 볼 수는 없습니다. 즉 당연히 그렇게 되었어야 할 것이 되지 못한 채 현재에 이르게 된 것일 뿐입니다. 그동안 경제관계의 기구들을 비롯한 정부의 여러 기관과 조직들이 놀라울 정도로 확충되어 온 것과 비교해 보면 그동안 과거의 정부들이 문화에는 충분히 배려하지 못했음이 자명해집니다.

또한 정부의 기구란 정부의 시책과 직접 관련을 맺을 수밖에 없으며 문화진흥을 과거의 어느 정부보다도 적극 추진코자 하는 제6공화국으로서는 문화기관들에 대한 적절한 배려는 다른 어느 것보다도 필요하며 그에 대한 조처는 국민들의 적극적인 지지를 얻게 될 것으로 확신합니다.

시간을 할애하여 이 졸문의 청원서를 끝까지 성의 있게 읽어 주신 것에 감사하며 국가와 민족의 장래를 고려하시어 기필코 반영시켜 주시기를 복망합니다.

대통령의 건승을 삼가 빕니다.

2. 신설 문화부에 바란다

1990년 1월을 기하여 문화인 모두가 소망하던 문화부가 신설되었다. 공보나 체육 등의 이질적인 분야와 억지로 결합되지 않은, 문화만을 위한 독립 부서가 우리 역사상 처음으로 설치된 것은 비록 만시지탄의 감은 있지만 여간 다행스러운 일이 아니다. 또한 문화계 인사에게 신설 문화부의 책임이 맡겨진 것도 반갑다. 이러한 반가운 마음 한구석에 약간의 기우가 일고 있는 것도 부인하고 싶지 않다. 현대의 문화와 예술에 치우친 나머지 혹시라도 그 근본이 되는 전통문화를 소홀히 하지는 않을까 하는 염려가 도사리고 있기 때문이다.

신설된 문화부는 지금까지 축적되어 온 문화의 전통을 올바로 계승하고, 현대를 사는 국민 모두가 골고루 문화를 향유할 수 있게 하며, 아울러 건전하고 창의성이 넘치는 새로운 문화의 창출에 도움을 주는 역할을 해야만 할 것이다. 특히 전통문화를 제대로 보존, 계승하고 그것이 새 문화 창출에 도움이 되게 하는 역할은 각별히 중요하다고 본다. 이런 관점에서 전통문화에 대한 올바른 인식이 먼저 확립되어야 하겠다.

전통문화는 다음의 세 가지 측면에서 더없이 중요하다고 본다. 첫째, 우리 민족의 지혜와 창의력의 결정체이며 역사의 발자취인 동시에 우리가 지니고 있는 저력을 가늠하는 표상이 된다. 이를 통하여 우리는 무한한 가능성을 지니고 있음을 확인하게 된다. 둘째, 민족의 정체성을 대표하며 국가를 버티어 주는 기틀이 되어 준다. 현재의 문화적 갈등과 혼돈도 그 원인을 찾아보면 무엇보다도 전통문화를 올바로 계승하지 못한데 있음을 알 수 있다. 셋째, 새로운 문화의 창출을 위한 밑거름이 된다. 동서고금의 모든 위대한 창작이 전통을 바탕으로 하여 이루어져 왔음을 보아도 이것이 자명함을 알 수 있다. 따라서 전통문화가 훌륭하면 훌륭할수

록, 또 그것을 잘 보존, 활용하면 할수록 새로운 창조와 발전의 가능성은 필연적으로 높아지게 마련이다. 이처럼 전통문화는 누구에게나 막중한 것임에도 불구하고 우리는 이 평범한 사실을 잊고 있는 경우가 많았다. 정치적 회오리, 경제발전에의 몰두, 외래문화의 범람, 가치관의 혼돈 등이 우리의 눈과 마음을 가려왔던 것이다.

훌륭한 전통문화를 가지고 있으면서도 그것을 제대로 보존 계승하지 못하고 또 충분히 활용하지 못하는 현재의 상황을 극복해야 하겠다. 여기에서 우리는 전통도 생명체처럼 태어나고, 자라고, 늙고, 병들고 죽을 수 있는 존재임을 깨달아야 하겠다. 신설된 문화부는 국민 모두가 전통문화의 중요성을 깨닫고 키우는 데 기여하도록 노력해야 할 것이다. 이러한 일만 제대로 이루어진다면 나머지 것들은 자연스럽게 개선되리라고 믿는다.

전통문화의 올바른 계승과 적절한 활용을 위하여 몇 가지 제도적 보완과 장치의 마련이 필요한 게 사실이다. 방대한 문화유산의 효율적인 보존 관리를 위한 문화재청의 신설, 민족문화재의 보고인 국립박물관의 격상과 확대 개편 및 각급 박물관의 계속적인 신설, 전통 문화에 관한 일체의 자료를 수집하여 연구와 교육에 도움을 줄 문화자료관의 설치, 각급 연구기관의 설립과 활성화는 그 대표적인 예들이다. 오랜 역사를 통하여 쌓여온 방대하고 다양한 민족문화의 유산을 일개 외국(外局)이 힘겹게 관리하고 있는 것이나 우리 나라 역사와 문화의 발자취를 발현하는 국립박물관이 부족한 예산과 옹색한 직제로 인하여 충분히 기능을 발휘하지 못하고 있는 것은 결국 국가적 손실을 자초하는 일이다. 문화자료관의 부재와 연구기관의 위축이 초래하는 결과도 마찬가지임은 물론이다.

이러한 제도적 장치나 보완은 소위 '작은 정부'를 지향한다는 명분 때문에 묵과되거나 가볍게 처리되어서는 안 된다. 이것들은 앞으로 지향해야 할 문화입국을 위해서나 국가적 발전을 위해서 무엇보다도 우선해서 반드시 실현되어야 하리라고 본다.

제도적 장치가 아무리 잘 마련되어도 그것을 운영하는 사람이 제대로 되어 있지 않으면 큰 성과를 기대하기 어렵다. 그러므로 문화 발전에 요구되는 전문인력

의 철저한 양성과 적절한 활용이 대단히 긴요하다. 특히 전통문화 분야의 인재를 양성하는 고고학, 미술사학, 민속학, 과학사, 국악 등의 분야들을 문교부 및 대학들과의 연계하에 특성화해서 발전시키고, 배출되는 유능한 인재들을 적재적소에 기용한다면 문화의 발전에 크게 도움이 될 것이다. 이러한 분야들이 그 막중한 소임에도 불구하고 아직도 '영세분야'로 허덕이고 있는 것은 전통문화의 현재 상황을 반영하는 것으로 부끄럽고 안타까운 일이 아닐 수 없다.

전통문화의 보급과 활용이 폭넓게 이루어지려면 각급 학교의 교육과 일반인을 위한 사회교육에서 그것이 정당하게 다루어져야 한다. 이를 위해서는 문교부 및 각급 교육기관과의 협력, 역사교사와 미술교사의 재교육 기회 제공, 교과서의 보완 및 개편 협조, 사회교육의 장려 등이 도모되어야 할 것이다.

문화가 중앙에서만이 아니라 각 지방에서도 골고루 향유되도록 하고 지방문화재의 합리적인 관리를 위하여 제도적 장치의 마련과 문화공간의 확보는 물론, 앞으로 실시될 지방자치제를 효율적으로 활용할 방안을 모색해야 하리라고 본다.

이밖에 남북간 문화교류의 적극화, 통일에 대비한 남북간 문화이질화 현상에 대한 연구와 대책 마련, 외국과의 호혜적이고 건설적인 문화교류 등에 관해서도 앞을 내다보는 장기적 안목과 미래지향적인 입장에서 제반 정책을 수립하는 일이 절실하게 요구된다.

문화부의 신설이 전통문화의 참된 이해, 새 문화의 발전, 학문과 예술의 애호, 건전한 사회의 건설에 중요한 계기가 되기를 빈다.

3. 신설 문화부에 제언한다

문화부가 독립 설치된 지 3개월밖에 되지 않았지만 발전을 위한 활동이 적극적으로 펼쳐지고 있어 다행스럽게 느껴진다. 이제부터 무엇을 어떻게 하느냐가 앞으로의 발전을 위해 매우 중요하다고 본다.

이러한 의미에서 무엇보다도 긴요한 것은 장래의 견실한 발전을 위한 기초를 차분하게 다지는 일이라고 생각한다. 급하게 서둘러서 당장 무엇인가 보여 주면서 화려한 외형적 성과를 거두려는 행사 위주의 전시효과적 문화 활동을 자제하고, 눈에는 잘 띄지 않지만 장래를 기약하면서 내실을 기하는 일들을 해야 하리라고 본다. 이러한 입장에서 문화부에 네 가지만 제언하고자 한다.

첫째로, 기초자료의 적극적인 수집과 정리 및 연구와 교육을 위한 활용방안의 수립을 권하고 싶다. 주지되어 있듯이 우리 민족은 오랜 역사와 훌륭한 문화전통을 이어 오면서 뛰어난 문화재를 수없이 창출하였으나 여러 차례의 극도로 파괴적인 전화를 겪으면서 소중한 문화재 대부분이 산일되어 극히 일부만이 전해지고 있는 실정이다.

특히 손상 받기 쉬운 재질의 문화재는 더욱 제한되어 있다. 이처럼 제한된 문화재들마저도 보존상태가 좋지 않으며 또 사방에 흩어져 있어 일관된 파악이 어렵다. 때로는 외국에 밀반출되는 사례도 발생하고 있다. 이러한 일들을 방지하고 문화재를 비롯한 기초자료를 체계적으로 수집하고 정리하여 제대로 활용하기 위해서는 몇 가지 대책이 요구된다.

우선 국립박물관을 위시한 각급 박물관들이 도굴품이나 장물을 제외한 동산 문화재를 적극적으로 수집하고 정리할 수 있도록 예산을 뒷받침해 주어야 한다. 지금처럼 유물 구입을 포기한다면, 결국 문화재의 사장(私藏 또는 死藏) 및 밀반

출을 장려하는 결과를 빚게 된다.

이와 함께 문화재들에 대한 체계적인 조사활동을 적극화해야 한다. 유적에 대한 고고학적 조사는 아쉬운 대로 실시해 온 것이 사실이나 보다 손상받기 쉽고 흩어지기 쉬운 각종 유물들에 대한 기초적인 조사는 별반 이루어지지 않고 있다. 전공학자들의 개인적인 노력에 의존하고 있을 뿐이다. 이제는 각급 문화기관들이 체계적인 조사활동을 실시하고 그 결과를 반드시 자료집으로 출간하여 연구와 교육에 기여토록 해야만 한다고 생각한다.

그리고 문화나 문화재에 대한 일체의 출판물과 사진·슬라이드·비디오·테이프·음반 등의 각종 시청각 자료들을 총망라해서 수집하여 열람시키고 실비로 자료를 제공해 줄 '문화자료관'(가칭)을 어디엔가 한시바삐 설립하여 연구와 교육에 기여토록 함이 절실하게 요구된다.

둘째로, 문화부는 문화 발전의 기본목표를 정하고 그에 따른 각급 기구나 기관 또는 조직의 증가와 소요인원을 예측하여 각종 지표를 만들어야 하리라고 본다. 언제까지나 주먹구구식으로 예측하고 막연한 낙관적 견해만으로 대응할 수는 없다고 생각한다.

각종 기초 지표를 마련하기 위해서는 문화 각 분야의 전문가들로 연구팀을 구성하여 조사토록 함이 요구된다. 문화재·문학·미술·음악·연극과 영화·무용 등 문화 각 분야의 각종 지표가 한시바삐 마련되어 앞으로의 정책수립과 시행에 참고되어야 할 것이다.

셋째, 앞으로 문화 발전에 따라 소요될 전문인력의 양성과 수급책을 세워야 한다고 본다. 이를 위해서는 대학교육을 담당하고 있는 문교부와의 협의를 거쳐 대책을 수립하는 일이 요구된다. 문화분야의 전문인력을 양성하는 고고학·미술사학·민속학·과학사학·국악학 등의 분야들이 효율적으로 인재를 양성할 수 있도록 특성화하여 교수의 충원 및 보강, 전공학생들을 위한 장학금의 지급 등을 도모해야 할 것이다.

인재의 양성은 가장 중요하고 오랜 시간과 정성을 필요로 하므로 가능한 한

적극성을 가지고 서둘러서 추진해야 할 것으로 본다. 기존의 인력을 재교육하는 일도 중요하다.

넷째로, 문화 관계의 각종 학회나 학과를 육성하기 위하여 기업체들과의 결연도 생각해 봄직하다. 기업체들이 스포츠를 지원하듯이 문화 관계의 학회나 학과와 결연을 맺고 약간의 지원을 하고 국가가 그 지원금에 대하여 세제상의 혜택을 줄 수 있도록 한다면 비교적 많지 않은 돈으로 상당한 효과를 거두게 될 것으로 본다.

4. 문화재청의 설립을 바란다

우리에게 훌륭한 문화유산이 없다면 무엇으로 빼어난 문화민족임을 내세울 수 있겠는가. 문화유산은 한 나라나 민족의 정수라 할 수 있다. 이 때문에 선진국들이 예외 없이 자국의 문화유산은 물론 타국의 문화유산까지도 보호하고 연구하는 데 총력을 기울이고 있는 것이다.

저자는 국가와 정부가 올바로 수행해야 할 수많은 일들 중에서 국토의 튼튼한 방위와 깨끗한 보존, 국민의 생명과 재산의 철저한 보호와 복지의 증진, 문화유산의 안전한 보존과 계발을 3대 책무로 꼽아야 한다고 본다. 그만큼 문화유산의 보존과 계발은 막중하다. 그럼에도 불구하고 현재 우리 나라의 실정은 어떠한가. 항상 정치와 경제의 논리에 밀려 뒷전으로 밀려 왔음을 부인하기 어렵다. 선사시대 이래의 방대한 문화유산이 문화관광부의 일개 외국(外局)에 의해 역부족인 모습으로 관리되고 있는 사실이 그 단적인 예이다.

정부의 조직개편안이 최종 결정 단계에 들어서 있다고 한다. 문화재의 관리와 관련해서는 현재의 문화재관리국을 그대로 유지시키는 방안과 관리국을 국립박물관과 합쳐서 1급의 청으로 개편하는 방안이 검토되고 있는 것으로 전해진다. 이 두 가지 안만을 가지고 생각해야 한다면 당연히 청으로 개편하는 것이 더 바람직하다고 본다. 현재의 국(局) 체제로는 더이상 날로 늘어나는 문화재 관리업무를 합당하게 처리하기 어렵기 때문이다.

전국 각지에서 역대의 고분을 비롯한 문화유적들이 도굴되거나 훼손되어 온지 오래이며, 문화재들이 도난 당하거나 밀반출되는 일도 다반사이다. 문화재관리국이 이러한 사태를 막기 위해 안간힘을 쓰며 최선을 다하고 있으나 인원과 예산의 부족 및 지방조직의 미비 등으로 인하여 제대로 충분히 대응하지 못하고 있다.

게다가 전문인력의 확보가 미흡하여 문화재 관리의 생명이라고도 할 수 있는 전문성을 충분히 살리지 못하는 실정이다. 이러한 실정하에서 문화재에 대한 장기적 대책이나 통일에 대비한 통합적 정책을 수립하기 어려운 것은 너무나도 당연하다.

현재의 문화관광부는 그 소관 업무가 지나치게 방대하여 문화재 관리업무에 충분한 배려를 하기가 어려운 형편이다. 또한 문화재의 소관 업무가 문화재관리국과 국립박물관으로 이원화되어 있어서 긍정적 측면도 있겠지만 일사불란한 처리가 어려운 아쉬움도 있다.

이러한 제반 문제들을 해소하고 문화재 행정의 효율화를 제고하여 새 민족문화의 창달을 도모하기 위해서는 문화재관리국을 확대 개편하여 문화재청을 설립하는 것이 절실히 요구된다. 정부조직의 축소를 지향하는 시점이기는 하지만 문화재청의 설립은 더이상 미룰 수 없는 절박한 국가적 과제이다.

문화재청의 설립과 더불어 유념할 사항은 조직의 합리적 정비와 함께 전문성을 최대한 살려야 한다는 점이다. 전문성을 살리지 못하면 조직만 커지는 것으로 끝날 가능성이 있기 때문이다. 전문성을 제고시키기 위해서는 고고학, 미술사학, 민속학 등 문화재와 직결되는 분야의 전문가들을 최대한 임용하여 학예직 중심의 전문기관으로 발전시켜 나가야 할 것이다. 행정직도 문화재 관리업무에 풍부한 경험과 식견을 갖춘 인재들에게 맡겨져야 하리라고 본다. 이러한 일은 현재의 인원을 활용하면서 보완하는 방식으로 무리 없이 시행되어야 할 것이다.

문화재청장의 직급은 소관 업무의 방대함이나 통합 대상인 국립중앙박물관의 관장이 1급임을 고려할 때 1급보다는 차관급으로 함이 합리적이라고 본다. 동급의 기관들이 야기할지도 모를 부작용을 배제하고 업무의 효율성을 극대화시키기 위해서이다.

정부가 검토하고 있는 두 가지 안들 이외에 한 가지 더 생각해 볼 수 있는 것은 국립박물관은 현재대로 문화관광부에 두고 문화재관리국만 1급 청으로 개편하여 독립시키는 방안이다. 이 방안은 두 개의 1급 기관들의 통합에서 발생할 수 있는 마찰을 미연에 방지하고 또 각기 독립성을 유지하면서 선의의 발전적 경쟁을

하게 하는 이점도 있다고 생각된다.

비록 만시지탄의 아쉬움은 크지만 문화의 세기라고 불리는 21세기를 코앞에 두고 있는 현시점에서 문화재청을 설립하는 일은 문화유산의 효율적 관리와 새 민족문화의 창출을 위한 획기적 계기가 될 것이다.

5. 신설 문화재청에 바란다

우여곡절 끝에 정부조직법 개정안이 1999년 5월 3일에 국회에서 통과됨으로써 정부 내에 유일한 외국(外局)으로 남아 있던 문화재관리국이 드디어 청으로 승격되는 꿈을 이루게 되었다. 소중한 우리 문화유산의 효율적인 보존과 관리를 위해서 여간 다행스러운 일이 아니다. 문화재청의 설치에 관해서만은 여야를 가리지 않고 의원들이 모두 동감하고 지원한 것으로 전해진다. 의원들의 높은 문화인식과 협조, 관계 공무원들의 굽힘 없는 노력에 대하여 이 분야 연구자의 한 사람으로서 깊은 경의를 표한다.

문화재청이 설립됨으로써 소속 공무원들은 물론 전문가들도 심기일전하여 문화재에 대한 맡은 바 소임을 더욱 충실히 수행해야 할 것으로 본다. 문화재청의 설립이 단순히 행정조직의 승격과 확장으로 끝나지 않고 문화재 행정의 새로운 발전과 기여의 계기가 되도록 해야 할 책무가 우리 모두에게 주어졌다고 생각한다. 이를 위해서 몇 가지 사항들을 특히 유념하고 실천에 옮길 필요가 있다고 믿는다.

첫째, 전문성을 최대한 중시해야 한다. 문화재 행정에서 가장 중요한 것이 전문성임을 누구도 부인할 수 없을 것이다. 그럼에도 불구하고 지금까지는 이런 저런 사정으로 인하여 그것을 충분히 살리지 못한 감이 있다. 이를 개선하기 위해서는 전문적 훈련을 쌓은 학예직과 행정요원을 최대한 활용함이 요구된다. 학예직 중심의 행정, 전공자들의 적극적인 채용, 재직 공무원들에 대한 재교육 기회 부여 등은 필수적이고 시급한 일들이다.

둘째, 문화재 보존 관리의 강화가 요구된다. 결국 이것을 위해서 문화재청이 생긴 것이라고 할 수 있으므로 차제에 이제까지의 문화재 업무를 총점검하고 문제점들을 보완, 개선해야 하리라고 본다. 매장 문화재 도굴의 성행, 문화재의 훼손과

밀반출, 문화재의 위조와 밀매 등등 바로잡아야 할 일들이 한두 가지가 아님은 문화재 분야의 종사자 누구나 알고 있는 사실이다.

셋째, 연구기능을 확대해야 한다. 문화재 행정의 전문성을 살리고 효율화를 기하기 위해서 무엇보다도 연구기능이 제고되어야만 한다. 이를 위해서는 직원들을 위한 연구 여건의 조성과 부설 국립문화재연구소의 연구기능의 강화 등이 필요하다고 본다.

넷째, 다른 문화기관들과의 협조 증대가 요구된다. 문화재청과 별도로 종전대로 문화관광부에 소속되어 있는 국립박물관들, 국립민속박물관, 국립현대미술관 등 다른 문화기관들과 원활히 협조하면서 문화유산 관리에 만전을 기해야 할 것이다.

다섯째, 새 문화 창출에 기여해야 한다고 본다. 업무상 과거지향적일 수밖에 없으나 훌륭한 문화유산을 토대로 새로운 한국문화의 창출에 기여할 수 있도록, 미래지향적으로 나아감이 요구된다. 문화유산을 연구하여 한국적 특성을 찾아내고, 이를 새 문화 창출에 도움이 되게 함이 필요하다. 이를 위해 한국문화정책개발원과의 협조도 요청된다.

여섯째, 관광자원의 계발에 적극적으로 임해야 할 필요가 있다. 우리는 훌륭한 문화재와 문화유적을 많이 지니고 있으면서도 이를 관광과 적절히 연결시키지 못하고 있다. 국가 발전을 꾀하고 우리 문화를 올바로 알리기 위해서 문화유산의 철저한 보존에 지장이 없도록 하면서 관광과 연계 짓는 것이 꼭 필요하다고 본다.

일곱째, 문화재 행정의 효율성을 높이기 위해 중앙과 지방의 조직을 재정비하는 것이 요구된다 하겠다.

끝으로 북한 및 해외 소재의 우리 문화재들에 대한 대비책도 장기적 안목에서 마련되어야 하리라고 본다. 문화재청의 신설을 축하하며, 외형적 크기의 변화에 걸맞는 내실 있는 변화가 뒤따르기를 바란다.

6. 국립문화재연구소 창립 30주년에 부쳐

국립문화재연구소가 올해로 창립 30주년을 맞이하게 되었다. 여러 가지 어려운 여건 속에서도 많은 업적을 쌓으며 큰 발전을 이루어 온 국립문화재연구소의 역대 관계자 여러분들의 노고를 높이 평가하면서 연구소 창립 30주년을 진심으로 축하하는 바이다. 우리의 문화재를 전담하여 연구하는 연구소가 설치되어 있고 또 고유의 업무를 착실히 수행하기 위하여 열악한 환경 속에서 안간힘을 쓰는 소속원들이 있다는 것만으로도 여간 다행스러운 일이 아닐 수 없다.

그러나 이제는 이것만으로 마냥 흐뭇해할 수는 없다. 벌써 나이를 서른이나 먹었고 또 나이에 걸맞게 지내온 세월을 반추해 보고 앞으로 걸어가야 할 길과 방향을 올바로 잡아야 할 시점에 서 있기 때문이다. 보다 큰 장족의 발전을 위해 대단히 중요한 시점에 놓여 있는 셈이다. 따라서 지금까지 일구어 온 일들에 대한 회고나 반성과 함께 그것을 바탕으로 하여 앞으로 해야 할 일들과 수행해야 할 과제들을 전망해 보는 것이 절실히 요구된다고 생각된다.

이와 관련하여 무엇보다도 연구소의 성격과 역할의 재정립, 전문성의 제고, 전문인력의 적극적 확보와 활용, 문화재 정책에 관한 연구의 활성화, 직제의 보강과 개편 등이 중요한 사안으로 떠오른다.

국립문화재연구소가 문화재에 관한 연구를 전담하는 국립 연구소인 것은 분명하고 또한 그러한 성격의 역할을 추구해온 것은 사실이나 아직도 진정한 의미에서의 연구소다운 연구소로 자리를 확고히 잡고 있다고 보기는 어려운 측면이 있다. 아직도 인적 구성이 미흡하고 자체적인 연구업적이 질적, 양적 양면에서 만족스럽지 못하며 연구보다는 고고학적 발굴사업에 치중해 온 듯한 인상이 짙다. 이제는 이러한 점들을 시정하여 진실로 연구소다운 연구소로 거듭나야 할 것으로 본다.

연구소가 연구소다워지려면 당연히 전문성이 제고되어야 할 것이다. 전문성은 특수 연구기관들의 생명이라 할 수 있으며 이것이 부족하다는 것은 결국 연구소의 최대 약점이자 결점이라 하지 않을 수 없다. 그러므로 전문성의 제고야말로 연구소의 성패와 운명을 좌우하는 문제가 된다. 따라서 전문성을 높이기 위한 각별한 노력이 요구된다.

전문성을 제고하기 위해서 무엇보다도 중요하고도 절실한 것은 전문인력을 확보하여 적절히 활용하는 것이라 하겠다. 그러나 수준 높은 전문인력의 확보는 그 중요성에도 불구하고 대단히 어려운 일이다. 현재와 같이 낮은 직급과 빈약한 급여로는 우수한 전문가들을 초빙할 수가 없기 때문이다. 이러한 여건을 고려하여 젊고 유능한 석사급 이상의 인재들을 가능한 한 적극적으로 학예직으로 유치하고 외부 전문가들을 간접적인 방법으로 활용하는 방안을 찾아보는 것도 바람직하다고 본다.

전문성 제고와 관련하여 인력과 함께 요구되는 것은 훌륭한 자료관의 설치이다. 문화재에 관한 각종 출판물은 물론 다양한 시청각자료를 망라한 자료관이 설치되면 자체 학예원들의 연구를 위해서만이 아니라 외부 학계나 연구기관들의 전문가들을 끌어들이는 데에도 크게 기여하게 될 것이다. 한마디로 우리 나라의 문화재 연구와 연구소의 전문성 제고에 크게 기여하게 될 것이 자명하다.

국립문화재연구소의 한정된 인력과 예산을 보완하기 위하여 국내외의 대학들이나 타 연구기관들과의 인적교류와 자료의 상호교환 등을 보다 적극적으로 추진하는 것도 바람직하다. 외부전문가들의 지혜를 빌리기 위한 자문위원회의 구성, 명예연구원 제도의 설치, 정년 퇴직 교수들로부터의 도서와 자료의 수증 등은 큰 돈 들이지 않고도 연구소측의 노력여하에 따라 비교적 쉽게 이룰 수 있는 일들이라고 본다. 이러한 일들이 연구소의 이미지 개선과 자리매김에 크게 기여할 것이라고 믿어진다.

국립문화재연구소가 마땅히 해야 할 일임에도 불구하고 소홀히 해 온 것이 문화재정책에 관한 연구이다. 지금까지 우리 나라가 펼쳐온 문화재정책의 실상파악,

그것의 공과와 장단점 규명, 문화재정책과 관광이나 경제발전의 문제 및 교육 정책과의 관계에 관한 고찰, 문화재관계 전문인력 양성과 활용방안의 입안, 통일에 대비한 대책마련, 미래지향적 문화재정책의 입안 등등 문화재에 관하여 연구할 것이 상당히 많다. 이러한 문제들에 관하여 국립문화재연구소가 스스로 연구하거나 외부 전문가들과 협력하여 서둘러 연구에 착수할 필요가 크다고 본다. 문화재의 효율적인 보존과 계승을 위해서는 물론, 더 나아가서 국가의 장기적 발전과도 직결되는 문제이기 때문이다.

이상의 여러가지 중차대한 과제들을 합리적으로 풀어가기 위해서는 문화재정책 연구분야의 신설 등 조직의 개편, 학예직 중심의 운영체제 확립, 소장의 직급조정 등도 절실하게 요구된다.

특히 현재 3급으로 되어 있는 연구소장의 직급으로는 앞에 얘기한 일들을 제대로 수행하기 어렵다고 판단된다. 문화재관리국이 1급의 청으로 승격되었으니 그에 걸맞게 연구소장의 직급도 상향조정하여 상응하는 책임을 지게하고 업무를 확대하도록 함이 마땅하다고 본다. 그것이 앞으로 국가적 차원의 문화재 연구를 제대로 수행하기 위해서 바람직하다고 믿어진다. 문화재연구소의 중요성에 대한 정부의 올바른 인식과 적극적인 지원이 절실하게 요망된다.

제1장 한국 미술의 이해

1. 한국 미술 형성의 배경: 미간

2. 한국 미술의 의의:『세계일보』제1979호, 1995. 1. 14, 11면

3. 한국 미술의 기원:『세계일보』제1993호, 1995. 1. 28, 11면

4. 한국 미술의 특징 I : 李大源 外 共編,『한국미술 名品 100選』, '95 미술의 해 조직
 위원회 · 도서출판 에이피인터내셔널, 1995. 12. 26, pp. 9~29.

5. 한국 미술의 특징 II :『世界日報』, 1995. 2. 4

6. 한국 미술의 대외교섭:『世界日報』2005, 1995. 2. 11

제2장 한국 미술의 흐름

1. 신석기시대의 미술: 미간

2. 청동기시대의 미술: 미간

3. 고구려의 미술 I :『세계일보』제2038호, 1995. 3. 18, 11면

4. 고구려의 미술 II : 미간

5. 백제의 미술:『세계일보』제2123호, 1995. 6. 17, 11면

6. 신라의 미술:『세계일보』제2182호, 1995. 8. 19, 11면

7. 가야의 미술:『세계일보』제2247호, 1995. 10. 28, 11면

8. 통일신라의 미술:『세계일보』제2267호, 1995. 11. 18, 11면

9. 발해의 미술:『세계일보』제2346호, 1996. 2. 10, 11면

10. 고려의 미술:『세계일보』제2358호, 1996. 2. 24, 11면

11. 조선왕조의 미술:『신판 한국미술사』, 서울대출판부, 1993. pp.267~268

12. 조선왕조의 회화와 도자기: 한국사연구회 편,『한국사연구입문』, 지식산업사,
 1981, pp.329~336

13. 세종조의 미술:『세종조 문화의 재인식』, 한국정신문화연구원, 1982. 4, pp.61~71

제5장 문화와 문화정책

1. 문화 발전의 기초를 다지자: 미간행

2. 문화 정책의 기조:『國會報』제303호, 1992. 1, pp.109~114

3. 문화, 어떻게 할 것인가:『교수 10인이 풀어 본 한국과 일본 방정식』, 삼성경제연구
 소, 1996. 6, pp.243~297

4. 전통문화의 계승과 발전:『경운회보』제5호, 1990. 10. 25, 제2면

5. 고구려 문화의 재인식:『문화예술』통권 229호, 1998. 8. 1, pp.16~20

6. 한국 출판 수준의 제고:『출판저널』통권 제150호, 1994. 6. 5, p.1

제6장 국립박물관과 대학박물관

1. 박물관과 국민교육: 박물관신문 제132~133, 1982. 8. 1/ 9. 1

2. 국립중앙박물관에 거는 기대: 미간행

3. 중앙청 건물로 이전한 국립중앙박물관:『서울신문』, 1986. 8. 22

4. 조선총독부, 국립중앙박물관, 건물의 철거 시비:『서울신문』제15765호, 1995. 8. 9

5. 국립지방박물관의 지자체 이관 문제: 중앙일보, 1998. 2. 24

6. 국립박물관의 민간 위탁 문제:『박물관신문』제323호, 1998. 7. 1

7. 대학박물관과 미술사 교육:『박물관신문』제38호, 1974. 4. 1

8. 대학박물관 발전을 위한 협의: 한국 대학박물관 발전을 위한 협의,『고문화』제21집,
 1982. 12. 31

9. 전환기의 서울대학교 박물관:『서울대학교박물관 연보』제3호, 1991. 12

제7장 문화부와 문화재청

1. 문화부의 독립을 청원함: 1989년 8월 집필, 미간행

2. 신설 문화부에 바란다:『한국일보』제12705호, 1990. 1. 8

3. 신설 문화부에 제언한다:『월간문화재』제70호, 1990. 5. 1

4. 문화재청의 설립을 바란다:『조선일보』, 1993. 3. 18

5. 신설 문화재청에 바란다:『조선일보』제24361호, 1999. 5. 5

6. 국립문화재연구소 창립 30주년에 부쳐:『국립문화재 연구소 30년사』, 1999. 11,
 pp.366~367

도판목록

산사지 출토, 국립중앙박물관 소장

도 26 〈석굴암본존불(石窟庵本尊佛)〉, 통일신라, 8세기 중엽, 높이 3.26m, 경상북도 경주시

도 27 〈성덕대왕신종(聖德大王神鐘)〉, 통일신라, 771년, 높이 3.78m, 국립경주박물관 소장

도 28 〈불국사다보탑(佛國寺多寶塔)〉, 통일신라, 8세기 중엽, 높이 10.4cm, 경상북도 경주시

도 29 〈인물도(人物圖)〉, 정효공주(貞孝公主, 757~792)묘, 발해, 8세기, 중국 길림성 화룡현

도 30 〈돌사자상(石獅子像)〉, 정혜공주(貞惠公主, 737~777)묘, 발해, 780년, 높이 51cm, 중국 길림성 돈화현

도 31 〈어제비장전변상도(御製秘藏詮變相圖)〉, 30권본 중 제6권 제3도, 고려, 11세기, 22.7×52.6cm, 성암고서박물관 소장

도 32 〈감지금니화엄경변상도(紺紙金泥華嚴經變相圖)〉, 고려, 1341~1367, 26.4×38.4cm, 호암미술관 소장

도 33 〈아미타삼존도(阿彌陀三尊圖)〉, 고려, 14세기, 비단에 채색, 110.0×51.0m, 호암미술관 소장

도 34 〈청자칠보투각향로(靑磁七寶透刻香爐)〉, 고려, 12세기, 높이 15.3cm, 국립중앙박물관 소장

도 35 〈청자상감포류수금문도판(靑磁象嵌蒲柳水禽文陶板)〉, 고려, 12세기, 14.9×20.4m, 두께 0.5cm, 일본 오사카(大阪)시립 동양도자미술관(東洋陶磁美術館) 소장

도 36 〈청자진사채모란문학수병(靑磁辰砂彩牡丹文鶴首瓶)〉, 고려, 13세기, 높이 34.5cm, 일본 오사카(大阪)시립 동양도자미술관(東洋陶磁美術館) 소장

도 37 〈나전국당초문경함(螺鈿菊唐草文經函)〉, 고려, 13세기, 25.6×47.3×25.0cm, 일본 교토(京都) 개인 소장

도 38 〈부석사무량수전(浮石寺無量壽殿)〉, 고려, 13세기, 주심포 팔작지붕, 경상북도 영풍군

도 39 안견(安堅), 〈몽유도원도(夢遊桃源圖)〉, 조선, 1447년, 비단에 담채, 38.6×106.0cm, 일본 나라(奈良), 덴리대(天理大) 중앙도서관 소장

도 40 전 안견, 〈만추(晚秋)〉, 《사시팔경도첩(四時八景圖帖)》 중, 조선, 15세기 중엽, 비단에 수묵, 35.8×28.5cm, 국립중앙박물관 소장

도 41 전 안견, 〈산시청람(山市晴嵐)〉《소상팔경도첩(瀟湘八景圖帖)》중, 16세기초, 비단에 수묵, 34.5×31.1cm, 국립중앙박물관 소장

도 42 〈분청사기귀얄문태호(胎壺)〉, 조선, 16세기, 높이 37.0cm, 입지름 14.5cm, 호암미술관 소장

도 43 〈분청사기박지모란당초문철채병(粉靑沙器剝地牧丹唐草文鐵彩瓶)〉, 조선, 15세기, 높이30.8cm, 국립중앙박물관 소장

도 44 〈백자호(白磁壺)〉, 조선, 15세기, 총높이 34.0, 입지름 10.1cm, 국보 261호, 남궁련(南宮鍊) 소장

도 45 〈청화백자망우대명초충문잔탁(靑華白磁忘憂臺銘草蟲文盞托)〉, 조선, 15세기, 높이 1.9cm, 입지름 16.0cm, 남궁련 소장

도 46 〈백자철화수뉴문병(白磁鐵畵垂紐文瓶)〉, 조선, 15~16세기, 높이 31.4cm, 입지름 7.0cm, 국립중앙박물관 소장

도 47 강희안(姜希顔), 〈고사관수도(高士觀水圖)〉, 조선, 15세기, 종이에 수묵, 23.4×15.7cm, 국립중앙박물관 소장

도 48 안평대군(安平大君) 글씨, 〈몽유도원도〉 발문(跋文), 조선, 1447년, 비단에 묵서, 38.7×106.5cm, 일본 나라(奈良), 덴리대(天理大) 중앙도서관 소장

도 49 정선(鄭敾), 〈금강전도(金剛全圖)〉, 1734년, 종이에 수묵담채, 130.6×94.1cm, 호암미술관 소장

도 50 정선, 〈인왕제색도(仁王霽色圖)〉, 1751년, 종이에 수묵, 79.2×138.2cm, 호암미술관 소장

도 51 김홍도(金弘道), 〈군선도(群仙圖)〉(부분), 1776년, 종이에 담채, 132.8×575.8cm, 호암미술관 소장

도 52 김홍도, 〈서당〉(단원풍속도첩 중), 조선, 18세기 말엽, 종이에 담채, 27.0×22.7cm, 국립중앙박물관 소장

도 53 김홍도, 〈씨름〉(단원풍속도첩 중), 조선, 18세기 말엽, 종이에 담채, 27.0×22.7cm, 국립중앙박물관 소장

도 54 김득신(金得臣), 〈파적(破寂)〉(풍속화첩 중), 조선, 18세기말~19세기초, 종이에 수묵담채, 22.4×27.0cm, 간송미술관 소장

도 55 김득신, 〈대장간〉(풍속화첩 중), 조선, 18세기말 ~19세기초, 종이에 수묵담채, 22.4×27.0cm, 간송미술관 소장

도 56 신윤복(申潤福), 〈월하정인(月下情人)〉(혜원전신첩 중), 조선, 18세기말~19세기초, 종이에 수묵담채, 〈풍속화첩(風俗畵帖)〉, 28.2×35.2cm, 간송미술관 소장

도 57 신윤복, 〈미인도(美人圖)〉, 조선, 18세기말~19세기초, 비단에 담채, 113.9×45.6cm, 간송미술관 소장

도 58 한호(韓濩), 〈추풍사(秋風辭)〉, 조선, 15세기 후반, 종이에 묵서, 서울 전종섭(田鍾燮) 소장

도 59 윤순(尹淳), 〈행서대련(行書對聯)〉, 조선, 18세기 전반, 종이에 묵서, 25.5×9.6cm, 간송미술관 소장

도 60 이광사(李匡師), 〈후고한행(後苦寒行)〉(원교진첩 중), 조선, 18세기, 종이에 묵서, 24.4×30.6cm, 간송미술관 소장

도 61 강세황(姜世晃), 〈고시(古詩)〉, 조선, 1760년, 종이에 묵서, 33.8×34cm, 서울대학교박물관 소장

도 62 〈이층책장〉, 조선, 18세기, 122×49.5×99.3cm, 서울 개인 소장

도 63 김정희(金正喜), 〈예서(隸書)〉, 조선, 19세기, 종이에 묵서, 122.×28.0cm, 간송미술관 소장

도 64 〈금동대향로(金銅大香爐)〉, 백제, 7세기, 높이 64cm, 부여 능산리 출토, 국립부여박물관 소장

도 65 〈묘주부부좌상〉, 쌍영총(雙楹塚), 고구려, 5세기, 평안남도 용강군 안성리

도 66 〈세한삼우도(歲寒三友圖)〉(매화와 대나무), 고려시대, 왕건릉(재위, 918~943) 서벽, 경기도 개성

도 67 정조(正祖), 〈파초도(芭蕉圖)〉, 조선, 18세기 후반, 종이에 수묵, 84.2×51.3cm, 동국대학교박물관 소장

도 68 〈안향상(安珦像)〉, 고려, 1318년, 비단에 채색, 37×29cm, 경상북도 순흥군 소수서원 소장

도 69 〈아미타여래입상(阿彌陀如來立像)〉, 고려, 1286년작, 비단에 금니채색(金泥彩色), 203.5×105cm, 일본 시마즈가(島津家) 구장(舊藏)

도 70 무계동(武溪洞) 석각(石刻), 서울시 종로구 부암동

도 71 현동자(玄洞子) 안견선생(安堅先生) 기념비(紀念碑), 충청남도 서산군 지곡면

도 72 이징(李澄), 〈고사기려(高士騎驢)〉, 조선, 17세기 전반, 비단에 금니(金泥), 117.5×57.0cm, 간송미술관 소장

도 73 김명국(金明國), 〈만춘(晩春)〉, 《사시팔경도첩(四時八景圖帖)》 중, 조선, 17세기 전반, 비단에 금니(金泥), 27.1×25.7cm, 국립중앙박물관 소장

도 74 〈동궐도(東闕圖)〉, 1824~1830년경, 종이에 채색, 273×567cm, 고려대학교박물관 소장

도 75 〈기마인물형토기(騎馬人物形土器)〉, 신라, 5~6세기, 높이 23.5cm, 경상북도 경주시 금령총 출토, 국립중앙박물관 소장

도 76 〈금동미륵반가사유상(金銅彌勒半跏思惟像)〉, 7세기초, 높이 93.5cm, 국보 83호, 국립중앙박물관 소장

ㄱ

ㅁ

마나부노(麻奈父奴) - 321
마라난타(摩羅難陀) - 64
마원(馬遠) - 108, 122
마원 · 하규파(馬遠 · 夏珪派) → 마하파(馬夏派)
마제석검(磨製石劍) - 36
마하파(馬夏派) - 247, 255, 327
말각조정(抹角藻井, 모줄임천장) - 364
말송보화(末松保和) → 수에마쓰 호와(末松保和)
매원말치(梅原末治) → 우메하라 수에지(梅原末治)
매장문화재(埋藏文化財) - 385
맥큔(E. McCune) - 31, 271
메트로폴리탄미술박물관 - 190
명정문(明政門) - 237
명정전(明政殿) - 237
명종(明宗) - 22
목칠공예(木漆工藝) - 282, 285, 290, 295, 297
〈몽유도원도(夢遊桃源圖)〉 - 111, 124, 125, 128, 130,
　　141, 173, 190, 215, 389
묘안나(卯安那) - 320
무계정사(武溪精舍) - 215
무계정사지(武溪精舍址) - 215
무령왕(武寧王) 256, 320,
무령왕릉 매지권(買地券) - 64
무문토기(無文土器) → 민무늬토기(無文土器)
무신(武臣)의 난 - 95
무열왕(武烈王) - 70, 81
무왕(武王: 渤海) - 89
《묵죽화책(墨竹畵冊)》 - 129, 326
문가고자(文賈古子) - 321
문무왕(文武王) - 81
문왕(文王: 渤海) - 89
문익점(文益漸) - 39
문자왕(文咨王) - 52
문정전(文政殿) - 237

문종(文宗) - 22, 95
문징명(文徵明) - 136, 151
문청(文淸) - 129, 326
문화공보부 - 382, 387, 405, 419, 420
문화관광부 - 395, 399, 428, 429, 432
문화발전연구소 - 313
문화부 - 304, 308, 313, 419, 422, 425, 426
문화재관리국 - 274, 420, 421, 428, 429, 431, 435
문화재보호법 - 385
문화재연구소 - 420, 435
문화재청 - 314, 419, 423, 428, 429, 430, 431, 432
문화체육부 - 419
미륵사(彌勒寺) - 67
미륵사지 석탑 - 67
미륵하생(彌勒下生) - 100
미법산수화풍(米法山水畵風) - 109, 124
미불(米芾) - 151, 152, 153
미술사가(美術史家) - 249, 250, 269, 290
미술사학 - 268, 274, 297, 306, 313, 370, 377, 378, 380,
　　385, 386, 400, 401, 402, 406, 413, 424, 426, 429
미점(米點) - 139
미학(美學) - 377, 413
민무늬토기(無文土器) - 43, 48, 277
민속학 - 306, 313, 401, 406, 424, 426, 429
민화(民畵) - 109, 280, 336, 346

ㅂ

박동보(朴東普) - 328
박산로(博山爐) - 164
박연(朴堧) - 219
박제가(朴齊家) - 134
박지원(朴趾源) - 134
박팽년(朴彭年) - 124, 130, 131, 190, 220
박혁거세(朴赫居世) - 70
반구대(盤龜臺) - 278

ㅅ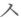

철관(鐵關) → 뎃칸(鐵關)

첨성대 – 336

〈청동향완(青銅香垸)〉 – 297

〈청산백운도(青山白雲圖)〉 – 219

청암리사지(清岩里寺址) – 67

청자(青磁) – 39, 102, 336, 342, 343, 346, 348

청화백자 – 116, 133, 154, 283, 327

최경(崔涇) – 120, 158

최금섭(崔金燮) – 170

최기후(崔基厚) – 345

최북(崔北) – 329

최수(崔脩) – 220

최숙창(崔叔昌) – 109, 190

최순우(崔淳雨) – 270, 272, 278, 279, 285

최충(崔冲) – 95

최충헌(崔忠獻) – 95

최항(崔恒) – 220

충선왕(忠宣王) – 22

충재 권벌 종손가 소장 유묵 – 179

ㅋ

카스틸리오네(G. Castiglione) → 낭세녕(郎世寧)

쾰른박물관 – 191

ㅌ

타제석기(打製石器) – 42, 276

태량말태(太良末太) – 321

태봉(泰封) – 94

태양숭배사상 – 47

태종무열왕 → 무열왕(武烈王)

태평노인(太平老人) – 342

토우(土偶) – 282, 283

토청(土青) – 133

토테미즘(Totemism) – 43

통구(通溝) – 52, 53

통신사(通信使) – 328

〈통일신라백지묵서대방광불화엄경 및 변상도〉 – 177,
 178

ㅍ

파리도서관 – 191

파사석탑(婆娑石塔) – 79

〈파적(破寂)〉 – 145

〈파초도(芭蕉圖)〉 – 173

〈팔령구(八鈴具)〉 – 47

『팔만대장경(八萬大藏經)』 – 336

〈팔준도(八駿圖)〉 – 219

〈풍속화〉 – 21, 29, 39, 109, 141, 336, 346, 347

풍수지리설(風水地理說) – 236

풍신수길(豊臣秀吉) → 도요토미 히데요시(豊臣秀吉)

ㅎ

하규(夏珪) – 108

하내화사(河內畵師) → 가와치노 에시(河內畵師)

하연(河演) – 220

하엽준(荷葉皴) – 141

하타쿠마(秦久麻) – 323

〈한강유람도(漢江遊覽圖)〉 – 139

한국고미술유럽순회전 – 206

한국대학박물관협회 – 404, 405

한국미술 5천년전 – 198, 199, 201, 204, 205

한국미술걸작전 – 197, 205

한국미술국보전 – 198, 205

『한국미술문화사논총(韓國美術文化史論叢)』 – 267

『한국미술사급미학논고(韓國美術史及美學論攷)』 – 267

『한국미술사학회(韓國美術史學會)』 – 272, 300